조형예술의 역사적 문법

 C 카이로스총서 63

조형예술의 역사적 문법

Historische Grammatik der bildenden Künste

지은이 알로이스 리글
옮긴이 정유경

펴낸이 조정환
책임운영 신은주
편집 김정연
디자인 조문영
홍보 김하은
프리뷰 손보미

펴낸곳 도서출판 갈무리 등록일 1994. 3. 3. 등록번호 제17-0161호
초판인쇄 2020년 1월 17일 초판발행 2020년 1월 20일
종이 화인페이퍼 인쇄 예원프린팅 라미네이팅 금성산업 제본 경문제책

주소 서울 마포구 동교로18길 9-13 [서교동 464-56] 2층
전화 02-325-1485 팩스 02-325-1407
website http://galmuri.co.kr e-mail galmuri94@gmail.com

ISBN 978-89-6195-227-9 93600
도서분류 1. 미술사 2. 건축사 3. 미술 4. 예술사 5. 미학

값 25,000원

이 도서의 국립중앙도서관 출판예정도서목록(CIP)은 서지정보유통지원시스템 홈페이지(http://seoji.nl.go.kr)와 국가자료
공동목록시스템(http://www.nl.go.kr/kolisnet)에서 이용하실 수 있습니다.(CIP제어번호 : CIP2020001335)

조형예술의 역사적 문법

Historische Grammatik der bildenden Künste

알로이스 리글 지음

정유경 옮김

갈무리

일러두기

1. 이 책은 Alois Riegl, *Historische Grammatik der Bildenden Künste*, Graz-Köln : Boehlau, 1966에 실린 1897/98년작 수고와 1899년의 강의록을 완역하고 독일어판에는 없는 관련 도판을 추가한 것이다.

2. 인명과 고유명사, 특히 미술용어는 해당 언어의 발음표기법에 준하여 음차했다(예: 페립테로스, 에키노스 등). 단, 영어식 표현이 외래어로 정착되어 통용되는 사례는 이를 적용했다(예: 헬레니즘, 아치 등).

3. 단행본과 정기간행물에는 겹낫표(「」)를, 논문에는 홑낫표(「」)를, 회화, 조각 작품과 강의명에는 꺾쇠(〈 〉)를 썼다.

4. 본문 가운데 대괄호([])에 들어간 내용은 이해를 돕고자 옮긴이가 덧붙인 내용이다.

5. 별도의 표기가 없는 주석은 저자가 작성한 것이며, 옮긴이의 주석은 [옮긴이]로 표시하였다.

알로이스 리글의 사후 출간작에 붙여진 제목인 『조형예술의 역사
적 문법』은 그와 동시대에 활동한 미술사학의 또 다른 대가 뵐플린의
책 『미술사의 기초개념』*Kunstgeschichtliche Grundbegriffe*(1915)과 비슷한 인
상을 준다. 말하자면 그것은 해당 학문을 규정하는 개념들을 통사적
으로 다루는 교과서류 저서에서 받게 되는 인상인데, 사실 그러한 작
업은 당대 미술사의 학문적 요구였다. 이때는 상대적으로 짧은 역사를
가진 미술사학이 분과학문으로서 자의식을 가지고 독립해 나간 시기
였다. 이 책의 두 번째 원고 앞부분에서 설명하고 있듯, 미술사학은 그
것이 기원한 미학의 틀 안에 더는 머무를 수 없다고 느꼈으며, 따라서
독자적인 연구 영역과 방법론을 정초하고자 했다. 그런 점에서 후대의
미술사 연구는 이 시기에 마련된 여러 방법론을 학습·비판하고, 해석
또는 재해석을 시도하거나 그에 도전하는 과정 위에서 이루어졌다고
도 말할 수 있을 것이다.

다만 일찍이 양식론의 대표적인 학자로 각광받은 뵐플린과는 달
리, 리글의 이론은 미술사 방법론에 관한 논의의 장에서 언제나 돌출
해 있지는 않았다. 그렇게 된 배경은 한두 가지 이유로 간단히 설명하
기 어렵지만, 그의 방법론이 실증주의를 지향했음에도 그보다는 사변
적 특징을 보이고, 특히 그가 제안한 예술의지*Kunstwollen* 개념이 전체
주의적인 색채를 띤다고 비판받은 점이 주요해 보인다. 또한 일반 독자
들에게는 그가 집중한 연구 분야가 전통적으로 미술사의 주류 자리
를 차지한 그리스 고전과 이탈리아 르네상스 중심의 구도를 벗어나 있

다는 점도 어느 정도 영향을 주었을 것이다. 대신에 그는 로마 후기의 공예, 고대와 중세의 장식문양 등을 연구했으며, 그가 마지막으로 탐구한 영역은 17세기 홀란트의 집단초상이었다.

무엇보다 고대에서 근대에 이르는 서양미술사의 방법론적 체계를 구성하고자 한 『조형예술의 역사적 문법』은 미완의 원고로 빈 대학의 미술사 연구소에 오랜 시간 잠들어 있었다. 이 원고들이 세상에 나온 것은 1966년에 이르러서였는데, 위에서 말한 뵐플린의 책이 1915년에 출간된 것을 고려하면 집필 당시의 시의성은 이미 오래전에 빛이 바랜 시점이었다. 그러나 저자 사후 한 세기가 지난 2004년에 이 책의 영역본이 출간된 사실은 20세기 후반부터 시작된 리글에 대한 재해석과 재평가가 후속 연구들로 이어지던 분위기를 반영한다. 이때 리글의 이론이 미술사는 물론 미술사를 넘어서는 분야에서도 다양한 방식으로 연구되고 참조되며 부상하게 된 데는 시각적 수용과 촉각적 수용이라는 개념을 중심으로 환기된 새로운 관심이 작용했다. 여기서도 이 개념쌍의 사상적 계보와 그것이 만들어낸 쟁점들을 간단히 살펴보려고 한다. 하지만 그전에 저자와 그의 연구에 대해 약간의 배경지식을 정리해두는 것이 좋겠다.

학문적 지형과 연구 방향

오스트리아 린츠 태생의 리글은 빈 대학에 진학하여 역사와 철학, 미술사학을 수학했다. 대학에서 그는 브렌타노, 마이농, 지메르만, 뷔딩어 등의 강의를 수강했다. 그러면서 현상학과 실증적 방법론을 접하기도 했지만, 무엇보다 뷔딩어의 보편사적 관점이 리글에게 미친 영향은 컸다. 덕분에 리글의 연구에는 종종 실증주의적 관찰과 사변적 거대

담론이 모순적으로 공존하며, 그런 이유로 훗날 다양한 비판의 대상이 되기도 했다. 덧붙여 이 시기에 그는 감정법鑑定法에 대해서도 공부했다.

리글은 1887년에 오스트리아 미술공예 박물관Österreichisches Museum für Kunst und Industrie에서 직물 분과 큐레이터로 임명되어 이후 10년간 재직했다. 리글의 초기 연구에 구체적인 유물 자료들, 특히 순수미술이 아닌 공예품에 대한 진지한 탐구가 많은 것은 이 시기의 실무 경험 덕분이다. 예컨대 그의 초기 대표저작인『양식의 문제: 장식술의 역사를 위한 정초』*Stilfragen: Grundlegen zu einer Geschichte der Ornamentik*(1893)는 고대 그리스 문화권의 기하학기에서 헬레니즘과 로마 시기에 이르는 장식문양의 역사, 이슬람 미술에서 나타나는 장식문양의 양상을 다룬다. 이 책에는 수많은 장식문양이 시각적으로 제시되고, 저자는 그 세세한 변화들을 추적하며 형식적 계보를 작성한다.

리글은 1889년부터 시간강사로 출강하던 빈 대학에서 1894년에 정원 외 교수직을 얻는다. 이 기간 동안 그가 강의한 주제는 장식술의 역사, 독일 미술사, 스페인 회화사, 알프스 이북 미술사, 17세기 네덜란드 미술, 중세 미술, 바로크 미술, 홀란트 회화 등이다. 요컨대 고대와 르네상스를 제외한 나머지 미술사를 다룬 셈인데,『조형예술의 역사적 문법』의 독일어판 편집자 중 한 사람인 스보보다는 이것이 당시 빈 대학 미술사학과 정교수였던 비크호프의 전공 분야가 이탈리아 미술인 점을 존중한 결과였다고 설명한다(Swoboda, SS. 10~11). 실제로 1897년에 정교수가 되면서 리글은 알프스 이북과 이남의 르네상스를 강의 목록에 추가하기도 했다.

그러나 여기서 주목해야 할 것은, 1세대 빈 학파의 대표자들로 꼽히는 리글과 비크호프가 고전기 그리스와 15세기 이탈리아 르네상스를 미술사 발전의 정점으로 놓고 나머지는 그 정점을 향한 상승과 하

강의 국면으로 파악하는 관점에 저항했다는 사실이다. 이는 리글이 주요 저작을 통해 예컨대 고대 그리스의 조상彫像이 아닌 로마 후기의 공예에 주목한다거나(『로마 후기 공예』*Die Spätrömische Kunstindustrie*) 이탈리아 르네상스의 역사화가 아닌 17세기 홀란트 집단초상화에 대해 고찰한(「홀란트 집단초상」*Das holländische Gruppenporträt*) 것에서 단적으로 드러난다. 그렇게 보자면 이들의 이론에서 역사주의에 대해 비판적인 관점을 읽어낼 수도 있다.

하지만 이미 말하였듯 리글의 이론에는 모순되는 다양한 요소들이 공존하고 있다. 무엇보다 19세기 후반의 독일어권 학자로서 리글은 지적으로 헤겔 철학의 자장 안에 있었고, 이들 사이의 관계는 단순하게 도식화하기 어렵다. 실제로 리글에 대한 후대 연구자들의 비판 지점 역시 여기에 있다(관련한 사상적 배경과 다양한 평가에 관해서는 Ivsersen, pp. 10~18 참조). 가장 문제가 되는 것은 역시 예술의지 개념이다. 『양식의 문제』에서 처음으로 제시된 이 개념은 1901년에 출간된 『로마 후기 공예』에서 수정되고 확대된 형태로 다시 쓰인다.

리글이 주장하는 바에 의하면 그는 예술의지 개념을 통해 이른바 젬퍼주의 미술이론의 기능주의적 관점을 반박하고자 했다. 본문에서도 거론되지만(289, 296쪽과 그 이하, 356쪽) 젬퍼Gottfried Semper는 미술 작품이 실용적 목적, 재료, 기술의 상호작용 속에 우발적으로 나타난다고 주장했다. 리글은 젬퍼의 이론이 공예에는 부합하지만 나머지 분야의 미술 작품에는 들어맞지 않는다고 보았으며, 특히 젬퍼를 계승한 연구자들의 기계적 환원주의에 극도로 거부감을 보였다. 대신에 리글은 모든 예술 작품이, 이른바 고급미술이든 공예품이든 각기 그것이 속한 시대와 지역의 예술의지를 반영한다고 주장한다. 물론 이에 대해서 우리는 그것 역시 형이상학적 환원주의가 아닌지 반문할 수 있을

것이며, 특히 그가 추구한 실증적 연구의 기조를 가지고 이 예술의지라는 관념을 입증한다는 것에 대해 회의적인 입장을 가질 수도 있다.

저자 자신이 명료하게 정의하지 않은 채로 사용하고 있어 혼란을 야기한 이 개념은, 후대 학자들에게 단순히 애매모호하다는 것 이상의 비판거리를 제공했다. 무엇보다 한 시대와 민족의 미술작품을 관통하는 예술의지를 상정한다는 것 자체가 정신을 신비화하고, "전체주의적 사고방식에 대한 저항력을 약화시킨다."(곰브리치, 43쪽)는 등의 비난을 받았다. 이 책의 곳곳에서 발견되는 저자의 강한 인종주의적 선입견은 그러한 비판의 근거를 강화하는 역할을 하며, 리글의 직계 후손으로 여겨지는 제들마이어나 보링거 등이 전개한 이론은 심지어 그러한 비판을 한층 더 증폭시켰다고 평가된다.

리글의 미술사는 이 지점에서 주로 비판의 대상으로서 가치를 갖는 것처럼 여겨졌다. 그러나 흥미롭게도 20세기 후반에 리글이 재조명받게 되는 계기를 제공한 대표적인 인물은 그와 동시대에 활동한 발터 벤야민이었다. 그는 소외된 역사적 시기들의 가치를 적극적으로 해석하고자 한 점에서 리글의 방법론을 높이 평가했고, 예술작품의 시각적 경험과 촉각적 경험에 대한 이론을 전개하면서 리글의 개념들을 재해석했다. 이 글의 마지막 부분에서 이에 관해 다시 거론하겠다.

『조형예술의 역사적 문법』

저술 과정과 간행본의 특징

집필 시점을 기준으로 보자면 『조형예술의 역사적 문법』은 『양식의 문제』와 『로마 후기 공예』 사이에 쓰였다. 이 책의 첫 번째 수고는 1897~1898년에 출판용 원고를 염두에 두고 작성된 것으로 보이며, '조

형예술의 역사적 문법'이라는 제목도 저자 자신이 붙인 것이다. 리글은 같은 제목으로 1899년 여름 학기 강의를 했는데, 강의록으로 마련된 두 번째 원고는 이 시기에 쓰인 것으로 여겨진다. 앞서 잠깐 언급했지만, 빈 대학 미술사학과 자료실에 보관되어 있던 이 두 편의 원고는 학과 교수로 재직 중이던 카를 마리아 스보보다와 오토 패히트에 의해 편집되어 1966년에 단행본으로 출간되었다.

리글이 이 두 편의 원고를 작성하고 강의를 하게 된 시기는 대략 그가 정교수로 부임하게 된 때이므로, 이것이 그가 미술사 전반을 종합할 수 있는 체계화된 방법론을 모색하게 된 한 가지 배경이라고 봐도 좋을 것이다. 그 증거로 강의록에 해당하는 두 번째 원고에서 저자가 이와 같은 이론의 필요성을 설파하는 대목은 미술사 전공자들을 향한 전문성의 요구임을 쉽게 알 수 있다.

하나의 언어를 단순히 말하려고 하거나 단지 알아듣고자 하는 사람에게는 문법이 필요 없습니다. 그러나 하나의 언어가 현재에 이르는 발전을 이룬 이유에 대해 알고자 하는 사람, 하나의 단어를 가지고 해당언어를 학문적으로 파악하고자 하는 사람에게는 역사적 문법이 필요합니다. … 예술 작품을 창작하고자 하는 사람에게 — 조형예술가에게 — 조형예술의 역사적 문법은 필요 없습니다. 예술 작품을 단순히 향유하고자 하는 사람에게도 조형예술의 역사적 문법은 불필요합니다. 그러나 예술 작품을 학문적으로 파악하고자 하는 사람이라면 반드시 장래에 이 문법이 필요해질 것입니다. (293~294쪽)

미술사학의 역사에 비추어 보자면 이것은 19세기 말의 세기 전환기에 나타난 이른바 시대적 요구였다고 해도 좋을 것이다. 리글은 미술

사학이 분과학문으로 성립되는 과정을 건축물을 구축하는 과정에 빗대어 설명한다(288쪽과 그 이하). 그는 이 건축물의 밑그림, 즉 미술사의 학문적 얼개를 작성한 주인공들이 미학자들이었다는 것을 지적하고, 그로 인해 미술사 연구가 전체로서 통합적인 이론을 구축하기보다는 여러 분야가 단절된 채로 제각각 단편적으로 진행되어 왔다는 점을 비판한다. 앞서도 언급하였지만 이것은 미학과 구분되는 미술사만의 방법론과 관점이 필요하다는 인식으로 이어진다. 그리고 그가 남긴 어느 저작보다 광범위한 시대적, 지역적 범위를 아우르며 미술사에 대한 일반적 '문법'을 작성하고자 한 이 기획은 그러한 인식의 결과물이다.

두 가지 원고는 서로 다른 목적을 가지고 작성된 만큼 전개 방식이나 다루는 범위에서 차이가 있다. 우선 구성 면에서 두 원고는 모두 세계관과 미술작품의 기본요소라는 두 개의 큰 틀로 이루어져 있다. 세계관 부분에서 저자는 미술사를 세 개의 큰 시기로 구분하여 자연을 개선하는 미술, 자연을 정신화하는 미술, 미술 자체를 위해 자연과 경쟁하는 미술로 규정한다. 첫 번째는 고대 미술, 두 번째는 그리스도교 미술, 세 번째는 근대 미술로 이어지는 전통을 가리킨다. 또한 그는 기본요소로 조형예술의 목적, 모티프, 입체와 평면의 세 항목을 거론하는데, 두 번째 원고, 즉 강의록에서는 목적과 모티프를 하나로 묶고 입체와 평면의 개념쌍에 좀더 큰 비중을 두었다. 결과적으로 조형예술의 역사적 배경과 그에 따른 예술의지를 좀더 상세히 논하는 제1고에 비해, 구체적인 작품을 통한 예시가 늘고 미술작품의 형식 분석에 더 공을 들인 제2고가 상대적으로 수월하게 읽히는 듯하다. 따라서 첫 번째 원고가 다소 읽히지 않는 독자라면 강의록인 제2고부터 먼저 읽어 보는 것도 괜찮을 것이다. 다만 아마도 강의에 주어진 시간상의 제약과도 무관하지 않을 듯하지만 두 번째 원고의 기본요소 부분은 이집트

미술과 고대 그리스 미술의 비교를 중심으로 기술되고 그 이후 시기까지 논의를 이어가지는 않는다.

요컨대 이 책에 실린 제1고는 미완성인 상태이며, 빠져 있는 결론부는 초고로 대체되어 있고, 제2고는 강의록으로 작성되어 다루어진 범위도 한정적이지만 제대로 된 문장 대신 간단한 메모, 괄호 안에 쓰인 참고 사항 등이 그대로 남아 있다. 양쪽 모두 단행본의 원고로서는 불완전한 상태인 셈인데, 이런 점은 군데군데 일관성이 부족한 목차에서도 나타난다. 최초로 이 원고들을 정리한 독일어판 편집자들은 아마도 이런 점을 보완하기 위해 목차에서 누락된 사항들을 채워 넣은 것으로 보인다. 그들이 리글의 원고에 유일하게 개입한 부분이 이 목차 항목이다. 리글이 남긴 원고에 대한 그들의 존중은 매우 철저해서 그들이 목차에 추가한 항목 대부분이 본문에는 나타나지 않는다. 다만 기본적으로 리글이 만든 목차 자체가 대단히 세세하게 책의 내용을 열거하고 있으므로 편집자들이 보완한 부분을 포함하여 목차를 훑어봄으로써 본문의 전개를 비교적 상세히 파악할 수 있다. 그런 점을 감안하여 이번 한국어판에서도 독일어판 편집자들이 목차에 추가한 내용들을 반영하였으며, 기존에 리글이 작성한 목차와 구분하여 목차와 구분하여 고딕체로 표기하였다.

앞에서 제시한 인용문에서 드러나는 것처럼 『조형예술의 역사적 문법』은 애초에 개론서로 쓰인 책이 아니다. 저자가 이것이 초심자를 위한 책이 아님을 강조하면서 밝히듯(294쪽), 여기서 전개되는 논의는 미술사 전반과 다양한 작품들에 대한 사전 지식을 가진 독자를 상정하고 있다. 아울러 리글이 이 대목에서 가장 신경 쓰는 문제는 이 책에서 거론되는 작품들, 고대에서 17세기까지의 회화나 조각은 물론이고 공예와 건축, 장식문양에 이르는 다양한 사례들이 오로지 글로만 제

시되고 있다는 사실이다. 그가 현실적으로 그 작품들의 도판을 제공하는 것이 불가능하다고 말하고 있는 만큼, 집필 단계부터 도판은 예정에 없었던 듯하다.

그러나 이 책이 쓰인 뒤 한 세기가 넘는 시간이 흘렀다. 오늘날의 독자 일반은 리글을 포함하여 19세기 말을 전후로 활동한 미술사학의 선조들이 이 새로운 학문의 '문법'을 정식화하고자 애쓰던 시대의 독자들보다 여러모로 유리한 위치에 있다. 무엇보다 이번 한국어판에는 본문에서 거론된 작품의 도판을 다수 수록하였을 뿐 아니라, 저자가 구체적인 작품을 제시하지 않고 일반적으로 서술한 부분의 이해를 돕는 예시가 될 만한 작품의 이미지도 게재했다. 비록 언급된 모든 작품을 망라할 수는 없었지만, 미술사의 기술적 설명에 좀더 직관적으로 접근하는 데 도움이 될 것으로 기대한다. 그렇다면 이제 독자를 번거롭게 하는 이 책에서 오늘날의 우리에게 영감을 줄 만한 흥미로운 문제 하나를 잠시 살펴보자.

입체와 평면, 촉각적 인지와 시각적 인지

저자가 이 책에서 가장 공들여 체계화를 시도하고 있는 것은 근거리시야와 통상시야, 원거리시야의 개념 구분, 그 준거가 되는 입체와 평면, 또는 촉각적인 것과 시각적인 것의 개념 쌍이다. 그는 조각가이자 미학자인 힐데브란트에게서 이 개념들을 원용했다. 『조형예술에서 형태의 문제』*Das Problem der Form in der bildenden Kunst* (1893)에서 힐데브란트는 부단히 움직이며 대상의 주변을 맴도는 근거리시야와 대상에서 멀리 떨어져 움직임 없이 응시하는 원거리시야를 대비시킨다. 전자의 경우 시각은 촉각과 유사한 방식으로 작동하고 쉴 새 없이 움직이며 얻은 이산적 감각들을 종합하는 반면, 후자는 2차원적이고 시각적인 통

합적 인상을 준다는 것이다. 힐데브란트의 이러한 이론은 뵐플린의 『미술사의 기초개념』에서 조각적인 것과 회화적인 것의 개념으로 그 흔적을 찾아볼 수 있다. 하지만 리글은 뵐플린의 도식과도 다르고, 힐데브란트가 애초에 제시한 틀에서도 많이 수정된 형태로 이 개념들을 재정립했다.

리글은 근거리시야와 원거리시야 사이 중간 단계에 통상시야를 설정한다. 근거리시야가 부분만을 보고 원거리시야가 전체만을 본다고 할 때, 통상시야는 부분과 전체를 동시에 본다. 평면인가 입체인가만을 따지자면 근거리시야와 원거리시야는 모두 대상을 평면으로 파악한다. 대상의 입체감은 결국 그림자가 만들어내는 것인데, 대상이 너무 가까워도 또는 너무 멀어도 음영의 효과가 사라진다는 결과는 같기 때문이다. 그러나 결과는 같아도 두 경우에 원인은 다르다. 근거리시야에서 그림자의 효과를 느낄 수 없는 것은 지각하는 대상인 부분평면의 한계 때문이지만, 원거리시야의 경우 실제로는 대상의 표면에서 일어나는 음영의 변화를 대상과의 거리 때문에 지각하지 못하는 인간 시각의 한계가 문제가 된다. 그리하여 리글은 근거리시야에서 보게 되는 것을 객관적 평면, 원거리시야에서 나타나는 것을 주관적 평면으로 구분한다.

근거리시야가 부분평면들에 대한 촉각적 지각들을 쌓아 올리는 방식으로 작업한 예로는 고대 이집트 부조에서 인물상을 구축하는 방식을 떠올려 볼 수 있다. 우리는 고대 이집트의 미술을 처음 배울 때 조각가가 부조 인물의 측면 두상에 눈을 정면으로 표현하고, 정면을 향한 상체에 측면에서 본 사지를 결합하는 방식을 관찰하게 된다. 여기서 중요한 것은 각각의 부분평면의 완결성이지 이 요소들 사이의 조화로운 통합이 아니다. 이러한 인물들이 다수 등장하는 군상의 사례로 넘어가면 이야기는 더 흥미로워진다. 예컨대 고대 미술 특유의 공

백에 대한 공포를 반영하듯 강박적으로 여백을 채워 넣은 (부조를 포함하는) 회화에 공간을 암시하는 부분은 없다. 한 형상과 다른 형상의 사이에 남은, 작품의 물질적 바탕이 있을 뿐이다. 환조의 경우도 마찬가지다. 멘카우레와 왕비의 이중초상에서 조각가는 왕비가 한 팔로 파라오의 어깨를 감싸도록 하여 두 사람을 빈틈없는 한 덩어리로 묘사한다. 여기서 여성이 남성의 어깨를 감싸는 것은 정서적 교감의 의미가 아니라, 그 여성이 남성에게 속해 있다는 사실을 보여주는 관습화된 기호이다. 따라서 이 두 인물은 말 그대로 한 덩어리의 형상일 뿐, 조형적으로 의미 있는 관계를 맺고 있다고 볼 수 없다.

통상시야에서 인체의 부분과 전체는 조화로운 평형 상태를 찾는다. 나아가 복수의 인물이나 요소가 단순히 병치된 상태를 벗어나 서로 소통할 때 물질적 바탕으로 존재하던 여백은 대기로 채워진 공간이 되고, 그 공간 속에서 일어나는 우발적 사건들을 통해 작품 내부의 시간이 흐르게 된다. 이 책에서 여러 차례 언급된 〈이소스 전투의 알렉산드로스〉를 살펴보자. 알렉산드로스가 이끄는 그리스군은 화면의 왼쪽에서 들이닥쳐 패퇴하는 다리우스의 페르시아 군대를 화면 오른쪽으로 몰아간다. 퇴각하는 전차 위에 뒤돌아선 채, 추격하는 그리스군과 알렉산드로스를 바라보는 다리우스의 시선, 바닥에 쓰러진 병사의 방패에 비친 얼굴, 지면에 흩어진 무기들과 말들이 드리우는 그림자 등 화면을 채우고 있는 수많은 우발적인 요소들, 이 책의 표현을 빌자면 무상한 것들은 이들을 품고 있는 하나의 단일한 공간 속에서 관람자가 끼어들 수 없는 고유한 순간을 피워낸다. 그것은 모자이크를 구성하는 하나하나의 테세라^{tessera}나 그 돌조각들로 이루어진 물질적 평면과는 유리된 재현의 시공간이다. (물론 완전한 의미의 시각적 환영 공간은 선원근법이 기하학적으로 정립된 15세기 이탈리아 회화에서

성취되며, 엄밀히 말해 고대 그리스가 도달한 것은 그 전 단계라고 해야 할 것이다. 따라서 통상시야가 곧 회화적 환영으로 등치되는 개념은 아님을 유념해야 한다. 리글도 본문에서 이 차이를 지적한다.) 통상시야란 더는 부분평면들을 이어붙인 초시간적 이미지가 아닌, 이와 같은 회화적 재현이 가능해지는 구간이다. 리글은 고대 그리스 미술이 이에 해당하는 것으로 본다.

끝으로 그는 주관적 평면이 나타나는 원거리시야로 로마 후기 미술을 설명한다. 여기서는 콘스탄티누스 개선문의 받침돌 부조가 그러한 사례로 제시된다. 화면 속 인물들은 이집트 부조와는 달리 부분평면으로 파편화되어 있지 않다. 리글은 이 부조들의 형상을 넓게 "짓눌린 고부조"라고 묘사한다(240쪽). 다시 말해 이것들은 멀리 떨어져서 보아야 가까이에서 볼 때의 흐릿한 인상이 사라진다. 그런데 그는 다른 부분에서 대상의 "입체감이 눈과 사물 사이에 놓인 대기의 벽이 두꺼워짐에 따라 점차 사라져가다가 결국은 눈의 망막이 접하게 되는 균일한 광점 또는 색점이 되는" 구간을 원거리시야라고도 한다(174~175쪽). 이 두 가지 설명은 모두 착시에 의한 평면적 인상의 발생을 거론하지만, 각기 다른 부분에 초점이 맞추어져 있어 혼선을 준다. 요컨대 뒤의 설명은 화가가 대상을 바라볼 때 일어나는 현상에 관한 것이고, 그리하여 흡사 대기원근법이나 인상파 화가의 그림에 대한 설명처럼 읽힌다. 반면 앞의 설명은 감상자가 작품을 바라보는 거리를 변화시켰을 때 나타나는 효과를 이야기한다. 이 부분의 균열은 앞서 설명한 객관적 평면과 촉각적 수용에 대한 해석으로도 소급될 수 있으므로 이야기는 더욱더 복잡해진다.

실제로 시각적 인지와 촉각적 인지에 관한 리글 이론에서 이 지점에 대한 해석에 따라 후대의 해석이 두 분파로 갈렸다고 피노티는 설

명한다. 즉 한편에는 촉각적인 것과 시각적인 것의 대립을 순수한 재현 내의 문제로 한정하는 흐름이 있고, 다른 편에는 재현의 영역과 신체적 인지의 영역 사이의 관련성을 보려는 흐름이 있다는 것이다. 전자가 파노프스키와 제들마이어 등에게서 나타난다면, 후자는 발터 벤야민을 거쳐 20세기 후반 프랑스 철학에서 유의미한 자취를 남겼다 (Pinotti, XL~XLI). 이 두 번째 흐름을 잠시 살펴보자.

벤야민은 빈 학파의 미술사 연구, 특히 리글의 『로마 후기의 공예』에서 받은 영향을 종종 피력했다. 그는 『독일 비애극의 원천』에서 이미 리글의 예술의지 개념을 통해 통상 '쇠퇴기'로 치부되는 시기 예술 형식에 대한 정당한 접근을 주장한 바 있다(『독일 비애극의 원천』, 77쪽). 또한 유명한 논문 「기술복제 시대의 예술 작품」에서는 리글과 비크호프가 "민족이동기의…미술을 지배한 지각"에 주목한 점을 거론한 후에 당대의 현실을 "아우라의 붕괴"로 진단한다(49쪽). 여기서 그는 '아우라' 개념을 통해 시각적 수용에 의한 회화적 재현의 영역, 작품의 고유한 시공간을 주장하는 작품의 특징을 설명한다. "공간과 시간으로 짜인 특이한 직물로서, 아무리 가까이 있더라도 멀리 떨어져 있는 어떤 것의 일회적인 현상"인 아우라는 관람자에게 정신의 집중을 요구한다. 그러한 관조 행위야말로 시각적인 경험의 본질이라 할 수 있다. 반면 기술복제 시대의 대중은 복제를 통해 일회성을 파괴함으로써 전통적인 예술의 아우라를 파괴하고, 사물을 자신에게 더 가까이 끌어 오려는 욕망을 가지는 것으로 설명된다. 작품과 관람자 사이에 상정된 거리를 뛰어넘어 아우라의 베일을 찢으며 다가서는 촉각적(혹은 촉지적) 수용은 정신의 분산 속에서 이루어진다. 이것은 결국 사진과 영화 예술에 대한 대중의 경험에 적용된다. 여기서 이미 드러나지만 이후의 논의에서 중심에 오는 것은 촉각적 수용의 문제이다. 벤야민은

주로 『로마 후기의 공예』와 『홀란트 집단 초상』을 참조하여 이러한 논의를 전개했는데, 당시에 출간되지 않은 『조형예술의 역사적 문법』을 참조할 수는 없었겠지만 그가 활용한 개념들이 리글의 이 저작들에서 반복되고 변주되었다는 점에서 참고할 만한 맥락이 있다.

리글의 시각적 인지와 촉각적 인지 개념을 좀더 대담하게 참조한 사례로는 들뢰즈·가타리의 『천의 고원』*Mille Plateaux*이 있다. 매끈한 것과 홈 패인 것의 개념을 다룬 이 책의 열네 번째 장에서 리글의 촉각적/촉지적 수용과 시각적 수용 개념은 미학 모델을 설명하는 부분의 서두에 놓이게 된다. 이때 홈 패인 공간은 시각적 수용을 중심으로 하는 회화적인 것, 매끈한 공간은 촉각적 수용에 의한 조각적인 것에 상응한다. 다만 저자들이 전제하는 것처럼 여기서 촉각적 수용과 시각적 수용은 이미 리글이 구성한 맥락과는 완전히 다른 배치에 들어간 것으로 보인다.

리글은 『근대의 기념물 숭배, 그 생성과 기원』*Der moderne Denkmalkultus : sein Wesen und seine Entstehung*(1903)에서 유물, 또는 문화재의 가치들을 분류하면서 연령가치Alterswert에 대해 이야기한다. 그것은 유물의 예술적 성취나 표상적 가치와는 별개로, 그것이 만들어진 후로 존속해온 시간의 흔적에서 우리가 느끼는 가치를 말한다. 사람들은 오래된 유물이 늘 새것과 같기를 원하는 것이 아니라, 마치 자연의 피조물처럼 시간 속에 낡아 소멸해 가는 것을 보고자 한다는 것이다. 우리는 복원된 문화재나 예술품 앞에서 느끼는 낯섦과 기묘한 실망감에 대해 잘 안다. 그러나 과거의 연구가 고전으로 남는 것은 이런 식의, 고색창연함이 주는 아우라만으로는 안 된다. 오래된 유물이 풍화되듯 과거의 학문도 세월 속에 낡아 폐허가 되어가지만, 폐허인 채로도 후대에 끊임

없이 영감을 줄 수 있어야 한다. 하지만 그 영감을 폐허가 우리에게 던져줄 수는 없다. 우리가 딛고 선 과거의 연구를 되돌아보며 그 '결을 거슬러 솔질하는' 일은 폐허를 바라보는 후대 사람의 몫이다. 모쪼록 리글이 남긴 이 미완성의 폐허가 지루한 방법론 교과서보다는 흥미로운 유적으로 남을 수 있기를 기대해 본다.

　이 책이 나올 수 있게 해 주신 갈무리 출판사와 활동가 여러분께 감사드린다.

<div align="right">

2020년 1월

정유경

</div>

참고문헌

Binstock, Benjamin. "Alois Riegl, Monumental Ruin : Why We Still Need to Read Historical Grammar of the Visual Arts," Riegl, Alois. *Historical Grammar of the Visual Arts*, Jung, Jacqueline E. trans. New York : Zone books, 2004, pp. 11-36.

Caygill, Howard. "Walter Benjamin's concept of cultural history," *The Cambridge Companion to Walter Benjamin*, Ferris, David S. ed. Cambridge University Press, 2004, pp. 73-96.

Cordileone, Diana Reynolds. *Alois Riegl in Vienna 1875–1905 : An Institutional Biography*, Farnham : Ashgate, 2014.

Curl, James Stevens. *Oxford Dictionary of Architecture and Landscape Architecture*, New York : Oxford University Press, 2006.

Gubser, Michael. *Time's Visible Surface : Alois Riegl and the Discourse on History and Temporality in Fin-de-Siecle Vienna*, Detroit, Mich. : Wayne State University Press, 2006.

Hildebrand, Adolf von. *Das Problem der Form in der bildenden Kunst*, Strassburg, 1893.

Iversen, Margaret. *Alois Riegl : Art History and Theory*, Cambridge, Mass. : MIT Press, 1993.

Koepf, Hans & Günther Bilding. *Bildwörterbuch der Architektur*, Stuttgart Alfred Kröner Verlag, 2019.

Pinotti, Andrea. "Ist Kunst Sprache? Riegl und die Bildgrammatik", Riegl, Alois. *Historische Grammatik der bildende Künste*, Mimesis Verlag, 2017, pp. XIII-LXVII.

Podro, Michael. *The Critical Historians of Art*, New Haven : Yale University Press, 1982.

김평탁 편저. 『건축용어대사전』, 기문당, 2009.

벤야민, 발터. 「기술복제시대의 예술 작품」 제1판과 제2판, 『기술복제시대의 예술 작품 사진의 작은 역사 외』 발터 벤야민 선집 2, 최성만 옮김, 길, 2008, 39~150쪽.

_____. 『독일 비애극의 원천』, 최성만 김유동 옮김, 한길사, 2009.

곰브리치, E. H. 『예술과 환영』, 차미례 옮김, 열화당, 2003.

II. 조형예술의 역사적 문법
1899년 강의록 (제2고)

I

조형예술의 역사적 문법

1897/98년 단행본 수고

인간의 손은 자연이 자신의 작품에 형태를 부여하는 것과 꼭 같은 형식 법칙에 따라 불활성 물질toter Materie로 작품을 조형한다. 그러므로 인간이 조형예술을 창작할 때 그것은 전부 근본적으로 자연과 경쟁하는 것이나 다름없다. 사람의 손으로 만들어진 미술 작품 앞에서 우리에게 환기되는 그 쾌감은, 각각 상응하는 자연을 창조하는 형식 법칙이 해당 작품에서 얼마나 명료하고 설득력 있게 표현되는가에 따라 달라진다. 미술 작품과 그에 상응하는 자연의 창조물의 일치에 대한 인식에 모든 순수한 미적 기쁨의 원천이 있다. 그러나 미술사는 조형하는 인간이 자연과의 경쟁에서 거둔 성공의 역사는 아니다.

자연이 불활성 물질에 형태를 부여하는 기본법칙은 결정화Kristallisation의 법칙이며, 그것은 다시 대칭Symmetrie, 즉 가장 작은 분자까지 하나의 관념적 중심축을 따라 수평으로 일정하게 분배하는 것을 근간으로 한다. 반면 활성 (즉 움직이는) 물질은 다른 법칙을 따르는 것처럼 여겨진다. 그러나 사실은 그렇지 않으며, 거기서도 대칭적 조형의 기본법칙이 근간이 된다. 다만 활성 자연의 작용에 속하는 운동능력이 (그것이 성장에 의한 것이든, 이동에 의한 것이든) 더는 그렇게 간단히 숨김없이 드러나지 않을 뿐이다. 이는 인간의 조형예술의 작용에도 정확히 해당한다. 조형예술은 일부는 불활성 재료의 형상과, 일부는 활성 자연의 형상과 경쟁하기 위해 창조된다. 그러나 그것은 근본적으로 언제나 저 기본법칙을 따르고 있는데, 그 법칙 자체는 아마도 여전히 매우 잘 감춰져 있어서, 이를테면 자연과 겨루는 작품들을 인간의 손으로 만들어진 고립된 전체에 인위적으로 응집시킨 틀=프레임 안에서만 나타날 것이다. 자세한 내용은 모티프에 대한 장에서 다루기로 하자.

조형예술의 창조는 자연과의 경쟁이지 자연의 환영을 불러일으키

려는 의지Ertäuschenwollen가 아니다. 자연으로의 완전한 위장이나 그것의 위조는 인간에게 전혀 불가능할 것이다. 인간이 불활성의 물질에 결코 불어넣을 수 없는 생명을 가진 활성의 자연 존재뿐 아니라, 불활성 재료의 형태도 [완전히 위조할 수 없다. 왜냐하면 인간이 수정을 아무리 철저하게 복제한다고 해도, 현미경으로 살펴보는 즉시 가장 작은 부분의 배열이 천연 수정의 그것과 다르다는 사실이 드러날 것이기 때문이다. 그러나 그러한 미술 작품 자체에서, 예컨대 인상주의 풍경과 같이 실제로 자연 현상의 외적 인상에 대한 위장이 작동하지 않는 작품에서 이러한 위장의지는 목적 자체가 아니라, 미적으로 주요한 의도를 성취하기 위한 수단에 불과하다. 여기서 주요한 의도란 인간이 어떻게 특정한 자연 현상의 효과를 창조할 수 있는지를 보여 주고자 하는 것이다. 그러한 미술 작품은 그럼으로써 실제 자연으로 위장하려는 것이 아니며, 그것이 즉각 인간의 작품으로 인식되지 않는다면 오히려 그 목적을 완전히 상실하게 될 것이다.

또한 우리는 각각의 미술 작품의 배후에서 그것이 경쟁해야 하는 자연의 창조물 하나(혹은 여럿)를 추측해 내야 할 것이다. 그럴 때 창작자인 인간이 이것을 신의 의도로 확실히 알고 있어야 할 필요는 전혀 없다 ― 이 점도 마찬가지로 강조하고 싶다. 미술 작품에 상응하는 자연의 창조물을 우리는 모티프라고 부른다. 그런데 특정한 자연의 창조물 하나에는 가능한 하나의 관점만이 아니라 다양한 관점들이 있다. 달리 말하면, 인간은 동일한 자연의 창조물을 완전히 다른 시각으로 바라볼 수 있으며, 그때그때 물질 전반과 그의 관계를, 즉 각각의 자연의 창조물 자체와 그의 관계를 파악하게 된다. 각각의 미술 작품에서 단일한 모티프들에 대한 질문이나 앞서 거론한 질문들보다 더 중요한 것은, 그것의 창조자가 자연과 어떤 관계를 맺고 있느냐는 질문

이다. 바로 이어지는 장에서, 우리는 앞으로 주어질 각각의 경우에서 이 질문에 답하는 데 필요한 토대를 만들고자 한다. 그럼으로써 우리는 오늘날 가능한 한에서, 조형예술가와 자연의 관계가 역사적으로 발전된 과정을 명료하게 개관해 볼 생각이다.

미술 작품에 대한 평가에서 무엇(모티프) 외에 문제가 되는 것은 다음과 같은 물음들이다. 1) 무엇을 위해? 2) 무엇을 가지고? 3) 무엇에 의해? 4) 어떻게? 그 대답은 목적, 재료, 기술, 조형예술의 기본적인 표현 수단에 대한 각 장에서 찾을 수 있다. 지금까지의 미술사가 그것에 부여해왔던 근본적인 의미를 위해서가 아니라 단지 외적인 합목적성에 근거해서, 조형예술가와 자연의 관계를 논하고 나서 바로 뒤이어 목적에 대해 이야기해야 한다. 그리고 이어지는 장은 모티프에 대한 것이다. 재료의 의미와 기술에 관한 질문들에 대한 답은, 이 두 구성요소가 지난 반세기 동안 과도하게 치우친 평가를 받아온 만큼 여기서는 짧게 다루게 될 것이다. 한편 마지막 장에서는 조형예술의 모든 작품이 예외 없이 회귀하게 되는 이 두 가지 요소의 역사적 발전에 대한 논의를 통해 기본적인 표현 수단을 다루게 된다.

1부

세계관

자신과 자연의 관계에 대한 인간의 견해, 우리가 바로 "인간의 세계관"으로 묘사하곤 하는 것은, 밝혀진 역사 시대 안에서 두 번 근본적인 변화를 거쳤다. 이에 따라 조형예술의 역사는 크게 세 시기로 나뉜다. 그것은 본질적으로 인류의 정치사와 문화사에 오래전부터 적용된 고대, 중세, 근대라는 구분에 일치한다. 첫 번째 시기는, 로마 제국에서 그리스도교가 국교로 선포된 기원후 313년까지의 고대 전체를 아우른다. 두 번째 시기인 중세와 르네상스는 빠듯하게 잡아서 1520년까지가 되는데, 이즈음에 라파엘로와 레오 10세가 서거했고, 종교개혁이 확산되고 있었다. 그 이후를 우리는 세 번째 시기로 본다.

　주지의 중요한 두 연도가 절대적인 경계선으로 여겨질 필요는 없으며, 그래서는 안 된다는 점은 굳이 말할 필요가 없을 것이다. 각각의 시기는 다시 셋으로 세분되는데, 거기서 첫 번째는 해당하는 세계관이 발전한 시기이고, (통상 가장 짧은) 두 번째는 완성의 정점을 보여 주며, 세 번째는 그 세계관의 쇠퇴와 점진적인 청산을 보여 준다. 그리하여 이 마지막 하위 시기는 보통 적어도 그것이 구축하는 최종 국면만큼 뒤에 오게 될 세계관을 보여 준다. 다른 한편으로는, 이미 극복된 세계관이라고 해서 순식간에 세계에서 사라져버릴 수는 없다는 것도 자명하다. 오히려 그 후로도 수백 년 동안, 인류의 일부로서 가장 깊숙한 설득력을 유지하지는 않더라도, 전통의 무게와 더불어 외적 형태로 나타났다. 그러나 조형예술에서는 형태야말로 가장 중요한 역할을 한다.

1장

제1기.
신체의 아름다움을 통한 자연의 개선으로서의 미술

조형예술의 창작을 자연의 창조에 대한 개선으로 이해하는 것은, 인간이 자신을 자연보다 우월하다고 느낀다는 사실을 전제한다. 이 전제는 확실히 전성기 고대에 부합하는 것이지만, 이를 근거로 인류사의 시초에도 그러했다고 추론할 수는 없다. 우리는 다른 면에서 앞서 나갔던 문화민족들이 창조한 퇴보한 양식에서, 원시시대의 인류는 훨씬 더 거칠고 불완전한 표상에 헌신했을 것이라는 가정을 한층 설득력 있게 뒷받침하는 근거를 찾을 수 있다. 아무것도 하지 않아도 인간의 의지에 반하여 움직이고, 자라고, 죽은 모든 자연물은, 존재의 이러한 자립 또는 심지어 의지로 인해 인류에게 우월한 것으로 보였다. 그러므로 모든 자연물은 신이었다. 이러한 원시적인 종류의 세계관을 무한한 다신론으로 기술할 수 있을 것이다. 그처럼 인간이 자연을 두려워하는 관계에 지배되는 가운데 [자연과의] 경쟁이라는 것이 말이 되느냐 하는 점에는 적어도 의문의 여지가 있고, 이것은 물론 확실히 부정될 수 없다. 지상에 어떠한 상황에서도 변함없이 유지되어 온 야생의 원시 부족과 같은 것은 없기 때문이다. 그러므로 우리에게는 최종적으

로 하나의 확실한 답은 주어지지 않는다. 주변의 물질과 자신의 관계에 대한 인간의 보다 고차원적인 이해가 발생하는 결정적인 계기는, 인간이 개별적인 자연현상, 그에게 특히 두렵고 우월해 보였던 자연현상에 대한 자신의 두려움을 제한하기 시작한 때이다. 이 순간이 결정적인 것은, 그와 동시에 인간에게 이러 저러한 여러 다른 자연물들에 대한 그의 상대적 우월함이 명백해지기 때문이다. 그때 우리는 이미 첫번째 역사적 시기에 서 있다. 즉 자연에 대한 의도적 개선이 활동의 첫번째 가능성으로 열렸다. 그 과정은 자연스럽게 순식간에 결말에 도달하며, 거기서 인간은 모든 자연 피조물에 대한 자신의 상대적 우월성을 예외 없이 인식한다. 그러나 동시에 그는, 각각의 자연 현상 뒤에 그것을 추동하고 움직이는 어떤 힘Gewalt이 존재한다는 점을 인정해야 한다. 그 힘은 인간의 영향과 감각 지각에서 사라진 것이다. 인간은 나무를 쓰러뜨릴 수 있지만, 임의로 자라게 할 수는 없다. 그 결과로 명백한 자연현상과 보이지 않는 자연의 힘Naturgewalt이 구분된다. 이는 원시 시대, 즉 모든 자연물에 자립적 의지를 부여한 시대에는 아직 할 수 없었던 일이다. 그렇게 인간은 자연물 자체에 대한 자신의 우월성은 물론이고, 동시에 그 자연물을 산출하고 움직이는 힘들에 대한 자신의 열등함 또한 이해할 수 있었다. 이러한 힘들은 공공연히 존재하되, 다만 인간의 시각으로 파악할 수 없는 것일 뿐이다. 인간은 표상으로 그것을 재구축하고자 한다. 그는 그 힘을 자신의 순진한 사유 속에서 감각적으로만 파악할 수 있기 때문에, 그것에 필연적으로 감각적 형태 sinnliche Gestalt를 부여한다. 인간이 모든 자연의 피조물들에 대한 자신의 상대적 우월성을 이해하자마자 어떤 형태가 유일하게 가능한 것이 되었을지는 자명하다. 오로지 인간 형태만이 인간을 능가하는 힘에 걸맞아 보일 수 있었다. 그리하여 의인관적 다신론이 도래했고, 그리스인

은 그것을 가장 완전하게 만들어냈다. 자연의 힘들은 이후로 우리와 같은 인간[의 모습]이 된다. 단지 우리와는 달리 무결한 아름다움과 불멸성을 누릴 뿐이다.

자연과 경쟁하는 예술은 그러한 표상의 지배 아래서 어떤 태도를 취할까? 자연 현상이 인간의 눈에 비본질적이고, 우연적이고, 순간적인 것으로 보인다면, 예술은 그 대신에 근본적이고, 의미심장하고, 영원한 것을 만든다. 거기에는 고대의 인간이 보는 조형예술을 통한 자연의 개선이 있었다. 모든 조형예술의 목적이 이것인 한, 그로부터 다음의 두 가지 원칙이 반드시 당연한 것으로 존재했다.

a. 완전한 것만이 예술적 존재로서의 권리를 가진다. 고대인의 삶에서와 마찬가지로 예술에서도 강자의 권리das Recht des Stärkeren는 통용되었다. 강자에게는 모든 것이 허락되고, 약자는 모든 것을 감내해야 한다. 약자는 강자에게 아량을 베풀어 달라고 간청할 수 있지만, 그에게 관용을 받을 권리는 없다. 그것은 자연적인 세계의 질서이다. 따라서 예술에서도 오로지 강한 것, 승리한 것, 아름다운 것만이 전시될 가치가 있는 것으로 여겨진다. 약한 것, 억압받는 것, 추한 것은 승자를 기리기 위한 농담거리로서 예외적으로 허용될 뿐이다.

b. 이러한 완전함은 오로지 감각적인 것, 즉 신체적인körperlich 것이지 정신적인 것이 아니다. 신체적인 것과 무관한 정신적 완전성은 고대 문화에 없었다. 고대에는 종교 예술과 세속 예술 사이에 근본적인 구별이 없었다. 왜냐하면 자연 현상과 자연의 힘들 사이에 분열이 없었기 때문이다. 즉 자연의 힘들은, 그것이 필멸자들에게 비가시적인 것으로 존재할 때에도 역시 감각적 현상이다. 인간의 정신적 기능은 그의 신체적 기능과 불가분으로 묶여 있으며, 아름다운 신체에는 아름다운 영혼이 깃들어 있다고 여겨졌다. 단지 후자의 개념은 고대의 발전에서

진전된 단계에 속한다.

인류의 조형예술에서 최초로, 자연을 개선한 시기에 대한 이런 전체 그림은 편의상 세 부분으로 나눌 수 있다. 그것은 자연스럽게 주도적인 원리들의 형성, 정점, 쇠퇴를 나타낸다.

1. 형성

이것은 주로 고대 이집트 미술에서 일어났다.[1] 이 미술의 기념물들은 여전히 과거의 동물숭배의 흔적을 숱하게 드러내며, 이를 연결 고리로 우리를 무한한 다신론 원리의 시대로 다시 데려간다. 순수한 인간 형상들이 자연의 힘들의 의인화로 쓰이게 되는 한, 그것은 어떤 영적 개별화도 보이지 않으며 다만 미미한 신체적 개별화만을 보인다. 주로 동일한 시기에 나타난 두상들은 거의 서로 구분되지 않을 정도로 비슷해 보인다.[2] 그것은 이집트에서는 인간 신격 역시 다른 어떤 민족에서보다 멀리 확장되었다는 사실에 부합한다. 그리스인이 영웅을 [신과 인간 사이의] 중간존재로 끼워 넣었고, 헤로도토스가 자신의 가계를 16대나 거슬러 올라가서야 비로소 그의 선조가 신이었음을 시인했다면, 이집트인에게 각각의 왕은 예정된 신이었고, 따라서 사후에는 곧장 신들 사이에 자리하게 되었다.

1. 우리가 확실히 아는 한에서 메소포타미아 미술, 즉 아시리아 미술은 초기 그리스 미술과 근본적으로 거의 평행하게 진행되었다.

2. 아멘호테프 4세[아케나텐]에게서 나타나는 예외는 그러므로 매우 교훈적이다. 왜냐하면 그것은 이 왕의 정부 아래서 일어난 문화관의 급격한 변화와 나란히 진행되었기 때문이다. 우리가 아는 한 이 예외를 이어받은 작품이나 발전은 많지 않다. 그것은 에피소드로서 미술사에서 불변의 징후적 가치를 지니고 있다. ― 그러나 개별화는 가령 루브르 미술관의 〈서기〉에서와 같이 완전히 다른 예술적 근거를 가진다. 이에 대해서는 모티프에 대한 장에서 더 살펴보겠다.

2. 정점

정점을 이룬 것은 알렉산드로스 이전 시기 그리스 미술이다. 여전히 이집트인에게 묻어 있던 것과 같은, 원시적 견해의 잔해들은 이제 멀어져가는 것이 보였지만, 다른 한편에서는 또한 훗날 도래할 쇠퇴의 싹이 이미 움트는 것도 보였다. 신체적 완벽, 즉 아름다움이 그 미술의 중심적인 공준이기는 했지만, 서서히 가벼운 개별화가 시작되고 있었다. 이러한 개별화는 물론 우선 신체적인 것과 관련된다. 즉 제우스는 수염 난 장년의 남성으로, 아프로디테는 육체적 매력이 만개한 젊은 여성으로 나타난다. 그런데도 거기에는 이미 절대적 완전함, 일반적-전형적인 것, 영원한 것의 개념에 역행하는 우연적 융합이 드러난다. 대부분의 아티카 신상의 두상에서 보이는 숙고하는 인상은 훗날 이루어질 심리적 개체화의 싹을 간직하고 있다. 그것은 고대 세계관의 또 하나의 중심적 공준인 물질과 정신의 절대적 통합에 위협이 되었을 것이 분명하다. 왜냐하면 숙고 또한 어느 정도 우연적이기 때문이다. 그런데도 한편으로 그것은 모든 표정 가운데 가장 덜 순간적이고, 따라서 그리스인은 부지중에 그것을 영원히-정신적인 것의 상징으로 만들었다.

3. 쇠퇴

쇠퇴는 콘스탄티누스 대제 시대까지의 헬레니즘-로마 미술에서 나타났다.[3] 의인관적 다신론은 알렉산드로스 대제 사후에도 6백 년간

3. 디아도코이 시대(서기전 3세기 후반)의 성취와 로마 제정기의 성취 사이의 명료한 구분은 아마도 오늘날 미술사의 가장 중요한 과제일 것이다. 이런 방향으로 많은 것이 (특히 비크호프가 『빈 창세기』에서) 이미 규명되었다. 헬레니즘기가 아티카 예술에서 꽃핀 것의 성숙한 완성였다는 추정과, 더 큰 차원에서 쇠퇴의 순간은 로마 제정기에 이미 시작되고 있었음을 받아들이게 하는 많은 근거가 거론되었다. 그러나 〈라오콘〉 군상은 실제로 디아도코이 시대에 속하는데, 쇠퇴의 시작을 헬레니즘기로 거슬러 올라가 잡고 싶

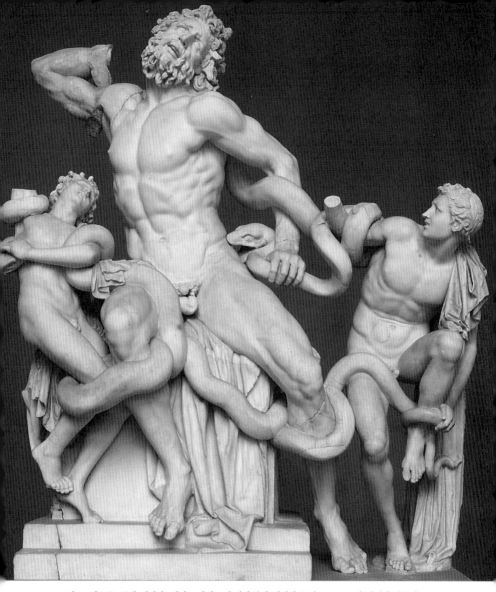

도판 1. 〈라오콘〉 군상, 서기전 2세기 조각의 로마 시대 복제, 대리석, 높이 184cm, 로마, 바티칸 박물관

더 고대의 문화민족들, 즉 지중해 민족들의 공식적인 세계관으로 존재

했다. 옛 12신은 전통적인 유형들에 따라 무수히 많은 조상으로 만들

어 하는 이들에게는 이 작품 하나만으로도 [근거로서] 충분했다.

어졌고, 재래의 도식에 따라 숱한 신전이 지어졌다. 그리고 이렇게 긴 시간 동안 존속되어 온 방대한 예술 작품을 조망하다 보면, 실제로 여전히 신체적으로 완전한 것, 즉 아름다움을 향한 모든 노력이 일반적으로 지배적인 인상이 된다. 거기서 고대의 모든 조형예술의 목적, 즉 자연의 개선을 위한 노력이 표현된다. 그러나 또 한편 개별적으로는 이러한 노력에 제대로 부합하지 않는 현상들을 만나게 된다.

이런 관점에서 〈라오콘〉[도판 1] 군상은, 오늘날에도 여전히 젊은 학문인 미술사가 겨우 걸음마를 떼던 시절에 이미 주목을 받았다. 사실 이 군상에 구현된 고통 받는 이들에 대한 찬미는 그리스 미술사에 일찍이 없던 것이다. 영웅의 몰락이 신들의 승리로 나타나야 한다면 압도적인 신이 반드시 함께 제시되어야 할 뿐 아니라, 그가 군상의 압도적인 중심인물로 만들어져야 했을 것이기 때문이다. 라오콘과 그의 아들들을 통해서 고통받는-불완전한 것은 (그저 들러리로서가 아니라) 그 자체로 예술에서 보일 만한 가치가 있는 것으로 여겨지게 되었다. 〈라오콘〉은 이후로 줄곧 그리스도교 미술의 선구자로 나타난다.

미루어 보건대 〈라오콘〉이 드문 현상이라면, 이때까지 새롭게 나타난 몇 가지 새로운 예술 분야들은 지금까지의 자연현상의 기본규칙과 그것

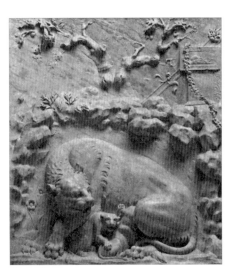

도판 2. 〈그리마니 분수 부조〉 가운데 암사자와 새끼들, 서기전 1세기 말, 대리석, 81cm × 96cm, 빈, 미술사 박물관, 고대관

에 한정된 예술창조의 무력화를 뜻하며, 이는 좀 더 주목할 만한 것이다. 이것은 무엇보다 가장 포괄적인 육체의 개별화를 수반하는 초상미술에 적용되며, 나아가 그 자체로는 무의미한, 저 정교하고 자연에 충실한 동물의 재현에도 적용된다. 후자는 이를테면 빈 궁정박물관 Hofmuseum의 〈그리마니 분수 부조〉Grimanischen Brunnenrelief[도판 2]에 새겨져 있는 양들이나 암사자, 바티칸 박물관 동물의 방Sala degli animali에 탁월하게 재현된 노루, 가재, 그 밖의 다른 동물들에서 보게 된다. 인간이 인간과 동물의 불완전하고 덧없는 자연적 현상 그 자체에 대하여 가진 이 명백한 관심, 이것은 어떻게 완전한 것, 근본적인 것, 일반적인 것만이 전시할 가치가 있으며, 불완전한 것은 기껏해야 부득이한 필요악이라고 여긴 공준과 조화를 이루게 되는가?

결국은 두상의 심리적인 표정 또한 점점 더 고려된다. 이런 관점에서는 고대 예술의 쇠퇴기조차도 여전히 극도로 소극적인 모습을 보인다. 심리적인 것은 그 자체로는 실제로 전시할 수 없고, 단지 신체적인 것에 수반되는 특정한 현상 또는 후속 현상의 재현을 통해서만, 즉 인간에게서 주로 몸짓으로 표현될 수 있다. 그러나 그와 같은 것은 그 우연적이고 덧없는 성격들 때문에 고전 미술에서 배제되었다. 그러므로 로마 미술에서도 인간 형상은 일반적으로 저 숙고하는 성격, 즉 어떤 일반적인-사유하는 성격을 유지했다. 그러나 특별한 표상목적이 요구될 경우, 예컨대 폼페이에서 나온 〈이소스 전투의 알렉산드로스〉[도판 3] 모자이크에 등장하는 다리우스에게서 내적, 심적 동요의 외적 표현은 전대미문의 극적인 성격을 부여받았다. 거기서 우리는 다시 한번 〈라오콘〉[도판 1]을 떠올려도 좋을 것이다.

이렇듯 승리하는 것 대신에 고통받는 것, 완전한 것 대신 불완전한 것이, 더구나 둘 다 그 자체를 위해 (어떤 특정한 표상목적 때문이 아

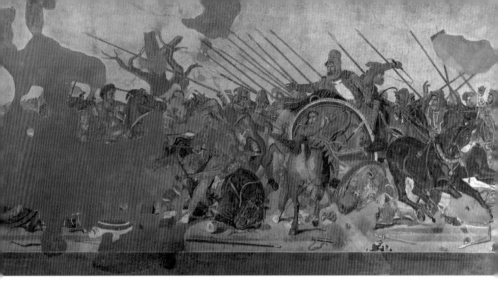

도판 3. 〈이소스 전투의 알렉산드로스〉, 서기전 1세기, 모자이크, 272cm × 513cm, 나폴리 국립 고고학 박물관

니라) 전시된다. 끝으로 원래는 흔적도 없이 사라져야 했던 신체적인 것을 점점 더 분명히 걸러내 혼합한 심리적인-우연한 것이 있다. 이것은 고대 말의 미술에서 나타난 세 가지 징후이며, 이는 저 시대의 관점에서 인간과 물질적 자연의 관계에 근본적인 변화가 일어나기 시작했다는 것을 우리에게 분명히 보여 준다. 이러한 관계는 앞서 언급한 것처럼 제의Kult에서 가장 직접적으로 표현된다. 그리고 이미 언급한 것처럼 이 시기 말까지 이러한 제의의 영역에서는 의인관적 다신론의 지배력이 여전히 약화하지 않은 것으로 보였다. 그것은 우리가 이 시기 조형예술 일반에서 자연의 개선을 위한 노력이 후기까지 기본적으로 주도적인 요소로 여겨졌다고 믿은 것과 같다. 그러나 조금 더 면밀히 들여다보면, 제의의 영역에도 역시 우리가 방금 헬레니즘-로마 미술의 영역에서 밝혀낼 수 있었던 것과 같은 쇠퇴의 징후가 명백하게 일어난다. 주목할 만한 것은, 이를테면 카이로스Kairos와 같이 감각적으로 파악할 수 없는 개념을 도상을 가지고 제시하는 신의 부상이다. 선천적으로 추상적 사변을 지향하는 셈족의 (이에 대해서는 뒤에 다시 다루

게 될 것이다) 이념 영역을 오리엔트의 신들이 점차 더 침범하게 된 것 역시 이러한 맥락에서 강조될 수 있겠다. 그러나 결정적인 것은 오랫동안 계승되어온 신성에 드리는 제의에 대해 교양인이 점차 무관심해진 점이다. 일반적으로 다신론은 그리스도교가 승리를 거두기 훨씬 이전에 이미 이교였다. 그러나 국가, 즉 교양인의 대표는 해묵은 신들에 대한 제의를 꼭 붙들고 있었는데, 왜냐하면 전체 국가 질서가 그에 기반하고 있었기 때문이다. 로마의 국가지도자들이 신경 썼던 것은 그리스도교도들이 무엇을 믿느냐가 아니라, 그들이 국가의 신들에게 봉헌할 의무를 다하려고 할지의 여부였다. 고대 세계, 특히 로마의 세계 제국에서 매우 긴밀하게 서로 연결되어 있던 정치, 제의, 예술은 거의 하나였다. 그리스도가 원했던 바와 같은 정치와 제의의 분리(신의 것은 신에게, 카이사르의 것은 카이사르에게)는 인정될 수 없는 것으로 여겨졌다. 온갖 저항에도 불구하고 신정 분리가 이루어질 위기에 처하자, 콘스탄티누스 대제는 통일성을 포기하느니 차라리 제의를 바꾸었다. 또한 미술과 제의도 점차 서로 다른 길을 가야만 하게 되었다. 초상화와 동물 그림의 등장은 세속의 미술 애호가 이미 해방되었음을 뜻했다. 고대에는 절대로 볼 수 없었던 일이다. 그러므로 로마-고대 제국의 계승자들이 이 영역에서도 그들에게 필수적인, 그야말로 불가결한 것으로 여겨진 통일성을 다시 산출하려고 노력한 것은 당연하다. 그런 식으로, 국가-제의-예술Staats-Kultus-Kunst로서 오늘날에 이르고 있는 것이 비잔틴 미술이다 — 아울러 그 밖에도 놀랄 만큼 오래된 고대의 국가적 삶, 사회적 삶, 신분적 삶도 지속되었다. 비록 과거의 형태들이 겉으로는 존속하고 있는 것처럼 보였지만 이 모든 전복적 변화들은 늦어도 로마 제국의 성립과 그리스도교의 등장 이래로 서서히 시작되었다. 로마 제국의 교양인 다수는 새로운 세계관의 대표로서 그리

스도교 신앙으로 개종했으며, 자연의 힘들의 옛 의인관적 형태는 물론 그 뒤로도 수백 년 동안 영향력을 유지했으나 결국은 사라져버렸다. 하지만 그와 동시에 고대의 미술도 사라졌을까? 전혀 그렇지 않다. 고대의 미술은 그것이 오래전에 유래한 곳 ─ 지중해 동부 ─ 에서 새로운 시대에도 매우 많은 것이 보존되었고, 그리하여 그것은 인간과 물질의 관계에 대한 그리스도교적 관점과 거의 합치할 수 있는 것처럼 보일 정도였다. 미술사에서 그토록 거대한 역할을 한 전통의 막강한 권능이 어딘가에서 나타난 적이 있다면 그것은 바로 여기에서이며, 그 힘은 이번에는 두 개의 세계관 사이의 깊은 균열을 가로지르는 다리를 놓을 수 있었다. 일신교 미술에서 이교적 개념인 자연의 개선을 받아들이는 척도에 대한 셈족의 견해는 물론 그리스의 국적과 교양을 가진 로마인의 생각과 달랐다. 그러나 한편으로 그 두 민족은 모두 ─ 비잔틴 미술도 이슬람 미술과 마찬가지로 ─ 공통의 바탕 위에 서 있었다. 그들을 지배하는 것은 여전히 고대적인 강자의 권리이다. 그러므로 엄밀히 말해서 두 미술은, 설령 그것들이 콘스탄티누스 대제 이후에 발생하여 꽃피웠고, 현대에 이르러 우리 시대까지 전해져 내려왔다고 해도 고대 미술의 부수물로 다루어져야 할 것이다. 새로운 일신교 세계관의 영향은 이 미술들에서 무엇보다 오로지 부정적인 방식으로만 드러난다. 그러나 이 미술들을 이해하려면 우리는 그 새로운 세계관의 존재와, 그로 인해 가능해진 미술 창작자와 자연의 관계를 알아야 한다. 또한 그러므로 우리는 그들 미술을 실질적으로 두 번째 큰 시기에 포함해 생각하고자 한다. 시간적으로도 그들은 확실히 이 시기에 속한다.

2장

제2기.
정신의 아름다움을 통한 자연의 개선으로서의 미술

무한한 다신론이 무수한 자연 현상을 역시 무수한 독립적 힘으로 받아들였다면, 성숙기 다신론의 관점에서 무수한 자연 현상이란 이미 동일한 힘의 표현들로 설명되었다. 일신론은 예외 없이 유일한 하나의 힘을 모든 자연 현상을 일으킨 장본인으로 확립함으로써 이러한 성숙의 과정을 완성했다. 이 유일한 힘은 엄밀히 말해 감각적인 형태의 어떠한 틀에도 맞지 않는다. 그것은 헤아릴 수 없이 거대하고 완전해서, 그 앞에서는 인간조차 다른 모든 움직이는 물질이나 움직이지 않는 물질과 마찬가지로 덧없이 사라진다. 초자연적인 신만이 완전한 것이며, 인간을 포함하는 모든 물질은 그에 반해 불완전하고 덧없다. 예술이 자연과 경쟁해야 한다면, 논리적으로 그것은 일신론적 세계관의 지배 아래서 초감각적인 것, 정신적인 것, 심적인 것을 표상해야 할 것이다. 그러나 이러한 것은 조형예술에서 표상될 수 없다. 바로 그것을 감각적으로 파악할 수 없기 때문이다. 그러므로 인간은 자연과의 경쟁을 대체로 포기해야 할 것이다. 따라서 엄격한 일신론은 본래 예술에 적대적이어야 할 것이고, 언제나 그러했다.

셈족의 사람들은 상대적으로 이른 시기에 일신론이 모든 신지학적 사변의 최종적 목표임을 어느 정도 분명히 알았다. 모두가 이러한 목표에 도달하지 않았다는 것은, 소수의 사람을 사변에서 떨어져 나가게 한 세속에 대한 관심으로 잘 설명된다. 메소포타미아인은 전쟁에 대한 관심, 페니키아인은 상업에 대한 관심을 통해 사변에서 멀어져 갔다. 우리가 아는 한, 오로지 유대 민족만이 일신론의 신 개념을 명료하게 숙고하는 데 필수적이었던 명상적인 여유라는 행운을 누렸다. 그리고 고대에 모든 이웃 민족들, 특히 주도권을 쥐고 있던 그리스인이 예술을 가장 중요하고 가장 값진 삶의 표현으로 손꼽았던 만면, 바로 이 유대 민족은 바로 예술을 결정적으로 거부하는 태도를 취했다.

그러나 불가해하며 두려운 유대의 신은 결코 다른 셈족 혈통을 정복한 적이 없다. 하물며 그 신은 신지학적 사변에 덜 쏠리고 감각적 표상으로 기울어지는 서양 민족들에게는 더 인기가 없었다. 일신론이 교양인의 눈에 이미 실체 없는 공식이 되어버린 국가-다신론을 대체하려면, 그것은 비유대 민족의 사고능력과 감각능력에 맞추어져야 했다. 신을 감각적으로 표상하려는 욕구를 허용하는 것이 처음부터 불가피했으며, 그리스도가 유일신의 삼위일체를 확립하면서 그것이 가능해졌다. 그렇지 않아도 원래 일신론적 표상에 기울어 있던 동방의 문화민족은 그에 만족했다. 그러나 그리스-로마의 서방을 정복하는 데는 일신론의 신 개념과 신의 감각적 표상을 매개하는 종교 체계 이상의 것이 필요했다. 새로운 교의는 그러한 종교 체계 외에도 무엇인가 서구 민족들에게 해방과 구원으로 비칠 어떤 것을 가지고 자신을 포장할 필요가 있었다. 이것은 그리스도교 교의의 사회적인 부분에서 일어났다. 강자가 지닌 무소불위의 권력을 극복하는 것, 약자, 고통받는 자, 패배자도 존재할 권리를 확립하는 것이 그 내용이었다.

그러므로 그리스도의 가르침은 두 부분으로 이루어진다. 그것은 전 우주를 호령하지만, 각각이 로마 세계의 영토를 양분한 거대한 두 부분 중 하나에 맞추어 재단된다. 또한 그 영향은 이미 사도들의 시기에 나타난다. 사람들은 곧, 무엇보다 일신론과 관련되는 유대 그리스도교, 즉 삼위일체의 그리스도 신을 가능한 한 두려운, 앙갚음하는, 초인간적인 야훼로 바꾸고자 한다. 그러면서 그들은 수백 년간 삼위일체에 대한 사변을 완전히 꽃피운 쪽과 이방 그리스도교, 즉 그리스도교 교리의 사회적 골자에 자리 잡은 쪽을 구별한다. 전자는 불완전하고, 덧없고, 물질적인 자연에 대해 인간이 가지는 (원래 비고대적인) 관심과 싸우고, 그럼으로써 고대적인 강자의 권리를 자연스럽게 꽉 붙들었다. 후자는 무엇보다 강자의 권리와 싸우고, 자연에 대한 적의를 뒤로 후퇴시켰다. 전자는 고대를 그다지 외면하지 못하고, 자연은 결코 그 우연적 현상들로 재현되어서는 안 된다는 시원의 관점으로 되돌아갔다. 후자는 그들에게 가르쳐진, 모든 불완전한 것에 대한 관용을 필연적으로 불완전한 자연 현상에까지 펼쳐야 했다. 전자는 비잔틴과 이슬람으로, 후자는 로마 가톨릭으로 이어졌다.

A. 신체적으로 자연을 개선하는 미술의 계속

a. 비잔틴 미술

콘스탄티누스 황제가 로마에서 비잔티움으로 천도한 것이 야만족의 위협 탓은 아니다. 이들 야만족은 로마가 위치한 중부 이탈리아보다는 보스포루스 해협에 훨씬 가까이 자리 잡고 있었다. 그보다 황제에게는 훗날 제국의 토대가 되어야 할 전제조건이 서방의 지중해 지역보다는 동방에서 훨씬 더 폭넓게 성립하는 것이 명백해 보였다는 것이

수도 이전의 이유였다. 모든 것이 하나의 틀에 맞게 재단되어 들어가 있어야 하는 보편제국은 대체로 추상적인 것이었으며, 수많은 살아 있는 힘들을 상대하느라 바쁜 로마 민족과 로만인보다는, 사변적인 것에 더 재능이 있는 동방 민족들에게 맞게 창조된 듯했다. 그리하여 황제의 거소는 동방 안으로 가지는 않았지만, 그 입구 쪽으로, 셈족의 세계와 그리스의 영토가 서로 맞닿아 있는 곳으로 옮겨졌다. 그리스는 문화적으로는 물론이고 지리적으로도 실제 동양Morgenlande과 서양Abendlande 사이의 중간 위치를 차지했다. 그렇게 그리스는 양편에서 지배적인 역할을 행사하는 데 매우 적합하게 만들어진 것처럼 보였다.

로마 제국이 지상의 모든 민족 사이에서 위대해지고 거의 전제적으로 되게 한 그것 — 삶의 극미한 세부사항들에 이르는 행정기관의 절대적 규율과 질서 — 은 이제 극단적인 결과를 만들어내게 되었다. 규칙성은 비잔틴 국가에서 정치, 종교, 예술, 공동체의 삶을 비롯한 모든 것을 지배한다. 끝없는 위계가 도달하는 정점은 황제교황이다. 그것은 강자의 권리이며, 고정된, 아마도 영원한 법규칙을 초래한다. 일말의 중요성을 갖는 삶의 모든 업무는 세세한 의식으로 통제된다. 그처럼 까다로운 국체에 조형예술은 절대 빠질 수 없다. 오히려 우리는 로마의 보편예술 대신에 그에 필적하는 보편적이고 통일된 성격의 비잔틴 예술을 보게 되며, 그것은 어쨌든 본질적으로 국가공업의 대량생산에 의해 유지된 것이 분명하다. 그러나 조형예술은 자연과의 경쟁이다. 비잔틴인은 어떻게 이 문제와 씨름하였을까?

비잔틴의 국체 전체는 고대 문화를 충실하게 이어나가면서 강자의 권리 위에 구축되었다. 그들이 이 원리를 예술에도 계속해서 적용했다는 것은 놀라운 일이 아니다. 일신론은 정신의 완전성, 영혼의 아름다움만이 표상할 가치가 있다고 설명한다. 그러나 이러한 것들은 표상

불가능하며, 신체적인 것의 우연적인 부수 현상들을 가지고서 그것을 재현한다면 이는 불완전한 것으로 완전한 것을 재현하고자 함을 의미할 것이다. 비잔틴인 또한 이런 방향에서 출구를 찾으려고는 전혀 생각하지 않았다. 이는 그들이 제의에서 외부적이고 형식적인 의식에 만족한 것과 마찬가지이다. 그들은 단순히 고대를 충실하게 이어 나가면서 조형예술을 신체의-아름다움, 즉 개선된 자연으로서 파악했다. 일신론은 여기서 부정적인 방식으로만 그 태도에 영향을 주었다. 즉 일신론은 고대 로마에서, 초상 미술이나 나체상Nackten Form에서 얻는 즐거움 등 불완전한 자연현상에 대한 관심으로 나타날 수 있던 모든 것을 배제했다. 비잔틴 사람들이 원한 것은 이교적-의인관적인 것 일체를 제외하면서 순수한 고대를 복원하는 것이었다. 그런 이유로 그들은 원리에서, 그리고 개별적인 세부에서는 원리 이상으로[1] 고대 미술 발전의 이전 단계로 소급해갔다. 말하자면 특히 알렉산드로스 이전 시기의 그리스 미술로 되돌아간 것이다. 이 시기의 인물상은 품위 있고 아름다운 재현으로, 뒤에서 또 살펴보게 되겠지만 때때로 추함을 서슴없이 추구한 것으로 보이는 로마 후기의 인물상과 대비된다. 그럴 때 비잔틴인이 오로지 알렉산드로스 이전 시기 그리스 미술에 의존하면서 지나치게 진지한 자연과의 경쟁을 피한 방식에 대해서는 나중에 상세히 설명될 것이다. "개선된" 자연의 재현에서 불완전하고 무상한 자연 현상의 더 충실한 재현으로 점차 옮겨갈 위험성을 사전에 배제하기 위해서 사람들은 비잔틴 문명의 만병통치약 – 규정 – 을 마련했다. 조형예술에

1. 그것은 매우 분명한 전거들을 통해 입증된다. 요컨대 비잔틴인은 서기전 4세기와 5세기의 그리스 장식문양을 직접 모방했다. 조형예술의 모티프에 관한 장과 그 뒷부분에서, [비잔틴 시기에] 그리스의 르네상스가 출현한 이 놀라운 사태에 대해 다시 논하기로 하겠다.

서 적법하게 허용되는 모티프에 대한 규준Kanon을 결정하고, 거기서 벗어나는 자연표상은 모두 형법으로 위협했다. 실제로 비잔틴의 이러한 국가-문화-예술은 비잔틴 제국이 몰락할 때까지 존속했다. 동유럽과 동방의 여러 지역에서는 그와 같은 예술이 오늘날에도 남아 있다.[2]

간략하게 설명한 비잔틴 미술의 특성은, 전개 과정에서 부분적으로는 성상파괴 운동 이후에서야 완전히 순수하고 뚜렷하게 표현되기에 이른다. 이 미술의 첫 세기에 우리는 그러한 특성에 들어맞지 않는 다양한 현상을 만나게 된다. 그것은 이를테면 주두에 새겨진 완전히 "양식화된" 과일 형상 바로 곁에 완전히 "자연주의적"인 과일 형상이 나타나는 식의 현상을 말한다. 이것은 명백히 양극단이 만나는 사례이다. 그러나 이것은 고대 로마의 전통이 일정한 기간 보존되었음을, 더욱이 엄격한 일신론이 그토록 혐오한 불완전한 자연 현상과의 경쟁

2. 오늘날 분명하게 살아남은 비잔틴 양식의 대표는 주지하듯 러시아 제국이다. 사실 이곳에서 우리는 현재에도 황제교황주의를 통해, 추상적인 비잔틴의 국가개념의 잔여들만큼이나 강력한 관료적 위계와 맹목적으로 순종하는 군대에 근거한 강자의 권리를 통해, 모든 공적인 삶의 표현과 또한 많은 사적인 삶의 표현이 강력히 규제되고, 의식이 엄청나게 존중되는 것을 보게 된다. 그러나 우리가 그 마지막 단계를 다루고 있다는 것은, 러시아 비잔틴 양식이 바로 조형예술과의 관계에서 보여 주듯, 단지 그 이상으로 이교도주의에 근거하고 있는 상황을 입증한다. 그러한 이교도주의가 아마도 먼 훗날 사라진다면, 추상적인 국가 형태 또한 (물론 그와 동시에 러시아의 제국 자체마저 그럴 필요는 없겠지만) 사라져야 할 것이다. 옛 비잔틴에서는 교회 미술이 사실상 유일무이한 미술이었다. 요컨대 교회 미술 곁에는 세속 미술이라는 것이 쇠퇴 이전의 고전고대와 마찬가지 수준으로 없다시피 했다. 물론 세속적으로 이용된 미술 작품이 있기는 했으나, 거기서 수행된 자연과의 경쟁은 교회의 실용품들이 설정한 경계를 넘어서지 못했다. 오늘날의 러시아는 경우가 완전히 다르다. 교양인은 거기서 거대한 이교도 군중과 나란히 교회 의식을 수행하지만, 동시에 물질적 자연과의 경쟁 그 자체를 위해 제작된 예술 작품을 소비한다. 즉 한편으로 일신론의 국가-문화가 규정한 제의-의무에 대한 면밀한 수행이, 다른 한편에는 범신론적 본성을 가진 예술 감상에의 탐닉이 있는 것이다. 그것은 바로 우리가 콘스탄티누스 이전 시기 로마 제정기에서 관찰한 것과 같은 내적 모순이다. 모든 모순은 조만간 해결을 요구받게 된다. 500년에 걸친 비잔틴 예술 또한, 러시아에서 교양인이 수적으로 이교도들을 압도하게 되자 종말을 고하게 된다.

이 비잔틴 중세 시대에 보존되었음을 입증한다. 이에 대해서는, 비잔틴인 가운데 상대적으로 가장 서구인에 속한 이들, 즉 그리스인에, 그리고 아마도 심지어 궁정인이던 이들에게 직접 책임이 있다고 해도 틀리지 않을 것이다. 그러나 그것은 동방인의 취미Geschmack에 전혀 부합할 수 없었고, 극히 일부의 셈족이 그들의 은둔적 성향 덕분에 평안함을 찾아, 일신론의 종교체계를 더욱 엄격한 모습으로 길러냈을 때 특히 뚜렷해지게 되었다. 비잔틴 동방의 넓은 영토는 일격에 이슬람의 수중에 떨어졌을 뿐 아니라, 잠정적으로 살아남은 지역들에서도 성상파괴가 발생했다. 또한, 이것은 위에서 요약한 비잔틴의 국가-문화-예술에 관한 적법한 규정의 철폐를 촉발한 마지막 일격이 되었다.

b. 이슬람 미술

이슬람 미술은 비잔틴 미술이다. 전자는 후자에서 직접적으로 갈라져 나왔고, 거기서 불완전한 자연현상을 연상하게 하는 모든 것을 제거했다. 순수한 고대의 이러한 복원에서 이슬람은 알렉산드로스 이전 시기 그리스 미술보다 더 과거로 거슬러 올라가, 곧장 고대동방의 예술 표현에 접촉했다. 그러나 다른 한편으로 이슬람은, 예술에서 강자의 권리를 제한함으로써 다신론의 고대와 훨씬 단호하게 거리를 두었다.[3] 강자의 권리는 이슬람에도 존재하지만, 일신론에 의하여 오로

3. 이슬람은 강자와 동등한 약자의 권리를 공식적으로 인정하지는 않았으나, 강자에게 기꺼이 복종하는 약자에 대해 관용을 베푸는 사적 의무를 인정했다. 그런 이유로 걸인의 조직은 동방에서 공식적으로 합법하고 정당한 생업분야였다. 오늘날 유럽인 여행자들에게 알아듣기 힘든 영어 억양으로 구걸하는 지역 주민의 아이들은, 적선하는 이의 선의나 정당함이 아니라, 그를 강자, 즉 부자, 잘난 사람으로 보이게 만드는 신체적 성질에 호소한다. 그것은 동방인이 (영적 고결함이 아니라) 강자의 권리에 대해 가지고 있는 근본적 존중을 언어 이상으로 유창하게 표현한다.

지 하나에게 귀속한다. 우주에서는 하나의 신에게, 신자들의 세계에서는 하나의 칼리프에게 속하게 되며, 반인반신이나 관리계급에게는 돌아가지 않는다. 이슬람은 황제교황과 군중 사이에 위계를 알지 못하며, 따라서 국가종교도 없다. 그러므로 비잔틴 미술과 이슬람 미술은 공통적으로 덧없는 자연현상 자체의 재현에 대하여 고대화의 경향을 보였지만, 그런데도 다른 한편으로는 서로 대비된다. 비잔틴 양식이 교회 미술만을 인정하고 세속 미술을 인정하지 않는다면, 이슬람 미술은 오로지 세속 미술만을 인정하고 교회 미술은 일절 인정하지 않는다. 이슬람의 개별 예술에서는 강자와 약자, 완전한 것과 불완전한 것 사이의 위계도 차이도 나타나지 않는다는 점도 엄격한 일신론적 세계관의 발로이다. 세속 미술에서, 즉 개인을 위한 미술에서 모든 것은 동등하며 등급 차이는 없다. 이것이 미술의 성격에서 어떻게 드러나는지는 뒤에서 따로 좀더 잘 설명하겠다 (바탕Grund과 문양Muster의 관계).

이슬람에서 이후의 전개는 비잔틴 양식에서와 정반대로 이루어졌다. 이슬람의 일원론은 정실한 관찰에서 점점 멀어져갔고, 그러므로 이슬람 미술은 점점 더 비잔틴적인 것, 심지어 서구적인 것(로코코)에 가까워져 갔다. 반면에 우리는 비잔틴 양식이 상대적 자유에서 점차 커지는 엄격성으로 나아가는 것을 보았다. 귀족정의 중간요소(이를테면 맘루크 왕조)는 칼리프-국가로 진입하고, 비잔틴적인 것은 점차 아시아의 술탄왕국으로 퇴락했다. 양쪽의 미술이 최초의 거친 분리 이후에 점진적으로 특정한 (외적으로 가능한) 정도까지 다시 서로에게 근접해갔다는 것은 놀라운 일이 아니다. 그리하여 비잔틴 장식Dekoration은 시간과 더불어 완전히 아랍적인 성격을 획득했고, 거꾸로 이슬람 터키인은 비잔틴 교회체계를 그들의 모스크에 도입했다.

B. 서양에서 두 번째 시기 본래의 과정

일신론 자체는 조형예술을 고대적 관점의 영향권에서 궁극적으로 끌어낼 능력이 없었고, 동방 일신론에서 두 가지 규율이 바로 이러한 세계관의 가장 엄격한 형태를 제시한다는 점에 특별히 주목해 볼 만하다. 미래는 오로지 자연과의 경쟁을 정말로 새로운 토대 위에 놓은 세계관에 속할 수 있을 뿐이다. 그것은 축소되거나 조정된 신체적 자연의 개선에 만족하지 않고, 정신적인 것의 개선을 단호하게 꾀하는 세계관이다. 로마 주교를 점차 자신의 확실한 수장으로 인정하게 된 서로마 그리스도교 역시, 무상한 현상으로 나타나는 자연 그 자체를 재현할 만한 가치가 있는 것으로 여기지 않았다. 그러나 서로마 그리스도교는 새로이 발견된 근본적인 것 ─ 영적 완전성 ─ 이 자연에서 실제로 구체화한 것을 보여 주고 싶어 했다. 그러기 위해서 그들에게 영적인 것의 유일하게 가능한 가시적 매개체인 불완전한 자연은 불가결했다. 그들은 동방인에 비해 자연의 불완전함 자체와 덜 충돌했다. 그들 자신이 강자의 권리로부터의 해방을 위한 모든 수단을 시험해 보았고, 따라서 그들 편에서도 항상 불완전한 것을 만날 때 그에 대한 관용을 행사했기 때문이다. 다만 어떤 대가를 치르고서라도 여전히 사람들이 자연의 물리적 개선에서 그 참된 본질을 보는 것은 배제해야 했다. 그 때문에 고대 그리스도교는 저 강제적 요구를 감수했던 것이다. 자연의 물리적 개선, 즉 외적 미화, 이상화는 꺼져버리라! 그 자체로 불완전한 것은, 그것이 자연 속에 드러날 때 더욱 불완전해질 것이고, 그리하여 예술의 값진 그릇으로 승격될 것이다! 제정 로마 후기 미술에서 미적 감각Schönheitssinn이 충격적으로 상실된 것은 그와 같이 설명된다. 사람들은 한편으로 이것을 야만이라 부르면서, 로마 후기에 야만족들

과 다양한 방식으로 접촉하면서 그들의 예술적 감각에 이전에 깃들어 있던 섬세함이 손상되었다고 말하고 싶어 한다. 다른 한편으로 사람들은 그러한 미적 감각의 상실을 실제로 추동하는 계기들에 대한 올바른 인식을 가지고 그것이 그리스도교 탓이라고 비난하지만, 그 또한 옛 그리스도교가 예술에 적대적이었다는 거짓된 전제 아래 이루어진 것이다. 이러한 전제는 조형예술과 신체적으로 미화된 자연이 하나이고 불가분이라는 일방적인 가정에 근거하기 때문이다. 그러나 그것이 반드시 해당하는 경우는 다만 고전고대, 그리고 기껏해야 르네상스 시대 정도이다. 자연과의 경쟁은 동등한 자격을 가진 다른 방식으로 표현되며, 초기 그리스도교인의 방식이 그에 해당한다.

오늘날 기원후 4세기와 5세기만큼 알려진 바가 적은 미술 시기는 없다. 이때 두 번째 위대한 시기의 첫 단계, 즉 형성 단계가 시작되었다. 그러나 우리는 여기서 그 근본적 중요성을 고려해 그것을 도입부로서 별도로 다루고자 한다. 이 첫 번째 부분 단계의 시작에 제목을 붙인다면, '정신적 아름다움의 담지자로서의 추한 자연'으로 정식화할 수 있을 것이다. 지금까지 로마 후기 미술이 멸시받아온 것은 한편으로는 많은 구상적 작품에서 동일하게 관찰할 수 있는 추함에 대한 숭배 탓이다. 다른 한편으로는 이 시기 미술의 전체적 특징을 인식하고 규정하기 어렵게 만드는 지나치게 모순된 현상들(예컨대 고부조와 매우 평평한 부조가 동시에 나타나는 것을 생각해 볼 수 있다)이 그러한 멸시의 원인이 된다. 양극단을 오가는 이러한 과정들을 명백히 추동하는 힘을 오인한다면, 우리는 전체적인 특징을 전혀 인식하거나 규정할 수 없게 될 것이다. 그러한 인식을 위한 최선의 길은 로마 후기의 공예를 살펴보는 것이다. 이를 바탕으로 강자의 권리에 대한 투쟁이 가장 명료하고 분명한 방식으로 표현되었고, 또한 십자가 수난상 ― 곧 고통과 무상

한 것에 대한 이러한 반고대적 찬미 – 이 그리스도교 미술에서 처음으로 수줍게 나타나기 시작한 시기로 이어졌다. 우리는 나중에 다른 맥락에서 미술사의 이 독특한 현상을 그에 걸맞게 조명하게 될 것이다. 지금은 그저, 정신적 완전성이 자연에서 그것의 주요한 담지자 – 인간 형상 – 에 표현된 방식에 대해 몇 가지만 이야기하겠다. 이 새로운 시기가 시작될 때 사람들은 정신적 아름다움을 실제로 예술적으로 성격화하는 것을 포기했다. 서로마의 그리스도교도는 우선 고대 전통의 압도적인 인상 아래 있어서, 근본적으로 우연적인 부수현상들을 더는 예술에 수용하지 못했다. 인간 형상(성인, 선행을 하는 속인 등)의 정신적-완전성, 영혼의 아름다움은 이미 서사적 이야기로부터 (두상과 몸짓이 어떻게도 극적으로 정신화되지 않고) 표현되지 않은 한, 그저 지물Attribut이나 표제Beischrift를 통해 드러났다. 그리하여 초기 그리스도교 미술은 신체적인 것에 제기된 정신적인 것의 표현이라는 요구에 관련하여 알렉산드로스 이전 시기 그리스 미술보다 더 과거로 되돌아간다. 그러나 그리스도교 미술 가운데 이교도의 고대에 가장 엄혹하게 반대되는 개념은 향후 그리스도교 신앙의 중심적 상징을 형성하게 되는 십자가 수난상에서 표현되었다. 고대 전통은 오랫동안 영혼의 아름다움이라는 이상을 이렇게 구체화하는 데 – 고유의 신체적 존재를 희생하는 데 – 저항했다. 비잔틴에서는 이미 그것을 필요악으로 여기게 되었다. 오로지 로마의 그리스도교인만이 지치지 않고 모든 길 위에 그것을 세우고, 모든 벽에 걸거나 그렸다. 그들에게 그것은, 그들이 어떠한 형태로든 항상 폭력적으로 마주했던 강자의 권리에 대한 피할 수 없는 투쟁에서 고난에 대한 지속적인 위안을 의미했기 때문이다. 그러나 비잔틴인이 결코 우리가 조금 전에 간단히 기술한 바와 같은 견해에 근거하여 고대 로마의 보편국가를 추상적으로 계속 유지할 수는 없었던

것 역시 자명하다. 그와 같은 견해는 훗날에도 서양에서 종교가 강력한 정치적 국가권력을 수립하고자 할 때면 언제나 그에 맞서 발생하기를 반복했다. 독일 민족의 위협적인 신성로마제국을 그림자 권력으로 축소한 그레고리오 7세로부터, 메디치가의 예술 국가에 치명상을 입힌 사보나롤라Girolamo Savonarola에 이르기까지 말이다. 단지 몇몇 표현수단에서만이 아니라 근본적으로 고대와 다른 조형예술, 미래의 혁신을 실현하는 데 결정적인 역할을 하는 조형예술 또한 서로마의 초기 그리스도교를 통해 발생했다. 즉 무상한 자연은, 물론 그 자체를 위해서는 아니지만 어쨌든 재현가치가 있는 것으로 밝혀졌다. 그러나 초기 그리스도교가 미술에서 무상한 자연을 재현한 형태는 기껏해야 광신도를 지속적으로 만족시킬 뿐이었다. 자연적인 것은 고대의 신체적으로 개선된 자연과 마찬가지로 의도적으로 왜곡된, 따라서 그야말로 허위의 자연적인 것이었지만, 영적인 것은 보는 이의 환상이 아니라 순수하게 이성에 의지하는 수단, 사유를 일깨우는 수단에 의해 표현되었다. 이교로 회귀할 직접적인 위험성이 최종적으로 제거되어 그전까지 냉혹한 관점을 취한 초기 그리스도교가 완화된 입장을 보일 여지가 생기자마자, 이후의 조형에 두 갈래 길이 열렸다. 한편으로는 무상한 자연적인 것을 더욱 자연에 충실하게 재현하는 쪽으로 나아갔고, 다른 한편으로는 영적인 것을 단순한 표제나 지물보다 예술적인 수단에 의해 재현하는 쪽으로 나아갔다. 후자는 신체적 표현의 우연한 부수현상으로 발생할 수밖에 없었고, 그러므로 다시 한번 자연적인 것의 자연에 충실한 재현을 확대하는 자극으로 주어졌다. 통상적인 전개였다면 무상한 자연, 그러나 정신적 충동으로 움직여진 자연과의 경쟁이 균형 있게 확대되는 쪽을 향해야 했을 것이다. 그러나 이러한 통상적 전개는, 원칙적으로 극복되었어야 하는 고대의 미술 개념인 자연의 신체적

완성과 개선이 언제나 회귀하여 나타남에 따라 방해받고 지연되었다. 이러한 경향은 무상한 신체적인 것과의 경쟁에 대해서뿐 아니라, 정신적 충동의 우연적(이고 불완전한) 표현 열망에 대해서도 맞선다.

두 경향, 즉 자연에 참된 것과 정신적으로 움직여진 것을 지향하는 전향적 경향과, 신체적으로-완전한 것과 정신적으로-빈 것을 억누르는 회고적이고 억제된 경향의 투쟁은 중세 전반을 지배한다. 그러나 그 경과는 알프스 이남과 이북 지역에서 달랐다. 그것은 여기에 참여한 민족들의 인종 차이에 어떤 차별화된 역할을 부여할 필요 없이, 남부의 오랜 문화민족에게서, 그러나 또한 북부의 비교적 영향받지 않은 젊은 민족에게서도 나타났음이 분명한 회고지향적 고대화 경향의 강도 차이만으로도 충분히 설명된다. 처음부터 북부가 짊어져야 했던 전통의 무게가 작았다는 것은 명백하게 드러나며, 따라서 그들은 중세에 일반적으로 더 큰 진보를 보였다. 그리하여 우리가 이 시기의 끝으로 보는 1520년에 독일-네덜란드 미술은 모든 영역에서 무상한 자연에 더 가까이 갈 것을 재촉했다. 그것은 불완전한 외형은 물론이고, 순간의 정신적 충동에 따른 신체적 후속 현상의 재현을 포함한다. 그러나 우리는 그 밖에도 남부에서의 느린 발전 또한 놓치고 싶지 않다. 그들이 이 시기 말엽에 창조한 작품들은 오늘날까지도 아티카에서 꽃 피운 예술과 나란히 모든 이에게서 이견 없는 찬사를 받는 독자적인 것이며, "고전"이라는 명예로운 칭호를 부여받았다. 그때까지 예술과 자연에서 인류의 기쁨을 일깨운 모든 것은 조화로운 균형을 지닌 작품들이었기 때문이다.

이탈리아

1. 이탈리아에서 자연을 정신화하는 미술의 형성

알프스 이남 지역의 미술사적 발전에 대해 말하고자 할 때 우리는 오로지 이탈리아를 생각하게 된다. 스페인과 프랑스 남부에서 주민의 로만적 요소는 일반적으로 토스카나의 경우만큼 게르만적 요소와 더 많이 섞이지 않았다. 그러나 서로 다른 외적(그리고 어쩌면 또한 내적) 관계 때문에 이 두 나라의 예술은 게르만의 발전에 종속되었다. 이들 나라의 중세 조형예술에 나타나는 현상들은 과연 매우 흥미롭고 교훈적인 일화들이지만, 더 큰 전체의 발전에서 보자면 의미가 없다.

이탈리아에서도 모든 지역에서 일정하게 새로운 발전의 중심지가 나타난 것은 아니다. 당장 로마에서만 해도 두 가지 방향의 막강한 전통 – 고대와 초기 그리스도교 – 이 거의 중세 내내 모든 새로운 움직임을 억압했다. 남부 이탈리아 전체와 아퀼레이아 위쪽까지의 아드리아 연안에서는 마찬가지로 오랫동안 비잔틴 양식이 결정적인 영향을 미쳤다. 로마, 남부와 동부 이탈리아 역시 토착 전통과 수입된 비잔틴 양식이라는 회고 지향적 힘들의 그룹에 속했다. 그 때문에 초기 그리스도교를 벗어날 수 없었을 뿐만 아니라, 비잔틴 양식 자체가 대표하듯 오히려 더 회고적으로 고대화하는 쪽으로 갔다. 그에 반해 상대적으로 이른 시기에 (11세기 이래) 롬바르디아에서는 미래 지향의 활기찬 돌진이 나타났다. 그곳은 이탈리아에서 매우 밀도 높은 게르만 혈통의 민족 대이동이 이루어지고 있던 지역이다. 그러나 바로 이 롬바르디아 미술에서 고대화하는 전통의 막강함이 드러나게 되었다. 12세기 이래 그 미술은 전도유망한 시작에 멈추어버린 채, 북부의 프랑스와 독일과 같은 성취로 나아가지 못했다. 롬바르디아 미술의 이러한 정체 상태가, 지리적으로 전통에 잠식된 로마와 한동안 무상한 자연을 정신화하는 방향으로 나아간 북부 이탈리아의 중간에 위치한 또 다른 이탈리아

풍경의 도약과 시대적으로 동시에 일어난 것은 우연이 아니다. 여기에는 그레고리오 7세 이후 토스카나의 정치적이고 정신적인 번영이 수반된다.

토스카나에서도 한동안 서로 다른 영향들이 투쟁을 벌인 끝에 그들 가운데 어떤 것이 미래로 계승될 것인지가 분명해졌다. 피사에서는 고대의 영향 속에 자연의 개선으로 관심이 향했고, 시에나는 비잔틴의 아름다움에 대한 숭배로 기울었다. 오직 피렌체만이 미래를 향한 길로 단호하게 들어섰다. 그러나 그곳에서도 13세기 말에 이르러서야 향후에 미술에서 자연을 재현하는 방식 중 어느 것이 살아남을지가 분명해진 것으로 보인다.

그러므로 이탈리아에서 정신적으로 개선된 자연으로서의 미술의 형성기는 흐릿한 개념으로부터 완벽성이라는 목적을 점차 더 분명히 인식하는 상태로 균일하게 상승하는 식으로 발생한 것이 아니다. 최초의 가장 중요한 자극은 4, 5세기에 일어났으며, 이에 대해서는 앞서 자세히 거론하였다. 그 후 수 세기 동안 이탈리아 그리스도교 미술은 일부는 고대화하는-회고지향적인 세력, 또 다른 일부는 비잔틴적-정신에 적대적인 세력에 맞서 매우 부실한 방어에 만족하고 있었다. 이탈리아 중부 미술에 모든 서방-그리스도교 미술의 기본 공준 – 정신화 – 을 지시하는 새로운 계기가 필요했을 것인데, 초기 그리스도교의 사회적 경향에 그토록 선명하게 연관되어 있던 아시시의 성 프란체스코의 등장이 바로 그 계기였다. 자신이 현세에서 가진 보화를 기꺼이 버린 그는, 그럼으로써 모든 무상한 물질이 내적으로 무가치함을 보여주었다. 그러나 이러한 신념은 그를 이기적이고 동방적인 세계로부터의 도피로 내몬 것이 아니라, 불완전한 것의 결함에 대한 애정 어린 접근, 병든 자와 억압받는 자의 고통을 완화하고자 하는 열정적인 노력으

로 이끌었다. 그러나 또 다른 편에서도 새롭게 깨어난 예술에서 정신적인 것으로의 경향은 풍부한 양분을 얻었다. 그것은 성 도미니코와 그의 교단(성 토마스를 비롯해)을 말하며, 이들은 그리스도교적 세계관의 체계적 확장에 관심을 기울였다. 철학적으로는 근본적으로 플라톤과 아리스토텔레스에 의거하는 이 교단의 예술은, 고전고대 미술의 주요한 재현 수단 ― 의인화 ― 을 포괄적으로 다시 소생시켰다는 점이 특징이다. 그러나 그것은 전적으로 정신적 개념과 과정의 의인화(우의Allegorie)였고, 자연적인-감각적인 현상은 아니었다.

2. 14세기 이탈리아에서 자연을 정신화하는 미술의 정점

조토Giotto di Bondone와 그 직후의 선구자들을 비잔틴 미술의 굴레로부터의 해방자로 칭송한 바사리Griogio Vasari의 판단은 옳다. 조토는 특히 이탈리아 미술을 무상한 자연현상에 대한 신중한 접근과 정신화의 확고한 궤도 위에 올려놓으면서, 불필요한 우발성 일체를 엄격하게 피했다. 조토는 중세 전성기의 이 피렌체 미술(과 문화)이 가진 기본적 특징 ― 고도의 그리고 엄격한 진지함 ― 을 절대적인 수준에서 대표한다. 그가 그린 인물들의 진지함에는 여전히 개성은 거의 없지만, 그것은 고대 조각들의 쾌활한 감각 ― 차라리 무관심한 표정 ― 이 더는 아니며, 까다로운 진지함, 즉 비잔틴 성인의 무뚝뚝한 의례적 위엄 역시 아니다. 이 진지함에는 신체적인 것의 개별화 자체도 거의 없다. 거기에는 차라리 조토풍의 공통 유형이 더 나타난다. 그러나 그것은 고대와 비잔틴의 저 개선된 자연이 아니라 오히려 추함으로 상당히 기울어져 있기도 하다. 이것이 우연이 아님을 깨닫기 위해서는 그저 시에나의 사랑스러운 유형과 비교해 보기만 하면 된다. 신체적 표현과 정신적 표현에 우연적인 것이 좀처럼 뒤섞이지 않기 때문에 이 거장은 명대銘帶,

Spruchband에 의지하지 않고서는 그가 관객에게 전달하고자 하는 고차원적인 사상을 충분히 보여줄 수 없었다. 그리하여 그는 많은 인물이 등장하는 군상으로 상세한 이야기를 전달하지만, 거기서 드러나는 세심하게 균형 잡힌 구성은 이미 고대의 (그러나 조토는 몰랐던) 전통을 배반하고 있다. 그러므로 상대적으로 많은 부속물을 집어넣을 필요가 있

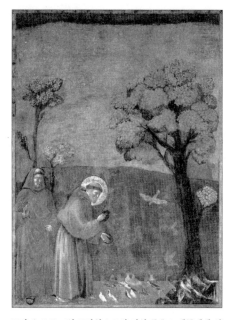

도판 4. 조토, 〈성 프란치스코의 전설 중 "15, 새들에게 설교하다"〉, 1297~99년, 프레스코, 270cm × 200cm, 아시시, 성프란치스코 교회

었다. 하지만 이러한 부속물들은 결코 필수적인 정도 이상으로 나타나지 않으며, 단순한 암시 이상의 것을 재현하려고 하는 일도 드물다. 그러한 가운데 초감각적인 것의 감각적 재현을 매우 정력적으로 지향한 예술이 우의에 극도의 중요한 역할을 부여했다는 것은 당연해 보인다 [도판 4]. 조토의 미술은 보편 기독교 미술의 이상에 전무후무하게 근접했다.

3. 르네상스 시기 자연을 정신화하는 미술의 쇠퇴

조토의 미술에서 가장 눈에 띄지 않지만 가장 결정적인 요소는 무상한 자연을 확고하게 처리한다는 점이다. 14세기 피렌체의 진지한 해석이 쾌활하고 삶의 기쁨으로 가득한 분위기에 자리를 내주면서 비로

소 충족되고 이후로 강화된 영속적인 매력이 거기에 있었다. 15세기의 시작과 동시에 마사초Massaccio는 이후 3세대나 지나서야 다시 완성되게 될 것을 마치 유희하듯 실현하였다. 그것은 한편으로 무상한 자연의 진실에 단호하게 접근하는 것과 다른 한편으로는 거의 개체적인 혼을 불어넣는 것 사이의 균형을 말한다 ― 그럼에도 불구하고 무상한 것은 극히 필수적인 경우로 제한되고 있었다. 그러나 마사초 이후로는 외적이고 무상한 자연의 진실을 향한 추구가 피렌체 미술의 주요한 목표가 되었다. 고대 로마의 현존하는 유적에서 유사한 성격을 처음으로 인식하자, 사람들은 이내 거기서 이러한 목적에 부합하는 편리한 수단을 찾았다. 여전히 교회의 각인이 새겨진 작품들이 대부분이었으므로, 적어도 외적으로는 예술관과 자연관 사이의 통합이 산출된 것으로 보였다. 그러나 이미 15세기 중엽에 보티첼리는 메디치 가문을 위해 신화 소재의 그림들[〈베누스의 탄생〉과 〈프리마베라〉 등]을 그리게 되며, 그것은 〈그리마니 부조〉[도판 2]의 시대와 마찬가지로, 또다시 공적인 예술관과 자연관의 관계와 더불어 인간과 자연의 관계에 대한 또 다른 사적인 관점들에 부합하는 미술이 부상하였음을 분명히 알려준다. 초상 미술 또한 이미 다시 앞선 세기의 저 시에나 용병대장⁴과는 완전히 다른 개성을 보여 준다. 그와 나란히, 실내 장식의 부속에서, 풍경에서 얻는 기쁨도 점차 커졌다. 15세기 중엽 직후에는 이미 어떠한 방향으로 그 발전이 진행되는지가 완전히 분명하게 보인다. 그것은 16세기 초, 성기 르네상스에서 완성된 모습을 드러낸다. 무상한 자연적인 것이 요구되는 한, 15세기가 진행되면서 사람들은 그것을 정복하는 것을 배웠

4. [옮긴이] 시에나의 용병대장이란 앞 절에서 거론된 시에나 화파의 초상화를 가리키는 말이다. 시모네 마르티니(Simone Martini, c.1284~1344)가 그린 〈몬테마시 공성에서 귀도리초 다 폴리아노〉를 떠올려볼 수 있다.

고, 이제 다시 한번 비본질적인 것, 잉여적인 것은 사라지고 그에 비례하여 신체적으로 완전한 것과 정신적으로 완전한 것이 전면에 내세워졌다. 사람들은 미술에서 모든 고대 이교 자연관, 그리고 그리스도교-일신론 자연관의 이러한 조화로운 균형을 재현한 최고의 사례를 레오나르도Leonardo da Vinci의 〈최후의 만찬〉에서 찾는다. 그의 직후에 등장한 인물 — 라파엘로 — 은 이미 그 저울을 신체적-완전성의 쪽으로 너무 기울어지게 했다. 라파엘로가 고대 유물의 전문적인 수집가였던 것은 우연이 아니다. 수집 분야는 사람들에게 자연에 충실함으로의 접근보다는 완성된 규칙성(신체의 완전성)을 더 값어치 있는 것으로 여기도록 가르쳤다.

마사초에서 라파엘로에 이르기까지 이들 거장의 위대한 창작물들은 거의 모두 교회 미술의 영역에 속한다. 그러나 그것들은 정말로 교회 미술인가? 이 작품들에는 언제나 로마 가톨릭이 공식적으로 확립한 인간과 자연의 관계만이 각인되는가? 이탈리아인은 그렇다고 믿었거나, 적어도 그렇게 믿는 척했다. 그러나 독일 가톨릭교도들은 주지하는 바와 같이, 그들보다 조금 앞서 피렌체의 한 수도사 — 사보나롤라 — 가 했던 것처럼 그것을 분명히 부정했다. 라파엘로의 죽음과 더불어 또 하나의 시대가 완결된 것으로 보인다. 1천여 년 이전에 그러했고, 불과 3백 년 전에 그러했던 것처럼, 이제 다시 인간과 물질의 관계를 심화하라는 요구가 울려 퍼지기 시작했다. 남쪽에서도 불붙은 그 요구는 북부에서 시작되었다. 그 사이에서 예술은 어떻게 형성되었는가?

게르만 민족

1. 게르만 민족에게서 자연을 정신화하는 미술의 형성

콘스탄티누스 황제의 예견은 옳았다. 즉 지중해 서부에서 후기-로마-비잔틴의 보편 국가는 장기적으로 더는 유지될 수 없었다. 그것은 야만족의 강성함 때문이라기보다는, 서방의 문화민족들이 방어를 게을리한 탓이었다. 서방에서 고대하던 강자의 권리로부터의 해방과, 그로 인한 그리스도교의 이론적 약속과 요구의 실제적인 충족은, 고대적 토대를 유지하고 있던 로마 국가들의 편에서는 기대하던 바가 아니었다. 아마도 공개적으로는 인정되지 않았겠지만 희미하게 느껴졌음이 분명한 이러한 신념은, 서방에서 황제의 권력 자체로부터 나온 것을 제외한 모든 방어를 악화했다. 갈리아, 스페인, 이달리아의 문화민족들은 그들 고대 문명에 대한 마땅히 완전한 의식을 가지고서 무지한 야만족들을 경멸하고 내려다보았다. 그러나 이 야만족들은 한편으로 의심할 바 없는 지배능력을 입증했고, 다른 한편으로는 그들의 온화한 기질 때문에 고대인에게는 완전히 자연스럽고 정당한 것으로 보였던 강자의 권리를 활용하지 않았다. 이를 통해 게르만인이 인구의 지극히 소수만을 차지하면서도 넓은 영역에서 빠르게 다툼의 여지없이 패권을 장악하게 된 경위를 설명할 수 있다. 그리하여 그들은 또한 불과 수 세기 동안 토착 민족들과 언어 및 풍습의 통일을 이루어낼 수 있었다. 특히 스페인과 남프랑스, 또한 이보다는 느리게 진행되었지만, 부르고뉴를 비롯한 북프랑스가 이러한 경우였다. 아마도 초기에 롬바르디아에서 게르만 지배자들과 로마 피지배자들 사이에 있었던 균열이 가장 강렬한 경우였을 것이다. 그러나 랑고바르드족 자체는 북프랑스의 프랑크인보다 늦게, 하지만 그 때문에 더 근본적인 로마화를 거쳤다. 우리가 로만계romanisch라고 묘사하는 것이 올바른 이러한 로마-게르만의 혼종에 반하여, 게르만 국가체계는 독일, 영국, 스칸디나비아에서 중세 유럽에 근본적으로 순수하게 게르만적인 것으로 머문 요소를

대표한다. 게르만 민족들은 처음부터 예술에 관한 한 동시대 로마인에 비해 한편으로는 장점을, 다른 한편으로는 단점을 가지고 있었다. 장점 이라면 그들의 경우 예술의 핵심 요소 두 가지 — 자연관 및 관조된 자연 과의 경쟁에 상응하는 수단 — 가 모두 외부에서 주어져 계속해서 자유롭 게 양성되었고, 그것이 여기서 역행적 관점을 역사적으로 강조함으로 써 훼손되지 않았다는 것이다. 달리 말해서 게르만인은 예로부터 (신 체적 자연의 개선을 의도하는) 강자의 권리 위에 구축된 예술을 갖고 있지 않았다. 그들이 강자의 권리에 기반한 예술을 가지고 있었다면 실제로 로마 후기인이 그랬던 것처럼 그것을 힘으로 극복해야 했을 것 이다. 게르만인의 자연관(신 개념)은 거의 전혀 발달하지 않았는데, 셈 족의 경우와는 대조적으로 그들에게 선천적으로 추상적 사변의 경향 이 부족했기 때문임이 분명하다. 명료한 윤리적 강령을 가진 그리스도 교에 독일의 이교 신앙은 더는 맞설 수 없었고 그러므로 그 지역 또한 후기-로마-그리스도교 미술을 받아들일 준비를 했으며, 적어도 이 미 술의 토대를 마련하는 것은 기술적으로 어렵지 않았다.

그러나 다른 한편으로 몰역사성Geschichtslosigkeit은 게르만인에게 단 점이 되기도 했다. 무엇보다 그로 인해 그들은 세련된 로마 후기 미술 의 가장 심오한 본질을 이해할 수 없었다. 게르만인은 보기 흉한 인간 형상을 보았고, 그들은 확실히 단순하고 거친 예술 감각으로 그것을 좋아했는데, 이는 그들이 스스로 인간 형상에서 자연과의 경쟁의 순 수한 산물을 인식했다고 여겼기 때문이다. 그러나 그것은 초기 그리스 도교 예술의 의도를 근본적으로 오해한 것이었다. 게르만인은 로마의 유산을 정치적 지배에서뿐 아니라 문화 면에서도 물려받아야 했고, 그 리하여 곧 고대 문화에 어느 수준까지 친숙해져야 했다. 고대 문화와 그것을 지배하는 원리들을 시초부터 접하지 않았다는 사실은 그 자체

로 매우 큰 장점이었다. 그러나 이러한 장점은 게르만인이 고대 미술의 현존하고 지속하는 성과들, 새로운 그리스도교 미술 역시 고려해야 했던 성과들을 알게 된 후에야 비로소 결실을 볼 수 있었다.

이러한 고려가 올바르다는 것은 중세 미술사의 전개를 통해 완전히 입증된다. 게르만인은 토스카나인보다 훨씬 더 일찍이 고대와 근본적으로 다른 미술을 성취했으나, 게르만인 가운데 두드러진 성취를 보인 것은 가장 혼합되지 않은 채로 남은 경우(스칸디나비아인)가 아니라, ─ 물론 가장 완전하게 로마화된 경우(스페인의 서고트인)도 아니고 ─ 우선은 오늘날 프랑스의 프랑크인과 부르고뉴인, 그다음으로 라인 수민, 세 번째로 롬바르디아인이었다. 그러나 롬바르디아인은 곧 토스카나로 방향을 돌렸고 이런 맥락에서 더는 고려되지 않는다. 어쨌든 그 점은 우리가 이제 그 분명한 단계들을 간략하게 다루고자 하는 이야기를 통해 드러날 것이다.

a. 로마 후기(와 비잔틴) 미술 최초의 영향 아래서의 게르만인

여기서 문제가 되는 것은 기원후 768년까지의 이른바 민족 이동기의 미술이다. 게르만인은 외적 관찰을 통해 로마 후기의 장식을 알게 되지만, 그것을 이해하거나 자신의 취향에 맞게 개조하지는 못한다. 여기서는 우선 그로부터 원시 게르만인의 자연관을 볼 수 있다는 것만 말하겠다. 이것이 가장 명료하고 교훈적으로 드러나는 것은 동물형태의 매듭 띠이다. 게르만인은 흡사 로마 후기인이 장식띠에서 실현한 것처럼 (텅 빈) 평면을 완전히 채우는 것을 좋아했다. 그러나 그 기저에 깔린 정교하고 추상적인 평면화 경향은 그들의 단순성으로는 이해되지 않았다. 그들은 거기서 감각적인 어떤 것을 보기를 훨씬 더 원했다. 그리하여 그들은 (로마 후기의 미술가들이 의도적으로 모든 식별 가

능한 자연의 본보기를 제외한) 추상적인 띠 문양을 가지고 뱀을 만들어냈다. 강자의 권리에 맞서 평면을 같은 형태로 뒤덮는 것은 이렇듯 게르만인의 취미에 부합했으나, 셈족의 일신론에서 비롯한 감각적인 자연물에 대한 억압은 그들의 마음에 들지 않았다.

따라서 게르만인은 처음부터 덧없는 자연과의 경쟁을 본제로 여겼다. 완벽함에 대한 지향은 띠 문양의 대칭적 분할에만 존재했지만, 이것 또한 입증 가능한 가장 오래된 독일의 이 예술 작품에서 더욱 자주 로마의 본보기와는 다르게 표현되었다. 이러한 상황은 게르만 인종 민족의 향후 모든 예술 창작에 가장 교훈적이다. 로마의 본보기에서 대칭은 통상 절대적인 것인 데 반해, 게르만인에게서는 (예컨대 대각선으로) 엇나가거나 묶음에 적용됨으로써 크게 보았을 때 비로소 복잡한 부분의 통합이 나타나게 된다. 조화는 이곳저곳에 있다. 그러나 고대 미술에서 명료하고 깨지지 않은 것이 독일 미술에서는 감추어진 동시에 드러나 보인다. 그렇지만 거기서 다시 자연과의 경쟁이 나타난다. 이 미술에서도, 적어도 그 유기적 창조에서 전능한 조화의 법칙들은 감추어지고 흩어진 채로나마 드러나기 때문이다. 게르만인에게서도 자연의 신체적 완성을 향한 충동Drang은 추론되며, 이는 (이미 원시민족으로서) 그들이 강자의 권리를 어느 정도까지 인정해야 했던 것과 마찬가지이다. 그러나 양쪽 모두 고대에 비해 근본적으로 완화된 정도로 나타났다. 양쪽 모두 필요한 질서와 규칙성 내부에 자유로운 유희 공간이 열려 있으며, 이는 강요의 인상과는 거리가 멀어 보인다. 어느 쪽이든 완화의 원인은 정신적인 것이다. 어떻든 강자의 권리에 관한 것이다. 게르만인에게 군주 아래 사람들의 복종 관계는 물리적 폭력에 대한 순수한 존중에 근거한 것도, 초감각적인 운명-신의 뜻에 근거한 것도 아니며, 신의Treue라는 영적 아름다움의 감각에 근거하고 있다. 게르

만인에게서 강자의 권리에 관한 동일한 견해는 이후로 줄곧 미술 영역에서도 발생했다. 무상한 것의 신체적 완성은 비잔틴 사람들에게서 나타나는 절대적 요구도 아니고, 이슬람에서 보듯 정신적 정교함에 의해 모든 것을 지배하는 추상적인 것에 녹아들지도 않는다. 영혼 없는 아름다움은 구체성 없는 관념과 마찬가지로 게르만인에게 거슬리는 것이었다. 그들에게 무상한 것의 완성은 늘 정신의 동기부여 아래 얻어졌다. 그러나 정신적 동기는 게르만-중세 미술에서 대칭을 은폐하는 두 번째 사안에 관해서도 그 바탕이 된다. 대칭을 명료하고 숨김없이 보여 주는 무기적인 사언에 반해 유기적 자언, 즉 움직이는 자연은 내칭을 감추는 것이 특징이다. 그러나 움직임은 정신의(의지의) 충동이 물체적으로 표현된 것이다. 최고로 아름다운 결정체Kristallinismus는 그것의 물체적 존재körperliche Existenz만을 보여 주며, 죽은 물질이다. 성장을 통해 움직이는 식물, 장소의 변화를 통해 움직이는 동물은 충동을 따르지만, 그 충동은 순수하게 신체적인 존재만으로는 아직 충분히 규명되지 않는다. 고대의 세계관은 이러한 구별을 강제로 무시했다. 그리스도교 세계관은 그러한 충동이 정신적인 것, 즉 무한하고 초감각적인 신의 의지의 표현으로 나타나게 했다. 게르만 미술은 우선 무상한 것을 신중하고 은밀하게 개선하는 데 착수했다. 그들은 그리스도교화되는 즉시 이러한 개선을 교회가 상정한 자연의 정신화로 분명히 이해했다.

b. 카롤루스-오토 왕조 미술

그러나 형성 중이던 이 그리스도교-독일 미술과 로마 후기 및 비잔틴 미술이 성공적으로 경쟁하리라는 전망은 한동안 가능성이 희박했다. 무엇보다 독일 미술을 위협한 것은 불완전한 자연적인 것에 대한 기쁨의 만연이었다(이를테면 북구 바이킹 미술에서 가장 자유롭게 발

전한 뒤얽힌 뱀들과 인간 두상을 들 수 있는데, 이것은 이 상태에 머무른 채 유지되었다). 카롤루스 대제는 여기에 관여하여, 비잔틴 미술을 통한 교육을 강제로 주입했다. 오늘날 우리는 조형예술의 기술적-물질적 발생에 관한 이론이 지배하던 시대에 사람들이 완고하게 밀어낸 것, 즉 카롤루스-오토 왕조 미술이 본질적으로 비잔틴을 원동력으로 발생했다는 주장을 옹호할 수 있다. 그러나 게르만인이 열망한 것은 전혀 다른 쪽에, 이를테면 무상한 자연스러움, 감추어진 완전성, 정신의 표현에 있었다. 비잔틴인은 그들에게 가장 명백한 조화 속에 신체적으로 개선된 자연을 가져다주었으나, 어느 것도 정신적 인상은 남기지 않았다. 그런데도 교육이 필요하다는 카롤루스 대제의 생각은 옳았고, 그러한 육성은 유익했다. 그때 게르만 민족은 고유의 미술을 창작하기 시작한 이래 처음으로 그들의 본성에 비추어 낯선, 자연을 개선한 미술을 알게 되었다. 이후로도 줄곧 그렇듯, 그들은 새로운 것에 열정적으로 헌신하면서, 처음에는 존경심을 가지고 그것을 모방하고, 그러고는 유용한 요소들을 분리하여 보존하는 것을 배웠으며, 그 밖의 것들은 핵심까지도 잊어버리는 법을 배웠다. 궁정과 교회가 비잔틴화한 작품으로 선전한 미술과 나란히, 이른바 세밀화가 이미 발생했다. 세밀화는 종종 전력을 기울인 정신적 표현을 향한 노력과 우발적인 특성을 가지고서 신체적인 것의 재현에서도 그리스도교-게르만 미술의 분명한 성향을 활발히 유지했다.

c. 로마네스크 미술의 단계들

11세기 이래 게르만 인종 민족들은 그들 고유의 미술충동Kunst-drang이 가리키는 방향을 점점 더 명료한 방식으로 자각하게 되었다. 그들은 본질적으로 비잔틴 미술이 그들에게 전달해 준 (로마 전통은

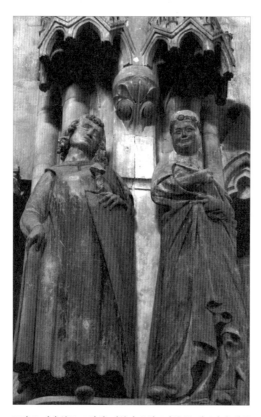

없거나 미미한 부분에 불과했으며, 프랑스에서도 그러했으므로 "로마네스크"라는 명칭은 잘 들어맞지 않는) 형태들에 저 무상한 현상과 정신의 우발적인 신체적 표현이 드러나는 것으로 간주했다. 신체적-완전성은 점점 더 희박해졌고, 그럴 때 그들은 당연히 자신들의 고유한 목적에 비잔틴의 형태들이 별 쓸모가 없

도판 5. 나움부르크 장인, 기부자 초상조각들 중 헤르만과 레글린디스, 1243~1249년, 석회석에 채색, 높이 각각 180cm, 178cm, 나움부르크 대성당 서쪽 내진

다는 것을 재빠르게 깨달을 수밖에 없었다. 극도로 빠른 발전은 이렇게 설명된다. 발전은 독일에서 가장 빠르게 일어났다. 13세기에 이곳에서 사람들은 나움부르크 대성당 조각군[도판 5]과 더불어 신체적이고 정신적인 관점에서 무상한 것과의 경쟁이라는 입장에 도달했다. 이후로도 — 적어도 단독 입상의 성격화라는 관점에서는 — 그것을 뛰어넘지 못했다. 그러나 가장 강렬한 발전은 장식문양Ornament에서의 급변으로 나타났다. 11세기에도 우리는 비잔틴의 나뭇잎 장식Laubwerk(그리스식 나뭇잎folia graeca)을 도처에서 볼 수 있는

반면, 13세기에는 향토적인 꽃문양(무상한 것)과 장식격자Maßwerk에 뚜렷이 가까워진다. 그것은 건축형식을 정신적으로 파악한 데서 기인한 새로운 창조였다.

그리스도교-게르만 미술의 형성 과정은 이탈리아의 경우에서 우리가 관찰한 것과 마찬가지로 여러 단계로 구별된다. 그것은 씨앗에서 열매까지의 중단 없는 비약으로 표상되는 것이 아니라, 중간에 후퇴를 보인다. 나아가 북부에서도 그 후퇴는 남부에서와 같은 편, 즉 신체적 자연을 개선하는 미술에서 유래했다. 다만 북부에서 이러한 후퇴는 유익한 발전에 절대적으로 필요한 전제였다. 게르만 미술이 방임되었다면 어떻게 되었을 것인가 하는 것을 보여 주는 무시무시한 사례들은 바이킹 미술의 숱한 기념물들에서 볼 수 있다. 그러나 비잔틴 유파를 경험한 후에 독일은 프랑스와 롬바르디아와 마찬가지로 자연스러운 그리스도교-게르만적 경향으로 들어섰다. 그 결과물에 대해서는 앞서 언급한 이유로 프랑스와 독일의 경우만 고려할 것이다. 독일에서는 이미 살펴본 것처럼 더욱 급진적인 결과가 나타났지만, 그 승리는 그리스도교-게르만 세계 전체, 나아가 프랑스에도 머물렀다.

2. 13, 14세기 그리스도교-게르만 미술의 정점

12세기에 프랑스인은 고대 혈통이 한 방울 섞이는 것이 이득임을 확인했다. 독일인이 계획 없이 무한으로 질주한 반면, 프랑스인은 한 걸음 먼저 멈춰 서서 – 고전고대 이후 처음으로 – 다시 한번 '이상'Ideal을 육성해냈다. 다만 이 이상은 근본적으로 비고전적인 것이었다. 거기서 신체성의 견고한 내적 안정이 불안정한 꺾임과 흔들림, 즉 운동으로 바뀌었고, 정신의 무관심성 안의 미적 감각 대신 얼굴의 비례를 변화시켜 사랑스러움이라는 정신적으로 차별화된 (우발적) 표정이 나타나게

되었다. 이러한 이상은 확실히 게르만적인 것이었다. 그러나 이상으로서 이미 그것은 자신이 고대의 개선열망과 규칙지향성의 영향 아래 있음을 감추지 않았다. 프랑스 미술이 그 뒤로 순수한 게르만 미술과 구분되게 되는 점은 이러한 "절제"Maßvolle이다. 그것은 프랑스인이 이후로 늘 현상의 범람에서 건져 올리고자 한 "체계"이다. 이러한 체계는 여타 게르만 미술의 창작력이 저조해질 때마다 (루이 14세 시대처럼) 돌출했다가, 후자가 다시 왕성해질 때면 (15세기와 같이) 늘 후퇴했다. 그러나 13세기에 이미 프랑스의 체계는 독일 땅에 수입되었다. 그 낯선 이상은 당시에 [독일에서] 토착화되어 있던 단적으로 무상한 것보다 막강함이 드러났다. 그러므로 14세기에는 그것이 독일 전체를 지배했다. 다만 그와 동시에 남부와 북부 독일에서는 새로운 격변이 다가오는 징후들이 분명히 쌓이고 있었다. 그러나 고딕이 우리 세기에 다시 그리스도교-게르만 미술의 이상으로 찬미되는 데는 이유가 있다. 이것은 흡사 조토적인 것에서 그리스도교-로만 미술의 이상을 파악할 수 있는 것과 같다.

3. 그리스도교-게르만 미술의 쇠퇴

얀 반 에이크Jan van Eyck와 더불어 그리스도교-게르만 미술은 이상을 버리고 (부르고뉴 역시 클라우스 슬뤼터Claus Sluter를 통해 그랬듯이) 무상한 것을 직접 표현하는 것이 더 활력적으로 영혼의 아름다움을 전달하는 것이라고 이해했다. 이러한 새로운 움직임은 알브레히트 뒤러에게서 정점에 도달했고 그의 죽음과 더불어 종결된다. 뒤러 이전에 게르만 미술가 중 누구도 그처럼 있는 그대로의 자연적 신체성에 통달하는 (증거 : 뒤러의 스케치에서 볼 수 있는 자연 탐구) 동시에 거기에 그처럼 고도의 정신적 가치를 부여할 수 없었다. 그가 이탈리아

에서 접한 현지 미술은 그저 손기술 향상에 도움을 준 것에 가까웠다. 라파엘로에 따른 자연의 의식적 개선, 레오나르도와 같은 이상의 창조는 그와 매우 거리가 멀었다. 열렬한 독일 그리스도교도였던 뒤러가 루터의 종교개혁에 공감했을 것은 자명하다. 뒤러는 그리스도교적 세계관과 조형예술의 통합을 유지할 수 있는 가능성을 여전히 믿었다. 다만 이러한 통합이 당시에 이탈리아 문화를 통해 상당히 위태로워졌음이 분명하다는 것이 북부인 대다수에게는 명료해 보였다. 또한 그들은 율리우스 2세와 레오 10세 시기 이탈리아 미술의 형성으로 인해 이러한 위험이 곧장 임박해왔다는 것을 보았다. 뒤러의 시기에 독일인은 가장 열렬히 이탈리아 미술을 접하고자 했지만 (당시에 독일에서는 모든 것을 "고대적 방식"으로 보기를 원했다), 그것을 이해하고자 한 것은 아니다. 여기서 외관상 모순이 발생하나, 이를 해소하기는 쉽다. 독일에서 (또한 프랑스에서) 조형예술은 서로 다른 경로를 취할지언정 바로 이탈리아에서와 같은 결과에 이르게 된다. 북부에서도, 사람들은 수적으로는 여전히 월등히 다수를 차지하는 종교화를 두고 그것의 정신적 표상 내용보다 그것이 자연과의 경쟁에서 어느 정도 성공했는지에 주목했다. 뒤러가 자연관과 그리스도교 세계관의 통합이 예술에서 유지될 수 있다고 믿은 것이 바로 잘못이다. 종교적 관심사의 수호자들은 그와는 다른, 올바른 의견을 가지고 있었다. 요컨대 개혁가들은 그리스도교 미술을 철폐함으로써, 교황은 새로운 자연관을 해방함으로써, 신앙과 지식의 분리, 교회 미술과 세속 미술의 분리를 최소한 침묵으로 인정했으며, 이로써 향후 수 세기 동안 대중적 미술에 대한 재량권을 가질 가능성을 지켰다.

3장

제3기.
무상한 자연의 재창조로서의 미술

르네상스는 여러모로 헬레니즘-로마 시기와 같은 양상을 보인다. 즉 두 시기는 모두 오로지 ─ 헬레니즘-로마 시기에는 신체적으로, 르네상스 시기에는 정신적으로 ─ 개선된 자연만이 재현될 가치가 있다고 설명하는 세계관이 지배하고 있었으나, 이에 반하여 무상한 자연과의 경쟁 자체를 예시하는 미술 작품이 등장한다. 또한 두 시기에는 모두 무엇보다 자연과학 연구에서 가장 활발하게 나타난 무상한 물질 자체에 대한 깊은 관심이라는 현상을 위한 분명한 전제가 매우 확실하게 등장하고 확산되었다.

디아도코이 시대와 제정 로마 시기에 사람들은 종교적 관점에서 자연과학이 자신의 길을 조용히 가도록 내버려 두었다. 이 미술은 이교도 신앙의 침체라는 결과를 초래했다. 그리스도교는 이와 같은 실수를 지양하고자 했다. 새롭게 깨어난 자연과학을 단호하게 억압하는 것은 가능해 보이지 않았고, 그에 대한 관심이 모든 교양 영역을 과히 사로잡고 있었기 때문에 타협하지 않으면 안 되었다. 자연과학적 세계관이 발전했다. 그것은 물리적 법칙에 근거하여 가능한 한 폭넓게 물

질의 현상을 밝히고자 했으며, 분명한 결과를 수반했다. 예술가들 역시 이러한 세계관을 좋든 싫든 고려해야 했다. 뒤러는 이미 이 세계관으로 상당히 충만했으나, 그런데도 여전히 묵시록적 신앙과의 조화 속에 머물러 있다고 믿었다. 그것은 착오였다. 뒤러가 물질의 이른바 본질을 형성하는 정신적 원인보다는 물질 자체에 더 관심을 보인 데 반해, 묵시록적 신앙은 물질을 단지 신의 정신적 힘에 해당하는 의지의 가시적 표현으로 여겼기 때문이다. 묵시록적 신앙과 자연과학은 뒤러가 자신의 심오한 종교적 인식 속에 예감한 것보다 더 뚜렷하게 서로 갈라졌다. 이러한 잠재된 분열이 더 명료하게 인식되기에 이르렀을 때, 그가 장차 어느 쪽을 따라갈 것인지는 의심의 여지가 없었다. 그것은 묵시록적 신앙이 아닌 자연과학의 길이었다. 후자의 길만이 이 예술가가 곧 표현하게 되는 그 시대의 관점에 부합했기 때문이다.

이미 15세기 이래 미술이 그리스도교 세계관에 소원해지게 될 위험, 즉 이러한 관점에 직접 위해를 가할 수 있었던 위험은 라파엘로와 뒤러 사후에 더 첨예해졌다. 독일의 종교개혁파가 거기서 가벼운 마음으로 끌어낸 단순한 해결책은 무함마드의 경우를 많이 떠올리게 하는 것으로, 요컨대 그들은 교회 미술을 철폐하겠다고 선언했다. 이슬람에서 그러하듯, 개혁된 그리스도교계에서도 앞으로는 원칙적으로 세속 미술만이 주어지며, 그것은 자연과학적 세계관에 제한 없이 몰두하는 것이 허용되었다. 그럼으로써 묵시록적 신앙의 운명은 미술에서 자연관의 변화와 무관하게 되었다.

물론 이러한 변화는 지시하는 것만큼 쉽게 실행되지 않았다. 한때 비잔틴 왕국에서 그러했던 것처럼 개신교 국가에서도 17세기까지 성상파괴가 반복적으로 일어났다. 이는 부분적으로 이교도들이 여전히 전통을 추종했기 때문이고, 부분적으로는 미적 취미를 가진 교양인

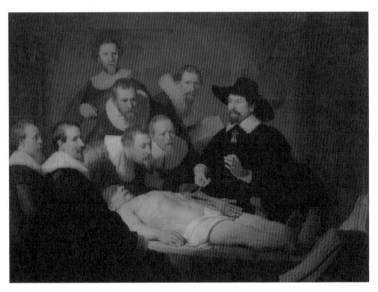

도판 6. 렘브란트, 〈튈프 박사의 해부학 강의〉, 1632년, 캔버스에 유채, 216.5cm × 169.5cm, 헤이그, 마우리츠하위스 미술관

이, 당시에 그리스도교적 표상 범위에 연관된 재현만 제공하는 듯했던 정신적 내용을 미적으로 향유하기를 꺼렸기 때문이다. 그렇기 때문에 근대에 가장 찬란하게 독일 그리스도교 미술의 유산을 살찌운 이는 개신교 미술가 – 렘브란트 – 였을지도 모른다. 그러나 렘브란트의 미술은 교회 미술이 아니었다. 그의 그림은 신도를 교화하도록 정해진 교회를 위한 것이 아니라, 예술에 목마른 그의 동료 시민의 사적인 미적 취향을 위한 것이었다[도판 6].

가톨릭교회는 그와 다르게 움직였다. 가톨릭교회는 묵시록적 신앙과 자연과학 사이의 갈등을 인정하는 것도, 민중적 미술의 선전수단을 포기하는 것도 원치 않았다. 로마 민족은 후자에 대해 여전히 매우 민감한 채로 남아 있었다. 교회는 다음과 같이 논증했다. 물질은 물론 어느 지점까지 물리 법칙을 따르며, 이러한 법칙을 탐색하고자 하는 것

은 금지된 일이 아니다 — 그것은 심지어 특정한 (이를테면 의술을 위한) 관점에서 칭찬할 만하다. 그러나 그 특정한 지점을 넘어서면 인간의 지혜는 통용되지 않고, 여기서 묵시록적 신앙이 선포하는 만물의 최종적 근거가 시작된다. 이 뒤로는 신앙과 앎이 서로 매우 화목하다. 그러므로 미술에서 자연과학적 세계관에 근거한 창작을 금지하거나, 이런 관점에 입각한 미술을 교회에서 쫓아낼 이유는 없다. 모든 것의 핵심은 이렇다. 미술에서 — 교회 미술과 마찬가지로 세속 미술도 — 무상한 자연과의 경쟁은 허용된다. 물론 교회는 한편에서 정신적인 것으로의 지향을 더욱 열성적으로 권장했으며, 이를 통해 가능한 한 물질을 그 독자적 의미로 내리누르려고 했다. 그러나 가톨릭 미술가에게도 차후의 과제가 무상한 자연과의 경쟁이어야 한다는 것은 명백했다. 그것이 신체적 현상의 재현에 관한 것이든, 정신적 충동의 표현에 관한 것이든 마찬가지로 말이다.

제정기 로마에서 겨우 시작된 것은 16세기부터 모든 서양 미술의 공언된 의도로 나타난다. 즉 미술가가 이제부터 싸워야 할 것은 신체적으로 개선된 자연도 정신적으로 개선된 자연도 아닌, 적나라한 무상성의 물질, 즉 불완전성이다. 1520년 이래로 서서히 전개된 세계관이 지극히 사소한 자연의 산물에도 주의를 기울일 가치가 있다고 여기고, 그 법칙을 연구하고, 고유한 존재의 기본법칙과의 일치 자체를 끊임없이 추구했듯, 조형예술과의 경쟁에서 자연물은 원칙적으로 더는 배제되지 않았다. 발전의 초기 단계, 특히 두 번째 시기의 교회 미술이 오로지 전통의 강조에 이미 수백 년간 영향을 받아왔다는 것, 요컨대 그 전통이, 조형예술이 일반적으로 무상한 물질의 가장 덧없는 순간의 인상을 붙들고자 하는 오늘날까지도 여전히 영향을 미치고 있다는 것은 속일 수도 없고 놀랄 만한 일도 아니다. 그 발전은 한결같은 것이 아니

라, 되풀이되는 반동과 더불어 단속적으로 이루어진다. 앞선 시기의 모든 미술에도 같은 경우가 있다. 다만 최근 몇 세기에 풍성한 자료가 갖추어졌는데도 우리가 거기서 한 발 한 발 추구해갈 수단을 갖지 못했을 뿐이다. 우리가 그 과정들에 관한 개별적 고찰로 돌아서기 전에, 발생한 이러한 변화의 파장 범위를 살펴보도록 해야 할 것이다.

조형예술은 이 변화에서 이득을 보았을까? 미술은 자연현상의 속박에서 벗어나 비로소 완전성을 획득했을까? 물질에 대한 우월성을 주장하기를 포기하고, 자신을 거의 물질과 같은 기반 위에 세움으로써 미술은 인류에게 좀 더 의미 있는 것이 되었을까? 이것은 당대에 사는 우리로서는 대답하기 어려운 물음들이다. 본래 우리는 그러한 물음들 전체를 긍정해야 할 것이다. 그러나 그것은 이미 우리들 가운데 많은 이가 역사적으로 형성되어 온 근대 미술moderne Kunst을 못마땅해한다고 생각하게 만들 수 있는 하나의 징후이다.[1] 하지만 근대 시기의 미술은 모든 상황에 비추어 그에 앞선 두 시기에 비해 한 가지가 부족하다. 그것이 소수의 (교양 있는) 계급의 특권이 되었다는 것이다. 이러한 변화를 명확히 하기 위해 우리는 15세기에 피렌체나 뉘른베르크에서 조형예술이 향유한 대중성을 떠올려볼 필요가 있다. 그곳에서는 모든 시민이 점점 더 예술에 관한 문제들로 가슴을 졸이는 것처럼 보인다. 그리고 여기서 중요한 것은 이 시대에 이미 근대 미술로의 완전한 이행이 일어났다는 점이다. 아티카 미술의 개화기에는 조형예술과 모든 대중계급의 관계가 확실히 훨씬 더 밀접했다. 당시에 미술가는 편협한 시각을 지니고 있었는데, 그가 오로지 견고한 전통적 근거, 모두가 알고 이해하던 것에 따라 창조했기 때문이다. 독일-그리스도교 또

1. 가장 고려해 볼 만한 것은 1세기 제정 로마기와 같은 경우였다.

는 조토류의 장인은 오로지 신을 경배하기 위해서만 생산했다. 오늘날 미술가들은, 개인이 되었든 국가나 교회가 되었든 고귀하고 부유한 다른 나라들의 취미를 위해 창조하는 고귀한 신분이다. 거기에 자연을 관찰하는 확고한 규범은 없으며, 미술가들은 저마다 다른 시선으로 자연을 바라본다. 그러나 미술가들의 이러한 개인적-관점을 "이해하기" 위해서는 적절한 훈련과 애호적 관심이 — 즉 다수 대중이 아니라, 특권적 신분에 속한 사람들에게만 허용된 것이 필요했다. 요컨대, 미술은 인류의 삶에서 직접적인 의미를 상실했다. 미술은 교육받고 훈련되어야 가능한 미적 애호의 대상이 되었다. 그런 관점에서 볼 때 조형예술의 황금기는 근대die Neue Zeit의 여명과 함께 지나가 버렸고, 르네상스의 환영이 그 마지막 빛이었다고 말할 수 있을 것이다. "텅 빈 것"을 채우고자 하는 다수 대중의 욕망은 오늘날 다른 예술 장르에서 출구를 찾는다. 그것은 시각이 아닌 청각에 의지하는 — 물질을 재현하는 것이 아니라 시간을 "개선하는" 예술, 즉 음악이다. 루터가 개신교 교회에서 조형예술을 제거하는 순간 그 대신에 노래를 권고한 것은 다가올 미래에 대한 올바른 선견이었다. 노래와 음악에는 예술과 세련된 감상자와 나란히 "자연"을 노래하는 이들과 음악가들, 더 단순한 취향을 가진 이들이 존재한다. 그러나 조형예술에서 후자가 절멸된 것이나 다름없다는 사실은 그것에 특수한 각인과 동시에 위선적 성격을 부여한다.

근대 미술에 형성기, 정점, 쇠퇴기의 3단계 구분을 적용하는 것은 그러므로 이미 불가능하다. 우리가 이 세 단계에 대해 역사적인 상태, 즉 비판적인 상태로 있을 수 없기 때문이다. 우리 자신이 이 시기를 살고 있다. 그리고 특정한 징후, 특히 사회적 삶의 징후가 틀리지 않다면 우리는 지금 정점 가까이에 있다. 다만 우리가 그 뒤의 경로가 어디로

이어지는지 뚜렷이 볼 수 없을 뿐이다. 그러므로 이제 지금까지의 발전 단계들을 요약해 보자.

다시 말하지만 그 과정은 부분적으로 알프스 이남과 이북에서 다르게 전개되었다. 그 발전이 가장 일관되고 부단히 일어난 것은 이탈리아에서이므로, 거두절미 이탈리아를 가장 먼저 언급하겠다.

이탈리아 미술은 1520년 이후에도 무상한 자연과의 경쟁에 완전히 응하지 못했다. 여기에 도달한 것은 최근의 일이다. 이러한 머뭇거림은 고대 이탈리아 문화민족의 자연을 개선하는 전통의 지속적인 여파 때문인가, 아니면 최소 두 세기에 걸쳐 이탈리아의 미술, 특히 그 가장 위대한 걸작을 온전히 주문한 최고 교회의 권력의 영향 때문인가? 아마도 후자라고 보아야 할 것이다. 신체적 완전성에 대한 집착이 단순히 그 종족의 유산이라면 오늘날 그들이 그에 대하여 정반대로 돌아서는 경향은 어떻게 가능했겠는가?

1520년 무렵에 이탈리아 미술의 단점으로 여겨졌던 것은 특히 라파엘로의 작품에서 나타나는 것처럼 신체적 완전성이 정신적인 것을 억압한다는 점이었다. 북부의 종교개혁은 정신적 몰입Vertiefung을 요구했는데, 이는 그때까지 그곳에 존재하던 미술, 즉 교회 미술은 처음부터 할 수 없는 것이었다. 반종교개혁은 다른 관점을 가지고 있었다. 그러나 그 이전에, 즉 반종교개혁의 경향이 이탈리아 미술에 의식적으로 도입되기 이전에, 한 사람의 예술가가 직관적으로 그다음 목적을 명료하게 인식하고 독자적인 방식으로 거기에 도달하고자 했으니 그가 바로 미켈란젤로이다.

a. 미켈란젤로는 그리스도교의 오랜 문제, 즉 무상한 자연의 정신화에 완전히 독특한 방식으로 임했다. 이 점에 관해 그를 계승한 이는 지금껏 아무도 없었으며, 오직 그와 대등하게 비범한 재능을 타고난

도판 7. 미켈란젤로, 〈메디치 영묘 중 밤〉, 1520~34년, 대리석, 길이 194cm, 피렌체, 산 로렌초 교회 메디치 예배당

자만이 언젠가 그를 따를 수 있을 것이다. 미켈란젤로는 정신적인 것을 신체적인 것에 재현하고자 했으나, 고전고대에 그러했던 것처럼 신체적 미화를 통해서, 또는 독일 미술과 같이 우연적 몸짓을 통해서 그렇게 하려고 했던 것이 아니다. 명확한 신체성의 재현은 그에게 불가피했지만, 그는 그것을 가지고 초감각적인 것을 보여 주고자 했다. 그렇게 그는 신체적인 것을 초자연적으로 형상화했다. 그러한 의도를 가진 채로 한편으로는 부자연스러운 것, 다른 한편으로는 그로테스크를 피하려면 미술가로서 특별한 능력이 필요할 것이다. 미켈란젤로는 그러한 능력을 가지고 있었다. 그가 만들어낸 형태들은 설득력 있지만, 초자연적 힘으로 작용한다.

　b. 미켈란젤로의 수많은 아류작은, 다른 이는 아무도 그가 걸어간 길을 진정 성공적으로 갈 수 없었다는 것을 즉각 보여 준다. 그러므로

사람들은 결국 알프스 이북의 미술이 오래전에 주저 없이 택한 자연스러운 출구로 향했다. 그것은 우연적인 신체적 부수 현상 또는 후속 현상에 의해 정신적인 것을 재현하는 길이었다. 로마 바로크 미술의 고유한 본질은 거기서 멈춘다. 그러나 이러한 목적에 도달하려면 무상한 신체성을 일정하게 용인해야 했다. 하지만 이러한 관점에서 로마의 바로크 미술 역시 상당히 신중한 입장을 취했다. 즉 가능한 한 신체적 완전성을 보존하고자 했다. 이러한 태도에는 분명 어떤 애매함, 모순이 있으며, 그 때문에 바로크 미술 작품은 특히 근대 게르만 종족 관람자에게 불만족스러운 인상을 준다.

c. 17세기 중반 즈음, 베스트팔렌 조약 체결 이후에 여기저기서 종교개혁과 반종교개혁을 발생시킨 격앙된 분위기가 잦아들고, 동시에 이탈리아에서도 미술품의 정신화에 대한 요청이 일어났다. 1백 년 이상 로마 미술을 숨죽이게 한 이러한 요구는 이제 사라졌다. 그 자리에 이탈리아인 내면에 중세 이후로 늘 생생하게 남아 있던 신체적 완전성을 향한 충동이 일어났다. 다만 그와 더불어 '무상한 자연에 대한 충실함'이 일정하게 증강되는 현상이 일어났다. 적어도 투시도법에 의한 환영에 관해 후기 바로크 양식(이를테면 안드레아 포초)만큼 멀리 나아간 시기는 (최근 시기를 제외한다면) 없다. 그러나 이처럼 활기찬 무상한 운동은 그것이 어떤 명백한 정신적 충동에 근거하지 않았을 때, 특히 미켈란젤로 이래 이탈리아에서 지속한 막강한 교회 미술과 더불어 어디로 향하는가? 정신적 인상이 사라져갈 때 무상한–신체적인 것의 재현이라는 목적 또한 차츰 허물어지는 것은 자연스럽고 당연하다.

d. 그리하여 18세기 후반에 카노바Antonio Canova의 미술에서 완성되는 퇴행 과정이 일어난다. 그러나 참된 그리스도교 미술에서 그러한 현상은 더는 가능하지 않았을 것이다. 카노바의 미술은 고대의 그리스

도교 미술이 전력으로 피하고자 했던 바로 그러한 것을 재생산하고자 한다. 우리는 또한 카노바의 창작이 계몽의 시대에 속한 것임을 기억해야 한다 ― 그것은 종교적 감성이 어느 때보다 무력해진 시대였다. 놀라운 것은 고전주의의 반응이 자연이라는 이름으로 나타났다는 것이다. 후기 바로크 대가들의 순간적인 운동은 부자연스럽게 보였다. 알렉산드로스 이전 시기 고대에 그랬던 것처럼, 오로지 지속적인 것, 고요한 것, 영원한 것만이 자연의 참된 인상으로 받아들여질 수 있다는 세계관이 다시 도래했다. 그러나 2천 5백 년 전에는 당시의 모든 문화 민족들에게 종교적 신념이었던 것이, 1백 년 전에는 단지 교양 있는 계급의 배운 자나 미적 취미가의 관념이 되었다.

알프스 이북 지역에서 그 과정의 모습은 혼란스럽다고까지 말하지는 않더라도 복합적이었다. 이 지역에서 묵시록적 신앙과 신생의 자연과학적 세계관 사이의 분열에 관해 갑작스럽게 일으켜진 인식이 미친 영향은 처음에는 미미했다. 게르만인은 로만인처럼 손쉽게 문제를 넘겨버릴 줄 몰랐다. 독일인은 가톨릭 신도든 개신교도든 오늘날에 이르기까지 그러한 분열의 불쾌감을 극복해야만 했다. 뒤러와 홀바인 사후 적어도 최근까지 독일의 조형예술에서 진정한 창조적 활동은 완전히 좌절된 것으로 보이지 않는가? 저지독일 출신의 작은 두 부족만이 위대한 고지독일 선조의 작품을 종교개혁 이후에도 계승할 수 있었다. 16세기의 플랑드르 대가들은 뒤러와 마찬가지로, 신학이 여전히 모든 학문 분야 가운데 가장 고귀한 것이듯 모든 조형예술은 여전히 교회를 중심으로 돌아갈 수 있을 것이라고 생각했을지 모른다. 그러나 성상파괴 이후로, 궁극적으로는 17세기 첫머리에 해결책이 나타났다. 플랑드르 미술에서 결정적인 사실은 그 가장 뛰어난 대표자가 그의 개인적인 예술과 플랑드르 미술 일반에 유사한 방식을 당시 이탈리아

바로크 미술에서 완벽히 알게 되었다는 점이었다. 그리하여 플랑드르의 바로크 미술은 주로 교회 미술이 되었으나, 다만 로마 바로크가 가지고 있던 신체적 완전성을 향한 열망에 방해받지 않았다. 그러나 동시대에 프리슬란트의 홀란트인은 독립투쟁에서 압도적인 승리를 거두면서, 순수하게 자연과학적인 세계관 위에 미술을 구축하고 묵시록적 신앙에 대한 고려를 도외시할 용기를 얻었다. 그런데도 이렇듯 오로지 무상한 신체적인 것과의 경쟁(그것이 그 자체를 위한 것이든, 정신적 충동의 감각화를 위한 것이든)만을 지향한 미술이 유지된 것은 반세기에 지나지 않았고, 그 뒤로 한 세기에 걸쳐 자연의 개선을 지향하는 반동에 자리를 내주었다는 것은 특징적이다. 위대한 렘브란트조차 그의 생전에나 간신히 완전한 명성을 유지할 수 있었을 뿐이다. 그가 어느 독일 미술가에 못지않게 깊이 사유했으며, 신체적인 것의 무상한 현상을 마주할 때 보여 주는 확실성 면에서 추종을 불허했음에도 그러했다. 그러나 신체적 완전성(아름다움)에 대한 그의 기본적인, 순수하게 초기 그리스도교적-개신교적 경멸은 전쟁 시기의 엄격하게 청교도적인 열광이 지나가 버리자마자 반발에 부딪혔다. 그리하여 1650년 무렵에는 다시 프랑스 미술이 패권을 쥐는 시대가 왔다. 이탈리아에서 때때로 과열되었던 정신적인 것의 표현에 대한 열망이 잠잠해진 뒤에야, 안트베르펜에서 루벤스 화파가 소멸하고 홀란트인이 더 완전한 신체성에 대한 관점을 열망하기 시작했을 때, 비로소 프랑스 미술은 정복에 나설 수 있었다. 거기에는 정신적인 것을 향한 극단적인 노력과 마찬가지로 무상한 것을 향한 극단적인 노력에 대해서도 동일한 거리를 유지하려는 적절한 균형을 바라는 경향이 수반되었다. 그 이후로 프랑스 미술은 두 세기 내내 서양 전체를 지배했다. 프랑스 미술은 어떤 문제도 풀지 않는데, 문제란 보통 극단적인 것만을 따르기 마

런이기 때문이다. 프랑스 미술은 참으로 매혹적인 거장을 배출하지도 않았다. 그러나 일정한 매력을 가진 기풍과 창조의 확실성으로 그것은 일정한 존중을 계속해서 받을 수 있었다. 오늘날 프랑스 미술은 당연히 더 순수한 종족적 인식을 가진 게르만적 기원에 다시금 주도권을 넘겨야 한다.

그러나 근대 미술에서 가장 눈길을 끄는 현상은 피레네[이베리아]반도에 거주하는 민족에게서 나타난다. 그들 미술의 발전 경로는 특히 이 시대에 독일 민족의 그것과 일치한다 — 그것은 일시적으로 후자에 앞서나가기도 했다. 16세기 스페인인이 구사한 이탈리아풍의 마니에리즘은 이미 근본적으로 당대 플랑드르인의 것과 매우 닮은 모습을 하고 있었다. 그러나 루벤스와 렘브란트의 시대에는 스페인에서 벨라스케스Diego Velázquez와 무리요Bartolomé Esteban Murillo가 창작하고 있었다. 두 사람은 모두 무상한 자연과 단호하게 경쟁했다. 또한 나머지 유럽 전체에서 미술가와 미술 애호가가 고전주의를 통해 회춘의 세례를 받는 기쁨을 선택했을 때, 스페인에서는 고야Francisco de Goya가 나타났다. 미술에서 자연과학적 세계관이 가장 폭넓게 준수된 곳은, 그 지도자가 어떠한 대가를 치르더라도 불과 칼로써 신앙과 지식의 균형을 유지하고자 애쓴 나라들이었다.

2부

미술 작품의 기본요소

1장

목적

　모든 조형예술 작품은 하나의 목적을 위하여 창조된다. 그러므로 모든 예술 작품에서 목적과 예술적 외양Habitus은 확실히 분리된다. 양자의 관계는 고정되고 변경 불가능한 것이 아니므로 역사적 고찰에 좌우된다. 이러한 관계는 자연스럽게 대립하는 양극단 사이의 넓은 활동 공간 안에서 이동한다. 양극단의 한편에 자리한 것은 목적의 완전한 우위로서, 그 곁에서 예술의 내용은 (이를테면 사각으로 깎아낸 들보나 삼각으로 갈아낸 돌화살촉의 경우와 같이) 자발적인 동시에 주목받지 못한 채로 구성된다. 반대편에는 예술적 의도의 완전한 만연함이 있으며, 그 곁에서 기능적 의도는 (예를 들면 캐비닛화Kabinettbild에서와 같이) 다만 예술 작품의 존재를 위한 또 하나의 구실을 제공할 뿐이다.

　목적은 인간적 욕구를 충족시키려는 의도를 뜻한다. 인간의 욕구는 부분적으로는 육체적인 본성을, 부분적으로는 정신적인 본성을 가진다. 육체적 욕구는 우리의 오감의 욕구로, 다음과 같이 구분된다.

　1) 오로지 우리의 시각에 의해 야기되는 욕구. 그러한 경우에 우리

는 치장목적Schmückungszweck에 관해 이야기하게 된다.

2) 다른 감각이 일으키는 욕구. 그러한 경우에 우리는 사용목적 Gebrauchszweck에 대해, 이 말의 가장 넓은 의미에서 논하게 된다. 예컨대 거처의 목적은 촉각에 의지하고, 소금 통의 목적은 미각에 의존하며, 향유 병의 목적은 후각에, 악기의 목적은 청각에 의지한다.

정신적 욕구는 특정한 표상, 관념연합을 일깨우도록 정향된다. 우리는 여기서 마땅히 표상목적Vorstellungszweck에 대해 이야기할 수 있다. 조형예술에서 이제껏 가장 중요한 것은 인간과 초인적 힘 ─ 도덕적 권능은 물론 자연의 힘들 ─ 의 관계에 해당하는 표상이다.

치장욕구Schmuckbedürfnis는 눈에서 비롯한다. 요컨대 우리는 조형예술이 자연과의 경쟁으로서 미술작품에서 어느 정도로 나타날 수 있는지 비판적으로 판단할 때 이 눈이라는 기관을 통해서 그 조형예술을 수용한다. 아마도 그 때문에 사람들은 종종 치장과 조형예술을 동일시했다. 확실히 사람들은 치장을 좋아하고 예술을 좋아한다. 그러나 그들은 또한 정신적 표상의 성공적인 소생도 좋아하는데, 여기서는 예술에 대해서는 말할 수 있지만, 치장은 논외이다. 예술이 없다면 당연히 치장은 존재하지 않지만, 치장이 되려고 하지 않는 예술은 있다. 치장은 근원적으로 공백의 채움이나 마찬가지다. 인간이 여백에 대한 공포horror vacui를 제거하고자 자연과의 경쟁이라는 내적 강제를 이용할 때, 비로소 치장은 예술 작품이 된다.

사용욕구Gebrauchsbedürfnis는 종종 시각 외의 나머지 모든 감각에 의존한다. 그러나 그럴 때 인간의 손이 자신의 만족을 위해 창조한 조형물은 언제나 동시에 시각과 조우하게 되며, 그리하여 사용목적이 존재하는, 그리고 그를 통해 (눈을 위한) 공백이 창조되는 곳이면 어디에서나 동시에 치장목적 역시 주의를 필요로 하게 되는 것이다. 이것은

표상의 욕구에도 해당한다.[1] 치장목적이 나머지 두 목적과 나란히 발견될 때마다 그것이 고려되는 정도는 역시 시대에 따라 다르며 그러므로 마찬가지로 역사적 고찰의 대상이다.

반면 이 세 가지 목적 가운데 어느 것도 미술사의 어떤 시기에 (이슬람 미술도 완전히 예외라고 할 수 없다) 배타적으로 그것만이 고려되지는 않는다는 점을 가장 분명히 밝혀야 한다. 그중 어느 것이 인간의 예술 창조에서 가장 우선되는가 하는 물음은 이미 어느 것이라고도 확실히 답해질 수 없다. 오늘날에 여전히 살아 있는 원시 인종들에 대한 고찰은 기껏해야 치장의 욕구(문신)가 욕구들 가운데 가장 기본적인 것이리라는 추측을 하게 해 줄 뿐이다. 그러나 오늘날 사용목적과 표상목적을 전혀 알지 못하는 민족은 지상에 더는 살지 않는다. 이른바 선사 미술과 역사시대의 가장 오래된 —이집트— 미술에는 세 가지 목적이 모두 대등하게 조형예술에 계속해서 작동했다.

지중해 연안에 거주한 문화민족들의 세계관에서 일어난 두 번의 변화에 근거해 구분한 커다란 세 시기는 각기 목적과 예술의 관계를 어떻게 설정했을까?[2]

제1기. 자연을 개선하는 미술

1. 특정한 관점에서는 심지어 표상목적이 사용목적으로 넘어가기도 한다. 모든 종교 미술은 근본적으로 매우 현실적인 목적에 봉사한다, 즉 초인적 힘을 통해 육체의 장점을 제공하는 데 기여한다. 그에 관해서는 그리스도교도 예외가 아니다. 요컨대 천상의 기쁨은 정신적으로 꿈꿀 수 있지만, 지옥의 형벌은 실제로 확고하게 신체적으로 느낄 수 있는 고통이며, 인간은 예술을 통해 종교적 표상을 관리함으로써 그러한 고통에서 벗어나고자 한다.
2. 여기서는 개별 논거를 입증하기 위한 논의들을 제한하겠다. 이는 다음 장에서 모티프에 관해 명확한 체계를 논할 때 선입견을 배제하기 위해서이다.

고대 이집트 미술. 이 첫 번째 형성 단계의 미술 작품들은 저마다 세 가지 목적 중 하나의 각인을 지니고 있다. 특히 표상목적에 종사하는 작품에서 목적과 예술의 분리는 완전히 뚜렷하게 나타난다. 여기 등장하는 인물들은 모두가 거의 똑같이 보이며, 원하는 목적을 명료하게 표현하기 위해 ─ 지물이나 심지어는 상형문자를 나란히 표기하는 ─ 미술 외적 수단이 필요했다.

알렉산드로스 이전 시기 그리스 미술. 이 미술은 한편의 여전히 유일하게 동기를 부여하는 목적과 다른 한편의 점차 매력을 더해 가는 자연과의 경쟁 사이의 균형에 도달했다. 치장은 이제 문신이나 이집트 신전의 외벽에서처럼 모든 빈 곳으로 확장하지 않고, 미술 작품의 특정한 자연적 여건(구축적인 것das Tektonische)을 고려하게 된다. 장식은 불완전한 방식으로일지언정 이미 자연에서 분리되고 부각된, 자연과 경쟁하는 인간이 개선한 개별적인 부분(머리, 목, 손)의 분리와 부각에 쓰였다. 이제는 도기조차 목과 굽으로 구분되게 되었다. 그러나 완전히 확고하게 객관적인, 즉 자연과의 경쟁 외의 적당한 목적에 상응하는 예술 작품은 아직 나타나지 않았다. 그리스인이 공예와 고급 예술의 차이를 알지 못했다고 가정한다면, 우리는 알렉산드로스 이전 시기의 모든 예술에 일반적으로 해당하는 이러한 사정을 염두에 두게 된다.

알렉산드로스 이후 고대에서 콘스탄티누스 대제 시기까지. 예술은 그 자체를 목적으로 하게 되었다. 여기서는 앞서 39쪽에서 이미 거론한 〈그리마니 부조〉와 여타 동물 형상들을 기억하면 된다. 이 동물들은 어떤 목적에 기여했을까? 표상목적은 아니다. 이 동물들은 고전고대에 초감각적 표상의 구체화에 사용된 부류에 속하지 않는다. 사용목적은 더더욱 아니므로, 치장목적을 위한 것이다. 그러나 확실히 그것은 구실에 지나지 않았다. 이 미술 작품 고유의 존재 근거는 거기서

작동하는 무상한 물질과의 경쟁에 있다. 그로 인해 미술은 그 자체의 목적으로 고양되었다. 그리고 당연한 결과로 의심의 여지없이 실천적 목적을 위해 창조된 예술 작품들마저도 그와 같은 목적뿐 아니라 자연과의 경쟁에서 얼마나 성공을 거두었느냐 하는 완전히 다른 목적에 따라 관찰되게 되었다.

제2기. 자연을 정신화하는 미술

모든 일신론은 무상한 자연 자체와의 경쟁에 극도로 날카롭게 저항한다. 그중에서도 가장 철저하게 나아간 것은 이슬람교이다. 이슬람교는 표상목적의 편에서 무상한 자연 자체에 대한 존중으로 회귀할 수 있다는 확실한 위험성을 알았다. 그러므로 이슬람 신자들에게는 이러한 목적의 충족이 금지되었다. 설령 그 뒤로, 특히 페르시아에서[3], 그리고 이집트의 맘루크 왕조에서조차 결코 이러한 금제를 우회하는 일이 완전히 사라진 적은 없지만 말이다. 이슬람 미술에는 엄밀히 말해서 치장목적과 사용목적의 과제가 남아 있었다. - 비잔틴 미술은 표상목적을 적어도 확실히 규정된 특정한 경계 안에서는 허용했다. - 서구 그리스도교만이, 비가시적인 정신적 힘과 지상에서 그 힘의 표출을 대상으로 하는 한에서 표상목적에 무조건적 자유를 주었다. 그러나 이슬람의 불신은 정당한 것이었음이 드러나게 된다. 서구그리스도교 미술에서 무상한 자연과의 경쟁이 그 자체로 모든 조형예술 창작의 최상의 목표가 되기까지는 고대와 비교해 월등하게 짧은 시간이면 충분했기

3. 페르시아의 세밀화(Miniaturmalerei)는 하나의 고유한 미술 영역으로 말할 수 있는 내용을 구축하였으며, 고유한 양식을 형성했다. 이에 대한 검토는 그것과 동아시아 미술의 관계를 고려할 때 중요한 것이라 하겠다.

때문이다.

a. 12세기까지의 초기 중세는 무상한 자연과의 경쟁을 보여 주며, 때로는 자연의 신체적 개선으로 크게 기울지만 그것은 여전히 실천적인 목적을 위한 것이다. 이를 가장 설득력 있게 보여 주는 것은 표상목적으로 창조된 형상에 다시 나타나는 지물과 표제이다.

b. 고딕-조토풍 국면은 그리스도교적 세계관의 시기에 목적과 예술 사이의 타협 단계를 가리킨다. 알프스 이북과 이남을 막론하고 목적과 예술적 조형을 서로 맞추려는 노력이 활발했다. 북부의 첨두아치와 장식격자, 남부에서 표상목적의 우의적 처리를 그 예로 들 수 있을 것이다.

c. 북부에서 반 에이크의 미술, 그리고 말할 것도 없이 남부의 르네상스 미술은 이미 미술가들이 무상한 자연과의 경쟁에 대한 기쁨에 다시 눈 뜨고 있음을 보여 준다. 이탈리아에서는 이제 교회의 목적에 걸맞은 건축물의 형상은 어떠한 것인가를 묻지 않았다. 대신에 요컨대 건축물의 가장 예술적인 형상, 당대의 표현을 빌리면 교회에 가장 부합하는 형상이 무엇인지를 물었다. 그리고 그를 위해 거룩한 고대 로마의 바실리카 체계를 떠나 중앙집중형 건축으로 넘어가기에 이르렀다. 그리하여 반 에이크 유화의 주요한 의미도 바로, 교회의 내부를 장식할 때 종전의 합목적적인 프레스코화4를 포기하고 무상한 자연과의 경쟁에 더 잘 부합하는 유화기법을 택했다는 것이다. 접이식 제단화만 가지고는 절대로 프레스코화를 위축시킬 수 없었던 것이다. 뒤러의 〈만 명의 순교〉는 그의 자화상만큼이나 예술 자체를 목적으로

4. 아래쪽 벽면들은 교회 그림을 그릴 공간으로 고려될 수 있었듯 고딕식 대성당에서도 여전히 충분한 규모를 가지고 있었다.

하며, 라파엘로의 성모 마리아 그림들 역시 그의 〈갈라테아의 승리〉에
못지않게 그러하다.

제3기. 그 자체를 위하여 자연과 경쟁하는 미술

미술 자체를 목적으로 하는 조형예술의 해방은, 고대 말에 그리스
도교의 승리를 통해 그러했던 것처럼 종교개혁과 반종교개혁 과정에
서 일어난 종교적인 묵시록 신앙의 새로운 심화를 통해 사멸하지 않았
다. 오히려 조형예술은 ― 우리가 앞 장들에서 알게 된 근거들로 인해 ― 비
로소 훨씬 제대로 자유로워졌다. 알렉산드로스 이후의 고대와 르네상
스 시기에는 말하자면 밀수품에 불과했던 것이 1520년 이래로 합법한
것이 되었다. 미술은 실제로 그 자체를 목적으로 삼게 되었으며, 그러
한 경향은 오늘날에 이르러 그 어느 때보다 더 분명해졌다. 그 후 4세
기에 걸친 미술사를 이 기간에 미술과 목적의 관계가 어떻게 정립되었
는가를 두고 세분화하는 것은 현재로서는 전혀 불가능해 보인다. 그러
나 향후에 유망한 미술사 기술이 16세기에서 19세기까지의 시간을 하
나의 국면으로 놓고 우리 시대를 새로운 시작으로 보게 되리라는 정도
를 이야기할 만한 근거라면 없지 않다.

그 근거는 다음과 같다. 미술이 무제한으로 그 자체를 목적으로 해
도 좋게 된 때부터, 미술의 해방을 통해 종전의 주인과 고용인 ― 세 가
지 목적 ― 이 손해를 입게 될 위험의 소지 또한 임박했다. 이러한 위험
이 한번에 들이닥치지 않는 것은 아마도 속박하는 전통의 영향 탓이
라고 보아도 될 것이다. 홀란트=개신교 미술은 종교적 표상목적을 근
본적으로 경원시했음에도, 렘브란트 또한 매우 풍속화적 색채를 띠었
을지언정 역사화Historienbild를 그렸다. 이탈리아 미술은 궁극적으로 18

세기까지 종교적 표상목적의 구체화를 분명하고 가장 내밀한 과제로 설정했다. 미켈란젤로 이래로 이러한 목적은 단지 구실에 불과했지만 말이다. 그러나 고전주의가 순수하게 미술적인 근거에서 — 우리가 명확하게 확신하듯[5] 자연으로 되돌아가기 위해서 — 서양 미술에서 전례가 없는 완성된 자연과의 경쟁으로 뛰어든 뒤로, 순수하게 미적인 애호에 종사하지 않는 모든 것, 즉 모든 목적적인 미술은 근본적 충격을 받은 것이 돌연 분명해졌다. 그 결과는 즉각 이전의 합목적적 미술의 시기와 다시 연관을 지음으로써 목적적 미술영역을 되살리려는 전투적인 노력이었다. 카르스텐스Asmus Jacob Carstens 이래 역사화에서, 그리고 이른바 공예 혁신kunstgewerblichen Reform에서 그러한 예를 볼 수 있다. 그 자체를 목적으로 하는 미술은 한동안 추방되었다. 그러나 당시의 그러한 움직임은 현대 문화민족의 심오한 정신적 욕구가 아니라 교양 있는 계급에 대한 미적 고려에서 비롯한 것이었기 때문에 오래 지속하지는 않았다. 오늘날 그러한 움직임은 극복된 것이나 다름없고, 미술은 다시 1백 년 전과 마찬가지로 그 자체를 목적으로 삼게 되었다. 하지만 목적적인 미술은 장차 어떻게 될 것인가? 역사화는 다시금 사멸한 것으로 여겨지는 듯하고, 그와 더불어 표상목적의 구체화도 점차 필요 없게 될 수 있을 것이다. 치장욕구 또한 인간이 정신화되어감에 따라 본능적인 욕구로 여겨져 포기될 수 있겠다. 그러나 사용목적만은 어떤 경우든 남아 주거와 시시각각의 무수한 욕구의 충족을 매개하게 될

5. 이러한 확신은 오늘날의 우리가 종종 하는 것에 비해 더 문자 그대로의 의미로 받아들여져야 한다. 제정기 로마의 초상화들은 인상주의가 순간을 포착한 것보다 무상한 자연의 진실에 근접해 있었다. 오늘날 우리는 두상을 원거리에서만 자연에 충실한 것으로 재현할 수 있다고 생각하는 데 반해, 고대의 두상(그리고 16세기와 17세기의 위대한 초상화 제작자들 대부분의 두상)은 근거리시야(Nahsicht)를 염두에 두었다. 우리는 이것을 선입견 없이, 적어도 대등한 것으로 보아야 할 것이다.

것이다. 의심의 여지없이 긴급한 이러한 측면에서 해결책으로 여겨지는 모티프에 대해 뒤의 몇 장에서 다루게 될 것이다.

미술 작품의 목적은 그것과 미술의 관계뿐 아니라, 앞서(85쪽) 제시한 바와 같이 거기서 얼마간 구현된 다양한 목적들 사이의 관계에 대해서도 역사적으로 고찰할 기회를 제공한다. 미술의 모든 시기에 세 가지 목적이 전부 계속해서 나란히 작용했다고 해도 그것들 모두가 언제나 같은 비중으로 작용했다고 볼 수는 없다. 사용목적은 경쟁하는 다른 목적들에 방해받은 경험이 가장 적은데, 그것은 그때그때 주어진 실용적 목적이 그러한 훼방에 간단히 굴복하지 않았다고 하는 간단한 이유에서였다.[6] 반면에 치장목적과 표상목적의 관계는 대단히 다양해서, 전자가 후자에 흡수되거나 그 반대 경우이기도 했다. 목적을 강조하는 모든 시대에는 표상목적이 어떤 역할을 한다면 그것은 또한 치장목적을 압도하게 된다. 표상목적이 완전히 후퇴할 때에야 치장목적이 부각된다. 이러한 법칙에 따라 세 시기를 개괄해 보자.

앞서 거론한 바와 같이, 인간의 미술창작이 우선 치장목적의 충족을 위한 도전이었는가 하는 것은 열린 질문이다. 나체의 야만인은 치장을 위해 스스로 제작한 도구를 획득할 때까지 치장의 기회를 기다리는 대신에, 자연이 창조한 자신의 신체에 문신한다. 그러나 당장 여기서 문신에 근본적으로 표상목적의 (이를테면 액막이로서의) 의미가 포함되는지의 여부는 결론지을 수 없다. 민속학자(그로스Ernst Grosse)와 선사학자 (회르네스Moritz Hoernes) 역시 표상목적이 가장 근원적인

6. 그로테스크(Grotteske), 즉 치장목적이나 표상목적의 근거와 별로 무관하게 형성된 실용품은 거의 예외 없이 목적을 강조하는 시대에 기원했지, 미술이 그 자체를 목적으로 한 시대에 유래하지 않았다.

것이며, 그것이 구체화하면서 차츰 "장식문양"으로 나아갔다는 관점에 기울어 있다.

역사적 토대로 가보자. 이집트 미술은 그것의 치장욕구를 표상목적의 모티프(신상, 뱀 형상, 쇠똥구리, 연꽃 등)에 완전히 근본적으로 의탁했다. 알렉산드로스 이전 시기 그리스 미술의 태도는 아티카 도기에서 명료하게 드러난다. 즉 장식의 주요 모티프는 항상 영웅의 투쟁과 그에 상응하는 것, 즉 표상목적의 이야기이며, 그 사이 적당한 자리에 실제 "장식문양"이 들어갔다. 우리가 예술의 이 시기에 목적과 예술사이에서 균형을 획득하려는 노력을 발견한 것과 마찬가지로, 이것은 목적들 사이의 균형을 위한 시도이다. 알렉산드로스 이후 시기 고대에 관해서는 폼페이를 참조하는 것으로 충분하다. 이탈리아 르네상스도 벽면과 가재도구에 폼페이와 같은 절대적인 장식적 풍요로움을 드러내지는 않았다. 한때 표상목적을 가졌던 모티프들이 거기에 풍성하게 쓰였으나, 그저 장식의 의도를 가지고 있었다. 수 세기 동안 표상목적의 예술을 쌓아 올린 모든 것은 이제, 예술이 그 자체의 목적이 된 후로 치장목적의 환영받는 필수품이 되었다. 폼페이 미술(특히 마우August Mau가 구분한 제2, 제3 벽화 양식)은 장식적이라 불려 마땅하지만, 그 모티프는 상당 부분 이전 시기의 유산으로서의 속성을 가졌다. 제정기 로마에서 이에 관해 어떠한 전개가 이루어졌는지는 이야기하지 않겠다. [그 이야기를 한다면] 새로운 예술관과 새로운 예술을 가지고 올저 일신론적인-사회적 움직임이 즉각 끼어들게 되기 때문이다.

폼페이 미술에서 치장술Schmückungskunst은 그 자체를 목적으로 하는 미술이 전제될 때 비로소 번영할 수 있다고 결론짓고자 한다면, 이러한 가정은 그 자체를 목적으로 하는 미술을 적대시했던 4세기와 5세기 초기 그리스도교 미술에서 장식이 큰 역할을 했다는 사실을 통

해 반박할 수 있다. 이러한 미술은 야누스와도 같은 양면을 가진다. 즉 역사적으로 생성된 것으로서 그것은 선행한 모든 것에서 단번에 해방될 수 없고, 인간과 물질 사이의 관계에 대하여 새롭게 얻어진 확신이 허용되는 한에서 거기에 만족한다. 정신적인 표상목적과 치장술은 4세기와 5세기 로마 후기의 장식적 미술에서 확고하게 분리되었다. 그러므로 무조건적으로 목적적인 새로운 이러한 미술의 형성기에도 표상목적은, 과거에 그 밖의 사안에서는 유사했던 로마 후기의 장식미술과 이집트 미술에서처럼 치장목적을 완전히 잠식하지 않았다는 것이 명백해진다. 이슬람은 치장목적을 표상목적과의 경쟁에서 완전히 해방한 것이나 다름없다는 점에서 사실상 로마 미술로부터 최종적인 결과를 도출한 것뿐이다. 반면 비잔틴 미술은 양자 사이의 타협을 얻어내고자 했다. 그것은 다시금 알렉산드로스 이전 시기 그리스 미술에서 보았던 양자의 화해를 떠올리게 한다.

표상목적의 결여에서 기인한 치장술의 진정한 성격은 6, 7세기 게르만 민족의 이른바 민족 이동기 양식에서 나타난다. 더구나 이 양식은 로마 후기 치장술에서 직접 싹텄으며, 비잔틴의 요소들이 추가된 것이다. 아일랜드 미술은 의식적으로 표상을 목적으로 하는 재현이 어떻게 장식 미술의 편안함에 대한 요구에 굴혀야 했는지를 가르쳐준다. 서구의 그리스도교 미술은 조토-고딕 시기가 시작되기까지 표상목적적으로 표현된다. 초기 그리스도교에서 나타나는 치장목적과 표상목적 사이의 대립은 적어도 알프스 이북과 이남 지역에서는 9세기 이래로 제거된 것으로 보인다. 그 자체를 미술로서 자각한 모든 미술은 신의 더 높은 영광을 위해 창조된다. 따라서 표상목적은 다시 한번 치장목적보다 우위를 차지하게 된다. 고딕 단계는 치장목적의 일정한 회복으로 나아가지만, 완전한 선회는 미술이 다시 한번 그 자체를 목적으

로 삼기 시작하는 쇠퇴 단계에야 비로소 이루어진다. 다만 15세기의 이탈리아 미술은 그토록 풍성한 표상목적을 가진 모티프들을 알렉산드로스 이전 시기 그리스에서 한때 취했던 방식으로 처리하지 않았다. 그리스도교 미술이 그러한 모티프를 창조하는 한, 그 모티프들은 그리스도교 세계관 일반의 배타적-정신적인 성격들을 고려할 때 일반적으로 '닿을 수 없는 것'noli me tangere 7으로서의 성격을 가졌다. 그로 인해 사람들은 잔존하는 여타 고대의 장식 형상Zierformen과 제정기의 신화적 모티프들에 열광하였으며, 또한 그에 못지않게 이러한 이탈리아화된 형상은 알프스 이북 지역에 전파되면서 깊은 인상을 불러일으켰다. 다시 한번 우리는 그 자체를 목적으로 하는 미술의 해방이 치장술의 발전으로 나아가는 것을 목도하게 된다.

마지막 시기에 (1520년 이후) 표상목적과 치장목적의 관계 설정에서는 앞서서 이미 강조한 상황이 결정적인 중요성을 가진 것이 틀림없다. 그것은 미술의 이러한 자기 목적적 단계에 모든 외부적 목적, 즉 치장목적이나 표상목적이 감내해야 하는 상황이었다. 알프스 이남에서는 바로크 시기에 표상목적이 적어도 명목상으로나마 다시 전면에 나서게 되며, 그것은 자연히 장식적인 것의 강력한 억제를 초래했다. 남부에서는 바로크 시기에 표상목적이 어쨌든 명목상 부각되면서 치장활동은 자연스럽게 강하게 억제되었다. [신]고전주의는 다시 한번 열정

7. [옮긴이] '나를 만지지 마라'로 옮겨지곤 하는 이 명령어는 요한복음 20장 17절의 유명한 구절이다. 무덤에서 부활한 그리스도가 스승의 시신을 찾아 헤매는 막달레나 마리아와 만났을 때 한 말이다. 그리스도교 회화에서 즐겨 소재로 쓰이기도 한 이 장면은 그 자체가 다양한 해석의 대상이 되었으나, 기본적으로는 부활한 그리스도의 존재가 더는 인간의 몸으로 지상에 왔던 이와 동일하지 않음을 드러냄으로써 그의 초월적 위상을 강조하는 의미로 읽는다. 본문의 맥락에서 이 말은 15세기 이탈리아의 그리스도교 미술에서 표상목적이 여타 목적들에 대해 가지는 배타적 우위성을 표현하고자 쓰였다.

적으로 고대의 장식 형상을 취했으나, 더는 르네상스 시기와 같이 독자적이고 독창적으로 그것을 다룰 수는 없었다. 이번에 그것은 근본적으로 단순한 외적 복제에 그쳤다. 이는 무구한 의미의 장식적 창작은 사라져버렸다는 것을 입증한다. 그로 인해 공예 혁신 운동은 학교들을 건립했고, 그곳에서 이전 시대에 환상의 자발적 충동 속에 산출된 것을 합리적으로 가르치고 납득시켰다. 알프스 이북에서 그러한 개혁은 이탈리아 르네상스-장식 형상이 당대에 전파됨에 따라 — 19세기 이전 독일 미술사에서 단 한 번 — 독일에서 뚜렷한 장식적 미술이 발생하는 결과를 낳았으며, 이것이 이른바 독일 르네상스이다. 달리 그 [개혁의] 본산이 개신교 지역들에 있었던 것이 아니다. 이러한 지역에서 표상목적은 그리스도교 미술과 동시에 후퇴했으며, 그에 따라 치장목적은 점차 더 분명해졌다. 아울러 이 영역에서 무해한 남쪽 지역의 장식 형상이 일구어졌다. 그에 반해 가톨릭 지역에서는 독일 르네상스보다는 "독일에서의 이탈리아 르네상스"에 관해 말할 수 있다. 그러나 이 지역에서 표상목적은 교회 미술을 이용해 지속적으로 양성되었고 이탈리아의 영향 속에서 완전하게 제시될 수 있었다. 그러므로 개신교 지역에서 독일 미술은 18세기 중반까지 압도적으로 장식적인 미술에 머물렀다. 이것이 그들의 사변적 성향에 반하는 것이었음에도 그러했다. 독일 미술은 고전주의에 이르러서야 비로소 국제적인 미술의 대열에 근접해 갔다. 실로 독일에서 사람들은 수백 년에 걸쳐 예술을 양성한 결과, 장식적인 것에 그처럼 오랜 시간 깊이 관여하지 않은 다른 경우에 비해 그 자기목적성을 더 심오하게 느꼈다.

게르만 주민이 사는 여타 지역에서 치장목적은 그때까지 개신교 독일에서와 같은 역할을 하지 않았다. 바로크 미술이 루벤스 이래로 이른바 표상목적의 모티프라는 과도한 휘장 아래 질식해간 플랑드르도,

미술의 전성기에 치장을 거의 청교도적으로 다룬 홀란트도, 끝으로 자연에 대해 고전적 반응을 취하게 되고서야 미술사에서 독자적인 입장을 가지게 된, 즉 가장 최근의 근대적 단계에 속하는 영국에서도 그것은 마찬가지였다. 프랑스 미술은 치장목적과 표상목적의 관계에서 역시 적절히 중도를 유지하고자 노력했고, 18세기 말까지 이것을 어느 정도 해낼 수 있었다. 그러나 프랑스에서 여전히 가장 찬란하게 구현된 [신]고전주의 이후로 프랑스에서도 장식적 정신은 시들해져 갔다. 프랑스 근대 미술은 회고적인 개혁의 노력에 열정적으로 참여하지도, 아니면 최전선에 서기를 결심하지도 않으면서 언제나 신중한 그들의 기본 성향에 충실했으므로, 유럽 미술의 발전에 관한 주도권을 일시적으로 다른 민족에게 넘겨줘야만 했다.

끝으로 미술 작품에 대한 판단에서 목적이 가지는 의미에 대해 몇 가지 이야기해 보자. 여기서 목적을 반드시 고려해야 한다는 것은 자명하다. 그러나 지난 수 세기의 미학이 목적을 모든 (건축, 조각, 회화, 훗날에 추가되는 공예 등) 미술품 분류의 근간으로 삼음으로써 했던 것처럼 목적에 과대한 역할을 부여해도 좋은가 하는 것은 또 다른 문제이다. 경매 목록에 등장하는 각각의 미술품이 무엇보다 그 목적으로 규정된 바에 따라 기재되었을 때, 반드시 조예가 깊고 박식한 미술 애호가일 필요는 없는 그 구매자가 무엇보다 그것이 어디에 필요한 것인지를 알고 싶어 하는 것까지는 정당화될 수 있다. 그러나 여기서 미술사가 거기에 만족해도 좋은지에 대해 질문할 수 있을 것이다. 미술품이 저마다 – 위에서 분명히 언급한 것처럼 – 특정한 목적을 위해 창작되는 것은 분명하지만, 이러한 객관적 목적은 그저 구실에 불과한 예술품이 있다. 한 점의 그림은 특정한 어떤 표상목적을 위해 창작될 수 있지만, 그것은 또한 그 자체를 목적으로 할 수도 있다. 경매 목록

의 관점에서 그 그림은 후자의 경우라고 해도 벽에 걸린 널빤지 형태의 대상에 그치겠지만, 미술사도 그처럼 일반적인 묘사에 복무하는가? 〈그리마니 부조〉[도판 2]는 현대의 목록에 "측면장식"이라든가 하는 식으로 기재되어서는 안 되며, 단연 "부조"로 쓰여야 한다. 그러나 이처럼 자기목적적인 미술품에 관해 표준적인 요소는 바로 미술의 기본 방법, ─ 이 경우 반입체Halbform ─ 즉 무상한 자연과의 경쟁을 수행하는 데 쓰인 수단이다.

그에 따르면 목적적인 규정이 절대적이고 독특한 의미를 전혀 제공하지 않는 미술 작품이 있게 된다. 그러나 일단 이것이 옳은 것으로 승인되면, 학문으로서의 미술사는 이제 목적을 미술품을 결정하는 최상위의 주도동기Leitmotiv로서 일관되게 가져올 수 없게 된다. 우리는 미술품 각각의 고유한 본질을 ─ 자연과의 경쟁을 ─ 객관적인 목적보다 훨씬 긴밀하게 다루는 다른 것을 찾아내야 한다. 거기에 알맞은 주도동기를 향한 추구에 관해서는 이 문제를 다룬 마지막 장에서 다시 거론하게 될 것이다.

마지막으로 널리 확산되어 있는 또 하나의 오류를 바로잡아 보고자 한다. 우리는 종종 우리 근대의 미술 창작이 오로지 공예(즉 목적인 미술)와 (자기목적적인) 고급미술의 분리로 성격 지어지며, 더 행복했던 과거에는 이러한 분리를 몰랐다는 이야기를 듣게 된다. 미술과 객관적 목적의 관계가 어떻게 전개되었는지에 관한 역사적 설명을 통해서, 그러한 가정이 오류임을 알 수 있다. 17세기 홀란트의 바다 풍경화는 이미 일종의 "고급미술"이었다. 그러나 그것은 〈그리마니 부조〉[도판 2]나 제정 로마의 초상들에도 마찬가지로 해당한다. 근대 미술은 자연과의 경쟁 자체를 목적으로 삼은 최초의 미술이 아니다. 물론 근대 미술이 이러한 경향을 가장 노골적으로 드러냈고,

각각의 객관적인 목적적 구실을 가장 숨김없이 부인하기는 했다. 교회 미술은 그저 과거의 더 편리한 시기들에 만들어진 작품들의 복제를 더 만들거나, 아니면 참으로 근대성을 발명하고자 할 때도 풍속화의 성격을 벗어나지 못한다. 이러한 관점에서도 우리가 근대미술과 더불어 1520년 이후 미술의 세 번째 시기의 정점에 도달했다고 여기게 된 것을 정당화할 수 있다.

2장

모티프

조형예술의 모티프들은 자연과 경쟁하기 위해 창조되었으므로, 그것들은 자연에서 취한 것일 수밖에 없다. 자연의 모든 것은 무기적이거나 유기적이다. 즉 불활성이거나 (광물성) 활동의 능력이 있다 (동물적, 즉 인간과 동물이거나 식물적이다). 활동은 다시 장소의 이동과 성장으로 동시에 (인간과 동물에게서) 나타날 수 있거나, (식물의 경우와 같이) 오로지 성장으로만 나타날 수 있다. 그에 상응하여 조형예술의 모티프 또한 무기적이거나 유기적인 것일 수밖에 없다.

무기적 모티프는 우리가 불활성 물질이라고도 표현하는 광물성 물질들에서 창조된다. 자연은 불활성 물질을 결정으로 형성한다. 결정은 모서리에서 만나는 평면들로 이루어진 입체이다. 그것은 관념적으로나마 항상 존재하는 중심축을 따라 절반으로 쪼갰을 때 그 두 반쪽이 서로 완전히 똑같으며, 그것의 경계면들은 각각 다시 중심축에 의해 똑같은 절반으로 나눌 수 있다는 성질을 가진다. 결정체의 성질은 다음과 같다. a. 모서리에서 만나는 평면들의 경계 설정, b. 특정한 경우 (모든 정다면체에서) 전면적 대칭에 이를 수 있는, 입체기하학적으

로든 평면기하학적으로든 절대적 대칭. 여기서 절대적으로 일치하는 두 개의 절반을 얻어내는 데는 중심 축선이 필요한 것이 아니라, 중점을 통과하는 선을 긋기만 하면 충분하다. 인간이 치장목적이나 사용목적을 위해 불활성 물질을 가지고 조형하려는 충동을 느끼자마자 자연이 불활성 물질을 형성하고자 할 때 적용하는 것과 같은 법칙을 이용하는 것은 그 자체로 자연스러우며, 이것이 바로 결정화의 법칙이다. 그러므로 오로지 무기적 물질(원래는 유기적인 것도 포함하기는 하지만, 그것은 이미 성장을 박탈당하여 생명 없는 것이 된 목재나 뼈 같은 소재에 한한다)만을 취급하는 인간의 미술 창작에서 결정형의 모티프는 완전히 자연적인 것이므로 처음부터 유일하게 합당하고 정당한 것이다. 원시인은 그가 만들어야 했던 각각의 장식품Schmuckstück 또는 사용품에서 무의식적이지만 불가피하게, 자연이라면 이 과제를 어떻게 다루었을까 하는 질문을 항상 던진다. 대칭적인 기본형태, 모서리를 이루는 평면의 경계 설정, 끝으로 부동성, 즉 정적인 존재는 인간의 작품을 위해 무기적 물질에서 처음부터 자연스럽게 주어진다. 인간은 원래 유기적 기능을 수행할 수 없는 사물을 위해 어떤 유기체를 고안해낸다는 의도를 품을 수 없다. 인간의 모든 예술창작 일반을 위한 무기적 모티프의 근본적 의미가 거기에 있다. 인간과 자연의 경쟁은 치장목적과 사용목적에 관련된 것인 한에서 근원적으로 무기적 본성과 조금도 다르지 않은 본성을 가졌다. 그러나 또한 그렇기 때문에 – 모든 미술사의 이러한 주요점을 즉각적이고 영구적으로 그 기초적인 의미에서 파악하기 위해 – 무기적 본성의 형태법칙Formgesetz들에서 보이는 완고함 – 선과 면에서의 절대적 대칭 – 이 인류의 미술창조에서 오늘날까지 끊임없이 주장되었음이 드러난다. 인간은 오로지 무기적 창조에서만 완전히 자연에 필적하는 것으로 보이며, 또한 일체의 외적 본보기 없이, 순수

하게 내적 충동에서 창조한다. 인간이 이 경계선을 넘어서서 자연의 유기적 창조를 재창조하기 시작하는 순간, 그는 자연에 외적으로 종속되고 그의 창작은 더는 전혀 자립적인 것이 아니라 모방적인 것이 된다. 더 엄격한 청교도적 미술가라면 실제로 인간의 모든 미술 창작이 오로지 결정 형태 안에서 이루어져야 한다는 요구가 정당하다고 여길 수 있다. 그러한 극단적인 요구는 오늘날 인류의 유기적 미술 창작의 무수히 많은 성과에 맞서 누구도 감행하지 못하는 것이다. 그러나 이 요구는 완화된 형태로 반복해서 시도된 바 있다. 그것은 최근에 작고한 최고의 비평가 — 야콥 부르크하르트 — 가 보여 준 태도를 떠올리게 할 뿐이다. 그는 건축에서는 반드시, 구상회화figuralen Malerei에서도 최소한 구성에 관한 한, 결정주의Kristallinismus의 법칙이 발견된다고 여겼다. 고트프리트 젬퍼를 비롯한 몇몇 연구자가 특정한 원시민족이 많은 유럽 미술가들보다 더 순수하고 고차원적인 미술 취향을 가지고 있다고 주장함으로써 그 법칙을 더 확장했다. 원시인은 무의식적인 확신을 가지고 영원한 가치를 지닌 무기적 도상을 창조하는 데 반해 문화민족은 대개 한정된 취미가 통용되는 유기적 미술품을 생산한다는 것이다.

인간은 어떻게 무기적 조형 본연의 오로지 자연적인 방식을 버리고 불활성 물질에서 유기적인 자연의 창조를 재현할 수 있었을까? 그 동인은 미술 자체의 외부에서 찾아야 할 것이며, 그럴 때 그것은 오로지 목적을 고려하는 것일 수 있다. 사용목적에서도 치장목적에서도 창작의 무기적 궤도를 포기할 만한 계기는 마련되지 않았다. 표상목적이 그러한 계기를 제공했다. 인간이 경외감을 갖게 된 것은 초인적 힘의 생명이고 그것의 운동이기 때문에, 그러한 초인적 권능은 바로 유기적으로 유지되고 움직일 수 있는 것으로 여겨졌다. 인간이 그를 보이지 않게 위협하거나 수호하는 권능의 보다 명료한 표상을 향한 어두운

충동에 따라 그것을 신체적으로 재현하고자 했다면, 이것은 유기적 도상에서만, 그리고 최고로 유기적인 자연의 피조물, 즉 동물과 점차 인간 자신에게서 가장 참되게 일어날 수 있었을 것이다. 그것은 그럴 수밖에 없다. 표상목적은 유기적 모티프를 인간의 조형예술 창작에 가져왔다.

이 지점에 이르러, 우리는 무엇보다 가능한 한 가지 오해의 싹을 제거해야만 한다. 앞서 살펴본 전개는 마치, 처음에는 무기적 모티프가 치장목적과 사용목적을 통해 미술에 도입되었고, 그 뒤에 오는 한층 성숙한 발전 단계에서는 차츰 표상목적에 의해 유기적 모티프가 도입되었다는 가정 위에서 서술된 것처럼 여겨질 수 있다. 그런데 우리는 이미 87쪽에서 현재 우리에게 세 가지 목적 가운데 어느 하나가 우선 발생했다고 볼 만한 어떤 충분한 근거도 없다는 점을 분명히 강조했다. 실제로 민속학자나 선사학자 들이 유기적 모티프의 모사가 "기하학 양식"에 앞서 존재했음을 인정한 것은 정당하며, 나 자신도 이전에 (『양식의 문제』, s. 17ff에서) 도르도뉴 유적을 근거로 그와 같은 견해가 옳다고 주장한 바 있다. 그러나 그러한 주장에 이어서, 내가 근거로 제시한 조각된 순록 형상 등이 마치 자연과의 자유로운 경쟁 그 자체를 목적으로 하는 과정에서 발생했다는 듯이 기술한 부분에 대해서는 여기서 단호하게 반론을 제기해야 할 것이다. 이러한 동물 형상들은 오히려 표상목적에 훨씬 더 지배되었으며, 그런 의미에서 그들 동물의 선별은 수렵민족의 사정을 완전히 대변하는 것이기도 하다. 그럴 때 관찰되는 우발적인 것의 정확성은 언제든 놀라운 것이 당연하다. 그러나 고대 이집트의 동물 형상들 역시 모두 무기체임에도 불구하고 그와 같은 우연적 특성을 드러낸다. 이런 특성은 우리에게만 비본질적인 것으로 보이는 것이 분명하며, 그러한 형상을 만들어낸 이들에게는 마땅히

본질적인 것으로 보였을 것이다.

따라서 인간의 미술 창작은 어쩌면 실제로 유기적 자연과의 경쟁과 더불어 – 표상목적의 충족을 위해 – 시작되었을지 모른다. 물론 여기에는 동물적, 신체적 욕구를 전혀 갖지 않는 인간, 매우 중요한 정신적 욕구를 가진 인간이 전제될 것이다. 나는 그것을 극도의 모순이라고 보며, 그보다는 무기적 모티프에 의한 치장목적과 사용목적의 충족이 선행했다고 보는 편이 훨씬 그럴싸하게 여겨진다. 그러나 전자를 받아들인다 해도, 미술사의 경험에 비추어 볼 때 – 뒤에서 거론하게 될 것을 앞질러 말하자면 – 기념비로 대표되는 고대의 미술단계에 유기적인 것에서도 무기적 "양식화"가 표준적이고 기본적인 것이었다는 결정적인 사실은 변함없다. 하지만 이렇게 근본적으로 중요한 것들을 명료하게 볼 수 있으려면 우리는 무엇보다 일단 유기적 자연형상과 무기적 자연형상의 차이를 이해하려는 노력을 기울여야 한다.

유기적인 자연물과 무기적인 자연물의 본질적 차이는 전자에 운동이 부여된다는 것이다 – 여기서 운동이 성장만을 가져오는 것이든 장소 이동의 의지를 수반하는 것이든 상관없다. 이러한 본질적 차이와 더불어 형상에도 대단히 명백한 차이가 있다. 나무를, 혹은 옆에서 바라본 네발짐승을 떠올려 보자. 거기서 우리는 첫눈에 결정성을 떠올릴 방법이 없다. 우리는 평면들로 닫힌 경계 설정과 마찬가지로 엄격한 대칭도 없다는 것을 깨닫는다. 오히려 이러한 유기체들을 두고 오른쪽과 왼쪽의 매스Masse를 완전히 똑같이 분할할 방법은 없으며, 그 경계면들은 둥글려져 있어서 명확하게 닫히지 않는다. 첫인상은 그렇다. 그러나 좀 더 자세히 들여다보면 우리는 이와 같은 유기체도 겉으로 보이는 것만큼 결정성의 기본법칙을 결여하고 있는 것은 아니라는 통찰에 차츰 도달하게 된다. 우리는 나무를 볼 때 그 세포에서, 나이테에서, 꽃

잎의 형태에서, 심지어 나무 전체의 구조에서 그러한 법칙을 마주하게 된다 ─ 그러나 그와 같은 것들은 거기에 감추어져 있고, 가려져 있으며, 불완전하게 표현된다. 네발짐승의 경우도 그러하다. 능숙한 해부학자는 중심축을 따라 외부 윤곽선이 서로 완전히 일치하는 두 부분으로 이러한 짐승의 몸을 갈라놓을 수 있다. 그러므로 대칭의 물질적 형태법칙은 존재하지만 다른 방식의 법칙의 영향이 그것을 덮어버리거나 부분적으로 지울 수 있다.

그렇다면 유기적인 자연물에서 결정성의 형태법칙이 절대적으로 표현될 수 없도록 하는 저 다른 방식의 법칙이란 어떤 것인가? 유기체에 고유한 운동의 법칙은 확실히 그에 해당한다. 그것은 분자의 지속적인 변위를 초래하며, 따라서 분자들은 운동 과정의 특정한 휴지기에만 다시 대칭적 형상으로 결합할 수 있다. 두 번째로는 주변의 자연력Naturkraft과의 관계가 있다. 부동의 결정은 그러한 힘들에 무방비하게 유린되며, 그런 까닭으로 자연에서 상대적으로 드물게 발견된다. 우리는 광물 덩어리를 대개 무정형의 상태로 접하게 되는데, 그것은 기본요소의 파괴적 힘에 의해 그러한 상태로 분해되거나 그렇게 고정된 것이다. 반면에 유기적인 자연물은 운동능력 덕분에 이러한 적대적인 힘들을 막을 줄 알았다. 다만 그것은 대칭적-결정 구조에서 벗어난 분자 구성의 탄성적 전위를 초래한다. 우리는 이 지점에서 대부분의 유기적 자연물의 특징적인 둥글림Rundung의 주된 원인을 찾게 된다.

이제 인간에게는 유기적 자연물을 불활성 물질로 재현하는 과제가 주어진다. 이 과제라는 것이 모방, 초상 제작이 아니라 경쟁이라는 사실은 엄격하게 고수되어야 한다. 원시의 인간에게 표상목적에 따라서 네발짐승을 재현하는 과제가 주어졌다면, 이 과제 자체는 특정한 개별자와도, 더욱이 이 개별자의 특정한 우연적 자세와도 결부되어 있

지 않다. 그는 어떤 개별화의 의도도 없이 해당하는 종의 대표를 재현했다. 따라서 그는 그것에 가능한 한 저 법칙에 부합하는 형태를 부여했다. 그 형태는 우선 불활성 물질이 이미 요구한 것이고, 두 번째로 움직임을 빼앗긴 네발짐승 자체에도 잠재적으로 존재한 것이다. 바꿔 말하면 인간이 유기적 자연과 경쟁하려는 최초의 시도에서 가능한 한 무기적 자연의 법칙을 사용했음이 분명하다는 것도 동시에 밝혀졌다.

이러한 무기화Anorganisierung(오늘날 용어로 양식화Stilisierung)의 기원이 어디까지 거슬러 올라가는지에 대해 이제는 가장 야성적인 원시 민족에서도 충분히 대표적인 사례를 찾아볼 수 없게 되었다. 사각으로 깎은 나무 막대 위쪽에 두 개의 점을 찍어 우상의 눈을 나타낸 것은 이미 유기적 자연물 – 인간 – 의 모사이되, 완전히 무기적인 자연의 법칙을 따라서, 즉 둥글림도 움직임도 없는 대칭적 신체성으로 창작되었다. 그러나 사람들은 도르도뉴의 유적과 가장 오래된 이집트 기념비에서 보듯 유기적 신체성을 지극히 미약하게 단순 암시하는 것에서 일찍이 벗어났다. 닫힌 결정 덩어리에서 점차 몇 부분이 느슨하게 떨어져 나갔고, 그러한 부분들은 결국 그 유기적 생명을 특징짓는 둥글림을 얻게 된다. 그러나 절대적 대칭과 부동성은 여전히 유지된다. 예를 들면 양다리를 붙이고 팔을 몸에 붙인 채 앉아 있는 이집트의 신상神像이 그러하다. 그러던 끝에 인간은 운동마저 인정하게 되고, 그로써 일시적인 것, 우연적인 것이 미술에 도입되었다. 이것은 엄청난 파장을 일으키게 되는, 어쩌면 미술 창작에서 유기적 모티프의 도입보다 더 중요한 계기였다. 유기적 모티프들이 절대적 대칭과 부동성에 구속되어 있는 한, 그것들은 여전히 근본적으로 무기적 모티프를 수반하는 단계에 머물러 있었기 때문이다. 유기적 모티프와 무기적 모티프는 오로지 둥글림 여부로만 구분되었는데, 무기체는 우리가 앞으로 알게 될 이

유들로 인해 곧 그러한 둥글림에 익숙해졌다. 고왕국 시대 이집트 미술에는 동물 형상들의 운동 역시 도입되었다. 그러나 이집트 민족에게 운동이란 그들 미술의 최후까지, 적어도 표상목적이 달리 요청하지 않는 한 언제나 조심스러운 발걸음에 머물렀다. 그럼에도 불구하고 거기서 절대적 대칭은 이제 유지될 수 없었다. 사람들이 이전에 이미 허용한 둥글림이 비대칭에 이어 나타났다. 그렇다면 여전히 무기적인 것으로 남아 있는 것이 있기는 한가? 더는 그렇게 직접적으로 드러나 있지는 않을 뿐 충분히 있다.

대체로 우리는 절대적 대칭이 결여되어 있다는 느낌이 최소화되어 보이도록 운동을 선별한다. 그러나 개별적인 부분에서 대칭은, 감추어져 있을 때를 포함하여 그것이 살아 있는 자연물에 언제나 대립되는 모든 곳에서 자연과의 경쟁 속에 날카롭고 절대적으로 부각되는데, 특히 인간의 얼굴이 그런 경우이다. 즉 유기적인-둥글려진-움직이는 것은 표상목적을 설명하는 데 필요한 한에서만 주어지는 반면, 무기적인-닫힌-대칭적인 것은 모티프가 유기적으로 가진 근본적 의미를 완전히 지워버리지 않고서 가능한 극단까지 증대된다. 그와 같이 우리는 대칭을 통해서, 그리고 평면을 닫힌 것으로 처리하는 것만으로도 유기적이며 움직이는 것을 무기적인 조화로 인도할 수 있다.

그러나 무기화를 향한 이러한 노력에는 두 번째 법칙의 도움이 필요하다. 매우 특별히 유기적인 자연물에 근거하고 있지만, 또한 무기적 모티프에서도 대칭을 포함하고 있는 것으로 보이는 그것은 비례Proportionalität의 법칙이다. 대칭이 좌와 우의 관계를 설명한다면, 비례는 위와 아래의 관계를 설명한다. 대칭이 엄격한 수학적 공식을 입힐 수 있는 절대적 관계를 제시하는 반면, 비례에서는 더 큰 유희 공간이 열린다. 이것은 예를 통해 쉽게 이해할 수 있다.

피라미드 형태의 결정은 수직의 중심축으로 절단하면 절대적으로 똑같은 두 개의 절반으로 나뉜다. 그러나 그것을 절반 높이에서 수평으로 절단하면 둘로 나뉜 매스는 서로 매우 불균등하다. 위쪽의 절반은 작은 피라미드이고, 아래쪽 절반은 더 넓은 사다리꼴이 된다. 그러나 위와 아래의 이러한 관계는 비례에 근거한다. 모든 결정이 비례에 따라 전개되는 것은 아니다. 정다면체, 즉 중점에서 절단하였을 때 둘로 나뉜 절반이 서로 합동인 모든 결정은 모든 면에서 동일하게 전개된다. 그것은 구의 경우에서 보듯 위도 아래도 없다. 그러나 피라미드는 아래쪽은 넓고 위쪽은 뾰족하다. 전자는 지구 중심을 향한 중력(안정성)을 표상하고, 후자는 그로부터 벗어나려는 노력(말하자면 극도로 속박된 성장-운동의 양식)을 표상한다. 토대 부분의 폭과 토대에서 정상까지의 거리(피라미드의 높이)의 관계를 우리는 피라미드의 비례로 설명한다. 그에 관한 수학적 공식은 없지만, 일정한 한계가 존재한다. 즉 피라미드는 평평해서는 안 되지만, 너무 급격하게 솟아도 안 된다.

비례가 무기적 자연에 나타날 때 그것이 다양한 크기로 드러난다지만, 유기적 자연에서는 더 그렇다. 여기서 규범은 훨씬 더 규명하기 어렵다. 그러나 일정한 외적 한계가 전반적으로 존재하며, 그것이 어떤 자연물에서 지켜지지 않는 것으로 보일 때 우리는 이러한 것을 추하다고 묘사한다. 인간의 얼굴 역시 극도로 세세한 대칭을 보여줄 수 있다. 그러나 이마가 너무 낮거나 뺨이 너무 넓거나 코가 너무 길면 우리는 이견 없이 그 전체를 아름답지 않다고 말한다. 이견이 있을 수 있는 것은 그 한계에 간신히 닿거나 약간 넘어서는 경우일 뿐으로, 그럴 때 엄격한 비평에 의한 과대평가, 관대한 비평에 의한 과소평가가 나타날 수 있다.

우리는 대칭의 경우와 마찬가지로 비례 역시 무기적 자연물에서 가장 명료하고 규칙적으로 나타나는 것을 보게 된다. 그러므로 유기적 자연과의 경쟁의 첫 번째 단계에서도 미술이 대칭의 무기적 법칙뿐 아니라 비례의 무기적 법칙도 가능한 한 폭넓게 적용한 것은 자연스럽게 여겨질 뿐이다. 여기에는 여전히 차이가 있지만, 이에 관해서는 뒤에 구체적인 사례를 통해 제시할 것이다.

이제 우리는 비로소 자연이 가진 개선의 본질에 관해 이해할 수 있다. 그것은 앞서 설명한 것처럼(32쪽과 그 이하) 고대적 세계관의 바탕 위에서 이미 고대의 미술 전체를 규정했다. 유기적인 것은 움직이는 것으로서 자연에 등장하고, 이러한 운동을 통해서 그 형태는 기저에 놓인 대칭과 비례의 – 또는 일반적으로 말해 조화의 – 영원한 법칙을 은폐하고 가린다. 유기적 형태는 이에 따라서 불완전한 것, 우연적인 것으로 나타난다. 그러나 동일한 법칙이 무기적 모티프에서는 순수하고 노골적으로 나타난다. 따라서 무기적 모티프는 완전하고 영원하다. 즉 유기적 모티프를 무기적인 것으로 만드는 것, 또는 조화롭게 만드는 것은 그것의 완성, 개선, 미화를 뜻한다. 그러나 그것은 인간이 자연을 지배한다고 믿은 고전고대와 같은 시기에 자연과의 경쟁으로서의 미술에 주어진 유일한 과제이기도 하다. 인간은 자연과 경쟁함으로써 고차원적인 것을 생산한다. 그것은 일시적이고 우연적이고 불완전한 것이 아니라 영원하고 완전한 것, 우리가 그것으로 미술품을 만들어내는 불활성 물질처럼 불변하는 것이다.

그러나 유기적인 기본요소들 – 둥글림과 운동 – 은 완전하게 지속적으로 구속될 수 있었을까? 아니면 그저 반항적인 기본요소들이 우호적인 조건에 처했을 때 해방되고 확산할 수 있는 통로를 보장해 주었을 뿐인가? 이 물음에 관해서는 나중에 다루도록 하자. 앞서 기술한

무기화 과정에 어색한 요소가 나타났을 때 사람들은 당연히 어떤 대가를 치르더라도 그것을 배제하고자 했지만, 유기적 자연이 일단 미술의 경쟁이라는 영역에 들어서게 되는 순간 그것을 영구적으로 배척할수는 없었다. 그것은 바로 운동이었다. 자연의 창조물에 잠재된 조화를 표현으로 이끌어내고자 하고, 그것으로 상응하는 미술 작품을 구축하고자 할수록, 운동에서 특히 동물 모티프에는 완전한 경쟁의 성과에 해당하는 것이 없는 것처럼 보였다 (모든 운동의 표현이 절대적으로 결여되었을 경우에는 표상목적에 완전히 도달할 수 없다). 그러나 포기하고 순간적 운동의 유기적 모티프에 맞추고자 결심하는 순간, 인간의 미술 창작에는 또다시 이러한 계기를 의미심장한 것으로 만드는 새로운 어떤 것이 등장하게 된다. 바로 환영Täuschung이다. 이 순간까지 미술은 참되고 단일하게 유지되었다. 정적으로 앉아 있는 이집트의 신상조차 그것이 더는 순수한 인간의 창작이 아니라 자연의 창조물의 모방인 경우에도 자연과 미술 사이의 혼란스러운 분열을 드러내지 않는다. 그 형상의 부동의 자세는 불활성 물질의 부동성과 최고의 일치 상태에 있기 때문이다. 그러나 어떤 인물상이 걸어가는 모습으로 재현되는 순간, 분열이 시작된다. 그 형상은 앞으로 나아가려는 것처럼 보이지만, 불활성 물질은 그가 한 걸음도 더 나아가지 못하게 한다. 우리가 그 미술에서 인물이 움직인다고 생각하게 되는 것은 한낱 환영이다. 그러나 조형예술은 훗날 큰 영향을 미치게 되는 그 한 걸음을 과감히 내디뎠는데, 이는 심지어 고왕국 시기 이집트인에 의해 이미 시도된바 있다. 그들은 여타 부분에서 그 인물을 가능한 한 가장 엄격하고 조화롭게 만듦으로써 운동의 불완전한 순간들을 잊히도록 만들고자 했다. 환영은 이때 인간의 미술 창작에 도입되었고, 이집트인 자신보다 그들을 보고 배운 이들에게 더 큰 영향을 널리 미치게 된다. 전체적인

발전의 목적지는 이미 예견된다. 점차 커지는, 운동의 환영을 불러일으키려는 의지Ertäuschenwollen는 처음에는 의도치 않게, 그리고 마지못해 이루어지지만, 사람들은 후에 이 문제에 기꺼이 관여하게 되고, 마침내는 그것이 미술 창작 전체를 장악하고 잠식하게 된다. 그러나 ─ 이미 벌어진 일이지만 ─ 조형예술 일반의 본질이 환영에 있다고 본다면 그것은 착각이다. 오히려 그 반대가 옳다. 즉 미술이 목적을 우선시할 때 그것은 환영을 가능한 한 멀리했다. 미술은 그 자체를 목적으로 삼게 되고서야 비로소 환영을 노리게 되었다 ─ 물론 이 환영은 다시 파괴되겠지만 말이다.

유기적 자연물의 두 번째 특성은 둥글림이다. 결정의 돌출한 각과 모서리는 자연물이 생존경쟁을 위해 마모되는 것을 보여 준다. 둥글림과 결정화는 본래 상이한 것들로, 서로에게 거의 정반대로까지 작용한다. 양자 사이에는 추상적이고 수학적인 의미의 다리가 놓여있다. 이를테면 구라는 것은 무수히 많은 면을 가진 다면체나 다름없다. 그러나 유기적 둥글림이 곧 (고대 이집트 초기에 이미) 유기적 모티프와 아무런 상관없는 미술 작품으로, 즉 치장목적과 사용목적의 산출로 옮겨진 두드러진 현상에 대한 역사적 설명은 아직 주어지지 않았다. 기하학적 양식은 일찍이 원형Kreisfigur을 포함했고, 이집트의 가장 오래된 도기에도 원형이 나타난다. 우리가 뒤에 조금 더 분명하게 이해하게 될 고대 미술의 매우 중요한 명제에서 둥글림이 사라져야만 했을 때 그것은 더욱 부각된다. 그 명제란 결정의 절대적 명료성, 확실성, 닫힘을 말한다. 둥글림이 (알렉산드로스 대제 시대까지의) 극히 긴 시간 동안 그저 작은 일용품에만 적용되었을 뿐 가구라든지, 하물며 건물에는 적용되지 않은 주요한 원인은 바로 거기에 있다. 잠정적으로는 ─ 예컨대, 앞으로 살펴보겠지만 미술이 그 자체를 목적으로 하는 시기에 ─ 이러한 최종

적 정복이 훗날 일어나게 되지만, 건물과 가구의 곡면은 언제나 일시적 현상에 지나지 않았다. 오늘날까지도 그러한 영역 일반을 지배하는 것은 곧고 모서리를 이루는 벽들을 수반하는 결정성이다.

일찍이 무기적 모티프로 둥글림이 확산되는 저 두드러진 현상에 대한 설명은 이집트인이 이미 어느 정도 다음과 같은 사실을 인식하고 있었다는 데서 찾을 수 있을 뿐이다. 요컨대 그들은 기본적으로 무기적으로 창조하지만, 거기에 유기적 자연을 포함하고자 하는 미술을 위해 양극단 사이의 긴장을 해소하는 올바른 수단이 둥글림에 있다는 것을 알았다. 실제로 유기적 자연물을 조금도 연상시키지 않고 전적으로 무기적인-조화의 원리에 따라 일용품(이를테면 도기)을 만들어내면서도 거기에 둥글림을 줄 수 있다. 그러나 이러한 (예컨대 도기의) 둥글림은 무기적인 것의 운동이며, 그것도 순간적인 것이 아니라 항상 그 자신으로 회귀하므로 완결된, 영원한 운동이다. 그것은 도기나 장신구의 작은 면적에서는 쉬이 간과된다. 그러한 인식은 물론 알렉산드로스 이전 시기 그리스 미술의 경우와 같이 근본적으로 그때까지의 표준적인 창작 요소들 사이의 조화로운 타협을 목표로 삼은 미술에서 비로소 완전한 의미를 얻은 것이 분명하다. 그러한 의도를 충족시킨 미술은 둥글림, 곡선을 미술 창작의 핵심요소로 삼아야 했다. 실제로 그리스인은 처음으로 곡선을 실제 아름다움의 선으로서 완전하게 이해했다. 그리스인이 (그것도 이미 미케네 시대에!) 물결치는 넝쿨을 발견한 뒤에야, 이집트인 또한 이러한 장식의 문제에 관하여 향후 세계를 지배한 해법에 근접해갔다.

유기적 둥글림이 근본적으로 무기적인 치장목적과 사용목적의 모티프들로 전파된 것은 확실히 유기체의 정복 행위를 의미한다. 그것은 모티프의 형식적 처리를 다루지만, 곧 모티프 자체를 다루는, 그와 마

찬가지로 중대한 정복 행위가 뒤따른다.

표상목적으로 미술에 소환된 움직이는 유기적 자연을 생각해 보라. 그리고 그와 나란히 (기하학 양식의) 자연적이고 순수한 무기적 법칙을 따르는 치장목적과 사용목적의 미술을 떠올려보자. 양자는 오랜 시간 서로 분리된 채 나란히 진행되었을 수 있지만, 머지않아 그 뒤로 큰 영향을 미치게 될 한 걸음을 내딛지 않을 수 없었다. 그 한 걸음이란 표상목적을 위해 창작된 유기적 미술 형상이 치장목적으로 전파되는 것을 말한다. 표상목적으로 창작된 것 또한 하나의 미술 작품이었고, 그것은 그런 점에 호소한다. 그런데 텅 빈 공간을 마음에 드는 형상으로 채우는 것은 바로 치장목적이 열망하는 바이다. 그러므로 표상목적을 위해 조형예술에 소환된 유기적 모티프가 장식적 미술의 창작으로도 전파된 것은 당연하다. 거기서 치장으로서 호소력을 갖는 모티프, 그리고 그것이 일깨운 열망된 표상이라는 이중의 이점이 획득된다. 그럼으로써 유기적 모티프는, 더 낮은 단계로 후퇴한 순수한 무기적 미술 형상의 맞은편에 나섰다. 고대 이집트 미술에서 우리는 이미 유기적 모티프가 훨씬 우세한 것을 본다. 그러나 동시에 표상목적에 기여한 모티프들은 언제나 있었다. 신상, 쇠똥구리, 우라에오스, 연꽃, 파피루스 등의 모티프가 그런 것들이다. 조형예술에서의 재현을 위해 유기적 자연물로부터 자유롭게 선별한다는 것을 헬레니즘 시기 이전 사람들은 몰랐다. 반대로 그들은 표상목적을 위해 미술에 진입할 길을 모색한 유기적 모티프를 치장목적에 사용하고, 어쩌면 더 나아가 운동하는-유기적 성격을 빼앗아 그것에 무기적 조화를 표현하는, 즉 흔히 하는 말로 양식화하는 즉시, 유기적 모티프를 추구하게 된다. 유기적 모티프가 양식화되고 무기적인 것으로 보이게 될수록 그것은 그들의 마음에 들었는데, 그것이 점점 더 조화롭게 보였기 때문이다. 유기적

모티프는 장식 미술에서 이와 같이 훨씬 무기적으로 변형되었으므로, 오늘날 우리가 그것을 보고 시원이 되는 유기적 의미를 인식하기는 어렵다.

여기서 향후의 모든 발전에 적용될 또 다른 근본적 영향이 나타난다. 한 민족이 한때 표상목적을 위해 미술에 전용한 모티프, 즉 무기화한 유기적 모티프는, 그러한 과정에서 최초에 그것에 결합되어 있던 표상목적에 대해 알지 못한 다른 민족들 역시 마음에 들어 할 만한 것이 되었다. 그리하여 그리스인들은 양식화된 연꽃잎이나 연꽃-종려잎을 기하학적으로 고려된 치장모티프로 받아들였고, 이것은 헬레니즘기까지 식물 형태에서 비롯한 유일한 치장모티프로 유지되었다. 그렇듯 고대아시아와 고대 이집트 미술의 동물유형 역시 초기 그리스 시대까지 계속해서 모든 지중해 민족에게서 통일적으로 적용된 것을 발견할 수 있다. 고대 이집트인만 유독 장식모티프를 절대로 유기적 자연에서 자의로 선별하는 법 없이 과거에 표상목적으로 마련된 수천 년 전통의 몇 가지 것들로 버틴 것은 아니다. 이집트인을 까마득히 능가하는 최고의 미술적 재능을 가진 다른 민족들 또한 자연에서 유기적 모티프를 선별해 미술에 사용하는 것에 아주 긴 시간 동안 찬성하지 않았다. 가장 큰 영향을 미친 경험 법칙이 그로부터 발생한다. 그것은 미술에서 목적성Zwecklichkeit이 압도한 모든 시기에는 치장모티프(장식문양)가 전통에 지배된다는 법칙이다. 그러나 우리는 목적성을 지향하는 시대에 미술작품에 대한 선호를 결정하는 근거가 되는 것은 유기적 모티프 자체가 아니라, 그 미술을 통해 유기적인 것으로부터 나타난 무기적인 것이라는 상황에서 그러한 법칙을 설명할 수 있다. 거기에는 어떠한 모티프든 마찬가지로 잘 어울리며, 어떠한 예술적 우연(표상목적)에 의해 특정한 모티프가 일단 선별되어 가공되고 나면 자연에서 다른 모티

프를 추구하라는 권유는 전혀 없다. 이미 처음에 완성된 것이 제시된 이상, 다른 어떤 것도 기도되지 않는다. 그러므로 알렉산드로스 이전 시기의 그리스인 역시, 수입품들을 통해 알게 된 이집트의 연꽃을 그들의 목적에 부합하는 것으로 받아들였지만, 그것이 그들의 취미에 조화를 이루도록 하는 작업을 계속하여 마침내 최상의 완벽함에 도달하였다.[1]

가장 오래된 이집트의 기념비를 통해 알 수 있듯, 인류는 이미 5천 년 이전에 유기적 자연의 막대한 영역을 불활성 물질을 이용한 자신의 경쟁을 위해 개척했고, 그러면서 개별적인 사례들에서는 순간적인 운동의 인상에 대한 환영을 불러일으키려고까지 했다. 그러나 인류가 그러한 헤아릴 수 없는 영역을 뜻대로 이용한다거나 아니면 그것을 어떻게든 폭넓게 이용한다는 생각을 하게 된 것은 수천 년 후의 일이며, 운동의 환영을 불러일으키려는 의지를 가지고 가장 소박하고 불가피한 걸음을 내딛는 데에도 그에 못지않은 시간이 걸렸다.

이제까지 거론한 모든 것에 비추어 추론하건대, 인간의 미술 창작은 모티프에 관한 한 양극단을 오간다. 한쪽의 조화주의Harmonismus는 모든 것, 심지어 유기적 모티프에서조차 오로지 영원한 결정성의 형태 법칙을 만들어내고자 하며, 다른 쪽의 유기주의Organismus는 명백히 우발적이고 무상한 순간의 현상에서 유기적 모티프를 재현하는 것을 지상 목적으로 삼는다. 이러한 것들을 우리가 이미 규명한, 세계관과 목

1. 그리스의 식물 장식문양이 둥글림과 비례를 통해 점차 완성되는 발전과정은 오늘날 대략 페리클레스 시대까지 명백히 밝혀져 있으며, 내가 『양식의 문제』 (1893) S. 212 ff에서 한 개관에 관해서는 대체로 이견이 없다. 그럼에도 불구하고 그리스인이 어떻게 서기전 430년 무렵에 갑자기 아칸서스를 유기적으로 모방하기 시작했는지를 나는 전혀 이해할 수 없다. 내가 보기에 독일의 고전 고고학은 이에 관해 그들 고유의 건강한 분별력보다는 현대 미술가들의 현학적 애호를 더 신뢰하는 편인 것 같다.

적이 조형예술의 발전에 미치는 영향과 비교해 본다면, 우리는 다음과 같은 기본적인 관찰을 할 수 있다.

a. 자연물은 그 신체적 개선에서만 가치가 있다고 보는 세계관은 대체로 점차 조화주의로 기울어진다. 신체적 아름다움이란 곧 조화(대칭과 비례)이기 때문이다. 이에 반해 오로지 자연의 정신적 개선에만 노력하고 그것의 신체적 외관에는 관심을 갖지 않거나, 아예 무상한 자연현상이 그 자체로서 가치 있다고 보는 세계관은 근원적으로 유기주의로 기울어진다.

b. 미술 작품의 목적이 그것의 고유한 존재근거를 형성하는 시기는 점차 기꺼이 조화를 이루어가는 반면, 미술이 그 자체를 목적으로 하는 시기는 차츰 유기주의를 지향하게 된다. 그러나 이에 관해서, 미술 자체를 위한 자연과의 경쟁이 반드시 무상한 자연을 염두에 두는 것은 아니라는 점을 기억해야 할 것이다. 무상한 자연은 미술이 그 자체를 목적으로 하는 시기에 대개 경쟁의 대상이었지만, 개선된 (조화로운) 자연과 경쟁을 벌이는 (고전주의) 시기도 없지 않았다. 하지만 또 한편으로 개별적인 것들의 목적에 관해 말하자면, 조화를 이룸은 일반적으로 치장목적과 사용목적에 더 잘 부합하는 반면, 표상목적은 자연스럽게 유기적 혁신으로 기운다.

c. 세 번째 주요하고 기본적인 법칙은 유기적 모티프와 무기적 모티프의 관계 자체를 관찰함으로써 얻을 수 있으며, 여기서는 단지 그 의미에 합당하게 다시 한번 정리하고자 한다. 요컨대 모든 조화주의는 전통을 따르고, 모든 유기주의는 모티프의 새로운 창조를 추구한다. 다만 그로 인해 조화주의가 유기주의에 비해 미약한 위상을 부여받지 않도록 경계해야 할 것이다. 오늘날에는 문외한들은 물론이고 식자들조차 이러한 일을 저지른다. 조화주의는 유기주의만큼이나 정체되어

있지 않으며, 그러므로 전통 또한 단순히 모방하는 것이 아니라 (그렇게 했다가는 자연물 자체를 모방하는 것보다 나을 게 없을 것이므로), 완성을 향해 부단히 노력한다. 앞서 거론된 고대 이집트에서 알렉산드로스 대제 시기에 이르는 식물 장식문양의 발전사가 설득력 있게 증명하듯이 말이다. [신]고전주의 자체가 고대를 그저 밋밋하게 모방한 것이 아니었다. 정통한 자라면 나폴레옹 1세 제정기의 아칸서스 덩굴을 아티카나 제정기 로마의 그것과 혼동하지 않는다. 우리는 조화주의와 유기주의 가운데 ─ 또는 현대식 표제로 관념주의(양식주의)와 자연주의(환영주의) 가운데 어느 쪽에서 조형예술이 더 낫게 전개되었고 인간과 자연의 경쟁이 합당한 표현을 발견했는지조차 물을 수 있을 것이다. 그러나 양쪽 모두에 공정하기 위해서는 그저 미술사의 전개 과정을 다시 일별하고 그럼으로써 거기서 유기주의에 주어진 역할이 무엇인지를 분명히 인식하면 된다. 유기적 경향으로 기운 시기들은 늘 상대적으로 짧은 기간 지속되며 이내 조화로운 편으로의 반동으로 교체되는데, 이러한 시기는 매번 유기주의의 혁명적 돌진에 비교해 장기간 유지된다. 이러한 후자의 시기가 또한 때때로 반복해서 닥쳐왔다는 점에서 그것이 필요했음은 분명해진다. 하지만 그 필요성이란 것은 특히 최근에 특정한 문화적 관점(유행)에서 급속하게 이어지는 변화들이 그와 관련된 수천 배는 많은 미술의 모티프에서도 변화를 요구한 데 기인했다. 그에 반해 고유한 전통을 강조하는 조화주의는 이에 저항했다. 이러한 저항을 극복하기 위해서는 예나 지금이나 우선 유기주의의 강제적 간섭이 필요하다. 그러나 그것이 자신의 모티프들에 문을 열어주자마자, 조화주의는 재차 모방을 가지고 인간에게 걸맞은 자연과의 경쟁에 착수할 수 있다. 지금까지 미술사의 전개를 고찰해 본 결과, 유기주의는 부단히 전진하지만, 조화주의에 고삐를 잡히고 휘둘린다.

이제, 우리가 첫 번째 장에서 세계관의 변화에 근거하여 규정했던 것처럼 단일한 시기에 미술사의 과정을 두고 정식화된 법칙을 증명하는 것이 남았다. 숱한 모티프들 각각을 면밀히 파악하는 것은 문법적 간략성을 목표로 하는 이와 같은 시론에서는 물론 논외이다. 그러므로 우리는 일반적 성격을 규정하는 데 만족하고, 개체성은 주로 오해를 피하기 위해 불가결한 것으로 보이는 경우에만 언급하고자 한다.

제1기. 자연을 미화하는 시기

최초의 검토 가능한 이집트 초창기를 시작점으로 콘스탄티누스 황제에 이르는 고대 전체는 조화주의의 특성을 지닌다. 의인관적 다신론과 목적성의 명제와 마찬가지로, 유기적인 것을 조화롭게 만들기 위한 노력 또한 종국에 원칙으로 남았다. 물론 세 관점 모두 최종 단계에는 모호한 상태에 있었지만 말이다. 관련한 지식을 가진 사람이라면 누구라도 설령 고대 후기의 작품일지언정 그것을 최근의 작품과 혼동하지 않을 것이다. 또한 궁극적으로 그 차이가 무엇인가를 묻는다면, 우리는 언제나 고대에 기원하였음을 보여 주는 명백한 기호로서 조화의 표지에 당도하게 된다.

1. 고대 이집트 미술

인류의 활동 일반에서 가장 오래된 기념물을 보유한 이집트 미술은, 앞서 우리가 무한한 다신론의 원시적 시대 이후로 펼쳐질 발전 단계를 귀납적으로 추론해 보는 데 분명 도움을 주었다. 다만 민속학은 그 근거를 신뢰할 수 없어 배제되었지만 말이다. 그 결과 고대 이집트인이 미술의 모티프를 다룬 본질적인 특징은 이미 언급되었다. 의심의 여

지없이, 고왕국 시대의 뻣뻣하게 앉아 있고 신중하게 걷는 인물 형상 이후로 그다음 2천 년 동안 더 많은 발전이 일어났다. 우리가 이제껏 제시한 내용이 전체적으로 옳다면 이러한 발전은 반드시 가장 엄격한 조화주의에서 유기적인 것을 점차 느슨하게 취급하는 방향으로 움직여갔다. 그러나 그로부터 반대되는 경로로 나아가도록 부추겼을 수 있는 특정한 현상들이 있으며, 이러한 유혹에 굴복한 사람들도 많았다. 고대 이집트 미술에서 발전의 항구성에 관한 이러한 물음이 미술사 전반에서 갖는 근본적 중요성에 견주어 볼 때, 우리는 사유된 현상들을 얼마간 더 긴밀히 이해하고 그에 대한 설명을 제공해야 할 것이다.

고왕국의 묘에서 발굴된 역사적 인물 조상^{彫像}의 경우, 일부는 자세가, 일부는 신체형태 자체가 개별적이고, 우연적이며, 초상적인 특징을 선보이는 반면, 후대 왕의 형상, 그중에서도 무수히 많은 람세스의 형상은 더 조화롭고 "더 아름답게" 빚어졌다. 나아가 같은 묘의 벽면에는 농가의 일, 사냥, 수공작업의 장면들이 역시 개별적 특성들을 갖추고 묘사된 것을 보게 된다. 그리하여 이러한 묘사는 마땅히 현실의 단면을 포함하고 있다고, 즉 그 제작자에게 미술의 풍속적 의도가 있었음을 추정하게 한다고 여겨졌을 것이다. 그러나 초상과 풍속은 엄격한 조화주의와는 통합될 수 없어 보이는 미술 분야이다. 그렇듯 후대에 조상에서 그와 같은 "자연주의적" 성격은 자취를 감추고 "미화"Verschönerung에 자리를 내주었으며, 나아가 "풍속적 장면" 또한 무한히 전형적인 제의 장면에 자리를 내주었다. 그러므로 마치 고대 이집트 미술이 "자연주의"를 벗어나 "관념주의"Idealismus로의 발전에 첫발을 뗀 것처럼 보일 수 있다.

루브르의 〈서기〉나 기자 박물관의 〈촌장〉[도판 8]과 같은 역사적 인물의 조상은 실제로, 최소한 헬레니즘기 이전에 성취된 최고의 "사실주

의"를 보여 준다는 것을 부정할 수 없다. 그러나 이와 같은 사실주의는 예술적 처리가 아니라 모티프 자체에 근거한다. 의심의 여지없이 이 모든 경우에 그 모티프는 개인이다. 그러나 그 개인은 초상을 제작하려는 의도에서 미술을 통해 재창조된 것이 아니다. 그랬다면 고대 이집트의 미술이 이미 자연과의 경쟁 자체를 목적으로 장려했어야 할 것이지만, 그것은 오히려 매우 확실한 표상목적을 가지고 있었다. 희미한 물활론의 흔적을 감지할 수 있는 고대 이집트의 세계관에 비춰 볼 때, 이 모든 계획을 사후에도 보장하는 데는 무덤에 인간의 모상을 세워놓고 그의 노예들이 임하는 노동을 (또는 그에게 수익을 가져다주는 영지의 의인화를) 도상으로 재현하는 것으로 충분하다. 조상 또한 살아 있

도판 8. 〈촌장〉, 5왕조, 서기전 2494~2345 년경, 목조, 높이 112cm, 사카라 출토, 카이로, 이집트 박물관

는 개인의 '분신'Alter-ego이며, 조상에 살아 있는 사람의 특징적인 개성을 부여하는 것은 미술을 애호해서가 아니라 이와 같은 표상목적을 위해서이다. 여기서 의도된 것은 초상이나 유기적 자연과의 경쟁이 아니라, 전적으로 비예술적이고 사실적인 목적을 위한 무미건조한 모방 자체였다. 따라서 서기가 양반다리를 하고 바닥에 앉아 있는 것은, 그

가 옥좌에 앉아 "이상적인" 신상을 모독하지 않게 하려는 의도였다. 그러므로 아랍인은 살찐 얼굴에 배가 불뚝한 "촌장"을 그 이름(Schêch-el-beled)으로 불렀다. 하지만 같은 표상목적은 필시 풍속적인 "현실의 단면"을 연상시켰다.[2]

그런 식으로 인물의 "사실주의"와 타협하게 되면, 즉각 고대 이집트 미술의 통상적인 발전과정이 복구된다. 개별적인 인물들은 단독적으로 다루어질 때 람세스상에 비해 훨씬 무기적이기 때문이다. 그에 관련하여 우리는 선대의 형상이 후대 형상의 일반적 아름다움에 비교해 상대적으로 추하다고 착각할 수 있다. 그러나 람세스 시기[서기전 1292~서기전 1070 (19왕조와 20왕조)]의 조화주의는 이런 점에서 바로 고왕국 시기 미술에 반해 유기적인-둥글려진 것을 향한 진보^{Fortschritt}로 묘사된다. 과거의 저 개인상은 서로 뒤섞이는 상대적으로 날카로운 넓은 평면들을 보여 준다. 거기서 유기적인 것에서도 결정을 특징짓는 것과 같은 최대한 명료하게 닫힌 평면을 보여 주려는 노력이 분명히 드러난다. 람세스상에서 이러한 것들은 자연적이고 개별적인 것으로 착각할 수 있지만 실제로는 결코 그렇지 않으며, 오히려 훨씬 부자연스러운 투박함을 극복한 것으로, 그로 인해 한층 더 자연적이고 더 유기적인 인상을 갖게 되었다. 우리는 이것을 옛 인물상이 가지고 있던 초상적 성격과 혼동해서는 안 될 것이다. 여기서 발전은 이미 그리스 미술의 방

2. 에트루리아의 초상 두상 또한 우연적인-무상한 성격이 매우 눈길을 끌어서, 그것이 고대에트루리아인의 매우 특별한 자연주의적 예술 경향에서 유래한 것으로 여겨졌다. 우리는 기껏해야 고대 이집트의 (확실히 서구 민족 중 하나가 창조한 것은 아닌) 초상 형상들과의 상사성을 통해서나 그것을 설명할 수 있을 것이다. 그것은 말하자면 매장 목적에 가능한 한 부합하는 '분신의 시도'인데, 그럴 때 인간 개인과 그것의 모상을 최대한 일치시킨다고 하는 공준에 의해 우연적인-자연에 충실할 것이 요구된다. 에트루리아의 자연주의가 이집트의 자연주의와 마찬가지로 초상 두상이라는 특정한 장르에 국한되었던 이유는 그렇게밖에는 이해할 수 없을 것이다.

식을 따르는 계보로 명백히 진행된다. 우리가 알고 있는 이집트 미술의 그 후의 발전도 거기에 부합한다. 사이스 시기[서기전 664~525년 (26 왕조)] 미술품은 윤곽선의 비상한 부드러움과 선의 완성된 흐름이 눈길을 끈다. 여기서 이집트인은 곡선을 아름다운 선으로 보는 그리스의 성향에 이미 완전히 근접해 있었다. 그러나 마지막 한 걸음은 조형예술의 다른 많은 것들과 마찬가지로 여기서 그들에게 허용되지 않았다.

이제 고대 이집트 미술에서 비례에 대해 관찰한 바를 한 마디 더해 보겠다. 비례 법칙은 상술한 바와 같이, 대칭만큼 수학적으로 정밀하게 들어맞는 것은 아니다. 남태평양 섬 주민의 절대적 대칭이 그리스인의 그것과 동일한 반면, 전자와 후자가 각기 비례가 맞는다고 표현할 때 그것은 일단 저마다의 인종이 가진 외관에 영향을 받은 것이므로 서로 다르다. 물론 이런 관점에서 타고난 자연관의 영향으로부터 해방되어 더 순수하고 규칙적인 이해로 가는 것은 단순히 가능할 뿐 아니라, 모든 것이 착각이 아니라면 그리스인에게 실행 가능한 일이었다. 통상 이야기되는 것처럼, 현대의 그리스인이 실제로 옛 헬라스인의 자손이며 그에 따라 과거의 인종 유형을 드러낸다면, 그리스 미술의 이상형은 (거의 예외 없이) 조금도 그와 일치하지 않는다고 말해야 할 것이다. 그러므로 알렉산드로스 이전 시기 그리스인 또한 그들 자신에 관해, 그들 고유의 민족에 관해 법칙으로 관찰할 수 있었던 것과 다른 "더 아름다운" 비례를 미술에서 인간 형상에 부여했다. 이집트인 역시 "민족적" 비례로부터의 그와 같은 부분적 해방을 람세스 조상에서 허용했다. 비록 그들 인종 유형에 따라 이를테면 돌출한 입 모양 같은 것이 여전히 유지되었지만 말이다. 그에 반해 고왕국 시대 조상에서 비례가 덜 순수하게 구축된 것을 보게 된다고 해도, 그것은 람세스 시기의 진보가 유기적인 것에서 조화로운 것으로의 퇴행으로 이해되는 것

이 아니다. 오히려 이러한 과정은 통상적인 발전 경로에 부합할 따름이며, 그에 따라 비례는 덜 명료하게 정립된 규칙들을 가지고 오랜 시간을 보낸 후에야 인간의 미술 창작에서 명료하고 무조건적인 가치를 얻을 수 있었다. 비례는 본질적으로 위와 아래 사이, 기단, 정상, 그 사이의 연결부 사이, 다리, 머리, 동체 등 사이의 균형을 겨냥한다. 비례는 알렉산드로스 이전 시기 그리스 미술의 활동 영역에 온당하게 자리했으며, 또한 여기서 비로소 완성된 형태와 무조건적 적용을 경험했다.

이 책의 목적에 견주어 보자면 그러한 발전의 요점들을 규명하는 것이면 족하므로, 고대아시아의 미술에 면밀히 접근하지는 않겠다. 고대아시아 미술은 조화주의와 유기주의의 관계에서 이집트 미술과 알렉산드로스 이전 시기 그리스 미술의 중간쯤에 위치한다. 이에 따라 필요한 경우 고대아시아 미술의 현상을 설명할 수 있다.

2. 알렉산드로스 이전 시기 그리스 미술

이 미술이 원한 것 그리고 실제로 이룬 것은, 나일 계곡에서 그 선조들이 성취한 것과 비교해 볼 때 가장 잘 알 수 있다. 아티카 미술의 번영기에 그리스인은 〈멤논 거상〉과 같은 엄격한 우상도, 기자 박물관의 〈촌장〉과 같은 사실적 초상 조각도 알지 못했다. 그리스의 조형예술 작품은 훨씬 자유롭게 움직이는, 그러므로 이집트인이 추구한 것보다 유기적인 인간을 선보였지만, 거기에 무기적인 것의 결정성 법칙이 요구한 것과 같은 비례에 맞는 사지와 조화로운 이목구비를 부여했다. 나아가 그리스인은 그들이 전용한 유기적 모티프, 특히 동물계에서 차용한 모티프들을 이집트인이 사용한 것에 비해 확연히 축소했다. 동물숭배에 아직 절반쯤 빠져 있던 이집트인이 그들의 유기적 미술 창작에 결부시킨 표상목적은 그리스인에게 존재하지 않았다. 그들이 항구

도판 9. 테베, 메디넷 하부, 람세스 3세 사원 북벽 부조의 해전 장면, 20왕조, 서기전 1187~1156년

적으로 전용한 것은 무기적으로 양식화된 결과 치장목적에 권장된 것
뿐이었다. 그중에서도 특히 식물유형을 꼽을 수 있는데, 그에 반해 아
티카 미술의 전성기 즈음에 아시아의 동물 계열은 점차 모습을 감추어
갔다. 이집트의 식물문양 원주도 그리스인은 무기적 감각으로 변형했
으며, 카리아티드는 완전히 폐기된 것이나 마찬가지였다. 여기에, 고대
의 동방 미술에 존재한 모든 대립을 조정한다는 그리스의 중심 책무
가 나타난다. 이집트인의 경우 견고한 결정성과 노예근성에서 비롯한
유기체의 모사가 분리되었다면, 그리스인에게서는 한편으로는 무기적
인 것의 유기적 둥글림을 통해, 또 다른 편으로는 유기적인 것의 무기
적 구성을 통해 양자의 화해가 이루어졌다.

　　그러나 이집트 미술과 알렉산드로스 이전 시기 그리스 미술의 대
비는 역사적 사건의 서사를 통해 기존의 표상목적을 구체화한 작품들
에서 가장 분명하게 드러난다. 이를테면 어느 필론에는 람세스 2세가
히타이트군과 벌인 전투가 재현되어 있다[도판 9]. 미술가는 가능한 한

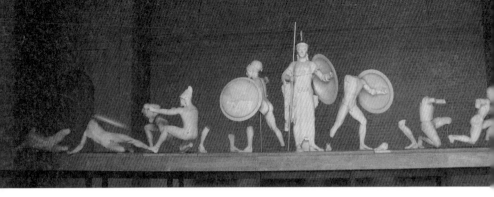

도판 10. 에기나, 아테나 아파이아 신전 서쪽 박공 조각군, 서기전 500년경, 대리석, 높이 168cm (중앙의 아테나 기준), 뮌헨, 고전조각관

많은 수의 인물을 그림 안에 집어넣고 유기적-자연적 특성을 살려 적군을 묘사하고자 애썼다. 전부 분명한 유기적 특성을 가졌다. 그런데도 이집트 왕과 적군 사이 크기의 불균형, 공간에 맞지 않는 인물들의 병치와 혼잡, 끝으로 세부에 교착된-무기적 형태를 부여한 것 등은 확연히 부자연스레 작용한다. 반면 그리스 미술은 성기 고전기에 무엇보다 당대의 전투를 묘사하는 것을 경멸하여 영웅의 전투를 시각적으로 재현하는 편을 선택하는데, 거기서는 물론 처음부터 유기주의는 별로 요구되지 않는다. 나아가 그들은 이종족의 특징을 묘사할 때([아파이아 신전 박공의] 에기나 전사 조각)[도판 10] 이집트인처럼 과장하지 않는다. 끝으로 그들은 전투에 참여하는 인물의 수를 매우 소수로 제한하는데, 이는 대칭의 법칙에 따른 구성을 초래한다. 이것은 이집트 미술에 비하여 순수하게 조화로운 특징들이다. 이집트인은 신왕국 시대에 이르러서도 기존의 표상목적이 요구한 유기적 모티프가 그 자체로 이미 조화를 이루고 있다는 점을 고왕국 시대나 마찬가지로(120~121쪽) 이해하지 못했다. 반면 그리스인은 개별적인 사지를 다룰 때 더 자유롭게 움직이게 했고, 따라서 그것은 이집트식 부조의 인체에 비해 유기적인-생동하는 것이 되었다. 그러나 그리스인이 이루어낸 가장 중요한 성과는 구성Komposition이었다.

구성이란 단일 형상에 담긴 조화주의의 기본법칙 — 대칭과 비례 —
을 군상으로 전파하는 것이라고 할 수 있다. 가장 엄격한 구성은 비례
와 무관하게 절대적 대칭이다. 이집트인은 이미 이 가장 단순한 방식
을 알고 있었고, 주로 유기적 모티프를 치장목적에 맞추기 위해 (예컨
대 정면상의 숫염소와 같은, 특히 메소포타미아 미술에서 완전히 특징
적으로 나타나는 모티프에서) 종종 이를 활용했다. 다수의 인물이 등
장하는 사건을 재현할 때 이런 엄격한 무기적 도식은 이집트인이 보기
에도 부자연스러웠다. 그러나 그들은 모티프들의 외적 구축에서 모든
조화주의를 포기하는 수밖에 없었다. 다시 한번, 이집트인 특유의 동
요가 나타난다. 그것은 한편으로는 엄격한 구성, 다른 한편으로는 절
대적 방종에 가까운 양극단 사이에서의 동요이다. 아시리아인조차 어
색한-유기적 군중을 기술적으로 구획하는 법을 아직 이해하지 못했
다. 그들이 이 점에서 이집트인보다 확연히 월등했음에도 그렇다. 여기
서도 그리스인이 처음으로 훌륭한 절충점을 찾았다. 그들은 한편으
로는 무수히 많은 인물로 인한 불명료한 혼잡을 피했고, 다른 한편으
로는 그들이 미술 작품에서 재현된 사건의 중심인물로 등장시킨 적은
수의 인물들을 함께 제시할 때 엄격한 대칭도 지양했다. 이를 위해서
그들은 약간의 대비Kontrast를 통해 대칭을 살짝 감추었다. 반면에 비
례는 우선 개별 인물에서 기본적으로 관찰되는 데 그쳤다. 비례에 의
한 전체의 구축은 본질적으로 르네상스 시기에 이르러서야 이루어지
게 된다. 고대는 개별 인물을 비례에 입각해 조형했지만, 군상은 어렵
지 않게 대칭적으로 만들었다. 비례성은 알렉산드로스 이후 시기에 군
상에도 (〈이소스 전투의 알렉산드로스〉[도판 3]) 침투했고, 그와 나란
히 대칭도 더욱 완화되어 군중은 평형을 이루었다. 그러나 뒤에서 이
유를 설명하겠지만, 넓은 토대 위에 뾰족한 정상부를 올린 원뿔형 구

성에 도달한 것은 르네상스에 이르러서이다. 그러한 구성은 그리스 미술의 특징적인 예술정신을 고도로 표현해서, 우리는 그것의 점진적 전개를 알렉산드로스 이전 시기 예술 전체의 역사를 기술하는 지침으로 삼을 수도 있을 것이다. 이것은 최근에 한정된 영역 ― 도기화 ― 에서 이미 (테오도르 슈라이버가 쓴 『작센 학술회의 문헌-역사 부문 논문집 17권, 폴뤼그노토스의 벽화』*Abhandlungen der philologisch-historischen Klasse der Sächsischen Gesellschaften der Wissenschaften XVII Bd.: Die Wandbilder des Polygnotos* 참조) 성과를 거두었다.

3. 알렉산드로스 이후 고대

불과 얼마 전까지만 해도 알렉산드로스 대제 이후 시기의 고대 미술은 전부 타락한 고전기 미술로 여겨졌다. 오늘날에는 사람들이 그 반대 극단으로 빠져드는 것처럼 보인다. 그들은 그리스 미술과 로마 미술 사이에 분리벽을 세우고, 전자와 후자를 각기 근본적으로 다른 정신에 속하는 것으로 설정한다. 이 점에 대한 우리 선조들의 견해도 매우 불합리한 것이었지만, 우리가 고대 후기의 미술을 고대 전체에서 떼어 내려고 한다면 이런 것을 두고 목욕물 버리려다 아이마저 버린다고 하는 것이다. 〈그리마니 부조〉[도판 2]에는, 혹은 바티칸 동물의 방의 노루와 가재에도, 우리가 16세기나 17세기의 조형작품보다는 아티카 전성기 미술의 조형 작품에 대해 생각하게 하는 어떤 점이 있다. 후자에서 무상한 유기적 자연과의 경쟁이 조각가를 인도한 것이 명명백백한 것만큼, 그 전체에는 의인관적 다신론의 시대가 아닌 다른 시대는 도달할 수 없었을 조화의 숨결이 깃들어 있다.

반면 고대 미술의 이 최종 단계는 다음과 같은 상황 때문에 매우 명확한 특성을 획득했다. 즉 의인관적 다신론은 명백히 쇠퇴로 나아갔

으며, 목적을 구실로 하는 미술 작품에서 주어진 목적보다는 자연과의 경쟁에서 오는 기쁨이 더 크게 작용하게 되었고, 무한히 새로운 유기적 모티프들이 미술 창작에 도입되고, 무기체가 그 본연의 위치 – 치장목적과 사용목적 – 에서조차 유기체에 위협으로 나타났다는 것들이 그러한 상황이다. 거대한 석조 건물(판테온[도판 11])의 벽조차 원형의 곡면으로 만들어졌으며, 이 벽면 자체의 내부는 가벼운 식물 형상과 그 사이를 메운 동물 형상의 존재들로 장식되었다. 인간 형상에 관한 한, 이러한 유기적 모티프들은 주로 전 시대에 표상목적으로 집적해온 풍성한 예비적 모티프들, 즉 신화나 영웅담의 의인화에서 채택되었다. 그러나 표상목적과 아무런 관계도 있은 적 없는 식물과 동물의 무상한 유기적 외양도 엄청난 정밀성을 가지고 재현되게 된다. 더구나 초기 제정기에 선별된 것들을 개관하고자 한다면, 모티프의 양은 상대적으로 적었고, 그나마 같은 계열로 묶여 있었음이 드러날 것이다. 식물로는 포도잎이 다시금 가장 빈번하게 등장하며, 그 밖의 식물 종의 수는 지금까지 알려진 바로는 여남은 개를 넘지 않을 것이다. 인물 모티프 중에서는 특히 아모르가 장식에 자주 등장하는 것을 보게 되는데, 확실히 그들이 지닌 신화적 의미로 쓰인 것은 아니고, 조화로운 예술에 그들이 특별히 부합하기 때문에 쓰였다. 이 어린이는 개인이라기보다는 유 개념에 가깝다. 이러한 사실은 르네상스와 바로크 시기에도 잘 알려져 있었으며, 두 시기는 모두 유기체와 조화주의의 합일로 나아갔다. 벽화와 모자이크 바닥에서 인간 형상들은 특히 훨씬 더 부유하는 것처럼 재현된다. 여기서도 유기적 모티프는 전혀 자연스럽게 상응하는 움직임이 아니라 관념적인 움직임을 보인다. 유기적인 자연모티프의 과잉에서 이루어진 선별은 매우 명확한 의도에 근거해 이루어진 것이 드러나는데, 이 의도란 명백히 유기적인 것과의 정교한 대결보다는 유

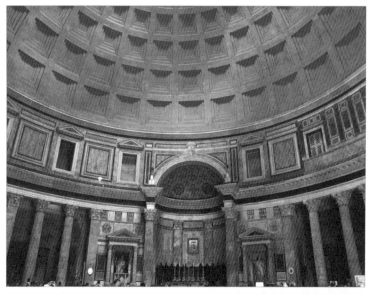

도판 11. 로마, 판테온, 113~125년, 위 : 내부(11a), 아래 : 외벽, 부분(11b)

기적인 것의 탈유기화, 관념화이다.

우리가 그에 따라 얻게 되는 알렉산드로스 이후 시기 고대의 이미지는 르네상스가 보여 주는 것과는 매우 거리가 멀며, 하물며 근대의, 또는 17세기의 상황과 다르다는 것은 말할 나위 없다. 전술한 새로운 유기적 모티프들과 나란히, 알렉산드로스 이전 시기의 전통이 태고의 무기적이고 조화를 이룬 모티프들을 온전히 존속하고 있다. 넘치는 난형卵形 장식, 치형齒形 모티프, 아칸서스 문양 띠 등에 반해, 과일이 달린 가지는 극히 소수에 그친다. 사람들은 이 후자를 생산한 미술가들에게 그들의 시대 속에서, 의인관적 신앙을 명백히 거부한 특정한 철학 유파들과 유사한 지위를 부여하고자 했다. 양자는 모두 자기 시대의 정신 사조를 저마다 그 극단에서 대표하며, 이는 인류의 발전에서 나중 단계에서야 비로소 완전하고 전체를 관통하는 가치를 획득하게 된다.

제2기. 자연을 정신화하는 시기

서방 세계에서의 승리로 두 번째 시기를 시작한 일신론은 그 자체로서의 자연 일반을 ─ 유기적인 것이나 무기적인 것이나 하나같이 ─ 멸시했다. 자연을 경멸한다면, 그것과 경쟁하는 일의 가치와 의미도 없어지게 된다. 그러나 유약한 세속의 인간은 이러한 피조물 없이는 견디지 못한다. 다시 말해 그는 일용품을 통해 해소해야 하는 신체적 욕구를 가지고 있으며, 시각 역시 절대적 공허에 익숙해지고자 하지 않는다. 그런 까닭으로 가장 엄격한 일신론에서도 최소한 치장목적과 사용목적을 위해 조형예술의 잔재를 고수해야 할 필요성이 생겨난다. 그에 반해 표상목적은 더는 시급한 것으로 여겨지지 않았다. 특히 동방에서와 같

이 구체적 표상을 토대로 하지 않는 사변적 사유에 익숙한 곳에서 그랬다. 따라서 이슬람은 표상목적을 없앴다. 반면 서방에서는 신적인 것에 대한 감각적 표상을 향한 "내관"內觀, innere Sinne의 요구마저 전적으로 억압되지는 않았다. 그리스도교가 여기서 지배를 확고히 하고자 했다면, 그것은 오로지 영리한 양보에 의해서만 가능했다. 그리하여 표상목적은 미술에서 허용되었다. 다시 한번 동방과 서방의 차이에 주목해 보자. 비잔틴인은 표상목적을 말하자면 원칙상 허용하면서도 미술에서 그것의 보존을 지극히 필요불가결한 특정한 경우로 제한한 반면, 서방에서는 그 점에서 신자들에게 완전한 자유를 주었다. 알렉산드로스 이후 시기 고전 미술이 드러내는 외양에서 볼 때, 일신교가 근본적으로 배제한 것은 우선 단 하나였다. 그것은 경쟁 그 자체를 위한 자연과의 경쟁이다.

그로부터 각각의 일신교 미술이 모티프에 대해 가지는 태도가 시종일관하게 생겨난다. 이슬람에서는 미술을 일반적으로 치장목적과 사용목적에 제한함으로써 무기주의를 불러온다. 아랍인은 이 미술의 새로운 모티프를 만들어내는 대신 그들에게 역사적으로 전해져 내려온 것들을 자연스럽게 수용했다. 그들은 그러한 과거의 모티프 중에서도 가장 덜 유기적인 것, 예컨대 꼬임띠Bandverschlingung와 같은 것을 우선적으로 고르고, 심지어 여기서 이른바 유기적인 곡선을 없애 결정형의 각형으로 깎아내기까지 했다. 부르고앵의 책(『아랍미술의 기본요소』Les éléments de l'art arabe)에 실린 것과 같은 이 꼬임문양Entrelacs은 극히 엄격한 사라센 미술 고유의 이상을 대표한다. 그 곁에서는 좀 더 온건한 방향의 전개를 볼 수 있는데, 고대의 식물 덩굴 문양, 즉 유기체에서 유래한 모티프를 사용 가능한 것으로 유지하고자 하지만, 그것 자체가 이미 로마 후기와 비잔틴 미술을 통해 이루어진 것보다 한층 더 조

화를 이루고 무기화된 것이다. 그리하여 생겨난 아라베스크는 끊어진 꼬임띠와 결합하여 발전했다. 그러나 동물 형상이 (예외적으로 인간 형상마저도) 장식에 삽입된 경우에 (이를테면 수많은 비단직물 위에), 사람들은 그것의 유기적 의미를 분명히 탈각시키고 무기적-장식적 성격이 드러나게 되어 있는 어떤 것도 놓치지 않았다. 이것은 특히 부분적인 동물 신체의 일부를 덩굴 장식과 함께 "문양화"Musterung함으로써 이루어졌다. 그러나 아랍인은 지고의 힘의 감각적 표상, 표상목적의 예술적 해방을 포기했으며, 모든 이슬람인은 오늘날까지 (구상적인 것을 부분적으로 허용함에도 불구하고) 이를 고수하고 있다(49~50쪽 비교). 그들은 저 지고한 존재를 위해 명백히 옛 전통에 의지하여 하나의 상징만을 선별했으며, 이 상징은 매우 독특하게도 돌로 만들어졌다. 이것이 카바Kaaba이다. 지금까지 인간 문명에서 가장 엄격하게 무기적 창조의 법칙을 고수한 민족과 세계관을 나타내는 데 이보다 더 적절한 상징이 미술에 있을까?

이러한 원칙으로서의 무기적 양식뿐만 아니라 표상목적의 배제에 따른 피할 수 없는 결과로, 이슬람 미술은 이후로 다른 어떤 미술보다도 전통의 굴레에 사로잡힌 채 존속한다. "동방" 미술의 "보수주의"라는 말이 바야흐로 널리 사용되기에 이르렀다.

이슬람 미술에서 모티프의 선별과 개별적 취급에 대해서는 여기까지 이야기하자. 이슬람 미술의 분명한 존재가 비로소 명백하게 완성된 이 모티프의 고유한 용례에 대해서는 이후에 초기 그리스도교-로마 후기 미술의 모티프에 관해 이야기할 때 더 상세히 거론하겠다.

비잔틴인이 모티프에 대해 취한 태도는, 그들이 강자의 권리에 근거한 로마의 국가 이념에 천착함으로써 그리스도교 교리의 사회적 씨앗을 틔우게 되었다는 모순으로 특징지을 수 있다. 그로부터 우리가 콘

스탄티누스 직후의 비잔틴 미술에서 접하게 되는 극단적인 외양들이 설명된다. 거기서는 초기 그리스도교의 로마 후기에 속하는 반은 무기적인 꼬임띠가 알렉산드로스 이전 그리스 미술에서 볼 수 있는 조화를 이룬 식물 덩굴과 나란히 등장할 뿐 아니라, 그 자체를 목적으로 하는 자연과의 경쟁의 여운조차 남아 있는 유기적 자연물의 모방 (이를테면 스팔라토의 주두에서 볼 수 있는 터키식 포도 덩굴, 무화과 등) 또한 있다. 이러한 상황은 매우 점진적으로 정리되었다. 즉 로마의 국가 이념이 거기서 가장 강력한 요소임이 드러나며, 성상 논쟁 이후로는 무기주의가 절대적으로 지배하게 된다. 규제된 표상목적은 마찬가지로 조화로운 미화의 낙인을 지닌 인간 형상을 창조한다.

비잔틴 미술의 이러한 최종적 형성물에 따른 자명한 결과는, 그 또한 전통 속에서 경직되었다는 것이다. 그렇다. 어쩌면 비잔틴 사람들이 어쨌거나 점점 더 가까이한 이슬람의 미술보다도 더 경직되었을 수 있다. 무기적 전통을 싸잡아 예술적 발전 일반에 대한 장애물이라 보고 그럼으로써 고대 미술에 관한 한 이 전통이 부당한 취급을 당했다면, 그러한 판단이 성상 논쟁 이후의 비잔틴 미술에 적용되었을 때는 극도의 정당성을 가진다.

그리하여 미래는 서방 그리스도교에 맡겨졌다. 사람들은, 고대 미술의 형성 과정에서 그러했던 것처럼 자신들이 허용한 표상목적이 다시 그 나름의 방식으로 두 가지 다른 목적을 유기적 모티프로 이끌게 되기를 기대했을 수 있다. 그러나 이러한 관점에서는 그 전체가 근본적으로 변화했어야 한다. 의인관적 다신론은 그것이 표상목적의 충족을 위해 제시한 유기적 모티프들을 신체적으로 개선하라는 과제를 미술에 부여했다. 또한 그런 식으로 그 모티프들은 곧장 조형예술의 나머지 목적들에도 적용될 수 있었다. 반면에 정신적 일신론은 정신적 내

용의 개선을 성취했는데, 이것은 관념연합을 일깨울 외적 수단(인각, 지물)을 통해서만 발생할 수 있었다. 그러한 과제 자체는 애초에 비예술적인 것이었다. 어떤 상황에서든 ─ 그리고 오로지 가장 엄격하게 무기적인 ─ 모티프를 요구하는 치장목적과 사용목적을 그들이 어떻게 충족시킬 수 있겠는가?

이러한 입장은 일신론의 본성 속에 정초되었으며, 그러므로 훗날 그리스도교 내부에서 교조적이고 윤리적인 관점에서 생겨난 모든 변화에서 자유로웠다. 고대 예술에 ─ 종교적 표상목적에 ─ 가장 풍성한 모티프를 가져다준 편에서 서방-그리스도교 미술은 결코 더는 아무것도 기대할 것이 없었다. 그 점은 우리에게 다신론의 쇠퇴 이래로 조형예술이 처하게 된 불리한 입장을 특히 예리하게 밝혀준다. 그런데도 치장목적과 사용목적에는 모티프가 필요했다. 이러한 욕구가 그리스도교 미술 내부에서 표상목적의 편에서 충족되지 못한 이후로, 자기목적으로서의 미술이라는 단 한 개의 원천만이 남겨졌다. 그것은 이미 그리스도교적 유일신론의 본질에 근거한 두 번째 근본적인 점이다. 다시 말해서 그리스도교 민족의 미술에서 그것은 상대적으로 단기간 (초기 그리스도교의 일면적이고-광신적인 관점이 극복될 때까지) 자기목적으로서의 미술의 해방에, 아울러 동시에 종교 미술과 세속 미술의 공공연하고 근본적인 구별에 이르렀음이 분명하다. 세속 (치장목적 그리고 사용목적의) 미술은 또한 표상목적의 종교 미술과는 다른 곳에서 그들의 모티프를 취해야 했다. 다시 알프스 이남과 이북 지역을 구분해서 살펴보자.

이탈리아 미술

1. 초기 그리스도교 시기

이 시기는 유기적 자연과 무기적 자연을 마찬가지로 멸시했다. 그들은 우리가 방금 논한 바의 이유로 한편으로는 표상목적에 대하여, 다른 한편으로는 치장목적(그리고 사용목적)에 대하여 서로 다른 태도를 취했다.

표상목적을 위해서 초기 그리스도교 미술은 유기적 모티프(무엇보다 인간 형상)를 해방해야 했다. 그러나 이것은 인간 형상을 무상한 자연과의 경쟁으로 조직화하는 것도, (비잔틴인이 그러했듯) 신체적으로 개선된 자연과의 조화를 이루게 하는 것도 아닌 방식으로 이루어졌다. 초기 그리스도교 미술의 입장에서 전자는 후자만큼이나 중요하지 않은 문제였으며, 양쪽 모두에서 벗어나기 위해 인물을 무상하게, 그러나 의도적으로 추하게 조형했다. 하지만 이러한 입장을 고수할 수 있었던 것은 광신적인 시대뿐이었다. 우리가 충분히 가정할 수 있는 것처럼, 비잔틴의 영향 아래서 이탈리아에서도 점차 추하게 만드는 것Verhässlichen에서 특히 가장 적합한 무기화Anorganisierung가 점차 일어났다. 한편 그것은 초기 그리스도교 미술의 엄격한 목적적 성격에도 가장 잘 부합했다.

우리는 인간 형상을 원칙적으로 추하게 만드는 것을 미술사에서 특이한 점으로 기록했지만, 4, 5세기의 초기 그리스도교-로마 미술의 장식에서도 그러한 특징을 접할 수 있다. 그 모티프는 가장 유기적 의미가 적은 것을 드러내도록 처음부터 역사적으로 전승된 것에서 선별되었다(꼬임띠, 나선형 덩굴). 그러나 초기 그리스도교는 무기적 (자연을 개선하는) 의미도 부각되기를 원치 않았는데, 그들이 이것을 유기적인 것만큼이나 경멸했기 때문이다. 따라서 하나의 모티프를 사용하되, 그것이 모티프로서 가진 외관을 억제하는 것이 과제가 된다. 이것

은 주로 모티프의 배경이 되는 바탕에 모든 수단을 통해 자족적인 의미를 부여함으로써 이루어진다. 중립적인 바탕에서 모티프가 뚜렷하게 부각되는 것은, 나중에 더 상세히 논하겠지만 고대 미술의 기본원리이며, 말하자면 강자의 권리를 구체화한 것이었다. 그런데 초기 그리스도교-로마 후기 미술에서는 어디서 바탕을 보고, 어디서 문양을 보아야 할지 우리를 헷갈리게 하는 독자적인 배치 형태Konfiguration로 작업한 바탕이 나타난다. 보는 이의 눈은 그를 통해 모티프의 유기적 의미나 그것이 유기적으로 조화를 이루는 것에서가 아니라 (부조에서) 음영의 일정한 명멸이나 (평면에서) 병치된 서로 다른 색채를 띤 부분들에서 매력을 발견하도록 강제된다. 신체와 선의 조화가 아니라 음영 또는 색채의 조화가 추구되었으며, 모티프들은 이제 목적을 위해 불가피한 수단에 불과하다. 자연의 사물에 대하여 가장 표면적이고 가장 비본질적이며 가장 불가해한 — 당대의 세대에게 자연물 배후에서 그 확실한 존재를 형성하는 것으로 받아들여진 정신적 세계권력만큼이나 불가해한 — 자연물, 그 표면적 가상을 초기 그리스도교 미술은 가장 내밀한 예술의지Kunstwollen 3의 표현수단으로 선택했다. 그러면서 그 — 유기적이

3. [옮긴이] '예술의지'라고 옮긴 Kunstwollen은 리글의 이론에서 가장 논쟁적인 개념으로 오랜 시간 동안 회자되었다. 그는 『양식의 문제』에서 처음으로 이 개념을 거론하면서 미술에서 모티프와 스타일의 탄생이 재료와 기술, 기능의 우발적 상호작용에 의한 것이라고 본 젬퍼의 주장에 맞섰다. 그러나 리글은 『조형예술의 역사적 문법』과 『로마 후기의 공예』에서 각각 몇 차례 다시 등장하는 이 개념을 명확히 정의하지 않았다. 다만 『로마 후기의 공예』에서 이것이 젬퍼의 "기계적 개념"에 대하여 "목적론적 관점"을 옹호하고자 도입된 개념이며, "예술 작품에서 기능, 원재료, 기술에 맞선 전투를 압도하는 구체적이고 의식적 목적을 가진" 예술의지의 결과가 나타난다는 주장을 통해 우회적으로 설명된다. Riegl, *Spätrömische Kunstindustrie*, Vero, 2013, S. 5 참조. 영어권에서는 이 용어를 두고 여러 번역어가 제안되었으나 점차 독일어 Kunstwollen을 그대로 사용하는 빈도가 늘었다. 우리말의 경우에도 영어와 마찬가지로 예술의도, 예술의욕, 예술충동 등 다양한 번역어를 고려해 볼 수 있지만, 그 어느 것도 Kunstwollen 개념에 정확하게 대응하는 것은 아니다. 이 책에서는 결국 마찬가지로 불완전하지만 가장 일반적이라 여겨지는 '예

든 무기적이든 모든 자연적인 것을 경멸하는 ─ 유일신 신앙을 생각할 수 있는 한 가장 순수하게 표현했을 뿐만 아니라, 그것의 사회적 경향을 독보적인 방식으로 충족시켰다. 왜냐하면 색채의 조화 내부에는 약자가 배경의 역할만 하게 하는 강자가 없기 때문이다. 즉 눈은 어떤 단독적인 요소가 지배적으로 돌출하지 않는 다양한 총체를 보게 될 뿐이다.

이러한 색채 원리는 5세기의 이탈리아 미술에서 오래 존속하지 못했다. 그것은 한동안 비잔틴 미술에, 적어도 성상논쟁 이전, 최초의 모순투성이 단계들에 흔적을 남겼다. 그 최종적이고 지속적인 피신처는 이슬람 미술이었으며, 우리는 이 책에서 다시 한번 이를 다루게 될 것이다. 그러나 고트프리트 젬퍼와 오언 존스 이래 색채 원리(형태와 색채의 조합 원리)는 모든 "동방" 미술의 특수한 기본 원리로 여겨진다. 그렇다고 해서 유사한 초기 그리스도교-로마 후기의 기념비들을 그에 비견하는 것은 지나친 이야기임이 곧 분명해진다. 이슬람의 장식은 모티프의 유기적 의미를 억압하지만, 무기적 조화─이룸에 대해서는 눈에 띄게 기꺼이 반긴다. 나아가 이슬람의 기념비적 미술에서는 통일된 조화에서 돌출하는 지배적인 요소를 좀처럼 빠뜨리지 않는다. 이러한 지배적 요소는 중성적인 바탕 위의 복잡하게 분절된 문양으로서가 아니라, 색채적으로 조밀한 문양을 이루는 바탕 위에 단일하게 무한 반복되는 것으로서 나타난다. 두 가지 색채 체계가 동시에 중첩되어 나타나며, 그 가운데 확실히 지배적인 하나가 시선을 잡아끈다. 지배적인 것은 그 자체가 강자를 표상하며, 약자에 대한 자연스러운 지배의 권리를 수반한다. 그러나 저기서 강자란 복잡하게 분절된 귀족정이나 군주는 정점을 이루고 있을 뿐인 관료적 위계가 아니라 유일하고 절대적

술의지'로 이 용어를 옮겼다.

인 칼리프의 권능이며, 약자는 모호한 구성원들의 흐릿한 무리가 아니라 다양한 사회 전체이다. 거기서는 최상위 권능에 대하여 궁정 관료든 거지든 동일 선상으로 물러나게 된다.

이러한 흐름은 이슬람 초기에 극히 미약하게 나타났는데, 그 시기에 아랍인은 정복 활동 때문에만도 매우 긴밀한 사회적 단합이 필요했다. 사용목적의 예로는 모스크의 오래된 형태, 치장목적의 사례로는 이븐 툴룬 모스크의 치장벽토 장식을 들 수 있으며, 이는 로마 후기의 채색 장식과 가장 밀접하고 명백한 친연성을 갖는다. 강자의 절대적 권리는 점차 더 명료하게 표현된다. 이는 이를테면 마드라사에서 유래한 후기 모스크 유형과 페르시아 양탄자, 타일, 상감, 창 자물쇠 등에서 나타난다. 그 최종적 결과로 이슬람은 로마 후기의 초기 그리스도교에서 시작된 것과 같은 색채의 조화가 모티프의 유기적 원뜻을 억압하는 것으로 보이는 한 그것을 받아들였다. 그러나 이슬람은 절대적 평준화(그리스도교라는 사회적 추세의 구체화)를 거부했고, 문양(지배적인 모티프)과 바탕(보조적 모티프)의 관계에서 강자의 권리를 대변하는 형성물을 그들 고유의 이해 방식으로 대체했다. 이 후자의 해결법에 이슬람 미술의 분명한 본질과 아울러 그것의 분명한 독자적 공로에 대한 근거가 있다. 그러한 공로는 이슬람교도들이 발명한 것도, 가장 두드러진 성과를 만들어낸 것도 아닌 (이것은 둘 다 로마 후기의 초기 그리스도교도들이 이미 훨씬 훌륭하게 수행했다) 색채의 조화 자체에 있지 않았으며, 고대에서 계승된 유기적 모티프들의 조화—이룸에서 근거했다고도 별로 보기 어렵다. 후자의 경우는 특히 비잔틴인에 의해 이미 상당히 성취된 것이었다.

이제 이탈리아의 초기 그리스도교 미술로 되돌아가 보자. 그들이 처한 운명은 어떠한 것이었나? 장식 미술은 색채의 조화가 극단적으

로 강화됨에 따라 막다른 골목에 다다랐다. 거기에 출구는 없었으며, 이슬람교도들은 그저 그들만의 고유한 방식으로 종속의 원리(강자의 권리)를 재생산했을 뿐이다. 표상목적의 관점에서 보자면 앞서 거론한 것과 같은 이유로 모티프에서의 결실은 기대할 수 없었다. 표상목적의 미술에서 유기적인 것의 취급은 새로운 세계관을 추동하는 것 ─ 정신적인 것 ─ 이 명문과 지물을 통한 비미술적 언어unkünstlerische Sprache로 표현하는 한, 그리고 조화에 다다른 미화가 형상의 우발적인 자연에 충실함Naturwahrheit과 마찬가지로 배제되는 한 아무런 발전을 이룰 수 없었다. 그러한 상황에서 초기 그리스도교의 엄격한 규율이 완화되면서 고대 전통의 영향, 특히 이탈리아에서 비잔틴 양식의 영향이 차츰 유효해진 것은 다행이라고 할 수 있다. 이 영향은 어떤 발전을 가져오지는 못했는데, 왜냐하면 그것이 그 본성상 평범한 그리스도교-서방의 미술 발전에 정반대로 작용했음이 분명하기 때문이다. 그러나 비잔틴 양식의 영향은 적어도 이탈리아 미술이 후대의 저 찬란한 발전을 예비할 수 있도록 정지하여 조정이라는 임무를 수행하기 위한 토대를 마련하도록 도왔다.

2. 조토풍의 단계

조토의 위업이라면 표상목적의 미술을 한편으로는 명문과 지물이라는 비미술적 언어로부터 해방한 것과, 다른 한편으로는 비잔틴의 조화를 이룬 유형, 정신을 결여한 유형에서 해방한 것을 꼽을 수 있다. 하지만 그것은 인물의 제스처에서 우발적인 것과 순간적인 것을 허용함으로써 이루어졌고, 그럴 때 동시대 사건의 서사에 대한 허용도 병행되었다. 그러나 조토의 미술은 그것이 오로지 신을 경배하고자, 즉 초감각적이고 정신적인 전능을 기리기 위해 창조된 것임을 한순간도 잊

지 않았다. 그것은 우발적인 것을 다룰 때도 필연성에서 요만큼도 벗어나지 않았으며, 당대의 사건들을 묘사할 때는 오로지 (성 프란치스코의 생애와 같이) 정신적 의미를 가진 것만을 다루었다[도판 4]. 그로써 조토풍의 미술은 (두 번째 주요한 시기인) 그리스도교-이탈리아 미술에서 정점과 균형을 보여 주었다. 즉 유기적인 것은 허용되었지만 이는 오로지 정신적인 것의 구체화를 위해서였다. 그러나 유기주의의 과잉은 무기적인 것이라는 보장된 수단을 통해 저지되었다.

표상목적에서 출발한 이 미술이 나머지 두 목적의 몫으로 거의 아무것도 남겨두지 않았음은 분명하다. 이를 통해 표상목적 미술의 엄청난 도약이 건축술 및 장식의 완전한 수동성과 나란히 발생할 수 있었던 두드러진 현상을 설명할 수 있다. 북부의 고딕은 이탈리아의 고유한 창조적 재능에 모순되는 것이었지만, 그들은 머뭇거리고 망설이면서도 그것을 받아들였다. 그러나 장식의 경우에는 근본적으로 이전 시기로부터 물려받은 모티프들에 의존했다.

3. 르네상스

14세기 토스카나의 가장 진지하고 엄격한 교황파적 신념은 이어지는 인문주의 시대에 눈에 띄게 완화되었다. 그것은 미술에서 이내 손에 잡힐 듯한 방식으로 드러났다.

여전히 표상목적의 미술이 가장 앞자리를 차지했다. 하지만 거기서 무함마드가 정신적인 것의 구체화를 위해 유기적 자연과의 경쟁 자체를 금지한 것이 얼마나 옳았는지가 드러난다. 미술에서 신체적인 것이 일단 강자가 되면, 그에 따라 우발적인 것이 – 일단 미술 창조에서 허용되었을 때 – 무형의 정신적인 것보다 우위를 점하게 되리라는 점은 불가피하다. 그것이 15세기 이탈리아에서 일어난 일이다. 여전히 회화

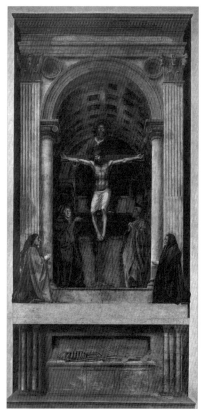

에는 거의 종교적인 내용만 이 그려졌지만, 이 내용은 점차 순전히 동시대의 사물이나 사건을 묘사할 핑계가 되었다. 재현된 장면은 구약 성서의 시대에 벌어진 일일지라도, 그 안의 인물들은 15세기의 의상을 입고 사건은 15세기 피렌체의 거리를 배경으로 옮겨졌다. 마사초에게서[도판 12] 우리는 여전히 조토의 지극히 진지한 기질을 만난다. 그에게는 분명 인물의 자연에 충실한 외양만큼이나 정신의 표상목적도 여전히 관건이었다. 그러나 바로 뒤에 오는 후대에게서 우발적인 것을 재창조하는 기쁨이 (고졸리의 작

도판 12. 마사초, 〈성삼위일체〉, 1425~1428년, 프레스코, 640cm × 317cm, 피렌체, 산타 마리아 노벨라 교회

품에서[도판 13] 가장 억제되지 않은 채로) 우위를 점했다. 그리하여 [미술은 애초에 원한 적은 없을 테지만 당대 피렌체인의 삶을 묘사하게 되었다. 그러나 이렇게까지 되자 다시 그 자체를 목적으로 하는 미술에 가장 적합한 경로가 마련되었다는 것이 곧장 분명해졌다. 이것은 유기적인-우발적인 것을 점차 더 충실하게 재현하려는 모든 노력에도 불구하고 언제나 완화하고 조화를 이루려는 경향이 유지되고 있었다는 사실과 모순되지 않는다. 그것은 토스카나 종족이 고대의 지배하

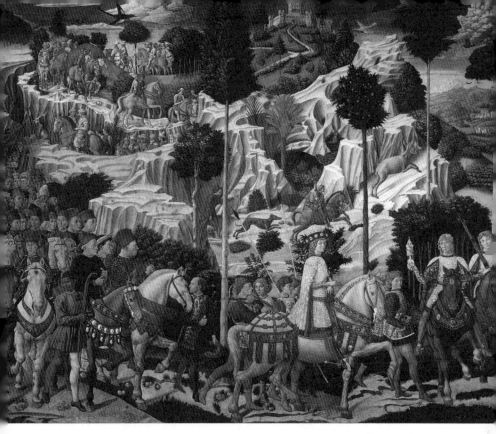

도판 13. 고졸리, 〈동방박사들의 행렬 중 가장 젊은 왕 카스파르의 행렬〉, 1459~1462년, 피렌체, 메디치-리카르디 궁, 동방박사의 예배당

에서도 점진적으로 발전시킨 사라지지 않는 유산이다. 그러나 여기에 두 번째 요인이 더해진다. 그것은 유기적인 것을 조화롭게 만드는 것을 주도적인 원리로 하는 미술 — 고대 미술의 기념물들이 주는 불가피한 자극이다. 르네상스를 문자 그대로의 의미에서 말할 수 있게 해 주는 이러한 현상을 제대로 평가하려면, 르네상스 미술의 표상목적 활동에 관한 논의는 제쳐두고, 그 치장목적과 사용목적 활동을 살펴보아야 한다.

우리가 막 르네상스의 특징으로 묘사한 우발적–유기적인 것의 그처럼 확연한 해방과 더불어, 사용목적과 치장목적은 서방 미술의 배

타적으로 그리스도교적인 단계에 비해 표상목적의 구체화를 분명 더 잘 이용할 수 있었다. 그러나 나머지 두 목적은 이러한 발전의 도래를 지켜보고 있을 생각이 없었다. 표상목적에서 우발적인 것이 자신의 매력을 정신적인 것에 불리하게 강화하기 시작한 순간, 나머지 목적들 또한 수 세기 동안 뒤처져 있던 것을 되찾고 그들의 목적에 부합하는 것을 제공하는 그곳에서 모티프를 얻기로 결정했다. 그것은 이탈리아 땅에 엄청나게 많이 흩어져 있던 고대 미술의 기념비적 유물들이었다.

그렇다면 초기 르네상스가 그 치장목적과 사용목적을 위해 추구했던 것, 그들이 고대의 기념물에서 발견하게 되리라 여겼던 것은 무엇일까? 그들은 우발적인-자연적인 것을 모티프로 삼기 원했고, 그것이 이탈리아-그리스도교 미술의 이전 단계들에서 비잔틴 모티프에 존재했던 것보다 훨씬 높은 수준이기를 바랐다. 그러나 동시에 그들은 조화를 이룬 우발적인 것도 원했다 ─ 토스카나인의 내밀한 종족적 경향성 때문인 것은 물론이고, 거론된 목적들의 전통적 조건에 부합하기 때문에도 그러했다. 둘 다 제정기 로마의 고대 기념물들에서 발견되었다.

이러한 기념물의 모방은 오로지 목적을 위한 수단일 뿐이라는 것은, 토스카나 미술가들이 표상목적의 영역에서 취하는 태도를 그와 나란히 놓고 보면 분명히 드러난다. 발굴된 제정기 로마의 숱한 인물부조들 가운데 하나를 복제한다는 생각은 아무도 하지 않았다. 하지만 아칸서스 띠돌림, 과일띠, 나뭇잎 문양 벽주, 도기, 즉 장식모티프와 사용모티프들은 성실하게 복제되었다. 그리고 그들이 오로지 제정기 로마의 본보기들만을 활용하되 아티카 미술의 전성기 작품들은 활용하지 않은 것도 우연이 아니다. 르네상스는 바로 제정기로마 미술에서 발견되는 것과 같이 어쨌든 현저히 우발적인 것을 열망하였지, 아티카

미술에서와같이 여전히 강력하게 조화를 이루는 우발성 개념을 원하지 않았기 때문이다. 비잔틴 양식은 후자를 극복하고자 애썼다. 그러나 그렇게 고대의 기념물에서 표상목적의 창작에 주목하게 된 역효과를 간과해서는 안 된다. 그들은 고대의 구상적 기념물을 복제하는 것 그 자체로 나아간 것이 아니라, 표상목적으로 만들어진 모티프들을 자유롭게 활용했다. 그리하여 보티첼리가 빌라 메디치에 그린 저 신화 그림을 모방하는 것은 향후 대략 삼백 년에 걸쳐 이탈리아의 거장들에게 교회 미술과 나란히 가장 고귀한 과제가 되었다. 그것은 두 가지 점에서 르네상스 시기에 일어난 가장 눈부신 변화를 보여 준다.

1) 그것은 신체적인, 그러나 정신적으로 개선되지 않은 자연과의 경쟁을 예시한다. 그것은 조토의 시대에는 아직 불가능했으며, 정신적 동기부여를 통한 자연의 개선을 포기한 세속 미술이 완전히 도래하고 있음을 보여줄 수도 없었다.

2) 이것이 그리스도교 미술가들에 의해 이교적 의미 없이 이루어진 것이므로, 그에 대한 설명은 오로지 다음과 같은 것이 된다. 즉 이 경쟁은 그 자체를 목적으로 하며, 명백히 그 자체로 설명된다.

교회 미술과 세속 미술의 구분과 그 자체를 목적으로 하는 미술의 존재의의는 필연적인 결과로 사실로서 나타났다. 다만 이를 받아들이지 못한 가설은 1520년 무렵까지도 지속되었으며, 이탈리아 미술이 율리우스 2세와 레오 10세의 시대의 특징적인 작품들을 생산하기 위해 그 순진한 확신을 보존해야 했을 때 그러한 허구가 필요했다.

그리스도교-게르만 미술

1. 12세기까지의 형성기

여기서 다시 세 단계를 구분할 수 있다.

a. 476~768년 사이의 시초

게르만인에게 가장 먼저 나타난 모티프들은 상당 부분 초기 그리스도교-로마 후기 미술에서 유래했으며, 비잔틴 미술은 나중에야 합류했다. 게르만인은 로마 후기의 장식술Ornamentik을 이해할 만큼 성숙하지 못했다. 게르만 미술의 가장 이른 시기 기념물에서 우리는 이 민족이 정교하게 숨겨지고 가려진 모티프들을 명료하게 만들기 위해 얼마나 노력했는지를 분명히 관찰할 수 있다. 비잔틴의 영향 속에서 6세기 이래로는 꼬임띠가 나타났고, 게르만인은 이것을 간단히 동물 형상으로 만들어 뱀으로 바꾸었는데, 그러면서 동시에 로마 후기의 조화를 이룬 식물 덩굴 모티프를 가장 독자적인 예외로 만들었다.

그것은 치장목적을 위한 작품들이었다. 그러나 게르만인은 표상목적도 꺼리지 않았다. 오히려 우리는 그들이 이내 인간 형상, 심지어 그 부분적 형상까지도 재현하는 것을 좋아했음을 보게 된다. 이러한 시도들은 너무나 조야한 것으로 나타났고, 그리하여 유기적 자연과의 경쟁을 추구하는 모든 게르만 미술의 기본적 성향으로 특징지어졌다.

b. 카롤루스-오토 왕조 시기

치장목적에 사용된 모티프의 관점에서 이 시기는 분명 비잔틴 미술과는 완전히 무관했다. 표상목적 모티프의 관점에서는 그들 중 일부가 로마 후기 미술의 전통 선상에서 전해졌을 수 있으며, 어쩌면 심지어 메로빙거 프랑스에서 로만 민족에 의해 계속 발전되었던 것일 수도 있다. 그러나 이러한 영역들에서도 비잔틴의 영향은 다양한 점에서 직접 확인된다. 특별히 흥미로운 것은 게르만의 모방자들이 보기에 그들

의 본보기인 비잔틴이나 초기 그리스도교의 인물상들이 주어진 목적에 얼마나 극도로 무관심했는지가 분명하게 드러나는 기념물, 그들 편에서 희극적으로 과장된 제스처를 통해 그것들을 보완하고자 한 기념물들이다. 이에 못지않게 두드러진 점은 게르만 모방자들이 전통에 따라 여전히 곳곳에 존속하는 풍속적인 (자기목적적인) 장면들(예컨대 경전의 장식과 테두리 장식)을 그들의 사본에 옮길 때 보여 주는 열렬한 세심함이다.

c. 로마네스크 시기

이 시기는 조형예술의 모든 영역에서 차용한 모티프들에 근거를 두었지만, 전반적으로 독자적으로 작동했으며, 그를 통해 13세기까지 실제로 미술에서 그리스도교적-게르만적 세계관의 명료한 표현에 도달한다.

표상목적에서는 몸짓에서 나타나는 순간적인 요소가 확연히 목표가 되었다. 종종 이것이 충분히 명료하게 나타나지 못했다면 그것은 조화로운 기본적 성향에서 차용한 모티프들의 탓이었다. 그것들은 보통 그러하듯 조화로운 미술의 기준에 비추어 본다면 조야하고 치우친 것으로 나타났다. 끝으로 모티프 자체는 물론이고 그것의 처리와 묶음에서도 유기적인 것과의 경쟁이 있다 (나움부르크 대성당 조각군[도판 6]).

북부에서 (그리고 롬바르디아에서) 우리는, 토스카나에서는 13세기 말에야 비로소 활발히 관심을 기울이게 되는 어떤 것이 로마네스크 시기에 이미 시도되고 있음을 보게 된다. 그러나 게르만인은 시대적으로 앞서갔을 뿐 아니라 실용적으로도 앞섰으며, 나아가 그들의 우월성은 이중적인 것이었다. 즉 그들은 우선 회고적인 조화에 대한 미

련 없이 유기적 자연을 그들의 우발적 현상 안에서 다루었다. 또한 두 번째로 게르만인은 자신의 치장욕구Schmückungsbedürfnis와 사용욕구를 위해 표상목적이 점차 모티프를 가져다주기를 먼저 기대하지는 않았으나, 그렇다고 이에 관하여 전통에 따라 전해져온 모티프들에 만족한 것도 아니며, 그리스도교적-게르만적 취향에 부합하는 새로운 개념을 원했다. 이것은 신체적 욕구의 목적을 충족시키도록 불활성 물질을 가공하는 데 관한 것이었기 때문에, 게르만인은 철저하게 무기적인 창작 규범을 사용했으며 로마와 비잔틴 미술에서 계승한 둥글림 자체를 종종 결정형의 면들로 부수었다. 그리고 같은 구조적 요소들에서 로마네스크 미술은 이미 저 유기적 장식 모티프를 발전시키고자 했다. 그 모티프는 훗날 고딕 시대에 완성된 형태를 얻게 된다.

2. 그리스도교-게르만 미술의 정점

로마네스크 시기 게르만적 창작력의 분출은 다양하고 매우 상반되는 시도들과 해법들로 나아갔다. 그 가운데 승자 – 프랑스식 해법 – 가 통일성을 재수립했다. 프랑스식 해법이 결코 극단적이지 않고 가장 신중하지만 전반적으로 가장 완결성이 높았다는 것, 그러므로 실제로 가장 완전했다는 것은 앞서 지적한 바와 같다. 그때 처음으로 유기주의의 급진적 돌출(나움부르크 조각군[도판 6])이 결코 계속될 수 없으며, 언제나 무기적 경향에서의 반작용이 뒤따른다는 것이 입증되었다. 프랑스식 이상은 고대적 이상과 매우 달랐지만, 독일에서도 무절제한 유기주의에 승리했다. 북부의 고딕은, 동시대의 조토풍이 이탈리아인에게 그러했듯, 그리스도교-게르만 미술의 절정기이자 균형의 시기를 의미한다.

표상목적에서 유기적인 것은, 비례는 물론 움직임에서도 사랑스러

운-우아한 것으로의 지향에 지배된 것으로 보인다. 사용목적에서 프랑스 고딕은 과거의, 고대에 근접한 시기의 존속하는 유기적 자취(원주, 잎모양 주두)를 보여 주지만, 더 급진적인 독일 고딕은 무기적 기본 모티프를 곧장 훨씬 일방적이고 단호하게 만들어냈다. 치장목적에서는 무기적인 모티프의 창작을 볼 수 있다. 이것은 특히 사용목적에 적용되어 이 후자의 무기적인 기본모티프를 더 작은 것에서 반복하고 변형하며, 이제 장식격자에서 완성된다. 여기에 옛 비잔틴에서 차용한 모티프(나뭇잎 장식)의 유기적 재해석이 병행된다. 알렉산드로스 이후 시기 고대에 이미 아칸서스를 가지고 했던 것과 유사한 방식으로, 13세기는 이 모티프에 유기적 자연적 의미(포도 덩굴, 떡갈나무 잎 등)를 덮어씌우려고 애썼다.

3. 그리스도교-게르만 미술의 쇠퇴

이 미술은 1400년 무렵에 우선 저지독일Niederdeutschland에서, 그리고 바로 이어서 고지독일Oberdeutschland에서도 13세기에 잃어버린 명맥을 되찾았다. 재차, 우발적인 유기적인 것과 결연한 경쟁이 시작되지만 그것은 여전히 정신의 표상목적을 위한 것이었다. 우리는 토스카나의 15세기에도 마찬가지 경향이 지배적이었음을 확인하였다. 그러나 공통의 기본성향에도 불구하고 이 시기에 알프스 북부와 남부가 드러낸 차이만큼 교훈적인 것은 없다. 게르만 미술가들은 양극단 — 우발적-유기적인 것과 정신적인 것 — 으로 나아간 반면, 이탈리아인은 균형을 이룬 중도를 지향했다. 저지독일은 분명 성서의 이야기를 당대와의 관계에 비추어 묘사하기로 결심했지만, 그와 동시에 그들은 조토의 진지함에 결합했다. 정신적인 것은 그들에게 구실일 뿐 아니라 실제 주요한 문제이기도 했다. 그들은 정신적인 것이 모호한 초기 그리스도교적 요소로

구체화되든, 명료한 당대의 의복을 걸치고 있든 개의치 않았다. 거기서 그들은, 표상목적 의도의 깊은 진지함에 맞추어 호소력을 가지고 싶어 했으며, 동시대적인 것이 훨씬 더 호감을 얻었다. 이것은 인물모티프 (초상), 환경 (풍경), 실내장식에서, 부속물 등 모든 측면에서 통용된 듯하다. 이탈리아인이 아름다운 중도에서 멈추는 데 도움을 준 것 ─ 조화를 이룸, 신체적 개선 ─ 은 북부 미술가들과는 절대적으로 거리가 멀었다. 그것은 그들에게 종족 전통을 통해 유증되지도, 고대 기념물에 대한 직접적 관찰을 통해 시사되지도 않았다. 이 모든 차이에도 불구하고 북부와 남부에서 1520년 무렵에 도달한 최종적 결과는 동일했다. 그것은 표상목적의 창작에서조차 교회 미술과 세속 미술의 공공연한 분리로 나타났다 ─ 이것은 게르만 미술가의 목적을 의식한 노력에서가 아니라 상황의 본성에서 야기되었다. 무상한 자연현상에 대한 관심이 세계관에서의 급변을 필연적 결과로 맞이해야 했던 것과 마찬가지로, 미술에서 우발적인 것에 대한 기쁨은 오로지 이러한 기쁨의, 그 자체를 위한 최종적 충족이라는 결과로 귀결될 수밖에 없었다. 판 에이크 형제의 시대에 이미 초상화는 교회 미술로부터 빠져나왔다. 그것은 신을 위한 것이 아닌 개성에 대한 기쁨을 위한 창조였다. 또한 그것은 한때 잉겔하임의 카롤링거 궁이 그러했던 것처럼, 더는 인간에 의해 수행된 신의 행위가 아니라 인간의 행위로서 나타났다. 풍속화는 예전처럼 고대인의 일상을 모방하는 것이 아니라 당대 현실의 단편을 보여주기 시작한다. 이 모든 것을 향한 경향성은 게르만인에게서 거의 그들의 증언된 역사의 시초까지 거슬러 올라간다. 자연을 구체화하려는 노력 또한 15세기에야 비로소 갑자기 처음으로 나타난 것이 아니라 이제야 공공연한 그리고 지배적인 문화적 욕구가 된 것이며, 그로써 자연과의 경쟁이 오로지 신을 위한 것인지 아니면 그 자체를 위해서도

허용되는 것인지 하는 물음에 대한 판결이 직접적으로 임박해왔다. 일백 년 동안 사람들은 이 물음을 무시할 수 있다고 생각했으나, 종교개혁과 더불어 최종적 논쟁이 강제되는 것으로 보였다. 그와 함께 북부에서도 그리스도교-게르만 미술은 종결되었다.

그렇다면 치장목적과 사용목적의 영역에서는 어떠한 부수 현상이 나타났을까? 고딕의 무기적 성격 때문에 여지가 많지는 않았지만, 그런데도 우발적인 것, 유기적인 것에 대하여 새롭게 깨어난 관심이 이 분야에서도 아무런 결과를 초래하지 않은 것은 아니다. 어쨌거나 우리는 후기 고딕의 사용목적 모티프들이 (예컨대 금세공에서) 이러한, 불활성 물질로 만들어진 순수하게 목적적인 창작의 기본적인 무기적 양식과 조화를 이룰 수 있을 정도의 움직임을 부여했다는 것을 이해했다.

장식모티프에서는 그 이상으로 나아갈 수 있었다. 장식격자는 무기적 모티프와 더는 조화를 이루지 못하는 것처럼 보일 만큼 고조된 움직임을 유지했다. 그로부터 유기적 모티프의 변형이 야기되었다 (고딕 후기의 중첩된 나뭇가지들). 한 번도 완전히 배제된 적 없는 비잔틴 기원의 장식모티프는 고딕 후기의 넝쿨 식물에서 아칸서스 넝쿨의 마지막 유기적 형태를 보여 준다. 그리고 마침내 최종적 단계에 도달하게 된다. 즉 치장목적의 영역에서도 전통이 명확하게 깨진 것이다. 사람들은 무상한 유기적 자연에서 모티프를 취했고, 그것의 모방으로 여백을 채웠다. 북부에서는 달리 다루지 않던 고대의 기념비들은 거기에 필요하지 않았다. 눈만큼은 이미 표상목적의 창작에 의해 가장 작은 부분에까지 주의를 기울이도록 훈련되고 그럴 준비가 되어 있었다. 그리하여 특히 부르고뉴에서 기도서의 테두리에 저 딸기며 꽃, 벌레 등이 그려졌던 것이다.

제3기. 1520년 이후 시기

a. 이탈리아

이탈리아 전성기 르네상스에서 이루어진 조화주의와 유기주의의 균형 뒤에 오는 미래는 오로지 적어도 표상목적에서 무상한 유기적인 것과의 경쟁에 확고하게 관여하는 미술에만 속할 수 있었다. 이탈리아인은 그들의 종족적 전통 전체에 입각해 볼 때 명백히, 이미 이러한 길을 완전히 결연하게 따라갈 수는 없었다. 그리하여 그들은 바로 1520년 무렵에 중부 유럽에서도 그들에게 주어진 주도적 역할을 처음부터 포기했으며, 미술의 발전이라는 일반적 의미에서 보자면 심지어 2등의 자리로 내려섰다. 그런데도 1520년 이후에조차 그들의 미술을 과소평가해서는 안 된다. 그들은 표상목적에서 지속적으로 북부에(루벤스에게!) 한 층 근본적인 자극을 전달했을 뿐 아니라, 사용목적에서도 1520년 이후로 완전히 포기된 좀 더 확실한 의미의 독자적인 업적을 산출해냈다. 아울러 자연스럽게 결부된 치장목적의 영역에서도 그에 상응하는 의미가 나타났다.

이탈리아 미술은 언제나 조화를 최상위 원칙으로 여긴다. 이는 여러 모티프 사이의 상호관계에서뿐 아니라 단일 모티프에서도 마찬가지다. 우발적인 것은 무엇보다 완전히 배제된다. 이러한 감각으로부터 미켈란젤로는 우발적 특성에 의해서가 아니라 인간 신체의 무기적 처리를 통해 정신의 움직임을 표현함으로써 초인적인 것을 시도하였다[도판 7]. 반면 그의 계승자들은 몸짓에서 우발성에 호소해야 했지만 그럴 때 우발성은 필요악으로서, 조화를 이루는 기본 모티프에 말하자면 외적으로 달라붙는다. 그러므로 심오한 감수성을 지닌 우리 게르만인은 이탈리아의 바로크 인물들의 내적 흥분을 부자연스럽고 인위적이라고

느낀다. 공정을 기하기 위해서 우리는 이탈리아의 주문자들 역시 그와 조금도 다르지 않은 것을 요구했다는 점을 잊어서는 안 될 것이다. 우리는 세속의 표상목적을 구체화하는 데서 훨씬 더 큰 만족감을 느끼며, 좀 더 직접적으로 표현하자면 그것은 그 자체를 목적으로 하는 미술 작품, 바로 신화를 모티프로 하는 것들이다. 여기서 문제가 되는 것은 순수하게 개선된 자연, 특히 인간 나신상의 전람이다. 사실주의적 분야들(풍속, 풍경) 자체도 이탈리아인의 손을 거쳐 온 것인 한 동일한 기본의도를 충족시켜야 했다. 그렇기 때문에 우리는 이를테면 이탈리아 풍경화에 정취Stimmung가 없다고 아쉬워한다. 그러나 이탈리아의 주문자라면 정취로 충만한 풍경화를 마주하고 무엇을 생각해야 할지 전혀 감을 잡을 수 없을 것이다.

모티프들을 그룹으로 묶을 때 구성은 여전히 결정적인 역할을 한다. '성스러운 대화'[4]의 원추형 구성은 극도로 무기적인 것으로 여겨져서, 대칭성을 좀 더 잘 은폐하려는 열망이 있었다. 그리하여 카라바조는 (바티칸 미술관의) 〈그리스도의 매장〉[도판 14]을 직각삼각형으로 구성한다. 거기서 대칭성은 여전히 온존한다. 말하자면 단지 그 절반이 감추어져 있을 뿐으로, 그것은 선을 구사하는 규칙성 때문에 눈에 띄지 않을 수 없다. 마찬가지로 틴토레토Jacopo Tintoretto의 콘트라포스토는 그저 전위된 대칭성일 뿐이다. 그것은 일견 자극적인 듯하지만, 모든 대비에도 불구하고 관찰자가 자신이 그저 정교하게 연출된 그림을 보고 있음을 깨닫게 되면 그의 기분은 이내 진정된다. 여기에 뒤이어, 이탈리아의 바로크 미술가들이 특별히 선호했던 우발성-모티프들을 살펴보

4. [옮긴이] 본문의 Santa Conversazione, 혹은 Sacra Conversazione는 성인들에 둘러싸인 성모자상을 가리킨다.

도판 14. 카라바조, 〈그리스도의 매장〉, 1601~1604년, 캔버스에 유채, 300cm × 203cm, 바티칸, 회화 박물관

는 것은 시사하는 바가 크다. 특히 공간의 천장에 매우 자연스러운 방식으로 구현된 부유하는 요소가 주로 그러하다. 그려진 인물은 실제로 사람이 떠다니는 것처럼 위쪽을 부유하고 있다. 사람은 보통 결코 떠다니지 않음에도 말이다. 여기서 우리가 제정기 로마에서 이미 바로크 시기 이탈리아인의 선조들을 만났음을 기억해 두면 좋겠다.

이탈리아 바로크 미술의 창작은 치장목적과 사용목적에서 보편적 중요성을 가지며, 또한 게르만인에게 결정적인 의미를 갖는다. 이 영역에서 진정 독창적인 성취는 고대부터 1520년까지 오로지 게르만인 편에서만 기록되어 있다. 실제로 그들은 고딕에서, 이제껏 그것을 잘 표현한 것으로 여겨지는 용어로 "신건축양식"neuer Baustil을 창조해냈다. 15세기에 이탈리아인이 성취한 것은 그 초시간적 가치를 전적으로 인정한다고 하더라도, 엄밀히 말해 "신건축양식"이라고는 도저히 기술할 수 없다. 여기서 이탈리아인에게 중요한 것은 결국 조화주의와 유기주의의 균형인데, 이것은 전형이 되는 제정 로마의 기념비들에서 이미 완성된 것이나 다름없이 제시되었다. 이 영역에서 이탈리아 르네상스의 공로는, 게르만의 로마네스

크-고딕 미술이 해낸 것처럼 새로운 수단을 독자적으로 창조해낸 것이 아니라, 낯선 소재들의 아름다운 균형을 이루어낸 것이다. 1520년 이후에 이탈리아인은 북부에서 이미 오래전에 해결된 과제에 대한 해답을 찾아 나섰다. 고대의 형식 언어가 가진 조화로운 요소들이 흔들려서는 안 된다는 점은 처음부터 확정적인 것으로 여겨졌다. 그리하여 이탈리아의 조화로운 전통이 요구되었는데, 그럼으로써 고딕이 수행했던 것처럼 원주나 아치 등을 지지하는 것이나 지지되는 것으로서의 의미에서 분리하는 방식은 애초에 불가능했다. 그러나 새로운 것이 더해져야 했고, 그 새로운 것이 어떤 것이어야 하는지는 분명했다. 모두가 우발적인 것과 움직이는 것을 요구하고, 그러므로 이탈리아 미술에서 표상목적마저 최소한 외적으로는 그러한 것에 순응해야 했을 때, 신체적 욕구를 목적으로 하는 작품에 대해서는 달리 말할 것도 없었다. 우리가 이미 살펴본 것처럼 게르만 후기 고딕은 그것을 이미 탐구하고 따랐다. 그러나 게르만의 후기 고딕은 어떤 상황에서도 "진정한" 것으로 존재하고자 하면서 필수적인 것 이상으로 환영에 의존하지 않으려고 했기 때문에 정체되었고 17세기까지 서서히 쇠퇴해갔다. 이탈리아 미술은 그런 식으로 주저하지 않았다. 오히려 그들은 무기적 매스의 운동이라는 환영을 불러일으키는 것을 극단적으로 추구하기로 결심했다. 이는 흡사 그들이 인물에서 정신적인 것의 우발적 표현을 과도할 정도로 고조시키는 법을 알았던 것과 마찬가지이다. 다만 그것은 우리가 표상목적의 형상들에서 관찰한 바와 마찬가지로 사용목적의 작품과 치장목적의 작품들에서도 여전히 외적인 것에 머물렀다.

　여기서도 미켈란젤로가 시초였으며, 다시 한번 독보적인 위치를 차지한다. 그러나 그의 계승자들에게서는 이미 앞서 간략히 설명한 특징들이 분명히 나타난다. 그것은 특히 교회 건축에서 두드러진다. 이를테

면 통일성을 가진 신체에서 자연스럽게 나타나듯 전체가 움직이도록 하는 대신에 고립된 한 부분, 즉 주정면Fassade에서만 운동이 발생하며, 다른 모든 것은 은폐된다.(고딕이 이를 처리한 방식과는 얼마나 다른가.) 주정면에서는 움직임이 아낌없이 전개되지만, 실내로 들어서면 그러한 움직임을 감지하게 해 주는 근거가 전혀 없어진다. 내부와 외부의 운동이 상응하는 흔적은

도판 15. 보로미니, 산 카를로 알레 콰트로 폰타네 교회 주정면, 1638~1641년, 로마

거의 없다. 여기서도 엄격한-진실한 고딕과의 차이를 파악하게 된다. 바로크 미술의 두 번째 단계에 사람들은 거기서 만족하지 못했다. 지금까지는 최소한 그런 것이 있는 척이라도 했던 정신적 동기부여의 잔여를 깨끗이 털어버림으로써 운동은 전대미문의 방식으로 외적으로 확대되었다. 즉 주정면의 곡면화가 시작되었다[도판 15]. 물론 로마 미술은 벽의 둥글림을 이미 거쳤으나, 이 경우는 원형의 곡면이었다. 판테

온[도판 11]의 원통형은 무한한 각주角柱, Prisma이다. 반면 바로크 후기의 곡선은 비합리적이다. 종종 무기적인 이 모든 것의 거친 움직임 위로 최상위의 미술적 의도Kunstabsicht인 조화가 떠 있다. 비례는 여전히 확실히 관찰되고, 종종 강력한 수단에 의해 대칭의 환영이 만들어지며, 전반적으로 조화로운 전체 외양에 매우 결정적인 가치가 부여된다.

고딕에 장식격자가 수반되었듯, 새로운 사용목적 모티프의 창조에도 또한 새로운 치장목적의 규정이 부수했으리라는 것은 자명하다. 그리고 장식격자와 마찬가지로 바로크 장식은 유기적-구조를 가진 사용목적의 모티프에서 유래했다. 그러나 장식격자의 기본요소가 반은 결정성인 원형아치Rundbogen나 첨두형아치Spitzbogen였다면, 바로크 장식은 원래 비할 데 없이 역동적인 기본요소, 즉 소용돌이 무늬Volute에 근거했다. 이것은 식물 덩굴에서 유래하지만, 바로크 장식에서 까치발Konsole, 박공Giebel 등의 건축적 분절을 매개로 성립했다. 그 전개는 저 사용목적 요소의 발전과 매우 평행하게 이루어졌다. 엄격한 코니스 곡선은 곧 사라지고, 특히 바로크 미술의 두 번째 단계에는 예컨대 무기적 기본 모티프가 완전히 사라질 위험에 처하기에 이르도록 완전히 비합리적인 곡선들이 첩첩이 쌓이게 되었다.

이 지점에서 사람들은 멈추어야겠다고 생각했다. 조화주의가 훼손되기 시작하자 이탈리아 미술은 그 이상 나아갈 수 없었다. 이제 사람들은 원래 움직일 수 없는 무기적인 것의 운동을 모순적이고 부자연한 것으로 느꼈다 — 천장에서 부유하는 인물들에 대해서도 마찬가지다. 근대 게르만 민족 비평가들은 18세기 중엽에 이탈리아인이 보인 이와 같은 급격한 의견 변화를 그들 고유의 신념으로 치부했다. 그러나 그것은 미학의 고질적인 오류에 다시 빠지는 일일 따름이다. 우리는 인간이 자연에서 나타나는 것과 똑같은 방식으로 행동해야 하는 것은

아님을 잊어서는 안 된다. 자연이 무기적인 것을 움직일 수 없는 것처럼 보인다고 해도, 인간마저 미술에서 그럴 수 없는 것은 아니다 — 그것은 이미 고대 이집트인이 예컨대 도기에서 허용한 바 있다. 극히 활동적인 무기적 형태에서 최고의 예술적 감각이 표현된 것을 온전히 한 세기에 걸쳐 관찰할 수 있다면, 자연과 예술의 관계에 대한 그와 같은 관점이 그 뒤로 다시 한번 자리매김 할 수 있을 것이며, 우리는 생각해 볼 수 있는 그러한 변화에 대한 편견 없는 가치 평가를 치우친 편파성과 미적 편견 때문에 처음부터 좌절시키고 싶지 않다.

반면 지난 18세기 중반 무렵에 카노바 등에 의해 고전고대의 모방이 부자연Unnatur으로부터의 구제와 유기적 자연으로의 복귀로 칭송받게 된 것은 물론, 바로 조화롭게 조율된 이탈리아의 예술정신의 총체적 성격에서 기인하였음이 분명하다. 실제로 고전주의의 지극히 엄격한 아칸서스 덩굴이라 할지라도, 훨씬 구체적으로 조화를 이룬 상태와 훨씬 차분한 태도를 보이는 바로크양식의 가장 역동적인 곡선보다 비할 수 없이 유기적이다.

b. 게르만 혈통의 민족들

알프스 이북 지역과 이남 지역 사이에 정신적 균열을 낸 종교개혁과 동시에, 게르만 민족들은 이탈리아의 르네상스 미술을 인정했다. 그들에게 그것은 조형예술에서 조화가 무엇을 의미하는지에 대한 깨달음을 주었다. 그로부터 모순이 발생했는데, 이 모순은 특히 가장 인접해 있던 독일의 미술에서 명확하게 표현되었다. 게르만 미술이 반 에이크 이래 최종적으로 접어든 방향성, 즉 유기적인 것과 경쟁하는 동시에 정신적이고 사상적인 의도를 고수하고자 한 이 미술의 정상적인 지속적 발전은 이탈리아 미술의 신체적 아름다움을 접함으로써 갑작스

럽게 중단되었다. 뒤러는 외적으로 조화를 이루는 것의 유혹을 피할 줄 알았다. 홀바인은 이미 새로운 것에 완전히 빠져 있었으며, 심지어 원래부터 무기적인 것이 척도가 되는 미술 창작의 영역에 빠졌다. 고딕과 장식격자는 이탈리아 르네상스의 다양한 형태에 반해 심히 불리해 보였다. 저지독일은 물론 고지독일도 치장목적과 사용목적의 작품들에 조화로운 동시에 유기적인 르네상스 형태를 입히게 되었다. 이 작품들은 독일 르네상스와의 관계 속에 요약된다. 네덜란드와 프랑스, 영국, 스페인의 르네상스도 이와 나란히 진행되었다.

그러나 한편에서 게르만인은 미술 작품을 통한 정신적 고양에 대한 욕구를 여전히 가지고 있었다. 그러한 욕구는 이탈리아 미술로는 충족될 수 없었다. 그때까지 그것은 교회 미술, 즉 무상한 유기적 모티프를 통한 정신적 전능의 구체화를 통해 충족되었다. 이러한 관습을 순진하게 지속하는 것은 종교개혁으로 인해 더는 불가능해졌다. 그리하여, 개신교로 개종한 게르만 민족 국가들 자체에서도 여전히 한동안 교회 미술이 사용되었다는 점은 중요하며, 그와 같은 관습을 최종적으로 철폐하려는 성상파괴 운동이 일어나게 되었다. 결국 교회 미술은 근본적으로 가톨릭 국가에서만 계속해서 실행되게 되었다. 그러나 가톨릭 국가에서도 중세의 단순한 관점은 이제 통하지 않았고, 교회를 위한 조형은 반종교개혁의 요지를 대변하면서, 주로 성스러운 공간에 합당한 실내를 외적으로 장식하기 위한 수단으로써 다루어졌다. 그럼으로써 교회의 회화는 게르만 종족 민족들이 당시에 특별히 값진 것으로 여기던 것, 즉 정신적 표상목적을 곧장 상실했다. 그리고서 남은 것 – 치장목적 – 을 이탈리아인은 명백히 더 나은 것, 더 아름다운 것으로 여겼다. 게르만 민족의 교회 미술에서도, 그것이 이탈리아의 거장을 전혀 거치지 않았을지라도 적어도 이탈리아적인-조화로운 미술의 모

방, 즉 이른바 독일의 (네덜란드의, 프랑스의, 등) 르네상스가 꽃피었다.

이처럼 게르만인 내면에 깃들어 있는 꺼뜨릴 수 없는 표상목적의 욕구는 여전히 충족되지 못한 채로 있었다. 문학에서와 마찬가지로 조형예술에서도 세속적인 것에 대한 천착이 시작되었으며, 이것은 특히 15세기 후반에 부분적으로 벌어졌던 것과는 완전히 정도가 다르게 일어났다. 예컨대 바보시Narrenpoesie에 표현된 철학, 현세적 삶의 쾌락(주연酒宴, 수렵), 인간적인 일상(시장 장면)의 출현, 끝으로 인간의 자연적 환경(풍경)의 출현에서 이를 볼 수 있다. 이러한 단계들을 통해 표상목적이 점차 사라져가는 과정을 지켜볼 수 있다. 그것은 철학적 이념의 구체화에서 인간 삶의 표현이 더 능동적으로 묘사되었다가 더 수동적으로 묘사되는 과정이며, 마침내는 풍경에 이르러 오로지 그 자체를 목적으로 하게 되는 과정이다. 이러한 자기목적은 게르만인에게서 표상목적을 대신하게 되는데, 왜냐하면 그것이 마련해준 정취는 표상만큼이나 정신적인 어떤 것이기 때문이다.

이러한 종류의 작품들에는, 이탈리아식 조화주의가 종교적 표상목적에서처럼 치장목적과 사용목적에서도 타국에서까지 지배적인 영향력을 행사하던 시기에마저 게르만 특유의 예술정신이 직접적으로 표현되었다. 조화주의가 적어도 독일인에게 얼마나 대단한 감명을 주었는가 하는 것은 다음과 같은 상황에서 추론할 수 있다. 즉 그들의 민족적 예술정신을 구체화하려는 시도가 유화를 다루는 진지한 표현법에서 지극히 드물게만 이루어진 반면, 그러한 시도의 절대다수는 판화술graphischen Künsten에 속했고, 그럼으로써 다른 한편에서는 당연히 이 판화 미술이 고양된 민족성을 보장했다. 이러한 현상에도 의미심장한 특징이 있다. 독일인은 마치 변화한 세계관에 따라 조형예술이 받아들인 새로운 방향성이, 최종 국면에 이르러서는 필연적으로 중세에

그 조형예술이 속했던 민족으로부터 분리되어야만 할 것이라고 느낀 듯하다. 조형예술이 교양 있는 계급의 특권이 되지 않도록 하려면 실제로 판화만 한 수단이 없었다. 이 수단이 오늘날 더 이상 같은 방식으로 효과를 발휘하지 못한다면, 이는 현재의 문화적 국면에서 조형예술의 귀족화가 더는 저지되지 않는다는 것을 새롭게 입증할 뿐인 것으로 보인다.

독일은 두 가지 신앙 모두를 포용한 것처럼, 자신의 미술이 가진 이러한 이중성을 18세기 중엽까지 유지했다. 이러한 긴 정체, 분명 더 풍부한 재능이 순수한 평범함 속에 이렇게 낭비된 것은 흔히 30년 전쟁의 파괴적 영향 탓으로 돌려진다. 그러나 이 경우는 홀란트의 독립투쟁만큼 파괴적이지는 않았다. 물론 그것은 17세기까지 홀란트에서 미술이 미증유의 황금기를 누리는 데 방해가 되지는 않았다. 30년 전쟁은 그와 달리 결과가 불확실하였으므로 정체에서 벗어날 길이 없었다. 독일 민족에 분열이 내재한 것은 두 신앙 중 어느 쪽도 승리하여 단독으로 지배하지 않은 상태가 1648년 이후에도 1백 년가량 유지되었기 때문이다. 18세기의 합리론이 인문주의 이래로 잠재되어 있던 신앙과 지식의 구별을 근본적인 것으로 수립한 후에야 독일 미술은 다시 해방되어 그 고유한 독자성을 추구하게 되었다.

종교개혁 이후의 상황은 독일보다 네덜란드의 경우가 나았다. 이 지역에서 두 관점은 단시간 내에 첨예하게 대립하게 되어서, 독일은 30년 전쟁 때에나 비로소 경험하게 되는 논쟁이 네덜란드에서는 16세기에 이미 결판이 났다. 프랑크 혈통과 로만 혈통의 혼혈에 영향받은 플랑드르 도시들의 유복한 시민들은, 이탈리아의 조화를 추구하는 종교적인 미술 작품을 향유하는 데 종교개혁이 걸림돌이 되도록 내버려둘 마음이 없었다 — 그리하여 성상파괴가 나타났다. 반면 순수한 게

르만족인 화란인은 처음부터 이를 엄격히 준수하려는 경향을 보였다. 에스파냐의 군대가 네덜란드 남부에서 가톨릭교를 지킨 데 반해, 북부가 자유로운 개신교적 종교 활동을 쟁취해 낸 것은 우연이 아니다. 이러한 분리는 미술 발전에 축복이 되었다.

도판 16. 루벤스, 〈성 안나와 성가족〉, 1630년경, 캔버스에 유채, 115cm × 90cm, 마드리드, 프라도미술관

플랑드르 미술은 북부의 유기적인-정신화된 방식과 남부의 조화를 추구하는 방식 사이의 균형을 이루고자 했다. 이를 위해서는 무엇보다 엄청난 예술가들의 능력이 필요했지만, 그것은 때마침 루벤스를 통해 나타났다. 이곳에서도 이탈리아의 경우와 마찬가지로 교회 미술이 주도적인 역할을 했지만, 루벤스는 이탈리아인이 했던 것과 정반대로 작품에 접근했다. 아름다운 모티프를 고안하여 거기에 순간적인 몸짓과 우발적인 조명을 외적으로 덧씌우는 대신에, 루벤스는 특정한 순간의 자세나 동작에서 유기적인 모티프를 선별하여 주로 부차적인 요소(의복, 색채, 조명)에서 조화를 이루도록 한다[도판 16]. 그럼으로써 그는, 동시대 인물과 신화적 인물을 뒤섞어 놓은 장면에서조차 자연에 충실하고 전체적

으로 설득력 있다는 인상을 획득한다. 반면 카라바조가 그린 천민들은 그것이 의도를 가진 허구임을 쉽게 알 수 있다. 조화주의와 유기주의의 균형을 성공적으로 이루어 내는 루벤스의 능력은 시간이 지나도 유지될 뿐 아니라 오히려 점차 상승했으며, 이는 루벤스가 비중을 두었던 표상목적의 활동(교회 그림과 신화 그림 [요컨대 역사화])과 더불어 사실주의적 분야들도 결코 등한시하지 않았던 상황을 통해 납득할 수 있다. 이로 인해 그에게 그리고 일반적으로 루벤스 유파 전체에게 다른 어느 곳에서 시도되었던 것보다 탁월하게 그 시대 전체를 비추는 세계관의 거울이 될 능력이 부여되었다. 반면 루벤스의 가장 재능 있는 제자인 반 다이크는 이탈리아인의 방식에 지나치게 얽매이면서 (이를테면 우발적인 것을 자세에 드러냄으로써 그리고 답습된 구성을 통해서) 게르만적 예술 감각에서 멀어졌지만, 그러면서도 이탈리아적인 것에는 도달하지 못했다. 이것은 특히 양자의 초상화들을 비교해 보면 느낄 수 있다.

아울러 플랑드르의 창작에서 사용목적과 치장목적의 변화도 일어났다. 네덜란드 르네상스는 여기서 곧 이탈리아 바로크-모범에 대한 긴밀한 연계로 대체된 것으로 보인다.

홀란트인은 그에 반해 순수하게 게르만적-개신교적인 전제에 의거한 미술을 구축하려는 최초의 시도를 꾀했다. 모티프는 유기적이어야 했을 것이고, 그 모든 관계도 유기적이어야 했을 것이다. 관찰자는 거기서, 비록 불명확한 어떤 정취에 불과한 것일지언정 무엇인가를 생각했을 것이며, 그에 반해 조화를 이루는 것은 원칙적으로 배제되었다.[5]

5. 물론 역사적으로 남은 홀란트 미술에서도 어떤 기본법칙이 절대적이고 순수하게 이행된 것은 아니다. 그리하여 렘브란트의 작품에서 이탈리아의 본보기를 따른 콘트라포스토가 나타난다. 그것은 분명히 이 거장을 매혹하여 그가 자신의 작품에서도 이를 한번

저 작은 나라가 좁은 영토에서 단기간에 배출한 수많은 미술가는 그 민족 전체가 주어진 과제에 대한 해법을 찾는 데 참여했음을 입증한다. 이는 게르만 미술이 전체 민족혼을 표현한 마지막이었고, 그 기간은 길지 않았다. 렘브란트조차 그의 발전에 종지부를 찍기에는 너무 이른 시기에 암스테르담 애호가들의 조화를 추구하는 경향과 싸워야 했다. 이러한 경향은 점차 교양 있는 홀란트인에게 파고들었으며, 그로 인해 이 최초의 원칙으로서의 반조화지향적 미술은 (15세기의 이러한 미술은 의식적인 의도로 반조화적이지 않았으므로) 패배했다. 동시에 플랑드르 미술 또한 지극히 생생한 충동을 점차 잃었으며, 그러자 프랑스 미술이 전면에 나서게 되었다. 프랑스 미술 역시 그들 나름의 방식에서 이기는 해도 유기주의를 조화주의와 마찬가지로 고려했다.

그러나 우선은 국가의 미술이 꽃피운 짧은 전성기 동안 홀란트인이 사용목적과 치장목적에 대해 가졌던 태도를 일별해 봄으로써 많은 깨달음을 얻을 수 있다. 이 지역에서 고딕과의 연결고리는 네덜란드 르네상스로 인해 끊어졌다. 그러나 바로크-이탈리아인의 조화를 추구하는 모티프는 이 민족 전체의 천성을 거슬러 나타났음이 틀림없다. 그리하여 미술사에서 가장 흥미로운 질문이 나타나게 된다. 즉 표상목적에서 전적으로 유기적인 것으로 기울어 있던 홀란트인이 이제 두 개의 실천적 목적에서 어떤 모티프를 선별했는가 하는 것이다. 그 결과는, 이론가들이 라파엘로와 그 이후의 저서와 작품들에서 복원한 바의 로마 고대에 유리한 것이었다. 유기적인 것을 강력하게 지향한 홀란트인은 (그리고 동시대의 영국인 또한) 카노바가 등장하기 1백 년 이상

시도해 보도록 했을 것이다. 그러한 경우에 우리는 예외 없는 법칙이란 없으며, 그렇지만 법칙은 여전히 법칙이라는 점을 이해해야 한다.

전에 로마 고대의 치장목적 작품과 사용목적 작품에서 그 본성을 파악하는 한편 유기적 모티프에만 드러나지 않게 운동을 적용했다. 이때의 본성이란 불활성 물질을 가지고 신체적-목적적 조형을 할 때만 어울리는 무기적인 부동의 기본 형태를 말한다. 그 모티프는 (주택 건축에서) 엄격한 결정형으로, 부동으로 구축되거나, 유기적으로 구축되고 적절한 움직임을 경험한다(과일 덩굴이나 아칸서스 덩굴). 그러나 무기적인 것의 운동은 부자연한 것으로 여겨져서 규모가 큰 작품과 넓은 범위에서는 배제되었다. 이것이 이 엄격하게 게르만적인 미술에서 "진실함"Wahre이며, 이 미술은 이로써 고딕 시절 이후 처음으로 자신을 재발견했다.

16세기에 프랑스 미술은 독일과 네덜란드 미술과 같은 영향을 경험했다. 그러나 프랑스 르네상스의 인간 형상들에서 우리는 사랑스러움과 가늘고 긴 형태를 분명히 지향하는 고딕의 이상을 어렵지 않게 발견하게 된다. 17세기에 프랑스 미술은 플랑드르 미술과의 상대적 친연성이라는 유산을 물려받은 덕분에 다시 한번 게르만 세계 전반에서 의미 있는 것이 되었다. 프랑스 미술은 또한 유기적 모티프를 토대로 삼았으나, 그것 또한 결코 직접적인 본보기가 되지는 못했다. 활발한 시선, 사실적인 것과 우의적인 것의 거침없는 혼합은 특히 르브룅과 그의 동료들이 루벤스와 공유하는 특징적인 외형이다. 그러나 루벤스가 미켈란젤로의 전철을 따라 그의 인물들에 초인적인 사지를 부여함으로써 그들의 강력한 운동과 조화를 이루도록 한 장치는 프랑스인에게서는 사라졌고, 그들의 옛 이상 ─ 사랑스러운 궁정풍의 우아함 ─ 이 그를 대신했다. 18세기의 대가(와토Jean-Antoine Watteau)는 이미 모티프의 선별을 통해 그러한 이상의 구체화를 촉진했다. 치장목적과 사용목적에서도 그들은 이탈리아와 플랑드르의 미술가들이 제시한 무기적인 것

의 운동에 대한 지향을 따랐으나, 역시 그들의 선배들에 비해 훨씬 신중함을 유지했다. 이탈리아인에게서 (소용돌이 모양의) 무기적인 것의 운동이 극단에 도달한 18세기 전반에 프랑스인은 이에 동참하였으나, 그럼에도 불구하고 (고대 후기에 이미 역동적인 장식격자를 나뭇가지 형으로 바꾼 것과 마찬가지로) 유기적인 것이 그 저변에 놓여야 한다고 믿었다. 그리하여 그들은 조개껍질을 두드러지게 많이 선택하였는데, 그것은 원래부터 유기적인 것과 무기적인 것 사이에 자리하는, 규칙적이면서도 비대칭적인 모티프였다. (무기적인-) 자연적인 것으로의 선회 또한 프랑스에서는 이탈리아에서만큼 급격하게 일어나지 않았다. 프랑스에서는 "루이 16세 스타일"과 더불어 제국의 한층 더 엄격한 [신]고전주의를 향한 평범한 이행이 이루어졌기 때문이다. 이것만 보아도 프랑스인의 가장 고유한 예술 감각이 로마 고대에 기질적으로 얼마나 일치하는지가 입증된다. 러시아인만이 유사하게 거침없는 방식으로 이 양식에 투신했는데, 이는 그들이 제정기 로마 고대에서 그들의 비잔틴주의적 국가-문화에 역사적으로 가장 근사近似하게 성립된 양식을 발견했기 때문이다.

　스페인 미술은 중세 이래, 조화를 추구하는 이탈리아적인 것이 아니라, 유기적인 게르만적 경로를 택했으며, 처음에는 프랑스의 영향을, 훗날에는 플랑드르의 영향을 받았다. 프랑스식 전형에서 플랑드르식 전형으로의 이러한 전진에서 이미 스페인인에게 프랑스의 유기주의는 너무 신중한 것으로 여겨졌으며, 스페인의 미술정신은 우발적-유기적인 것에 대한 확고한 연계를 열망하고 있었다는 것을 짐작할 수 있다. 이러한 짐작은, 스페인 고유의 예술의지가 완전히 순수하게 드러나는 17세기 스페인의 미술 작품을 대면함으로써 확신으로 바뀌게 된다. 모티프를 순수하게 유기적으로 다루는 점에서 스페인인은 홀란트인

과 경쟁했으며, 나아가 그들을 넘어설 수 있었다. 그러나 다른 한편으로 이 둘에게는 상반되는 점이 있다. 홀란트인이 개신교도였다면, 스페인인이 의도한 것은 가톨릭 미술로서, 명백한 신앙의 극히 엄격한 견해에 통합될 수 없는 것은 거기에 들어설 자리가 없었다. 그러므로 여기서 그 자체를 목적으로 하는 미술은, 범신론적 색채를 띤 분위기와 더불어 처음부터 배제되었다. 이 가운데 사실적 주제를 가진 작품들과 마주칠 때는, 목적적으로 너무나 분명히 결정되어 있어서 그 이상의 어떤 정취도 사라져 버렸다. 17세기 스페인 미술의 전부라고 할 수 있는 그리스도교 미술에서 스페인인은 동시대의 이탈리아인에게는 그들의 아름다움에 대한 숭배의 구실에 지나지 않았던 것, 요컨대 신의 영적 전능함을 유일한 표준적 표상목적으로서 기리는 것을 진리로 만들었다. 그와 더불어 오로지 하나의 사실적 주제만이 그 자체를 위하여 진행되었으니, 이는 초상을 말한다. 유기적 모티프는 거기서 여느 홀란트 초상만큼이나 정확하게, 어쩌면 그 이상으로 정확하게도 재현되지만, 흡사 프랑스인에게 우아함이 그러하듯 스페인인의 가슴 속에 자리한 저 특성, 즉 장엄함Grandezza에 의해 조화를 이루고 있다.

17세기 스페인의 미술운동은 완전히 표상목적 창작에 몰두하면서 사용목적과 치장목적에는 아무런 창작의 즐거움을 느끼지 못했다는 점에서도 동시대 홀란트 미술의 흐름과 닮았다 ─ 절반은 로만적인 프랑스인이 미술의 서로 다른 목적들 사이의 조화로운 균형을 중심 과제로, 또한 매우 영리하게 그들이 유럽에서 미술의 헤게모니를 장악하는 주요한 수단으로 여긴 것과는 매우 대조적이다. 홀란트인처럼 이탈리아 바로크를 거부하는 태도를 취해야 할 이유가 이탈리아인에게는 없었다. 그러나 때로는 위대한 거장과 유기적 모티프를 다루는 이들이 이탈리아 바로크 모티프를 상대적으로 엄격한 형태로 사용한 점은 주

목할 만하다. 위대한 시기가 지나간 후에야 비로소 (이탈리아의 후기 바로크 단계에 상응하는) 이른바 추리게라 양식churriguereske Stil[스페인 바로크 중기에 유행한 건축 스타일]이 펼쳐졌고, 여기에는 무기적 소용돌이의 극도로 과장된 운동이 수반되었다. 그러나 미술가들이 고전주의와 더불어 사용목적과 치장목적에서 다시 자연으로 되돌아갔을 때, 스페인의 표상목적적 창작은 유기적인 것의 우발적 현상에서 벨라스케스조차 능가한 대가, 고야Goya의 등장을 목도했다.

대체로 보아 17세기의 홀란트인은 1520년 이후로 명백히 미래를 접수한 저 방향으로 지극히 단호하게 나아갔다. 그러나 이처럼 저돌적인 돌격으로도 처음에는 근본적으로 효력을 볼 수 없었다. 계시신앙에 근거한 이전의 세계관이 사람들의 정서에 미친 여파는 너무나 막중해서, 미술 창작이 그로부터 쉽사리 해방될 수는 없었다. 18세기의 합리론, 특히 새로운 자연과학의 인식론에 이르러서야 (칸트, 라플라스, 괴테) 비로소 순수한 자연과학적 세계관의 근거 위에 형성된 예술의 바탕이 창조되었다. 이러한 예술이 19세기에 곧장 유기적 모티프의 무한한 풍요로 빠져들었다고 생각하고 싶을 수도 있다. 그러나 처음으로 나타난 것은 그와는 정반대되는 현상이다. 자연과의 경쟁이 최종적으로 그 자체를 목적으로 하는 것임을 선언하는 데 대한 모든 장애물이 사라져버린 것처럼 보인 그 순간에, 갑자기 사람들은 이전 시기들에는 미술 작품의 무목적성이라는 것을 알지 못했다는 것을 기억해냈다. 그 결과 그들은 미술 창작의 목적성을 열정적으로 다시 생산하고자 했다. 이것은 이른바 공예 혁신 운동에서 가장 분명하게 드러났다. 이 운동의 가장 간명하고 가장 중요한 강령은 무기적인 것의 부활이었다. 무기적인 것은 물질과 기술의 필연적 결과물로 여겨졌지만, 이는 입증 가능한 역사적 전개의 근거에 대한 우리의 설명에서 볼 수 있는 것처럼 오

류이다. 그러나 소위 "고급미술"hohe Kunst에서 표상목적은 다시 전면으로 내세워졌다. 그런데 이러한 에피소드 전체는 흐름에 반하는 단 하나의 움직임을 뜻하며, 사람들이 앞선 모든 시기 미술의 모티프들을 가져왔다는 점을 가장 확실하게 보여 주었다. 앙피르Empire 양식은 이미 이러한 길의 첫걸음이었다. 물론, 누구도 시대의 욕구를 완전히 대변할 수 있다고 보장할 수는 없으므로, 하나의 단일한 시기에 머물러 있을 수는 없을 것이다. 그러나 마침내 벨라스케스와 렘브란트에 이르렀을 때, 그것은 마치 비늘처럼 눈에서 떨어져 나갔고, 사람들은 매우 단호하게 1520년 이후로 정해져 있었던, 그러나 그때까지 반복해서 버려졌던 궤도로 다시 접어들었다.

하나의 미술이 그 모티프를 자연에서도, 자연이 특별히 명료하게 표상되는 것으로 보이는 단일한 미술에서도 찾지 않고, 자연의 본질과 미술에 의한 그것의 재현에 대해 매우 다양한 세계관을 가지고 있던 다양한 과거의 미술 시기에서 찾는다고 하는, 이때까지 없던 현상에 대해 조금 더 살펴보자. 거기서 — 모든 미술 창작이 그 당시의 세계관에 엄격하게 종속되어 있다고 하는 — 우리의 서술 전체가 무력화되는 듯하다. 그러나 이는 겉으로 보기에만 그럴 뿐이다. 근대의 미술 창작은 그것이 저마다 본보기로 삼은 옛 미술의 기념물을 모두 단지 자기목적적인 것으로 취급하기 때문이다. 근대의 수집가는 15세기 성화의 어떤 점에 흥미를 갖는가? 그는 그것을 창작하게 한 정신적 표상목적이 아니라, 오로지 그것이 대변하는 자연과의 경쟁, 유기적 현상에 대한 근접의 정도, 다양한 측면을 건너뛰게 만드는 단순성Naivität에 관심을 가진다. 우리는 지난 수십 년간의 이러한 고찰 방식을 미술사적인 것이라 부르는데, 그것을 자연사적이라고 표현해도 좋을 것이다. 그러나 근대 미술 작품을 과거의 표준에 따라 완전히 이해하기 위해서 미술사적 지

식이 필수적인 것으로 보인다는 사실은, 다시 근대의 조형예술이 얼마나 많은 대중을 소외시켰는지를 충격적으로 입증한다.

최근에 유기적 자연과의 경쟁은 어떤 형태에서든 명백히 그 자체를 목적으로 하는 것으로 설명된다. 과거의 표상목적은 시대착오[6]로 여겨진다. 우리는 다소간에 정취로 충만한 자연의 단편을 범신론적으로 탐닉하거나, 아니면 도상에 대한 확고한 생각이 존재하는 경우 (특히 독일인은) 신비주의적 어둠을 둘러쓰는데, 이 어둠은 그것의 불명확성을 가지고서 눈에 띄게 그 정취에 근접해 간다. 유기적 자연과 그것과의 경쟁은 그러한 작품에서 확실히 사고를 구체화하는 데 기여할 뿐이다. 이것은 오로지 신체화만을 추구하고 제공한 고대 미술의 가장 이른 시기에 가장 극단적으로 대립하는 항이다. 그런 방식으로 자기목적의 미술에서 재차 목적적 창작이 나타나지만, 이 목적은 이제 어떤 육체적 욕구도, 아니면 정신적 욕구도 아니며, 요컨대 위장된 육체적인 것일 뿐이다. 이때의 목적은 진정 초월적인 소망으로 여겨지며, 이를 가장 적절히 표현한다면 세계혼Weltseele에 대한 예감이라고 할 수

6. 이는 교회 미술에 가장 분명히 각인된 것으로 여겨진다. 종교적 내용을 가진 근대의 도상은 옛것의 단순한 모방이거나, 순수하게 그 자체를 목적으로 한다. 거기서 표상목적이 발견되는 한 그것의 본질은 근대의 세계 관념을 선전하는 것이다. 예컨대 사회주의의 세계 관념에서 그리스도의 삶과 말씀은 가장 풍요로운 접점들을 제공한다. 여기서도 우리는 흥미로운 유사성을 만난다. 제정기 로마 역시 한편으로는 그 자체를 목적으로 하는 미술과, 다른 한편으로는 그리스도교의 사회주의적 교의가 발생하는 것을 목도했다. 그로 인한 최종 결과로 그리스도교 교의에 의한 자기목적적 미술의 말살이 일어났다. 이것을 우리의 가까운 미래에 적용하여, 반대쪽 극단으로의 갑작스러운 전환을 예견하고 싶을 수도 있을 것이다. 그러나 우리는 과거와 현재의 차이를 간과해서는 안 된다. 그리스도교의 사회주의는 필사적으로 현세적인 모든 것을 (현세적 자연과의 경쟁으로서의 미술을 포함하여) 혐오했지만, 근대의 사회주의는 적어도 그 진지한 현상에서는 현세적인 것의 개선에 대한 확신에 찬 희망을 품고서 나타난다.

있을 것이다.

마침내 근대 미술은 치장목적의 작품과 사용목적의 작품에서도 유기적 자연과의 경쟁을 자기목적으로 선언했다. 고대는 이 영역에서 처음에는 매우, 그 뒤로는 조금, 마지막에는 원칙적으로 무기화했고, 중세는 큰 엄격성으로 회귀했으며, 근세 미술은 마침내 무기적인 것의 운동으로 전진했다면, 근대 미술의 노력은 단연코 움직이는 유기적인 것의 관철을 지향했다. 그러나 무기적인 것의 완전한 추방은 아직 도래하지 않았다. 요컨대 건축은 여전히 이를 거부하고 있으며, 가구에서도 한 늙은 실행가가 이제는 한물 간 공예 혁신 운동에 비웃으며 주문했듯 "호박으로 서랍장을 만드는 것"은 아직 이루어지지 않았다. 이것은 오늘날까지도 이 영역에서의 창안을 무력화시키는 전통에 대한 강조 때문인데, 그 반면 내일이면 아마도 보석이나 도기에서 이미 이루어진 것처럼 극복될 것인가? 아니면 인간이 입체와 평면을 가지고 구성하는 창작에서 결코 넘어설 수 없는 어떤 경계가 여기에 존재하는가? 이 물음들에 대한 신뢰할 만한 답은 오늘날 아직 나오지 않았고, 역사적 경험에 비추어 우리는 추측을 자제하게 된다. 그러나 한 가지 점에 대해서만큼은 이제 분명히 해야 할 것이다. 즉 사용목적 창작과 치장목적 창작의 해방이 실제로 미래의 미술을 지배하려면, 우선 생산의 경제적 관계들에서 근본적 전복이 일어나야 한다.

인간의 미술창작에서 엄격하게 목적적인 시기들에 미술가Künstler와 공예가Kunsthandwerker의 구분이 없었다는 점은 앞서 강조한 바 있다. 이것은 오히려 (의심의 여지없이 점진적으로 발전된 과도적 단계들에 따라) 애호가를 위해 작업하는 자기목적의 미술이 생겨났을 때 비로소 완전히 유효해졌다. 장차 치장목적과 사용목적 역시 미술을 자기목적적으로 이해하는 데 관련된다면, 이것들 또한 자연스럽게 예술

의 문외한Banause의 손에서 예술가의 손으로 넘겨져야 할 것이다. 왜냐하면 문외한은 다만 전통적이고, 가능한 한 창의적이지 않은 창작에만 참여할 수 있기 때문이다. 또한 그것 역시 19세기까지, 상대적으로 빈곤한 유형의 무기화된, 따라서 전통에 충실한 치장목적 미술과 사용목적 미술을 통해 가능했다. 그러나 유기적 모티프의 무상한 현상과의 경쟁이 이러한 목적들로까지 확장되기에 이른다면, 전통적 창작이 종말을 맞이할 것이고, 지금까지처럼 해서는 두 목적은 더는 충족되지 않으며, 이것들 또한 미술가의 손에 양도되어야 한다. 그러나 이는 극단적인 분업을 통해 수행될 수 있을 것이다. 즉 창의성은 온전히 예술가에게, 제조업은 예술의 문외한에게 돌아가는 것이다. 덧붙여 말하자면 소수 영역에서 (예컨대 방직) 이러한 과정은 이미 시작되었다. 하지만 그러므로, 생각된 방향의 일관된 진전에서 점차 이른바 공예Kunstgewerbe에서의 검증된 작업 자체가 공장생산의 운영에 종속될 것이 분명하다.

인간이 자연의 힘들과 그 인과법칙에 무지하고 맹목적인 채로 그것들에 맞서는 동안은, 그는 미술에서 자연에 대해 가장 독립적이고 자연과 가장 대등했다. 그는 자연이 무기물에 적용하는 것과 같은 법칙을 다루었지만, 그것에 기반하여 어떤 유기적 존재도 본보기로 삼지 않은 진정 창조적인 작품을 창작했다. 그때 자연에서 정신적인 것에 대한 예감은 인간이 가진 확고한 지배의 감각을 흔들기 시작했다. 정신의 표상들로 인해 그는 유기적 모티프를 재창조했고, 그로써 인류는 최초로 자연으로부터의 독립성을 포기했다. 그러나 그는 여전히 자연에 대해 우월감을 느끼며, 자신의 미술을 통해 개선된 유기적인 것을 내놓는다. 그런데도 디아도코이 시대 이래 자연과학에 점차 강렬하게 몰두하게 될수록 인류는 점점 더 혼돈에 빠지게 된다. 또한 그는 유기

적인 것의 우발적 현상을 점차 더 이해하게 되는데, 그리스도교 세계관의 승리는 여기에 단편적으로 근거하되, 이것이 근본적인 변화의 바탕이 된 것은 아니다. 오늘날 마침내 우리는 상당한 정도까지 인식하는 자로서 자연을 마주하고, 자연의 인과법칙을 상당 부분 정복하였으며, 어떠한 자연의 현상도 더는 우리를 놀라게 하지 않는다. 그러나 자연에 대한 이와 같은 정신적 정복과 나란히, 미술의 편에서 우리는 나날이 더 자연에 예속되고 있다. 고대 미술에서 자연이 단지 개선된 형태로 재현될 수 있는 것으로 보였고, 그리스도교 미술에서도 그것은 여전히 정신적 힘들을 구체화하는 필요악에 지나지 않았다면, 오늘날 자연은 무상한 현상들을 가지고 미술에서 자리를 차지하게 되었다. 여기서 우리는 특히 예술가들이 여전히 인정하고 싶어 하지 않는 것, 즉 고대와는 정반대로 오늘날에는 자연이 개선된 예술이라는 문장이 적용된다는 것을 더는 숨길 수 없다. 예술은 그저 (근대 문화에서 매우 특징적인) 자연의 향유를 매개하고 고양하기 위한 수단일 뿐이다. 두 그루 나무로 이루어진, 또는 엄지와 검지로 둥글게 만들어낸 테두리 안에 담긴 자연의 일부는 마찬가지로 작동하며, 사각형 테두리 속에 그려진 자연의 모방보다 더 효과적이지 않다. 의도된 정취가 현실의 자연 일부보다는 그림 앞에서 나타난다면, 그것은 그림이 거슬리는 모든 부수 현상으로부터 더 잘 고립되어 있기 때문이다. 미술가에 의한 세부적인 무상한 특성(명암 처리, 색채)의 일방적 강조(와 과장)는 "주관적 이해"로 표현되고, 현대의 그림에서 분명한 즐거움의 원천으로 즐겨 주장되는 것들이지만, 이는 그 그림들에 담겨있다고 곧잘 들먹여지는 자연에 대한 어떤 우월함에도 근거하고 있지 않다. 왜냐하면 그러한 과장이 허위의 경계에 닿는 순간, 그 그림은 그것의 일시적 가치마저 상실하기 때문이다. 어쨌든 이러한 관점은 이미 저무는 중이며, 자

연을 단순한 세계혼의 대변자로 취급하는 관점이 점차 중시되고 있다. 그러나 유기적 자연이야말로 실제로 그 자신의 최상의 대변자이며, 미술은 그저 이를테면 따뜻한 방 안에서 숲의 고독을 즐기고자 하는 이들을 위해 기꺼운 대용품을 빚어낼 뿐이라는 것은 명약관화하다. 그런데 이러한 목적은 예술가가 숲의 편린이 보여 주는 현실적이고 무상한 현상에 근접해갈수록 더 확실하게 성취된다.

인류의 조형예술에서 모티프의 발전 전체의 기점과 종점은 대략 다음과 같이 요약된다. 시초의 세계관에서 자연물은 그저 존재하는 신체적 개별존재로 여겨졌으나, 미술에서 무기화에 의해 영원으로 승격되었다. 오늘날의 세계관에서 자연물은 영원한 세계혼이 현상하는 형태로 여겨지지만, 미술에서 극히 광범위한 유기화를 통해 무상한 것으로 강등된다. 그러므로 과거에는 하나의 유형이 수백 년, 아니 수천 년 동안 유효한 것으로 존속할 수 있었던 반면, 오늘날에는 유행이 나날이 새로운 예술 현상을 낳고 있음을 알게 된다. 그러나 이 양극단, 그 중도에 그리스도교 중세의 세계관과 미술이 위치하는 이 양극단 사이에서, 인류의 예술창조가 지금까지 걸어온 발전 전체가 발생하였다.

3장

입체와 평면

자연의 모든 사물은 입체Form 1이다. 즉 높이, 폭, 깊이의 3차원으로 연장된다. 이러한 사실은 오로지 촉각Tastsinn을 통해 직접 확신할 수 있다. 반면, 무엇보다 인간이 외부 사물의 인상을 받아들이도록 돕는 저 감각 — 시각Gesichtssinn — 은 우리가 본 것의 3차원성에 대해 착각하게 만드는 데 적합하다. 우리의 시각기관은 신체를 투시할 수 없고, 그러므로 언제나 2차원적 평면들로 제시되는 한 면만을 보게 된다. 우리는 촉각의 경험에 의지해서야 비로소 눈이 보는 2차원의 평면들을 정신 안에서 3차원의 형태로 보완하게 된다. 이러한 보완은, 보인 사물에 대해 촉각의 경험들이 기억 속에서 소환하는 데 적합한 현상들이 더 많이 나타날수록 자연히 더 쉽고 빠르게 수행된다. 멀리서는 그저 특정한 높이와 폭을 가진 색점 또는 광점으로 보이는 것이, 가까이 다가서면 밝은 부분과 어두운 부분의 교차로 드러날 수 있으며, 거기서 우

1. [옮긴이] 이 책에서 Form은 철저하게 평면(Fläche)의 대응적 개념으로 쓰인다. 그러므로 이 말은 단순한 형태가 아니라 대상의 입체적 형태를 가리키고, 종종 입체 자체를 의미하기도 한다. 이를 감안하여 우리말로는 맥락에 따라 형태, 입체, 입체적 형태로 옮겼다.

리는 곧 볼록한 모양 – 입체감 – 의 존재를, 아울러 3차원을 알아볼 수 있다. 이러한 효과는 관람자가 자연물에 다가갈수록 자연스럽게 증대될 것이 분명하며, 마침내는 시각기관에 의한 착각을 관람자가 더는 조금도 의식하지 못하게 될 만큼 촉각의 경험에 대한 기억이 우위를 점하기에 이를 것이다. 하지만 그러한 과정이 더 확장되어 극단으로 가게 되면, 즉 눈이 직접적으로 접근하게 된다면 그 효과 역시 다시금 극단으로 전복될 것이다. 즉 눈은 이제 촉각 경험을 촉진하는 현상들을 통찰할 수 없게 되어 재차 평면만을 보게 될 것이다.

이로부터, 자연물을 인간의 내관으로 수용하기 위해서, 또한 그럼으로써 조형예술에서 인간이 자연과 경쟁하기 위해서는 이 사물들을 각기 어떤 거리에서 받아들여야 하는지가 근본적으로 중요해진다. 사물과 눈을 직접적으로 근접시키면 – 이것을 근거리시야Nahsicht 2로 부르기로 하자 – 순수한 2차원의 평면성에 대한 인상을 얻게 된다. 눈을 얼마간 뒤로 물리면 사물들에서 촉각 경험을 의식에 불러오는 현상들을 인지할 가능성을 얻게 된다. 입체감이 가장 완전하게 조망되고, 따라서 가장 명료하고 설득력 있게 3차원성의 인상을 얻을 수 있는 지점에 이르기까지 사물에 점차 거리를 둠으로써 방금 말한 인상은 증대된다. 나중에 이것을 한정하는 수고를 아끼기 위해 통상시야Normalsicht라는 명칭을 부여하고자 한다. 눈과 사물의 거리가 통상시야를 넘어서면, 다시 그 반대의 과정에 들어가게 된다. 즉 입체감은 눈과 사물 사이에 놓인 대기의 벽이 두꺼워짐에 따라 점차 사라져가다가 결국은 눈의 망막이 접하게 되는 균일한 광점 또는 색점이 되는데, 이를 원거리시야

2. 여기서 순수한 2차원성을 받아들이려면 눈이 얼마큼 근접해야 하는지는 근본적으로 보인 사물의 크기에 달려 있다. 건물의 벽 앞에서라면 한 걸음이나 몇 걸음 떨어지는 것으로 충분하겠지만, 대상이 작아질수록 일반적으로 눈에 가까워져야 한다.

Fernsicht라고 부를 것이다.

우리는 거기서 처음에는 상승하다가 그 뒤로 하강하는 과정을 알게 된다. 그 과정은 통상시야에서 정점에 도달하지만, 시작점과 종결점은 동일하게 보인다. 그러나 통상시야가 분명히 두 반대항 사이의 균형을 선보이는 상황은 이미, 출발점과 종결점이 그것들의 가시적인 동일성에도 불구하고 여전히 실제로는 상반되는 것을 보여 준다는 사실을 드러낸다. 원거리시야가 실제로는 3차원의 입체들이 존재하는 곳에 평면이 있는 것처럼 보여줄 때, 그것은 의심의 여지없이 감관의 착각Sinnestäuschung에 관한 문제이다. 그러한 평면들이 현상하는 근거는 그저 인간의 시각기관의 협소함에 기인한다. 따라서 우리는 그것을 주관적 평면subjektive Fläche이라 부르기로 한다. 반면 어떠한 평면이 있고 우리가 근거리시야를 통해 그것의 인상을 받아들이게 될 때 거기에는 환영이 없다. 그것은 실제로 존재하고, 저 주관적 평면에 대해 객관적 평면objektive Fläche이라 불릴 것이다. 3차원인 물체는 오로지 2차원 평면들로 구획된다. 눈이 근거리시야를 바탕으로 내관에 보고하는 평면은 물체의 실제로 존재하는 부분이며, 눈은 주어진 경우에 그것의 작은 평면적인 부분밖에는 지각할 수 없다. 우리가 그런 식으로 부분—평면—을 인지하고 그러는 동안 전체—입체—를 간과할 때, 거기에는 한정성Beschränktheit이 있을 뿐 환영은 없다. 객관적 평면은 그것이 필연적이고 분리할 수 없이 속하는 입체만큼이나 자연물에 의거하여 존재한다.

우리는 사물을 두고 다음과 같은 것들을 구별할 수 있다.

1) 완전히 본질적인 것인 입체, 2) 본질적으로 입체에 속하며 못지않게 본질적인 것인 객관적 평면, 3) 시각의 착각에 불과한 주관적 평면.

두 개의 평면은 기본적으로 동시에 발생한다. 환영은 오로지 우리

에게 주관적 평면을 보여 주는 균일한 2차원성에 근거하는 반면 객관적 평면은, 다소간 날카롭게 서로 대비되고 동일한 평행면Ebene 3에 놓이지 않는 부분평면Teilfläche으로 쪼개진다. 바꿔 말하면 개개의 부분평면들은 2차원적이지만, 한눈에 조망하게 되는 사물의 전체 표면은 그렇지 않다. 자연을 개선하는 고대 미술은 셋 중 어디로 분류해야 할까? 당연히 두 근본적 요소들인 3차원의 형태와, 2차원의 단편적인 면으로 쪼개지는 객관적 평면으로 보내야 할 것이다. 반면 고대 미술은 단순한 현상에 근거한 주관적 평면을 우선 기본적으로 무시했음이 분명하다. 그러나 객관적 평면은 부분평면으로 조형하는 것으로 알려져 있다. 따라서 자연을 개선하는 최초의 미술은 형성된 모티프의 이러한 부분평면들을 특별히 날카롭게 강조하고 부각했을 것이 틀림없다. 앞장에서 우리는 모든 미술 창작이 무기적 자연모티프와 유기적 자연모티프 사이의 대립에 의해 지배되었음을 알았다. 그에 대해 우리는 곧장 입체적 형태와 객관적 평면(부분평면)의 구별이 이러한 대립에 어떻게 반영되는지를 물어야 한다. 우리는 순수한 무기적 모티프 ─ 결정형 모티프 ─ 에서 그 구별이 가장 엄격하게 이루어지는 것을 알게 된다. 여기서 각각의 부분평면은 엄격한 대칭적 배치 형태와 날카로운 경계선으로 완결되고, 절대적으로 2차원적인 수준으로 나아간다. 반면 유

3. [옮긴이] 이 책에서 평행면이라고 옮긴 Ebene는 회화의 공간을 이해하는 데 중요한 역할을 하는 개념이다. 전통적인 회화 작품을 마주할 때 우리는 그것의 물질적 표면이 아니라 그 너머에 존재하는 재현된 이미지를 바라보게 된다. 평행면은 그처럼 재현된 요소들이 놓이는 평면이며, 통상 회화의 물질적 표면과 평행하게 자리하는 것으로 상정된다. 이를테면 투시도법이 적용된 회화의 경우, 소실점으로 수렴되는 알베르티 도식의 격자구조는 무수히 중첩되는 평행면을 상정한다. 따라서 2차원의 미술 작품에서 만들어지는 환영 공간의 깊이는 화면에 등장하는 요소들이 놓인 평행면들의 수와 격차에 좌우된다고 할 수 있다. 요소들이 전부 동일한 평행면에 있다면 공간은 지극히 납작해 보일 것이다. 반면 화면 위의 여러 높이에 요소들이 흩어져 있을수록 공간감은 당연히 커진다.

기적 모티프에서 부분평면은 통상 모서리가 굴려지고 서로 뒤섞이고, 따라서 한편으로는 비대칭적이고 불분명한 경계선 때문에, 다른 한편으로는 강력한 곡선 때문에 더는 절대적 2차원성을 갖지 않는다. 이경우 절대적 2차원성은 종종 단지 극히 작은 면에서만 유지될 뿐이다. 그 결과로, 인류의 미술 창작 시초에 그 감추어진 조화주의를 위해 가장 중요한 역할을 도맡았던 무기적 모티프는, 또한 그 시초에 엄격하게 가정된 입체적 형태와 부분평면들 사이의 명료한 구분을 가장 완전하게 재현했다. 물론, 우리가 이미 살펴본 바와 같이 인류는 일찍이 움직이는 유기적 자연과 경쟁해야 한다는 것을 알게 되었다. 그러나 우선 매우 끈기 있게 무기적 자연의 조화로운 법칙을 가능한 한 명료하게 표현하고자 하였듯, 입체적 형태와 그것의 경계를 이루는 부분평면들 사이의 구별 역시 마찬가지로 가능한 한 날카롭게 드러내도록 애써야 했다. 이러한 공준은 자연을 개선하는, 고대 미술의 기본적이고 중심적인 의도에 근거한다. 이러한 의도가 다른 의도들보다 중시되는 한, 자연모티프를 미술에서 취급할 때도 그 입체적 형태와 객관적인 부분평면들에 대한 관찰을 고수해야 했다. 실제로 고대 미술 전체는 입체적 형태와 그 부분평면들 일반을 폐쇄적으로 다루는 데서 벗어나지 않았다. 뒤에서 살펴보겠지만 이것은 쇠퇴 단계에 그 관계가 느슨해지기 시작하는 것을 보여 주는 징후들이 충분히 드러났음에도 그러했다.

그러나 유기적 모티프로부터 부분평면들의 날카로운 분리는, 흡사 고대 이집트 고왕국의 환조에서 잘 드러나는 것처럼 본질적으로 촉각경험 위에 구축되며 시각경험의 모순에 반하여 수행된다. 시각은 자연물의 수용에서도 예술품을 수용할 때와 같이 가장 주요하고 가장 불가피한 역할을 하므로, 고대의 인류가 예술에서 그것을 가지고 경쟁

하고자 했던 대상인 자연의 모티프들을 수용할 때 세 가지 시야 가운데 우선 직접적으로 작용하는, 그리고 동시에 촉각을 작동시킬 수 있는 하나를 선별하였을 것은 분명하다. 그렇다면 그것은 결코 원거리시야였을 리가 없고, 애초에 통상시야도 아닐 것이며, 오직 근거리시야일 수 있을 뿐이다. 고대 이집트의 조형물을 세심하게 연구하는 사람이라면 그것이 오로지 근거리시야를 위해서만 제작되었음을 곧 납득하게 된다. 관람자가 근거리시야 너머로 극히 조금만 멀어져도 그것은 입체감을 상실하고 평면적인 허상이 된다.

이로부터 두 번째 것이 도출된다. 즉 자연을 개선하는 미술에 적합한 유일한 자연과의 경쟁 방식은, 통상시야에서 나타나는 것과 같이 평면들로 경계 지어진 입체(환조)를 산출하는 것이다. 한쪽 면에서 바라보도록 조형된 것(반입체 또는 부조)으로서의 근거리시야에서 수행된 자연모티프의 재현은 물론, 주관적 2차원 평면(평면화Riß, 가장 넓은 의미의 회화)으로서의 원거리시야에서 이루어진 자연모티프의 재현도 엄격히 말해서 단순히 본질적인 것, 완전한 것, 닫힌 것을 지향하는 미술의 개념과 불일치한다. 그럼에도 불구하고 우리는 이미 고왕국 시기 이집트의 기념물들에서 양자를 모두 만나게 된다. 따라서 그토록 이른 시기에 이미 자연을 개선하는 미술의 창작이 특정한 경우에 주관적 평면을 드러내도록 한, 즉 사물의 무상한 가상을 선보이게끔 강제한 부득이한 이유가 있었던 것이 분명하다.

제1기. 자연을 개선하는 미술

1. 이집트

방금 말한 부득이한 이유를 살펴보기 전에, 가장 오래된 이집트 미

술이 주관적 평면에 얼마나 관심을 보였는지를 우선 알아보고자 한다. 이에 관하여 고대 이집트의 부조와 벽화는 무엇을 알려주는가?

그것들은 고대 이집트인이 가상시야Schein-Sichten라는 필요악을 유기적 모티프의 필요악과 같은 방식으로 다루었음을 알려준다. 그들은 유기적 모티프의 필요악을 무기적 자연의 조화로운 법칙 아래 가능한 한 폭넓게 지배함으로써 개선하고자 했듯이, 주관적 시야에도 객관적 근거리시야의 법칙을 적용하였다. 다시 말해 이집트의 부조와 벽화 또한 근거리시야에서 고려되었고, 그것들은 그 목적이 되는 자연과의 경쟁이라는 성과를 제대로 평가하기 위해서 또한 가까이에서 본 고대 이집트의 입체와 같이 취급되었다. 그렇듯 자연을 개선하는 이 미술은 실제로는 그저 무상한 주관적-평면적 가상을 보여 주었을 뿐일 경우에도 사물의 본질을 관철하고자 했다. 반대로 가상의 획득이라는 의도를 드러낼 수 있는 모든 것은 극히 엄격하게 억압되었다. 그것은 조형을 포기한 순수한 실루엣이나 다름없는 고대 이집트 벽화에서 가장 분명한 방식으로 드러난다. 관람자는 그의 앞에 있는 것이 하나의 평면임을 알았으며, 이집트의 미술가는 관람자에게 어떠한 착각을 일깨워 마치 그가 하나의 입체를 마주하고 있는 것처럼 여기게 만들기를 원한 것이 아니다. 오히려 그런데도 관람자가 어떤 착각에 빠져 있다면 전력을 다해 그것을 깨뜨리고자 했다. 과수원을 재현해야 할 경우, 우선 평면도Grundriß를 그리고 난 후 나무는 측면상으로 그리고, 주변의 울타리는 바닥에 넘어뜨려진 것처럼 그렸다. 다시 말해 모든 것은 직접적인 부감경Draufsicht, 즉 객관적 평면(근거리시야)으로 나타났다. 마찬가지로 고대 이집트 부조는, 한 방향에서 바라본 조형물의 외양을 알아보는 데 충분한 지극히 얕은 요철 이상으로 절대 나아가지 않았다. 그것은 또한 전면적 조형을 포기했고, 마찬가지로 윤곽선을 깊이 파낸

다든지, 그와 유사하게 후대에 관람자들에게 반입체 뒤쪽의 둥글림를 떠올리게 하는 미술적 수단도 포기했다.

반입체 및 평면화와 더불어 주관적 평면은 조형예술에 파고들었다. 반입체는 종래 일반적으로 객관적 입체(환조, 조각)와 관련하여 다루어졌다. 그것이 아직은 입체의 특질 - 3차원성 - 을 완전히 포기하지 않았기 때문이다. 실제로 반입체는 입체와 평면화 사이의 중간에 위치하지만, 완전히 발전해 가면서 입체보다는 평면화에 가까워졌다. 그러므로 우리는 반입체와 평면화를 객관적 평면으로 경계 지어진 입체작업Formwerk에 대비되는 주관적 평면작업Flächenwerk으로 볼 수 있을 것이다. 그러나 반입체와 평면화의 공통점은 양자 모두에 순전한 평면적 바탕이 있다는 것이다.[4]

환조 형상에는 바탕이 없다. 이는 무구한 관람자가 볼 때, 그리고 근거리시야에서 보자면 각각의 사물은 3차원 내부에 고립되어 있기 때문이다 - 즉 텅 빈 공간에 따로 존재하기 때문이다. 오늘날 우리는 텅 빈 공간으로 추정되는 것이 대기로 채워져 있다는 것을 알지만, 고대인은 물체적으로 파악할 수 없는 이러한 현상에 대해 확실하고 일반

4. 반입체라는 명칭은 물론 평균치에 근거한 것일 뿐이다. 조형물이 바탕면에서 3차원적으로 돌출한 정도는 본연의 형상 8분의 1가량에서 완전한 환조에 이르기까지 다양하다. 고대에는 가장 이른 시기의 (고대 이집트의) 부조에서 가장 조철이 얕았다. 그러고는 점차 그 돌출이 커져서 바티칸 소장의 화강암으로 만들어진 콘스탄티누스 시기 석관에 이르러서는 환조 형태가 바탕에 붙어 있는 것처럼 보이게 되었다. 물론 그와 동시에 정반대 극단으로의 전환도 일어났다. - 평면화는 가장 넓은 의미의 회화를 가리키므로, 좁은 의미의 채색화(Farbenriß)는 물론이고 소묘, 상감, 모자이크, 섬유 미술 등도 포함한다. 이들 모두가 모티프와 바탕이 실제로 하나의 평면에 존재하는 가장 엄격한 의미의 평면화는 아니다. 예컨대 상감과 모자이크는 여기에 부합하지만, 자수는 그렇지 않으며, 손으로 그린 소묘도 해당하지 않는다. 그러나 이 모든 경우에서 모티프들은 바탕 위로 대단히 미미하게 두드러져서 그 돌출에 대해서는 고려하지 않아도 무방하다. 섬유 미술의 돋을자수(Reliefstickerei)와 같은 예외적인 경우는 물론 반입체로 다루어져야 할 것이다.

적인 지식을 가지고 있었음에도 그것을 무시했다. 그러나 통상시야에서 상황은 이미 달라진다. 이 경우 사물은 관람자를 향해 입체감을 갖게 되며, 좌우로 하나의 평면에 둘러싸인 것으로 보인다. 이 평면에서는 일정한 간격을 두고 다시 다른 물체가 한쪽으로 돌출한다. 끝으로 통상시야가 원거리시야가 되면, 모든 물체는 그것을 둘러싼 주변과 더불어 하나의 평면 위에서 완전히 흐릿해진다.

모든 반입체와 평면화에는 바탕이 있으며, 이는 텅 빈 물질leere Materie로 나타난다. 관람자의 눈은 물체의 오른쪽과 왼쪽에 텅 빈 평면이 있는 것을 보는 데 익숙하기 때문에, 그것을 쉽사리 받아들인다. 그러나 반입체와 평면화의 바탕은 정말로 객관적인 통상시야와 원거리시야에서 평평한 주변을 재현해야 할까? 그렇다면 미술에서는 텅 빈 공간에서 3차원적인 것만을 인지하는 본질적인 것das Wesentliche 대신에 가상이 허용될 것이다. 그러므로 근거리시야에 근거한 미술은 더 멀리 떨어진 시야에서 보게 되는 가상의 바탕으로서가 아니라, 모티프의 불가피한 물질적 보완으로서 그것의 바탕이 나타나도록 전력을 다해 노력해야만 하게 된다. 그것은 개별적인 인물들을 서로 결합시키는 대신 서로에게서 떼어낸다. 이러한 노력이 가장 날카롭고 가장 명백하게 나타나는 것 역시 고대 이집트 미술이다.

반입체의 가장 오래된 예는 (네카다에서 출토되어 현재는 기자 박물관이 소장 중인) 깎인 면이 비스듬한 음각부조Relief en creux이다. 그와 더불어 윤곽선이 수직으로 깎인 본래의 음각부조 기념물들이 있다. 두 경우 모두 솟아오른 형태(적어도 그 상당 부분)에 비해 바탕이 높이 두드러지는데, 이로 인해 자연에서 한쪽으로 입체감을 갖도록 조형된 모티프의 윤곽선 오른편과 왼편으로 연속되는 바탕은 통상시야에서 보는 평평한 가상의 바탕이 아니라는 것을 가장 확실히 알게 된

다. 물론 우리는 이 가장 오래된 미술에서 이미 두 종류의 부조 외에, 훗날 그리스인이 이어받게 되는 바탕이 [솟아오른 형태보다] 낮은 부조도 (특히 한 번도 채색된 적이 없는 것이 명백한 목조 부조에서) 본다. 이에 반해 가장 두드러지는 점은, 그리스인이 다른 두 가지 형태의 음각부조를 전혀 사용하지 않았다는 것이다. 이집트인은 그들 미술의 쇠퇴 단계에 이르기까지 세 가지 종류를 전부 나란히 (확실히 예술적 근거가 아니라 위계적 근거에서) 사용하였으므로 그리스인이 그에 대해 알고 있었을 것은 분명한데도 그러했다.

이집트의 벽화를 관찰해 보아도 마찬가지 결과가 나타난다. 여기서 모든 형상은 확고한 윤곽선으로 둘러싸여 있으며, 그러므로 분명하게 그 자체로 완결된 반면 주변의 바탕은 필요악으로 선언된다.

그러므로 고대 이집트 미술에서 바탕은 전반적으로 억눌린 것으로 보이며, 통상시야와 원거리시야에서 사물을 수용할 때 바탕에 자연스럽게 주어져야 할 의미가 심지어 인공적 수단을 통해 박탈된다. 그렇다면 앞서 지적한 바와 같이 이집트인이 자연을 개선하는 미술, 그리고 근거리시야에서 수용된 미술에 실제로 가장 적합한 입체에 전적으로 머무르지 않은 것은 어째서인가? 이를테면 공백을 채우고자 하는 욕망과 같은 외적인 이유만이 반입체와 평면화의 고안으로 나아갈 수 있었다. 입체는 반드시 객관적 평면을 수반하며, 이 평면이 공백으로 보일 만큼 특별히 넓을 경우에는 그것을 채워야 할 것인데, 이는 반입체나 평면화에서만 가능하다. 고대 이집트 사원 벽의 넓은 외부 면은 이에 관한 가장 확실한 예를 제공한다. 치장목적이 아마도 최초의 자극이 되었겠으나, 표상목적 또한 일찌감치 거기에 합류했다. 이로 인해서 이를테면 남아 있는 신전 벽들 가운데 가장 일찍이 세워진 마스타바 Mastaba의 내부 벽면에 그림이 남겨지게 되었다. 이를 통해 환조를 고수

하였다면 결코 획득할 수 없었을 장점이 곧 생겨났다. 특정한 표상목적은 그것을 구체화하는 데 하나의 모티프만이 아니라 (특히 인간 형상의, 그러나 또한 다른 사물들의) 일련의 모티프들 전체를 필요로 했다. 예를 들면 앞서 이미 언급한 것처럼, 망자에게 그가 현세에 향유하던 다양한 것들을 그림으로 재현하여 제공한 경우가 있다. 이것을 입체로 재현하려면 다채로운 관계에 있는 온갖 인물 군상을 창조해야 했을 것이다. 이는 미술 작품을 완결된 정적 형태로 보는 고대 이집트인의 기본적 이해에 반한다. 반입체와 평면화에서는 각각의 인물의 절대적 완결성이라는 원칙이 깨어지더라도 덜 거슬린다. 왜냐하면 반입체와 평면화에서 닫힌 3차원성이란 사람들이 아무리 정교한 수단으로 부정하려고 해도 결국 가상에 불과하기 때문이다.

앞서 설명한 것처럼(121쪽) 움직이는 유기적 모티프의 수용을 가져온 표상목적은 또한 인류의 미술 창작에 주관적 평면을 가져왔다. 그리고 유기적 자연과의 경쟁이 초반의 모든 부인과 저항에도 불구하고 결국은 운동의 환영을 불러일으키는 것이 되어야 했듯, 주관적 평면이 허용된 순간부터 신체성의 무상한 가상들이라는 환영을 불러일으키는 방향으로 나아가는 것 역시 불가피했다.

공통의 평면 위에 복수의 모티프들이 나란히 제시될 수 있게 되자마자, 동시대의 모든 미술 창작에 가장 큰 의미가 있는 두 가지 새로운 관계가 나타났다. 그것은 한편으로는 모티프들 사이의 관계이고, 다른 한편으로는 모티프들과 공통의 바탕 사이의 관계이다.

모티프들 상호 간의 관계들이 표상목적에 의해 무조건 주어질 때만큼 강력하게 강조되는 경우는 없었다. 예컨대 고유한 영역을 벗어난 인간 형상과 같이 주어진 범위를 넘어서는 모든 행위는 필연적으로 순간적인 것, 우연적인 것, 움직이는 것의 성격을 정초하며, 그로써 모든

자연을 개선하는 미술의 원칙에 반한다. 그러므로 고대 이집트의 평면 작업에서 모든 형상은 위치에서나 운동에서나[5] 가능한 한 고립된 것으로 나타난다. 이것이 애초에 정신적 관계에 관한 이야기가 아니라는 것은 이 미술에서 다시 강조될 필요가 없다. 이집트 부조에 그토록 많은 인각이 들어가 있는 것은 우연이 아니다. 도상언어Bildsprache가 그다지 강렬할 수 없는 경우, 자연스럽게 문자언어Wortsprache가 조력하게 된다. 나아가 모든 모티프와 모든 인물 일반은 미술가가 근거리시야에서 포착한 듯이 재현된 것으로 보인다. 형상에서 주어진 표상목적에 불필요한 모든 부수적인 요소가 극히 엄격하게 지양되는 것은 이미 자연을 개선하는, 오로지 본질적인 것과 완전한 것만을 지향하는 미술의 배타적 목적성의 본질에 기인한다.

우리가 치장목적 미술에서 문양과 바탕의 관계로 묘사한 모티프와 바탕의 관계도 고대 이집트 미술에서는 더 자유롭게 발전할 여지가 없었다. 바탕은 모티프들을 서로 구분하기 위한 필요악으로 여겨졌을 뿐, 하위 요소로서조차 존재의 정당성을 가진 것으로 여겨지지 못했다. 따라서 바탕은 어떤 식으로도 명백히 인정받을 수 없었다. 그것은 람세스의 전투 장면을 묘사한 부조에서 가장 분명하게 나타난다[도판 9]. 이 부조에는 북적이는 인물들로 인해 바탕이 거의 남아 있지 않아

5. [182쪽의 설명과 비교하여] 한 가지 예외로 람세스의 전투 부조군에 묘사된 무릎 꿇은 포로들의 열을 들 수 있다. 이들 중 가장 앞에 자리한 자만이 완전히 완결된 실루엣으로 나타나며, 그 뒤로는 상당 부분 가려져 있어 다만 좁은 선들이 튀어나와 보일 뿐이다. 이 예외는 미술사적으로 이중의 중요성을 가진다. 첫 번째로는 모든 형상이 완결되고 명료하게 보여야 한다는 공준이 훼손되었다는 점, 둘째로 깊이차원(Tiefendimension)의 환영을 불러일으키려는 열망이 표현되었다는 점에서 중요하다. 물론 그것은 다만 하나의 징후일 뿐으로, 분명한 조화-이룸(인물들이 일정하게 돌출하고, 뒤쪽으로 가면서 원근법적 단축이 적용되지 않았다는)으로 완화되고 가려진다. 그러나 그것은 우리에게 이후의 미술이 취하게 되는 방향성을 보여 준다. 이집트 미술이 더는 유효하지 않게 되었을 때도 결연히 나아갈 방향을 말이다.

서, 그렇지 않았다면 매우 원칙적으로 추구되었을 명료성이 크게 훼손된다. 우리는 곧장 이렇게 말할 수 있다. 고대 이집트의 평면 미술은 바탕이 아니라 오로지 문양[도상]만을 제공하고자 하며, 그들이 이것을 항상 완전하게 성취할 수는 없었다고 해도, 이는 다만 실행 과정의 어려움에 기인하는 것이었다. 그러므로 예컨대 고왕국의 묘소 벽화에서 바탕은 더 분명히 나타난다. 왜냐하면 여기서 인물들 곁에는 많은 꽃, 화병 등은 물론이고 상형문자까지 등장하여, 그 자체로 사물 간의 보다 명료한 구별이 가능해지기 때문이다. 아울러 공백을 빠짐없이 채우고자 하는 인류의 근원적 욕망 또한 바탕의 원칙적 부정에 기여했을 수 있다. 그러나 이와 같은 바탕의 부정을 무슨 일이 있어도 일단 종식시켜야 했던 것은 단일 모티프에서 가능한 한 명료성과 완결성을 지향한 순화된 다신론의 공준이었다. 훗날 그리스인은 이 공준을 단호하게 받아들여 실행했다. 이집트인이 성숙기 다신론에 대한 완전한 인식에 아직 도달하지 못하고, 종종 과거 동물숭배의 자취에 여전히 사로잡혀 있었듯, 그들은 순화된 다신론의 세계관에 속하는 모든 예술적 결과물들에서도 중간 지점에 머물러 있었다. 무기적인 것과 유기적인 것의 관계, 형태와 객관적 평면의 관계에서와 마찬가지로 그들은 바탕과 문양의 관계에서도 옛것과 새로운 것의 대립을 벗어나지 못하여 둘 사이의 균형을 이루는 과업을 완수할 기회를 그리스인에게 남겼다.

조형예술이 주관적 평면을 제한적이나마 받아들이는 순간, 여기에는 또 다른 것, 즉 색채도 등장해야 했다. 색채는 촉각으로 파악할 수 없는 것이므로, 그 또한 시각의 환영에 근거하고 있다는 사실은 처음부터 명백하다. 색채는 그러므로 비본질적인 어떤 것이고 원칙적으로 자연을 개선하는 예술에서 고려될 필요가 없다. 고대 이집트 미술의 가장 초기 기념물들 가운데 채색된 적 없는 것들이 무수히 발견된

다는 사실은 놀라운 일이 아니다. 순수한 결정성의 창작에는 색채가 조금도 필요하지 않다. 그러나 유기적 모티프 또한 고대 이집트인은 종종 채색하지 않은 채로 두었다. 하지만 그와 더불어 어느 정도 완전히 색채를 입힌 미술 작품들도 숱하게 많다. 그것은 분명 둥글림이나 움직임과 비슷하게 유기적 가상에 대한 허용을 뜻한다. 둥글림과 움직임이 포괄적인 조화—이룸에 의해 가능한 한 억제되고 은폐된 것과 마찬가지로, 색채 또한 매우 유사하게 다루어졌다. 처음에 그것은 표면적인 것이 아니라, 근본적인 것으로서 근거리시야에 상응하는 것, 객관적 평면과 마찬가지로 반드시 입체에 속하는 것으로 통용되었다. 색채는 단순히 입체에 외적으로 부가되는 것이 아니라, 언제나 입체를 관통하는 것으로 보인다. 그렇게 볼 때 자연을 개선하는 미술의 색채는 심지어 상당히 유용한 것으로 나타나며, 그럴 때 전체로서의 입체든 개별적인 부분들 자체든 그 완결성을 더욱더 날카롭게 부각한다. 둘째로 문제는 색채가 모티프를 구축하는 자연물이 지니고 있는 바로 그 색조Ton를 재현하는가에 있는 것이 아니다. 어쨌거나 여기서 다룰 수 있는 것은 다만 평균값일 뿐이다. 직접적인 광선과 반사광의 영향 아래 색채를 가진 사물들이 저마다 드러내는 무수히 많은 뉘앙스를 자연을 개선하는 미술이 고려할 수는 없으며, 고대 시기 내내, 그 가장 최종적인 단계에조차 그중 지극히 일부만이 고려되었기 때문이다. 그러나 자연색의 평균값 자체도 이집트인은 그들의 조화에 대한 감각을 거스르지 않는 경우에만 정확히 제시했다. 색채에서 이 조화에 대한 감각은 조화로운—결정성 형태의 창작을 향한 충동과 같이 인간의 심리학적 특성에 근거하며, 주지하듯 보색의 선택에서 드러난다. 현대의 문화인에게 그러한 색채 선별의 필요성에 대한 느낌은 결정성의 형태 창작의 필요성과 마찬가지로 잊혔다. 이 둘의 생리학적 근거는 어쩌면 같은 것일

지 모른다. 이집트인과 특히 그리스를 비롯한 후기 고대의 모든 문화민족 일반에게 그러한 느낌은 강제적인 힘으로 각인되었으며, 이에 관해서는 고대의 후기 작업들, 빨강과 녹색만큼이나 심홍과 천연 아마 색이 지배적인 직물 유물들이 뚜렷이 입증한다.

우리가 다색Polychromie이라 부르곤 하는 이러한 채색 기법에 관해서 다음과 같은 특징들을 들 수 있다. 1) 형태의 각 부분을 색조의 차이 없이 획일적인 색으로 칠하는 것, 2) 색채의 주관적인 평균 색조를 보색 선정의 조화를 추구하는 공준에 종속시키는 것. 이러한 특징들은 입체의 다색뿐 아니라 반입체와 평면화의 다색에도 해당된다. 신체성에 관하여서 그러하듯 색채에 관해서도 근거리시야 자체가 통상시야와 원거리시야로 옮겨지는 듯하다.

우리는 지금까지 고대 이집트 미술의 입체와 평면에서 유기적 모티프의 취급에 관해 살펴보았다. 이제는 이 두 요소에서 무기적 모티프의 취급에 대해 알아보아야 한다. 그중 가장 위대하고 고결한 것은 건축을 통해 표현된다.

이집트 미술은 유일하게 순수한 결정성의 건축 유형을 제시하였고, 그 대표적인 것은 동시에 인류 전체의 가장 오래된 건축 기념물로도 인정되는 피라미드이다. 그것은 절대적으로 명료한 부분평면으로 이루어진 절대적으로 명료한 형태, 절대적 대칭, 가장 기본적인 비례를 드러낸다. 즉 중력 방향으로 폭넓게 퍼지고, 반대 방향으로 뾰족하게 솟음으로써 균형을 유지한다. 그러나 유기적 피조물인 인간은 움직임에 대한 특유의 유기적 욕구를 가지며, 순수한 결정성의 형태는 그 자신이 무기체 덩어리, 즉 시신의 먼지가 되기 전에는 그를 만족시킬 수 없다. 살아 있는 인간이 오간 공간들에는 석관실이나 기껏해야 통로로 쓰이는 좁은 복도가 아니라, 공기와 빛으로 가득 찬 빈 공간이 있어

야 한다. 우리에게 고대 이집트의 주거건축은 남아 있지 않다.[6] 그러나 연구자들이 고대 이집트의 주거를 근본적으로 오늘날 노동자의 흙집과 같이, 피라미드형 기초와 창이 뚫리지 않은 경사진 벽면을 가진 형태로 상상하는 것은 타당하다. 그리고 이러한 근본 형태는 신왕국 시기의 신전에서도 나타나며, 우리는 이것을 기본으로 고대 이집트 건축예술에 관해 논하게 될 것이다.

별로 순화되지 않은 이집트 다신교와 결합한 반신비주의적 숭배는 일관된 전체를 구축하는 수많은 닫힌 공간들이 필요했다. 그렇기 때문에 (사각형이나 장방형 평면도 위에) 필요한 만큼 많은 피라미드형 기초가 늘어세워 졌다. 그렇듯 람세스 시기에 이미 우리는 응집구조 Massenbau를 볼 수 있지만, 거기서 전체 매스를 통일체로 드러내려는 시도는 전혀 이루어지지 않았다. 훗날 로마의 응집구조에서, 더욱이 비잔틴의 응집구조에서는 이를 추구하고 해결책을 찾기도 했지만 말이다. 외부에서 접근하는 관찰자는 늘 하나의 사다리꼴 평면만을 마주하게 되며[도판 17], 그가 잘 아는 바와 같이 이 평면은 그것과 동일한 다른 세 개의 사다리꼴 평면과 더불어 피라미드형 기초를 가진 입체를 이룬다. 우리는 다시 객관적이고, 절대적으로 2차원적이며 전면적으로 명료하게 경계 지어진 평면들을 마주하고, 이것을 촉각 경험에 따라 3차원 입체로 보완한다. 그러나 입체와 평면은 서로 엄격하게 구분된다. 이러한 분리는 전체 평면이 치장목적의 이유로 구상적 부조로 뒤덮여 있을 때 특히 두드러지게 나타난다. 부조는 빈 평면을 채움으로써 그것이 더 큰 전체의 일부로 보이도록 만들려고 시도하지 않고, 전체 평

6. 메디넷 하부의 이른바 람세스 3세 저택에서는 별로 알 수 있는 것이 없는 데다, 이것은 신전 안에 세워져 있어 원래 용도에 대해 의혹을 불러일으킨다.

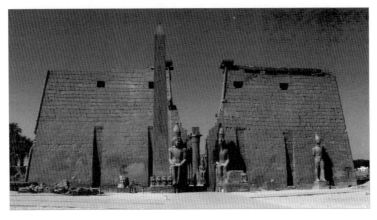

도판 17. 룩소르 신전 입구, 19왕조, 서기전 1400년경부터 건축

면을 빈틈없이 가로지른다. 달리 말하면, 여기에는 고전 미술에서 우리가 구축적인 것이라 부르는 것, 내적 구조와의 관련성, 즉 "정신적인" 것과의 관련성이 결여되어 있다. 입체와 평면은 분리된 것으로 보이며 서로 연결되지 않은 것으로 보인다. 그러나 이집트 신전의 외벽에는 이후의 전개를 암시하고 그리로 이끌어가는 한 가지 요소가 깃들어 있다. 피라미드를 재단하는 선은 모든 자연물의 완결성에 모순되는 열린 절단면을 뜻한다. 여기서 인위적으로 종결부를 만들어내야 했는데, 사람들은 오목쇠시리Hohlkehle 7에서 이를 발견했다. 세워진 나뭇잎이 줄지어 그려진 것은 사람들이 거기서 유기적 본보기를 취하였다는 사실을 이미 보여 준다. 이를테면 종려나무 윗부분에서 곡선으로 드리워진 잎이나, 곧추선 깃털 머리장식 같은 것들 말이다. 이집트의 오목쇠시리는 우선적으로 완결된 정상부로 의도되었다. 그러나 그것은 (바깥쪽으

7. [옮긴이] 카베토(cavetto)라고도 한다. 음각 쇠시리의 한 종류로서, 단면이 정원이나 타원의 4분의 1에 해당하는 사분원(四分圓)의 형태를 띤다. 통상 토루스 바로 위에 자리하며, 특히 고대 이집트 건축에서 코니스를 구성하는 중심 요소로 쓰이곤 했다.

로 휘어지면서) 반대 방향으로 확장되고 끝나는 사면들과 더불어 관찰자에게 그 평면 뒤쪽으로 움직일 수 있는 입체가 숨어 있다는 깨달음을 준다. 가동성Bewegungsfähigkeit의 인상은 오목쇠시리의 구부러진 윤곽선에서 기인하며, 이는 나아가 그림자 효과도 초래하게 된다. 그리하여 유기적 모티프, 곡선, 움직임, 그림자 효과, 그리고 그 결과로 조형물의 환영이 생겨난다. 이는 모두 새로운 것으로, 원래 결정성인 무기적 입체의 미술Formkunst로 유입된다. 벽면에 대한 대립은 점점 더 거칠어졌다. 벽면은 그 아래서 매끄럽고 무형적으로 펼쳐져 있고, 입체를 부조로 빈틈없이 채워 넣음으로써 애초에 그것이 창작된 목적이었던 입체를 잊어버리게 할 우려가 있었다.

사다리꼴의 조건인 정상부의 오목쇠시리와 벽의 모서리가 없었다면, 고대 이집트의 입체 미술이 적어도 건축물의 가장 바깥쪽에서는 오로지 평면만을 선보이면서 입체를 억압하고자 했다는 잘못된 생각을 가지게 될 수 있을 것이다. 이러한 생각이 얼마나 잘못된 것인지는 내부를 관찰해 보면 알 수 있다. 여기서 사람들은 사실 네 개의 평면적인 벽을 기대하지만 실제로는 그 대신에 적어도 전면이 닫힌 실내 공간을 만나게 되며, 이를테면 천장이 있고 열주가 들어선 홀(카르나크) 안에서 모든 것은 네 개의 벽면을 은폐하면서 눈앞에 입체들을 내놓는다. 실내 전체는 흡사 원주들로 이루어진 숲과 같고, 각각의 원주는 그 자체가 조형물이지만 여기서도 각기 입체와 평면의 원칙적인 분리가 나타난다. 전체 주신Säulenschaft은, 신전 담의 외벽과 마찬가지로 모티프와 상형문자로 빙 둘러 뒤덮여 있으며, 우리가 규명한 바와 같이 입체와는 별로 관계가 없다. 전면이 닫힌 내부에서도 입체는 객관적 평면과 마찬가지로 본질적인 것으로 여겨지지만, 양자는 독립적이고 상호 관련성을 갖지 않는다는 것을 알 수 있다.

이제 원주(천장을 받치는 지주Deckenstützen)에 관해 몇 가지 더 이야기할 것이 있다. 원주는 신왕국 신전에서 완전히 유기적 조형을 보여주는데, 이는 식물 (종려나무) 형태와의 경쟁이거나 인간 (신) 형상과의 경쟁으로 나타난다. 고대의 묘(예컨대 베니 하산)에서는 결정형 지주도 볼 수 있다. 신왕국의 신전 건축에서 이것들이 둥글림을 통해 유기적인 것으로 번역된 것으로 보인다는 사실은, 이를테면 이미 고왕국 미술의 도기가 유기적 둥글림을 도입했던 선례에 비추어 볼 때 우리에게 자연스러운 진전으로 여겨진다. 특정한 유기적 종과의 경쟁에 대한 분명한 의도만이 눈에 띄게 작용할 것이 분명하다. 하지만 우리는 여기서 예술 창작에 모든 유기적 모티프를 호출한 표상목적이 신왕국의 미술에서 이내 사제계급의 커지는 영향에 따라 한층 더 큰 의미를 획득하게 되었던 사실을 기억할 만하다.

2. 알렉산드로스 이전 시기 그리스 미술

그리스인은 종속의 원리Prinzip der Subordination를 강자의 권리로 인해 예술에서 일어난 결과, 즉 다신교 세계관의 모든 자연 필연적 부수 현상과 후속 현상으로 여겼다. 약자는 이집트인의 경우처럼 거침없이 부정되는 것이 아니라, 강자를 위해 봉사할 수 있게 만들어지고 그에 종속되었다. 이러한 원리에 따라 입체와 평면은 더는 나란히 존재할 수 없었다. 객관적 평면이 자족적이고 본질적이라는 (이 허구가 아니라면 이집트인이 그것을 경쟁하도록 내버려 두지 않았을 것이므로) 허구는 제거되었고, 객관적 평면은 그것에 자연스럽게 귀속되는 역할을 부여받았다. 그것은 입체를 보조하는 구성요소의 역할로서, 입체는 지배자로 결정되지만 보조하는 평면이 없이는 존재할 수 없을 것이다.

일단 그 정도가 되면 미술은 가장 엄격한 근거리시야에 더는 머무

를 수 없다. 눈은 부분평면의 압도적인 영향권에서 벗어나고, 그 대신 전체로서의 입체를 표준적으로 조망하게 될 만큼 모티프에 거리를 두어야 했다. 알렉산드로스 이전 시기 그리스 미술을 온전히 평가하고자 하는 이라면, 고대 이집트의 미술 작품에서 필요했던 것보다 한 걸음 또는 그 이상 뒤로 물러서야 한다. 물론 그리스 미술 역시 한 번에 생겨나지 않았으므로, 예컨대 에기나 조상[도판 10]은 파르테논 조각군보다 훨씬 가까이에서 관찰해야 할 것이다. 또한 알렉산드로스 이전 시기 미술이 근거리시야를 단순히 통상시야로 대체했다고 가정할 수는 없다. 이는 그리스 미술에서 균형을 찾으려는 움직임이 이미 정점을 지난 알렉산드로스 대제 이후 시기에 훨씬 부합하는 이야기이다. 온전한 근거리시야는 이미 입체의 객관적 평면에 대한 장악을 표현하는 데 필요한, 입체에 대한 최소한의 용인을 훨씬 넘어서는 어떤 것을 뜻한다. 온전한 통상시야는 확고하게 촉각의 영역 외부에 자리하고, 따라서 주관적 평면은 거기서 가치를 얻는다. 그런 방식으로, 그리스 미술이 원칙적으로 추구한 균형이 대단히 완전하게 표현된 아티카 미술의 전성기에 사람들이 근거리시야로부터의 수용을 넘어섰으나, 아직은 뚜렷한 통상시야를 그 근거로 삼지 않았다는 것을 파악하게 된다.

이른바 미케네 미술의 기념비에 대한 경험에 따라 오늘날 우리는 단지, 우리가 파악할 수 있는 한 처음부터 그리스 미술이 엄정하지만, 모순되는 대립을 조화로운 평형으로 통합하는 다신교적 세계관의 구체화라는 목적을 일관되게 추구했음을 말할 수 있을 뿐이다. 이 목적은 아티카 미술의 전성기 작품들에서 실현된 것으로 보인다. 우리는 이를 알렉산드로스 이전 시기 그리스 미술에서 입체와 평면의 관계에 대한 고찰의 근거로 삼아야 할 것이다. 상정된 관계는 일반적으로 다음과 같은 공식으로 표현된다. 즉 입체를 위한 객관적 평면의 억제. 단 주

관적 평면의 인상이 나타나지는 않을 정도의 억제.

유기적 모티프

알렉산드로스 이전 시기 그리스인에게 다른 어느 시기의 미술에서
보다 전적으로 중요하고 배타적인 역할을 하는 것 중 가장 중요한 것
은 인간 형상이다. 우리는 여기서 나신상과 의복을 입은 인물을 구분
해야 한다.

인물 나상에서 부분평면들은 첫째로 반원에서 만들어진 곡선들
과 평면들을 통해 부드럽게 연결되는 것처럼 보인다. 거기에는 무기적
인 것과 유기적인 것 사이의 그리스적 균형이 매우 잘 드러난다. 그러
나 단독적 존재와 한계가 엄격하게 유지되는 부분평면들 자체는 그 수
가 증가하게 된다. 예를 들어 이집트인이 넓은 평면으로 조형한 이마
는 주름으로 세분되었는데,―자연에서 우연적으로 만들어지는―이 주름
들은 여기서 멋지게 패이고 종종 매우 엄격하게 대칭적으로 분할됨으
로써 필연적이고 본질적인 것이라는 인상을 불러일으킨다. 머리카락의
경우 이집트인은 그것을 매끈한 표면을 가진 단단하고 둥근 매스로
만들었지만, 이제는 굽이치는 가닥이든 묶음이든 마찬가지로 분절되
어 보인다. 예컨대 프락시텔레스가 만든 〈헤르메스〉에서 보게 되는 머
리카락 형태는 실제로는 전혀 존재하지 않음에도 불구하고, 아무도 이
런 진기함을 의식하지 않는다―이번에도 이것은 모티프에서 나타나
는 유기적 우발성과 처리 방식의 무기적 강제성이 운 좋게 혼합된 덕분
이다. 알렉산드로스 이전 시기에 조형된 그리스의 인물상을 이집트의
인물상과 첫눈에 구별하게 해 주는 이러한 부분평면의 증가는 말하자
면 분절의 증가이다. 그러한 증가는 모두 기본적으로 운동과 같은 의
미를 가지며, 그렇기 때문에 이집트인은 이를 극단적으로 제한했다. 그

리스인은 더욱 풍부하고 더욱 자유로운 분절들을 더는 저어할 필요가 없다고 생각했는데, 그것들은 이제 현상에서 압도적인 전체 입체를 통해 결합되었기 때문이다. 그리하여 우리는 이제 인물의 가장 역동적인 자세를 마주하더라도 운동이 계속되지 않는다는 점 때문에 당황하지 않는다. 〈원반 던지는 남자〉를 그 순간적인 포즈 때문에 경직된 유기체로 보는 사람은 없으며, 다른 어떤 이유로라도 그가 그 완벽한 조화 속에 재현된 자세에서 벗어나기를 원하는 이는 아무도 없을 것이다. 고전 미술 전체에 해당하는 것이 여기에도 해당한다. 즉 표상목적을 따르는 모티프 자체가 흥미로운 것이 아니라, 인간이 자연과 벌이는 경쟁에서 조화를 추구하는 재현이 흥미로운 것이다.

인간 형상에 의복을 입히는 것은 두 가지 이유에서 자연을 개선하는 미술에 반한다. 우선은 그것이 무상한 것이기 때문이고, 둘째로는 그것이 형태를 가리기 때문이다. 그럼에도 불구하고 미술은 결국 의복에 대한 고려를 벗어날 수 없었다. 인류의 원시적인 수치심은 이미 적어도 여성 인물상들이 부분적으로 천을 휘감을 것을 요구했다. 언제나 그렇듯 이 경우에도 대비를 견디지 못하는 이집트 미술이 이미 그렇게 했다. 의복이 등장하면 넓은 평면들이 그 자체로 나타나 의복 아래 사라져버린 인간 형상을 대신하는 자족적인 것으로 들이닥친다. 이집트의 입체 미술은 주름에 대해서는 완전히 고려하지 않은 것이나 마찬가지이다.

반면에 그리스인은 양편에서 평형을 발견했으며, 그것도 이집트인이 경시한 우연적인 주름을 통해서 그렇게 했다. 그들은 의복의 면들을 부쉈고, 조화를 추구하여 주름을 처리함으로써 무상한 것에 필연적인 것의 성격을 각인했다. 그러나 그들은 전체로서의 의복을 활용하여 그것의 도움을 받아 주제 – 그것을 입은 인간 형상의 입체 – 를 보여

주고 효과에 기여했는데, 이것 또한 이집트 미술과는 완전히 반대되는 점이다. 상고기의 조상들에서 주름은 그림자를 만들지 않으려는 명백한 의도로 인해, 마치 눌러 잡은 주름처럼 완전히 평평하다[도판 18]. 다시 말해서 주름은 의복의 평면을 분할하되 아직은 그 자체가 전체 효과를 흐트러뜨리지 않는다. 여기서 의복과 신체는 아직 상당히 유리되어 있고, 근거리시야는 아직 근본적으로 극복되지 않았다. 그러나 그와 같은 변화의 경향은 이미 명백히 존재했다. 그 과정은 아티카 미술 전성기에 조형된 형상들에서 완성된 것으로 보인다[도판 19]. 주름은 종종 의복의 매스에 깊이 새겨져 짙은 그림자를 만들어내며, 여기서 가장 의미심장한 참신함으로 미술에 등장한

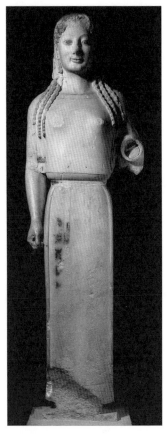

도판 18. 〈페플로스 코레〉, 서기전 530년경, 대리석, 높이 121cm, 아테네, 아크로폴리스 박물관

다. 상고기의 작은 주름의 대칭성 또한 이제 변화하여, 표면적으로는 오히려 완전히 불규칙하고 임의적인 것으로 보인다. 그런데도 그것은 물 흐르듯 수반됨으로써 인물의 입체효과를 고조시키는 가장 현명한 방식으로만 계산된다. 동체에서, 예를 들어 넓은 흉곽 위로 주름은 수평으로 잡히지만, 허리 아래쪽으로는 [원주의] 세로홈Kannelure처럼 수직으로 떨어진다. 그처럼 균형 잡힌 주름은 현실에서 절대 볼 수

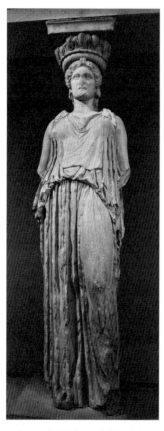

도판 19. 〈카리아티드〉, 아테네, 에레크테
이온 신전 남쪽 현관, 서기전 421~406년
경, 대리석, 높이 230cm, 영국박물관

없다는 사실은 조상 앞에서 조금도 떠오르지 않는다. 이것 또한 유기적인 것의 조화−이룸에 숨겨진 비밀이다. 〈티〉 − 이집트 고왕국 시기 묘에서 출토된 저 사실적 초상 조각 −[도판 20]의 의복에서 원추형 부분은 얼마나 둔중하고 부자연스레 허리와 다리로 떨어지는가! 〈티〉의 의복은 스코파스 Scopas의 〈에이레네〉와 같은 작품보다 사실을 충실하게 모방한 것일 수 있음에도 말이다. 현실적인 것, 즉 자연에서 자연스러운 것이 미술에서도 자연스러운 것은 아니다.

그리스 미술은 마침내 입체화된 형상들이 서로 관계를 맺도록 하는 것을 더는 주저하지 않게 되었다. 이는 군상으로 가는 과도기였다. 다만 오로지 근거리시야나 원거리시야에 상응해서만 창작될 수 있는 군상에 대해 알렉산드로스 이전 시기 미술에서는 아직 거론할 수 없다. 여기서 말하고자 하는 것은 그리스 신전의 박공 조각이다. 모든 박공에는 일정한 수의 입체화된 인물상(과 신상)이 들어가 있었다. 이것들은 표상목적에 따라 구현되었다. 그 형상 중 어느 것도 엄격하게 자족적이지 않았다. 많은 경우에 그 형상들에 그 자체를 위한 존재근거는 아무것도 없고 오로지 전체를 위한 부분으로서만 설명되는 것이 명백하다.

그러나 인물들의 총체는 통상시야에서 수용되는 것이 아니라 각기 독자적으로 이해된다. 부분은 전체에 종속되지만, 그런데도 전체에 대하여 그 특수한 가치를 보유한다. 알렉산드로스 이전 시기 그리스 미술이 아직 온전한 통상시야에 도달하지 않았다는 것은 그 이상 명확하게 설명할 수 없다. 나아가 인물들은 마치 이집트의 반입체에서와 같이 전부 하나의 평행면 위에 자리한다. 엄격하게 대칭적이고 중앙에서 정점에 이르는 전체 구성은 유기적-우발적인 것이 세부에서 조화를 이루도록 나머지를 처리한다.

그리스인의 평형이라는 과업이 다색의 영역에서 어느 정도 작동했는지는 현재 주어진 수단으로 완전히

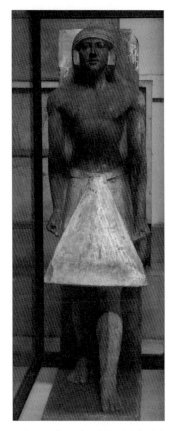

도판 20. 〈티〉 조상, 5왕조, 사카라, 티의 마스타바 출토, 카이로, 이집트 박물관

명확하게 알기 어렵다. 그러나 이집트인이 [인물의] 살 부분은 채색하고 의복은 석회석 본연의 흰색으로 남겨두었던 것에 반해, [그리스에서는] (머리카락, 눈썹, 입술을 제외한) 머리는 통상 [재료] 덩어리의 자연색 Naturfarbe으로 남겨지고, 의복만이 채색되었다는 점에 주목할 만하다. 그러므로 이제 색채를 입체와 본질적으로 유착된 것이 아니라, 외적인 것, 즉 순수하게 표면적인 것으로 보는 관점이 마련된 듯하다.

근거리시야로부터의 벗어남은 반입체에서 가장 확실히 드러나며,

이는 쉽게 이해할 수 있다. 왜냐하면 이런 종류의 평면작품은 근본적으로 통상시야에 상응하기 때문이다. 알렉산드로스 이전 시기 그리스 미술의 전개 전체는 분명히 이를 향해 달려갔다. 반입체는 적어도 아티카 미술의 전성기에는 이미 이집트식의 저부조Flachrelief로 표현되지 않았지만, 아직은 헬레니즘기나 심지어 로마 시대에 보게 되는 고부조로도 나타나지 않았다. 각각의 인물은 여전히 독자적으로 수용되었으며, 이는 복수의 인물들이 무리 지어 나타날 때도 마찬가지이다. 즉 아직은 통상시야가 아니지만, 그렇다고 절대적인 근거리시야로도 더는 구분되지 않는다.

이러한 관계가 평면화에서 어떻게 표현되었는지는, 오늘날 채색화 기념물이 남아 있지 않은 탓으로 단색의 도기화에 근거해서 검토해 볼 수 있을 뿐이다. 그중 흑색상은 실루엣으로 표현된 윤곽에서 아직 상당히 이집트식 벽화를 연상시키지만, 좀 더 근접하여 관찰해 보면 주관적-평면성의 방향으로의 근본적인 진전을 드러낸다. 적색상 도기화에서 이러한 진전은 더욱 분명하게 나타난다.

이러한 방향성에서도 이집트 미술은 이미 향후 발전의 씨앗을 품고 있었다. 이집트인은, 정면으로 재현했을 때 특히 평면화에서 (예컨대 코) 피할 수 없을 단축법, 즉 깊이차원의 환영이 환기되는 것을 방지하기 위해 평면작업(반입체와 평면화)의 인물들을 언제나 측면상으로 구축했다. 측면상 자체에서도 그들은 주관적 평면성의 가상을 제거하고 객관적인 납작한 평면을 고수하기 위해 최선을 다했다. 그러나 이집트인도 순수한 실루엣에 머무를 수는 없었다. 그들은 가슴을 당연히 정면으로 구축했고, 그리하여 양팔은 같은 평행면에 위치할 수 있었지만, 누구든 머리카락이 관자놀이에서 자라나고 눈이 코 앞쪽에 위치함을 관찰할 수 있었다. 그러나 평면화에서 이것들은 하나의 평행면상

에 자리했으므로, 서로 다른 깊이에 놓인 사물들이 동일한 객관적 평면에 놓였다. 이러한 착시는 의복을 입은 인물들에서 더 잘 느껴졌을 것이 분명하다.

그리스인은 아직 평면화에서 깊이차원의 환영을 불러일으키는 것을 기본적으로 추구할 만한 가치가 있는 목적으로 선언하지 않았지만 이를 필요악으로 감수하였고, 다른 미술적 수단을 통해, 특히 조화를 이룸으로써 가능한 한 무해하게 만들고자 하는 가운데 다시금 이미 시작된 발전 과정에 개입했을 뿐이었다.

그리하여 알렉산드로스 이전 시기 그리스의 도기화에 묘사된 인물들에서는 뼈와 근육의 입체감, 나아가 옷주름의 폭넓은 묘사가 발견된다. 이러한 입체감은 오로지 선을 통해 전개되는데, 이 선은 다름 아닌 총체적 형태의 개별적인 부분평면들의 경계선이며, 객관적 평면의 은폐와 소멸을 초래하는 그림자와 같은 것을 암시하지 않는다.

일단 거기까지 가면, 이집트인이 측면상으로만 재현할 수 있었던 신체를 정면으로 묘사하는 일을 더는 꺼리지 않게 되었음을 알게 된다. 무엇보다 인간 형상이 그러했다. 적어도 적색상 도기에서 우리는 무수한 단축법을, 특히 얼굴 부분, 손과 발 등에서 발견하게 된다. 그러나 이러한 단축법은 절대로 필수적인 경우를 넘어서서 활용되지 않았다는 사실이 즉각, 무엇보다 강조되어야 한다. 자연을 개선하는 미술, 그리고 목적적인 미술에서 우발적 계기는 결코 미술적 의도의 주된 목표점이 될 수 없었기 때문에, 이를테면 1480년에서 1580년 사이의 이탈리아 미술을 특징짓는 것과 같은 단축법의 과장은 고대 시기 전체에 걸쳐 거론될 수도, 있을 수도 없는 사항이었다. 알렉산드로스 이전 시기의 (또한 알렉산드로스 이후 시기에도) 그리스인에게 단축법은 좀 더 확고한 표상목적에 도달하게 해 주는 불가피한 수단 이상

의 것이 절대로 아니었다. 이것은 이 미술이 단일한 이야기에 속하는 인물들 사이의 관계를 평면화에서 다루는 방식을 보면 비로소 아주 명료해진다.

알렉산드로스 이전 시기 도기화의 숱한 묘사에서 우리는 형상들이 확실히 실질적 공간적 중점을 둘러싸도록 무리 지어 놓은 것을 볼 수 있다. 이를 통해 그림에서 전경의 형상과 후경의 형상을 구별하고 이에 상응하는 깊이차원의 환영을 발생시킬 수도 있었을 것이다. 그러나 형상들은 그런 식으로 배치되지 않고, 대신 [화면의] 상단과 하단으로 구별되었을 뿐이다. 하나의 형상으로 다른 형상을 가리는 것, 그로 인한 불명확함은 되도록 배제되었다. 다만 부분적인 중첩은 때에 따라 불가피했다. 그러므로 주관적 평면에서 깊이차원의 환영을 불러일으키는 것은 단독 인물상에서 필요악으로서 인정되고 허용되었지만, 결코 군상에는 차용될 수 없다는 점이 명백하게 드러난다. 말하자면 관람자는 단일 형상의 총체적 형태를 그 객관적 부분평면들 너머로 더 잘 조망할 수 있을 만큼 근거리시야에서 멀어지되, 더 많은 형상을 동시에 조망할 수 있을 정도로는 멀리 떨어지지 않았다. 각각의 형상은 표상목적이 그들 사이에서 골몰하는 풍성한 정신적 관계에도 불구하고, 여전히 인위적으로 고립되어 있었다. 거기에는 아직 공통의, 통합적인 신체적 제3항이 결여되어 있다. 즉 미술에서 다름 아닌 공간이, 다시 말해 평면화와 반입체에서 평면이 결여되어 있다. 평면화에서 (그리고 반입체에서) 두 형상 사이의 평면이 여전히 물질적 바탕이나 마찬가지인 한, 통상시야는 논외일 수밖에 없다. 따라서 이 발전의 다음 목표는 공간의 구체화였으나, 알렉산드로스 이전 시기에는 이에 도달하지 못했다. 하지만 자연 필연적으로 그와 같이 전개될 수밖에 없는 씨앗은 이미 존재했다. 더욱이 이제 특정한 표상목적의 가능한 한 명료

한 구체화를 위해 더 많은 부산물이 등장했다. 그러나 이 부산물은 드물지 않게 특정한 공간을 전제한다 (예컨대 침대가 닫힌 내부공간을 전제하듯이). 이러한 전제가 관람자의 의식에 소환하는 것은 우선 관념연합에 맡겨진 채였다. 다만 그에 따라 근거리시야로의 확고한 이행에서 더 많은 형상 사이의 공간적 통합을 구체화하는 데 기여할 수 있는 하나의 수단이 제공되는 듯하다.

알렉산드로스 이전 시기 그리스 고대에 모티프와 바탕의 관계는 이미 거론한 바에 따라 어렵지 않게 다시 쓸 수 있다. 그것은 입체와 평면의 관계와 동일하다. 본질적인 것은 모티프이지만, 바탕은 보조할 뿐일지라도 필수적인 배경을 구축하는 기능이며 그에 따라 처리된다. 그러나 바탕에 대한 이러한 인정이 표상목적의 재현에 관한 한 그 이후의 전개를 완전히 확실하게 예고하는 서막이라는 점을 오해해서는 안 될 것이다. 즉 바탕이 더는 이집트인의 경우에서처럼 부정해야 할 만한 필요악이 아니라면, 그것은 물질적 평면으로서 이미 의미를 획득했으므로 형상들을 좌우에서 한정하는 대기의 공간Luftraum이라는 의미를 인정할 것이 요구되었다. 그리스인으로서는 람세스의 전투 장면 부조에서와 같은 "바탕 없는" 인물 군상은 더는 생각할 수 없었을 것이다.

무기적 모티프

이번에도 무기적 모티프의 전개에 가장 중요한 토대 – 건축물 – 부터 살펴보도록 하자. 현존하는 것은 신전 건축의 기념물들뿐이고, 이 중에서도 내부가 보존된 것들이 부족하므로 우리는 외부 건축에 대해서만 충분히 묘사할 수 있다. 그러나 우리는 그리스 신전에서 실내 공간은 대개 그저 부수적으로만 다루어졌다고 말할 수 있을 것이다. 물론 그렇다고 해서 그리스인이 실내 공간을 예술적으로 다루기를 완전

히 포기했다고 할 수는 없다. 다만 여타의 기념물이 남아 있지 않다. 하지만 신전에서 가장 눈에 띄는 표준적인 요소는 외부 건축이며, 이는 제의라는 특성을 통해 충분히 설명된다.

그러나 외부 건축의 관점에서도, 신전이 이에 관하여 알렉산드로스 이전 시기 그리스인이 건축형식에서 추구한 것의 가장 명료한 상을 보존하고 있는지는 의심스럽다는 점을 미리 말해두어야 한다. 그리스 신전은 이미 순수한 결정성 형태에서 뚜렷이 멀어졌고, 많은 세부에서 목조 움집의 명백한 흔적을 보인다. 그러므로 그리스인은 순전히 전통에 의거하여, 또는 좀 더 분명히 말하자면 특정한 표상목적의 (종교적) 동기를 위해 아티카 미술 전성기(그리고 그 후)까지 하나의 건축형태를 유지했을 가능성이 높다. 만일 그리스인에게 그들의 미적 소망에 따른 결단이 허용되었다면, 그들은 그 형태를 선택하지 않았을 것이다. 따라서 그리스의 신전은 결코 고전기 이래 일반적으로 순수한 건축적 이상형으로 여겨진 것으로 보이지 않는다. 어쨌든, 알렉산드로스 이전 시기 그리스인이 입체와 평면의 관계에 비추어 가진 미술적 의도가 겨냥한 바는 신전에서 가장 충분히 명백하게 읽을 수 있다.

우리는 명확하게 그 존재가 용인된 평면들일지라도 입체에 지배된다는 것을 알렉산드로스 대제 이전 그리스 형상화의 주도동기로 배웠다. 그럴 때 평면들은 보통 증가하고, 그로 인해 입체는 더 풍성하게 분절되는 것으로 나타났다. 이집트 신전이 닫힌 오목쇠시리를 갖춘 단하나의 사다리꼴 벽면만을 보여 주었을 뿐[도판 17] 그것의 상단 종결부(천장)에 관해 전혀 알려진 것이 없는 반면, 그리스 신전은 측면 종결부(벽들)와 정상 종결부(지붕)에서 분명한 분절을 수행했다. 미적 관점에서 가장 미심쩍은 부분은 장축에서 바라본 지붕의 확장이다. 즉여기서 나타나는 넓은 경사면은 가능한 한 기울기에 의해 가능한 한

도판 21. 델피, 아테네인의 보물신전, 서기전 507년부터 축조

[입체적 형태를] 손상시키지 않도록, 다시 말해 그 2차원적 확장이 가능한 한 보이지 않게 만들어지지만, 절대로 이 평면이 억압될 수는 없다. 반면 신전의 정면부에서는 삼각형 박공과 더불어 무결한 조화주의의 종결부가 얻어진다. 기울어져 보이는 지붕을 확실히 선호하게 만든 가장 중요한 장점은 그것이 측면 벽을 제거하는 동기를 제공했다는 데 있다. 상고기의 안티스형 신전Antentempel[도판 21]은 적어도 그 긴 쪽 측면에서 평평하고 매끈한 벽면으로 파악되는데, 이 벽은 지붕의 존재에도 불구하고 그것이 가진 단조로운 평면성으로 인해 입체화된 총체적 인상을 깨뜨린다. 이 벽은 객관적 평면 일반이 그러하듯 전체 입체의 산출에 필수적인 것이었으므로, 간단히 없애버릴 수는 없다. 그런 까닭으로 그 벽들은 실제로 세워졌으나, 다만 지붕을 떠받치는 독립 원주들로 대체되었다[도판 22]. 시선은 순수한 입체로 향했다. 그것은 더는 도상으로 뒤덮인 이집트식 원주와 같지 않고, 단독적 입체로서 다루어지는 바로크 원주도 아닌, 중성적 세로홈으로 장식된 원주를 말

도판 22. 칼리크라테스와 익티노스, 아테네, 파르테논 신전, 서기전 447~432년, 대리석

한다. 입체와 평면은 더는 이집트 신전의 경우에서처럼 분리되지 않고 눈으로 동시에 볼 수 있게 되며, 입체의 인상이 압도적이다. 여전히 근거리시야가 지배하는데, 이는 원주가 벽에 반입체로 그럴싸하게 붙어 있는 것(반원주Halbsäule)이 아니라 진짜 원형 기둥이기 때문이다. 흡사 입체를 통해 활기를 주고자 박공면 앞에 놓인 형상들이 부조가 아닌 진짜 환조인 것과 마찬가지이다. 그러나 객관적 평면의 명백한 억제는, 유기적 모티프에서와같이 다른 편에서는 또한 객관적 2차원성의 인상을 마련한다. 그것은 원거리시야-거리에서 페립테로스Peripteros에 마주서 보면 가장 명료하게 나타나는데, 그럴 때 우리는 반원주를 보고 있다고 여기게 된다. 근거리시야에서 너무 멀어지지 않은 거리에서만 우리는 조형된 기둥과 그 뒤에 놓인 벽면의 명료한 분리를 알아볼 수 있으며, 그럴 때 아티카 미술가들이 관찰자에 대해 가졌던 의도가 완전히 충족된다.

건축에서와 유사하게, 하나(또는 복수)의 무기적 모티프에 근거한

형태를 가진 다른 미술작업에서도 입체와 평면의 관계가 나타난다. 여기서는 최초의 가장 탁월한 아티카 도기들을 살펴보는 것으로 족하다. 즉 풍성하게 분절되면서도 호를 그리며 서로 이어지고 하나의 닫힌 전체 형태를 이루는 굽, 배, 목, 입술 부분들, 경계를 구획하는 동시에 결합시키는 장식문양에 의한 이러한 분리와 결합의 동반, 평면들, 특히 그림이 그려진 배 부분의 독립적 치장 등에 주목하자. 여기서 분리된 장식은 물론 결합된 장식도 중시되어야 한다. 이것이 그러한 장식문양의 풍성한 분절에 극단적으로 저항한 이집트 미술과의 차이를 보여준다. 이집트 신전 벽의 부조들조차 단지 벽의 가장자리로만 둘러싸여 있을 뿐, 독립된 테두리 장식이나 입체에 결부된 테두리 장식을 수반하여 나타나지 않는다. 입체와 평면은 상술한 바와 같이 이집트인에게 서로 분리된 것이었다. 반면 그리스인에게 내부 영역과 테두리의 구별은 바탕과 문양의 조화로운 고려와 유사한 근본명제였다. 그러나 이를 위한 최종적 근거는 이집트 미술의 모든 창작을 지배하기도 한 명료성을 향하여 자연을 개선하려는 노력이다. 이집트 미술이 가능한 한 무기적 속박을 꼼꼼하게 고수함으로써 명료성을 포착하고자 애쓴 반면, 그리스인은 다양성을 통해 명료성을 표현하는 것을 꺼리지 않았다.

3. 알렉산드로스 이후 고대

우리는 앞서, 알렉산드로스 대제 이후 시기에 지중해 민족들에게서 엄격한 다신교적 세계관에 더는 통합되지 않는 관점들이 나타났음을 지적했다. 이 새로운 관점들의 결과로 우리는 알렉산드로스 이전 시기 모든 미술이 주요하게 가지고 있던 목적적 성격이 눈에 띄게 후퇴하는 미술 작품들이 나타나는 것을 보았고, 이전에는 받아들여지지 않았던 무상한 유기적 자연 현상에 대한 관심을 증명하는 더 많은 모

티프가 미술에서 유행하는 것을 보았다. 그러나 다른 한편으로 지금까지 이러한 변화들에 대하여 이야기할 때마다 우리는 그 영향력을 너무 크고 결정적인 것으로 보는 것은 오류라는 점을 엄중히 강조했다. 그 과정은 오히려, 세계관과 미술에서 유효한 법칙들이 점점 느슨하게 운용되었고, 점차 빈번하게 위반되었으나 동시에 콘스탄티누스 황제 이전에 어떠한 법칙에 대한 공식적 변화도 이루어지지 않았다는 것으로 이해할 수 있을 것이다. 이를 두고 모든 법칙이 점진적으로 사문화되었다고 생각해서도 안 된다. 그와 정반대임을 확실히 하기 위해서는 그리스도교 박해를 떠올리기만 해도 된다. 그중 가장 잔혹했던 박해는 국가의 유효성이 최종적으로 붕괴하기 직전에 일어났다. 디오클레티아누스 치하에서도 여전히 이교적 국가 제의가 그러한 힘을 펼칠 수 있었다면, 이러한 제의 위에 축조된 미술에서도 같은 것을 전제해야 한다. 요컨대 자연을 개선하는 미술과 더불어 근거리시야도 그 미술의 가장 적절한 수용수단이자 표현수단으로서 콘스탄티누스 황제 시대까지 최상위 법칙으로 남아 있었다. 그러나 이 법칙은 헬레니즘 시대 이래 숱하게 위배되었으며, 미술가들은 원거리시야까지는 아니라고 해도 통상시야로 건너가는 매력적인 지점에 이르렀다. 그러나 사람들은 이 모든 미술품을 하나의 전체로서 주의 깊게 다루었으므로, 관람자는 그럼에도 불구하고 결국 최종적으로 근거리시야에 근거하여 수용하며, 미술가는 개별적인 지점들에서만 주관적 평면의 외양이라는 유혹에 넘어갈 수 있었을 뿐이라는 것을 항상 깨닫게 된다.

알렉산드로스 이후 시기 미술에서 모티프의 취급에 대해 탐구하기 전에, 하나의 미술 작품에 주관적 평면 인상, 즉 깊이차원의 환영을 부여하는 데 적합한 개별적 요소들을 알아보고자 한다. 여기서는 미술 작품들 가운데 당연히 원래 주관적 평면과 관련된 것들, 이른바 평면

작업(반입체와 평면화)을 다루며, 그중에도 특히 평면화를 다룰 것이다. 물론 나중에 보게 되겠지만 이것은 입체 자체의 주관적 평면의 성격을 띤 요소들로도 계속해서 옮겨가게 되며, 심지어 주관적 평면으로 객관적 평면을 대체하기에 이른다.

선원근법

한 사물의 객관적 평면과 주관적 평면은 앞서 말했듯 중첩되지만, 이는 주변부에만 해당한다. 평면의 내용Flächeninhalt은 주관적 평면보다 객관적 평면에서가 더 크다. 한 사물의 객관적 부분평면들은 절대적인 하나의 평행면에 놓이는 것이 아니라 안팎으로 굽어 있지만, 이러한 만곡Krümmung에 위치한 평면부분들은 원거리시야에서는 고려되지 않기 때문이다. 하지만 표면의 그 모든 곡면을 조망할 수 있는 통상시야에서조차 면적은 그것이 실제로 차지하는 전체 크기로 눈에 들어오지 않는다. 이것은 우리 시각기관의 성질과 관련되어 있는데, 그에 따라 평면은 (아울러 물체는) 주어진 위치(시점)에 있는 인간의 눈에서 멀어질수록 세 가지 차원 전부에서 줄어든다. 깊이차원이 없는 완전히 평평한 평행4변형의 평면조차도, 그 높이차원이나 너비차원이 특정한 정도 이상으로 커질 경우 눈에 사다리꼴로 보이게 된다. 평면의 축소와 그 윤곽(선)의 수렴은, 그것의 깊이차원으로의 확장이 시야로 들어올 때 더 잘 느껴진다.

상대적으로 규모가 작은 인간 형상에서 너비의 단축은 대단히 미미하여 통상 미술에서 좀처럼 고려되지 않는다. 높이의 단축 또한 시점이 의도적으로 매우 높거나 낮게 선택되었을 때에야 비로소 평가되지만, 고대는 이를 눈에 띄게 근본적으로 피했다. 멜로초 다 포를리에서 안드레아 델 포초에 이르는 3세기 반 동안 미술을 지배한 것과 같

은 정교한 미술 작품은 물론이고, 〈겐트 제단화〉의 아담과 같이 조심스럽게 아래서 올려다보는 시점의 시도조차 목적적으로-자연을-개선하는 고대 미술에서는 수용될 여지가 없었다. 반면 인간 형상의 깊이쪽으로의 단축은 매우 현저하고 두드러져서, 우리 현대인은 미술 작품에서 그것을 관찰할 수 없을 경우 이를 극도로 불편하게 느끼며, 해당 작품의 구성이 까다롭고 분절이 많을 것일수록 더 불편하게 느낀다. 그러나 우리 현대인이 자연과의 경쟁에 대하여 갖는 기준은 고대의 그것과는 다르다.

고대 미술은 그것이 경쟁하면서 재현한 자연물을 기본적으로 근거리시야의 촉각 영역에서 다루었다. 눈이 사물에서 지각하는 것 가운데 촉각을 통해 확인된 것만이 유효했다. 시점의 착각은 촉각의 경험에, 또는 촉각 영역에서 처리된 근거리시야에 모순되므로, 그것을 고려할 필요는 전혀 없다. 고대 이집트의 경우가 바로 이와 같았다는 사실을 우리는 분명히 관찰할 수 있었다. 그리스인도 처음에는 단축법을 기피했다. 그리스인이 단축법, 그리고 그와 더불어 주관적 평면인상을 미술 작품에서 선보이기로 했을 때, 그리스의 문화적 삶에서 무상한 자연현상에 대한 면밀한 관찰로의 근본적 방향 전환은 이미 성취되어 있었던 것이 분명하다. 그러나 그때에도 모든 면에 부합하는 종류의 단축법 – 깊이의 단축법 – 만이 고려되었고, 그나마 절반 정도에 불과했다. 원칙적으로는 그리스인도 로마인도 선원근법Linienpersepektive에 대한 관찰로까지 고양되지는 않았다. 그들은 그 길로 들어서기는 했으나, 그것이 그들의 과거의 미술과 충돌하게 된다는 것에 대해 필시 흐릿하게 의식하면서 주저하고 열광하지 않은 채 그리로 향했다.

이상의 내용을 입증하는 데는 적색상을 되돌아보는 것으로 충분하다. 앞서 언급한 바와 같이, 적색상의 단일한 인물들에서 깊이의 단

축법을 관찰할 수 있는 반면, 구성은 각각의 인물을 그 자체로서 다루는 동시에 순전한 근거리시야에서 포착한다. 우리는 상단에 배치된 인물들이 공간적으로 뒤쪽에 있음을 의미한다는 것조차 알지만, 그것은 소통을 위한 관습적 수단이지 예술적 수단이 아니다. 헬레니즘 시기에는 이내 형상들이 앞뒤로 세워지게 되었다. 〈이소스 전투의 알렉산드로스〉[도판 3]에 펼쳐진 장면에는 이미 많은 인물이 상당 부분 앞 사람에게 가려져 있다. 이와 같은 의미심장한 걸음의 전제조건은 바탕에 대한 이해의 변화였는데, 앞서 설명한 것처럼 아티카 미술 전성기에 이미 그러한 변화가 다가오고 있음을 알 수 있다. 평면 작업(반입체나 평면화)의 바탕은 이제, 인물들의 분리를 위한 물질적 필요악이 아니라 인물들을 결합하기 위한 공간으로 이해된다. 더욱 명료하게 표상목적의 구현에 종사해야 하되, 주제 – 행동하는 인간 형상들 – 에 대해서는 자연스럽게 물러나야 하는 부수적인 요소들로 공간이 채워지면서, 배경Hintergrund이라는 미술의 모티프가 발생한다.

인물들을 깊이에 따라 앞뒤로 배치하는 것, 물질적 바탕면을 공간으로 이해하는 것, 배경의 도입은 순수한 혁신들이다. 이것들은 미술에서 주관적 평면 현상을 어느 정도 인정하는 것을 전제한다. 실제로 눈만이 많은 인물을 그들이 채우고 있는 공간과 더불어 한눈에 수용할 수 있다. 여기서 촉각을 동시에 통제하는 것은 더는 불가능하다. 그러므로 미술가는 그가 재현해야 하는 군상을 앞에 두고 그것들을 대략 통상시야에서 조망할 수 있을 때까지 몇 걸음 더 물러서야 했다. 이러한 일은 고대에는 일어난 적이 없다. 통일된 시점을 완전히 엄격하게 관철하는 고대의 부조도 회화도 없다. 근거리시야의 중심법칙이자 기본법칙은 결코 포기되지 않았다. 종교적 율법과 신념의 결합이 느슨해질수록, 선원근법이라는 금단의 열매를 맛보는 데 대한 사람들의 의

구심이 점차 약해졌다. 그러나 고대의 미술에서 통상시야에 대한 완전하고 근본적인 관찰은 한 번도 이루어지지 않았다. 그렇지 않았다면 고전고대에 대비되는 알렉산드로스 이후 시기 미술의 "회화적" 성격을 그처럼 오랫동안 간과하는 것은, 그리하여 최근에 이르러서야 비크호프가 얼추 그것을 발견하게 되는 일은 없었을 것이다. "회화적인"malerisch 것은 제정기 로마 미술에서도 법칙이 아니라 법칙의 위반이었다. 고전 고고학자는 당연히 로마 고대에서 오로지 자연을 개선하는 성향만을 보았지만, 그것은 악화한 상태에 있었고, 이는 그의 관점에 비추어 쇠퇴로 이해되었다. 새로운 미술의 발전에 대한 인식에서 로마 미술을 판단하고자 하는 사람만이 그러한 악화에서 전도유망한 새로움을 알아볼 수 있었다. 물론 새로운 연구자가 — 과거의 고전 연구자들과 마찬가지로, 다만 반대 방향으로 — 그에게 친숙한 새로움을 일방적으로 과대평가하는 경향이 있더라도 놀랄 일은 아니다. 그러나 선원근법을 관찰할 때 제정기 로마 미술을 단숨에 지나칠 수 없다는 것은 비크포흐 자신이 무엇보다 명확히 알았고, 그리하여 그가 보기에 결정적인 근거들을, 즉 선원근법에 대한 관찰이 "확고한 법칙 속에 파악되지 않는"다는 점을 암시했다. 그가 열망한 이러한 "확고한 법칙"은 고대에 근거리시야의 촉각 영역에서만 발견되었다.

빛과 그림자

자연을 개선하는 미술은 모든 물체를 그 주변 공간을 고려하지 않고 그 자체로 고립시켜 취급했다. 이러한 가장 엄격한 이해가 완화되면서 적어도 반입체와 평면화에서 바탕면이 인물들을 묶어주는 공간의 의미를 얻게 되는 즉시, 미술에서 공간을 채우는 자연물들, 즉 공기와 빛 역시 고려될 기회를 얻었다. 분위기를 조성하는 대기atmosphärische

Luft 자체도, 그것의 진동도 특히 고대에 모티프로 사용될 만한 신체적 일관성은 갖고 있지 않다. 그러나 이 두 가지는 모두, 눈이 촉각적 경험 너머로 나아가는 즉시 사물에 특정한 변화를 유발했다. 그것은 자연을 개선하는 고대의 기본적 입장에서는 여전히 참작될 수 없었으나, 주관적 평면 현상을 적어도 소극적으로나마 부분적으로 고려하기 시작한 순간 고려될 수 있었다. 그 가운데 더 중요한 현상은 빛에 의한 변화였다. 빛은 설령 촉각 자체에 의해 비본질적이고 무상한 것으로 입증되었다고 해도 촉각 영역에서조차 이미 대단히 가까이에서 인지되었기 때문이다.

빛과 그림자는 극단적으로 보자면 자연물에서 단지 비본질적인 것이 아니라, 자연을 개선하는 모든 미술의 중심적 공준인 절대적 명료성과 완결성에 모순된다. 완전한 빛은 윤곽선을 불명확하게 해체하고, 깊은 그림자는 모티프의 소멸로 이어진다. 볼 수 없는 것은 존재하지 않기 때문이다. 따라서 고대는 어둠의 회화Dunkelmalerei를 전혀 몰랐으며, 하물며 카라바조 회화와 같이 그 자체를 목적으로 삼는 경우에 대해서는 알 수 없었다. 그러나 빛의 회화Lichtmalerei도, 물체를 완전히 자연적인 일상의 빛 속에 제시하고자 하는 것에 준하여 이해하자면 그 또한 고대에는 원론적으로 항상 낯선 것이었다. 어쨌든 고대 미술이 경쟁이라는 그것의 목표를 위해 마련한 모티프는 밝게 나타나야 했다. 다만 이것은 자연의 무상한 빛이 유희하도록 내버려 두고자 했기 때문이 아니라, 모든 어둠을 배제함으로써만 얻을 수 있는 명료성에 대한 원칙적 열망에서 기인한 것이다.

법칙은 그러했다. 하지만 그 법칙도 알렉산드로스 이후 시기에 이르면 숱하게 깨졌다. 그것은 그 자체로 확실히 징후적이지만, 우리는 그 의미를 과대평가하거나 일반화하지 않도록 주의해야 한다. 우리는

도판 23. 헤라클리토스, 〈어질러진 바닥〉(asàrotos òikos), 세부, 2세기, 바티칸 미술관. 당대에 이 '어질러진 바닥'이라는 소재는 서기전 2세기의 모자이크 작가 페르가몬의 소소스의 작품으로 유명했다고 하며, 헤라클리토스가 이를 변형하여 제작한 것이 위 작품이다.

폼페이의 벽화 중 〈트로이아의 목마〉에서 달빛을 표현하려는 시도를 보게 된다. 요컨대 여기서 날카로운 빛의 침입으로 인해 그림에 안배된 완결성이 느슨해진다. 그러한 시도가 방대한 폼페이 프레스코화들 가운데 예외적으로만 나타난 것은 우연일까? 17세기 홀란트의 한 작은 도시가 화산 폭발로 파묻혔다가 우리 시대에 발굴되었다고 해 보자. 그곳에서 출토된 그림들에서는 폼페이에서 개별적 예외로 나타난 요소들이 전반적으로 발견될 것이다. 반대로 투영投影, Schlagschatten은 훨씬 일찍이 라테란 궁의 모자이크 〈어질러진 바닥〉[도판 23]에서 나타났다. 하지만 그것 또한 다시 표상목적에 따른 것이었고, 이 경우 특히 그 자체를 목적으로 하는 데 가까웠다. 다시 말해 여기서 관건이 되는 바닥의 중요성은, 그 위에 놓인 남긴 음식들이 드리우는 그림자를 통해 거기에 주목하게 될 때 관람자에게 가장 분명하게 인식된다.

그것은 전부 때때로 표상목적을 수반하는 예외로서, 알렉산드로스 이후 미술과 자연관의 변화 징후를 보여 준다. 표상목적에 대한 그토록 광범위한 수용은 알렉산드로스 이전과 특히 고대 이집트 미술에

서는 절대로 불가능했을 것이다. 그러나 알렉산드로스 이후 미술에서 그림자는 저 예외적인 역할과 더불어 훨씬 더 중요하고 강제적인 역할도 – 물론 절제된 범위 내에서 강도를 많이 줄인 상태로나마 – 했다.

우리는 앞서 통상시야에서 물체를 다룰 때 그 객관적 부분평면들의 입체감은 주로, 균등해 보이는 주관적 평면을 깨는 그림자를 통해 드러난다는 점을 살펴보았다. 알렉산드로스 이전 그리스 미술은 절대적 근거리시야 너머로 가면서 이미 이러한 그림자를 고려했을 수 있다. 그러나 이 미술은 아직 본질적인 것에 한정하려는 공준을 너무 강력하게 고수하고 있어서, 미술에서 그림자에 존재의 정당성을 부여하지 못했다. 따라서 그리스 미술은, 부분평면들의 가촉적 경계로 여겨져야 할 윤곽선으로서의 선을 이용한 입체감을 구성했다. 당시에 이미 미술에서 형태에 입체감을 부여할 때 그림자의 의미가 더는 완전히 감춰져 있지 않았다는 점은 의복을 입은 인물들을 통해서, 특히 의복의 밑단에서 깊이 팬 옷주름과 더불어 입증된다. 알렉산드로스 이후 미술은 적어도 단일형상에서 그림자를 수단으로 조형하는 것을 훨씬 폭넓게 수용했으며, 마침내는 형상의 주변에서 견고한 윤곽선이 사라지도록 내버려 두었다.

한편으로는 극히 자유로운 유기적 운동과 항상 신중하지만 일정한 단축법을 선보이면서도 가장 엄격한 촉각 영역에만 상응하는 선적인 입체 표현Linienmodellierung에 머물러 있다는 사실에서 사람들은 확실히 감당할 수 없는 모순을 느꼈다. 그러나 고대 제정 로마에 제작된 평면화가, 만테냐나 베로키오를 비롯한 15세기 거장들의 경우에 필적할 만큼 빛과 그림자에 의한 조형을 추구한 것으로 보인다고 말할 수는 없다. 제정 로마의 채색화에 "부조 효과가 없는 것"을 보면, 당시의 미술이 이미 통상시야를 넘어 원거리시야에서의 수용을 성취했다고

생각하게 된다. 그러나 이것은 그저 객관적 평면과 주관적 평면을 혼동한 데서 비롯한 실수일 뿐이다. 만테냐의 인물에 비해 제정 로마 시기 프레스코의 인물이 납작해 보이는 것은 높은 확률로 15세기 화가들이 추구한 주관적 가상의 결과가 아니다. 오히려 그것은 객관적 평면성을 고수한 결과이고, 깊이차원의 정교한 착시를 불러일으키려는 의지를 원칙적으로 일절 배제한 결과이다.

대기원근법

우리는 압축 등을 통해 부피가 줄어든 물체의 윤곽과 색채는 점점 더 날카롭게 나타난다는 것을 경험에서 배운다. 눈에서 멀어짐에 따라 물체와 평면의 크기가 작아질 때, 우리는 같은 현상을 예상하게 된다. 이는 앞서도 지적한 바로서, 인간의 시각기관을 구성하는 체계에 근거하여 설명되었다. 그러나 사실은 이와 정반대이다. 물체와 그 경계를 형성하는 평면들이 시점에서 멀어질수록, 경계선은 흐릿해지고 색채는 희미해지며, 빛과 그림자의 대비는 불명확해진다. 형태에서 모든 명확성은 차츰 사라지고 그저 색점이나 빛점에 그치다가 마침내는 이것조차 없어진다. 이러한 현상은 인간의 시각기관을 이루는 체계로는 설명할 수 없다. 그것은 차라리 시력 외적인 장해, 즉 분위기를 조성하는 대기에서 기인한다. 대기는 눈과 눈이 관찰한 대상 사이에 즉각 하나의 벽을 만들어내며, 조도照度가 더 강한가 약한가에 따라 조만간에 그 대상을 약화시키고 사라지게 만든다. 그러므로 그 전체 현상을 대기원근법Luftperspektive이라고 부른다.

자연을 개선하는 모든 미술이 신체적인 것을 자연 현상의 본질적인 요소로 파악하고 재현하고자 나선 것이 분명하다면, 부득이한 결과로 대기원근법은 일반적으로 고려되지 않을 뿐 아니라 열성적으로

배제되어야 했다. 견고한 닫힌 윤곽은 자연을 개선하는 고대의 공준이다. 고대의 미술 작품은 그 윤곽이 명확히 그려진 선에 의해 부각된 것이 아니라 색채의 경계에 의해 작동하는 것으로 보일 때조차 모티프가 끝나고 주변 공간이 시작되는 곳을 결코 모호하게 남기지 않는다. 형태는 늘 손에 잡힐 듯이 명료하고 분명한 경계를 가진 채로 유지되며, 17세기 홀란트 회화에서 보듯 색점이나 빛점으로 기화해 버리는 일은 결코 없다. 따라서 대기원근법은, 그 바탕에 놓인 원거리시야에서의 수용과 마찬가지로, 최후의 쇠퇴 단계를 포함하는 고대 미술 전체에 걸쳐 적용될 여지가 없었던 것으로 보일 수 있다. 그러나 제정 로마의 채색화에서 우리는 다름 아닌 대기원근법에 대한 관찰로 되돌아갈 수 있게 하는 확실한 현상들을 접하게 된다. 그것은 앞서 전부 말한 바와 같이 고대에는 일어날 여지가 없던 윤곽선의 기화나 빛과 그림자의 뒤섞임이 아니라, 색채의 평형으로 표현된다. 미술에서 색채의 평형은 원거리시야를 매개해서만 고려될 필요는 없었고, 면밀한 근거리시야에서 이미 떠올랐을 것이 틀림없다. 하지만 이는 조형예술에서 색채의 기능에 대한 이해에 관해 다시금 근본적인 변화를 전제한다.

가장 초기의 (이집트) 미술은 평면화에 색채를 부여하는 것을 입체나 반입체의 경우와 마찬가지로 이해했다. 이집트 미술은 색채를 본질적인 것이 아니라 형태와 더불어 자라나는 것으로 취급했다. 알렉산드로스 이전 시기의 그리스 미술은 색채를 더 외적인 것으로 파악한 듯한데, 다만 그 시기의 채색화 기념물이 남아 있지 않아서 확실히 판단할 수는 없다. 알렉산드로스 이후 시기에 사람들은 색채가 단지 사물의 표면에 달라붙어 있는 것일 뿐이라는 점을 분명히 깨달아야 했다. 이러한 인식은 적어도 빛과 그림자 속에 하나의 물체를 입체화했을 때 전제되어야 했다. 피부색이 여기서는 더 밝고 저기서는 더 어두운 뉘앙

스를 보일 때, 가촉적 형태가 — 빛을 받든 그림자가 드리워지든 — 언제나 동일하게 유지되는 반면 색채의 이러한 변화는 다만 눈의 착각에서 비롯한 것이 명백했기 때문이다.

색채를 띤 한 사물의 표면을 주의 깊게 관찰함으로써, 눈과 일정하게 떨어진 거리에서 일관된 색채로 보이는 것이 실제로는 종종 다양한 색채 뉘앙스를 지니고 있다는 것 — 단일한 것으로 보이는 색채가 다양한 색채들이 함께 작용함으로써 나타난 공통의 산물이라는 것을 알게 되었음이 분명하다. 이러한 현상은 부분적으로만 대기원근법에 근거하고 있으며, 완전히 근본적으로는 다른 물리적 법칙과 특히 시각적 법칙에 훨씬 더 기반한다. 다만 후자의 법칙들을 거론하는 것은 현재의 논의에서 너무 멀리 벗어나는 것이고, 당면한 목적을 위해 필요한 일도 아니다. 그러나 이 현상을 대기원근법의 현상들과 매우 긴밀히 연결해 주는 한 가지 사실은, 그것이 올바르게 작용하는 조건이 근본적으로 관찰된 사물과 눈의 간격에 좌우된다는 점이다. 이 간격은 절대로 눈이 단일한 색점을 여전히 확실히 볼 수 있을 만큼 좁아서는 안 되고, 그 전체작용을 파악할 수 있을 정도로만 허용된다. 하지만 여기에 항상 원거리시야가 필요한 것은 아니며, 종종 통상시야도 필요하지 않고, 특히 제정 로마 미술이 관찰에 따라 채색화로 재현한 것 같은 인간의 두상 초상과 정물에서는 불필요하다. 고대 후기 미술이 이 두 영역을 곧장 그들의 색채 현상에 대한 관찰을 실증하기 위해 선별한 것도 확실히 우연은 아니다. 초상에서나 정물에서나 무상한 자연현상에 가능한 한 정확하게 부합하는 것이 자기목적이었기 때문이다. 그럼에도 불구하고 제정기 이집트 초상과 폼페이의 과일 그림에는 입체적 형태와 조화주의가 너무도 많이 남아 있어서, 그것은 할스Frans Hals나 드헴Jan Davidsz de Heem의 작품과 혼동되지도 않거니와, 고대의 문화재에

서 그것들이 나타나는 것이 기이하게 여겨지지도 않는다. 어쨌든 가장 진보한 로마의 미술가들조차 색채의 평형에 대한 관찰에서 단일 형상을 벗어나지 않았다. 비크호프는 빛의 반영은 물론이고 색채의 반영까지를 포함하는 반사광을 관찰하지 않았다는 것을, 선원근법적 처리의 모색 단계와 더불어 고대 회화의 가장 중요한 특징으로 설명했다.

앞서 거론한 세 가지 새로운 요소들은 알렉산드로스 이후 시기 미술에 옛 목적의 해체와 새로운 목적으로 가는 과정의 각인을 새겨놓았고, 자연스럽게 평면화에서 가장 두드러지게 표현되었다. 그러나 이 요소들은 당연히 반입체의 기념물에도, 그리고 마침내는 입체 기념물에도 흔적을 남겼다. 그것을 지금 간단히 추적해 보자.

반입체의 경우 [과거의 목적을] 해체하는 영향은 주로 다음의 두 가지로 나타났다. 1) 모티프가 바탕에서 점차 더 돌출하는 것, 2) 모티프가 복수의 평면들 위에 겹쳐서 분배되는 것.

헬레니즘 시기에 이미 (《페르가몬 제단》에서) 그리스 미술이 아티카 미술의 전성기에 비해 근거리시야를 더 확실히 벗어나 [대상을] 수용하려는 것을 분명히 예견할 수 있다. 이웃한 인물들은 서로 긴밀한 관계를 맺고 있는 것으로 보이지만 모두가 여전히 하나의 평행면에 있다. 즉 바탕 면은 아직 공간이 되지 않았다. 그러나 그것 또한 점차 종말을 바라보게 되었는데, 티투스 개선문의 부조[도판 24]에서 이를 보여 주는 가장 유명한 사례를 찾을 수 있다. 여기서 우리는 서로 다른 시야에서 포착한 상이한 인물 열들을 접하게 된다. 하지만 그런 경우는 지극히 드물고, 일반적으로는 가장 뒤쪽의 인물들과 앞쪽의 인물들이 마찬가지로 근거리시야와 통상시야의 중간에서 관찰되는데, 이는 이 인물들이 매우 두드러지게 돌출한 경우라도 마찬가지이다. 그러므로 선원근법은 평면화에서만큼 반입체에서도 최소한 똑같은 정도로 "모색

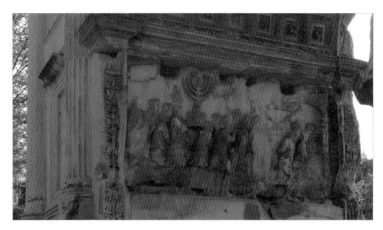

도판 24. 로마, 티투스 개선문에서 메노라 행렬, 81년경, 대리석, 385cm × 204cm

중인" 상태의 적용으로 나타난다. 다층적 바탕 위에서 점차 강해지는 돌출 덕분에, 이집트 부조에서는 거의 알 수 없던 빛과 그림자의 커지는 대립 역시 점차 부조에 등장하게 되었다. 돌출한 모티프의 그림자가 바탕에 드리워지면서 이것은 헬레니즘기 이래 의도되었던 것처럼 공간이 아니라 여전히 바탕이라는 것이 다시 드러났다. 현실성에 매우 근접해 가고자 했다면 사람들은 이 바탕면을 완전히 제거하고 그 자리에는 적어도 외관상으로나마 빈 공간이 들어서게 해야 했다. 이것이 제정 로마 미술의 최종단계이다. 즉 사람들은 실제로 존재하는 바탕을 남겨둔 구멍 뚫린 벽이 아니라, 텅 빈 공간으로 상정된 구멍들의 그림자만 남도록 모티프(예컨대 나뭇잎 장식)의 아래쪽을 파냈다. 완전히 구멍을 냄으로써 그들은 완전한 환조로 되돌아갔으나, 그 뚫린 환조는 다시 객관적 평면을 지향하며, 이는 깊이 파낸 부조에도 마찬가지로 해당한다. 동시에, 그와 나란히 돌출의 상승 과정이 계속 진행된다. 그 과정은 로마의 산타 코스탄자 교회에서 나온 바티칸 소장 반암 석관[(헬레나 석관과 콘스탄티나 석관), 도판 25]의 형상들에서 정점을 찍는

다. 거기서 그 형상들은 적어도 부분적으로는 외부에 부착된 환조나 마찬가지여서, 더는 반입체로 제시되지 않는다.

그러므로 관람자를 향한 사물의 객관적 평면을 보여 주기 위해 눈에 띄지 않을 만큼 바탕에서 낮게 솟은 형태에서 시작된 반입체는, 제정 로마의 마지막 이교적 단계에서 한편으로는 바탕 위로 생각할 수 있는 한 높은 돌출을 통해, 다른 한편으로는 바탕의 제거를 통해 발전한다. 눈은 입체적 형태가 만들어내는 전체인상 위로 더는 객관적 평면들을 조금도 인지하지 못한다. 그러나 바탕과 모티프의 관계 또한 전복적인 변화를 거쳤다. 이집트 미술에서 필요악이었고 모티프에서 엄격히 분리되었던 (184쪽과 비교) 바탕은 알렉산드로스 이전 시기 그리스 미술에서는 여전히 보조적일지언정 좀 더 존재의 정당성을 가진 상태로 해방되었다. 즉 바탕은 이제 완전한 해방을 경험한다. 이러한 해방은 부정으로 보인다. 그러나 바탕이 뚜렷한 문양을 구축한 기념물들을 접해 보면 결과적으로 그로부터 바탕은 문양과 동등한 권

도판 25. 〈콘스탄티나 석관〉, 340년경, 반암, 128cm × 233cm × 157cm, 로마, 산타 코스탄자 교회

리를 쟁취하게 된다. 물론 이러한 현상은 초기 그리스도교 시기(4~5세기)에 이르러서야 비로소 훨씬 더 많이 나타난다. 보조적인 것의 해방, 동등한 권리는 강자의 권리를 수반하는 다신교적 세계관이 유력한 한 정당한 자리를 차지할 수 없었다. 그러나 우리는 그것이 아우구스투스 이래로 분명히 예비되었음을 보게 된다. 제정기에 매우 특징적으로 나타나는 [부조에] 구멍 뚫기가 다름 아닌 바탕에 대한 승인을 의미한다면, 뚫린 대상은 구멍들 사이에 놓인 문양을 통해서만큼이나 텅 빈 사이 공간들을 통해서도 작동한다.

주관적 평면 현상의 세 기본요소는 입체적 형태를 가장 덜 파괴하면서 그것에 영향을 미쳤다. 이교-로마의 마지막 시기에 만들어진 조상들 가운데 그 고대 기원에 대해 의심할 만한 작품은 하나도 없다. 알렉산드로스 이후의 미술은 아티카 미술 전성기에 비해서 총체적인 입체적 형태를 위해 객관적 부분평면을 억제하려는 경향을 보였다. 하지만 이 미술이 베르니니Gian Lorenzo Bernni의 바로크 미술에서 정교한 단축법, 잘 계산된 틀짓기Umrahmung 등을 통해 발생한 것과 같은 완전한 주관적 평면 현상을 성취하고자 한 경우는 전혀 없다. 형태는 여전히 촉각으로 통제할 수 있는 근거리시야의 관람을 고려할 뿐, 원거리시야에서의 주관적-평면적 작용에 대해서는 고려하지 않고 있다. 더 강한 빛이 떨어지는 단일한 부분은 점점 더 세심하게 부각된 반면, 나태하게 다루어진 다른 부분은 그림자 속으로 떨어졌다. 그러나 객관적 평면부분들 전체가 관람자의 눈에서 의도적으로 분리되는 정도로는 결코 이어지지 않았다. 사람들은 훗날에 베르니니가 했던 것처럼 대리석을 연마해 부분평면과 전체 입체감 사이의 이행을 더 부드럽게 굴리고자 하지 않았다. 그러나 상대적으로 빈번하게 청동을 사용한 결과 사람들은 이 재료가 고유의 광택으로 인해 저 이행을 특별히 통합한다

는 점에 대해 다시금 인식할 수 있게 되었다.

입체적 형태로 나타나는 자연을 개선하는 미술은 복수의 인물을 하나의 군상으로 통합할 때 가장 뚜렷하게 그것의 경계를 넘어선다. 이렇게 보자면 아티카 미술의 전성기가 가졌던 관점은 헬레니즘기에 이미 철 지난 것이었는데, 동시대의 평면화를 관찰해 보면 이것도 놀랄 일은 아니다. 복수의 인물은 이제 적어도 신체적 관점에서 하나의 실제적 군상으로 묶이게 되며, 그러므로 그 의도된 전체를 명료하게 받아들이기 위해서는 가장 엄격한 근거리시야로부터 물러서야 했다. 그러나 그렇게 무리로 통합된 모든 인물을 위한 하나의 공통된 평면이 여전히 존재한다. 그리하여 〈라오콘〉[도판 1]은 〈페르가몬 제단〉에서와 같은 방식으로 바탕에서 해방된 부조로 나타나게 된다. 〈파르네세 황소〉[도판 26]처럼 평면의 통일이 더는 매우 엄격하게 고수되지 않을 때도 그러한 통일을 가능한 한 구성으로 대체할 것을 추구하였다. 반대로 바티칸 〈나일〉에서는 중심인물이 너무 강조되어 있어서, 우리는 거기서 실제로 자유로운 군상을 알아볼 수 없다. 그러나 가장 두드러지는 점은 로마인이 주관적 평면성의 방향으로 걸음을 재촉하는 와중에도 헬레니즘기 그리스인이 열어젖힌 길로 더 멀리 나아가지는 않았다는 것이다. 그 길은 16세기의 만초니Guido Manzzoni와 베가렐리Antonio Begarelli의 조각과 같은 환조 군상으로 나아가야 했지만, 근거리시야에서 수용된, 자연을 개선하는 미술에 그를 위한 자리는 없었다.

끝으로 우리에게 남은 것은 알렉산드로스 이후 시기에 입체의 다색과 더불어 일어난 변화를 살펴보는 일이다. 한편으로는 평면화에서 색채의 취급을 두고 관찰되는 변화 때문에, 다른 한편으로는 입체 자체가 주관적 평면성으로 적절히 기울어졌기 때문에 그러한 변화는 불가피했다. 다색에서 그 이상의 모든 변화의 전제는, 앞서 거론한 바와

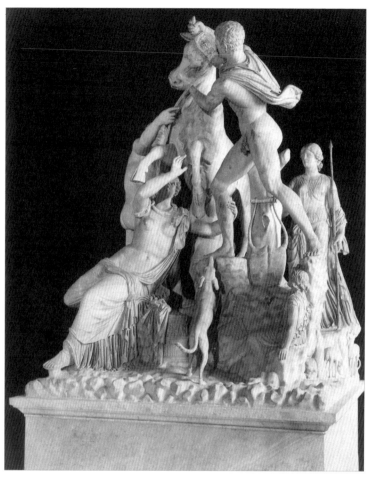

도판 26. 트랄레스의 아폴로니우스와 타우리쿠스, 〈파르네세 황소〉, 서기전 2세기 작품의 대리석 복제, 나폴리, 국립 고고학 박물관

같이 색채를 이전처럼 입체적 형태에 결합되어 있는 것으로 보는 대신 표면에 외적으로 붙어 있는 것으로 파악하는 것이다. 이러한 변화는 앞서 살펴본 것처럼 채색화에서 곧바로 색채주의Koloristik, 즉 평형과 정취로 나아갔다. 그러므로 입체의 채색에서도 다색에서 색채주의로 나아갈 것이 기대되었을 것이다.

이러한 이행을 기념물들을 가지고 입증할 수 없다면, 이 상황은 처음부터 과대평가되지 말아야 한다. 지금까지의 미술사 전반에 비추어 볼 때 하나의 입체에 절대적으로 색채주의적 처리를 시도한 사례는 단 하나도 없다. 어느 정도까지의 시도는 있어서, 이를테면 (이집트 묘에서 발굴된 제정 로마의 진흙 흉상에서와같이) 뺨에 장밋빛을 조금 더하기도 하지만, 현실성의 완전한 가상은 고대에도, 근세에도, 오늘날까지도 시도되지 않았다. 그러나 이것은 등신대 인물상에서는 특히 시도되지 않았고, 그 크기상 관람자가 자신이 인간의 작품을 보고 있다는 점에 대해 착각의 여지를 남기지 않는 작은 조상들에서 그나마 시도되었다. 그리고 여기에 미술은 자연과 경쟁하고 싶어 하지만 자연의 창조라는 환영을 불러일으키려는 것은 아니라는 신중함의 근거가 있다. 자연이 3차원으로 이루어내는 것을 인간은 순식간에 2차원으로 만들어내고자 한다. 그리고 그가 그것을 최고로 성취해 낸다고 해도, 아무도 그것이 인간의 작품인지 자연의 창조물인지를 두고 의심하지 않을 것이다. 등신대 조상을 색채주의적으로 채색하면 미술이 원칙적으로 지양하려고 하는 저 혼동이 일어날 위험성에 가까워진다. 미술애호가가 채색한 밀랍 인형을 경시하는 것은 이 때문이다. 그로부터 다음과 같은 결론을 내릴 수 있다.

1) 입체 (그리고 반입체)의 채색은 결코 다색의 기본법칙 너머로 갈 수 없고,

2) 다색의 기본법칙이 더는 서로 조화를 이루는 것으로 보이지 않는 미술은 입체의 채색과 전적으로 거리를 두어야 했으며, 이는 유기적인-무상한 자연과의 성공적인 경쟁의 수단이 다른 편에서 풍성하게 활용되는 것처럼 보일수록 더했다.

근거가 될 만한 유물이 거의 없음에도 비크호프는 적어도 초기 제

정 로마의 미술에서 입체와 반입체의 채색이 매우 많이, 그의 견해로는 심지어 일반적이고 반드시 활용되었다고 여길 수 있었다. 하지만 그렇다고 해서 저 미술이 원칙적으로 주관적-평면성의 가상으로 나아갔다고 말할 수는 없다. 현존하는 유물들은 색채주의적 처리보다는 다색을 보여 준다. 다만 이전에 미술가들이 (보색의 선별을 통한) 치장목적의 자의성에 따라 행동한 데 반해, 이제는 자연모티프의 한계 내에서 색채를 선별하게 되었다. 그러나 앞서 언급된 반입체, 즉 바탕을 파낸 (뚫은 것으로 보이는) 반입체의 경우처럼 제정 말기에 입체적 형태의 채색은 거의 완전히 포기되었다는 것도 입증된다. 이에 관해서는 로마 후기 두상에서 눈의 동공 처리를 참조하기만 하면 된다. 이 경우 동공은 채색을 통해서가 아니라 끌로 새겨 표현된다. 이집트 미술의 출발점과의 대비를 이보다 잘 보여 주는 외관은 생각할 수 없다. 이집트의 채색화에서 모든 입체감은 억제되고, 모든 형태는 하나의 절대적이고 평면적인 윤곽선으로 표현된다. 로마 후기의 입체에서는 안구의 객관적 평면들은 결코 그 자체로 다루어지지 않고, 입체적 형태라는 수단을 통해 구체화된다. 입체적 형태 자체가 색채를 대신할 수 있는데 다색이 왜 더 필요하겠는가?

지금까지는 유기적 모티프들에 관해 규명하였지만, 이제 우리는 알렉산드로스 이후 시기 미술에서 입체와 평면 관계의 전개를 이끈 주도 동기를 무기적 모티프와 관련해 검토해 보아야 한다. 그것은 객관적 평면들의 점진적 억제, 곳곳에서 주관적 평면성의 출현에 이르는 전체 형태의 인상 강화를 말한다.

그리스 신전 건축의 관습적 유형들은 앞서 충분히 거론된 근거들로 인해서 성숙기 그리스 미술의 미적 요구를 순수하고 거침없이 표현하는 가장 적절한 시험장이라고는 볼 수 없다. 알렉산드로스 이후 시

기 그리스 미술의 전개에 대한 우리의 지식 또한 너무 불완전해서 그에 대한 명료한 표상을 가질 수 없다. 그러나 몇 가지는 알려져 있으며 이 얼마 안 되는 사실들은 무기적 모티프의 입체 미술에서 최소한 알렉산드로스 시기 이후 지향점의 특징을 규정하는 데 충분히 도움이 된다. 가장 중요한 것은 페립테로스의 원주들, 이 자립적으로 입체화된 부분평면들이 신전의 전체 형태 내부에서 이제 반원주로서 막힌 벽에 부착되게 (의사擬似-페립테로스가) 되었다는 점이다. 그러나 둥근 반원주는 반듯한 벽과 부조화를 낳았으므로, 특히나 신전 건축에 관해 우리에게 별로 알려진 바가 없는 성숙기 헬레니즘 건축술에서 거의 전체적으로 벽주로 대체되었다. 이러한 벽주들은 직전에 독립 원주들이 그러했던 것처럼 지붕을 떠받쳤다. 그 사이에 머무르는 벽판은 주도적인 벽주의 입체적 형태에 보조적인 부분평면으로 종속된다. 전체적인 결과는 다음과 같이 요약된다. 건축물의 전체 형태는 독립적인 지지부의 접근에 따라 더 긴밀하고 인상적인 것이 되지만, 지붕을 떠받치는 온전한 지주로 보여도 실은 반입체인 벽주는 관람자에게 주관적 평면의 인상을 환기한다. 우리에게 알려진 것이 너무 없지만, 로마 후기의 신전은 (예컨대 포룸에 자리한 베누스와 로마 신전) 이러한 방향으로 더 멀리 나아갔던 것 같다. 이제 명백히 주랑이 딸린 주택 유형은 종식되었다. 그것은 미술이 일정한 정도까지 그 자체를 목적으로 하는 것으로 여겨지게 된 이래 실제로 가능해졌다. 제정기 로마 건축물 가운데 그와 같이 독창적인 창작의 다른 사례들을 통해 우리는 단편적인 신전 유적들에서 알 수 있는 것보다 훨씬 많은 것을 알게 된다.

알렉산드로스 이후 시기는 수많은 새로운 건축적 필요를 발생시켰는데, 이로 인해 전통에 대한 어떤 고려에도 구애되지 않고서 그중 가장 합목적적인 형태가 어떠한 것일지 질문할 수 있게 되었으며, 극장과

대욕장이 그러한 형태에 해당한다. 물론 그에 대한 답은 오로지 결정형의-중앙집중식 형태를 위한 것일 수만 있었다. 그러나 결정성은 전체 형태를 대가로 부분평면들을 너무 선호하였고, 그 엄격성으로 인해 유기적 운동의 점증하는 표현을 지향한 알렉산드로스 이후 시기 취향에 더는 부합하지 않았다. 결과적으로 결정형의 중앙 각기둥에서 날카로운 모서리가 깎여나갔고, 원통형 벽이 생겨났다. 이것이 로마의 극장에서 발견된다면, 어쩌면 여기서 중앙집중식 형태에 대한 실용적 필요가 어느 정도 생겨난 것은 아닌지를 좀 더 검토해 보는 것이 정당화될 것이다. 설령 그것으로는 중앙집중식 건축을 곧장 원형으로 지은 이유가 여전히 설명되지 않더라도 말이다. 하지만 모든 실용적 구속은 판테온[도판 11]에서 사라져버렸다. 이 건물은 대욕장 공간이나 임의의 다른 목적으로 쓰일 수 있었다. 판테온의 로툰다 형태는 오로지 미적 영감에서 비롯한 것이다.

우리가 앞서 작은, 특히 사용목적의 미술품에서 출발점을 찾아보았던 둥글림은 절대적 결정주의의 최후의 보루인 건축 형태를 정복한다. 이집트 초기 이래 오로지 평면으로만 여겨져 온 벽 또한 이제 원형의 곡면으로 휘어지고, 그와 더불어 모든 부분평면은 하나의 전체형태로 매끄럽게 연결된다. 하지만 천장은, 서까래가 얹힌 평평한 보체계는 어떻게 되는가? 이 경우에도 변화가 있다. 지붕에도 둥글림이 적용되어 중앙의 구형 돔을 이룬 원개가 된다.

고대 시기 전체에 걸쳐 건축에서 예술적 의도künstlerische Absicht에 가장 결정적인 요소는 외부의 형태이다. 밖에서 보면 판테온[도판 11b]은 깊이는 물론 높이 측면에서도 곡선으로 경계 지어진 견고한 형태로 보인다. 너비에서만 수직의 직선으로 경계가 이루어진다. 부분을 압도하는 형태 전체의 인상은 오로지 한 군데서 단절되는데, 원통의 상부

테두리와 원개의 하부 테두리 사이에 삽입된 코니스가 그곳이다. 그로써 그리스 신전에서 물려받은 형태의 주요한 분할이 분명히 표현된다. 즉 얹힌 지붕과 떠받치는 벽은 여기서, 과거에 얹힌 지붕과 떠받치는 벽주가 그러했듯 나름의 방식으로 서로 구별된다. 따라서 우리는 오늘날의 매끈한 벽돌 원통은 한때 대리석 벽주나 반원주와 더불어 제시되었던 것으로 추측해도 좋을 것이다.[8] 그렇다면 헬레니즘기의 의사-페립테로스에서 처음으로 조우한, 반입체로 분절된 벽 체계는 곡선의 벽 위로 응용되었을 것이다. 그와 같은 응용이 간단히 허용되었을까? 주지하듯 그 체계는 수평 하중의 수직적 지지를 구현하기 위해 고안되었다. 그러나 궁륭은 원형아치와 마찬가지로 수평이 아닌 포물선의 압력, 즉 측면추력을 가한다. 로마인은 이에 대해 잘 알고 있었지만, 이제부터 우리가 잠시 간단하게 확인해 보고자 하는 것에 대해 고려해야 한다거나 고려해도 된다고 생각하지 않았다.

입체와 평면의 관계, 즉 최초에 판테온[도판 11]의 가장 바깥쪽에서 관람자가 대면한 것에 대해서는 앞서 거론한 바에 따라 부분적으로 짐작해 볼 수 있을 뿐이다. 이를 위해서는, 약탈의 위험성 때문에 처음부터 대리석 외장을 하지 않은 덕분에 외부 처리가 손상되지 않고 보존된 또 다른 원형 건물, 즉 극장을 살펴볼 수 있다. 극장은 물론 두 가지 점에서 판테온과 구별된다. 첫째로 극장의 벽은 견고한 지붕을 떠받치지 않으며, 둘째로 창은 없고 돔 정상의 개구부를 통해서만 조명

8. 매끈한 상태의 벽돌원통은 아그리파 시대에도 하드리아누스 시대에도 생각할 수 없었을 것으로 보인다. 형태를 위해 객관적 부분평면을 그 정도로 억제하는 것은 후자의 미적 소거에 필적하는 일로, 콘스탄티누스 황제 대에서야 비로소 일어났다. ― 그것은 그렇다고 쳐도, 입체 미술의 발전에서 판테온의 위상을 온전히 정당하게 평가하고자 할 때 우리는 이 건축물 최초의 외장이 오늘날에 남아 있지 않다는 사실을 뼈아프게 느끼게 된다.

도판 27. 로마, 콜로세움, 72~80년

되는 판테온에서처럼 측면에서 실내공간을 형성하는 어떤 절대적 완결성도 산출하지 않는다. 예를 들어 콜로세움[도판 27]에는 헬레니즘의 반입체 체계가 적용된 것이 드러난다. 그것은 (존재하지 않는) 지붕의 지지부로서가 아니라, 단지 장식적인 벽 분절로만 의도될 수 있었다. 또한 원통형 벽에는 (판테온과는 반대로) 무수히 많은 개구부가 있어서, 우리는 [장식을 위해서가 아니라면] 이처럼 뚫린 곳이 많은 외벽을 용인하는 다른 어떤 건축목적도 있을 수 없으리라고 생각하게 된다. 여전히 새로운 미술정신의 특성은 두 가지로 이루어진다. 1) 그 존재의 정당성을 위한 근본적 전제가 명백히 결여된 경우에조차 단순한 치장목적으로 열렬한 구조적 상징의 체계들을 활용하도록 허락한다는 것, 2) 외부 형태에 상당히 많은 뚫린 구멍을 보여줄 드문 기회에 대한 명백한 욕구에 사로잡혀 있다는 것이다. 바꿔 말하면 1) 반입체로 완전한 입체의 환영을 만들어내는 데 점점 더 열성적으로 전념했고, 2) 반입체들의 사이에 놓여 있는 바탕을 뚫어 완전히 제거하려고 했다. 우리는

이러한 두 현상을 유기적 모티프에서 이미 조우했다.

콜로세움의 외부처리는 좀 더 면밀히 살펴볼 가치가 있다. 거대한 원통형 벽을 하나의 벽주 주범으로 둘러싸려면 엄청난 규모의 반입체와 코니스가 필요했을 것이므로, 사람들은 원통형 벽을 다시 네 층으로 나누었다. 그 체계는 세 개의 주요 층에서 (벽주가 아니라, 원통형 벽에 더 잘 부합하는) 반원주로 구축되며, 둘러쳐진 코니스를 통해 더 높은 층을 떠받치게 된다. 반원주의 주신에는 홈을 파지 않는다. 즉 미술가는 부분형태와 평면을 한층 섬세하게 완성함으로써 주의력을 분산시키기보다는, 전체 형태의 인상에 훨씬 주안점을 두고 있다. 원통형은 반원주들 사이에서 원형아치로 뚫려 있는데, 그것은 그 사이에 건재하는 벽 부분만큼 시선을 끈다. 원형아치들은 그것들이 리드미컬한 곡선을 만들며 둘러싼 원통의 중심 형태와 공명하면서, 그 사이에 삽입된 반원주들과 더불어 완전한 운동의 인상을 수립한다. 오늘날에도 저 거대한 트래버틴 더미는 보는 이에게 운동의 인상을 불러일으킨다.

이 원형아치는 생각할 거리들을 더 제공하므로 살펴볼 필요가 있다. 우선 뚫린 공간에 관해, 그다음에는 원형아치에 관해 다루어 보자. 이 두 가지 관점에서 원형아치는 종전의 전개에 반하는 새로운 사실을 나타냈다.

창문으로 벽면에 생겨나는 뚫린 공간에 익숙한 우리에게는 콜로세움의 원형아치 개구부도 창문과 다르지 않게 여겨진다. 그러나 고전고대의 기념비적 건축에는 창이라는 것이 없었는데, 이는 창이 형태의 완결성과 명료성을 해친다고 하는 쉽게 이해되는 이유 때문이었다. 고대 이집트의 사원에도 그리스의 주랑이 딸린 주택에도 창 개구부는 만들어지지 않았으며, 헬레니즘의 벽주로 분절된 벽 체계도 마찬가지였다. 부분평면에 창이 뚫리면 그 평면은 곧장 체계의 관점에 충돌하는 독

자적인 구조적 의미를 획득하게 되기 때문이다. 자연을 개선하는 모든 미술의 그와 같은 중심적 법칙과 기본법칙은 플라비우스 왕조 내에 이미, 위배된 것이 아니라 공식적으로 무효화된 것일까?

좀 더 자세히 살펴보면 우리는 콜로세움의 원형아치들이 첫째로 평면벽으로 이루어진 하단부로 코니스 위, 즉 바닥에 놓이고, 둘째로 각각의 두 반원주 사이 공간을 거의 완전히 채우고 있다는 것을 알아채게 된다. 이를 통해서 원형아치 개구부는 창이 아니라 문이라는 것, 즉 페립테로스에서 보는 것과 같은 기둥 사이Interkolumnium라는 것이 명료해진다. 하지만 거기서 곧 다음과 같이 질문해야 한다. 그렇다면 로마인은 어째서 페립테로스 체계를 존속시키지 않았을까? 즉 원주들위에 놓이는 직선 아키트레이브를 유지하지 않았을까? 분명 그것을 유지하기에는 기술적 난점이 컸을 것이다. 원주들을 비례에 맞게 배열할 때 그들 사이의 간격은 필히 (현재 실제로 그러하듯) 그들 사이에 놓이는 아키트레이브가 그 위에 가해지는 하중을 감당할 수 없을 만큼 길어지지 않을 정도의 폭을 유지해야 했다. 그와 같이 우리는 창으로 보이는 원형아치가 실제로는 위쪽에 놓인 건축 부분의 (아울러 존재할 경우 지붕의) 구조적 지지부라는 지점에 도달하게 된다. 반원주로 보이게 만들어진 것은 근본적으로 원형아치이다. 로마인은 물론 이를 잘 알고 있었다. 따라서 그들은 예컨대 판테온의 벽돌 원통에[도판 11b] 짐받이아치Entlastungsbogen를 끼워 넣었는데, 판테온에는 물론 창이 허용되지 않기 때문에 그 개구부는 메꾸어졌다. 우리는 이미 관찰한 바 있는 것과 같은 현상을 콜로세움[도판 27]에서 판테온에서와 마찬가지로 마주하게 된다. 판테온에서 궁륭 천장의 하중이 수직으로 작용하는 것으로 설정되었던 것처럼, 콜로세움에서 원형아치의 측면 추력은 원주 위에 놓인 수평 코니스의 수직성으로 대체되는 것으로 보

인다. 이제 이러한 현상이 왜 일어났는가 하는 물음에 좀 더 근접할 수 있다.

미적 절제 때문은 아니다. 어린아이나 미숙한 사람이라도 두 개의 수직 기둥 위로 수평의 보를 놓으면 개구부가 생기며, 후자가 전자를 수직으로 내리누른다는 것은 분명히 안다. 그러나 아치는 부분들을 좀 더 복잡한 방식으로 구성하여 이루어지며, 하중을 받는 지점은 그때까지 종종 생각했던 곳 – 아치를 지지하는 버팀대의 도약점 – 에 자리하는 것이 아니라, 정점(종석宗石)에 위치했다. 아치 건축의 역학 작용을 이해하려면 결정성의 원리에 따라 카드로 집을 짓는 어린아이의 순진한 이해력 이상의 것이 필요하다. 그러나 이미 플라비우스 왕조 대에 사람들은 이를 받아들였다. 궁륭과 원형아치는 벽의 곡면만큼이나 공공연히 알려져 있었고, 이미 거론한 것과 같은 이유에서 그러했다. 그렇다면 그들은 어째서 아치를 종속된 뚫린 구멍(창)처럼 위장하는 대신 아치를 버팀대 위에 직접 올리는(아케이드) 마지막 한 걸음을 내딛기를 망설였을까? 아치를 공공연히 인정하면 벽면을 미적으로 부활시키게 되기 때문인 것이 분명해 보이는데, 이는 [벽면의 미적 부활은] 근본적으로 자연을 개선하는 미술에 모순된다. 여기서도 우리가 유기적 모티프에 관련해 그토록 자주 만난 것과 동일한 현상을 보게 된다. 요컨대 사람들은 적법한 것에서 벗어나는 길에 매혹되었지만, 그 법칙을 단칼에 철폐할 용기는 없었다. 콘스탄티누스 황제 치세에 법칙들이 공식적으로 폐지되기 직전에 (스팔라토에 있는) 한 기념비적 건축물[디오클레티아누스의 궁] 외부에 최초로 아케이드가 나타났다. 콜로세움[도판 27]에서 반원주, 수평으로 구축된 보로 특징지어진 아치 사이를 그처럼 주의 깊게 죄고 압박한 삼각형의 아치 공복拱腹, Zwickel은 이제 자족적이고 경계가 없으며 따라서 주관적인 원거리시야에 의해 작동하는

평면으로 확장된다. 그로써 우리는 이미 고대의 자연을 개선하는 미술의 경계 너머에 서게 된다. 하지만 아직 알렉산드로스 이후 시기 입체 미술의 일면을 더 살펴볼 필요가 있는데, 건축물에서 내부를 다루는 방식이 그것이다.

건축물의 닫힌 실내에서 관람자는 전체 형태에 대한 인상을 얻을 수 없다. 벽면에 이어 벽면이 끊임없이 이어지는 그곳에서 대기를 배경으로 하는 매스의 경계선은 인식되지 않는다. 그러나 자연을 개선하는 미술은 확고한 형태의 경계 안에 차분하게 완결되기를 열망한다. 이집트 미술은 실내 공간 전체를 입체적 형태들로 채워 넣는 방식으로 이 열망을 충족했다. 그럼으로써 벽면들은 사방으로 분할되고 이를 통해 벽면의 효과가 상쇄된다(다주실多柱室, Säulensaal). 그리스의 페립테로스를 바라보는 사람이 앞에 세워진 원주들 때문에 외벽을 보지 못하듯 이집트 신전에서도 같은 일이 벌어진다. 단 이 경우는 단지 닫힌 실내에서 그러한 경험을 하게 될 뿐이다. 그리스의 알렉산드로스 이전 시기 미술이 그것이 전면적으로 추구한 평형을 실내 공간에서 어떻게 획득하였는지는, 이제는 남아 있는 유적들을 통해 충분히 알아볼 수 없다. ─ 우리는 다시금 무엇보다 판테온[도판 11a]을 살펴보게 된다. 현재의 내부 설비는 더는 모든 부분에서 최초의 상태를 재현하고 있지 않지만, 특히 다음의 두 가지 점은 처음부터 의도되고 관철된 것으로 설명할 수 있다. 1) 내부에서 모든 개별적인 입체적 형태의 제거, 2) 원통형 벽의 최하단 부분에서 벽감들과 그들 사이에 돌출한 감실龕室, Ädikula의 배열.

개별적인 입체적 형태의 제거는 또다시 로마 미술이 고대 이집트의 출발점과 상반되게 도달한 극단을 보여 준다. 이집트 미술에서 형태의 인상은 평면들을 강제로 보이지 않게 만드는 과정에서 만들어질

수 있는 것으로 보인다면, 로마 미술에서 평면은 - 이것이 관람자에게 외부 형태에 대한 기억을 일깨우는 가장 확실한 방법이라는 확신으로 인해 - 절대적으로 허용된다. 오늘날의 시각으로 보자면 그것은 무제한의 주관적 평면성으로 나아갔어야 하는 위험한 길이었다. 그러나 실제로는 단순한 로툰다에서 성공을 거두었다. 그리하여 객관적 평면이 관람자에게 지나치게 다가설 수 있었던 최하단에는 벽감을 뚫었는데, 이것은 벽의 둥글림과 궁륭형에 대단히 효과적으로 덧붙여졌기 때문에 건축가들은 사각형의 벽감과 감실의 뚜렷한 대비를 가지고 이[평면]에 끼어드는 시도까지도 할 수 있었다. 그 밖에는 궁륭과의 이음부에 이르기까지 원통형 전체가 관습적인 반입체 체계를 분절로 삼은 것처럼 보인다. 궁륭의 코퍼는 평면 천장의 결정성을 희미하게 환기한다. 이는 엔타블러처 외장이 원형아치의 내륜을 떠올리게 하는 것과 마찬가지이다. 그와 동시에, 궁륭 코퍼에서 관찰되는 다양한 크기의 동심원들은 로마인이 불확실하게 물러나는 궁륭형이 그 자체로 주관적 평면성으로 (이 경우 선원근법의 관찰이라는 형태로) 나아갈 수밖에 없다는 것을 얼마나 잘 알았는지를 입증한다. 판테온[도판 11]에서 내부의 벽감들을 외부에서는 전혀 인식할 수 없게 되어 있는 상황도 이 맥락에서 중요해 보인다. 벽감들은 내부에서는 평면성의 인상을 몰아내고 입체의 인상을 유발하는 데 기여했지만, 외부에서 드러났다면 명백히 전체 형태의 견고한 인상이 약화되었을 것이다.

모든 궁륭형은 근본적으로 중앙집중식 형태이고, 따라서 판테온의 로툰다로 대표되는 강력한 중앙집중식 건축 형태에 가장 잘 부합한다. 그러나 불가피하게도 사람들은 종국에 사각형의 공간위에도 궁륭을 올리려고 시도하게 된다. 이러한 종류의 기념물 가운데 가장 중요하게 여겨지는 것들이 디오클레티아누스-콘스탄티누스 시대에야 비

도판 28. 로마, 디오클레티아누스 대욕장(현 산타 마리아 델리 안젤리 에 데이 마르티리 교회), 298~306년

로소 나타난 것은 우연이 아니다. 이러한 작품들은 이미 고대 미술의 영역 바깥에 놓여 있었지만, 여기서 자연을 개선하는 미술의 기본명제인 절대적 명료성과 경계성이 확고하게 드러난다. 그러므로, 또한 그 출발점은 분명 더 거슬러 올라가므로(카라칼라 대욕장) 여기서 좀 더 이야기해 보고자 한다.

그것은 특히 원통형궁륭Tonnengewölbe이나 교차궁륭Kreuzgewölbe으로 덮인 직사각형 공간에 관한 이야기이다. 교차궁륭이 좀 더 복잡한 경우에 해당하므로 우리의 논의를 여기에 한정해도 되겠다. 디오클레티아누스 대욕장의 대형 홀(현 산타 마리아 델리 안젤리 에 데이 마르티리 바실리카의 익랑Querschiff 부분[도판 28])을 예로 들어보자. 여기서 강력한 교차궁륭은 벽에 자리한 거대한 원주 위에 놓여 명료성의 명제를 요구한다. 물론 과거에 반입체는 비량飛梁, Strebebogen의 기능을 충분히 해낼 수 없었겠지만, 지지하는 입체가 다시금 벽에서 떨어지면서

입체와 평면은 이집트의 다주실이나 페립테로스에서 당대에 그랬던 것과 유사한 방식으로 서로 분리되고 있었던 것 같다. 그러나 근본적인 차이를 오해해서는 안 된다. 후자에서 평면은 앞에 놓인 입체적 형태들에 의해 가려져야 했지만, 로마의 교차궁륭 홀에서 평면은 관람자와 완전히 적나라하게 조우한다. 벽면은 입체적 형태들과 나란히 독립적 가치를 얻었다. 이제는 자연을 개선하는 미술의 명료성이라는 명제를 폐기하는 것만이 필요했고, 벽면은 궁륭형과 더불어 고유한 주관적 평면으로 합류한다.

제2기. 자연을 정신화하는 미술

1. 로마 후기 미술의 변혁

일신론적 세계관의 승리와 더불어 근거리시야에서 원거리시야로의 최종적 이행을 가로막는 마지막 장애물은 사라졌다. 그러나 저 승리는 동시에 알렉산드로스 이후 시기 미술이 점점 더 근거리시야를 벗어나도록 추동하는 원동력인, 자연과의 경쟁을 위한 경쟁, 자기목적으로서의 미술마저 제거해 버렸다. 결과적으로 콘스탄티누스 이후의 로마 후기 미술은 그것이 얻게 된 자유를 너무 꾸밈없이, 거의 언짢을 정도로 구가해서 이 시기의 작품은 그것의 본모습 – 제정 로마 고딕의 통상적 진전 – 으로서 받아들여지는 대신 원시적 야만성으로의 전례 없는 복귀로 여겨졌다. 제국의 안팎에서 동시에 많은 야만족이 출현한 것은 아마도 그러한 생각에 근거를 제공하였을 것이며, 그러므로 지금까지의 미술사 연구에서 "게르만족에 의한 로마 후기 미술의 야만화"만큼 뿌리 깊은 근본적 오해는 없었다. 알렉산드로스 이후 미술과 순수한 "고전적" 고대의 차이를 알게 된 오늘날 우리는 로마 후기-초기 그리스도

교 미술의 관점에서 성공적으로 그러한 근본적 오해를 바로잡을 수 있을 것이다.

유기적 모티프

자연을 개선하는 미술은 항상 입체에서 최고도로 표현되었다. 숭배의 가시적 대상은 신을 그린 그림이 아니라 신의 조상이었다. 그러므로 이교도 세계관의 최후까지 3차원의 입체는 그것을 통하여 유기적 자연의 신체적 본질을 가장 완벽하게 표현할 수 있는 미술적 매체로 여겨졌다. 새로운 세계관이 신체적인 것을 비본질적인 것으로 선언했을 때, 그것은 동시에 입체에 대한 판결이기도 했다. 물론 평면이라고 해서 입체보다 본질적인 것은 아니었다. 그러나 평면은 이교도들에 의해 그런 식으로 [숭배의 가시적 대상으로] 취해지지 않았기 때문에, 오해를 두려워할 필요가 없었다. 반면 그때까지 막강했던 입체는 반드시 그 의미를 축소할 필요가 있었는데, 그렇지 않으면 다신교적 의미의 오류를 낳을지 모르는 위험스러운 원천을 구축할 수 있었기 때문이다. 그러므로 이것은 무엇보다 로마 후기 미술에서 입체가 완전히 종속적인 역할을 했다는 점을 설명해준다. 로마 후기 미술에서 우리는 뿌리 깊은 관습에 의해 입체를 유지할 것이 주장되는, 오해의 위험성이 크지 않은 영역(이를테면 석관, 딥티크diptych)에서만 입체를 보게 된다.

로마 후기, 초기 그리스도교 조상들은 두 가지로 특징지을 수 있을 것이다. 1) 부분평면들에 소홀함, 즉 부분평면들을 불완전하게 경계 짓고 부각함, 2) 개별 세부들을 일면적이고 과장되게 강조함. 이 두 가지 특징은 모두 모티프에 관한 장에서 이미 강조한 로마 후기 인물들의 추화$^{醜化, Verhäßlichung}$를 뜻했으나, 입체와 평면의 관계로 옮겨간다. 그리고 추화에서 그러했듯, 사람들은 저 두 가지 특징에서도 야만화의

징후를 인식하고자 했다. 그러나 그것들은 한때 고대의 미술 전체에서 가능했을 것보다 더 확실하게 원거리시야로의 이행을 뜻할 뿐이다. 우리가 지금까지의 전개에 대한 관찰을 통해 알게 된 모든 것이 가리키듯, 부분평면의 종식이 이를 처음으로 입증한 것은 아니다. 그러나 특히 눈이라든지 머리카락의 깊은 이랑과 같은 세부의 일면적 강조 역시 원거리시야를 고려한 것으로 설명된다. 왜냐하면 우리는 자연에서도 사물을 접할 때 근거리시야에서는 모든 가시적인 것을 똑같이 보는 반면, 원거리시야에서 관찰할 때는 개별 세부들이 더 날카롭게 부각되고 눈에 띄되, 나머지는 전체의 주관적 평면 현상 속으로 가라앉고 관람자는 설령 무의식적이고 이른바 기계적인 항구적 훈련의 결과일지언정 그의 근거리시야 경험에 근거하여 이를 정신에서 보충하기 때문이다.

로마 후기 조상을 제대로 다루고 싶은 사람이라면 그것을 원거리시야에서 바라보아야 한다. 그러면 근거리시야에서 그들 조상에 그토록 거슬리게 따라붙는 경직성과 활기 없음이 어느 정도 사라지게 된다. 이러한 활기 없음은 특히 [밀라노 칙령이 반포된] 기원후 313년 또는 [서로마가 멸망한] 476년 이후로 조형예술의 전개가 다시 원점에서 시작해야 했다고 말하는 것처럼 보이는 저 가정을 뒷받침한다. 말하자면 사람들은 거기서 역시 경직되고 어색한 인물상으로 시작한 고대 이집트 미술과의 직접적 유사성을 일별할 수 있다고 여겼다. 그러나 실제로는 고대 이집트의 인물상과 로마 후기의 인물상은 대단히 상반된다. 고대 이집트 조상의 표면을 매우 가까이에서 바라보면 우리는 우선 이집트인이 거기에 집어넣어 놓은 무한한 생명을 관찰하게 되며, 원거리시야에서 나타나는 경직성은 사라진다. 그와는 반대로 로마 후기의 인물상은 근거리시야에서 거칠고, 경직되어 보이지만 원거리시야로 감에

따라 점차 더 내적 생명을 얻는다. 바꿔 말하면 양쪽 인물상에서 공통되게 드러나는 평면성은 서로 다른 것이다. 즉 고대 이집트 인물상에서 나타나는 것은 객관적 평면성이고, 로마 후기 인물상에서 드러나는 것은 주관적 평면성이다. 따라서 고대 이집트 인물상은 절대로 "거친" 느낌을 주지 않는다. 우리가 로마 후기 입체의 "추함"을 "유기적인" 것으로 인식한 것과 마찬가지로, 이 시대 입체의 "거칢"Rohheit이란 "원거리시야"와 다름없다.

초기 그리스도교의 입체에 대한 적대적 분위기는 반입체에도 적용되었다. 그런데도 반입체가 나타나는 경우에는 두드러지게 평면화의 경향을 띠었다. 그리하여 실제로 당시에 황제의 승전을 기념하기 위한 것이었던 콘스탄티누스 개선문의 (받침돌) 부조는 뚜렷한 저부조이다. 그것을 보고 있으면 곧장 고대 이집트의 저부조를 떠올리게 되며, 그로부터 미술은 파괴된 야만성에 의해 다시 원시적 단계로 되돌아가고 단계별 발전을 처음부터 다시 시작해야 한다는 결론을 내린다고 해도 놀랄 일은 아니다. 하지만 저 콘스탄티누스 저부조를 고대 이집트 저부조와 세심하게 비교해 본다면 양자 사이의 차이점을 곧 말할 수 있으며, 그 차이를 통해 양자 사이의 수천 년에 걸친 발전이 명료하고 확실하게 표현된다. 이집트의 저부조는 근거리시야에서 작성된 반입체로서, 그 약하지만 촉각에 충실한 융기는 바탕면에서 단숨에 사라지고 동시에 바탕면에 마치 절단면처럼 놓인다. 콘스탄티누스 저부조는 (이렇게 말해도 된다면) 넓게 짓눌린 고부조로서 그 윤곽선은 바탕면에서 절단면과 같이 사라지는 것이 아니라 날카롭게 대비되어 나타난다. 그러므로 콘스탄티누스 저부조는 원거리시야에서 조망된다는 것, 그것이 나타나는 평면은 촉각에 의해 승인된 객관적 평면이 아니라 다만 우리 시각의 편협성이 사변한 객관적 평면이라는 것을 분명히 말할 수

있다. 이러한 주관적 평면은 원거리시야에서 우리에게 3차원의 입체라는 착각을 불러일으킨다. 마찬가지로 폭넓게 억압된 반입체의 취급을 로마 후기의 상아 딥티크에서 볼 수 있다.

우리가 제정 로마 미술의 최종 단계에서 갑작스레 선회하는 형태로 평면이 다시 장악하는 듯한 상황을 접하게 된다면, 거기서 우리가 발견할 수 있는 것은 고대 이집트의 객관적 평면성으로의 복귀가 아니라, 그때까지의 전개 전체에 따라 나타난 주관적 평면성으로의 진전이다.

로마 후기 주화에 그려진 황제의 이미지를 살펴보면 이에 관해 많은 시사점을 얻게 된다. 여기서 특징적인 것은 평평함과 더불어 황제의 흉상을 구성하는 데 기여하는 많은 선이다. 따라서 우리는 대략 알렉산드로스 이전 시기의 도기화를 떠올리게 하는 선적 양식Linienmanier을 떠올리게 된다. 그러나 우리는 이내 그 선들이 고전 미술에서처럼 부분평면(예컨대 의복의 주름)의 경계를 명료하게 그리는 것이 아니라, 그저 스케치하듯 암시하는 데 그치고 있음을 깨닫게 된다. 거기에는 바로 저 콘스탄티누스 부조에서와 정확히 같은 주관적 평면성을 향한 열망이 드러난다.

결국은 평면화에 관해서도 같은 이야기를 할 수 있는데, 이는 특히 모자이크에서 입증된다. 로마 후기의 모자이크는 명백히 의도적인 지저분한 선을 특징으로 한다. 사람들은 당연히 이런 현상도 침투한 야만성의 징후라고 설명했다. 그러나 실제로는 그것도 로마 후기 미술의 다른 현상들이 그렇듯 알렉산드로스 이후 시기에 점차 확고한 입체가 불분명한 평면성으로 해체되는 경향을 보이는 전개의 산물이며, 이는 모든 "아름다운" 것을 신체적인 자연의 개선으로 보는 일신교의 적대감에서 비롯하였다.

미술의 모든 시기에서 그렇듯 로마 후기에도 미술의 동인은 이른바 공예 작업에서, 즉 사용목적 작품의 표면장식에서 가장 단순하고 기본적으로 표현되었다. 이러한 관점에서 완전히 규범적인 것은 특정한 청동 허리띠 장식과 같은 것으로, 이는 서로마 영토 전반과 발칸 반도 서부에까지 걸쳐 발견된다. (쐐기 모양으로 파낸) 반입체의 경우에도 그리스에서 내려온 옛 넝쿨장식Rankenornament이 나타나는데, 다만 그것은 이 경우 좀 더 세련된 방식으로 다루어져서, 첫째로 배경과 문양을 서로 구별하기가 어렵고, 두 번째로는 눈이 전혀 어떤 입체적 형태가 아니라 다만 빛과 그림자만을 일별하게 된다. 거기서 후기-로마-그리스도교 미술의 평준화된, "문양"을 배척하는 정신은 색채주의적이고 평면적인 경향과 같이 한층 더 직접적으로 표현된다. 그리고 이것이 다시 한번 고대 이집트의 출발점으로 돌아가 비교하고 교훈을 얻어 볼 기회이다. 또한 이를 통해 우리는 모티프가 바탕을 너무 조밀하게 뒤덮어서 그 이면의 명료성이 몹시 손상된 부조들을 알게 된다. 두 경우에 사실 드러나는 현상은 유사하지만, 실제로 양자는 정반대의 의미를 가진다. 이집트 미술에서 모든 것은 모티프의 확고한 지배를 보장하고 배경을 완전히 부정하기 위해 마련되었다. 그것의 효과는 바탕과 더불어 약한 것이 사라져버렸기 때문에 실패했는데, 왜냐하면 강한 것이 그것의 강함을 입증하려고 할 때는 반드시 약한 것이 필요하기 때문이다. 반면 후기-로마-초기-그리스도교 미술은 바탕을 해방하고 모티프와 대등하게 놓으려고 했다. 그리하여 인간 형상이 아닌 다른 유기적 모티프(식물 넝쿨)를 선택했고 더 나아가 비유기화에 이르렀다 ─ 이는 모티프를 신체적으로 개선하기 위해서가 아니라, 그로부터 의미 없는 바탕의 배치에 반하는 유기적 "의미"를 처음부터 가능한 한 많이 제거하기 위해서였다. 이집트의 전투 장면 부조는 근거리시야에 준하는 것이

었다. 즉 관람자가 거기서 멀어질수록 인물 군상은 점점 더 혼란스럽고 불명료해진다. 반면 로마 후기의 장식부조는 원거리시야를 고려했다. 근거리시야에서 눈은 명료함이 부족한 모티프들만을 인식하는데, 이 모티프들은 그 자체로는 어떤 예술적 매력도 결여하고 있다.

무기적 모티프

판테온[도판 11]과 같은 중앙집중형 건축에서 입체적 형태는 외견상 독재적인 것이 되어서, 그에 비해 부분평면들은 근본적으로 물러서는 지경에 이르렀다. 이것이 세부적으로 어떻게 다루어졌는가 하는 데 대해서는 추측해 볼 수 있을 뿐이다. 그러나 부분평면들은 어쨌든 여전히 그 자체로 고려되었고, 고려되어야 했다는 것은 콜로세움에서 알 수 있으며, 이는 지금까지의 발전 전체에서도 반드시 드러난다. 그러나 오늘날 과거의 종교 건물에서보다 훨씬 중요성이 커지기 시작한 실내의 경우, 객관적 평면은 그것이 관람자에게 만져질 정도로 가까운 하단에서 벽감 형태를 통해 그것의 평면적 성격을 벗겨내고자 했다. 외부에서 일어나는 다음 단계에서는 부분 또한 그것의 객관적 평면성, 즉 경계 지어진 평면성을 잃고 하위 형태로서 전체 형태를 구성하게 되는 방향으로 나아갈 수밖에 없었다. 이 단계는 판테온에서 이미 내부를 좀 더 뚜렷하게 분절하려는 목적으로 도입한 벽감이 이제 외부에서도 눈에 띄게 됨으로써 내딛어졌다. 그것은 입체 미술의 역사 전체를 아울러 가장 중대한 결과를 낳은 가장 결정적인 단계인데, 그것은 이와 더불어 응집구조가 시작되기 때문이다.

판테온의 로툰다를 생각해 보자. 그것의 전체 형태는 로툰다에 몇 걸음 앞으로 다가선 사람에게도 대단히 명료해진다. 바로 그 로툰다에 여러 개의 돌출한 벽감이 마련되어 있다고 생각해 보자. 이제 우리

는 모든 부분이 한눈에 파악될 만큼 시각장 안에 들어올 정도의 거리를 두고서야 비로소 전체 형태를 제대로 판단할 수 있게 된다. 결론적으로 말하자면 응집구조는 원래 원거리시야에만 걸맞다. 그리고 원거리시야는 자연을 개선하는 미술에 설 자리가 없으므로, 응집구조 또한 후기-로마-초기-그리스도교 미술에서야 비로소 온전히 등장하게 된다.

응집구조는 멀리서 본 입체를 통해서만 작동한다. 그러나 멀리서 바라본 입체는 2차원의 평면이라는 착각을 일으키기 때문에 응집구조의 인상은 언제나 주관적 평면의 성격을 띤다. 이러한 인상은 이제 의도적으로 장려되는 반면, 경계 지어진 객관적 평면의 표상을 환기할 수 있는 것은 전부 배제된다. 벽면은 완전히 매끈해지고, 벽주, 반원주 등은 사라지며, 궁륭천장은 그것을 지지하는 벽에서 직접 올라간다.

이러한 과정은 부분적으로는 콘스탄티누스 이전 시기에도 일어났다. 이때 미술은 어느 정도까지 그 자체를 목적으로 하는 것으로 여겨졌지만, 다른 한편으로는 여전히 강자의 권리가 미술의 법칙이기도 했다. 이러한 권리는, 마치 이전에 부분평면의 종속이 강제되었던 것처럼 이제는 부분입체가 입체 전체에 종속되기를 강요했다. 이러한 요구는 중앙의 궁륭이 그에 딸린 반궁륭들을 지배하는 데서 생각할 수 있는 가장 명료한 표현에 도달했다. 이런 유형의 가장 완성도 높은 기획은 조금 뒤에야 비잔틴인에게서 나타났다. 하지만 그 최초의 대표적인 사례는 이미 콘스탄티누스 이전 시기 로마에서 만나볼 수 있다. 실로 사람들은 여기서 이미 새로운 성취를 너무도 분명히 느낄 수 있어서, 벽감을 위해 궁륭을 떠받친 원통형 벽을 다시 다각형으로 만드는 일을 감행하면서도 그 결정형의 측면이 객관적 부분평면을 되살리게 될지 모른다는 우려는 하지 않았다. 그들은 원거리시야가 모든 부분평면을

하나의 독자적인 주관적 전체평면으로 녹여낼 것을 알고 있었다.

　이제 두 가지 사항을 분명히 유념해야 한다. 첫째로 기념비적 응집 구조에서 입증된 최초의 모티프 ─ 돌출 벽감을 수반하는 ─ 는 처음에 내부에서 나타난다. 그러므로 제정기 로마 미술이 내부를 점차 더 고려하게 되면서 완전히 근원적인 체계, 자연을 개선하는 근거리시야에 기반한 체계를 마침내 파괴해 버린 것이 틀림없다는 것이 명백해진다. 객관적 평면은 내부에서 결코 어떠한 수단에 의해서도 입체적 형태 아래 종속되도록 강제되지 않는데, 왜냐하면 여기서 입체적 형태는 절대로 뚜렷하게 경계 지어진 채로 나타나지 않기 때문이다. 남은 것은 오로지 객관적 평면을 주관적 평면으로 바꾸는 것뿐으로, 이는 벽감이 만들어내는 곡선으로 평면이 물러나면서 성공적으로 시작되었다. 그런 식으로 점차 주관적 평면의 인상을 감지할 수 있게 만들고 나자, 상응하는 처리를 외부에까지 적용하게 되는 것은 다만 시간문제였다. ─ 둘째로 여기서는 고대 이집트라는 출발점과의 차이도 마땅히 강조되어야 할 것인데, 이러한 비교는 언제나 지극히 많은 것을 알려주기 때문이다. 분명히 이 경우에도 두 미술 사이의 긴밀한 유사성이 지배하고 있다. 당대의 이집트 신전과 마찬가지로 로마 후기의 중앙집중형 건축에서도 구조상징적strukturmbolisch 벽장식 일체가 사라진 매끈한 조적조 Mauerwerk와 더불어 입체와 평면은 붕괴한 것처럼 보인다. 그러나 실제로는 역시 그 반대가 관찰되었다. 이집트의 외부건축에서 우리는 부조로 장식된 객관적 평면만을 알아볼 수 있으며, 입체적 형태는 그 뒤편으로, 만져질 만큼 가까운 위치에서 드러난다. 로마 후기의 중앙집중형 건축에서 우리는 부조 없는 입체적 형태만을 알아볼 수 있으며, 그것은 원거리시야에서는 객관적 평면으로 드러난다.

　로마의 중앙집중형 건축은 자기목적의 미술이 고대에 가능했다는

전제하에서, 명백히 그러한 미술의 산물이다. 추측건대 목적에 대한 고려에 현저하게 이끌리는 미술이라면 결정성의 형태를 포기하고 예컨대 판테온에 단지 원형의 형태를 부여하려는 생각에 사로잡혔을 리 없다. 그런데 후기-로마-초기-그리스도교 미술에 특정한 건축 목적을 위한 새로운 형태를 발견해야 한다는 과제가 주어졌다면 어떻게 됐을까? 이 미술에는 실제로 이러한 과제가 주어졌고, 그 해답은 무려 향후 최소 천 년간 도래할 입체 미술에 방향을 제시하게 될 만큼 파급력이 컸다. 이 과제란 그리스도교 예배당을 창조하는 것을 말한다. 후기-로마-초기-그리스도교도들은 어떤 형태가 가장 아름다운가 하는 식으로 질문하지 않았다. 그들은 어떤 형태가 가장 합목적적인지를 물었다. 첫 번째 질문에 대한 답은 중앙집중형 건축을 참조하여 찾을 수 있을 것이다. 그러나 아름다움은 우리가 앞서 살펴본 바에 따르면 서로마가 당대에 가장 가치를 부여하지 않은 것에 해당했다. 따라서 저 악명 높은 가장 합목적적인 것, 즉 법정 바실리카forensische Basilika에 대한 숙명적 선택이 이루어졌다.

바실리카는 로마인에게 오래도록 실용건축으로 통용되었다. 그것이 그리스도교도들에 의해 교회 유형으로 채택되었다는 것은 굴종과 자기비하의 의도를 뚜렷이 보여줄 뿐이다. 궁륭형에 대한 포기도 마찬가지이다. 그러나 그 외에 바실리카는, 우리가 로마 후기의 중앙집중형 건축에서 관찰한 바와 같은 저 입체와 평면에 대한 관점의 정신을 완전히 드러낸다. 바실리카가 유기적으로 움직이는 공간 형태에 대한 근본적 거부로 결정체를 도입한 것이 아니라는 것은 반궁륭형 천장을 얹은 후진後陣, Apsis과 원형아치로 이루어진 아케이드를 통해 이미 드러난다. 무엇보다 바실리카는 응집구조물이지만, 그것은 지배적 요소를 포기했는데, 이는 엄격한 유일신론인 초기 그리스도교가 강자의 권리

를 전적으로 인정하지 않았기 때문이다. 심지어 주정면의 개념조차 그 것이 씨앗에 불과했음에도 초기 그리스도교 바실리카에서 두드러지 게 표현되지 않았다. 또한 탑이 등장하자마자 한쪽으로 밀려난 것도 같은 이유에서이다. 그러나 여기서 가장 중요하고 두드러진 것은 바실 리카 네 면의 서로 다른 외부를, 전체 형태가 뚜렷이 보이지 않아도 각 기 그 자체로 다룰 수 있다는 점이다. 각각의 면은 보는 이의 눈에 주 관적 평면을 드러내는데, 이는 앞서 언급한 바와 같이 응집구조물은 오로지 원거리시야에서만 전체적으로 지각되기 때문이다. 결론은 이 렇다. 바실리카에서 주관적 평면은 그 뒤의 입체적 형태가 완전히 물러 설 정도로 주도권을 가진다. 바탕에 대한 문양의, 천 년에 걸친 지배와 같이(242쪽), 여기서 평면에 대한 입체적 형태의 지배도 깨진 것으로 보 인다. 이제 벽면에는 마음껏 창을 낼 수 있게 되었는데, 더는 상부 코 니스로 지붕의 서까래를 떠받치기 위해 외벽을 벽주로 분절할 필요가 없어졌기 때문이다. 게다가 바실리카의 직선 보로 짜인 지붕에는 판테 온에서보다 [벽면에 창을 내고자 할 만한] 적절한 미적 동기가 있었다. 벽 돌벽은 그 본연의 모습으로, 즉 지붕의 지지체로서 개방된 채 나타난 다. 물론 그것은 통나무집의 발명 이후로 실용적 건축에서 무수히 많 이 나타났지만, 자연을 개선하는 다신교 지배하의 신전에서는 불가능 했을 것이다. 사람들은 이러한 현상 역시 야만화된 로마 후기의 소위 조야함에서 비롯하였다고 주장하고 싶어 했다. 알렉산드로스 이후 시 기의 전개를 어지간히 조망할 수 있는 지금, 우리는 그러한 주장의 근 거가 무엇인지 어렵지 않게 판단할 수 있다. 의심의 여지없이 거기에는 아름다움에 대한 동일한 무관심이 나타나는데, 이는 그 시대의 조상 들에서 으레 부각되는 것이다. 또한 여기서 사람들이 곧 측면을 벽주 Lisene과 아치형 프리즈Bogenfries 9로 소심하게 분절할 필요성을 느꼈다

는 것은 확실히 드러난다. 그러나 저 무관심은 입증할 수 없는 야만화의 발로가 아니라, 천 년에 걸친 전개의 논리적인 최종결과이다. 그것은 외부의 비미술적 측면의 결정적 영향을 경험했지만, 이는 사람들이 생각하는 것처럼 이에 대해 전적으로 잘못이 없는 야만족의 편에서가 아니라 새로운, 모든 것을 정복하는 정신적 세계권력의 편에서의 경험이다. 이 새로운 세계권력이 태고의 세력들과 생존경쟁을 벌이면서 압도적으로 승리하고자 했을 때 그것은 많은 선한 것과 아름다운 것을 버려야만 했다.

결국 바실리카의 내부에 관해서 사람들은 처음부터 주관적 평면의 인상이 한층 더 강화된 채로 나타날 것을 기대할 수 있다. 내부의 각 부분(측랑 側廊, Seitenschiff, 익랑 翼廊, Querarm)을 오로지 한 방향으로 일별하여 조망할 수는 없으므로, 객관적 평면의 돌출을 두려워할 이유는 점차 덜해졌다. 마찬가지 이유에서, 중앙집중형 건축에서는 아직 보존되고 있던 공간감각으로서의 외부의 입체적 형태에 대한 명확한 표상도 불가능해졌다. 바실리카의 실내로 들어갈 때 곧장 시선을 끄는 것은, 끝부분의 후진을 향해 늘어선 평면들과 샛기둥들의 선원근법적 단축이다. 이렇게 표현된 깊이 방향은 이미 향후의 모든 시기 바실리카 건축에서 주관적 평면 현상의 우세를 보장했으며, 나머지는 측랑과 익랑에 맡겨졌다.

그러나 로마 후기 미술이 바실리카 내부에서 선원근법적 요소를 이미 의식적으로 다루고 시행했으리라고 생각한다면 이는 오해일 것이다. 이것은 우선 신랑 身廊, Hauptschiff에서 후진격자 Cancelli와 제단에 의해 [시야가] 차단되는 데 모순되고, 나아가 분리아치 Scheidbogen 위쪽

9. [옮긴이] 흔히 롬바르드 밴드라고도 불리며, 반복되는 아치로 이루어진 장식띠를 말한다.

넓은 벽면의 장식에 모순된다. 이 벽면들은 모자이크로, 즉 (기본적으로 반입체로는 아니고) 평면화의 재현으로 장식된다. 따라서 그것은 이를테면 베니하산Beni-Hasan의 묘에서와 같은 벽화의 고대 이집트식 행렬을 직접적으로 떠올리게 한다. 그러나 양자의 차이점을 특별히 설득력 있는 근거를 가지고 해명하고자 한다면, 베니하산에서는 인물들이 엄격한 측면 두상으로 재현된 반면 초기 그리스도교 모자이크에서 머리 부분은 일반적으로 관람자를 향하고 있다는 점을 지적하는 것으로 충분하다. 로마의 모든 후진 모자이크에서도 마찬가지이다. 라벤나의 산타폴리나레 누오보 바실리카의 장엄한 두 행렬[신랑 남쪽 벽면의 남성 순교자들, 북쪽 벽면의 여성 순교자들의 행렬] 또한 비잔틴화된 근거리-시야-경향을 가지고 있으면서도 재현된 인물들의 머리는 모두 최소한 3/4측면으로 관람자를 향하고 있다.

서로마 그리스도교의 사회적-평준화 경향의 산물로서 바실리카는 로마 제국의 서쪽 절반에서만 무조건적 효력을 가지고 있었다. 로마에서는 적어도 종교적인 기념비적 건축에 한하여, 자연을 개선하는 중앙집중형 건축은 콘스탄티누스 이후로 묘와 세례당에서 더 많이 사용되었다. 그중에서 원형건물을 응집구조물에 점차 더 활용하고자 하는 가장 단순한 시도로서 산타 코스탄자를 특별히 주목할 만하다. 그러나 황제교황의 동로마 제국에서도 바실리카는 적어도 일신론이 승승장구하며 출현한 이후 첫 번째 시기 동안은 다양하게 확산되었다. 강자의 권리 해소에 대한 열망이 지중해 동부에 못지않게 느껴지는 개별 지역들(이집트)에서 바실리카는 전반적으로 우위를 차지했다. 궁정의 비잔틴 양식은 그 절대적인 국가 제의-형식을 서서히 행사할 수 있을 뿐이었으나, 그 외에 유리한 환경하에서는 이른바 서부 국가들에 적어도 일시적으로라도 영향을 끼쳤다.

2. 비잔틴 미술

비잔틴 미술은 서로마 일신론과 동로마 일신론의 차이에 상응하여 입체와 평면의 관계 또한 서로마와는 다르게 파악했다. 서로마 미술이 그리스도의 가르침에서 사회적 해방의 씨앗을 강력하게 강조하는 가운데 미술에서 무엇보다 의미화된 것을 (즉 평면을 위해 입체를, 바탕을 위해 모티프를) 극복하려고 하면서 무상한 자연과의 경쟁을 용인하지는 않을지언정 그에 대해 무관심했다면, 더 엄격하게 일신론적인 동로마인은 (특히 셈족, 나아가 그리스인 역시) 그 자체를 목적으로 하는 미술을 혐오한 반면, 강자의 권리 위에 세워진 로마 제국 군주의 적자로서 미술에서 평준화 경향에 덜 공감했다. 따라서 비잔틴인에게 무상한 것으로서의 원거리시야는 허용되지 않았다. 그러나 근거리시야로의 두드러진 귀환 역시 배제되었는데, 그것이 입체의 복권으로 이어질 것이 분명했고, 이는 엄격한 일신론의 미술과 양립할 수 없을 것으로 보였기 때문이다. 그러므로 비잔틴 미술은 보는 이에게 일반적으로 이중적 인상을 환기하게 된다. 이미 존재하는 것을 정전화하면서 고착시키는 것 역시 이런 관점에서 다시 설명된다. 일반적으로 다음과 같이 말할 수 있다. 비잔틴인은 역사적 전개에 따라 그들에게 전해진 원거리시야로의 경향을 전체적으로 무상한 유기적 자연과의 경쟁이 대두되지 않는 곳에 적용했다. 그러나 이 경쟁이 다루어질 때는 그때마다 상응하는 정도로 (모티프에서 무기적인 것으로 소급했던 것과 유사하게) 근거리시야로 되돌아갔다.

이러한 결과를 사실을 통해 실체화하기 위해서는, 예외적이지만 무기적 모티프를 가장 먼저 거론하는 것이 합목적적인 이유로 권장된다. 이를 통해 앞선 제정기 로마 미술과의 관련성이 가장 분명하게 밝혀질 것이 분명하기 때문이다. 예컨대 건축형식에서 비잔틴 예술가들이 제

정 로마에서 이루어진 발전을 버릴 이유는 전혀 없다. 원거리시야를 고려한 응집형-중앙집중형 건축은 강자의 권리에 대한 확신에 부합했으며, 그러므로 비잔틴 예술가들은 그것을 유지했을 뿐만 아니라 최고로 완성했다. 이것은 그리스식 십자가 형태[의 평면도]를 중앙의 궁륭과 더불어 도입함으로써 이루어졌다. 그리스식 십자가 형태는 어쨌거나 초기 로마 제정기에 적어도 실내 공간에서는 (미스미예Musmieh에 있는 2세기 관저Praetorium에) 이미 사용되었지만, 비잔틴 예술가들에 의해 비로소 동방에서 모든 것을 지배하는 위치를 얻게 되었다. 십자가의 네 개의 팔 부분에서 결정형으로 분절된 벽들의 복귀는 이미 조금도 주저할 필요 없는 것으로 보인다. 즉 이러한 대비를 통해서 중앙의 궁륭이 우선 완전한 압도적 성격을 획득했다. 그것은 인간이 그때껏 고안해 낸 가장 완전한 건축 형태였다. 다시 말해 훗날 서방에서조차 미술이 다시 그 자체를 목적으로 하게 되었을 때 언제나 이 형태로 되돌아온 데는 이유가 있다.

유기적 모티프에 대해 말하자면, 비잔틴인은 모든 초기 그리스도교도가 그랬듯 순수한 입체를 증오스러운 이교도 신앙의 으뜸가는 구현으로 보아 거부했다. 그러므로 관련한 정보를 얻기 위해서 우리는 평면 작업을 조회해 보아야 하며, 이러한 사실 자체가 비잔틴 미술이 결코 근본적으로 근거리시야로 되돌아갈 수 없음을 인정하는 것이다. 그럴 때 모든 평면 작업의 특징은 무엇보다, 최고의 유기적 모티프인 인간 형상을 두고 입체적 형태의 미술에서 원래 가장 잘 생각할 수 있는 것과 가장 마음에 드는 것 ─ 나신상 ─ 을 비잔틴 미술가가 가능한 한 제한하였다는 점이다. 그러므로 우리는 입체와 평면의 관계를 명료하게 보고자 할 때 착의의 인물상을 찾아보아야 할 것이다. 여기서 우리는 로마 후기 딥티크에서 본, 의복을 주름 없이 처리한 방식을 다시 접

하게 된다. 이는 납작하게 눌린 반입체와 견주어 볼 때 주관적 평면성의 강조로 확실히 드러난다. 그러나 이후로는 점차 더 섬세하고 촘촘한 작은 주름들이 확산되는데, 이 주름은 첫눈에 (우리가 앞서 47쪽 주석 1에서 장식술에 대해 규명한) 알렉산드로스 이전 시기 그리스의 선적 조형을 모방한 것으로 보인다. 다른 유사성들에 따라서 이를 모방으로 보는 것은 정당하다. 하지만 가장 두드러지는 것은 비잔틴 예술가들이 그리스의 선조들이 의도한 것과는 완전히 다른 것을 그로부터 만들어냈다는 점이다. 후자가 주름 선을 가지고 전체 입체를 쉽게 조망할 수 있는 부분평면들로 조각냈다면, 비잔틴 예술가들은 주름선을 가지고 의복 아래에 있다고 여겨지는 신체의 형태를 가능한 한 절단하여 그 부분형태들을 가능한 한 보이지 않게 만들었다. 최종 결과는 자연히 다시금 주관적-평면적인 것이다.

이러한 관계가 비잔틴 미술의 평면화에서 어떻게 표현되었는지는 법랑 작업에서 가장 명료하게 알 수 있다. 첫눈에 근거리시야로의 전반적 회귀가 나타난다. 바탕은 분명 다시 공간의 의미를 벗어버렸고, 각각의 인물은 그 자체로 수용되며, 조형은 선을 통해 수행되고, 색채 자체는 다시금 단색조로 적용된다. 그러나 모든 것은 직접적인 유기적 삶의 표상을 억누르기 위한 정도로만 일어났다. 인물들이 관람자를 향하고, 주름은 우리가 반형상에서 이미 만난 바 있는 스케치 같은 성격을 분명히 내보일 때, 비잔틴 예술가들이, 제정 로마의 발전이 남긴 유산을 통해 보여 준 원거리시야에서의 수용을 처음부터 근본적으로 모든 상황에서 억압하는 것으로 출발한 것은 아님이 분명해 보인다.

3. 이슬람 미술

이슬람 미술은 유일하게 입체가 비본질적이라고 선언할 뿐 아니라

그것을 합법적으로 철폐한 사례이다. 이 미술은 입체를 로마 후기에서 와 같이 감내하지도, 비잔틴 예술가들이 그러했듯 필요악으로 선언하 지도 않았다. 이슬람 미술은 입체를 유기적 모티프에서 단연코 억제했 다. 이러한 원칙은 순수한 입체와 반입체에 해당할 뿐 아니라 평면화 에서 모티프를 다룰 때도 적용되었다. 입체적 형태의 환영을 야기하거 나 촉진할 수 있는 모든 것은 억제되었고, 따라서 무엇보다 부분평면 이 그러했다. 오로지 순수한 주관적 평면만이 남는다. 우리는 그로부 터 이슬람 미술이 알렉산드로스 이후 미술의 논리적 연속에 불과함을 알 수 있다 – 이는 실로 역대 가장 논리적인 연속이다. 원환은 실제로 미술이 출발한 곳, 즉 절대적 평면에 다시 도달함으로써 완성되었다. 그러나 이러한 평면이 고대 이집트 미술에서 단지 어떤 형태 전체의 객 관적으로 파악할 수 있는 부분일 뿐이었다면, 이제는 그 자체가 주관 적 가상이 되었다.

아라비아의 종려나무 잎 문양을 살펴보면 견고한 윤곽선이라든지 입체감의 결여 등에서 고대 이집트의 연꽃 문양이 직접적으로 연상된 다. 그러나 견고한 윤곽선은 이미 이슬람 미술 성숙기의 전개에서 비롯 한 산물로, 부분적으로는 비잔틴 미술과의 균형을 추구했다. 이 미술 의 경향을 순수하게 알고자 하는 이라면 카이로의 이븐 툴룬 모스크 치장벽토 장식에서 가장 명료하게 표현된 사례를 발견하게 될 것이다. 여기서 윤곽선은 치장벽토에 깊이 새겨져 있으며 특정한 윤곽선은 두 개의 이웃한 모티프들에 공통된 것이어서 그 사이의 바탕은 사라졌다. 이를 통해 후기-로마-초기-그리스도교 시기와 유사한 평준화가 나타 나는 것으로 보이며, 이는 입체적 형태 자체에서 그것에 마지막으로 남 겨진 것 – 윤곽선 – 을 제거하는 동시에 그것을 돋보이게 하는 역할을 할 수 있는 어떠한 바탕도 억제한다.

이슬람 미술의 운명은 무기적 모티프의 전개에, 특히 건축형식의 발전에 전적으로 명료하게 반영된다. 입체적 형태에 대한 반감은 모스크가 어떤 눈에 띄는 외형도 드러내지 않을 것을 요구했다. 따라서 모스크는 단지 거대한 뜰을 둘러싼 사각의 벽으로 이루어진다. 그 건물은 오로지 하나의 내부만을 보여 주어야 했고, 우리가 앞서 살펴본 바에 의하면 그것은 그 자체로 평면적으로만 작용할 수 있었다. 그것은 열린 홀로서, 이집트의 다주실과 유사하게 복수 열의 독립 지주들만이 이 공간을 가로지른다. 그러나 개방성에 의해 이집트 다주실과는 확연한 방식으로 차이를 보이므로 모든 입체적 형태의 소위 근본 조건 ─ 폐쇄성 ─ 은 사라져버렸다. 실내 설비의 중심이 되는 부분 ─ 미흐라브Mihrab[모스크 내부에 마련된 아치형 벽감으로 메카를 향함] ─ 은 크기나 비례가 아니라 오로지 모자이크 장식에 의해서 부각된다. 유일한 입체적 형태의 요소는 (통상적인 전리품인) 원주의 주신들이지만 이것들은 단색조에 방향성 없이 증대됨으로써 주관적 평면의 인상을 불러일으킨다.

중세 후반기에 이러한 엄격한 해석은 특히 성숙기 비잔틴 미술의 영향 아래서 차츰 완화되기 시작했다. 이슬람교도들은 동부의 정복지역들에 부단히 쇄도하면서 도처에서 비잔틴의 기념물들을 발견했다. 그리하여 입체적 형태도 다시 출구를 발견하게 되는데, 그것은 기대되는 바와 같이 중앙집중화된 주관적 평면성, 다시 말해 부분평면으로의 해체 없는 순수한 모자이크 장식을 수반하는 것이었다. 여기서 두 가지 유형이 구별된다. 1) 예전부터 묘비에 쓰인 확실한 모스크 유형, 즉 궁륭이 딸린 로툰다, 2) 마드라사 (학교), 즉 사각형의 개방된 뜰과 이를 각각 커다란 원통형궁륭으로 이루어진 네 개의 홀들이 십자가형으로 둘러싼 유형, 요컨대 중앙의 궁륭이 없는 그리스식 십자가

형태. 하지만 이때 여전히 매우 특징적인 사실은, 이 형태가 오로지 실내에서만 명료하게 보이는 반면 외부에서는 부수적인 요소들로 인해 근본적으로 형태가 드러나지 않는다는 것이다. 물론 내부에서는 특히 모자이크 장식을 통한 정교함을 갖추고 있는 평면이 압도적으로 시선을 끈다. 마드라사에서 평면성의 인상은 개방형 뜰을 통해 한층 더 특별히 강화된다.

그러나 이슬람 미술가들은 여기에서도 멈춰 서지 않았다. 카이로에 있는 살라딘과 칼라운의 건축물들에서 이미 서방의 경험에 근거한 주정면 건축을 향한 노력이 나타났다. 이슬람의 건축주와 건축기술자들은, 모든 건물의 본질과 성격은 외부 형태에서 가장 먼저 주어진다는 것을 점점 더 잘 이해하게 되었다. 이러한 인식의 성장은 술탄 하산의 마드라사 영묘와 카이트베이 모스크에서 명확히 관찰할 수 있다. 터키인은 콘스탄티노플 함락 이후에 마침내 그 최종 결과를 그로부터 이끌어냈다. 즉 그들은 단순히 비잔틴의 십자가형 궁륭 구조를 그들의 모스크 위에 덧씌웠다. 헤지라 이후 19세기까지 이슬람인의 감각 변화를 조망하고자 한다면 카이로에서 많은 것을 알려주는 두 가지 사례를 살펴보면 된다. 하나는 푸스탓의 폐허 속에 숨겨져 있는 아므르 모스크로, 외부는 전혀 보이지 않고 요새의 벽면처럼 생겼다. 다른 하나는 성채 위에서 볼 수 있는 압도적인 원형 매스에 두 개의 첨탑이 부수된 무함마드 알리 모스크이다. 후자의 건축물을 바라보는 일은 그것이 입체임을, 그리고 인류의 예술창작이 지금까지 그러했듯 자연과의 경쟁에서 출발하는 한 이러한 성격을 없앨 만한 강제적 법칙은 존재할 수 없다는 것을 어떤 미학적 논의보다 설득력 있게 알려준다.

4. 이탈리아 미술

조토의 등장 이전 이탈리아 미술의 전개에 대한 일반적 관점에 비추어 보자면, 이탈리아에서 미술은 민족 이동에 의해 야만성으로 추락한 상태로부터 알프스 이북에 비해 느리게 끌어올려졌다. 그러나 입체와 평면의 관계를 다루는 한, 우리는 이른바 야만성으로 불리는 것이 원칙적으로 원거리시야로부터의 지각임을 알아보았다. 따라서 위의 명제는 이탈리아에서는 로마 후기 미술이 도달하였던 정도의 원거리시야를 떠나는 데 알프스 이북 지역보다 오랜 시간이 걸렸다는 것으로 바꾸어야 할 것이다. 이런 관점에서 알프스 이북이 이남에 앞서갔던 이유는 북부에서 제반 상황들을 더 면밀히 살펴보았을 때 비로소 명확해진다.

마침내 토스카나 미술이 로마 후기의 원거리시야에서 벗어나게 되었을 때, 두 가지 가능성이 있었다. 즉 원거리시야를 더 강화하거나 아니면 근거리시야로 되돌아갈 수 있었는데, 토스카나의 미술가들은 후자를 택했다. 그들이 이러한 선택을 하게 되리라는 것은 그들이 비잔틴 양식을 받아들였을 때 이미 드러났다. 이는 근거리시야로의 그리고 강자의 권리로의 퇴각이나 다름없었기 때문이다. 그로써 토스카나인은 고대 이탈리아 원주민Italiker의 계승자임이 입증되었고, 후대에 타민족들과의 혼합 덕분에 때때로 고대에 대한 기본 이해에서 더 크게 벗어나곤 했던 나머지 이탈리아인마저 이러한 방향에서 자신들 편으로 끌어당겼다. 이로 인해 이탈리아인과 게르만 민족 사이에 오늘날까지 지속되고 있는 일반적인 문화대립이 발생했다. 현재까지도 이탈리아인은 본질적으로 자연에 대한 강자의 권리라는 입장을 고수하고 있다. 그러한 입장에서 보자면 인간만이 존중할 만한 창조의 주제이며, 반면에 동물과 식물은 이용대상에 불과하다. 오늘날까지도 이탈리아인은 그들의 부동산에 담을 둘러치며, 알프스 이북 이방인의 문화적 관

습을 (이득이 되므로) 쉽게 받아들이는 것이 분명함에도 원칙적으로는 "자연공원"이나 "자연의 꽃"을 거부한다. 서로마 그리스도교는 그들이 딱 한 가지만은 최종적으로 벗어날 수 있게 해 주었는데, 추상적 국가개념으로의 굴복과 그로 인한 종속이 그것이다. 그러므로 비잔틴 양식은 토스카나인 또한 결코 만족시킬 수 없었다. 개인은 각자의 가치를 획득해야 하지만, 또한 고차원의 통합에도 부응해야 한다. 여기서 그가 굴복해야 할 법칙은 고전고대의 강자의 권리와 같은 범주적인 것도 아니고, 게르만 민족의 충실성의 권리와 같이 불가해한-정신적인 것도 아니다. 개인에게는 어느 정도까지 활동을 위한 자유로운 공간이 보장되어야 한다. 그러나 그 이상이 되면 그는 전체의 공통 법칙을 위해 굽혀야 한다.

위에서 거론한 바를 토스카나의 조형예술에 적용한다면 이렇게 말해도 좋을 것이다. 토스카나의 미술은 일반적으로 근거리시야로 되돌아가지만, 고전고대가 추구했던 정도로 근거리시야에 도달한 적은 결코 없다. 토스카나 미술가들은 근거리시야와 원거리시야 사이의 평형을 가져오는 데 대해 생각하게 된다. 즉 원거리시야는 로마 후기 미술이 (단일 형상에서) 도달했던 정도로 제한되었으며, 근거리시야는 고대 미술이 그 최상위 원칙에 따라 (평면화에서 모티프들을 묶을 때) 지나치게 완고하게 고수했던 지점으로 확장되었다. 이러한 과정은 11세기에 분명히 알아볼 수 있는 방식으로 시작되었고 16세기 초에 종결되었다.

4.1. 로마네스크 단계

변화의 본질은 피사의 건축물들에서 가장 이른 시기에, 그리고 가장 명료하게 알아볼 수 있다. 중앙집중형 건축물에 대한 뚜렷한 경향

성이 이미 인지된다. 세례당과 탑에서만 이러한 체계를 따르는 것이 아니라, 교차부 궁륭으로서 바실리카에도 도입되었다. 이를 통해서 응집 구조물을 고차원의 통일성으로 통합시키고자 하는 새롭게 깨어난 욕구가 분명하게 표현되었다. 세부적으로 가장 중요한 것은 얕은 주랑을 내세운 구역에 의해, 즉 늘어세워진 개별 형태들에 의해 주관적 외부 평면이 가려진다는 점이다. 그 체계는 그리스의 페립테로스와 유사하며, 실제로 두 경우 모두 동일한, 제한된 개체주의(귀족주의적 상태)가 오해의 여지없이 표현된다.

하지만 다른 한편으로는 간과할 수 없는 근본적 차이가 있다. 그리스의 페립테로스는 코니스를 통해 지붕을 떠받치는 반면, 피사의 외부 주랑에는 코니스가 얹히지 않고, 따라서 지붕도 떠받치지 않는다. 후자는 현관으로서 아치로 덮이든 직선 아키트레이브로 덮이든 그저 벽면의 뚫린 부분일 뿐이다. 이에 따라 원주들은 이제 내리누르는 하중에 대한 독립 지주가 아니라 벽의 형태화된 잔여이며, 그 밖에 이 벽은 원주들 사이의 수평적 연결부에 이르기까지 제거되었다. 이러한 벽면의 뚫린 부분을 통해서만은 주관적 평면성의 인상이 아직 충분히 제거되었다고 볼 수 없을 것이다. 이것은 하나의 동일한 형태를 무한히 반복함으로써 원주 주신들의 단순한 리듬에 의해 비로소 발생했다. 이 리듬 역시 (묶음을 통한) 지극히 소극적인 대비를 통해서 깨어지지 않는 것으로 보인다. 그로 인해 발생한 명석성은 확실히 근거리시야에서 작용한다. 현관 입구에 바짝 다가선 사람은 원거리시야에서 조망하는 사람만큼 잘 볼 수 있다.

피사의 세 개의 위대한 로마네스크 건축물 가운데 바실리카 양식 건물 ─ 대성당 ─ 에서 무엇보다 시선을 끄는 것은 주정면의 확고한 분절이다. 평준화 경향이 있던 초기 그리스도교 시대에 이런 식의 분절

은 상상 불가능한 것이었다. 그것을 통해 객관적 부분평면들의 구별이 분명해진다. 이는 궁륭의 저 반대되는 중앙집중화 경향과 병행되며, 평형을 향한 명백한 분투가 뚜렷이 나타난다.

이 시기에 입체와 반입체의 취급에서도 유사한 광경을 볼 수 있다. 이를테면 니콜라 피사노가 제작한 피사 강대가 그러한 예이다. 여기에 새겨진 고부조만 해도 이미 그것이 최초의 시도가 아니었다는 점을 입증할 뿐이다. 여기서 전례로 사용된 제정 로마의 석관 형상들이 마찬가지로 알려주는 사실은, 사람들이 평면성을 추구한 고전고대의 쇠퇴기를 토스카나 미술이 추구했던 바에 가장 근접할 수 있는 미술이라 여긴 것이다. 그러나 로마 후기의 형상들에 반해 근거리시야로의 확실한 회귀가 있었다. 이를테면 두상은 다시금 명료한 객관적 평면에서 조형되며, 그 내부에서 이전에 과도하게 강조되던 세부들은 적당히 자제되었다. 머리카락은 가까이에서 관찰될 것을 기대하여 물결치는 고리 모양으로 만들어졌다. 의복에는 다시 개별적인, 길고 깊은 주름이 잡히지만 그것이 보호하는 인체를 당연한 것으로 더불어 나타나도록 내버려 두는 대신 (비잔틴 미술에서와 유사하게) 감춘다. 이러한 의복 구성은 건축물의 외부에 주랑을 두르는 것과 동일한 성격을 낳는다. 부분평면으로의 굴절이 곳곳에서 시작되지만, 두 경우 모두 외피와 그 아래 놓인 핵 사이의 일치, 완전히 충족된 고도의 통합으로의 융합은 결여되어 있다.

평면화의 처리에 관해서는 주로 세밀화를 통해 로마네스크 단계를 살펴볼 수 있다. 이 분야의 평면작업은 훗날의 전개를 주도하게 되지만, 초기에는 변화가 가장 느껴지지 않았다. 특히 군상을 다룰 때는 로마 미술에서도 근거리시야가 너무 지배적 표준으로 자리매김하고 있어서 오히려 이를 보완하려는 미술적 지향으로서는 원거리시야의 지속

적 발전을 부추기게 되었을 수 있다. 따라서 평면화에서 제정기 로마 미술의 주요한 업적은 결코 완전히 포기된 적이 없었다. 단축법도, 빛과 그림자를 통한 조형도, 하물며 선원근법이나 그 밖에 다른 것들 또한 로마인에 의해서 절대로 고차원적으로 양성되지 않았다. 바탕 역시 계속해서 공간으로 다루어지고 있었다. 바탕에 금박을 입힌 경우에조차도 바로 이 값비싼 색채의 선택이 바로 사람들이 그 위에 놓인 성인의 형상들을 그들에게 상응하는 빛나는 공간에 위치시켰다고 생각했음을 입증한다. 목적적인 그리스도교 미술에는 그 이상의 현세적 부수물 역시 허용되지 않았다. 그럼에도 불구하고 필요해 보일 경우, 그들은 그것을 근본적으로 주저 없이 과감하게 공간적으로 복속시키는 법을 알았다.

4.2. 조토풍 미술

조토풍의 미술은 전 단계에 시작된 것을 계속하여 그것이 목적적인 그리스도교 미술에 전체적으로 부합하는 것으로 보일 정도까지 나아갔다. 입체는 이제 근거리시야로 한층 더 되돌아갔다. 이것은 무엇보다 주정면의 건축형식에 구상적 부조가 유지된다는 데서(시에나, 오르비에토, 피렌체의 종탑) 표현된다. 건물 정상의 지배적 요소를 통해 바실리카를 통합하려던 시도(피렌체 대성당의 궁륭 기획)가 늘어난 것은 이러한 맥락에 있다. 유기적 형태, 즉 인간 형상에서 우리는 의복과 신체가 적어도 상반신에서만큼은 점차 합일되는 것을 알아볼 수 있다. 나신과 의복에 관한 한 반입체도 마찬가지 현상에 해당한다. 반면 인물과 바탕 공간의 관계에서는 점차 원거리시야로의 현저한 방향 전환을 살펴볼 수 있다(안드레아 피사노). 평면 작품들의 원거리시야로의 이러한 전환은 당연히 평면화에서 한층 더 명확하게 나타났다. 여기서

는 조토와 조토 유파에 의해 개혁이 도입되며, 이는 증대되는 원거리시야를 명확히 가리켰다. 그것은 특히 화가에게 주어진, 성인에 관한 전설과 같이, 유독 많은 인물이 등장하는 표상목적의 내용을 가진 구성에서 통합된 공간 구성을 추구할 때 잘 드러난다. 이러한 관점에서 조토풍은 로마의 미술가들이 성취한 모든 것을 넘어서는 것이었을 수 있다. 조토풍은 어쨌든 미술이 다시 그 자체를 목적으로 하게 되지 않는한, 그 이상은 한 걸음도 더 나아갈 수 없을 정도까지 나아갔다.

4.3. 르네상스

르네상스는 완성을 향한 평형과정을 이끌었다. 유기적 형태들 아래서 이제 인간의 나체 형상이 콘스탄티누스 황제 이래로 가져본 적 없는 의미를 획득한다. 거기에 필요한 연구만도 이미 근거리시야에서의 처리를 전제한다. 의복을 입은 인물에 대해서는 뚜렷한 세 단계를 추적해 볼 수 있다. 1) 신체와 의복의 통일성을 획득하였으나, 다만 전통적인 긴 주름을 관찰할 수 있는 단계(도나텔로). 2) 짧거나 사선인 주름을 가지고 더 자유롭게 처리하는 단계(베로키오). 3) 옷주름을 완전히 자유롭게 처리하게 되었으나, 동시에 이내 원거리시야에서의 불룩하고 불명확한 조형으로 되돌아가는 단계(안드레아 산소비노).

무기적 형태들 가운데 적어도 가장 중요한 것 – 건축형식 – 에 관해서는 향후로 교회의 것과 세속의 것이 구별되었다.

교회 건축 형식. 외부. 미술 창작의 지속적인 목적적 성격이 적어도 르네상스 시기 초반에는 여전히 바실리카를 선호하기는 했지만(브루넬레스키Filippo Brunelleschi), 중앙집중형 건축은 미술적 지향의 뚜렷한 목적이다. 그러나 그 목적은 단순한 중앙집중형 건축이 아니라 응집형-중앙집중형 건축이라는 점에 특히 주목해야 한다(브라만테Donato Bra-

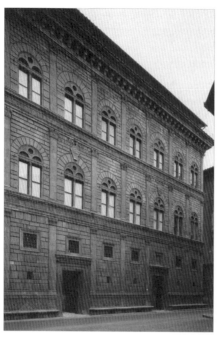

도판 29. 알베르티, 피렌체, 루첼라이 궁, 1446~1451년

mante의 템피에토가 그러한 사례이다). 이 점에서 르네상스는 비잔틴 양식에 일치한다. 그러나 다른 한편으로 르네상스는 객관적 부분평면으로의 분절이라는 확고한 공준에 의해 비잔틴 양식과 구별된다. 르네상스의 사람들은 이를 위한 수단이 없어서 당황하지 않았다. 고대 건축의 유적들에서 그것을 발견할 수 있었기 때문에 그들은 고대의 벽 외장 체계가 그 시대가 필요로 한 것을 간직하고 있다는 것을 알았다. 그리하여 그들은 이 체계를 이어받았다. 거기에는 지지부(벽주, 반원주)를 비롯해 하중을 가하는 부분(엔타블라처, 코니스)도 포함되었다. 그러나 고대가 이 체계에 표상을 결합시켰다면, 창을 빼놓을 수 없는 바실리카에서는 그러한 것이 처음부터 불가능했다. 고대의 벽 외장 체계는 벽에 구멍을 내는 것과 양립할 수 없었다. 그러므로 르네상스에서 그 체계는 결코 지지부와 하중부의 구분에 대한 구조상징적 전조가 아니라, 다만 벽면의 분절에 그쳤다. 벽주 등과 벽면의 관계는 바탕과 문양의 관계와 같았다. 르네상스 시기에 이 개념들은 전체적으로 다시 강력하게 소생했다. 그러나 저 고대의 벽 분절 외에도 비례에 입각한 분할에서 고대에 배제되었던 창 역시 고려되어야 한다. 비례성이 최상위

공존으로 존재하였으므로, 그것만으로도 이미 고대의 본보기를 단순히 베끼는 것은 불가능해졌다.

내부. 로마네스크 미술은, 우리가 외부에서 관찰한 것과 유사하게 아케이드 통로를 앞에 놓음으로써 바실리카 내부의 원래 주어진 주관적 평면의 성격을 완화하고자 했다. 조토풍의 시대는 이에 관해 알프스 이북 지역의 고딕이 취한 길에 근접해갔다. 그러나 르네상스 초기에 고대의 벽 외장 체계를 손에 넣자마자 이 체계는 바실리카의 내부에도 이식되었다. 그러나 15세기에 중앙집중식 형태로의 경향성은 너무도 막강해서, 장방형의 평면적인 바실리카 체계는 그 자체만으로는 매력적인 문제들을 제시하지 못했다. 이로부터 우리는 브루넬레스키 이후로 피렌체나 로마에서 진정 거대하고 독창적인 바실리카 건축이 단 하나도 실행된 바 없는 이유, 그리고 건축되기 시작한 로마의 산 피에트로 대성당에서도 율리우스 2세 이전에 만들어진 모든 것이 철거된 이유를 알 수 있다. 새로운 산 피에트로 대성당은 본질적으로 다음 시기에 속했다.[10]

세속건축 형식. 외부. 이탈리아에서는 14세기에, 나아가 그 이전부터 이미 세속건축을 기념비적으로 다루기 시작했다. 특징적인 점은 거기서 처음부터 입체가 아니라 평면만을 고려했다는 사실이다. 저택Palast은 이따금 독립적으로 세워졌지만, 이웃한 주택들과 일관된 건축선

10. [옮긴이] 옛 산 피에트로 바실리카는 콘스탄티누스 대제 치세에 지어진 건물이었다. 율리우스 2세는 이를 철거하고 새로운 산 피에트로 대성당을 짓는 사업에 착수하였다. 새로운 건축물의 설계는 브라만테 이후로 소(小) 안토니오 다 상갈로(Antonio da Sangallo, il Giovane, 1484~1546)와 라파엘로 등에게 넘겨지며 계속 수정되었고, 특히 미켈란젤로의 돔 디자인을 포함하여 완성된 이후로도 다소간의 변형이 가해졌다. 각양각색의 설계안이 제안되었으나, 어느 쪽이든 브라만테가 최초로 작성한 그리스식 십자가 형태, 즉 중앙집중형의 핵심부를 중심으로 설계되어 있으므로 여기서 옛 바실리카 구조의 흔적을 찾아볼 여지는 별로 없다.

을 형성하는 경우가 더 빈번했다. 하나의 벽에는 건물의 층수에 따라 복수의 창 열들이 배치되어 있다. 르네상스는 (코니스가 아니라) 독립된 띠를 가지고 층들을 나누며 각 층에는 비례성의 법칙에 따라 창들이 배열된다. 창들은 모두 동일하게(베네치아에서는 좀 달랐지만 토스카나의 사례가 계속 표준적인 것으로 유지되었다) 아치가 둘려 있거나 작은 원주들로 더 구분되어 있다. 그러한 통일성은 근거리시야에 작용하지만, 평면적 성격이 월등하게 우세하다. 고대의 벽 외장 체계는 개별 사례(루첼라이 궁[도판 29])에서는 시도되었지만, 일반적으로 수용된 것은 아니다. 그것은 주로 당시에 창들이 비례성을 위해서 서로 너무 멀리 떨어져 있었기 때문이다. 또한 어쩌면 사람들이 결코 전체 형태가 드러날 수 없는 상황에서 [벽 외장을] 조형물인 양 보여 주는 것을 꺼렸기 때문일 수도 있다. 브라만테에 이르러서야 비로소 그 체계를 다시 과감하고 독립적인 저택 건축에서 구사했으며 ― 칸첼레리아 궁[도판 30a] ―, 그 가운데 지로 궁은 작은 단편에 해당했다. 그러나 르네상스 조화주의의 정수로 표현되곤 하는, 제한된 원거리시야를 고려한 벽 외장의 섬세함은, 여기서 평면적인 응집 효과와 충돌했다. 비록 고대의 단순한 리듬이 사라지고 응집구조에 상응하여 대비로 묶인 리듬(두 개의 벽주마다 크기를 달리하는 창문들)이 나타났음에도 여전히 그러했다. 따라서 브라만테는 모서리의 매스에 리잘리트^{Risalit}[건물 본체에 부수된 돌출부]의 형태로 운동감을 주기로 결정해야만 했다. 이 거장은 여기서[칸첼레리아] 강력한 매스는 다시 매스를 통해서만 효과적으로 분절될 수 있다는, 훗날 바로크 건축이 이용하게 될 경험을 최초로 선보였다. 브라만테조차 이 경우에 단 한 번, 어쩔 수 없는 이유로 양보하여 취한 이 선택은, 절제된 표현과 다수의 개체성을 간직하며 평형을 선호하는 르네상스에서 그 이상 이루어질 여지가 없었다.

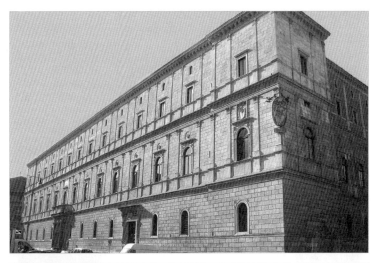

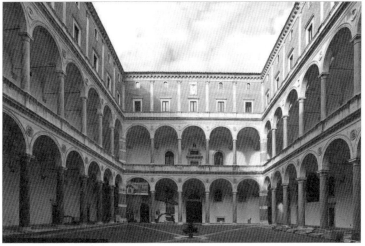

도판 30. 브라만테, 로마, 칸첼레리아 궁, 1489~1513년, 위:정면부(30a), 아래:뜰(30b)

내부. 여기서는 아직 독립된 방은 다루어지지 않고, 뜰만을 살펴보겠다. 벽에 구멍을 내는 체계는 피사의 건축물에서 보았듯, 흡사 이를 위해 만들어진 것 같다. 이 경우, 내부의 입체적 형태와의 불일치에 대해서는 생각할 필요가 없다. 왜냐하면 평면만이 눈에 보일 뿐 어떤 입

체적 형태도 드러나지 않으며, 더욱이 연결을 위한 갤러리가 곧장 필요했기 때문이다. 단순한 리듬 속에 원주의 반복은 (칸첼레리아) 재차 근거리시야에서 작용한다. 그러나 브라만테 역시 묶음의 사례를 이미 제공한 바 있다(산타 마리아 델라 파체 교회의 뜰). 이것은 다시 르네상스 전성기의 완성된 평형은 가파른 정점을 차지하고 있을 뿐, 모든 위대한 거장은 (라파엘로도, 그 위에 미켈란젤로도) 그 정점에 도달한 후 곧장 그것을 넘어섰다는 것을 입증한다.

반입체. 반입체는 개별적인 것들의 취급에서 입체의 퇴보라는 움직임에 참여했다. 반면 평면적인 관계 요소들, 특히 선원근법과 심지어 대기원근법에 관해서 평면화와 경쟁한다. 이는 이미 도나텔로와 기베르티에게서 나타나는 현상이다. 여기서는 그 밖에 무기적 형태에서 벽의 외장을 거론할 때 이미 언급한 바 있는 여러 가지를 끄집어낼 수 있을 것이다.

평면화는 빛과 그림자에 의한 조형, 선원근법과 대기원근법을 열정적으로 구축하면서도 이러한 요소 중 어느 하나를 그 자체로 목적으로 삼지 않는다. 이 문제들은 미술을 자극하고 사로잡았지만, 표상목적의 내용은 아직 그를 통해 배경에 떠오르지 않는 듯하다. 최초에 근거리시야에서 눈에 비추어졌을 때처럼 여전히 밝고 기쁘고 충만한 색채를 향유하고 있는 색채는 이를 파악할 수 있는 가치 척도를 제공한다. 이러한 관점에서, 특정한 거리의 시야에서만 수용될 수 있는 고도의 시각적 통일성이 없듯, 두 가지 다른 주관적-평면성의 요소들에 관해서도 사정은 마찬가지이다. 그러나 인간의 조형적 경쟁에서 자연에 대한 일면의 시각적 수용과 일면의 촉각적 수용 사이의 평형을 향한 근본적 열망을 가지고 있던 르네상스 미술에서 그와 같은 통일성은 생각할 수 없는 것이었다.

3부

누락된 결론부를 위한 구상

중세의 건축예술은 알프스 이북, 특히 이전의 로망스족=라틴 민족 인구는 절멸한 것이나 마찬가지일 정도로 게르만 인구가 많이 정착한 지역인 북프랑스와 독일에서 독창적 성취들을 이루어냈다. 남프랑스와 같이 로망스족이 더 많은 곳에서는 중앙집중식 형태에 접촉하기는 했지만, 최종적으로 바실리카가 지배했다. 오늘날 아무도 더는 게르만적 요소가 처음부터 새로운 요소를 바실리카 건축예술에 가져왔다고 주장하지 않는다. 다만 중요한 것은 이 건축예술이 고대 문화민족의 손에서 새로운 민족의 손으로 양도되었으며, 그들에게 시간이 흐름에 따라 고대와는 근본적으로 다른 경로들로 접어들 자유가 허용되었다는 점이다. 바실리카는 기원후 476년 이후 1백 년 동안 북아프리카와 라인강변에서 로망스족에 의해 지어졌고 게르만인은 바실리카를 짓지 않았다. 그러나 게르만인은 서서히 눈에 띄지 않게 – 그들이 손에 넣은 물질적 수단의 힘으로 – 건축주로 성장했을 뿐만 아니라 건축가로도 성장했다. 미술과 학문에 관한, 이슬람은 물론 초기 그리스도교의 정교하고 섬세한 세계관 – 태고의 문화민족만이 변화무쌍한 오랜 발전 경로의 끝에 얻을 수 있었던 세계관 – 은 야만족들과는 완전히 거리가 멀었다. 그들은 본능적으로 건축물을 그것의 현존재^{was es ist}, 즉 입체적 형태로 파악할 줄 알았다. 물론 그들은 처음에는 바실리카를 로만인에게서 유입되었을 때와 같이 성스럽고 범접할 수 없는 것으로 여겼다. 그러나 그들은 차츰 그것을 좀 더 객관적으로 마주했다.

중세 건축예술의 발전은 종종 바실리카에 궁륭을 올리는 역사로 요약되곤 한다. 이는 완전히 옳다고 보기 어려운 것이, 우리는 평평한 지붕을 올린 바실리카에서 이미 훗날 전개될 과정의 단초를 발견하며, 따라서 그 전개 과정이란 궁륭형의 기술적 난제를 가능한 한 완벽하게 극복하려는 노력에서 환기되는 것일 수는 없을 것이다. 물론 궁

류형은 결과적으로 표준적인 것이 되지만, 그것은 최상위의 자기목적으로서가 아니라, 약술한 평지붕 바실리카의 개혁을 통해 이미 도달하고자 했던 것과 동일한 목적을 위한 수단으로 보일 뿐이다. 이때의 목적이란 바로 바실리카의 구축적 매스를 위한 입체의 창조였으며, 이는 그때까지 지배적이던 평면들이 동시에 퇴각함으로써만 일어날 수 있었다.

그럴 때 목적에 따라 규정되는 그리스도교 교회는 무엇보다 실내에 상응하므로, 새로운 입체적 형태를 부여하는 것도 우선 내부에서부터 시작된다. 사람들은 처음부터 그들이 통일되고 단순한 건축물의 조화의 원리로는 꾸려갈 수 없는 응집구조물을 다루고 있다는 점을 알고 있었다. 따라서 단순한 원주나 단순한 지주는 분절된 지주에 밀려났다. 비록 처음에는 분리된 홍예받이 코니스^{Kämpfergesim}가 아치와 지지부 사이에 놓였지만 방금 말한 복잡한 지지 형식[분절된 지주]은 곧 이웃한 아치의 내륜에 영향을 주어서, 아치의 내륜들이 상응하는 분절에 의해 지지부와 명확한 관계를 맺게 된다. 그렇게 지주와 아치가 형성된 덕분에 이것들은 구조적 요소로서 명료하고 확실하게, 그리고 어느 정도까지는 일관되게 그 너머로 올라가는 벽과 구분된다. 이 체계는 벽에 있는 여타의 개구부, 즉 창과 출입구^{Portal}에도 적용되며, 특히 여러 겹으로 이루어지고 아키볼트들을 갖춘 후자에서 특별히 혁신을 두드러져 보이게 한다. 평면과의 평형은 전혀 추구되지 않았다. 평면은 테두리 지어지거나 구속되지 않은 채 그 자체로 존재하도록 방치되었지만, 입체화된 구조적 분절에 전력이 기울여지는 것처럼 보이는 가운데 입체적 형태는 탁월한 것으로 구별되도록 부각되었다. 다시금 강자의 권리가 확립되지만, 고대와는 전반적으로 다른 양상을 보인다. 고전 미술에서 입체적 형태는 가상의 기능에 대한 환영을 불러일으키고

그로써 벽 전체를 구속했다. 아치는 진정한 지지부이므로, 게르만-중세 미술에서 입체는 현실적인, 참된, 내적 공헌 또한 표상한다. 처음에는 원형아치에서 상부 압력의 결정적 기능이 충분히 명료하게 강조되지 않고, 홍예받이 코니스 아래로 수직 지주의 기능이 부당하게 과장된 것처럼 보인다. 그러고는 첨두형아치가 그로부터 벗어나도록 도움을 주게 되며, 따라서 첨두형아치는 그리스도교-게르만 건축형식의 가장 참된 요소를 의미한다. 실제로 공헌하는 것이 마땅히 부각되는 것으로 보이며, 동시에 그 밖의 거대한 평면 매스는 존재의 권리Recht des Daseins를 갖도록 용인된다.

이러한 기본적 관점에 이제 궁륭이 등장한다. 로마네스크 시기가 지속되는 한, 여전히 내부의 설비에 주로 관심이 집중된다. 이 시기 사람들은 다수성Vielheit 위로 부상해 있는 고도의 통일성을 창조하기 위해 매스의 조화, 다양한 부분매스 사이의 평형, 멀리서 작용하는 물리적 힘들의 결합을 추구했다. 지붕의 형태들을 아케이드의 형태들과 결합시킨 것은 콜럼버스의 달걀과도 같은 시도였다. 횡단띠Quergurten는 교차궁륭의 횡단아치Scheidbögen와 다름없었고, 장축에서 지주의 분절은 홍예받이의 도약점까지 올라가도록 내버려 두어 위쪽의 형태와 아래쪽의 형태 사이에 관계가 만들어졌으며 따라서 적어도 실내에서 보기에는 바닥에서 정상부까지 확실한 통일성에 도달하게 된다.

이러한 통일성은 여전히 고전고대에 그러했던 것과 마찬가지로 하중을 받는 지지부와 하중을 싣는 지붕의 관계에 근거했다. 그러나 원칙적 차이가 존재했다. 일단 지붕이 흡사 주신 위의 보처럼 단순히 직각의 수직으로만 하중을 주는 것이 아니라 바깥쪽을 향하여 복합적인 곡선으로 하중을 줄 경우, 그 압력(측면추력)은 사선으로 지지함으로써 가장 합목적적으로 맞받아지게 된다. 둘째로, 지붕이 전체 벽으

로 직접 지탱되었으므로 고전고대에 벽을 지지하는 기능은 순수하게 찬탈당했으며, 콜로세움[도판 27]에서와 같이 아치가 등장하였을 때 압도적인 벽 지지체는 실상 하는 역할이 없고 미적으로 종속적 위치로 밀려난 아치가 하중을 떠받쳤다. 로마네스크의 궁륭형 바실리카에서 궁륭이 시작되는 부분에서 아케이드의 지주로 이어지는 평평한 벽면의 띠 부분은 물론 가상의 지지부일 뿐이지만, 그 뒤쪽으로는 외부에 부벽Strebepfeiler이 세워져 있어서, 내부의 띠모양 면은 그저 상징적으로 기능하는 데 그친다. 혹은 사람들이 이와 같이 벽을 강화하는 방식을 아직 알지 못한 경우라면, 방금 말한 벽면의 띠로 강조된 벽체 부분이 실제로 위쪽으로부터 내려오는 하중의 부담을 벽에서 가장 크게 지고 있는 부분을 의미했다. 그러나 여기서 결정적인 것은, 미술이 이곳에서 애매한 벽의 매스가 가진 실제 기능을 명석 판명하게 구분할 때까지 멈추어 쉬지 않았다는 사실이다. 그로 인해 지주의 주신은 천장을 향해 점점 더 높이 올라가고, 그 입체적 형태의 매스는 벽에 대하여 점차 더 넓어진다. 고대의 기준에 근거해 볼 때 그러한 과정에서 모든 비례는 개별적인 부분들 속에 사라져버린다는 것이 자명해 보인다. 알프스 이북 지역의 건축예술이 개별적인 부분들에서 조화에 대한 그런 고려에 묶여 있었다면, 그것은 목적적 시기 동안 이탈리아의 건축예술이 그랬듯 새로운 세기를 지배하게 되는 건축양식을 결코 획득하지 못했을 것이다. 로마네스크 건축 작품은 이미 늘 전체로서 다루어지기를 원하지만, 이러한 방향성에서 그것이 갖는 장점은 실내에만 치우쳐서 드러난다.

그럼에도 불구하고 외부에서조차, 초기 그리스도교의 관념을 통해 일시적으로 애매해졌지만, 결코 억압되지는 않은 입체적 형태에 대한 관념의 가치를 회복시키고자 하는 시도가 전혀 없었던 것은 아니

다. 세부(창, 출입구)에서 나타나는 그러한 징후에 대해서는 앞서 언급하였다. 벽주는 넓은 벽면의 분절을 향한 욕구를 드러낸다. 또한 아치형 프리즈를 통한 벽주의 접속에서 우리는, 당시 사람들이 아치에서 이 양식 전체를 주도하고 추동하는 요소를 잘 인식하였으며, 하중을 지지하는 역할이 아니라 테두리를 두르는 기능을 수행하는 곳에서도 아치를 효과적으로 활용할 것을 결정했다는 점을 확인하게 된다. 아치형 프리즈는 후대의 장식격자를 선취한다. 작은 아치들의 앞선 열들은 한정된 모티프에서 기대할 수 있는 정도를 훨씬 넘어서는 운동의 인상 또한 산출한다. 반원형 후진의 아치형 프리즈에도 매우 특별하게 적용되었다. 여기서 우리는 콜로세움의 효과를 곧장 떠올리게 되는데, 특히 이 경우 벽주 대신 반원주를 가지고 분절이 이루어지기 때문이다.

그러나 로마네스크 바실리카의 외부건축에서도, 최소한 개별 유파에서는 대규모의 통일성이 추구되었다. 이것은 특히 라인 유파에 해당했다. 그 후로 지배적인 모티프에 의해 더 높은 통일성을 가져오려는 시도가 이루어진다. 수많은 부속 탑들을 거느린 교차부 탑은 여기에 사용 할 수 있는 모티프로 인식되었다. 그 인상은 대단히 풍부하지만, 전체적으로 하부의 매스를 통해 상부의 많은 탑을 내부로 모티프화하지는 못했다. 그것은 바라보는 이를 사로잡는 장점들에도 불구하고 이를테면 중앙의 궁륭을 수반하는 그리스식 십자가를 보았을 때와 같이 자명성이라는 성격을 직접적으로 이해시켜 주지는 않는다.

1장

고딕

고딕의 본질과 의미는 그것이 외부에서 바실리카에 일관된 형태를 부여했다는 데 근거한다. 그러나 그것은 전체 형태에서의 일관성이 아니라 세부구축에서의 일관성이다. 부분에는 전체가 반영된다. 이러한 순수하게 외부적인-미술적 해법에서 프랑스인은 독일인보다 명백히 유능하다. 그들은 그 체계를 단순히 고안하기만 한 것이 아니다. 오로지 프랑스인만이 그것을 순수하고 티 없이 적용해냈다. 독일인의 손에서는 곧 다른 어떤 것이 나타났다.

고딕 체계가 본질적으로 외부의 문제에 대한 해법을 예시한다는 것은, 그것이 첨두형아치와 부벽체계Strebesystem로 구성된다고 하는 항간의 정의 자체에서 비롯한다. 첨두형아치는 내부에도 관련되지만, 부벽체계는 오로지 외부에만 자리한다. 아울러 여기서 문제가 되는 것은 부벽Strebepfeiler만이 아니며, 특히 비량Strebebogen이 고려된다. 비량을 통해 비로소 궁륭의 정상부에서 외부 부벽면의 초반까지가 연결된다. ― 첨두형아치는 단순히 그것이 더 참된 것이었기 때문에, 즉 자연스러운 기능을 더 확실하게 대변했기 때문에 원형아치를 대체했다. 물

론 그사이에 조화의 개념은 근본적으로 변화했다. 고전고대는 아시아에서 첨두형아치를 잘 보고 배웠지만 그것을 결코 사용하지 않았다. 주두가 사라지고, 그와 더불어 궁륭아치Bogenwölbung를 떠받치는 것으로 보이던 작은 원주들이 사라짐으로써 아치들의 긴장이 실제로 가장 하단의 초반에서 표현되는 것처럼 보이게 되었을 때, 첨두형아치는 가장 참된 것이었다. 특징적으로, 이러한 결과는 특히 독일인의 작업에서 나타난 반면, 프랑스인은 마지막 순간 멈춰 서서 환영의 잔여를 절대 포기하지 않으려 들었다. 이런 관점에서 고딕 또한 조화의 법칙 속으로 눌러 담아지지 않는 유기적인 어떤 것이다. 게르만인은 대칭에 대해 잘 알지만 섬세한 비례는 몰랐다.

입체와 평면의 관계는 고딕에서 다시 한번 벽을 없애는 것으로 규제되었다. 그것은 문자 그대로 당연히 불가능했지만, 가상으로 형성된 벽 뒤로 실제 벽면이 세워졌던 그리스 신전에서와 같은 거짓은 받아들여지지 않았을 것이다. 그때까지 관련되어 있던 벽면 대신 이제는 단일한 입체, 즉 부벽이 등장했다. 그러나 그 사이 공간은 그리스 신전의 원주들 사이에서처럼 비워진 것이 아니라 장식격자로 채워졌다. 이 장식격자는 조형된 아치나 마찬가지여서, 아치 정점들 사이에서 유희하는 모든 관계는 마찬가지로 아치로부터 구축된다. 우리는 벽이 거대한 부벽들과 작은 아치들의 묶음에서 만들어지는 리듬 속으로 녹아드는 것을 본다. 부벽들과 작은 아치들은 통상 거대한 아치들과 더불어 한 단계 또는 여러 단계 상승함으로써 하나로 통합된 것으로 보인다. 단순하고 복합적인 모티프들의 이러한 리듬(다수성 속의 통일성, ― 반성을 통해 비로소 획득되는 명료성)은 중세 미술이 고대 미술에 대해 갖는 특별한 차이점이다.

그때 장식격자는 통상 유리판으로 채워지고 그리하여 벽의 스팬드

럴과 하단 부분에 실제 벽체면의 아주 약간만을 남겨두는 저 어마어마한 창이 만들어진다. 그 벽은 실제로 존재하며 약간의 예외는 있지만 더는 죽은 평면이 아니라 입체적 형태이다. 그 사이의 마지막 개구부들은 유리로 닫혀있어서, 미적으로는 개구부의 성격을 철폐하지 않지만 실제로는 석벽이나 마찬가지로 실내 공간이 바깥과 차단된다. 이렇듯 입체적 형태를 드러내지 않는 원재료를 형태 구성에 이용하는 것(원재료의 외관을 대기에 근접시키는 것)도 완전히 새로운 현상이다. 고대에는 직물재료를 가지고 개구부를 한시적으로 덮는 데 (예를 들면 라벤나의 산타폴리나레 교회에서 보는 것과 같은 로마 후기의 주랑에서) 썼지만, 그것이 실제로 존재하는 뚫린 부분을 일시적으로 가리기 위한 것임은 여전히 분명했다. 그러나 고딕의 유리창은 존재하지 않는 뚫린 부분의 영속적 환영을 다룬다. 그리스도교 중세 미술 역시 아무런 환영이 없이 진행되지는 않았다. 그러나 다른 한편 사람들은 유리의 다양한 색채와 그것들을 연결하는 납선들을 통해서 그들이 실제 뚫린 구멍이 아니라 견고하게 닫힌 것을 다루고 있다는 점을 보여 주고자 대단히 노력했다.

그러나 고딕 대성당은 개별 입체들을 묶음으로써 생겨나는 리듬뿐만 아니라 개별 입체들의 열들을 서로 결합하는 방식에 따라서도 단순한 리듬을 가진 그리스 신전과 구별된다. 그리스 신전의 원주들 위로는 그것들 전부를 통일성 있게 결합하는 보 체계가 놓인다. 고딕 대성당에는 수평의 구조가 없다. 개별 형태(부벽)는 수평 보가 아니라 비스듬하게 올라가는 궁륭, 외부적으로는 전혀 드러날 수 없는 것을 떠받쳐야 한다. 사람들은 여기에 일방향으로-결정된 공통의 방향성, 즉 수직성을 부여함으로써 다시 다수성 속에 통일성을 추구했다. 그 수직의 방향성 속에서 소첨탑Fiale을 매개로 하는 부벽, 첨두형아치와

박공이 딸린 창이 완전히 나타났다. 진실은 그에 모순되지 않았다. 실제로 외부에서 볼 수 있는 모든 입체, 특히 부벽의 기능은 위쪽에서 사선으로 내려오는 압력에 대하여 위쪽을 향하려는 노력이기 때문이다. 또한 그렇기 때문에 코니스는 기울어진 윤곽선을 가지게 된다. 무한히 많은 수직적인 것의 그러한 체계에는 원래 지배적인 요소가 필요하지 않다. 그러므로 고딕 대성당에서 탑들은 전통에 따라 존재한다. 주정면에서 탑의 필수불가결성이란 사실이라기보다는 상상된 것이다. 중앙집중형 모티프가 가장 우선 자리하게 되는 곳에서 ─ 교차부 위쪽 ─ 프랑스 고딕은 실용적으로 필요하지만 미적으로는 중요하지 않은 지붕소탑^{Dachreiter}에 그쳤다. 그러나 고딕이 중앙집중형 건축을 적대시했다고 생각한다면 그것은 착각이다. 오히려 고딕은 중앙집중형 건축 ─ 회랑과 제실이 수반된 프랑스식 후진 끝부분 ─ 에서 발생했다. [파리] 노트르담 대성당의 후진 끝부분과 같은 것을 보면 중앙집중형 건축이 어떻게 고딕식 입체로 나타날 수 있는지 깨닫게 된다. 대성당의 바실리카식 장축구조^{Langbau}에서는 확실한 지배적 요소가 들어설 자리가 없다. 각각의 소첨탑은 차라리 그 자체가 중앙집중형 모티프로서, 거기서 가벼워져서 위쪽으로 향하는 매스가 끝난다.

부벽은 때때로 너무 강력하게 건축선에서 돌출해서 벽처럼 보인다. 그리하여 삽입된 장식격자가 덧대어지는데, 이 경우 확실히 장식에서 완전히 피해갈 수 없는 환영이 발생한다. 그러나 부벽의 전면부는 말단에서 감실로 장식되며, 이는 그 안에 세워진 성상들과 관념 연합을 일으켜 종교적 내용들을 환기했을 것이다.

내부의 경우 고딕에 의해 근본적으로 로마네스크와 달라진 것은 없다. 고딕이 일차적으로 입체화된 외부만을 창조하고자 했다는 점에 관해 프랑스인이 트리뷴과 트리포리움을 통해 개별적인 요소들을 폭

넓게 형성하면서도 내부에서 벽을 그대로 내버려 두었다는 사실만큼 시사적인 것은 없다. 이는 근본적으로 독일적인 것과는 다르다. 일단 고딕을 수용하기로 결정하고 나자 독일인은 극단적인 결과로까지 그것을 관철했다. 벽은 내부에서 역시 점차 사라져야 했고, 독일 고딕에서 할렌키르헤Hallenkirche1가 그처럼 자주 등장하는 이유도 여기 있다. 그러나 외부에서 지치지 않고 모든 수직성의 정수를 드러내 보인 것은 탑이었다. 반면 프랑스인은 전체의 나머지 수직적 분절과 무한히 경쟁하는 것을 마땅히 두려워하였고 그러므로 거리낌 없이 양쪽 탑 모두를 수평선에 의해 중단되게 하면서 박공 위로 높지 않게 내려 앉혔다. 끝으로 불가피한 지붕은 — 프랑스인이 필요악으로 취급했지만 — 독일인에 의해 상승의 경향에 편입되었다. 그것은 이를테면 빈의 슈테판 대성당과 같이 오늘날의 건축물 관리자에게 무거운 시름을 안겨주는 무지막지한 지붕으로 이어졌다. 연약한 입체덩어리 위에 어마어마한 지붕면을 아무렇게나 씌우는 것은 대단한 단순성을 가진다. 이를 통해 우리는, 고대 민족들이 회고적 취급에 의해서도 초월적 가책에 의해서도 침해받지 않은 자연관의 확신, 그에 따른 미술 창작의 확신을 가졌던 것에 비해 성찰적인 그리스도교-게르만 민족에게 입체와 평면의 차이에 대한 감각이 얼마나 탄력적이었는지 알 수 있다.

1. [옮긴이] 통상 신랑의 높은 천장과 비교해 그와 나란히 양측으로 형성되는 측랑의 천장이 낮은 교회 내부 구조와는 달리, 신랑과 측랑의 천장 높이가 같은 것을 할렌키르헤라고 한다.

2장

이탈리아 르네상스 건축

이탈리아인은 중세 내내 명료하고 설득력 있는 비례성이 모든 건축물의 불가피한 성격이라는 원칙을 고수했다. 그 때문에 이탈리아인은 고딕을 받아들이기를 망설였으며, 궁륭을 항상 필요악으로 취급했다. 그들은 한동안 첨두형아치에 익숙해졌지만, 그러면서도 늘 원형아치를 유지했다. 목적적 전통이 우위에 있는 동안 그들은 마지못해서일지언정 이방의 발명에 동참했다. 그러나 15세기가 시작되면서 새로운 시대가 밝았다. 예술은 다시 그 자체를 목적으로 하게 되었다. 사람들은 전통이 어떤 유형을 숭상했는지를 더는 묻지 않았다. 그들은 차라리 시대의 미적 욕구를 가장 광범위하게 충족하는 것은 어떤 유형인지 물었다. 이제 이탈리아인은 사람들이 초기 그리스도교 시기에 떠난 곳에서 다시 건축술의 발전을 개시하는 궤도에 자유롭게 들어설 수 있었다.

이탈리아 르네상스는 "탁월한" 건축술, 즉 고전적 건축술을 다시 소생시키고자 했다. 하지만 그들은 초기 그리스도교의 바실리카 역시 고전적인 것으로 받아들였고, 그리하여 르네상스는 고전기 건축술에

상응하도록 직선의 엔테블러처로 연속되는 주범을 가리기보다는, 초기 로마 제정기의 벽 분절과 나란히 아치 구조를 원주들 위에 직접 올리기에 이르렀다. 이러한 후자의 상황은 이미, 르네상스 시기에 평면[즉 건축물의 표면]이 고전적 건축술에서보다 훨씬 자립적인 위상을 유지하게 되었다는 불가피한 결과를 가져왔다. 르네상스가 고대의 벽주 체계를 아치 없이 사용할 경우에도 그것은 입체를 통한 평면의 제어라기보다는 차라리 평면장식으로 보인다. 르네상스의 건축술은 고전고대에 그러했던 것만큼 지배적 입체와 보조적 평면으로 구성되지 않는다. 오히려 그 반대로 지배적 평면과 보조적 입체로 이루어진다고 볼 수 있다. 르네상스는 조화를 추구하며, 가장 위대한 성취를 이루었다. 그러나 그들은 이 조화를 주어진 평면 안에서 획득하는 데 만족했다. 처음에 그들은 형태를 통한 매스의 조화로운 분절을 전혀 추구하지 않았다. 그러나 그들은 다른 한편으로 이 후자에 건축술의 분명한 이상이 있다는 것을 잘 알고 있었으며, 일반적으로 가장 확실하게 그것을 달성할 수 있을 길이 어떠한 것인지도 명료하게 알고 있었다. 그렇기 때문에 15세기 회화에는 중앙집중식 건축물이 끊임없이 등장한다. 그러나 실제로 그것을 대규모로 시도하기에는 아직 일렀다. 르네상스인이 기울인 노고의 가장 성숙한 열매는 브라만테의 건축물들로 대표된다. 칸첼레리아의 뜰[도판 30b]은 콜로세움[도판 27]의 숨겨진 아치 체계를 반복한다. 그것은 로마식 외부구조이며, 단지 사각형의 뜰 공간에 적용되었을 뿐이다. 회화적 인상은 그 체계 자체보다는 뜰에 의해 야기된다. 칸첼레리아의 주정면[도판 30a]은 황금분할의 법칙에 따른 벽면 분절을 보여 준다. 그것은 가장 완벽한 비례에 따른 평면 장식의 종류이되, 유일한 경우는 아니다. 누구도 이처럼 세부적으로 조화로운 벽처리와 건물 전체의 조야한 매스 효과 사이의 모순에서 벗어나지 못한

다. 브라만테는 이미 매스를 효과적으로 부술 수 있는 수단을 알고 있었다. 그래서 등장한 것이 두 개의 모서리 리잘리트인데, 하지만 이것들은 너무 약해서 별 효과가 없었다. 브라만테는 이를 통해 후대에 나아갈 길을 보여 주었다. 그러나 그가 정점에 있는 세기의 전체 지향이 그를 평면적 방향으로 너무 몰아붙여서, 그는 수줍은 시작에 만족했다. 브라만테가 자신이 내디딘 이 걸음이 향후 미치게 될 영향에 얼마나 거대한 의미를 부여했는지는 그가 보인 조심스러운 태도에서 드러난다. 누구도, 저택을 입체적 형태로 다룰 생각을 하지 않았으며, 그저 평면으로만 (몇몇 가시적인 벽으로) 보았다.

중앙집중형 구조를 위한 브라만테의 창작은 유사한 광경을 보여 준다. 평면분절을 향한 동시대의 모색 아래 이러한 체계를 응집구조에 적용할 때 정교한 환영의 기교를 담은 작품이 반드시 필요하다는 것을 그는 이미 매우 분명하게 알았다 (밀라노의 산 사티로 교회). 로마의 산 피에트로 대성당에서 그는 마침내 그리스식 십자가와 중앙의 궁륭을 실현하고자 했다. 그러나 십자가의 팔들 사이에 결합한 갤러리는 그가 여전히 조화롭게 구멍 낸 평면들을 통해 입체적 형태의 지배를 완화하려고 했다는 사실을 보여 준다. 산 피에트로 외벽의 분절을 위한 그의 마지막 설계도에서야 비로소 그는 입체적 형태의 독재를 위해 단호한 결단을 내린 것으로 보인다. 이것이 사실이라면, 그는 교회 건축에서도 결정적인 정신적 변화를 이미 완성했다고 볼 수 있다.

3장

바로크 건축

이 시대가 요구했던 것이 무엇인지는 명료하다. 내부와 외부 건축에서 입체적 형태의 분명한 과시가 그것이다. 평면은 우선 고대화의 수단과 싸우지만, 이는 르네상스 시대에도 여전히 고전적 이해에 결박되어 있던 것으로 여겨진 마지막 족쇄를 포기하면서 이루어졌다. 그러나 아마도 입체의 새로운 수단을 창조하는 것은, 그것이 유기적 자연이든 무기적 자연이든 평면적이지 않았을 것이다. 건축물에서 보게 되는 것은 입체적 형태여야 할 뿐, 평면 위의 반입체도, 평평한 바탕 위의 문양도 아니어야 한다.

건축술이 다시금 입체적 형태의 미술이 되려면 건축술에 요구되는 것에 대한 명석한 인식은 물론, 엄청난 단호함의 정신이 필요하다. 영광으로 가득한 르네상스 시기로부터 계승한 평면을 위한 모든 선입견을 내던질 수 있는 단호한 가혹함과 확신을 가지고 이를 실행할 힘이 필요하다. 이것을 해낸 사람은 미켈란젤로였다. 라우렌치아나 도서관[도판 31]에서 이미 그는 이 문제를 매우 근본적으로 파악했고, 그리하여 그를 계승한 두 번째 인물이 등장하기까지는 매우 긴 시간이 필요

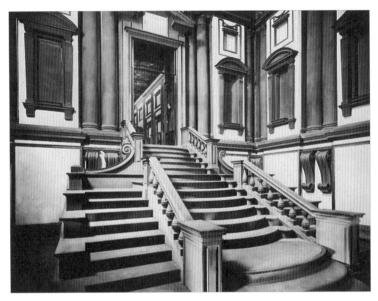

도판 31. 미켈란젤로, 라우렌치아나 도서관 계단실, 1525년 건축 시작, 피렌체, 산 로렌초 교회

했다. 브라만테의 우유부단함을 고려할 때, 진정 위대한 것을 성취한 입체적 형태의 미술이 지배하는 시대가 다시 시작된 것은 거의 전적으로 미켈란젤로의 공이다. 반면 르네상스의 모든 창작물은 그저 장식적인 반입체적 형태의 미술에 불과했다. 이탈리아 미술가들은 이제 알프스 이북에서 고딕이 해결했던 것과 같은 문제에 착수했다. 그러나 그들은 그 과정에서 고전에서 비롯한 자신들의 전통에 가능한 한 충실한 채로 있고 싶어 했다. 한편에는 비례성이, 다른 한편에는 물리적 힘Kraft과 하중Last 사이의 관계에 대한 확실성과 명료성이 있었다. 그리하여 더 높은 차원으로의 일방적 상승도 없고, 힘과 하중이 단순히 외적으로 인지 가능한 것과 단순히 내적으로 인지 가능한 것으로 분해되는 일도 없다. 관찰자는 내적으로 인지 가능한 것과 외적으로 인지 가능한 것을 반성의 과정에서야 비로소 연관 짓게 된다. 또한 세 번째

관점에서도 이탈리아인은 알프스 이북의 고딕 예술가들과 다른 길을 걸었다. 이들은 모든 가시적 분절에 하나의 일관되고 일반적인, 그러나 매우 강력하게 드러나는 수직성을 부여함으로써 바실리카에서도 전체 건축물의 일관성을 보장하고자 했다. 이탈리아인은 분산 가운데의 이러한 통일성을 어떤 상황에서도 거부했을 터이지만, 다른 한편으로는 그것을 대체할 만한 더 나은 대안이 없다는 것을 알고 있었다. 따라서 그들은 결국 현실적 통일성의 산출을 처음부터 포기하고, 대신에 침투하는 시선 일반에 통일성이 있는 것 같은 환영을 보여 준다는 결단에 이르렀다. 일단 그런 결단을 하고 나자, 중앙집중형 건물 – 현실적 통일성 – 은 단숨에 근본적 의미를 상실하게 되었다. 그러자 산 피에트로 대성당조차 장방형구조로 변형할 수 있게 되었다. 그리하여 바로크의 교회 건축술은 근본적으로 장방형구조로 전개된다. 외부구조와 내부구조는 어느 때보다 유리되었고, 각기 그 자체로 통일성을 선보였다.

　　외부구조: 제1단계. 주정면만. 로마에 숱하게 많은 잘못 지어진 건물의 긴 쪽 면은 통상 필요악으로 취급된다. 그러나 여기서도 사람들은 벽을 단계적으로 물러나게 만듦(윤곽을 이룸Profilierung)으로써 파편화된 매스의 인상을 주고자 한다. 전체 벽은 입체적 형태로 보여야 한다. 즉 벽주는 벽면에 덧붙여진 돌출부가 아니라, 한 발짝 튀어나왔을 뿐인 벽의 매스 자체로 보여야 한다. 그러나 하나의 벽주만이 튀어나와야 하는 것이 아니다. 벽주에서도 다른 입체적 형태에서도 전체 매스가 분절되어야 한다. 이전에는 벽의 매스가 매끈한 평면 뒤에 감추어졌다면, 이제 거기에는 움직임이 있으며, 거기서 어떤 부분은 부풀어 오르고, 어떤 부분은 꺼지면서 최초에 서로 연관되어 있던 평면들은 부서지고 대신 순수한 형태가 부각된다. 이러한 형태들을 위한 모티프로는 벽주, 반원주, 엔타블라처, 박공 등 고대식 분절이 활용된다.

그러나 바로크의 예술가들은 서슴없이 그러한 분절들을 필요에 따라 둘로 나누거나 다른 방식으로 꾸미기도 했다. 그들은 또한 이를테면 고대의 입장에서 정당화될 수 없는 경우라고 해도(떠받쳐야 하는 상응 요소가 없을 때조차) 벽주를 둘이나 셋으로 늘리는 일을 꺼리지 않았다.

통일성은 1) 처음에는 분절되지 않았지만 곧 일관되게 파편화에 참여하게 된 박공에 의해서, 2) 측면의 완전한 종속에 의해서 나타나게 된다. 매스는 서로 중첩되는 세 개의 수평층들로 분절된다. 그러나 파편화는 오로지 수직적으로만 일어날 수 있으며, 꼭대기까지 주파해야 한다. 그리하여 바로크는 외부에서 이미 수직성에 도달한다(고딕과의 유비). 시작은 라우렌치아나 도서관 입구 현관[도판 31]이고, 가장 극단적인 사례는 캄피텔리의 산타 마리아 교회이다.

제2단계. a) 직각의 꺾임은 매스의 곡면 벽의 부풀림에 의해 중단된다(나보나 광장의 산타녜세). 사실 그다지 굉장할 것은 없다! 로마 건축은 이미, 중앙집중식 건축에서 결코 사라지지 않은 배처럼 부푼 벽을 알고 있었다. 다만 그 적용만은 새로워서, 중앙과 관계 맺지 않았다.

b) 전체 벽은 돌출과 후퇴 속에 파편화되는 대신 만곡을 통해 부푼다(보로미니Francesco Borromini).

c) 전체 벽은 단호하게 분절되며(피에트로 다 코르토나, 갈릴레이) 그것은 다시 평면성으로 회귀한다. 회화에서도 밝은 "조각적"plastisch 방식으로 되돌아간 화가 코르토나에서 특히 두드러진다.

인위적 테두리를 통한, 특히 곡면 벽의 대비에서의 통일성. 예컨대 산타 마리아 델라 파체, 베르니니의 산탄드레아 [알 퀴리날레]. 그리하여 ([마데르노가 설계한 로마의] 산타 수산나에서 이미) 주변으로부터의 고립에 의한 통일성에 주목하게 된다. 18세기의 평면으로의 회귀는 코르

토나의 선례에 따라 갈릴레이에 의해 이루어졌다.

제정 양식. 일관된 박공을 갖춘 벽주 주범. 그러나 벽체의 파편화는 유지됨.

바로크의 실내구조. 제1단계. 여기서 더 중요한 것은 통일성이었다. 측랑의 제거, 천장에는 궁륭을 올리지만, 통일성을 위해 원통형궁륭이 쓰임. 버팀대는 보이지 않게 만들어지며(외부에 예배실들 사이에 있다), 내부에서는 예배실의 아치들 사이 이중의 벽주를 가진 지주들 위를 가로지르는 엔타블라처에 원통형궁륭이 놓인다. 그러니까 로마식 체계가 도입된다. 그러나 아치는 지주와 더불어 떠받치고, 그러므로 다시 벽은 제거된다. 창은 원통형궁륭에 뚫려서 상층 벽을 만들지 않도록 한다. 궁륭은 그 자체로 미술 형식이며, 첫 번째 단계에서는 조형의 천사들이 들고 있는 중성적인 그림들 사이에, 즉 인물들이 들고 있는 "장막"들 사이에 배치된다(코르토나). 두 번째 단계에서 궁륭은 하늘로서 열린다. 즉 미술가들이 이제 여기에도 닫힌 평면을 그리지 않는다. 포초가 그려낸 건축물은 최고의 정교함을 보여 준다. 아치의 공복들 사이 지주들에서 벽이 보이는 경우, (그리스 신전에서 이미 쓰인 방법과 유사하게) 거기에 인물들이 배치된다.

제2단계. 중앙집중형이나 타원형으로 삽입된 부분, 익랑의 평면도가 더 정교한 조명을 위해 확충됨. 통일성을 깸. 원주를 앞에 놓기, 원근법적 인상의 확대. 원주들이 벽체에서 떨어져 세워짐에 따라 그 나름의 방식으로 다시 통일성을 깬다.

세속 미술. 첫 번째 단계. 1) 매스에 운동이 작용하지 않게 한다. 왜? 아마도 창문 때문일 것이다. 어쨌든 사람들은 직면한 어려움을 보았다.

2) 벽주나 반원주는 르네상스로 되돌아가게 될 터이므로(루첼라이

궁[도판 29]에서 라파엘로까지) 배제된다.

3) 알프스 이북에서는 로마네스크 건축술의 경로를 간다. 거기서 입체적 형태를 적용할 수 있는 지점들은 가능한 한 분명하고 자명하게 만들어지고(창), 벽은 가능한 한 강조된다. 그것은 베르니니 이전 로마의 바로크 저택에서 전형적으로 나타났다.

두 번째 단계. 벽체의 파편화(칸첼레리아 궁[도판 30a]으로의 회귀), 그와 나란히 벽주의 설치(베르니니), 그러나 거기서 이미 평면성의 회귀가 일어난 것일까? 베르니니는 파편화가 입체의 환영을 만들어내기에 충분하다고 여긴 것이 분명하며, 따라서 그는 세부를 풍성하게 꾸밀 수 있었다. 전체에서는 입체적 형태, 세부에서는 평면. 점점 더 강력해지는 창의 테두리, 점차 순수해지는 평면의 울림. 거기서 베르니니의 방식이 발바소리Gabriele Valvassori를 비롯한 다른 이들의 방식과 구분되지 않는가? 그러고서 전형적인 로마식 저택은 18세기까지 존속했다. 파편화된 베르니니의 방식은 알프스 이북 지역(프랑스, 독일)에서 더 모방되었다. 어쨌든 베르니니는 평면으로 되돌아간다.

제국 양식은 리잘리트에 더는 파편화를 부여하지 않았다.

II

조형예술의 역사적 문법

1899년 강의록

미술사가 학문분과로서 존재하게 된 지, 즉 사람들이 미술사라는 건축물을 짓기 시작한 지 이제 약 150년이 되었습니다. 처음에는 미학자들이 건축가의 역할을 했죠. 그들은 최초의 토대를 놓았고, 미래에 완성에 이르게 될 전체 설계도도 그렸습니다. 공통의 기초는 우선 세 구역으로 구성되었습니다. 중앙 구역은 건축에, 그 양편의 측랑은 각각 조각과 회화에 배분되었습니다. 곧 이 세 구역으로 분류할 수 없는 미술 창작들이 많이 있다는 것이 드러났습니다. 사람들은 이런 것들을 위해 네 번째 구역을 추가했습니다. 그것은 건축의 뒤편에 존재하는 배후 구역으로 공예라 불렸습니다. 그러자 이제 네 구역 모두가 신속하게 구축되었습니다.

그러나 [미술사라는 건축물을] 높이 쌓아 올릴수록 사람들은 그들이 최초의 영감을 다소 성급하게 밀어붙였다는 달갑지 않은 인식에 도달했습니다. 기초는 너무 약한 것으로 입증되었고, 건물의 재료 역시 여러모로 나쁘게 선정된 데다 충분히 가공되지 않았습니다. 당연히 그 모든 잘못은 건축가 – 미학자들 – 에게 전가되어 그는 파면되었습니다. 사람들은 무엇보다 그 건물이 견고해져야 한다고 생각했습니다. 그러기 위해서 필요한 것이 일관된 건축 감독은 전혀 아니었습니다. 요점은 이제 개별 구역들에서 자족적으로 필수적인 작업을 진행하는 데 있을 것입니다. 그로부터 미술사 연구의 두 번째 국면이 시작되었습니다. 그것은 토대의 강화와 재료의 가공, 즉 전문 연구의 단계입니다. 거기서 건물 전체의 구축이 잊힌 것은 아니었으나, 그것은 일관된 건축 감독 아래 있지 않았기 때문에 불규칙하고 무계획하게 이루어졌습니다. 각 구역에서 사람들은 다른 구역에 대해 전혀 고려하지 않았습니다. 그 결과로 네 구역은 높이 구축되어 갈수록 서로 유리되었습니다.

이를 알아채는 데는 오랜 시간이 필요하지 않았습니다. 그 건물에

는 현재 [각 구역을] 연결하는 모서리가 없어서 내적 견고함에도 불구하고 그것은 폐허와 같은 인상을 줍니다. 우리는 네 구역의 접속을 새롭게 산출해낼 필요가 있으며, 파편화된 전체에 전반적으로 다시 일관성의 인상을 부여해야 합니다. 그것은 계획 없이 일어날 수는 없는 일로, 신중하고 일관된 건축 감독이 필요합니다. 누가 이를 처리할까요? 파면된 미학자들은 이미 오래전에 죽고 없습니다. 그들은 개별 철학의 강의실에서만 영향력을 발휘합니다. 그러나 그들은 한 명의 상속인을 남겼습니다. 그는 잠정적인 젊은 상속인으로서, 아직 이름이 없습니다. 그러나 그는 존재하며, 또한 미술사의 교훈을 활용했다는 점에서 적어도 미래를 위해 유망한 시도를 이미 보였습니다. 옛 미학은 미술사에 교훈을 주고자 했으나, 그 상속인 ─ 말하기에 따라서는 근대의 미학 ─ 은 미술사로부터 기꺼이 배우고자 합니다. 그는 자기 존재의 정당성이 미술사에 뿌리내리고 있음을 이해합니다.

그렇다면 뿔뿔이 흩어진 미술사의 건물들에 다시 통일성을 가져다 줄 가장 주목할 만한 시도로는 어떠한 것들이 있습니까? 가장 오래된 시도는 고트프리트 젬퍼에 의해 이루어졌습니다. 그는 미술 작품을 사용목적, 재료, 기술로 만들어지는 것으로 규정합니다. 우리는 뒤에서 이 시도에 대해 다시 살펴보게 될 것입니다. 그것은 전체 미술 창작의 일관된 통합에 이르지는 못했고, 오로지 공예에서만 의미를 가졌습니다. 그에 반해 일반적 의미를 가진 것은 이어지는 두 가지 시도였습니다. 이 시도들은 둘 다 하부의 네 요소 위에 상부의 두 요소를 배치하고자 하며, 이 두 부분은 대칭적으로 서로를 보완하므로 자연스럽게 더 높은 통일성을 구축하게 됩니다. 그중 더 오래된 시도는 모든 미술 창작을 관념적인 것과 자연적인 것으로 이분하고자 합니다. 이 관계는 분명 실재하는 관계에 근거하고 있지만, 지금까지도 둘 사이의 경계를

어느 정도 확실히 하는 데조차 성공하지 못했습니다. 그 결과 누군가는 모든 미술 창작이 자연적인 것이라고 선언하는가 하면, 다른 누군가는 그 반대로 인간의 모든 미술 창작은 관념적인 것 이외의 어떤 것도 아니라고 주장합니다. 두 개념이 실재적 관계에 근거함에도, 이것들이 명료한 통일성을 가져오는 데 적합하지 않다는 것은 자명합니다. 이렇듯 유동적인 기본요소들을 가지고서는 어떤 건축물도 지을 수 없습니다.

더 나중에 이루어진 시도는 모든 미술 창작을 조각적인 것ein plast-isches과 회화적인 것ein malerisches으로 나누려고 합니다. 이러한 구분 역시 그 자체만으로는 명료성을 가질 수 없습니다. 왜냐하면 사람들은 지금까지 무엇이 조각적인 것이고 무엇이 회화적인 것인지에 관해 의견을 일치시킬 수 없었기 때문입니다. 어떤 이는 조각적이라고 말하는 것을 두고 다른 이는 회화적이라고 말합니다. 결국 우리가 지금까지 해온 시도들은 실패했으나, 그렇다고 해서 해결 가능성 자체에 의구심을 가져서는 안 됩니다. 이러한 시도들의 핵심을 좀 더 면밀히 살펴보도록 합시다.

나는 구체적인 사례를 하나 선별했습니다. 서기전 5세기 후반의 아티카 미술에서 우리는 모든 범주의 기념물을 얻을 수 있습니다. 파르테논[도판 22]은 건축 기념물, 페이디아스Pheidias의 조각은 조소 기념물, 수많은 도기화들은 회화 기념물입니다. 나는 여러분 모두가 이 기념물들을 첫눈에 5세기 아티카의 것으로 인식할 수 있다고 전제하겠습니다. 이러한 인식은 이미 학문일까요? 그렇지 않습니다. 그렇다면 골동품상도 학자라고 불러야 할 것입니다. 이러한 인식은 훈련을 통해 얻어지는 것이고, 앎이자 지식이지만 학문은 아닙니다. 지식은, 서기전 5세기 아티카 미술의 기념물들은 왜 다름 아닌 이러한 성질을 가지게 되

었는가 하는 질문을 던졌을 때 비로소 시작됩니다. 현대의 모든 학문은 인과율Kausalitätsgesetz의 전능성, 기적의 불가능성에 대한 확신에 근거합니다. 모든 현상은 어떤 원인의 필연적 결과입니다. 이 원인을 묻는 것이 학문입니다.

미술사는 그것이 존재한 이래로 이러한 공준을 성실하게 충족시키고자 했습니다. 미술사는 단순히 시기와 장소를 지정하는 데 만족하지 않고, 처음부터 각각의 원인에 대해 질문했습니다. 처음에 미술사는 이 원인을 미학에서, 즉 건축, 조각, 회화 등 모든 범주에 동일하게 적용되어야 할 선험적으로 결정된 법칙들에서 찾았습니다. 이를테면 빙켈만은 그러한 입장을 취했습니다. 시간이 지나면서 이러한 선험적 법칙들의 근거 없음이 드러났습니다. 이것은 말하자면 우리가 미술사의 건물들을 구축하는 데서 미학의 무능이라고 불렀던 것입니다. 그러자 사람들은 통일성을 포기하고 개별 미술 분야 내부의 원인을 찾아내고자 했습니다. 다시 말해서 사람들은 그리스 신전 건축의 역사를 파르테논으로부터 거슬러 올라가 추적했습니다. 그리하여 이집트의 신전 건축에서 파르테논에 이르는 인과의 사슬, 발전의 마디들의 연쇄가 산출되었습니다. 조각에서도 같은 일이 벌어졌습니다. 오늘날 우리는 이집트 고왕국의 조각에서 페이디아스의 조각에 이르는 발전사에 관해 알고 있습니다. 끝으로 회화도 마찬가지입니다. 우리는 고대 이집트 벽화와 5세기의 아티카 도기화 사이의 인과적 연관성을 명료하게 조망합니다.

학문으로서의 미술사는 지난 반세기 동안 그렇게 진행되었습니다. 개별 미술 작품의 시기와 지역을 밝히는 데 만족하지 않고, 언제나 원인에 대해 질문했습니다. 단 이 원인을 쫓을 때 미술사는 언제나 개별 미술 분과 내에 머물렀습니다. 말하자면 미술사가들은 개별 구역 그

자체에만 건물을 지으면서, 동시에 다른 구역으로 시선을 보내는 것을 의도적으로 삼갔습니다.

오늘날 우리는 미술사 연구가 새로운 단계에 접어든 것을 봅니다. 우리는 묻죠. 파르테논[도판 22] 신전은 오로지 건축의 발전 법칙에만 속합니까? 페이디아스의 조각 작품들은 오로지 조각의 발전 법칙에만, 그리고 아티카 도기화는 회화의 발전 법칙에만 속하나요? 이들 법칙 사이를 횡단하는 접속은 없을까요? 아니면 그 법칙들을 초월하여 조형예술의 모든 작품이 예외 없이 동일하게 따르는 일반법칙이 존재할까요? 건축, 조각, 회화의 법칙들이 부차적 파생물로서 나타나는 일반법칙이?

우리는 이제 모든 미술 작품이 저마다 서로 얼마나 다른 것이든 특정한 기본요소를 공유하고 있음을 봅니다. 이 공통된 기본요소의 발전도 공통적이고 동시적이어야 하지 않습니까? 전체 조형예술 창작의 발전 또한 그러한 방식으로 공통된 것으로서 제시되어야 하지 않을까요? 그러한 기본요소의 구체적 사례를 들어봅시다. 원주, 조상, 도기는 1) 3차원적 형태에서, 2) 거기에 수반된 2차원적 평면에서 공통점을 가집니다. 입체와 평면은 조형예술의 기본요소입니다. 양자의 관계는 서로 다를 수 있죠. 그러나 실제로 좀 더 면밀히 살펴보면 우리는 이들의 관계가 파르테논에서, 페이디아스의 조상들에서, 아티카의 도기화에서 동일한 것임을 알게 됩니다. ─ 이 기본요소들의 발전법칙은 네 가지 미술 분야 모두에서 동일하게 구속력을 가져야 합니다.

이제 우리는 무엇이 문제인지 압니다. 더는 개별 미술 작품을 그 자체로, 개별 미술 분야를 그 자체로 바라보아서는 안 됩니다. 우리는 그것에 관한 더 명료한 구분과 지식을 가지고 미술사라는 학문체계의 진정 일관된 정상부를 구축하게 해 주는 기본요소들을 바라보아야

합니다. 그 기본요소들은 다수성을 이루고 아직 통일체가 아니지만, 미술의 분야들을 서로 연결시키고 있다는 점에서 통일체를 향하여 나아가고 있습니다. 그것들은 본래의 정상부를 향한, 모든 미술 창작의 최상위의 주도적 요인을 향한 이행의 마디입니다. 나는 이것이 학문으로서의 미술사에 주어진 향후 과제라고 봅니다. 전문연구라는 옛 방식이 거기서 전적으로 가치를 잃은 것은 아닙니다. 여전히 그러한 건물의 전제조건은 훌륭한 건축재료, 요컨대 믿을 만한 장소 및 시기 규정입니다. 그러면 그 연구는 개별 미술 분야 내에서 여전히 성취를 거두고 유용한 것이 될 수 있습니다. 그러나 전체의 본래 정상부, 조형예술의 본질에 대한 본래적 인식은, 최상위의 주도적 요인이 조형예술의 기본요소들을 지휘할 때 그 기본요소들의 발전사를 통해 비로소 얻어집니다.

어쩌면 우리는 조형예술과 언어의 긴밀한 상사성을 제시함으로써 이에 대한 이해를 더욱 높일 수 있을 것입니다. 언어에도 기본요소가 있고, 우리는 이 기본요소의 발전사를 해당 언어의 역사적 문법historische Grammatik이라 부릅니다. 하나의 언어를 단순히 말하려고 하거나 단지 알아듣고자 하는 사람에게는 문법이 필요 없습니다. 그러나 하나의 언어가 현재에 이르는 발전을 이룬 이유에 대해 알고자 하는 사람, 하나의 단어를 가지고 해당 언어를 학문적으로 파악하고자 하는 사람에게는 역사적 문법이 필요합니다.

조형예술의 영역에서도 상황은 완전히 유사합니다. 우리는 오래전부터 "예술언어"Kunstsprache라는 은유를 쓰는 데 익숙합니다. 각각의 예술품은 자신의 정해진 예술언어를 말합니다. 조형예술의 기본요소가 당연히 언어의 기본요소와 다름에도 불구하고 그렇습니다. 그러나 예술언어가 존재한다면, 물론 이 또한 비유적 의미이겠지만 예술의 역

사적 문법도 존재합니다. 그리고 어떤 비유가 유효한 것으로 인정된다면, 다른 비유도 허용되어야 합니다.

예술 작품을 창작하고자 하는 사람에게 ― 조형예술가에게 ― 조형예술의 역사적 문법은 필요 없습니다. 예술 작품을 단순히 향유하고자하는 사람에게도 조형예술의 역사적 문법은 불필요합니다. 그러나 예술 작품을 학문적으로 파악하고자 하는 사람이라면 반드시 장래에이 문법이 필요해질 것입니다.

여러분은 이제 내가 조형예술의 역사적 문법이라는 말로 전달하고자 하는 것이 무엇인지 잘 이해하게 되었습니다. 이것은 조형예술의 기본논리라 부를 수도 있을 것입니다.

오해가 있을지 몰라서 한 가지 사실에 관해 미리 주의를 일깨우고자 합니다. 이 강의는 미술사에 대한 입문용으로 마련된 것이 결코 아닙니다. 그러므로 나는 여러분 가운데 초심자가 있다면, 차라리 그냥지나가기를 강력하게 권하고 싶기까지 합니다. 이 강의는 모든 예술 시기에 대한 일정한 지식을 가지고 있는 상급자들에게만, 아니면 적어도가장 중요한 기념비들에 대해 이미 알고 있는 사람들에게 유용한 것일수 있습니다. 나는 지속적으로 사례들을 거론하게 될 것이며, 또 다른개별적인 예술적 기념물들을 끌어댈 것입니다. 이 기념물들 전부를 도판으로 제시하는 것은 내가 아무리 애를 쓴다고 해도 전적으로 불가능합니다. 내가 쓸 수 있는 자료는 한정되어 있고, 모든 것을 제시하는것은 물리적으로 불가능합니다. 따라서 세부적인 지식이 필수적으로요구됩니다.

(적은 시간, 유용성 면에서, 제기만으로, 첫 번째 시도.)[1]

1. [옮긴이] 괄호 안에 쓰인 내용은 강의에서 참고하기 위한 메모로 보인다.

우리가 다루게 될 것은 1) 기본요소, 2) 기본요소의 발전사, 3) 그 발전을 규정하는 요인입니다.

기본요소

여기서 살펴보아야 할 것은, 작품의 색인을 통해 가장 잘 설명됩니다. 예를 들면 이렇습니다.[2]

1) Schale 2) aus Terra-cotta, 3) hoher Fuß, 4) auf der Cuppa Kentaurenschlacht, schwarzfigurig [2) 테라코타 1) 잔, 3) 높은 굽, 4) 켄타우로스와의 전투 장면이 묘사된 흑색상]

1) 무엇을 위해? 목적은 주안점이고, 가장 앞에 자리하며, 가장 중요한 기본요소로 여겨집니다. 여기서는 실용적 사용목적, 분명한 그릇의 종류가 고려됩니다.

2)와 3) 테라코타는 두 가지를 함의합니다. 그것은 원재료와 기술, 즉 '무엇을 가지고'와 '어떤 방식으로'입니다.

이 세 가지 기본요소는 외부적으로 가장 중요한 것들로 보이며, 언제나 네 번째 기본요소에 선행합니다. 이것들은 가장 물질적인 동시에 가장 감각적입니다. 1860년대에 미학자들은 그 위에 자신의 예술론을 구축했습니다. 이를테면 고트프리트 젬퍼는 『기술적이고 구축적인

2. [옮긴이] 이 부분에서 리글은 일반적으로 미술작품의 색인에 쓰이는 표제 형식을 가져와 그 순서대로 설명해나가고 있다. 이런 대목에서 리글은 예술언어의 '문법'이라는 영역을 중시하면서 그것과 일반 언어의 문법과의 사이에서 일정한 상사성을 설명하고자 한다. 여기서 그는 통상적인 작품 색인의 언어적 구성과 배열을 미술작품의 요소를 설명하는 데 활용하려는 듯한 시도를 하고 있다. 그가 박물관에서 오랜 시간 근무했다는 점을 생각하면 이러한 발상에 이르게 된 배경이 좀더 납득된다. 그런데 우리말 어순에 맞추어 이를 해석하게 되면 이어지는 설명의 요지를 명료하게 전달하기가 어려워지므로, 부득이하게 이하의 몇 개 색인은 원어인 독일어를 중심으로 두고 해석을 덧붙이는 방식을 취했다.

예술 또는 조형적 미학에서의 양식』*Der Stil in den technischen und tektonischen Künsten oder Praktische Ästhetik*에서 경험적 미학을 구축했습니다. 그에 따르면 모든 미술 작품은 사용목적과 재료, 기술의 산물입니다. 이제 그 밖에 다른 기본요소가 있는지 살펴봅시다. 색인의 세부 기술에서 이미 주어진 것은 1) 세부적 형태, 2) 평면의 장식입니다.

모든 미술 작품은 전체로 볼 때 3차원적이지만, 즉 입체로서 구성되어 있지만, 동시에 평면들로 에워싸여 있습니다. 입체와 평면은 특정한 관계를 맺고 있습니다(이를테면 평면은 심지어 입체를 압도적으로 지배할 수 있지만, 비물체적 미술 작품, 순수한 평면이라는 것은 없습니다). 그러므로 우리는 또 다른 기본요소에 관해, 요컨대 모든 미술 작품에서 발생하는 입체와 평면의 관계에 대해 알게 됩니다. 젬퍼 미학에서는 이를 무시해도 좋은 것으로 여겼습니다. 최신의 미학은 이를 고려했으며, 그를 바탕으로 조각적인 것과 회화적인 것을 구성했습니다.

하지만 "잔"이라는 말에는 아직 또 다른 기본요소가 있습니다. 다만 그것은 아직 사용목적이라는 명칭 뒤에 숨어 있어서 뚜렷이 나타나지는 않습니다. 또 다른 색인을 작성해봅시다.

Statue der Artemis, Bronzguß [아르테미스상, 청동주조]
조상? 이것은 목적을 가리킬까요? 그렇지 않을 것입니다. 여기에는 어떠한 실용적 사용도 결부되어 있지 않습니다(예를 들어 그것이 카리아티드라면 목적을 앞으로 가져와 'Tischfuß in Form einer Artemis' [아르테미스 형상의 테이블 다리]라고 쓸 수 있을 것입니다). 그렇다면 조상에는 목적이 없나요? 전혀 그렇지 않습니다. 다만 실용적 사용목적이 없을 뿐입니다. 우리는 이에 관해 뒤에서 논할 것입니다. 그러나 이내 "아르테미스"가 등장합니다. 즉 그것은 인간과 닮은 여신의 조상이며,

인간 형상의 모방입니다. 여기서 우리는 처음부터 곧장 '무엇?'을, 즉 미술 작품의 모티프를 경험합니다. 그것은 또 다른 계기입니다.

잔의 경우는 어떠합니까? 여기서는 단어 뒤에 목적을 의미하는 것이 숨겨져 있습니다. 우리는 "잔"이라는 말을 듣는 순간 모티프가 어떻게 얻어지는지 곧장 알게 됩니다. 그러나 실제로 하나의 모티프가, 조상의 경우에서처럼 자연으로부터 창조된 모티프가 존재합니다. 단지 조상에서 그것은 유기적 자연에서 창조되고 그에 따라 묘사될 수 있습니다. 잔에서 그것은 무기적인 결정성의 자연에서 창조되어 역시 통상적으로 더 뒤에 오게 되는 보다 면밀한 묘사가 필요합니다. 또 다른 공예 미술품은 이를테면 아르테미스 형상의 테이블 다리입니다. 이것은 유기적 자연에서 비롯한 본보기에 관한 것이며, 따라서 곧장 정리됩니다. 새로운 미학은 그 모티프 또한 이미 중심원칙으로, 즉 자연적-관념적인 것으로 고양하고자 합니다.

그러면 우리에게는 다섯 가지 기본요소가 있습니다.

1) 목적 : 무엇을 위해wozu? 여기서 우리의 오감 가운데 하나의 욕구를 충족시켜야 할 실용적인 사용목적은 통상 지나치게 협소하게 이해됩니다.

2) 원재료 : 무엇을 가지고womit?

3) 기술 : 어떤 방식으로womit?

4) 모티프 : 무엇을was?

5) 입체와 평면 : 어떻게wie?

사람들은 이미 다섯 가지 기본요소 모두를 새로운, 포괄적이고 통합적인 미술론의 기초로 삼고, 그 발전사를 조형예술 전반의 발전사와 동일한 것으로 설명하려고 시도했습니다.

젬퍼의 경험적 미학. 그것은 유물론에 가장 근접합니다. 젬퍼는 공

예사의 근거를 오로지 거기에 두었습니다. 어째서 그랬을까요? 다시 "아르테미스 조상"을 생각해봅시다. 여기서 양식은 어떻게 목적, 원재료, 기술로부터 유래하게 됩니까? 실용적 목적을 조금도 분명히 인식할 수 없는 상황에서 말이죠. 건축에서도 이미 난제들이 발생했습니다. 젬퍼는 건축을 다루고자 했지만 결국은 그리시 못했습니다. 이것이 우연이 아님은 확실합니다.

세 번째 색인을 살펴봅시다.

Ölgemälde, Landschaft, auf Kupfer [유채, 풍경, 동판]

여기서 실용적 목적은 조상의 경우에 비해 명료하게 드러나지 않습니다 — 원재료와 기술의 불가항력적 영향은 아직 덜 분명합니다. 그리하여 고전 고고학자와 미술사가 들은 젬퍼의 명제를 공예에 열정적으로 수용하였으나, 그들은 그것을 이른바 고급미술에 적용할 생각은 절대로 하지 않았습니다. 하지만 그들도 고급미술, 즉 조각과 회화는 물론 건축에서 어떤 연관성을 산출하고자 했습니다. 그럴 때 다른 두 가지 기본요소인 1) 모티프와 2) 입체와 평면이 남았습니다. 이 두 가지가 중심원리로 받아들여졌지만, 개념의 경계를 넘어서는 상호 간의 합의는 한 번도 이루어지지 않았음은 앞서 언급한 바 있습니다. 그것은 어째서일까요? 이 두 기본요소에서도 젬퍼가 발전을 주도하는 것으로 거론하고자 한 세 개의 좀 더 유물론적인 기본요소에서와 상황은 마찬가지이기 때문입니다. 다섯 가지 기본요소 가운데 어느 것도 그 자체로는 주도적인 것으로 보이지 않습니다. 이 요소들 전부가 발전을 매개하지만, 이러한 발전은 그 외부에 있는 것, 나아가 그보다 위에 존재하는 다른 어떤 것에 의해 주도됩니다. 조형예술의 모든 발전을 주도하는 그 원리는 무엇입니까? 조형예술의 다섯 기본요소 역시 다수성이며, 그 위에는 그것들을 지배하는 더 높은 차원의 통일성이 존재해야 합니다.

이와 같은 더 높은 차원의 통일성이란 무엇일까요?

인간은 어째서 예술 작품을 창작합니까? 예술 작품의 목적은 무엇입니까? 여기서 우리는 앞서 이미 이야기한 바 있는 목적들의 기본요소로 되돌아온 것처럼 보입니다. 그것은 젬퍼식의 경험적 미학에서 대단히 표준적인 역할을 수행합니다. 그러나 젬퍼가 생각하는 목적은 단지 외부적인 것입니다. 예술 작품이 어떤 외적 목적에 종사할 수 있는지 살펴봅시다. 외적 목적이 없는 미술 작품도 없지만, 예술이 배제된 외적 목적도 없습니다. 인간이 자신의 손으로 만들어낸 것에는 곧장 어떤 방식으로든 예술의 인장이 남습니다.

1) 실용적인 사용목적. 우리 오감에서 비롯한 욕구의 충족. 잔, 음료를 마시는 그릇 (미각의 충족). 이것은 예술목적Kunstzweck입니까? 그렇지 않습니다. 즉 실용적 사용목적은 예술목적과 같지 않습니다. [실용적 사용목적은] 공예와 건축을 포함합니다(이것들이 하나의 표지Mal일 경우 – 예컨대 오벨리스크와 같은 기념물일 때 – 이는 조각으로 넘어갑니다).

2) 장식목적. 텅 빈 것을 채움, 공백에 대한 공포, 문신을 새긴 섬주민. 문신에는 아무런 사용목적이 없고, 이것은 오감 중 어느 것도 충족시키지 않습니다(눈이라고 말해서는 안 되는데, 여기서 눈은 인상을 내관으로 보내는 중계기관이기 때문입니다. 오늘날 우리는 모든 미술 작품을 눈으로 받아들입니다. 눈의 욕구라고 하면 예컨대 안경으로 충족되는 것입니다). 그렇다면 장식목적은 우리 내관의 욕구를 대변합니다. 그러나 장식목적 또한 예술목적과 일치하지 않습니다. 우리는 그와 더불어 예술목적에 이미 다가가게 됩니다. 그것은 또한 인간의 내적 욕구를 대변하는 것이 분명합니다. 그러나 장식목적도 예술목적과 동일한 것은 아닙니다. 절대로 여백을 채우는 것을 목적으로 하지 않는

미술 작품이 있습니다. 이를테면 아르테미스 조상은 미술 작품이되 단지 신전의 모서리를 채워 넣기 위해 고안된 것이 아닙니다. 잔은 미술 작품이지만 이것도 단순히 식탁을 장식하기 위해 만들어진 것은 아닙니다. 둘 다 미술이지만, 그것을 접하고 처음부터 여백의 채움을 생각하는 사람은 없습니다. 장식목적의 미술 작품은 "장식적"dekorativ이라 불립니다. 그러한 작품들은 공예에서 이른바 고급미술로의 이행을 구성합니다. 예를 들어 멋진 조상은 장식목적에 사용될 수 있습니다.

3) 표상목적. 아르테미스 조상. 이것은 보는 이에게 특정한 표상, 즉 특정한 신적 권능의 표상을 일깨우도록 만들어졌습니다. 그것의 수호 아래 보는 이는 안전함을 느낍니다. 이러한 목적 역시 인간의 외적인 오감이 아니라 내적 욕구로부터 유래한 것이 분명합니다. 따라서 예술 목적을 단순히 그와 동일시하려는 시도는 대단히 쉽게 이해됩니다. 우리는 표상목적의 미술 작품을 공예와 장식 미술에 대하여 "고급미술"이라고 부릅니다. 비록 공예와 장식 미술이 부분적으로 "고급" 미술과 동시에 발생함에도 그러합니다(예컨대 피사에 있는 캄포 산토 묘소의 프레스코나 파르테논 프리즈는 고급미술인 동시에 장식 미술이기도 합니다). 실제로 이 둘은 동시에 발생하는 경우가 있습니다. 그리스의 신상, 그리스도교의 십자고상이 그에 해당합니다. 그러나 그런 것은 단지 동시 발생일 뿐 서로가 뒤섞여 동화되는 것은 아닙니다.

그렇다면 우리는 미술 작품의 세 가지 외적 목적에서 분명한 예술 목적을 아직 발견하지 못했습니다.

인간의 미술 창작은 자연과의 경쟁입니다.

이에 관해서는 두 가지를 이야기하게 됩니다. 1) 자연으로부터의 독립이란 가장 넓은 의미로 보자면 우리를 둘러싼 자연, 우리 안의 자연, 달리 말해 "세계"로부터의 독립입니다. 인간은 그 자신이 구성요소로

서 통합된 이러한 자연과 세계를 넘어설 수 없습니다. 그는 미술 창작에서, 유기적 자연이든 무기적 자연이든 자연에서 비롯한 본보기에 불가피하게 결부됩니다. 그것은 지극히 기괴한 형성물일 수 있으나, 그 개별적 구성요소는 각기 그 자체로 어떤 자연의 본보기로 되돌아가게 됩니다. 그 점에서 인간의 미술 창작이 자연의 창조와 전혀 다르지 않다고 가정하는 사람들은 옳습니다.

2) 이것은 자연과의 경쟁에 관한 것이지 무엇보다 자연의 모방이나 모조에 관한 것이 아니며, 자연현상의 환영을 불러일으키려는 의지가 아닙니다. 그런 것을 가지고서라면 미술가는 그의 목적을 훨씬 더 그르칠 것이 분명합니다. 그 밖에 자연에 대한 환영을 불러오는 모방은 엄밀히 말해 전혀 생각할 수 없습니다. 사람들은 유기적 작품들에 결코 생명과 운동을 부여할 수 없습니다. 그러나 무기적 사물, 결정 역시 모방할 수 없습니다. 다시 말해 외적 형태는 동일할 수 있을지라도 내부 구조, 분자의 배치는 근본적으로 다릅니다.

그러므로 미술 창작은 결코 자연의 모방이 될 수도 없고 되려고 하지도 않으며, 대신 자연과의 경쟁이 됩니다. 즉 자연에 대한 어떤 표상을 노립니다. 인간은 미술에서 자연을 그가 원하는 대로, 마치 자연이 그의 표상 속에 실제로 있는 것처럼 재창조합니다. (이것이 어떻게 시도되었는지는 앞으로 살펴보겠습니다. 지금은 더 중요한 원칙적 특징들을 살펴봅시다.) 고대 그리스 미술을 다룰 때 이것은 직접적으로 명료하게 드러납니다. 그러나 나중에 다루겠지만 그리스도교 중세나 인과성에 대한 신념을 가진 근대라고 해도 마찬가지입니다. 이제 다음과 같이 말할 수 있겠습니다. 즉 모든 인간의 미술 창작은 어느 시대에서나 관념적인 것이었습니다. 인간이 미술 창작에서 지속적으로 자연을, 오로지 자연만을 눈에 담아야 했다고 해도, 이 자연을 그 자체

로, 그 자체를 위해 모방한다고는 결코 생각하지 않기 때문입니다. 여기서 우리는 바로 ― 지금까지의 우리 인간의 앎이 이러한 방향에 허용한 가장 극단으로부터 ― 아직 한 걸음 뒤로 물러설 수 있고 다음과 같이 질문할 수 있습니다. 인간은 왜 미술을 가지고 자연을 개선하려는 충동을 느낄까요?

미술 창작의 욕동Trieb과 같은 이런 충동은 인류의 행복 추구에서 직접 기인합니다. 인류의 전체 문화를 최종적으로 설명해 주는 것은 바로 이 행복에의 추구입니다.

인간은 끊임없이 조화를 열망합니다. 그는 이러한 조화가 자연에서 사물과 현상에 의해 부단히 죽임당하고 위기에 처한 것을 봅니다. 사물과 현상은 서로 간에, 그리고 인간과 부단히 투쟁하고 있습니다. 자연이 개별적으로 인간의 감관에 나타나는 것과 실제로 동일하다면, 인간은 결코 조화에 도달할 수 없을 것입니다. 그리하여 인간은 자연이 겉으로 보이는 것보다 더 낫다고 생각함으로써, 자신의 미술 작품에서 그를 영원한 불안에서 해방해줄 자연에 대한 관점을 창조합니다. 그는 가시적인 카오스에 질서를 부여하려고 하며, 그가 무방비하게 노출되었을지 모르는 날것의 우연을 제거하고자 합니다. 예를 들면 구름에서 나타나는 번개는 흡사 동물이 나무를 들이받듯 인간을 언제라도 죽일 수 있습니다. 그것은 인간에게 불쾌감을 줍니다. 그는 자신이 번개에 대해 안전하게 있을 수 있는 근거에 대한 관념을 마련합니다. 이러한 관점은 다양한 형태로 나타날 수 있습니다. 그것은 번개에서 유피테르 토난스[번개를 내리는 속성을 가진 유피테르]나 그리스도교 신의 지배를 설명하거나, 피뢰침과 만나게 되는 인과율의 지배를 설명할 수도 있습니다. 그러나 인간에게 조화로운 안정감을 마련해 주는 것은 언제나 그때마다의 자연관입니다.

인간은 그의 표상 속에서 안정감을 주는 자연관을 창조합니다. 그러한 자연관은 이 세계에서 인간과 모든 사물의 관계에 예외 없이 적용됩니다. 즉 우리가 좁은 의미에서 자연관이라고 부르는, 인간과 인간 이외의 자연이 맺는 관계뿐 아니라, 우리가 도덕관Sittlichkeitzanschauung 이라고 부르는 인간과 인간의 관계도 마찬가지입니다. 이 전부를 한마디로 세계관이라 할 수 있을 것입니다. 자연이 개별화된 감각적 현상이 아니라 고유한 본질로 인간의 표상 속에 그려지듯, 인간은 바로 이 표상을 눈앞에서 손에 잡힐 듯 볼 것을 요구받습니다. 이것이 모든 미술 창작의 궁극적 원인입니다. 우리는 이제 [미술 창작에 대한] 우리의 정의를 완성할 수 있습니다. 요컨대 미술 창작이란 조화로운 세계관을 표현하기 위한 자연과의 경쟁입니다.

여기에 미술의 본래 목적이 깃듭니다. 우리가 알게 된 모든 외적 목적은 단순히 미술의 최상위 목적이 실행될 좋은 기회일 뿐입니다. 미술 창작의 충동, 즉 조화에 대한 인간의 욕구는 그러한 기회를 실현되지 않은 채로 흘러가게 내버려 두지 않습니다. 외적인 목적의 작업은 대체로 동시에 하나의 미술 작품입니다. 그러나 외적 목적과 예술목적은 엄격하게 서로 구분되어야 합니다. 표상은 그것이 조화로운 세계관을 직접 지향할 때, 예컨대 유피테르 토난스 같은 그리스 조상이나 십자고상에서 비로소 예술목적과 동시 발생합니다. 우리는 여기서 미술 창작이 실용적 사용목적과 더불어 시작된다고 보는 젬퍼 이론의 근본적 오류를 깨닫습니다. 젬퍼에 따르면 기원에는 오로지 공예만이 있었고, 인간의 미술적 감각은 그를 통해 서서히 성장했어야 할 것입니다. 그러나 실용적 목적과 예술목적은 처음부터 서로 달랐습니다.

예술목적이 가장 먼저 실용적 사용목적을 위해 기능했다고는 한 번도 합의된 바 없습니다. 어쩌면 가장 앞선 것은 장식목적, 문신이었

을 수 있고, 심지어는 표상목적이었을 수도 있습니다. 가장 오래된 기념비적 미술, 적어도 고대 이집트 미술은 매우 압도적인 고급미술을 보여줍니다. 다시 말해 그것은 표상목적의 미술, 그리고 표상목적에 대단히 종속된 사용목적의 미술입니다(예를 들면 장식모티프로 쓰인 연꽃). 그리하여 사람들은 표상목적을 더 오래되고 근원적인 것으로 보고 싶어 합니다. 표상목적에서 인류의 미술 창작에서 가장 오래되고 가장 외적인 목적을 파악하고자 하는 또 다른 계기(물신Fetisch)에 관해서는 다른 맥락에서 이야기하도록 합시다. 조형예술은 다른 예술과 마찬가지로 하나의 문화현상이며, 결국 그것의 발전은 모든 인간 문화 일반의 발전에 영향을 주는 요인에, 즉 인류의 행복에 대한 욕구의 표현으로서의 세계관에 좌우됩니다. 이 세계관은 시대와 민족에 따라 서로 다르지만, 특정한 민족의 그리고 특정한 시대의 예술에서 가장 내밀한 본질을 이해하고자 한다면 우리는 그것을 알아야만 합니다. 조형예술은 다름 아닌 자연의 표상이라서, 그 자연에 관하여 때에 따라 얼마나 개선이 필요하고 개선할 수 있는지, 또한 어디서 그 개선을 추구할 것인지 알고 있어야 하지 않습니까? 하지만 이 물음에 대한 답은 그때마다의 세계관에서 발견됩니다. 우리는 우선 지금까지 거론한 세 가지 거대한 세계관의 체계를 그것들이 조형예술에 끼친 영향 속에서 조망해 본 후에, 조형예술 창작의 개별적인 기본요소들로 나아갈 것입니다. 두 번째로는 그 기본요소들의 발전과 그것들이 제각각의 세계관에서 자극받아 어떻게 성취되었는지를 알아보게 됩니다. 다만 우리는 다섯 가지 기본요소 가운데 젬퍼가 가장 높이 평가한 세 가지는 뒤로 밀어두고, 덜 물질적 성격을 가진 나머지 두 기본요소, 즉 모티프와 입체와 평면을 다룰 것입니다. 이 둘 가운데서는 모티프가 상대적으로 물질적입니다. 반면 입체와 평면 관계의 발전에는 실제로 조형예술의 발

전 전반이 반영됩니다. 그것은 전체 다섯 가지 기본요소 중 상대적으로 가장 예술적인 것입니다.

물론 다른 기본요소들도 흥미로울 것입니다. 이를테면 우리는 왜 특정한 시기에는 조상에 대리석을 쓰고 다른 어떤 시기에는 반암을 썼는지, 특정한 시기에는 왜 청동주조가 선호되었으며, 어째서 어떤 때는 법랑 기법이 선호되고 또 다른 때는 석재상감이 선호되는지를 묻습니다. 이는 모두 일단 저 두 가지 기본요소의 역사를 알고 나면 쉽게 답할 수 있는 물음들입니다.

1부

세계관

우리에게 완전한 역사적 명료성을 가지고 나타나는 인류의 가장 오래된 세계관은 의인관적 다신론, 즉 인간과 닮은 형상을 가진 여러 신을 숭배하는 것입니다. 여러분은 세계관과 종교는 최초에 전적으로 동시 발생했으며, 따라서 자연스럽게 종교와 예술도 동시 발생했다는 것을 이미 알고 있습니다. 종교는 도덕률과 마찬가지로 자연법칙을 지배합니다. 나는 이것이 그리스도교 중세에도 마찬가지였다는 말을 끼워 넣겠습니다. 근대에 이르러서야 자연법칙은 종교로부터 해방되었습니다. 그러나 갈릴레이가 종교적 교의에 모순되는 자연법칙을 선언했다는 이유로 투옥된 후 아직 채 삼백 년도 지나지 않았습니다. 또한 오늘날에도 교회는 계시 종교의 적법한 수호자로서 여전히 자연과학적 연구에 관한 어떤 검열을 요구합니다. 설령 이러한 요구가 실제로 관철되지는 않는다고 해도 말입니다. 종교와 현대적 세계관 사이의 이러한 분열은 어째서 일어날까요? 종교가 — 그것이 이교도 신앙이든 그리스도교 계시 종교든 — 언제나 최종단계에 신앙을, 즉 인류의 운명에 멋대로 개입할 수 있는 초자연적 힘들에 대한 확신을 고수하기 때문입니다. 반면 현대의 세계관은 그와 같은 인칭적이고 초자연적인 개입(기적)을 적어도 물체적 자연현상의 영역에서는 인정하지 않기 때문입니다. — 요컨대 고대와 중세에는 세계관, 종교, 예술이 근본적으로 하나였습니다. 의인관적 다신론은 우리가 역사적으로 인식할 수 있는 가장 오래된 인류의 세계관입니다. 그러나 모든 것을 통틀어 가장 오래된 세계관은 아닙니다. 의인관적 다신론과 인류사 전체의 시작에 존재했던 저 민족, 즉 이집트인에게서도 우리는 그보다 앞선 시대의, 순수한 인격신숭배에 선행한 동물숭배의 광범위한 흔적을 발견합니다. 그리고 이러한 동물숭배조차 최초의 단계였던 것은 아닙니다. 오늘날의 우리는 물론 이 최초의 단계에 대해 알 수 없습니다. 이른바 원시민족

에 대한 현재의 연구에서도 최종적 해명을 기대할 수는 없습니다. 민족학은 이런 관점에서 지나치게 과장되어 있습니다. 우리는 훗날의 상태로부터 귀납적으로 추론하여 원래 상태를 재구축해야 합니다. 그럴 때 다음과 같이 말할 수 있습니다. 인간은 원천적으로, 흡사 그에게 적대적인 것처럼 쇄도하는 자연현상들의 혼돈 속에 처해 있는 것으로 보였습니다. 그 모든 현상은 발생과 작용에서 인간에게 얽매이지 않았으며, 그에게는 순수한 신들이었습니다. 이러한 상황을 무한한 다신론이라고 말할 수 있을 것입니다. 조화를 향한 욕구는 인간이 이러한 힘들로부터 자신을 지키도록 해 주었습니다. 일부 오늘날의 원시 민족들에게서도 아직 알아볼 수 있는 수단은 물신에서 발견됩니다. 즉 그들은 무생물을 가지고 (나무막대를 어떤 방식으로 깎아냄으로써) 수호신을 창조해냅니다. 이러한 물신은 표상목적에 종사하며, 가장 오래된 숭배의 대상인 동시에 가장 오래된 미술적 대상입니다. 종교와 예술은 여기서 완전히 동시 발생하며, 표상목적과 예술목적은 하나입니다. 여기서 주목할 만한 것은 인간이 자기 손으로 만든 작품에 그 자신보다 더 높은 권능을 부여했다는 점입니다. 우리는 이에 대해 놀라서는 안 되는데, 다신론이 후대에 더 정교해진 형태로 나타날 때도 이러한 것이 고유한 성격으로 남아 있기 때문입니다. 경탄의 대상이 되는 그리스의 신상들 또한 같은 의미에서 바로 우상이었습니다. 현대의 인과성 개념으로는 그것을 파악할 수 없습니다. 차라리 시칠리아의 농부라면 그의 성모상이나 다른 성인상을 앞에 두고 점차 달라지는 관계를 상정할 수 있었을 것입니다. 고대와 근세의 부적도 물신과 다름없습니다.

물신주의 또는 무한한 다신론이라는 이 가장 원시적인 세계관이 조형예술에서 어떤 표현을 발견했는지에 관해 명료하게 이해하기에는 그에 관해 알려진 것이 너무 없습니다. 추측을 해 볼 수도 있겠지만 차

라리 좀 더 명료한 시대로 가봅시다. 인간은 점차 모든 자연존재에 대한, 최종적으로는 동물에 대한 그의 우월성을 깨닫습니다. 그 결과 그는 자신을 능가하는 힘들을 인간적인 것 이상의 무엇으로만 생각할 수 있었습니다. 모든 자연현상은 인간에 의해 발생하되, 그는 완벽한 인간, 보통의 인간보다 더 강력하고 결코 죽음에 이르지 않는 인간입니다. 그러한 인간들은 분명히 존재하지만, 우리의 감각을 벗어나 있습니다. 그것이 의인관적 다신론의 본질입니다.

1장

제1기.
서기 3세기까지 고대의 의인관적 다신론

인간은 자연의 힘들의 영원한 투쟁이 자신을 둘러싸고 있는 것을 봅니다. 이 투쟁에는 특히 인간 자신이 그로부터 위협받는 한 불만족스러운 것, 부조화한 어떤 것이 있습니다. 그러나 강자가 승리하고 약자가 내동댕이쳐져 몰락할 때 그 투쟁은 곧 끝납니다. 고대의 인간은 강자의 승리로부터 질서를, 강자에 의한 조화의 산출을 기대했습니다. 고대의 자연법칙은 고대의 도덕률과 마찬가지로 강자의 권리, 그것도 감각적인 물질적 강자의 권리에 근거합니다. 강자가 없다면 질서는 사라지고 혼돈 상태가 될 것이므로 강자는 권리를 가집니다. 강자가 나머지 자연을 지배하듯 인류 내부에서도 강자가 약자를 지배하며, 신들은 최강자로서 모든 인간을 지배합니다.

인간은 이러한 세계관이 조형예술에서 구체화하는 것을 보기 원합니다. 거기서는 외적 목적 역시 그가 그렇게 하도록 동기를 부여합니다. 그는 자연과 경쟁하고자 작품을 만듭니다. 그것은 자연의 창조물이되, 자연이 그의 감각에 나타날 때처럼 약하고 불완전하고 무상한 것이 아니라, 현상 뒤에 숨어 있는 신들처럼 강하고 완벽하고 불멸합니

다. 인간은 개선된 자연을, 그것도 신체적으로 개선된 자연을 창작합니다. 그리하여 의인관적 다신론의 미술(즉 고대의 미술)은 자연의 신체적 완성이라는 명제가 생겨났습니다. 이러한 일반적 명제를 입증할 만한 증거를 제시하기는 어렵습니다. 명제가 일반적일수록, 우리가 올라야 할 범주가 높을수록, 실제로 의도하는 바를 하나의 개별 사례에서 보여 주기 어려워집니다. 일반적 명제는 일련의 사례들을 멀리서 조망할 때 비로소 설명됩니다. 각각의 사례에서는 개별적인 기본요소들이 부각되어 원했던 통찰을 흐립니다. 그런데 가장 일반적인 명제라도 개별적인 기본요소들을 다룰 때 비로소 완전히 명료해집니다. 그러나 내가 뜻하는 바에 대해 최소한 언제나 하나의 관념을 제시하기 위해서 나는 당연히 필연적으로 불완전할 수밖에 없는 하나의 사례를 동시에 삽입하고자 합니다. 그리스 고전기 미술에서 인간 형상에 대한 관점을 떠올려 봅시다. 거기서 인간은 어떠한 개별적 약점도 없는 더 아름답고 더 강한 인간으로 해석된 것으로 보입니다. ― 그러한 사례가 그 자체로는 불충분하다는 것은 그것이 우선 고대 미술의 한 발전 단계 ― 고전기 ― 일 뿐이라는 데서 비롯합니다. 고대는 2천 년의 대단한 역사적 시대를 아우릅니다. 그것만으로도 우리는 다신론적 세계관의 발전을 그 위대한 단계들로 일목요연하게 설명할 수 있게 된 것이 분명합니다. 우리는 우선 다음과 같이 두 개의 큰 영역을 구분하겠습니다. 1) 고대 오리엔트 민족들의 다신론과 2) 그리스와 로마의 다신론이 그것들입니다.

1절 고대 오리엔트의 다신론

물질의 현상 배후에 감추어져 있는 것은 단지 물질, 그것도 완전한

물질입니다. 따라서 고대 오리엔트의 민족들은 강자의 권리라는 입장을 가장 확고하게 고수합니다. 오직 강자의 물질적 승리만이 조화를 만들어내기 때문입니다. 그 근거를 살펴보기 위해서는 이 민족들의 정치사를 살펴보기만 하면 됩니다. 뚜렷한 세계지배의 경향은 몇몇 강자가 모두를 지배하는 것입니다. 그러한 세계관은 종교의 영역에서도 통일성을 밀어붙이는 것이 분명합니다. 신의 힘들 가운데서도 가장 강한 것이 결국 나머지를 전부 축출합니다. 고대 오리엔트의 다신론에 처음부터 일신론의 경향이 있었던 것은 명확합니다. 고대 오리엔트의 민족들이 결과적으로 (앞으로 거론하게 될 몇 가지 예외와 더불어) 실제 일신론에 도달하지 못했을 때 그것은 그들이 신성의 순수한 물질적 개념을 벗어나지 못한 탓이었습니다. 그들은 그리스인보다는 그럴 능력이 있었지만, 유대인만큼 완전하지는 못했습니다. 몇몇 민족들을 살펴보면 이를 더 명료하게 알 수 있습니다.

가장 중요한 것은 이집트 민족입니다. 그들로부터 일련의 미술사가 시작됩니다. 이 민족 역시 발견을 거쳤으며, 그 최초의 단계가 가장 흥미롭습니다. 다만 유감스럽게도 우리는 그것에 관해 너무 조금 밖에 모릅니다. 그러나 옛 지방의 신들은 언제나 아버지, 어머니, 아들의 삼위일체를 선보인다는 것, 즉 이 셋은 거의 하나라는 것이 가장 중요합니다. 하지만 신성의 효력은 물질적 방식으로만, 즉 물질적 생산의 방식으로만 표상할 수 있습니다. 그리하여 남성적 원리, 여성적 원리, 결실이 등장합니다. 정신적인 것의 존재는 이집트인에게 감추어져 있을 수 없었지만, 그들은 그것을 혐오하며, 약하고 무상한 것이라 여깁니다. 따라서 이집트인은 조형예술에서 재료를 가능한 한 완전하게 드러내는 동시에 가능한 한 정신이 깃들지 않도록 보여 주려고 합니다. 정신은 운동에서 가장 기본적으로 표현됩니다. 우리는 내적 의지의 충

동, 즉 정신적 충동을 따르기 때문에 움직입니다. 이집트 미술은 운동을, 유기적 생명의 이 기본적 표현을 억압합니다. 그러므로 이집트 미술 일반에 대하여 다음과 같은 명제를 내세울 수 있습니다. 즉 이집트 미술은 자연과의 경쟁에서 가능한 한 아름다운 것, 그러나 가능한 한 정적인, 즉 생기 없는 작품을 창조합니다. ─ 우리는 그에 관해 더 상세히 알아볼 것입니다. 오해를 피하기 위해 곧장 첨언하자면, 그들이 인간 형상에서 운동을 보여 주는 것을 지양한 것이 아닙니다. 그러나 이집트인은 (그리고 초창기의 다른 모든 오리엔트 민족들과 서기 500년까지의 그리스인은) 인간 형상이 사지만을 움직이는 것으로 표현합니다. 머리와 몸통은 움직이지 않은 채로, 말하자면 활력 없는 결정성의 매스에 머무릅니다. ─ 이집트 세계관이 후대에 발전할 때는 명백히 앞서 거론된 체계가 깨지지 않도록 보호하는 것을 목적으로 했습니다. 그러므로 이집트의 사회적-국가적 삶에서 사제 계급의 의미는 점차 커졌습니다. 그리하여 이집트의 세계관과 이집트의 미술은 모두 그 이상의 교육과 발전을 좌절시킬 능력을 갖추고 있었습니다 (나는 역사를 통해 여러 번 반복된 이러한 현상을 곧 유대민족과 비잔틴인의 경우를 통해 제시하려고 합니다). 그러나 그들은 ─ 유대민족과 더불어 유일하게 ─ 그리스 세계관의 지배에 맞설 수 있었습니다. 이집트의 세계관과 이집트의 미술은 서기 3세기까지 존속하였고, 그러고는 둘 다 한 번에 붕괴하여 그리스도교 세계관과 그리스도교 미술에 자리를 내주었습니다. 또한 고대 이집트의 다신론을 최종적으로 철폐해낸 것이 그리스의 다신론도, 또한 더욱 일찍이는 유대교, 특히 이산 유대인 대표들이 많았던 알렉산드리아의 유대교도 아닌 그리스도교라는 것은 우연이 아닙니다.

우리는 이제 당연히 고대 이집트 민족을 포함하는 위대한 고대 오

리엔트의 민족들 가운데 두 번째로 위대한 셈족을 살펴보려고 합니다. 이들에 대해서는 이집트인의 경우처럼 기념물들을 가지고는 분명히 설명할 수 없습니다. 어쨌거나 그들의 세계관은 이집트와의 유사성을 드러낸다고 말할 수 있습니다. 그러나 셈족은 향후의 어떠한 발전도 웃음거리로 삼을 만한 무적의 세계관을 만드는 데는 실패했습니다. 셈족은 물질의 독재에 대한 믿음을 잃은 것이 분명해 보이며, 그리하여 우리는 알렉산드로스 대제 이후로 셈족 부족들 다수가 그리스 다신교의 지배로 넘어간 것을 보게 됩니다. 고대 셈족의 숭배는 사라지고 동시에 바빌로니아, 아시리아, 페니키아 미술 또한 사라집니다. 그리고 수세기 동안 셈족 오리엔트에서는 그리스의 헬레니즘 미술만을 접하게 됩니다. 수많은 셈족 부족 중 하나만이 고대 오리엔트 민족들의 다신론 전체가 처음부터 지향해 온 결과에, 즉 순수한 일신론에 당도할 수 있었습니다. 그것은 유대교의 세계관을 뜻합니다. 유대인 또한 한때 다신론자였다는 증거는 성서의 여러 곳에서 발견됩니다. 그러나 그들은 서기전 1000년에 다신론에서 벗어났습니다. 그 경로에 의심스러운 점은 있을 수 없었습니다. 즉 신성과 인간 사이의 관계에서 어떠한 물질적 표상도 지양되어야 했습니다. 유대의 신은 물질적인 것이 아니라 순수한 정신이고, 다만 의지이므로 그는 또한 유일자입니다. 정신적인 것은 분화될 수 없습니다. 그렇게 볼 때 유대교 세계관은 이미 그리스도가 탄생하기 수년 이전에 고대의 세계관에서 완전히 벗어난 듯합니다. 그러나 이 두 세계관은 나머지 모든 점에서 완전히 하나입니다. 유대교는 아직도 완전히 강자의 권리라는 입장에 서 있습니다. 모든 고대 민족은 그들이, 그리고 그들만이 자신들에게 승리를 가져다줄 최강의 신을 가졌을 것이라고 믿었습니다. 유대민족 또한 그러했습니다. 그들은 다른 신들, 즉 이교도의 신들이 존재한다는 사실을 추호도 의심하

지 않았습니다. 그러나 그들 자신의 무형적 신에 반해 이 유형의 우상들은 어떠했습니까? 따라서 그들은 자신들이 그들의 신에게 선택받은 민족이라 여겼으며, 그 신은 메시아가 탄생하고 나면 그들을 모든 적에 대한 승리로 이끌어 주리라고 여겼습니다. 유대민족은 약자와 억압받는 자의 해방을 더는 알지 못합니다. 그들은 도덕적인 것을 그리스도교적 세계관에서와 같은 사랑의 형태가 아니라 공정성의 형태(눈에는 눈, 이에는 이)로만 압니다.

그리하여 우리는 다음과 같은 사실을 확인하지 않을 수 없습니다. 요컨대 유대교 세계관은 그것이 자연현상의 배후에서 하나의 개별적 의지, 이 현상들을 뜻대로 통제할 힘을 찾았다는 점에서 강력하게 고대적입니다. (태양은 유대 군대에 승리를 보장해 주기 위해 한 번 멈춰섰습니다. 이것은 유대 세계관이 기적을 믿는다는 가장 분명한 증거로서 우리의 인과에 대한 신념과 정반대 위치에 있습니다.) 그러나 이 개별적 힘은 물질적인 것이 아니라 그저 정신적인 것으로 표상되었습니다. 이러한 세계관을 고안해낸 것은 유대 민족이 사변적 사유능력을 타고난 덕분이었습니다.

그렇다면 이 유대적 세계관이 조형예술과 어떤 관계를 맺는지 질문해 봅시다. 유대인은 다른 민족이 모든 것의 기반으로 삼은 물질이 그들 자신에게는 아무런 가치가 없다는 인식에서 조화를 발견했습니다. 물질은 그들이 보기에 조금도 자립성이 없으며, 특히 생명현상, 운동 등은 모두 신의 정신적 권능에서 직접 기인한 효과입니다. 물질은 죽어 있으며 오로지 신의 의지에 따라서만 움직입니다. 그렇다면 어떻게 자연과 경쟁하겠습니까? 자연 그 자체는 아무런 개선능력이 없고, 사물의 존재는 오로지 신의 정신에 깃드는데 모든 재현은 물질적 수단과 더불어 일어나야 하므로 이를 단순히 재현할 수 없습니다. 그리

하여 인류의 문화사에서 유일한 현상, 즉 유대교에는 조형예술이 없다는 현상이 초래됐습니다. 그들은 단순한 표상, 정신적 관점에 만족하며, 그들에게는 조화를 위해 세계관의 감각적 구체화가 필요하지 않습니다. 미술사에서 유대민족은 그들이 창조한 작품이 아니라 그들이 아무것도 창작하지 않았다는 사실로 인해 대단히 중요합니다. 그로 인하여 인류가 반드시 미술을 창작해야 하는 것은 아니며, 경우에 따라서는 미술 창작을 하지 않을 수 있다는 사실이 입증되었습니다. 그것은 향후의 전개를 고려하면 의미심장한 것일 수 있습니다. 그러나 우리는 그것이 가능한지 묻습니다. 예술의 목적이 회피된다면 외적 목적 역시 회피될까요? 표상목적은 회피할 수 있습니다. 장식목적만 해도 회피하기 어렵고, 사용목적을 회피하는 것은 상당수의 고차원 문화에서 전적으로 불가능합니다. 유대인 자체가 전적으로 아무런 물질을 가지고도 작업하지 않았을 것이라고는 전혀 생각할 수 없습니다. 그러나 근본적으로 그들은 미술 작품을 불가피하게 소비해야 하는 경우 수입에 의존했습니다. 유대교의 묘터가 발굴된 바 없으므로 (당연히, 모든 묘지신앙이 물질에 대한 가치부여를 포함하고 있는 데 반해 그들은 물질을 경멸하였기 때문에) 그에 관해 판단하기는 어렵습니다. 그러나 우리가 바빌로니아와 아시리아, 페니키아, 심지어 히타이트의 양식조차 알고 있지만, 유대 양식에 관해서는 알지 못한다는 점은 여전히 주목할 만합니다.

유대인은 이집트인이 그랬듯 그들의 세계관에서 막다른 골목에 다다랐습니다. 잘 알려진 것처럼 그것은 완고하고 고립적이며, 오늘날까지도 존속해왔습니다. 그러나 그 세계관은 어떠한 영향을 받거나 결실을 볼 수 없기 때문에 더는 발전할 수 없습니다. 하지만 그로부터 여러 가지 주목할 만한 현상들을 설명할 수 있습니다. 그러한 현상으로는

무엇보다 유대인이 신의 가호를 누리지 못하는 다른 민족들로부터 그 자신들을 고립시킨 것을 꼽을 수 있습니다. 그럼으로써 로마인은 [유대인으로부터] 위협받지 않게 되었기 때문에 이를 [유대인의 고립주의를] 환영했습니다. 그리하여 수천 명의 그리스도교도를 처형으로 내몬 황제 숭배가 그들에게는 면제되었습니다. 오히려 유대교 세계관은 고전적 민족들에게 이해받지 못했습니다. 이런 측면에서도 로마인은 유대교 세계관이 한 민족부족의 경계 안에 머무르게 되었다는 점에 대해 안심할 수 있었습니다. 유대인은 의심의 여지없이 그들의 세계관과 더불어 처음에는 다신론을 벗어나는 진보를 이루었으나, 동시에 이 진보를 진정 속속들이 활용할 결정적인 가능성을 빼앗겼습니다. 다신론은 대략 솔로몬 왕의 시대 즈음에는 아직 성숙하지 못해서 일반적으로 순수하게 정신적인 일신론으로 넘어갔습니다. 일신론에서 분리할 수 없는 정신적 기본요소는, 물질의 가시적 자립성이 모든 측면에서 시험 되고 그러한 경험적 방법 위에서 신성에 대한 순수한 물질적 이해를 유지할 수 없음이 이해되었을 때 비로소 인류의 더 큰 문화적 발전을 위한 확고한 의미를 가질 수 있게 되었습니다. 유대교의 인식은 주로 사변을 통해 얻어졌습니다. 그러나 지금까지의 관점의 오류가 실천적 확신을 근거로 그러한 인식을 획득하였을 때, 그것은 완전히 다르게 작용하였을 것이 분명합니다. 다신론에서 벗어나는 모든 진보는 사람들이 우선 다신론 자체를 자연력의 의인화를 통해 세부적으로 추적한데 좌우되었으며, 이 과업은 그리스 민족이 떠안았습니다. 바꿔 말하자면 고대 오리엔트의 민족들이 사변적인 방식으로 다수의 신을 하나의 유일신으로 수렴시키는 임무를 따랐다면, 그리스인은 차라리 우선 여러 신의 수를 점점 더 늘리고, 자연에서 신적 힘들을 점점 더 분화시키고 결정하려고 애썼습니다. 고대 오리엔트 민족들이 군주제를 신봉

했다면 헬라스의 부족들은 개인주의로 몰려갔습니다. 이러한 명제의 정당성은 그리스와 고대 오리엔트의 정치관, 그에 근거한 법체계의 대립을 살펴봄으로써 곧 확인할 수 있을 것입니다. 그리스인에게서는 여전히 강자의 법칙이 국가 질서를 비롯한 모든 세계질서의 근간을 구성하지만, 그것은 이미 제한되기 시작했습니다. 여전히 노예제가 근본 제도이지만 그와 나란히 자유롭고 주권을 가진 시민계급이 탄생했습니다. 즉 다수가 서로 동등한 권리를 가지게 되었습니다. 많은 경우에 여전히 강자는 약자의 생사를 결정할 힘을 쥐고 있었지만, 그것은 깨어난 도덕 개념을 통해 이미 제한되기 시작한 것을 알 수 있습니다.

2절 헬레니즘기까지 고전적 다신론

우리는 여기서 가장 일반적인 의미에서의 세계관만을, 즉 그리스인의 종교를 다루어야 합니다. 그리스인의 의인관적 다신론 역시 원래 단순한 물질적 힘을 인지할 뿐, 정신적 힘, 아울러 도덕적 힘을 식별하지 않습니다. 그러나 그리스인은 오리엔트인과는 다르게 자연력을 개별적으로 파악하고 그것들을 조합하고자 합니다. 그리하여 다신론은 자연력의 한층 명료한 분화를, 즉 모두가 저마다 확실한 자립성과 운동의 자유를 누리는 한층 더 많은 신을 획득합니다. 그리스인은 가장 강력한 신을 통해 모든 신을 없애려고 하지 않았습니다. 다만 천상에도 최상위 지배자인 제우스가 있습니다 — 그러나 그 옆에는 활동할 수 있는 수많은 자리가 여전히 있으며, 그리하여 인간은 제우스가 아니라 그때마다 제각각의 신을 찾고, 그에 따라 이러저러한 다른 자연력을 소환하게 됩니다. 결국 그리스 신화는 자연과학적 세계체계와 같은 어떤 것으로 변형됩니다. 예컨대 아이올로스는 바람의 신이지만, 오늘날

우리는 이를 바람에 의한 "기류의 법칙"이라고 부를 것입니다. 즉 고대인은 우리만큼이나 날카롭게 자연력을 파악했습니다. 하지만 그럴 때 그들은 정신적인 것도, 추상적인 것도 아니고 항상 오로지 물질적인 것만을 생각했고, 그리하여 자연력에 대하여 물질적 신 개념을 벗어날 수 없었습니다. 우리가 법칙이라 부르는 것을 그리스인은 신성이라고 밖에는 부를 수 없었습니다. 그들이 자연에 대해 한 모든 관찰은 곧 신성에 대한 숭배와 결합되었습니다. 비근한 예로 뇌우가 지나가는 숲가의 집이 번개를 맞지 않은 경험을 했다고 해봅시다. 이와 같은 자연 관찰을 고대 그리스인은 유피테르 토난스가 어떤 숲을 마음에 들어 한다는 이야기로 만듭니다. 그 집의 주인이 자기 집 주변의 숲을 바쳤으므로 이 신은 그 집이 해를 입지 않도록 둔다는 것입니다. 오늘날의 우리라면 전류는 나무 우듬지 끝을 타고 흘러내렸으므로, 인과율에 따라 번개는 집으로 떨어지지 않은 것이라고 말할 것입니다.

요컨대 다신론은 그리스인이 이해했던 것처럼 반드시 개별 자연력에 관여하게 되고, 우리의 자연과학의 방향으로 발전해야 했습니다. 그러나 그것은 결코 우리의 자연과학에는 도달하지 못했습니다. 그것은 다신론이 분열에서 개별적인 물질적 힘으로 가지 못했기 때문이고, 그것이 법칙의 비물질적 개념을 파악할 수 없었기 때문입니다. 고대인에게 (그리스인에게만이 아니라) 자연력은 항상 하나의 인칭인 채로였습니다. 그들은 어떤 개체성, 즉 어떤 인칭에서 비롯하지 않은 힘을 생각할 수 없었으며 그리스인은 이러한 개체성에 대해 물질적으로 생각했습니다. 그리스인은 자연현상이 특정한 필연성에 결부되어 있음을 인식했습니다. 거기서 이미 우리의 "법칙"이 예비됩니다. 그러나 그들의 자연에 대한 인식은 언제나 그들이 그 배후의 인칭성을 보았기 때문에 훼방 받았습니다. 유대인은 어떤 필연성도 인정하지 않았기 때문에 뒤

에 남았습니다.[1] ─ 그러나 그들은 물질적 인칭성을 제거하고 그 자리에 정신적인 것을 (물론 아직 개별적이기는 해도 사랑하는 신을[2]) 위치시킴으로써 올바른 인식에 길을 열어주었습니다.

우리는 그리스의 다신론적 세계관이 근본적으로 우리의 세계관과 밀접하게 관련되어 있음을 압니다. 따라서 이 다신론적 세계관은 이른바 디아도코이 시대에 알렉산드리아에서 꽃피운 자연과학에 대한 교육으로 이어졌습니다. 그러나 고대인은 인과율이라는 개념을 아직 알지 못했으므로 현대적 의미에서의 자연과학은 아직 존재하지 않았습니다. 우리에게 독립적으로 작용하는 것, 즉 순수한 개념적 인과율은 고대인에게 인칭적이고 물질적인 계기로 보였습니다. 고대인은 각각의 자연물을 그 자체로 고립시켜 근거리에서 다루었고, 우리는 원거리에서 사물들의 전체 계열을 조망하고 그로부터 순수한 개념적 법칙을 논평합니다. 그러나 다신론적 세계관에서 일종의 자연과학적 체계로의 이러한 전개는 차츰 필연적으로 다신론의 해체로 나아가야 했습니다. 유피테르 토난스의 숲의 사례로 되돌아가 봅시다. 사람들은 숲 언저리의 집이 번개를 피해 가는 현상에 익숙해집니다. 처음에 이것은 명백히 그 집도 파괴할 수 있었을 유피테르 토난스의 선의의 결과였습니다. 그러나 차츰 그 신이 제물을 통해 그 집을 파괴하지 않도록 강제되었다는 생각이 자리 잡게 되었습니다. 이전에는 제물을 바친 자에 대한 신의 자유로운 결정이었던 것이 이제는 점차 필연적 강제가 됩니다. 그리고 이러한 필연적 강제에서 우리는 이미 우리의 인과성 법칙이 선취된 것을 깨닫습니다.

1. 그리스인은 제물을 통해 신에게 강제할 수 있지만, 야훼는 제물을 가지고서도 강제할 수 없습니다.
2. 우리의 법칙 또한 정신적인 것이지만 개별적인 것은 아닙니다.

그리스인의 세계관에 따르면 신성은 강제 상태에 놓일 수 있으므로, 필연적으로 신성보다 강력한 어떤 것 ─ 모든 신이 따라야 하는 어떤 것이 존재한다는 이야기가 됩니다. 신들의 본성에 대한 믿음만으로는 부족하다는 것이 입증됩니다. 그와 더불어 신들에 대한 믿음이 전복되고 흔들리고 불합리함이 논증되었을 뿐 아니라, 동시에 일신론으로의 지향이 주어졌습니다. 그것이, 신적인 자연력을 증대시킨 그리스의 다신론의 최종 결과입니다. 즉 사람들은 마침내 그것들로는 근본적으로 신성의 본질을 완성하지 못한다는 것을 이해하게 되었습니다. 그러나 그리스인은 순수한 일신론에 도달할 수는 없었습니다. 철학적 방식으로 그렇게 되기는 하였으나, 그것은 결코 대중을 설득할 수는 없었습니다. 철학자는 절대 종교의 창시자는 되지 못했습니다. 철학적 체계는 늘 실천적이지 않고, 오로지 관련된 사변 위에서만 구축되며 대중의 인식을 앞서 나갑니다. 종교의 창시자는 대중이 그 이상 이해할 필요가 없는 단순한 공식을 가져옵니다. 그러나 대중은 물론 긴 시간에 걸쳐 사건들 자체에 의해 준비되어야 합니다. 따라서 우리는 특히 제정 로마의 첫 번째 두 세기에 걸쳐, 즉 그리스도교가 공인되기 훨씬 전에 그리스인과 로마인 사이에 철학적 일신론이 광범위하게 전파된 것을 알고 있습니다. 이것은 대단히 중요한 징후로서 다신론의 붕괴를, 그리스도교 일신론의 예비를, 고대의 세계 질서의 해체를 의미했습니다. 그러나 공식이 전복된 결정적 계기는 고전 민족들 자신이 아니라 오리엔트에 의해, 셈족에 의해 마련되었습니다. 순수하게 정신적인 셈족의 일신론은 그리스와 로마의 물질적 다신론과 결합하였고, 그 결과로 그리스도교적 세계관이 적어도 313년 이후로 유럽을 장악했습니다. 그러나 이러한 시도는 첫술에 성공한 것이 아닙니다. 고전적 다신론에 셈족의 사변이 영향을 미친 것은 디아도코이 시대로 거슬러

올라갑니다. 또한 로마에서도 오리엔트의 신앙은 이미 포에니 전쟁 이후로 도입되고 있었습니다. 그러나 셈족으로부터 차용함으로써 상실된 조화를 되찾으려는 일반적 욕구가 셉티미우스 세베루스 이후, 심지어 안토니누스 시대 이래로 상당히 근본적으로 돌출하였음을 우리는 깨닫게 됩니다. 사람들은 이를 가리켜 로마 영토의 셈화라고 불렀습니다. 그것은 본질적으로 종교적 현상입니다. 사람들은 하나같이 일신론으로 이행하는 것을 예비한 종교들을 받아들였습니다. 그중 특히 미트라 숭배를 거론할 수 있을 것인데, 그것은 어쨌거나 절반은 아리아 족의 신앙입니다. 3세기의 깊은 신앙에 대해서는 이미 부르크하르트가 강조한 바 있습니다. 1, 2세기 사람들은 신앙을 갖지 않은 대신 철학적 일신론이나 부적(물신)으로 위안 삼았으나, 이제 [3세기에] 사람들은 더 확실한 계시를, 신앙을 열망했습니다. 다시 한번 그리스인의 개인주의로 되돌아가 봅시다. 그들은 모든 자연력을, 즉 의인화를 어느 정도까지 자발적인 것, 다시 말해 자발적 의지를 가진 것으로 상상합니다. 의지는 정신적 힘입니다. 그러므로 거기에는 이미 정신적인 것에 대한 일정한 승인이 포함되어 있습니다. 말하자면 고대 오리엔트, 특히 이집트에 비해 그렇다는 것이되, 그것이 정신적인 것의 지배를 뜻하는 것은 결코 아닙니다. 실로 [서기전] 500년 이전까지 그리스인은 외적으로는 적어도 고대 오리엔트의 개념을 멀리 벗어나지 못하였음을 우리는 압니다. 페르시아 전쟁의 시대에 이르러서야 비로소 최초의 큰 충격이 발생하고, 그 위에 알렉산드로스 대제의 시대에는 모든 문화 영역에서 정신적인 것을 위한 점차 강력해지는 움직임이 만연하게 된 것을 보게 됩니다. 이러한 움직임과 더불어 물질주의적 다신론의 해체가 마찬가지로 준비되었다는 것도 이해됩니다.

고전 민족들의 세계관의 이러한 발전은 조형예술의 발전과 어떤

관련이 있을까요? 여기서도 우리는 두서없이 몇 가지 스케치를 제시하는 데 만족할 수밖에 없습니다. 그러나 우선 정치사에서 유사성을 지적하고자 하는데, 이는 간단히 할 수 있는 일이기도 하고, 여기서 제시되는 유사성에 시사점이 있기 때문입니다. 그에 관해서는 이미 전성기 그리스를 다루면서 거론한 바 있습니다. 서기전 500년까지 그들은 흡사 고대 오리엔트의 경우처럼 여전히 여러모로 군주제로 다스려졌습니다. 다만 그것이 이미 완전히 다른 군주제였을 뿐입니다. 그러고는 알렉산드로스 대제에 이르기까지 자유시민의 발전 시기가 뒤따랐고, 그 뒤로는 두드러지게 긴밀한 오리엔트와의 관계 속에 군주제가 다시 등장했습니다. 하지만 그리스인은 더는 그러한 것을 오랫동안 감당할 수 없었던 것으로 나타납니다. 즉 그들은 민주주의와 군주제 사이의 올바른 균형을 더는 찾을 수 없었습니다. 그토록 위대한 업적을 달성한 민족은 이제 뒤로 물러섭니다. 로마인은 우선 민주주의와 군주제 사이의 균형을 찾지만, 그들 역시 이내 오리엔트의 영향을 받게 되었고 훗날 로마 제정기에는 세계관에서 그랬듯 행정체계에서도 셈화가 가속화하는 것을 보게 됩니다. 세계관과 행정체계의 셈화는 모두 디오클레티아누스와 콘스탄티누스 치하에 완성된 것으로 나타납니다. 하지만 그와 더불어 로마인의 수완도 고갈되었습니다. 서로마, 고대 로마는 저물었습니다. 그러나 이제 조형예술에서 일반적으로 유사한 현상이, 당연히 인간 형상으로부터 나타납니다. 서기전 500년 무렵 이전의 초기에 그리스의 조형예술은 그들의 세계관과 마찬가지로 여러 가지 면에서 고대 오리엔트와 동일한 특징들을 드러냅니다. 서기전 500년에서 330년 사이의 전성기에 이르러 비로소 그리스 미술은 그 고유한 특징들을 완전히 명료하게 펼쳐 보입니다. 자연과의 경쟁 속에 그리스인은 신체적 완전성을 창조해냅니다. 그러나 그는 영혼 없는, 움직이지 않는

일반성에 머물러 있지 않고 자신의 형상에 기꺼이 움직임을 부여했습니다. 그것은 처음에 말단부에서 시작하여 예로부터 영혼이 깃든 장소라 여겨지던 머리와 몸통으로 갔습니다. 이러한 운동은 그 자체로 이미 정신적 요인의 표현, 의지의 충동의 표현이며, 그에 더하여 (영혼의 거울인) 얼굴에서도 정신의 표현을 환기하려는 시도가 있었습니다. 양쪽 모두, 신체적 완전성을 배제한 고대 오리엔트 미술이 가능한 한 피하려고 한 일정한 개별화가 없이는 불가능합니다. 전성기 그리스 미술역시 개별화를 가능한 한 자제했습니다만, 결국은 이를 승인합니다. 요컨대 그리스 미술은 자연의 창조물을 다시 한번 완전하게(우리는 "아름답게"라고 말합니다) 재창조하지만, 아울러 생명으로 가득한 현상으로 다가갑니다. 고대 오리엔트의 인물들이 아름답다면, 그리스의 형상들은 아름다울 뿐만 아니라 생동합니다. 이 둘은 물론 생동감이 기준에 부합하는 한 조화를 이루게 되며, 이것이 그리스 미술 전성기에 원칙이었습니다. 생동감은 완전성이 훼손될 정도로 개별화되어서는 안 됐습니다. 전성기의 신상들이 그처럼 필연성을 강제하는 인상을 주는 것은 여기에 기인합니다. 전성기 그리스의 조각가는 신체적이고 정신적인 움직임을 제시하는 것보다는 신체적이고 정신적인 운동능력에 관심이 있었습니다[도판 32]. 대리석상이 움직이는 것으로 재현되면 오늘날 우리는 그것이 더는 움직이지 않는다는 데서 모순을 느끼며, 우리에게 그것은 조화를 무너뜨리는 것으로 여겨집니다. 그러나 페이디아스에서 프락시텔레스에 이르기까지의 기간에 제작된 환조들은 움직인다기보다는 오히려 고차원의 신체적 운동능력을 호흡합니다. 고요하고 명상적으로. 그리하여 빙켈만 이후 예술에 대한 현대적 감수성은 우선 무의식적으로 전성기 그리스의 조상 예술을 가장 완전한 조상 예술이라고 설명했습니다.(그것은 근대의 회화가 요구하는 것

이기도 합니다. 즉 운동능력의 재현이, 또는 움직이는 윤곽선으로 운동을 재현하는 것이 필요합니다. 회화의 수단은 그것을 허용합니다.)

3절 헬레니즘기

이 시기는 균형을 무효로 만들고 신체적이고 정신적인 운동을 재현하는 것으로 확고하게 넘어갔습니다. 이 시기는 세계관(자연과학)에서 그랬듯 예술에서도 개인주의로 나아갔습니다. 우리가 알렉산드리아의 자연과학이라 불렀던 것은 미술에서 이른바 자연주의로 나타납니다 (기본요소를 논할 때 우리는 그

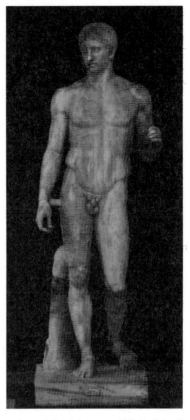

도판 32. 폴뤼클레이토스, 〈큰 창을 든 남자〉, 서기전 440년경 그리스 청동상의 로마 시대 복제, 대리석, 높이 212cm, 나폴리, 국립 고고학 박물관

에 관한 학문적 세부사항들을 다룰 것이며, 지금은 표제어를 제시하는 데 만족합시다). 헬레니즘기 그리스인은 여전히 미술에서 자연의 창조물을 완전하게 재생산하며 인물들은 여전히 ─ 우리가 말하듯 ─ 아름답지만, 동시에 점차 더 생동감 넘치고 점차 더 자연스러워지며 점차 더 개별적이 됩니다. 즉 거기서 이미 아름다움은 훼손됩니다. 가장 아름다운 조각품의 계보는 뤼시포스Lysippos와 더불어 종료되었고, 그리하여 조각은 더는 정당하게 다루어지지 않게 되었으며 회화가 그 자리

를 차지하게 되었습니다. 이제 사람들은 일정한 환영을 욕망하게 되었으며, 조각은 그것을 더는 따라갈 수 없었습니다.

다신론적 세계관의 최종 발전단계, 즉 셈족의 정신적 일신론에 의한 그것의 해체는 특히 3세기 로마의 미술 작품에서 분명하게 나타납니다. 이는 말하자면 아름다움과 생동감에 대한 무서울 만큼의 무관심입니다. 아름다움은 벌써 일찍이 흔들렸으나, 이제 같은 일이 생동감에서도 벌어졌습니다. 사람들은 습관적으로 미술 작품을 창작하지만, 자연의 신체적 개선에서 더는 기쁨을 느끼지 못합니다. 사람들은 사물의 본질이 신체적 현상과는 다른 곳에 있다는 것을 인식했고, 더는 이를 신경 쓰지 않았습니다. ― 그렇게 사람들은 서기 313년까지 국가의 신들을 끌고 나갔으나, 거기에는 관습적인 관료적 공식 외에 그다지 더 볼 것도 없었습니다. 그리하여 오늘날에도 이미 계시신앙에 매달리지 않는 사람들조차 탄생이나 죽음, 혼인과 같은 인간의 삶에서 가장 중요한 사건들을 의식들과 여전히 결부시킵니다. 이러한 의식들은 그들에게 각각의 사건을 증명하기 위한 관습적 공식의 가치를 지닐 뿐입니다.

2장

제2기.
그리스도교 일신론, 313~1520년

그리스도교 일신론의 경계는 확정하기 어렵습니다. 그것의 공식적인 시작은 313년으로 할 수 있겠지만 언제가 그 끝입니까? 공식적으로 그리스도교 일신론은 유럽에서 오늘날까지 유효하며, 아메리카 대륙의 상당 부분에서도 그러합니다. 또한 그 옆에는 그리스도교 세계의 역사와 다방면에서 밀접한 역사를 가지고 있으므로 무시할 수 없는 이슬람교도들이 있으며, 그 밖에 약간 별도로 다룰 수 있는 불교가 있습니다. 그러나 서구의 관점에서 그리스도교 일신론을 서기 313년 이후의 결정적 세계관으로 여긴다면, 과연 오늘날까지도 정말 그러한 것인지 묻게 됩니다. 선입견 없이 말하자면 그리스도교 일신론은 1520년까지만 실제로 일반적으로 통용되는 세계관이었습니다. 그 이후로 분열이 일어났습니다. 도덕적인 영역에서 그리스도교적 세계관은 일반적으로 여전히 지배적입니다. 즉 오늘날의 우리도 상당 부분 여전히 그리스도교가 가르친 도덕적 세계질서를 믿습니다. 반면 물질적 경험의 영역에서는 인과성의 원리가 계시신앙을 대체했습니다. 우리는 1520년 이후로 새로운 세계관을 고려해야 하며 따라서 순수한 그리스도교 일

신론의 두 번째 시기를 313년부터 1520년까지로 한정하고, 그에 따라 고립된 시기로 다루고자 합니다. 우리는 고대의 고전적 민족들이 그들의 다신론적 신앙을 어떻게 상실하였는지 보았습니다. 그들은 물질적 자연, 그것의 현상들, 그것의 힘들을 관찰함으로써 거기에 신성이란 없다는 확신에 도달하였기 때문입니다. 또한 우리는 유대교의 순수한 정신적 일신론이 고대사에 완전히 속해 있는데도 어째서 고전 민족들에게 이해받지 못한 채로 있어야 했는지도 보았습니다. 그러나 구원은 양자 사이의 균형에서만 기대할 수 있었습니다. 예수 그리스도는 일신론, 즉 정신이 물질에 대하여 강자라는 가르침을 고전 민족들의 취향에 맞게 조정한 구원의 공식을 발견하고 퍼뜨렸습니다. 그리스도교의 신 개념은 이미 다신론자에 대한 근본적 용인을 내포합니다. 다시 말해 그리스도교의 신 개념은 유대의 야훼에 대체로 상응하는 성부에 머무는 것이 아니라, 그와 동시에 한편으로는 그리스도, 인간이 된 성자, 육신이 된 말씀, 인간이 된 정신, 신체적 물질의 죄를 씻는 자로, 다른 한편으로 정신적인 것의 대리자인 성령으로 구별됩니다. 말하자면 다음과 같은 이야기입니다. 요컨대 정신적인 것은 강자이고 그것은 분화될 수 없으므로, 즉 그것은 오로지 유일자이므로 그리스도교 역시 일신론입니다. 하지만 동시에 물질은 개별적으로는 약하고 무상한 것으로 묘사되지만 전체로서 은총을 받으며, 그리스도의 가르침은 약자와 억압받는 자의 해방을 명시적으로 요구하고, 신의 무한한 사랑은 그의 모든 물질적 피조물들 또한 아우릅니다. 정신과 물질은 서로 뻣뻣하고 냉담하게 있었던 것이 아닙니다. 그리스도에게서 그러했듯 그것들은 모든 유기적 존재에게서, 특히 인간에게서 밀접하게 서로 관련되어 있으며, 다만 당연히 언제나 정신이 생명에 밀접할 뿐입니다. 나아가 마리아 숭배와 성인 숭배는 물질적 의미에서 그리스도교의 부산물

입니다. 그러나 이러한 것들은 훗날에야 추가적으로 나타납니다. 우리에게 중요한 것은 그리스도의 가르침의 핵이 이미 물질에 대한 관용을 포함하고 있고, 따라서 그리스도교 세계관에서 미술 창작이 처음부터 허용되었다는 사실입니다. 이제 다음과 같은 질문을 할 필요가 있습니다. 예수 그리스도가 전한 것과 같이 사유된 세계관의 지배 아래서 자연과의 경쟁으로서의 미술 창작은 어떻게 형성되어야 했을까요? 그러나 이러한 질문은 꽤 헛된 것이라 하겠습니다. 왜냐하면 그리스도교의 세계관은 예수 그리스도가 전한 것과 같은 가장 순수한 형태의 것이라 해도 채 한 세기도 유지된 바가 없으며, 우리에게는 어떤 선험적 대답의 정당성을 뒷받침해 줄 만한 기념비도 없기 때문입니다. 우리는 그저 1세기의 그리스도교도들이 오로지 가까운 미래에 새로운 날이 오리라는 종말론적 기대로 가득 차 있었다는 것을 인식할 따름입니다. 신앙을 가진 자의 영혼은 물질에서 떨어져 나가 신과 합일하기를 원했습니다. 사람들은 그리스도가 그것을 예언했다고 여겨 이를 고대했습니다. 2세기에 이르러서야 이러한 현실 도피적 분위기는 진정되고 그리스도교 공동체가 세상에 자리 잡기 시작했습니다. 이는 보편교회와 교권제도의 설립으로 이어졌습니다. 이 국면에 이르러서야 그리스도교도의 조형예술에 대한 입장을 묻는 일이 의미를 가질 수 있었습니다. ─ 그때까지는 그리스도교도와 조형예술 사이에서 어떤 관계도 파악할 수 없었습니다. 조형예술은 물질적이고 이교적인 것이었고, 그리스도교도는 그런 것을 필요로 하지 않았으며, 그들은 어쨌든 물질 전반과 마찬가지로 거기에 무관심했습니다.

그러나 이미 이 비그리스도교적 시대에, 심지어 사도들의 시대 이후로도 개별 교구 종파들의 차이를 마주할 때, 특히 정신과 물질의 관계에 대한 해석에 대해 말하자면, 우리는 예수 그리스도가 그것을 어

떻게 바라보았는지에 관해 아무것도 말할 수 없습니다. 뒤엉킨 숱한 종파들을 개관하는 것은 극도로 어려운 일이지만, 하나의 거대한 대비가 처음부터 두드러지게 나타납니다. 그것은 1세기에 이미 유대그리스도교도와 비유대그리스도교의 분리와 더불어 시작됩니다. 유대그리스도교도는 유대의 메시아를 향한 기대와 연계되어 있었으며 구원의 메시아를 영접한 데 대해 기뻐했습니다. 순수한 오리엔트적 이기주의에서 그들은 거기에 만족했고 유대인을 나머지 민족들로부터 고립시키고자 했습니다. 여기서 다루어지는 것은 근본적으로 그리스도교로 쇄신된 유대교입니다. 반면 비유대그리스도교도들은 복음이 인류 전체를 위한 구원으로 예정되어 있다고 여겼는데, 의심의 여지없이 이쪽이 그리스도가 뜻한 바에 더 부합했습니다. 유대그리스도교도는 당연히 오리엔트에 속한 반면 비유대그리스도교도는 역시 당연하게 제국의 서쪽 나라들에서 모여들었습니다. 이어지는 전개의 세세한 부분들은 건너뛰고 5세기로 가봅시다. 이때 양쪽 세계관의 철저한 분리를 대단히 명료하게 보게 됩니다. 오리엔트의 (시리아인과 이집트인의) 세계관은 이른바 단성론Monophysitismus, 말하자면 단일한 본성을 가진 그리스도에 대한 교의, 즉 신적 인류인 그리스도에 대한 교의입니다. 그것은 그리스도에게서 인간적이고 물질적인 성격을 가능한 한 배제하려고 합니다. 물질과 정신은 다시금 가능한 한 엄격하게 서로 분리되며, 그리스도 안에서 물질의 죄를 씻는 그들의 결합은 파기되어야 했습니다. 그것은 유대인의 순수한 일신론으로의 회귀나 마찬가지입니다. 그러나 이것이야말로 서방인의 마음에 들지 않았는데, 그리스도의 인간성에 근거한 물질에 대한 관용을 통해서만 서방의 고전적 비유대민족들은 비로소 그리스도교에 복속되었기 때문입니다. 서방은 그 정점에 있던 로마 주교 아래서 그리스도의 이중적 본성에 대해 단호한 반대

입장을 취했으며, 시리아-이집트의 동방은 단순히 신적인, 즉 정신적인 그리스도의 본성에 관하여 한층 더 완고했습니다. 그러나 시리아와 이집트의 진짜 정치 지도자들, 비잔틴인은 그에 대해 어떻게 행동했을까요? 그들은 중도적 입장을 취했으며 이는 그들에게서 지속적인 특징으로 남았습니다. 그들은 서방과 동방을 중개하고자 했습니다. 그 영향은 비잔틴 궁정에서 수 세기 동안 요동쳤습니다. 여기서는 결코 단성론까지는 가지 않았으나, 9세기에 명확히 나타난 라틴과의 분열은 5세기 이후로 이미 확실히 결정되고 있었습니다. 그 뒤로 우리는 두 개의 그리스도교 세계관을 구분해야 합니다. 하나는 로마 그리스도교로서 물질에 대한 관용에서 출발하고, 다른 하나는 비잔틴 그리스도교로 곧장 물질을 적대하지는 않더라도 (이 또한 그리스도교로서 여전히 삼위일체를 고수했습니다), 물질에 대해 친밀하지도 않았습니다. 두 개의 그리스도교 세계관의 이러한 대립에 근거하여 우선 서방 미술과 비잔틴 미술이 분리되었습니다. 전자의 본질과 그에 반한 후자의 본질은 어떻게 얻어졌을까요?

1절 동로마 그리스도교의 세계관

나는 의도적으로 이것을 우선 비잔틴적이라고 부르지 않을 것입니다. 왜냐하면 비잔티움에서 선언된 것은 순전한 타협이었기 때문입니다. 그것은 오리엔트 그리스도교도 다수의 세계관에 부합하지 않았지만, 서로마 그리스도교도의 그것에도 역시 부합하지 않았습니다. 그러므로 단성론의 세계관을 주시해 보는 것이 나을 터인데, 왜냐하면 그것은 셈족 그리스도교도와 이집트 그리스도교도의 세계관이기 때문입니다. 오리엔트 민족들에게 그리스도교란 그들의 정신적 지향에 자

리하지 않는 서방화, 개인화이며, 그들은 가능한 한 그것을 털어버리려고 했습니다. ─ 그리스도교도로서 단성론자들 역시 조형예술을 창작해야 했고, 물질에의 관여를 허용해야 했습니다. 그러나 그들은 정신과 물질이 근본적으로 아무런 공통점을 갖고 있지 않다고 여겼습니다. 다만 우리의 감관이 정신과 신체가 자연 현상에서, 예컨대 인간에게서 통합된다는 착각을 불러일으키지만, 그것은 그저 환영일 따름입니다. 자연은 그 자체로는 죽은 것, 생명이 없는 것이며, 정신적인 것은 순수하게 신적인 것입니다. 자연을 그것이 보이는 대로가 아니라 그것의 실제 존재로서 재현하려는 이는 그것을 죽은, 생명 없는 것으로 재현해야 합니다. 보다시피 그것은 곧장 고대 오리엔트 민족들의 미술적 방식으로 귀결됩니다. 그들은 미술에서 정신적인 것을 싫어하며, 그것을 가능한 한 억지하고자 합니다. 그것을 일으킨 동인이 상반될 뿐, 양극단은 여기서 서로 닿아 있습니다. 죽은 자연이란 무엇입니까? 광물적인 것, 결정성의 것입니다. 그러나 여기서 완전성(즉 균형, 아름다움, 대칭)은 더는 훼손될 수 없으므로 이것들은 완전한 것으로 재현됩니다. 그와 같은 미술은 죽은 자연, 즉 가능한 한 유기적 의미가 적은 장식문양을 재현하는 것을 선호합니다. 그러나 그리스도교 미술은 유기적 존재의 재현일 수 있으며, 인간 역시 그로부터 완전히 제외될 수는 없습니다. 가장 높은 것들에 빠져들도록 고무하는 표상목적. 그러고는 인간 또한, 가능한 한 생명력 없고, 가능한 한 무기적이며, 가능한 한 기하학적으로 재현됩니다. 말하자면 우리는 동로마 그리스도교가 자연물의 생명력은 없지만 아름다운 재현을 열망했음을 압니다. 그에 따라 조형된 비잔틴의 인물들은 경직되어 있으나, 엄숙하고 훨씬 더 많은 신성성을 띠는 것처럼 보입니다. 하지만 그것들이 이집트의 경우처럼 경직된 것은 아닙니다. 미술 전체가 절충의 기술입니다. 여기서 자연에 대

한 표상은 다시금 동방의 고대에 그러했듯 아름다움과 활기 없음으로 이루어집니다.

고대 초기로의 가시적 회귀. 이것은 다른 모든 문화적인 것들에서도 나타납니다. 동방은 오늘날까지도 고대를 보존하고 있습니다. 우리는 오리엔트에서 이후로 오로지 군주제의 정부형식만을 만나게 됩니다(비잔틴과 아라비아의 경우와도 유사한 세계관 형태). 그러나 그 나머지 질서 전체는 지속적으로 강자의 권리에 근거하고 있습니다. 이것은 오늘날에도 여전히 모든 오리엔트 민족들의 세계관에서 두드러진 점입니다. 그 이득은 도덕을 넘어섭니다. 거기서 정신은 물질을 보호하고 해방하는 것이 아니라, 그것을 이용하려고 할 뿐입니다. 특히 동물과 식물이 그렇지만 인간도 마찬가지입니다. 그들은 신의를 모릅니다. 아무도 타인을 믿지 않습니다. 오리엔트인은 오늘날에도 여전히 하나같이 이기주의자들입니다. 고대 오리엔트의 본질은 근절되지 않았습니다.

단성론의 동로마인은 독자적으로 자신의 문제를 결정할 수 없었습니다. 그들은 비잔티움에 의존했습니다. 우리는 이미, 주로 그리스인으로 이루어져 있던 비잔틴의 궁정 사회가 서방의 관점, 즉 정신적인 것의 곁에 물질을 일정 정도 관용하는 입장을 배척하지 않았다는 점을 이야기한 바 있습니다. 이로부터 타협이 일어나게 되지만, 어느 쪽도 만족시키지는 못합니다. 일반적으로, 초기 비잔틴 시기에 비잔티움에서는 주로 서방에 완전히 오염되지는 않은 경향이 지배적이라고 말할 수 있을 것입니다. 그것은 오리엔트의 그리스도교도 대중의 기분을 상하게 했음이 분명합니다. 그들은 서방 그리스도교를 일종의 다신론으로 취급했습니다. 그것은 셈족의 세계 남동 극단에서 셈족의 감성에 대단히 합당해 보인 새로운 세계관인 이슬람이 출현하는 계기를 낳았습니

다. 이슬람은 정신적인 야훼로 회귀하고 삼위일체 전부를, 아울러 정신과 물질의 모든 혼합을 내버렸습니다. 물질은 그저 죽은, 영혼 없는 것입니다. 그 결과 신성의 가시적, 물질적 상징인 돌, 즉 카바가 나타납니다. 이슬람은 (유대교와 달리) 자연과의 경쟁을 허용하지만, 허용되는 것은 단지 생명 없는 불활성 물질과의 경쟁입니다. 요컨대 그것은 추상적 장식문양이지 식물, 동물, 인간 등의 살아 있는 자연과의 경쟁이 아닙니다. 우리는 그것을 이슬람의 성상금지라고 부릅니다. 이럴 때 조형예술의 창작과 세계관의 관계는 유대교만을 제외하면 지금까지의 인류사 전체에서 달리 찾아볼 수 없을 정도로 명백합니다. 여기서 고대 오리엔트의 고대 초기로의 회귀는 대단히 분명합니다. 그것은 어떤 민족자결권도 없는 순수한 숙명론입니다.[1] 여기서 우리는 고대 오리엔트 민족이 결코 벗어날 수 없는 막다른 골목을 명확히 보게 됩니다.

비잔틴 왕국에서 이슬람의 발전은 폭넓은 여파를 남겼습니다. 우선 동방의 단성론자 전체가 아랍인의 지배 아래로 떨어졌습니다. 단성론자는 자신이 세계관 측면에서 서방 그리스도교보다 이슬람에 밀접하게 관련되어 있다고 느꼈습니다. 그러나 그리스인 자신도 운동에 강력하게 사로잡혔습니다. 그들은 자신들이 다신론자로 비난받고 있음을 사무치게 느꼈으며, 따라서 소아시아에서 기원한 황실, 즉 이사우리아 왕조 아래서 성상파괴가 나타났습니다. 여기서도 미술사와 문화사, 즉 세계관의 일반적 전개 사이의 관계가 매우 명료하게 드러납니다. 물론 9세기에는 8세기의 이러한 이슬람-단성론 혁명에 대한 반작용이 다시 일어나지만, 고대 로마의 주교가 대변하는 서방 그리스도교는 이제

1. 그와 반대되는 것이 예정론입니다. 예정론을 기반으로 우리는 이른바 인과에 대한 인식을 구축할 수 있습니다. 아울러 법칙은 예정의 편에서 말해질 수 있습니다.

최종적으로 해체되었습니다. 여기서부터, 즉 9세기부터 우리는 확고한 비잔틴 세계관에 대해 이야기할 수 있습니다. 그것은 단성론에 상당히 근접했습니다. 사람들은 인물을 창작하는 것을 완전히 멈추고 싶어 하지 않았으나, 그것은 잘 알려진 바와 같은 모든 살아 있는 발전에서 잘라낸, 요컨대 기하학화된 규준에 의해 이루어졌습니다. 그러므로 중세 후반에 비잔틴 미술과 아랍-이슬람 미술의 경계가 점차로, 그리고 부지중에 서로 융합된 것도 이해할 수 있습니다.[2]

2절 미술과의 관계에서 서로마의 세계관

이 세계관은 로마의 가호를 입었으므로 로마의 것이라고 부를 수 있을 것입니다. 그러나 이것은 비잔틴인이 자신을 로마인으로 규정하기 때문에 더욱더 (부분적으로는 오늘날까지도) 오해를 불러일으킬 수 있습니다. 그러므로 우리는 가톨릭 미술이라는 말을 쓰도록 합시다. 이 명칭은 중세에 두루 부합합니다. 우리는 이러한 가톨릭 미술을 그것을 창작해낸 민족들, 즉 지중해 서부 고전 민족들의 후예들에게서만, 무엇보다 이탈리아인에게서 완전히 순수하게 볼 수 있습니다(가톨릭의 단성론이 전해진 게르만족의 경우는 다릅니다). 이는 대체로 로만인을 말합니다. 따라서 우선 중세의 이탈리아인, 그것도 이탈리아 중부 사람들에게서 가장 순수하게 재현된 로만족의 가톨릭 단성론에 관해 이야기하고자 합니다. 사람들은 가톨릭 세계관에서 다신교의 씨앗을 끄집어낼 때 이 세계관을 가장 명료하게 인식합니다. 그것은 물질

2. 비잔틴 세계관과 슬라브 민족의 결합에서 새로운 결실이 나타날지는 기다려 봅시다. 교회 미술에서 러시아인은 보수적이지만, 다른 한편으로는 현대의 인과성 개념에 호소하는 세속 미술 작품을 활용합니다.

이 정신적인 것과 나란히 특정한 존재의 정당성을 향유하는 것을 말합니다. 인간은 이를테면 그리스인이 생각한 것처럼 물질과 정신으로 이루어져 있되, 이전에는 물질이 강자였다면 이제는 정신이 강자입니다. 이러한 관점은 개인주의의 문을 엽니다. 그것은 로마 가톨릭이 가장 단호하게 고수한 인간의 자유의지라는 교의에서 가장 명료하게 드러납니다. 그리스인이 상정하였듯, 물질에는 거대한 자립성이 깃듭니다. 우리는 물질의 자립성에 대한 그리스인의 이러한 견해가 자연과학으로 나아간 것을 보았습니다. 말하자면 로마 가톨릭 역시 처음부터 자연과학을 이용하고자 하는 경우 그 문을 열어두었음을 알게 됩니다. 오늘날 가톨릭교회가 자연과학 연구 대부분의 성과에 동의한다고 밝힌 것은 이를 통해 이해됩니다. 그러나 가톨릭교회가 이를 자발적으로 한 것은 아니며, 언제나 투쟁을 대가로 삼았습니다. 우리는 자연스럽게 곧장 다음과 같이 묻게 됩니다. 가톨릭교회는 어째서 이 문을 똑같이 활용하지 않았을까요? 어째서 똑같이 자연력들의 개별화에 당도하지 않았을까요? 그들이 그렇게 했다면 다신론으로 되돌아갔을 것이기 때문입니다. 또한 사람들은 개별적인 자연의 신성보다 더 높은 어떤 것이 있었음을 이해했습니다. 이러한 더 높은 어떤 것은 바로 정신적인 그리스도교의 신입니다. 이 그리스도교의 신은 자신의 의지를 모든 곳에서 관철할 힘을 가집니다. 실로 인간은 자유의지를 가집니다. 그러나 신(제물을 통해 강제할 수 있는 다신교의 신이 아닙니다) 또한 자유의지를 가지며, 이는 인간의 의지, 어떤 자연력의 의지보다 강합니다. 나는 살고자 하지만, 신은 내가 어떠한 순간에 죽게 할 수 있습니다.

우리는 여기서도 고전 민족들이 그리스도교를 구원으로 환영한 이유를 알게 됩니다. 그들은 그들의 자연신들 위에 더 높은 어떤 것이 존재한다는 사실을 깨달은 탓으로 불안해졌으나, 순수한 사변을 꺼

렸기 때문에 그것을 순수하게 정신적인 것으로 파악할 수 없었습니다. 그리스도교는 그들에게 더 높은 존재를 다시 제시했으며, 그들이 오로지 이 더 높은 존재에게서만 신성을 찾도록 가르쳤습니다.

로만 민족의 가톨릭 세계관을 우리 식으로 표현하자면 다음과 같습니다. 자연물은 살아 있고, (자유의지로) 움직이지만, 이 법칙을 뜻대로 깨뜨리는 것은 신의 손에 달려 있습니다(그는 기적을 행할 수 있습니다).

여러분은 우리 근대 세계관과의 모순을 보게 됩니다. 자연법칙은 신조차 깨뜨릴 수 없습니다(물질적 자연에는 기적이란 없습니다). 모든 것에는 "자연적" 원인이 있습니다. 그러나 동일한 모순은 그리스의 세계관, 적어도 성숙기 그리스 세계관과의 사이에도 존재합니다. 이 경우에도 신들은 제물을 통해 지게 된 의무를 깰 수 없었습니다.

요컨대 자연현상은 어느 정도까지 자족적이며, 물질은 어느 정도까지 자족적 가치를 가집니다. 그러나 정신, 즉 신의 의지는 훨씬 더 높은 자리에 있습니다. 그렇다면 자연의 관련성을 연구할 가치가 있을까요? 이러한 물음에 대해 사람들은 시대에 따라 달리 답했습니다. 서로 다른 민족에게서 서로 다른 전개를 보인 것, 로만 민족과 게르만 민족의 차이는 그 때문입니다. 우선 이탈리아인의 경우에 한정해 봅시다. 고전 민족인 그들의 국적은 뒤섞여 있지만, 그들 문화의 생명은 고대로부터 중세까지 존속했습니다.

첫 번째 구간은 4~6세기 로마를 배경으로 합니다. 자연에 대한 연구의 가치는 인정받지 못했는데, 이는 사람들이 이미 다신교로의 복귀를 두려워했기 때문입니다. 물론 다신교는 그리스도교도들 사이에 여전히 존재했다고 말할 수 있습니다. 그리스도교도들 또한 신상의 높은 권능을 믿었으나, 다만 그것은 신의 권능에 훨씬 못 미치는 악마적

이고 사악한 권능이라 여겼습니다. 사튀로스의 형상을 떠올려 봅시다. 사탄이나 악마에 대한 이런 믿음은 오늘날에도 살아 있습니다. 우리는 동시에 미술 창작에 대해 사람들이 어떤 태도를 보였는지를 묻습니다. 사람들이 생명이 있는 자연을 활기 있게 재현하는 문은 열려 있습니다. 아름다움에 관해서는 어떻습니까? 동방 그리스도교는 아름다움을 승인했습니다. 왜냐하면 그들이 불활성의 물질과 경쟁했고, 활성의 물질에서는 생명을 가능한 한 기하학적인 것으로 만들었기 때문입니다. 그러나 서방 그리스도교는 활성 물질을 그 자체로 해방했는데, 여전히 다신교와 투쟁해야 했던 시대에 이는 위험한 선택일 수 있었습니다. 따라서 로마 미술은 가능한 한 아름다움을 기피하고, 심지어 추하게 만듭니다. 그와 같이 어떤 미술이 의도적으로 추한 것을 추구할 수 있다는 눈에 띄는 현상에 관해 설명할 수 있습니다. 그러나 활기로 말하자면, 이 최초의 시기는 그에 관해 절대적으로 무관심했습니다. 자연은 어느 정도까지 자족적 삶을 가지고 있으므로 활기를 추구할 수는 있었을 것입니다. 그것은 자연물의 본질에 속하는 것으로, 개선된 자연 역시 활기 있게 재현되어야 했습니다. 그러나 이것은 근본적으로 보람 없는 일입니다. 신은 이러한 물질적 삶을 불시에 없애버릴 수 있기 때문입니다.

두 번째 구간은 6~8세기입니다. 동로마의 관할구들뿐 아니라 로마에도 비잔틴의 영향이 미쳤습니다. 동방과 서방이 가까워진 시기입니다. 이들은 9세기 중반에 명확한 분열로 갈라지게 됩니다.

세 번째 구간은 이탈리아에서 가장 깊은 "야만"으로 통용됩니다. 즉 사람들은 활기를 첫 번째 국면에서처럼, 그리고 아름다움 또한 두 번째 국면에서처럼 포기합니다. 8세기부터 대략 11세기까지 지속됩니다.

네 번째 구간은 11~13세기에 해당합니다. 비잔틴의 영향이[3] 재개됩니다. 이는 바사리가 이미 인식한 바와 같습니다. 피렌체는 치마부에 Cimabue와 조토에 이르러서야 비잔틴의 영향에서 벗어납니다.

다섯 번째 구간은 14세기, 조토의 시대입니다. 이때 기독교-가톨릭 미술은 마치 그리스-다신교 미술이 서기전 500~330년에 전성기를 누렸듯 정점에 올랐습니다. 다만 후자의 경우에는 물질이 지배적이고 정신적-개인적인 것은 신중하게 도입되어 새롭게 고려되었습니다. 지금은 정신이 지배적인 것이고 물질은 다시 신중하게 고려되어야 합니다. 이 경우도 관건은 세계관에서 그리고 미술에서의 평형입니다. 스콜라 철학은 개인주의, 자유의지, 인간의 자결권을 첨예하게 주장했으며, 동시에 그것을 주재하는 신의 손을 마찬가지로 단호하게 강조했습니다. 그리스의 자연과학적 성과들을 적어도 부분적으로나마 기독교 교의에 수용하고자 한 것 역시 스콜라 철학이었습니다. 마찬가지로 자연현상을 이미 날카롭게 주시한 조토풍의 미술은 더 활기 있어지고 덜 기하학적으로-아름다운 것이 됩니다. 그러나 우선적으로 미술 창작 전체는 이미 외적으로 신을 기리기 위해 존재했으며, 둘째로 이 미술은 생명의 진실에서 일정한 약간 정도 이상 벗어나지 않습니다. 요컨대 고전기 전성기를 떠올리게 하는 저 신중한 절제를 보입니다.

여섯 번째 구간은 르네상스입니다. 즉 15, 16세기의 시작입니다. 이때 바야흐로 수문이 열렸고, 더는 물줄기를 막아놓지 않게 되었습니다. 자연에 대한 관찰이 성장했고, 사람들은 오류를 인식했으며, 고전기의 다신교를 거쳐 온 민중들 사이에서는 그리스도교 교의 안에 잠들어 있던 다신교의 씨앗이라는 위험이 나타났습니다. 사람들은 자립

3. 게르만의 영향도 다른 한편에서 드러납니다.

적 자연관을 취하고, 그 뒤에 자리한 신을 무시하려는 경향을 보였습니다. 그들은 자연과학적 연구로 방향을 틀었지만, 현상을 지나치게 자발적인 것으로 취하면서 모든 현상에 적용되는 법칙이라는 개념은 얻지 못했고, 그리스도교의 신 개념에 대해서는 확신을 잃어버렸습니다. 그리스도교 세계관의 교조적 해석은 자연에 대한 관찰을 통해 틀린 것으로 입증되는 많은 것을 상정함으로써 이를 거들었습니다. 그리하여 무신론이 폭넓게 확산되었습니다. 미술은 어떠한 입장을 취할 수 있었을까요? 미술은 물질을 자족적인 것으로 파악하고 그것을 완전하게, 즉 아름답게 창조했습니다. 그리하여 아름다움에 대한 숭배가 나타나게 되고, 이는 교황청마저 완전히 장악하게 됩니다.

이로써 다시 한번 하나의 발전이 종결된 것으로 보입니다. 그것은 가톨릭 일신론의 발전일 뿐 아니라 그리스 이후 고전 민족들에 의한 세계관의 발전 전체로서, 그리스도교 시대에 로만 민족들에 의해 형성되었습니다. 그러므로 우리는 고대 그리스-로마-로만 세계관에 대해 말할 수 있습니다. 거기에는 이교적인 부분과 그리스도교적인 부분이 포함되어 있습니다. 그러나 ― 고대 오리엔트의 세계관에 반해 ― 공통적인 것은 개인주의입니다. 활기 있는 자연물, 특히 인간은 개별자로서 육체와 영혼으로 이루어져 있으며, 그리스인에게 모든 인간이 실재하는 신이라면 그리스도교 로만인에게 모든 인간은 최소한 신으로 불리는 다이몬이었습니다. 다만 앞서 거론한 것처럼 그리스인에게 강제Zwang의 형태로 나타난 것이 그리스도교도들에게는 정신적인 유일신이었습니다. 15세기에 사람들은 자연물이 교조적 교의들을 조소하며 자신의 갈 길을 가고, 신의 더 높은 정신적 힘의 관여는 종식되었음을 자각하게 됩니다. 이것이 신의 자리를 우리의 법 개념이 간단히 차지하게 되는 지점일 것입니다. 그러나 로만인과 가톨릭 일신론자들은 스스로 그

것을 할 수는 없었습니다. 양자 모두 개인주의를 벗어날 수 없었습니다. 그들은 인간을 개인적으로 파악했으며, 특히 신 또한 개인적으로 파악했습니다. 인류의 문화사에서 로만인의 역할은 – 세계관 구축에 관한 한 – 종결되었습니다.

1520년 이후로 로만인의 국가들에서는 인공적 재생, 순수한 자연 관찰 충동의 억제만이 있었습니다(거기서 프랑스는 게르만 민족들로의 중계 역할을 했습니다). 개별적인 물질적 현상들 위에는 역시 자연물의 경로를 임의로 변경시킬 수 있는 신의 전능한 손이 있다는 점이 다시금 강력하게 환기됩니다. 그러므로 이탈리아 바로크의 화가들은 지치지 않고 또다시 기적을 그리게 됩니다. 로만인의 영혼은 이렇듯 조화를 제공받고 싶어 했습니다. 그러나 시간이 지남에 따라 이는 지속되지 못했습니다. 오늘날 로만족 국가들은 어딘가의 게르만족 국가들과 비교해 더 큰 종교적 무관심이 지배하고 있습니다.

3장

제3기.
자연과학적 세계관

자연과학적 세계관이란 무엇입니까? 자연물은 그 스스로 자유롭게 움직이는 개체(즉 진실한 신)나 어떤 신의 판단에 따라 움직여지는 개체가 아니라, 모두가 서로 관련되어 있으며 원인과 결과와 같이 서로에게 작용합니다. 그러므로 우리는 인간이 한때 갈망한 조화로운 세계 질서는 자연과학적 세계관에 따르면 인과율에 근거한다고 말할 수 있습니다. 사건은 더는 인간에게 맹목적으로 쇄도하지 않고, 인간과 닮은 신성에 의해 조종되지도 않으며, 다만 영구적으로 고정된 불변의 법칙에 따라 발생합니다. 그 법칙은 가혹하지만(우리는 누구나 반드시 죽습니다) 의도적으로 우리를 적대하는 것이 아닙니다. 우리는 그 법칙을 배움으로써 그에 대비할 수 있습니다. 그리고 자연과학은 바로 여기에 이용됩니다.

이러한 인과율은 언제 발견되었을까요? 그것은 고전고대에 이미 나타납니다. 서기전 5세기 철학자인 데모크리토스에게서 명확히 볼 수 있으며, 그 후에는 특히 에피쿠로스에게서 발견됩니다. (그리스의 자연과학에 대해서는 앞서 거론하였습니다. 우리는 거기서 그리스의 미술

에서도 생명의 진실에 대한 접근을 관찰한 바 있습니다.) 그러나 고대에 인과율이 대중의 일반적 의식에 도달하는 데는 두 가지 장애물이 있었습니다(반면 오늘날에는 기적의 가능성을 아무도 믿지 않습니다).

첫 번째로 인과율을 입증하면서 그들은 결코 작은 영역 너머로 나가지 않았습니다. 그들은 개체 너머로 멀리 가지 않았습니다. 즉 설득력 있는 경험적 증거를 다룰 때 그들은 작은 영역에 머물렀습니다. 그들은 오늘날과 같이 전체를 아우르는 법칙, 즉 물질 불멸의 법칙=질량 보존의 법칙과 에너지 보존의 법칙을 발견하지 못했습니다.

둘째로 그렇기 때문에 인과 법칙의 전능성에 대한 통찰은 늘 사변적이고 철학적인 데 머물렀습니다. 그러나 철학을 가지고 대중을 설득할 수는 없습니다.[1]

그리스도교 세계관에서, 특히 로마-가톨릭 세계관에서 인과율은 자유의지에 관한 교의에 대립합니다. 개체들은 자유롭게 움직이며, 신은 가장 자유롭게 움직입니다. 그렇다면 엄밀히 말해 인과율은 존재할 수 없습니다. 교회는 시간이 흐르면서 인과율을 승인했지만, 신은 필요하다면 언제든 그것을 깨뜨릴 수 있습니다.

중세 말엽에 이르러서야 스콜라주의의 유명론에서 인과율을 어느 정도 승인하게 되었습니다. 그러나 이는 명료한 자연과학적 세계관을 거론하는 1520년 이후에 가능해졌습니다. 더욱이 그것은 순수한 게르

1. 미술과 철학은, 인간을 위해 조화를 창조하는 것들인 미술과 종교만큼 서로 부합하지 않습니다. 철학은 늘 앞서 나가고, 비판적이며, 어떠한 조화를 창조하는 대신 그것을 파괴합니다. 철학은 조화를 창조해 낼 능력이 있습니다. 다만 그것은 먼 훗날, 철학의 가르침이 사람들 사이에 공유되었을 때 가능해집니다. 철학의 추이를 주시하는 것은 미술사의 전개를 이해하는 데에도 활용될 수 있습니다. 철학 체계 또한 시대와 민족의 관점에서 성장하는 것이며, 따라서 지배적인 세계관과 관계를 맺을 수밖에 없기 때문입니다. 그러나 유사성은 그렇게 직접적으로 주어지지 않으며, 그러므로 그렇게 직접적으로 명백하게 드러나지도 않습니다.

만 출신 민족들에 의해 양성되었습니다. 당연히 이 민족들에게서 그 흔적은 1520년 이전으로 거슬러 올라가서도 발견됩니다.

어째서 1520년입니까? 그 세계관이 종교개혁에서 표현되었기 때문입니다. 르네상스기에 가톨릭 일신교가 빠져든 오류들은 게르만 민족들에게 그들이 더는 과거에 그랬듯 이 세계관에 함께할 수 없음을 분명하게 보여 주었습니다. 거기에는 그들의 고유한 감성에 깊이 상충하는 어떤 것이 있었으며, 그들을 불쾌하게 만든 이것이 무엇인지에 관해서는 마르틴 루터가 말한 바 있습니다. 그것은 고전 민족과 로만 민족의 개인주의, 자유의지의 가르침입니다. 루터는 말하길 인간에게 자유의지는 없다고 했습니다. 인간이 무엇을 행하고 어떻게 움직이는가는 전부 확정된 불변의 예정에 따라 발생합니다. 이것은 신에 의해 확정되었으나, 확정된 예정은 항상 법칙이나 다름없습니다. 그러므로 개인적인 것은 모두 정복됩니다. 인간은 개인적 의지를 갖지 않으며, 그의 위에서 그를 뜻대로 이끄는 어떤 개인도, 신도 없고 다만 법이 있을 뿐입니다. 다만 이 법은 신의 법입니다.

그럴 때 일차적으로 도덕적 세계질서에 관해 (루터 이후로 역시 배제된 선행의 유용성에 관해) 생각하게 되지만, 자연법칙에 대한 적용 또한 즉각 나타납니다. 물질 역시 엄밀히 말하자면 개별자를 알지 못하며, 법칙만을 압니다. 그것은 우리 세기에 에너지 보존 법칙으로 정식화되었습니다.

미술 창작은 그에 대해 어떤 입장을 취할까요? 자연의 개선입니다. 즉 감관은 우리에게 개체처럼 보이는 것을 제시하지만, 개체는 없습니다. 다시 말해 삼차원성 역시 가상적인 것이며, 자연과학적 미술은 반조각적인antiplastisch 것이어야 합니다. ― 그것은 광학적 관찰을 가지고서 사물의 의지를 가장 충실하게 중개하며, 그로부터 회화가 우세해집

니다(그것은 사물을 고립시키지 않고 그 환경과 더불어 보여 주며, 자연 속에서 고립된 현상이 아니라 자연의 단편입니다). 미술과 자연의 차이는 무엇입니까? 사물들의 맥락은 자연에서보다 그림에서 더 날카롭게 드러납니다. 그것이 개선입니다.[2] 화가는 자연법칙의 인과적 영향이 그림 속 사물들에 반영되듯 조화를 부여하기 위해 창작합니다. 인과적 맥락은 미술의 목적입니다. 여기서 자연과학적 세계관이 지배하는 가운데 미술의 본질을 보여 주는 한 가지 결과를 즉각 강조해도 될 것입니다. 물론 그럼으로써 기본요소의 영역으로 먼저 들어서게 되겠지만 말입니다. 고대의 미술은 사물을, 인간과 유사한 힘들을 재현하며, 인간 형상이 그것을 지배합니다. 모든 질서는 근본적으로 도덕적이며 인간을 위해 고려됩니다. 자연물은 다시금 오로지 인간을 위해 거기 있습니다. 이 미술에서도 인간이, 즉 선한 인간이 지배합니다. 자연과학적 미술에서 인간은 다른 모든 자연물과 같이 여겨집니다. 피조물들의 원환은 인간과 더불어 종결될 필요가 없습니다. 세계는 인간의 이성으로 파악되지 않으며, 그러므로 그것이 인간을 위해 창조되지 않았음은 분명합니다. 모든 것이 인간을 위한 단 하나의 목적에서 유래한다고 보는 목적론적 관점은 여기서 탈락합니다. 홀란트인에게서 처음으로 전체 자연은 인간과 대등한 가치를 가지게 됩니다. 로만 미술, 아울러 스페인의 미술에서는 계속해서 인간이 지배합니다.

2. 자연에서는 눈에 띄지 않는 빛과 그림자, 색채의 반사를 화가는 눈에 보이게 만듭니다.

2부

기본요소

기본요소에서 우리는 순수하게 물질적인 본성에 해당하는 목적, 재료, 기술[1]은 다루지 않습니다. 우리는 다음의 것들만을 다룰 것입니다.

1) 자연물들 가운데 인간이 경쟁하는 것. 모티프. 그러나 외적 목적에 좌우되는 개체적인 것이 아니라, 인간이 어느 것을 선호하는가에 따른 더 큰 범주.

2) 인간은 외관外觀, äußere Sinne을 통해 자연에서 유래한 모티프에 대한 감각을 어떤 방식으로 받아들이는가. 구성으로서의 미술 작품은 내관에서 형성되며, 관람자는 미술 작품을 내적으로 지각합니다. 그러나 이것이 어떻게 일어나는지는 우리가 감독할 수 없어도, 미술가가 자연에 대한 외부의 물질적 경험을 어떻게 받아들이는지, 관람자도 마찬가지로 그 미술 작품을 어떻게 받아들이는지에 대해서는 감독할 수 있습니다. 그것은 촉각과 시각의 두 가지 방식으로 감독 가능합니다 (우리가 통상 근대 미술의 관점에서 판단하듯 후자만이 아닙니다). 촉각은 모티프를 3차원의 입체로 파악하고, 눈은 2차원 평면으로 파악합니다. [양자 사이의] 이행은 단계별로 이루어집니다. 그러므로 우리는 입체와 평면의 관계에 대해 이야기하는 것입니다.

1. 단, 장식목적과 표상목적은 물질적인 것이 아니며 내관에 뿌리를 두고 있으나, 그럼에도 외적으로 예술목적에 근접합니다.

1장

모티프와 목적

인간에게 경쟁을 요구할 수 있는 세상의 모든 사물은 크게 1) 생명이 없는, 죽은, 무기적 모티프와 2) 생명이 있는 유기적 모티프의 두 부류로 구분됩니다. 표준은 생명이고 이것은 운동으로 표현됩니다. 무기적인 것은 자발적으로 움직일 수 없으며, 스스로 위치를 옮길 수 없고, 그것을 이루는 분자의 재배치를 일으킬 수 없습니다. 유기적인 것은 요컨대 a. 분자의 내적 재배치인 동식물의 성장, b. 인간을 포함하여 동물만이 할 수 있는 장소의 이동이라는 이중의 형태로 이를 할 수 있습니다.

우리는 두 부류의 관계를 논해야 합니다. 무기적인 것은 그 자체로 운동능력이 없지만, 그것이 움직일 수 없을까요? 오히려 그것은 무엇보다 잘 움직입니다. 공기, 물, 지각을 봅시다. 그러나 그 운동이 비롯하는 힘들은 외부로부터 무기적인 것에 작용하며, 무기적인 것은 그 힘에 내맡겨져 그것에 의해 영구적으로 위치 변화됩니다. 사실 무기적인 것은 무방비 상태인 것이 아닙니다. 무기적인 것에서는 그것을 3차원적 개체로서 유지하는 (특히 견고한 신체로의) 응집상태의 내적 변동과

붕괴에 반하는 작용이 일어납니다. 나아가 외적으로는 외부의 위치 변화에 저항하는 중력이 있습니다. 그러나 외부의 힘들은 매우 강력해서 점차 저항하는 것을 정복해갑니다. 그 결과 무기적 재료에서 극히 드물게 훼손되지 않은 개체를 접하게 됩니다. 우리는 그것을 결정이라고 부릅니다. 그러므로 우리는 (무기적인 것, 그리고 유기적인 것과 혼동할 위험성을 배제하기 위해서) 그 부류 전체를 결정성 모티프라고 표현하고자 합니다. 결정은 그 가장 순수한 형태인 규칙적 다면체일 때 (더 복잡한 형태도 있겠지만, 그것은 이미 순수한 형태법칙이 흐려졌음을 나타내므로, 우리는 오로지 이른바 규칙적 유형에만 머무를 것입니다) 절대적 대칭의 형태를 가진 물체입니다. 그것의 모든 단면은 중점을 기준으로 두 개의 절대적으로 동일한 절반으로 잘립니다. 즉 좌우와 상하가 늘 동일합니다. 나아가 결정은 마찬가지로 모서리를 중심으로 만나는 대칭형의 평면들로 한정됩니다. 그러한 결정은 그 현상에서 절대적으로 명료합니다. 즉 그것은 전체가 반드시 대칭을 통해 닫힌 개체이며, 모서리를 중심으로 경계 지어진 그 부분들 역시 명료합니다. 그것은 절대적 질서가 지배하고 있습니다. 그 형태법칙은 1) 절대적 대칭, 2) 날카롭고 명료한 구별, 즉 둥글지 않은 것입니다. 요컨대 그 자체로 움직이지 않는 결정성의 재료는 절대적으로 대칭적입니다. 대칭은 모든 결정성 재료, 모든 무기적 결정성 모티프의 기본법칙입니다. 그러나 결정성 재료에 끊임없이 쇄도하는 외부의 힘은 이러한 순수한 형태 구축을 깨뜨림으로써 통상 그것이 흔적 없이 사라지게 만듭니다. 무기적 사물은 흔히 무정형의 덩어리amorphe Masse로서 우리와 만납니다.

유기적 모티프. 식물과 동물, 특히 측면에서 바라본 경우. 그것들은 첫눈에 보기에 대칭적으로 주어지지 않았고 그러므로 그 개체성 면에서도 그렇게 명료하지 않습니다. 그러나 좀 더 면밀히 살펴보면 우리는

다시 대칭을 발견하게 됩니다. 즉 큰 것에서처럼 작은 것에서도, 세포에서, 잎에서, 나무의 나이테에서도 말이죠. 노련한 해부학자는 동물과 인간의 전신을 대칭적인 두 부분으로 나눌 수 있습니다. 즉 대칭은 작은 것과 큰 것에 존재하지만 명료하게 숨김없이 드러나지 않습니다. 어째서입니까? 역시 그것들에 능동적으로 작용하는 외부의 힘들 때문입니다. 그러나 결정성 물질의 저항력이 개체들을 결속시키기에 충분치 못한 반면, 유기물은 적어도 일정한 시간 동안은, 즉 그것의 일생에서는 고유한 운동 속에서 외부의 운동에 저항하고 그를 통해 개별자가 적어도 한동안은 유지되게 하는 효과적인 대항무기를 가집니다. 요컨대 유기물에서도 대칭을 깨뜨리는 것은 운동입니다. 다만 이 경우 앞서와 같이 대칭이 완전히 깨지는 것은 아닌데, 내적 운동이 반대로 작용하면서 특정한 휴지부와 운동에서 대칭이 다시 나타나도록 하기 때문입니다. 따라서 대칭은 유기체의 세계 어디에서도 결정에서만큼 절대적으로 발견되지 않습니다. 조형예술이 고려하지 않는 식물계와 동물계의 특정한 최하위 형태들이 예외적으로 있을 뿐입니다.

그러므로 우리는 다음과 같은 기본법칙을 얻게 됩니다.

1) 인간이 경쟁할 수 있는 모든 모티프, 즉 유기적이고 무기적인 자연물은 원천적으로 대칭적 형태를 띠는 3차원의 개체(결정뿐 아니라 식물과 동물)입니다. 즉 평면에 관련된 평면기하학이 아닌 입체기하학적 대칭입니다. 요컨대 대칭은 물질의 모든 형태 구성의 주요법칙이자 기본법칙입니다. 그것은 물질의 형태 구성을 위한 유일한 규범입니다. 그러므로 대칭은 우리가 물체성의 완전한 규범으로 이해하는 아름다움과 같은 의미를 가집니다.

2) 대칭은 부단하게 모든 지점에서 교전하며, 파괴된다면 운동에 의해 파괴될 것입니다.

3) 대칭과 운동은 그럴 때 서로 대립적인 관계를 맺습니다. 한쪽이 커질수록 다른 쪽은 줄어듭니다. (이해를 돕기 위해 바꿔 말하자면, 대칭은 아름다움이고 운동은 유기적 생명의 진실이며, 따라서 양자는 서로를 배제하려고 합니다.)

4) 대칭은 법칙으로서 영원하고 불변합니다. 각각의 개체에게는 생각할 수 있는 단 하나의 대칭만이 있는데, 왜냐하면 모든 부분을 배치하는 중심이 되는 중점이 단 하나이기 때문입니다. 반면 각각의 개체에는 무수한 운동이 있어서 끊임없이 교체되며 흘러가는 무상한 현존재만을 가집니다. 즉 대칭은 영원한 것이고, 운동은 무상한 것입니다.

5) 절대적 대칭은 결정뿐입니다. 그러므로 결정은 유일하며 절대적으로 명료한, 그 자체로 완결되는 절대적으로 아름다운 개체입니다. 모든 움직이는 유기적 물질은 그런 점에서 생명 없는 결정에 미치지 못합니다.

결정성 모티프와 유기적 모티프의 관계는 다음과 같이 규정됩니다.

1) 양자는 원천적으로 대칭적으로 마련된 개체라는 점에서 하나입니다. 그것은 모든 자연물에 공통됩니다.

2) 양자의 차이는, 결정성의 모티프가 대칭을 완전히 순수하게 지키거나, 그렇지 않으면 개체성을 잃는다는 데 있습니다. ─ 대칭과 개체성은 일치하며 동일한 것인 반면, 유기물은 부분적으로 대칭을 희생함으로써 그것의 개체성을, 또한 그와 더불어 그것의 전체적인 대칭적 형태를 보존합니다. 여기서 개체성과 대칭은 이제 반드시 일치하지 않습니다. 유기적 개체는 일정한 비대칭을 감내합니다. 대칭의 일부는 희생될 수 있지만, 전체는 아닙니다. 대칭과 운동은 대립항이며, 신체와 정신처럼 서로를 배제합니다. 대칭은 물질의 형태법칙이고, 운동은 정신의 형태법칙입니다. 하지만 결정과 유기적 모티프는 그와 같은 대립항

이 아닙니다. 조형예술은 이들이 일정 정도까지 서로를 감내함을 입증합니다. 어째서입니까? 결정성의 것은 순수하게 대칭적이며 정적이고, 유기적인 것은 움직이지만 순수한 운동, 순수한 정신은 아니며, 완전히 비대칭적이지 않습니다. 유기적인 것에는 정신과 신체가 뒤섞여 있고, 또한 앞서 말했듯 휴지부에서 대칭을 보존합니다. 즉 유기적 물질에서는 운동만이 고려되는 것이 아니라 물질의 휴지, 대칭 또한 고려됩니다. 다른 한편 잘 살펴보면 무기적 모티프에서도 운동이 나타납니다. 이렇듯 결정성인 것과 유기적인 것 사이의 이행적 형태들이 있으며, 이것들은 특히 조형예술에서 중요합니다. 그러므로 우리는 그것들을 다루고자 합니다. 우리는 양쪽 부류 사이의 통합만이 절대적인 것임을 알게 됩니다. 차이들은 절대적이기보다는 단계적이며, 요컨대 대칭과 운동처럼 대립적이지는 않습니다. 이 점이 중요한 것은 그것이 양자가 서로에게 조율하는 것이 어떻게 가능한지를 설명해 주기 때문입니다. 결정성의 것에서 유기적인 것으로의 이행을 산출하는 몇 가지 현상들만을 살펴봅시다. 그것들은 더는 엄격하게 결정성의 산물이 아니지만, 형태법칙에서 결정성의 것에 가까이 위치합니다.

첫 번째 경우. 전체는 대칭적이고 부분은 불명료합니다. 무한히 많은 면을 가진 규칙적 다면체는 구가 됩니다. 결정은 결코 둥글어질 수 없습니다. 결정의 평면들은 분절되고 명료한 모서리에서 서로 맞닿아야 합니다. 구는 완전히 입체기하학적 대칭성을 띠며, 그러므로 어떠한 결정보다 완전합니다. 따라서 구 역시 보는 이의 눈에 의심의 여지없는 개체입니다. 그러나 둥글림은 더는 결정성이 아닙니다. 즉 전체로서 구는 명료하지만, 부분에서는 불명료합니다. 구는 무한히 많은 부분을 가지며, 그 부분들은 인지할 수 없게 서로를 넘나듭니다. 둥글림은 운동의 결과물입니다. 유기물은 그것에 내재한 활기, 운동능력 덕분에,

존재를 위한 투쟁 속에서, 외부의 파괴적인 영향을 벗어나기 위해 스스로 둥글림을 창조합니다 (식물의 줄기, 동물의 사지). 무기적 사물에서 모서리는 외부의 힘들에 의해 인위적으로 마모됩니다. 실제로 구형에는 어떤 결정도 없습니다. 유기적 자연만이 이를테면 낱알과 같은 구형을 산출하며, 인간은 자기 손으로 구를 만듭니다. 이러한 사례는 무기적 자연을 넘어섭니다. 하지만 유기적 산물들이 무기적 산물들과 얼마나 밀접한 관련을 맺는지 보여줍니다.

두 번째 경우. 부분은 명료하지만 전체는 절대적 대칭이 아닙니다. 결정 법칙이 다른 방향으로 붕괴된 것은 피라미드입니다. 그것의 부분들은 날카로운 모서리로 분리된 평면들이며, 그 점에서 결정에 상응합니다. 그러나 그것은 규칙적 다면체는 아니며, 중심축에서 좌우로만 대칭을 보일 뿐, 상하로는 대칭이 아닙니다. 요컨대 대칭은 절대적인 것이 아니라, 유기물에서 보듯 부분적일 뿐입니다. 피라미드를 넘어뜨리면 그것은 좌우의 대칭조차 잃게 됩니다. 이것을 어떻게 설명해야 할까요? 피라미드는 명백히 두 방향을 보여 주며, 그 하나는 정점을 향하고, 다른 하나는 넓은 쪽을 향합니다. 넓은 쪽은 바닥으로 끌어 내리는 중력의 방향이고, 뾰족한 쪽은 바닥을 벗어나려고 하는 성장의 힘입니다. 성장의 힘은 의심의 여지없이 여기서 물질 자체에 부여된 운동을 대표합니다. 그것은 더는 무기적인 것일 수 없습니다. 결정은 피라미드가 아니라, 상승 운동이 차단된 정팔면체입니다.

피라미드에는, 비록 무기적 재료 본연의 성질이 여전히 수반되긴 해도 이미 내적 운동이 있습니다. 유기적 모티프로 보기에는 피라미드에 둥글림이 없고, 따라서 그것은 이행적 모티프입니다. 그것은 더는 대칭에 머무르지 않습니다. 하지만 거기에 다른 것이 등장합니다. 즉 성장의 힘이 중력에 맞섭니다. 피라미드의 형태는 이 교전의 결과물입니다.

성장의 힘만이 있었다면 피라미드는 정점에서 가는 실로 증발해 버렸을 것입니다. 중력은 피라미드에서 아름다움의 형태를 유발합니다. 피라미드가 너무 가늘었다면 우리 마음에 들지 않았을 것이고, 그것이 너무 눌려 있어도 우리 마음에 들지 않았을 것입니다. 그것은 평형, 양극단 사이의 정중앙을 보여야 하며, 그럴 때 비례를 얻습니다. 그것은 조화의 느낌에 근거합니다. 즉 우리는 두 가지 힘이 저울을 수평으로 만드는 것을 봅니다. 운동이 있는 곳, 대칭에서 벗어난 부분의 이동이 있는 곳에서 비례가 등장합니다. 비례는 전적으로 처음부터 존재하지 않습니다. 그러나 우리는 대칭과 비례를 일반적으로 한 번에 말하곤 하며, 두 경우에 모두 신체적 아름다움의 본질을 관찰하곤 합니다. 그러나 그것은 비과학적입니다. 비례는 존재할 필요가 없고, 단지 대칭적일 뿐인 사물들이 (규칙적 다면체가) 있습니다. 비례는 대칭이 한 지점에서 무너질 때 비로소 나타납니다.

두 번째 근본적 차이. 대칭은 단 하나로서, 오른쪽과 왼쪽이 서로 완전히 일치해야 하며, 이에 대해서는 이견이 있을 수 없습니다. 비례에는 여러 가지가 있습니다. 예컨대 그리스인은 원주를 가지고 다양한 비례를 시험해 보았으며, 그 위에 고딕 원주와 근대의 원주가 있습니다.[1] 이것은 비례가 운동에 의해 야기되기 때문입니다. 모든 운동은 무상하며, 따라서 비례도 무상합니다.

1. 아름다운 머리(schöner Kopf)는 불명료한 개념입니다. 여기서도 아름다움은 규칙성일 뿐 아니라 중력과 성장의 힘의 관계입니다. 개별적인 부분들의 크기의 관계에서 "취미"는 다양합니다. 대칭에는 취미가 없습니다. 어째서 비례는 절대적이지 않고 다양합니까? 비례는 성장의 힘과 중력의 평형 관계입니다. 그것은 바로 성장의-힘-운동에 달려 있습니다. 우리는 이러한 것들을 더 강하거나 더 약하게 표상할 수 있습니다. 그것을 더 강하게 표상하면 이를테면 원주는 자연히 더 가늘어지지만, 그것의 평형은 유지합니다. 그러므로 시기에 따라 다르게 이해됩니다.

요컨대 비례는 물질적 형태의 확고한 규범이 아닙니다. 대칭만이 확고한 규범입니다. 물질적 형태의 규범, 영원하고 절대적으로 유효하며 규칙적인 형태를 우리는 물질의 아름다움이라 부릅니다. 아름다움의 법칙은 그러므로 대칭일 뿐입니다. 대칭은 그 자체로, 그리고 어떤 상황에서도 아름답습니다.

통상 비례 역시 그러한 규범으로 다루어지곤 하지만, 우리는 엄밀히 말해서 그것이 옳지 않다는 것을 압니다. 비례성은 이미 무상한 운동의 표현이기 때문입니다. 그러나 사람들이 비례를 대칭과 대등한 가치를 갖는 것으로 여기는 일이 벌어집니다. 그런 일은 왜 일어날까요? 비례는 운동이며, 그것은 무기적 자연에서 이미 등장했습니다.[2] 따라서 그것은 실제로 대칭에 가장 근접합니다. 미술에서 비례성은 그 밖에 나머지 운동이 의식적으로 배제된 곳에서도 이미 추구됩니다. 예컨대 특정한 고대 이집트의 조상들에서 보듯, 활기 없고 딱딱하게 거기 앉아 있지만, 머리와 몸통은 대칭적일 뿐 아니라 비례성도 갖춘 경우가 그러합니다. 그 점에 관한 한 비례가 신체적 아름다움의 본질에 속한다는 것을 받아들일 수 있습니다. 엄밀히 보자면 비례는 절대적 아름다움과 대립함에도 — 그로 인해 훼손된 것으로 보이는 절대적 대칭과 대립함에도 불구하고 말이죠. 그렇듯 취미의 차이에도 불구하고 비례성에 관하여 많은 이들이 동의합니다. 우리는 구와 피라미드를 이차적 결정 형태, 이행적 형태라고 부르며, 이것들은 둥글림과 비례로 인해 미술사에서 대단히 중요한 의미를 얻게 됩니다.

사람들은 이러한 모티프들과의 경쟁에서 어떻게 행동할까요? 우리

2. 결정체 전체에서는 아닐지라도 그 부분들에서는 등장합니다. 거기서 결정 자체도 개체가 아니며, 그것이 분자로부터 이루어질 때 운동력이 작동 중이었음이 분명함을 보게 됩니다.

는 이런 질문을 던집니다. 인간이 처음으로 경쟁에 끌어들인 것은 어떤 모티프입니까? 유기적인 모티프입니까, 아니면 결정형 모티프입니까? 이것은 어떠한 외적 목적이 가장 원시적인 것이었을까 하는 물음과 관련됩니다. 우리는 이 물음을 해결하지 않은 채로 내버려 두었는데, 이것이 오늘날 더는 답할 수 없는 질문이기 때문입니다. 나는 개인적으로 인간의 창작이 표상목적과 더불어 시작되었으리라는 심증을 가지고 있습니다. 그러나 젬퍼의 입장에 서서, 오늘날 대다수는 아닐지라도 여전히 많은 이들이 믿는 것처럼 사용목적이 가장 오래된 것이라고 가정해 봅시다. 우리 자신이 원시인이고, 원시적 사용목적을 충족해야 한다고 해봅시다. 여기서 불활성의 결정성 물질(즉 무기적 물질, 그러나 이를테면 뼈나 목재처럼 유기적이었다가 운동을 빼앗겨 무기적으로 된 것일 수도 있는 물질)은 원시인의 뜻대로 됩니다. 가장 오래된 사용욕구들 중 하나는 무기를 향한 욕구입니다. 이를테면 조야하고 깨진 돌로 만든 화살촉 (이때는 아직 연마할 도구가 없었습니다) (그것은 또한 찌르기 위한 창날, 절단용 도구의 날일 수도 있었습니다). 우리는 그와 같이 돌로 만든 선사 시대의 날붙이들을 알고 있습니다. 그것들은 전체적으로 다소간 규칙적인 삼각의 형태로 다듬어져 있습니다. 삼각 형태란 무엇입니까? 거기에는 그것을 대칭으로 보이게 하는 결정성의 어떤 것이 있습니다. 그러나 그것은 입체기하학적 대칭이 아니라 단순히 평면기하학적 대칭입니다. 거기에는 이미 하나의 첨단이 있습니다, 즉 운동이 있습니다. 그러므로 그것은 결정성 형태와 유기적 형태 사이의 이행적 형태로 여겨집니다. 그렇다면 인간은 무엇으로부터 그 형태를 창조해냈을까요? 무기적 자연으로부터? 결정은 순수한 창날의 형태를 좀처럼 또는 전혀 갖지 않습니다. 유기적 자연으로부터? 가시나 생선뼈처럼 찌르는 데 사용할 수 있는 유기적 산물들은 모

두 더 가늡니다. 현실에서 인간은 어떠한 자연물도 본보기로서 바라보지 않았습니다. 그에게는 불활성 물질을 가공해야 합니다는 과제가 주어졌습니다. 그러한 경우에 자연은 어떤 형태를 부여했을까요? 결정성의 형태. 그 자신이 자연에 통합된 구성요소일 뿐인 인간은 그러므로 어쨌든 사물에 결정성 형태를 부여하게 됩니다. 그에 대해서는 생각해 볼 필요도 없습니다. 그가 인간이기 때문에, 즉 그는 자연이기 때문에 사물들에 자연적인 형태를, 결정성의 대칭적인 형태를 부여합니다. 우리는 오늘날에도 그것을 검증해 볼 수 있습니다. 받침이나 표지로 쓰인 종이가 대칭적으로 잘리거나, 나무막대가 일정하게 쪼개지는 등의 현상을 통해서 말입니다. 불활성 물질에 유기적 모티프의 형태를 덧붙일 만한 동기가 없을 때, 자연스럽고 당연하게도 인간은 결정성 형태를 적용합니다. 결정성 형태는 인간에게 정상적이고 당연한 것입니다. 왜냐하면 죽은, 움직이지 않은 물질에 관한 한, 그것이 자연에 전적으로 정상적이고 당연한 것이기 때문입니다.

그러나 그것이 순수한 결정입니까? 그렇지 않습니다. 사물은 인간적 사용목적을 가지며, 거기서 모든 인간적 행위는 운동과 결부되어 있고, 이것들은 또한 작품에, 즉 화살촉에 표현됩니다. 그리하여 삼각 형태가, 즉 이행적 형태가 나타납니다. 대칭적 창작은 근본적인 것으로서 당연하지만, 그것은 성장의 방향에 의해 이미 깨어집니다. 즉 비례가 대칭의 곁에 그것을 완화시키면서 나타납니다.

다음의 명제를 명확히 새겨야 합니다. 즉 인간의 모든 미술 창작은 그것이 유기적 자연과의 경쟁과 같은 외적 목적이 지휘하는 것처럼 보이지 않는 한 근원적으로 결정성의 것이어야 합니다. 그리고 두 번째 명제는, 결정성 형태들은 더는 순수하지 않으며 이차적이라는 것입니다. 그것들은 더는 절대적으로 대칭적이지 않고, 동시에 이미 비례가

등장합니다. 이 명제들의 진실은 건축과 공예를 살펴보면 분명해집니다. 건축과 공예는 오늘날까지 일반적으로 대칭적으로 창작합니다. 물론 완전히 순수한 결정성은 아니지만, 즉 입체기하학적으로 대칭적이지는 않지만 평면기하학적 대칭입니다. 날카로운 모서리를 가진 평면들의 명료한 분할 또한 적어도 건축과 가구에서는 완전히 압도적입니다. 때때로 유기적 둥글림이 침입하지만, 늘 다시 사라집니다. 공예에 유기적 형태들을 집어넣고 싶어 하는 우리의 현대미술도 건축에서는 다시 직선과 직각으로 돌아갑니다. 그러나 다른 한편으로는 두 번째 명제도 옳습니다. 인간의 사용 목적(운동)에서 이미 결정성의 것은 순수하게 드러날 수는 없게 됩니다. 그러므로 건축과 공예에는 이미 유기적 구축의 씨앗이 들어 있습니다. 우리는 그것을 특히 공예에서 보게 되지만, 어쩌면 건축 역시 언젠가는 유기적으로 구축될 것입니다.

그러면 이제 두 번째 명제를 규명해야 합니다. 우리는 일상적으로 건축과 공예를 하위 분야로 얕잡아 봅니다. 그러나 바로 이 분야에서 인간은 창의적이 됩니다. 여기에는 어떠한 본보기도 없으며 예술가가 독자적으로 창작해야 합니다. 자연과의 자유로운 경쟁이 어딘가에서 벌어진다면 바로 이 분야에서입니다. 그런 관점에서 건축과 공예는 다른 어떤 분야보다 고급한 미술입니다.

그러한 방식으로 처음에는 기이하게 보이는 다음과 같은 다양한 현상을 설명할 수 있습니다.

1) 미술의 청교도가 있고, 그가 우리의 [19]세기에도 여전히 모든 조각과 회화에서 "건축적"architektonisch 법칙, 즉 결정 법칙을 최대한 관철할 것을 요구할 경우. 즉 그림에서 다소간 대칭적인 구성을 요구할 경우. 그러한 일방성을 여전히 가지고 있는 것도 이해가 되는 고전 고고학자들뿐 아니라, 신미술에 정통한 사람, 심지어 야콥 부르크하르트와

같이 타의 추종을 불허할 만큼 철저한 전문가조차 여기에 해당합니다. 그는 결정의 형태법칙을 전적으로 모든 미술의 근거가 되는 것으로 인정했습니다.[3] 그러므로 인간은 어쨌거나 불활성 물질에 결부된 예술 창작에서 결정성의 법칙과 결코 완전히 결별할 수 없었다고 그는 생각했습니다. 조각에서는 절대 불가능하지만, 사실상 회화에서도 마찬가지라는 것입니다.

2) 젬퍼가 그러하듯, 원시의 미술 창작이 그 이후의 모든 미술 창작과 비교해 가장 높고 순수했다는 생각. 그는 원시민족의 생산품을 다루면서 이러한 생각을 하게 되었습니다. 이 물품들은 모티프를 확실히 결정형으로 처리하고 색채를 단순-다색으로 다루면서 현대 유럽의 부패와는 상반되는 절대적으로 순수한 미술 취향을 드러낸다는 것입니다. 이런 시각은 때때로 젬퍼가 성서에서 주장하는 태초의 인류의 완전한 상태에 대해 믿고 있다는 사실을 드러낼 지경에 이릅니다. 무기적 모티프는 영원한 모티프인 반면, 유기적 모티프는 새로운 미술가가 사용할 때 제한된 취미타당성만을 가집니다. 그러므로 미개인의 모든 작업은 만족스러울 것이 틀림없지만, 근대인의 작품들은 일정한 기간, 일정한 전제 아래서만 만족스러울 수 있습니다.

이러한 결말은 젬퍼의 가설과 어떤 관계에 있을까요? 젬퍼는 인류가 공예를 통해서, 즉 사용목적의 작업을 통해서 처음으로 대칭과 비례를 알게 되었다고 여겼습니다(1). 인류가 원래는 이 둘이 아름다움의 법칙임을 알지 못하다가 점차 분명하게 인식하게 되었다는 의미라면

3. 대칭은 물질의 유일한 절대적 형태법칙입니다. 그러나 인간은 조형예술의 창작에서 물질과 불가분의 상태로 묶여 있습니다. 그러므로 그는 조형예술의 창작이 존재하는 한 대칭 또한 고려해야 합니다. 대칭을 완전히 포기한다면, 그는 미술 창작도 포기하게 됩니다. 그러면 그는 다만 운동일 뿐인 예술, 즉 음악과 시를 찾게 됩니다. 현대의 미술을 볼 때, 나는 우리가 그리로 가고 있다고 믿게 됩니다.

이는 옳습니다. 그것은 실제로 오랜 시간이 걸렸을 수 있습니다. 일반적 개념에 처음으로 도달한 것은 플라톤-아리스토텔레스 철학입니다. 그러나 대칭과 비례를 기술과 외적 목적에 결부된 것으로 생각한다면, 즉 인간의 미술창작이 가진 내적 필연성이 아니라 기술과 외적 목적을 통해 세상에 나온 것이라고 생각한다면 이는 옳지 않습니다. 화살촉은 뾰족한 것이 필요했기 때문에 규칙적인 삼각형일 것이라는 말은 전혀 명쾌하지 않습니다. 또는 외적 목적을 위해 그렇게 되었다고 말한다면, 불규칙한 (예컨대 가시와 같은) 형태의 촉도 마찬가지로, 또는 경우에 따라 더 낫게 쓰일 수 있습니다. 대칭은 기술도, 사용목적도 아닌, 인간이 추구하는 내적 필연성에 근거합니다. 즉 인간은 자연이며, 자연과 마찬가지로 불활성 물질을 가지고서 창작합니다. 인간이 결정성의 자연과 벌이는 이러한 경쟁은 자동적인 것으로 보이지만, 거기에도 조화에 대한 욕구가 있습니다. 그것은 자연 자체를 관통하는 욕구입니다. 왜냐하면 결정은 곧장 자연이 그 자체로 이미 질서를 향해 노력하고 있음을 입증하기 때문입니다. 이제 장식목적이 가장 오래된 목적이라고 상정해 봅시다(2). 여기에도 우선 사용목적과 마찬가지 사실이 적용됩니다. 즉 여백을 채우는 것 또한 불활성 물질을 가지고 이루어지며, 인간은 그것을 유기적으로 형성해야 할 특별한 동기가 없다면 결정성으로 형성해야 합니다. 장식목적이 순수하고 절대적으로 그 자체로 (표상목적과 뒤섞이지 않고서) 가장 오래된 외적 목적이라면, 이 경우에도 인간의 미술 창작은 유기적 모티프와의 경쟁으로 시작되었어야 할 것입니다.

그러나 세 번째 경우로 표상목적이 가장 오래된 것이라고 가정해 봅시다(3). 어떠한 표상들이 원시의 인간을 사로잡을까요? 그를 주로 사로잡은 것은 혼돈된 운동으로, 그것은 외부로부터 그에게 들이닥치

며, 더구나 그 운동이 활기찬 것일수록 더욱더 그러합니다. 가장 활기찬 것은 동물과 인간의 운동입니다. 그러므로 이들은 원시의 표상 중에서도 핵심적인 위치를 차지합니다. 즉 유기적 조형물이 됩니다. 식물은 장소를 이동할 수 없으므로 무엇보다 먼저 배제됩니다. 원시 민족들에게서는 두드러지게 기하학적인 장식문양이 나타나며, 동물 형상과 인간 형상도 있지만 식물 형태의 장식문양은 특별히 찾아볼 수 없습니다. 도르도뉴 유적 가운데 동물 형상들은 그곳의 수렵민족을 나타냅니다. 나는 표상목적을 가장 오래된 것이라고 봅니다. 왜냐하면 인간의 조화에 대한 욕구, 자연력의 본질에 대한 표상을 향한 욕구, 하나의 세계관을 향한 욕구가 가장 오래되고 가장 기본적이라 여기기 때문입니다. 사용욕구와 치장욕구는 의심의 여지없이 동물에게도 이미 있지만, 그것이 미술 창작으로 이어지지는 않습니다. 그러나 조화에의 욕구는 동물에게 전혀 없거나, 있다고 해도 거의 없다시피 미미하거나 기본적인 것입니다. 반면 인간은 조화에의 욕구를 가지며 이것이 미술 창작으로 이어집니다. 이것이 옳다면, 유기적 자연과의 경쟁은 가장 오래된 것(도르도뉴 유적)일 터입니다. 그러나 이 물음에는 답할 수 없습니다.

부연. 이집트인은 가장 오래된 문화민족으로서 이미 앞서나갔습니다. 선사先史는 불완전한 소재입니다. 석기 곁에서 종종 청동기와 철기가 발견됩니다. 민족학은 지속됩니다. 사람들은 여기서 무엇인가를 발견할 수 있을 것이라 믿습니다. 하지만 나는 회의적인데, 결과물이 내 견해를 뒷받침합니다. 여행자들 사이에서 상당히 일치된 견해로 보고된 바에 의하면, 우리에게 기하학적 장식문양으로 보이는 것, 즉 여백을 채우는 결정형 모티프를 미개인은 유기물이라고 부르기 때문입니다. 특히 뉴질랜드인이 그러한데, 이에 대해서는 고전 고고학자들(콘체

Alexander Conze) 역시 깊은 인상을 받았습니다. 삼각형들의 열은 박쥐들의 열입니다. 사각형들의 열은 날아다니는 벌들입니다. 그것이 옳다면, 이는 곧 미개인이 유기물을 곧장 엄격한 결정성 형태로 가져갔다는 이야기가 될 것입니다. 그런 견해는 내가 보기에는 대단히 설득력 있습니다. 그러나 진척은 없어서 우리는 19세기에도 이 아메리카 원주민들이 수백 년 전에 거기서 무엇을 생각했는지 알 수가 없습니다.

우리는 미술사에서 원래는 분명 완전히 다른 것을 의미했던 모티프들을 특정한 의미로 바꿔놓은 사례들을 알고 있습니다. 이를테면 석류문양, 아칸서스, 슬라브 장식문양 가운데 사과(슬라브 장식문양에서 그러한 명칭의 독창성을 판단하는 데 전적으로 많은 것을 알려주는 소재) 같은 것들을.

1절 다신론적 세계관이 지배하는 고대의 모티프

이 세계관은 자연물을 신체적 개체로 파악합니다. 자연과의 경쟁은 (도덕적 정신적 개선이 아니라) 신체적 개선, 완성, 미화를 지향해야 합니다. 우리는 순수한 신체적 아름다움의 규범이 오로지 결정성에만 있다고 들은 바 있습니다. 즉 그것은 대칭에, 그리고는 비례에 있습니다. 이러한 결정성은 오로지 부동의 무기적 모티프에서만 순수하게 (또는 순수에 가깝게) 드러납니다. 그리하여 우리는 고대 전체에 일반적으로 무기적-결정성 모티프들이 압도적일 것을 기대하게 됩니다. 그러나 사람들은 불활성 물질과의 경쟁에 머물러 있을 수 있을까요? 순수한 결정성의 무기적 모티프들에 멈춰있을 수 없었다는 것은 분명합니다. 처음부터 표상목적은 유기적 모티프들을 요구했습니다. 표상목적이 가장 오래된 목적이 아니라고 해도, 그것은 "세계관"이 존재한 이후

로 이집트인에게 의심의 여지없이 존재했습니다. 그러나 사람들은 고대 내내 한때는 마다할 수 없던 유기적 모티프들을 결정화하고자 노력하게 됩니다 (바꿔 말하면 양식화하고자 했습니다. 다만 양식Stil은 다의적인 표현이어서, 회화적 양식, 자연주의적 양식 등으로도 쓰입니다). 양식화한다는 것은 유기물을 가장 단순하고 가장 명료한 형태로, 즉 결정성의 형태로 환원하는 것을 뜻합니다.

우리는 이제 고대 세계관의 내부에서 때때로 무너지기도 하는 두 개의 커다란 영역을 구분했습니다. 1) 오래된 고대 오리엔트의 영역과 2) 새로운 그리스-로마의 영역이 그것들입니다. 그러므로 우리는 양자를 그것들의 차이에 따라 살펴보아야 할 것입니다.

1. 고대 오리엔트 미술

우리는 고대 오리엔트 미술 가운데 고대 이집트 미술에 대해 가장 잘 알고 있습니다. 고대 이집트인은 자연물에서 순수한 신체적 개체성을 보았습니다. 그들은 공통된 고대의 세계관을 가장 엄격하게 대표합니다. 즉 가능하면 영원한 결정성의 아름다움만을 지지하고 운동은 완전히 배제합니다. 우리는 그들이 정신적 기능을 떠올리게 하는 모든 것에 의도적으로 거리를 둔 것을 보았습니다. 그것은 역시 특히나 운동에 적용됩니다. 이집트인이 보기에 운동은 불완전한 것이고 무상한 것입니다 (앞서 살펴본 바와 같이 운동은 결정성의 대칭에 반대되는 완전히 무상한 것이며, 그리스인이나 로마인에게도 그랬지만 특별히 이집트인에게 그렇게 보였습니다). 따라서 운동은 가능한 한 억제됩니다. 그러나 유기적 모티프와 운동은 분리 불가능합니다. 그러므로 문제는 운동에, 즉 유기적인 것에 불가피성을 부여하고, 부동의, 결정성의 인상을 되도록 유지하는 것입니다. 왜냐하면 고대 이집트인은 이러

한 것을 볼 때만 조화를 발견했기 때문입니다.

가장 중요한 유기적 모티프는 물론 인간 형상입니다. 우리는 이집트인이 그에 관하여 결정성의 공준을 어떻게 표현했는지 살펴보았습니다. 즉 그들은 덴마크 고고학자 율리우스 랑에가 1892년에 발견한 이른바 정면성Frontalität의 법칙을 수단으로 했습니다. 고대 이집트의 환조에서는 전부 예외 없이 두상의 정수리에서 성기에 이르기까지 하나의 평면 위에 놓이며, 머리와 몸통은 대칭적으로 이분二分됩니다. 인간 신체의 자연적 대칭 구도는 미술에서 가능한 한 고수되며, 굴절이나 순간적 운동은 억제됩니다. 머리나 몸통은 결코 측면을 향하지 않으며, 신체가 앞이나 뒤로 굽어진 경우에도 늘 직선을 이룹니다. 그리스인도 이미 그것을 알고 있었습니다. 디오도로스Diodorus Siculus는 랑에가 자신의 법칙을 규정한 것과 거의 같은 표현을 써서 이를 이야기하였습니다. 반면에 팔과 다리는 움직일 수 있지만, 극히 절제된 움직임만을 보입니다. 이를테면 팔에서도 최소한 상박은 몸통과 나란하게 표현됩니다. 다리에는 정적인 내딛음이 있습니다. 그리고는 팔과 다리에서 운동능력을 드러내는 모든 것이 억압됩니다. 말하자면 관절의 강조와 같은 것이 그렇습니다. 그럼으로써 운동은 (그리스의 경우와는 반대로) 기계적이고 자동적인 것으로 나타납니다. 요컨대 그들은 걷는 것과 손을 쓰는 것이 인간의 속성으로서 불가피하게 일어난다는 것을 알았지만 그 밖에는 모든 운동을 맹아 단계에 억눌렀습니다. 또한 사람들이 일찍이 정신적인 것의 자리, 영혼의 자리로 찾은 부분에서, 즉 머리와 몸통에서 [운동을 억제했습니다]. ─ 랑에가 그것을 정면성이라고 부른 것은 옳습니다. 여기에는 인물이 엄격하게 정면 시점을 고려하고 있다는 분명한 이유가 있습니다. 사람들은 수천의 고대 오리엔트 형상들에 의해 견고해진 이러한 차이들을 규명하고자 했습니다. 그리하여

다음과 같은 사실들을 지적했습니다.

1) 모든 원시미술이 가진 어색함으로 인해 인물을 대칭적으로 만들기는 더 쉬워집니다. 그러나 그것은 전적으로 원시 미술에 관한 이야기입니까? 우리는 이미 이것이 올바른 표현이 아니라는 것을 보았습니다. 인류가 대칭적 미술 창작을 시작한 것은 어색함 때문이 아니며, 그것은 오히려 자연필연적입니다. 그러나 고대 이집트인은 기술적으로 너무나 대단한 숙련도를 보이기 때문에 적어도 이집트 미술이 후기에 무능함 때문에 부득이하게 대칭성에 한정되었다는 것은 이미 말이 되지 않는다는 점을 덧붙여야 합니다. 따라서 사람들은 대칭성은 원래 그렇게 존재하는 것일 뿐,

2) 일단 존재하는 것을 훼손하고 싶어 하지 않는 오리엔트인의 보수성 때문에,[4] 그리고 끝으로

3) 의례적인 정신으로 인해 그것을 변화시키지 않은 것은 아니리라고 생각하게 되었습니다. 그들은 근대의 오리엔트인 역시 유럽인의 활기에 반해 품위 있고 절제된 행동을 한다고 보았습니다. 그것은 근대의 연구자들이 대단히 좋아하는 계기입니다. 저명한 미술사가들 가운데 뵐플린은 그것을 주요한 요인으로 하여 미술 발전을 설명했습니다. 즉 그는 사람들이 사회적으로 어떻게 행동하고, 어떤 의복을 입는지를 미술에서도 보고자 합니다. 그러한 인식은 옳지만, 그것으로 설명되는 것은 아무것도 없습니다.

이러한 설명의 계기들에는 각기 어떤 진실이 있지만, 그것들은 핵심에 닿지 못합니다. 그러한 계기들은 단지 정면성의 병행 현상들에 불

4. 그러나 오리엔트 역시 완전히 부동인 것은 아닙니다. 그것은 그 나름의 발전사를 가집니다. ─ 이집트 미술 내에도 그러한 것이 있습니다.

과합니다. 그 계기들은 전체적으로 공통의 더 고차적인 요인으로 귀환하게 됩니다. 그것은 결정성의 것은 물론 보수주의와 의례적인 것에 반드시 도달했음이 분명합니다.

고대 이집트인은 결정성에서만 조화를 발견했는데, 이는 그들 세계관이 그들에게 그렇게 하도록 강요했기 때문입니다. 그것은 하나의 형태법칙으로, 말하자면 인간의 신체에 어쨌든 주어지며, 순간적인 운동들에 의해서만 훼방 받는 대칭을 고수하는 것입니다. 그러므로 그들은 인간의 형상에서조차 가능한 한 결정성을 표현하려고 했습니다.

심지어 이러한 설명은 앞서 거론된 세 가지 근거를 전면에 내세운 장본인인 프랑스 연구자 앙리 르샤에 의해서 이미 제기된 바 있습니다. 그는 1895년에 『남부 대학 평론』*Revue des universités du Midi*에서 그러한 의견을 개진하면서 랑에식의 법칙에 대해 논평했습니다.[5] 그는 말하기를, 그리스의 환조는 이집트의 환조와는 달리 모든 부분이 종속되는 하나의 자아를 재현하는 반면, 이집트의 인물상은 각각의 부분들이 서로 알지 못하는 것처럼 보인다고 했습니다. 그것을 두고, 그리스의 조상에서는 생명과 운동과 더불어 사지를 가득 채운 정신적 개성이 드러난다는, 그러나 동시에 이집트의 조상에서는 정신적 개성이 완전히 결여되어 있다는 것 외에 달리 무어라 말할 수 있을까요? 이집트의 조상은 기계적 운동에서 나타나는 신체적 개성만을 보여줍니다. 그러나 이것은 다만 이집트 미술가가 자신이 그것을 달리 해낼 수 있다는 것을 보여 주고 싶었던 것이 아니라, [남들과] 다르지 않게 하고 싶어 했다는 사실을 확인하게 해 줄 뿐입니다. 이집트의 미술가가 고유한 정신적 생

5. [옮긴이] Henri Lechat, "Une loi de la statuaire primitive : la loi de la frontalité", *Revue des universités du midi Tome* I, n˚1, janvier-mars 1895, pp. 1~23 참조.

명을 지닌 그리스의 인물상을 보았다면 그것을 극도로 못마땅하게 여겼을 것입니다. 플라톤은 이집트 인물상의 엄격한 대칭적 자세는 움직이는 조형을 허용하지 않은 사제에 의해 지도되었을 것이라고 말합니다. 이것은 상당히 그럴싸한 이야기입니다(물론 르샤는 이에 대해 회의적입니다). 신왕국에서 사제들은 그럴 수 있는 권력을 가지고 있었으며, 모든 종류의 이집트인이 따르지 않았다면 그 힘을 가질 수 없었을 것입니다. 사제는 단지 전체 민족이 어쨌거나 달리는 원하지 않은 것을 지시했을 뿐입니다. 이에 관련한 위험은 언제나 외부로부터만 올 수 있었고, 사제의 지시는 명백히 이에 대한 것이었습니다. 사제가 지속적으로 가나안의 우상숭배에 의한 감염에 극구 반대하며 설교한 유대인의 경우도 유사합니다.

고대 전체의 미술 창작이 일반적으로 결정성이고-관념적이며-양식화된 것이어야 한다면, 이는 특별히 더 고대 이집트 미술에 해당합니다.

그러나 우리는 고대 이집트 미술에서 그런 점에 모순되는 것으로 보이는 현상들을 만날 수 있습니다. 우리는 사람들이 자연주의적이라고 묘사하고 싶어 하는 형상들을 만납니다. 예를 들면 루브르 박물관의 〈서기〉와 같은 초상 조각들이 그런 경우입니다. 그것은 이미 비례를 넘어서는 개별적 특성을 가집니다. 즉 이미 강력한 운동을 보여줍니다. 나아가 농가의 일상, 사냥이나 공예 활동 등에 대한 묘사도 만나게 되는데, 여기서 우리는 현실의 단면, 풍속과 같은 것을 알아볼 수 있을 것입니다. 그것은 전부 우연적이고 부차적인 운동들로 보입니다. 그것이 어떻게 기본적으로 일반적인 것, 영원한 것, 결정성의 것만을 찾아나서는 미술 창작의 대상이 될 수 있을까요? 거기에 모순이 있는 것처럼 보입니다. 그러나 그것은 단지 겉으로 그렇게 보일 뿐입니다. 미술의

목적을 외적인 표상목적에서 분리하는 순간 그 모순은 사라집니다. 자연주의적인 것으로 보이는 것은 이제 곧 살펴보겠지만 미술의 목적이 아니라 외적인 표상목적에만 있습니다. 그러나 미술사가들은 대단히 일반적으로 이 둘을 혼동하곤 하며, 많은 경우에 양자가 실제로 뒤섞이기 때문에 더 그러합니다. 그러나 두 가지 목적을 가능한 한 날카롭게 서로 구분할 때 비로소 이를 해명할 수 있게 됩니다. 그러려면 상세한 논의가 필요합니다.

초상. 우리는 초상이란 살아 있는 인간의 두상을 가능한 한 자연에 충실하게 불활성 물질로 재현한 것이라고 여깁니다. 모든 시대에 그러한 것은 아닙니다. 오늘날에만 해도 초상은 그러한 정의에 들어맞지 않습니다. 초상이 [모델의 외모를] 닮아야 한다고 믿는 순진한 사람들이 여전히 있다면, 현대 미술의 대변자들이 그러한 생각을 바로잡아 줄 것입니다. 슐체-나움부르크Paul Schultze-Naumburg의 작품을 담은 흑백 도판은 초상이 닮을 필요가 전혀 없다는 것을 보여줍니다. 그것은 미술의 과제가 전혀 아닙니다. 사진이 적당한 때에 발명되었고, 사람들은 미술이 머지않아 초상을 향한 욕구를 더는 충족시키지 않게 되리라는 것을 알았습니다. 초상은 외적인 시각적 현상만으로 완전한 생존능력을 보여야 합니다. 말하자면 그것은 공간, 대기, 빛, 색채 등의 주변 사물들을 가지고서 인과관계들의 여러 조건을 충족시켜야 합니다. 그것이 초상으로 표현된 개인에 부합하는지, 즉 두상에서 불변의 신체성이 재현되었는지의 여부는 부차적입니다. 누군가가 초상에서 개성적 외모를 드러내기를, 즉 자신의 개성적 외모를 보여 주기를 원한다고 해도, 그것은 인간이 실재적 개체라고 보는 이미 극복된 세계관의 여파에 불과한 것이 틀림없습니다. 그러한 세계관은 모든 인간이 다이몬이던 고대나, 사람들이 여전히 어느 정도까지 인간 개인에 대한 다이몬적 관

념을 가지고 있던 가톨릭 중세에는 괜찮았습니다. ― 오늘날 미술은 다른 것에 관련됩니다. 즉 이제 거기에 개체는 없습니다. 개체는 전혀 존재하지 않거나, 좀 더 정확히 말하자면 재현되기에는 너무 작은 분자로서, 대신에 모든 자연현상의 보편적 연관성을 묘사할 수 있습니다. 미술은 그것을 신체적 개체로서가 아니라 동시에 관람자가 보게 되는 시각적 현상들의 복합체로서 재현합니다. 사람들은 어쩌면 그것이 정신 나간 초현대인의 과도한 이론이라고 말할지 모릅니다. 그러나 수백 년에 걸친 초상화의 역사를 추적해 가다 보면 그러한 생각을 바꾸게 될 것입니다. 근대 인상주의의 선구자들은 17세기 홀란트인이었습니다. 그들은 초상을 어떻게 이해했을까요? 렘브란트가 가장 많은 것을 알려줍니다. 〈튈프 박사의 해부학 강의〉[도판 5]에서 그는 시각적-색채주의적 지향에도 불구하고 개별 두상들을 더 명료하고 날카롭게 부각함으로써 각각의 인물들을 개성적으로 즉각 인식할 수 있게 했습니다. 〈야경꾼들〉에서는 시각적 현상, 즉 음영효과를 위해 개성을 상당부분 희생시켰습니다. 렘브란트는 그 점에서 시대를 앞서 나갔습니다. 의뢰인은 이를 마음에 들지 않아 했고, 그로 인해 대중들 사이에서 렘브란트의 명성은 저물어가기 시작했습니다. 그러나 그것은 근본적으로 인과적 맥락에서 출발하여 자연물을 재현하는 미술이 ― 그리고 그것이 홀란트인이 한 일입니다 ― 반드시 물질-개체를 뒤로 물러나게 해야 함을 분명히 입증합니다. 그러므로 가장 현대적인 예술가들이 원하는 것은 다만 정상적인 발전의 선상에 있는 것일 뿐입니다. 이러한 발전이 일정하게 진행되지 않고 반동을 만난다 해도 낡은 것이 단숨에 사라지지 않는 것은 지극히 자연스러운 일입니다. 그러나 홀란트 회화가 우리 시대에 발전하면서 초상에서 개성에 대한 요구가 점차 적어졌다는 것 또한 마찬가지로 분명합니다. 그렇다면 우리는 이렇게 묻습니다. 현

대 초상의 외적 목적은 무엇입니까? 개성의 재현이라면, 의뢰인은 여전히 그것을 원합니다. 예술목적은 무엇입니까? 자연에서 인과적 관계의 재현입니다. 외적 목적과 예술목적은 그렇다면 이중적이며, 여기서 근접하게 일치하는 대신 서로 모순을 일으킵니다. 더구나 오늘날에는 예술목적이 지배적입니다. 우리는 이렇게 예언할 수 있을 것입니다. 외적 목적이 예술목적 아래 완전히 사라지는, 즉 우리가 초상으로 재현되는 것을 포기하는 종말이 올 것입니다.

이제 이집트의 초상으로 되돌아가 봅시다. 여기서도 우리는 예술목적과 외적 목적을 구분해야 합니다. 모든 이집트 미술의 예술목적은 명백합니다. 요컨대 그것은 인칭성Persönlichkeit에 반해 나아갔습니다. 그러나 이집트 초상의 외적 목적은 무엇입니까? 그것은 묘지에서 출토되었으며 사후의 삶에 대한 표상, 즉 카Ka에 근거합니다. 선물을 나르는 인물이나 사냥의 수확물 등을 보여 주는 묘지 벽면의 회화와 부조가 관념적으로 연관되어 있다는 것은 잘 알려져 있습니다. 그 표상은 해당 인물, 즉 인칭적으로 재현된 인물이 그림 속에서 그에게 바쳐진 모든 선물을 피안에서 실제로 누리게 된다는 것이었습니다. 따라서 인칭성이 확실히 중시되었고, 그리하여 조형예술 또한 그것을 고려해야 했습니다. 요컨대 우발성, 인칭성, 무상함이라는 특징들은 예술목적이 아니라 그저 외적 목적에 해당합니다. ― 그 밖에 그처럼 강한 초상성 Porträthaftigkeit을 접할 수 있는 것은 고왕국 시대의 미술에서뿐입니다. 신왕국에서 초상은 일반적 아름다움을 지닙니다. 우리는 이 시기 초상들을 통해 기껏해야 더 많은 왕을 알게 될 뿐이며, 이들은 신들만큼이나 많습니다. 이집트인을 통해 개별적인 것에서 일반적인 것으로 나아가는 발전이 일어난 것이 분명합니다 (가장 일반적인 것을 발견한 것은 유대인입니다). 즉 초상성을 필요로 하는 사후의 삶에 대한 표상은

더 오래된 것이었습니다. 그러니까 여기서도 표상목적이 더 오래된 것이고 예술목적은 새로운 것, 승리한 것이었습니다.[6] 그리스인에게서 발전은 반대 방향으로 일어났습니다. 그러므로 그들은 나중에서야 초상으로 나아갔고, 그것은 일반적인 것 대신 점차 개성적인 것이 되어갔습니다.[7] 이제 자연의 절편이 무엇을 의미하는지도 분명합니다. 그것은 예술적으로 겨냥된 인과관계가 우리의 관심을 끄는 근대적 의미에서의 풍경도 풍속적 장면도 아닙니다. 거기서 관람자가 얻는 기쁨은 단지 표상목적의 효과에 근거합니다. 즉 선물은 초상으로 재현된 인물에게 그림으로 바쳐져야 했는데, 왜냐하면 그렇게 함으로써만 사후에도 그들에게 이 제물이 보장되기 때문입니다. (골상학적인 것은 그 외에 때때로 몸통으로도 확장됩니다. 그것은 정신적인-인칭적인 것이 문제가 아니라는 것을 입증한다는 점에서 중요합니다. 〈서기〉의 가슴이나 〈촌장〉[도판 8]의 불룩한 배가 그런 경우입니다). 이 초상들이 예외적인 것이라는 가장 분명한 증거는 그 숫자가 인물상 중 대단히 소수라는

6. 표상목적과 예술목적의 관계에서 세 가지 경우를 생각해 볼 수 있습니다.
 1) 더 오래된 표상목적은 보수적으로 유지되는 반면, 근본적으로 그와 양립하지 않는 새로운 표상목적이 이미 지배적이었습니다 (근대 미술에서 우리의 초상이 그렇고, 아마도 이집트 미술, 즉 12왕조에서 나타난 『사자의 서』에서 그러합니다. 이러한 인칭적 표상들은 훗날 점점 더 색이 바래집니다).
 2) 표상목적과 예술목적이 조화를 이룹니다. 이 둘은 고전기 그리스 신상에서 동시에 발생하지만, 제정기에 이르면 더는 그렇지 않습니다. 비록 국시로 인해 제우스 신상을 여전히 양산하고 있었지만, 이때 신상과 연합된 표상목적은 이미 극복되었습니다.
 3) 시대를 앞서간 표상목적이 나타나 예술목적은 이를 빠르게 따라잡을 수 없었습니다. 그것은 이집트인의 경우로서, 예컨대 전투 장면을 묘사한 그림이 그러했고, 근본적으로는 거대한 군중이 등장하는 그림 전부가 그러했습니다.
7. 우리는 이런 식으로 사실주의적 초상들에 대해서도 설명할 수 있습니다. 정면성, 부동성, 개별적인 정신적 표현의 결여는 여전히 유지됩니다. (에르만[Adolf Erman, 1854~1937]은 관념적인 이집트 미술과 동시에 이미 자연주의적인 경향이 나타났지만, 그것은 결코 앞으로 나서지 않았고, 분명 제대로 된 기반을 갖지 못했다는 점을 관찰한 바 있습니다.)

사실에 있습니다. 외적 목적이 그것을 요구하지 않을 때, 사람들은 인간 형상의 재현에서 예술목적의 결정성에 대한 요구를 따릅니다.

동일한 현상은 어쩌면 다음과 같은 경우에 더욱더 강하게 드러날 것입니다. 즉 고대 그리스의 미술은 사물을 각기 그 자체로 명료하고 닫힌 신체적 개체들로 파악합니다 (개체와 인칭성은 혼동되지 않으며, 신체와 정신의 경우와 같은 관계에 있습니다). 표상목적이 복수의 그러한 개체들이 서로 어떤 관계를 맺고 있는 것을, 즉 군상을 선보이도록 요구한다면 어떻게 될까요? 고대 이집트의 예술목적은 군상에 반대해야 했습니다. 고대 이집트인은 군상이 그 자체로 조화롭지 못하다고 느꼈을 수 있습니다. 그럼에도 불구하고 표상목적은 고대 이집트 미술이 복수의 인물들을 군상으로 구성할 것을 강제했습니다. 그러므로 우리는 이렇게 묻습니다. 고대 이집트 미술은 군상에 대하여 어떤 태도를 취합니까? 우리는 여기서, 근대 인과율의 미술에 이르기까지 개체를 고립에서 해방하는 모든 후대 조형의 근본적 씨앗을 봅니다.

첫 번째 경우. 부부는 이미 고왕국 시대에 일찌감치 하나로 묶였습니다. 그러한 군상은 역시 기계적인 것이었습니다. 여성은 일반적으로 팔로 남성을 감싸고 (그러므로 여기서 불가피하게 명료한 개체성은 이미 망가집니다), 그럼으로써 자신의 소속을 강조합니다. 그 밖에는 정면성의 법칙이 지배하여, 각자는 개체로서 남아 있습니다. 양자 사이에 어떤 정신적 접근도 없습니다.

두 번째 경우. 세 인물이 부조에 등장하는데, 이들은 두 여신과 그들 사이의 왕입니다. 즉 세 개체입니다. 문제는 그들이 하나의 개체가 되어야 한다는 것입니다. 물론 그것은 신체적 개체입니다. 그러므로 결정주의가 나타납니다. 인물들은 다음과 같이 서게 됩니다.

세 인물은 모두 키가 같습니다 (즉 어떤 지배적인 방향성, 말하자면 결정성의 법칙에서 벗어나는 어떤 결정적인 움직임도 없이 가능한 한 고요합니다). 지배하는 것은

1) 높이가 같은 요소들의 나열과

2) 정8면체에서 볼 수 있는, 대비를 수반하는 대칭입니다. 신들은 동일한 형상을 띠며 움직이지만 서로 반대쪽을 향합니다. 그로부터 유기적인 것이 만들어집니다. 그것은 좌우가 간단히 바뀔 수 있는, 완전히 동일한 요소들을 보여 주는 정6면체에서와 같은 순수한 대칭이 아니라, 대비의 대칭입니다. 대비에도 질서가, 즉 법칙이 있습니다. 완전히 불규칙한 것이 나타났을 때 비로소 모든 질서가 중지됩니다.

둥글림, 비례, 대비는 절반만 결정성인 요소들입니다. 대비는 거기서 앞서 거론된 것들에 덧붙여집니다.

다음으로 한 가지 구성이 등장합니다. 구성이라고 하면 우리는 더 높은 개체성을 창조하기 위해 특정한 질서에 따라 인물들을 조합하는 것이라고 이해합니다. 즉 구성 또한 자연의 개선입니다. 인물들은 우연히 모이는 것이 아니라 미술가의 의지에 따라 보는 이에게 조화로운, 즉 일관된 개별적 인상을 일깨우도록 정돈됩니다. 이집트 미술에서 그것은 결정주의를 통해서만 일어날 수 있었습니다. 모든 인물은 하나의 개체이고, 인물들의 편성은 결정성의 것입니다. 모든 것이 유기적 자연에 반합니다. 그러나 인물들은 최소한 개별적 맥락 안에 놓입니다. 말하자면 그것이 훗날 진보의 모든 혁신이 들이닥치게 될 균열입니다.

정의. 구성은 집단의 결정주의입니다.

세 번째 경우. 더 많은 인물. 묘에서는 또 다른 필연성이 등장합니다. 이 경우 부조나 회화에서 노예들이 망자에게 제물을 바치는 것을

묘사해야 합니다. 한 편에 앉아 있는 사자^{死者}는 큽니다. 반대편에서 그를 향해 오고 있는 노예들은 작고, 모두 키가 같으며Isokephalie 8, 한 줄로 세워집니다.

이것도 대칭의 원리이지만, 중심인물 때문에 그 원리는 깨진 상태입니다. 중심인물은 구성상의 위치가 아니라 크기에 의해 부각될 뿐입니다. 후대의 미술은 이러한 거슬리는 배치를 가능하면 배제했습니다. 우리는 중심인물이 중앙으로 옮겨지고 주변 인물들이 대칭적으로 좌우로 정렬되는 것을 기대했을 수 있습니다. 그러나 거기서 우리는 이집트 스타일의 한계에 부딪히게 됩니다. 이집트 스타일은 부조에서 인물을 측면으로만 묘사합니다 (어째서 그러한지는 입체와 평면의 관계를 다룰 때 알게 될 것입니다). 그러므로 이집트 미술에서 중심인물은 한쪽 편에 놓여야 하며, 따라서 그를 향해 다가가는 나머지 모든 인물은 그 맞은편으로 가게 됩니다. 이집트인은 분명 여기서 결정성의 법칙을 고수하고 싶어 했겠지만 그렇게 할 수 없었습니다. 결정성의 법칙을 고수했다면 표상목적이 무효화되어 버렸을 것입니다. 노예들은 중심인물을 향해 다가가지 않았을 것이고, 중심인물은 그들을 보지 않았을 것입니다. 결국 우리는 예술목적이 표상목적에 부응하지 못하는 것을 보게 됩니다. 둘 사이의 균열이 나타났기 때문입니다. 이집트인은 절대적인 결정주의 구성을 포기합니다. 그러나 그것을 가능한 한 고수하려고 했고, 그리하여 완전히 동일한 요소들의 나열이 나타났습니다.

8. [옮긴이] 독일어 이조케팔리에는 그리스어 이소케팔리아(Ισοχεφαλία)에 해당한다. 같음을 뜻하는 이소스(ἴσος)와 머리를 뜻하는 케팔로스(χέφαλος)가 결합되어 만들어진 용어이다. 이는 재현된 인물들의 머리 높이가 전부 똑같이 묘사되는 경우를 가리키는데, 가장 쉽게 떠올릴 수 있는 사례로 파르테논 신전의 띠부조가 흔히 거론된다.

난이도가 최고조에 달하는 것은 더 많은 인물을 집적해야 하는 경우에서입니다. 수렵화도 그렇지만 특히 전쟁 장면을 담은 그림에서 이를 보게 됩니다. 예를 들면 람세스 2세가 히타이트인과 벌인 전투 장면이 있습니다. 여기서 표상목적은 이집트인이 감당할 수 없는 것이 됩니다. 그들은 충분한 수단을 가지고 있지 못하고 그러므로 예술목적을 포기합니다. 이제 구성은 없습니다. 단지 중심인물, 승리하는 람세스만을 무엇보다 먼저 보아야 하며 따라서 그만이 매우 크게 조형됩니다. 거기에는 동시에 일말의 조화가 있습니다. 즉 강자의 명백한 승리가 있으며, 그것은 명명백백하게 작용합니다. 그러므로 다른 경우에서라면 생각할 수 없을 자연주의적-회화적인 것들이 나타납니다. 그것은 적군의 두상 유형의 개성적 성격들을 드러내는 자연주의와, 인물들을 윤곽선만 볼 수 있을 정도로 가리는 회화적 모티프입니다. 이 두 가지 사안을 그리스인은 그리 멀리까지 추구하지 않았고, 로마인 역시 그러했습니다. 이집트인이 전투화에서 극복한 요소들이 그들에게는 너무 멀리 있어서 그것들을 조화롭게 만들려는 시도조차 포기했다는 증거입니다. 그것은 모든 자연주의적 초상들과 소위 모든 풍속적 자연의 단편에서와 같은 현상입니다. 이집트인은 전투화를 필요악으로서 다루었습니다. 따라서 우리는 상대적으로 짧은 기간 (투스모세 시대, 람세스 시대) 동안에만 전투화를 볼 수 있습니다. 그런 점에서 자연주의적 경향이 때때로 나타났다가 모래 속으로 사라져 버렸다는 에르만의 말은 옳습니다.

대단히 흥미로운 것은 아멘호테프 4세 치하의 일신론 혁명입니다. 그것은 태양을 유일한 신성성으로 인정하였습니다. 에르만은 심지어 그와 나란히 조형예술에서 어떤 특이현상들이 나타난 점에 주목했습니다. 그러나 그것은 양쪽 모두에서 일화적 사건에 그쳤습니다.

인간 형상에 대해서는 이 정도로 합시다. 식물의 재현에 대해서도 정확히 똑같은 것을 말할 수 있습니다. 근본적으로는 두 가지 식물만이 있으며, 이것들이 늘 새롭게 재현되는 것입니다. 그것은 연蓮과 파피루스이며, 더 중요한 것은 연입니다. 어째서 다름 아닌 이 두 가지가 선택되었을까요? 표상목적의 의미 (문화와의 관련성) 때문입니다. 이것들은 그 뒤로 사용목적과 장식목적으로도 이전되었습니다. 즉 표상목적은 유기적 모티프가 무기화되는 순간 그것을 사용목적과 장식목적으로 가게 합니다. 더구나 연은 몇 가지 사영Projektion에서는 (측면상 꽃받침, 로제타, 종려) 각명이 없다면 알아볼 수 없을 정도로 결정화됩니다. 하지만 그와 나란히 대단히 드문 연의 "자연주의적" 재현도 나타납니다. 요컨대 그것은 특수한 표상목적에 연합되어 있음이 분명합니다 (이러한 사례들 역시 자연주의적 초상 인물의 경우와 마찬가지로 전적으로 드문 예외입니다. 자연주의적으로 조형된 나무들의 사례도 있으며, 이를테면 종려나무가 그에 해당합니다).

우리는 표상목적이 때때로 예술목적에 저항하여 예술목적을 무너뜨리도록 요구한다는 것을 압니다. 그런데 이집트인에게 표상목적이 요구한 것은 물론 인칭성입니다. 요컨대 그리스와 로마의 후대 미술이 취한 방향입니다. 거기서 나온 결론은, 표상목적은 새로운 목표를 열고, 사용목적과 장식목적은 보수적이라는 것입니다. 이는 오늘날에도 적용됩니다. 즉 공예, 건축, 장식미술은 가능한 한 보수적이고, 언제나 전형을 만들어내려는 경향을 보입니다. 오늘날 그에 대한 저항이 있지만, 다시 전형으로 되돌아가야 합니다. 조각도 그렇지만 특히 회화는 새로운 길을 찾게 됩니다.

식물 개체들 또한 서로 관계를 맺습니다. 장식문양에서의 이야기입니다. 그러나 여기에 표상목적이 강제한 바는 없습니다. 그러므로 구성

의 결정성 법칙이 최대한 순수하게 관찰됩니다. 이것이 어떻게 벌어졌는지는 그리스인이 동일한 식물 문양으로 만들어낸 것과 비교해 보면 가장 분명하게 드러납니다. 그런 고로 이것은 그리스 미술을 거론할 때까지 보류해 둡시다.

우리는 아직 마찬가지 양상을 관찰할 수 있는 무기적 모티프에 대해서 (즉 건축과 공예에서) 이집트인이 어떠한 태도를 취했는지 질문해야 합니다. 이집트인이 거기서 유기적인 것을 어느 정도까지 용인했는지를 아는 것은 당연히 우리의 흥미를 끕니다.

건축. 가장 오래된 건축물은 피라미드입니다 (모두 같은 형태를 하고 있지는 않습니다). 그러나 전형적인 예는 기자에 있는 세 기의 4면 피라미드입니다. 여기서 결정주의의 여파는 분명합니다. 다시 말해 정8면체를 반으로 자른 형태를 취한 것은 성장이 필요하지 않았기 때문입니다. 좌우 대칭에 날카로운 모서리에 의한 명료한 분할. 그것은 늘 사막의 대지 위에 솟아오른 개체들입니다. 가장 오래된 시기에는 신전은 없고 (이른바 스핑크스 신전이라는 것은 그 의미가 분명치 않은데, 그렇다고 해도 후대의 신전 유형에서 낯선 것은 아닙니다) 묘지가 있습니다. 소위 마스타바가 그것입니다. 흥미로운 점은 이 마스타바가 외적으로 오늘날의 농가 형태를 하고 있으며, 그로부터 고대 이집트의 주거 역시 현대 펠라Fellache[중동과 북아프리카 농민]의 가옥과 같은 형태를 가졌을 것이라는 결론을 타당하게 내릴 수 있다는 것입니다. 이 주거 형태는 피라미드 기초 부분의 형태입니다. 피라미드에서 도출된 것이 분명한 이 형태 또한 더 순수한 결정형인 동시에 개별적입니다. 그로부터 종려나무 뒤로 가옥의 섬들이 딸린 농가 마을의 예술적 효과가 나타납니다. 지붕과 외부의 분절이 없다는 것은 특징적이며 절대적 개체성의 인상을 요구합니다. 뾰족한 윗부분이 사라진 것만이 그 이상

의 의미를 가집니다. 이제는 높이 방향과 더불어 폭 방향도 나타나기 때문입니다. 그 원인은 다시금 운동, 즉 거기서 숨겨진 인간적 욕구이며, 그럴 때 뾰족한 윗부분은 해만 끼칠 것입니다.

신전이 나타날 때 그것은 또한 주거의 형태를 띱니다. 여기서 깨닫게 되는 것은 그러한 개별 주거들 또는 개별 신전들이 조합될 때에도 그것들은 여전히 개체로서 나타나려는 노력을 드러낸다는 점뿐입니다. 이를 깨는 것은 증가하는 운동의 방향에서 두 가지 기본요소뿐입니다. 1) 오목쇠시리로 벽의 상부를 수평 마무리합니다. 피라미드 기초부분의 단면은 기념비적 작품에서 거칠어 보입니다. 어째서 곧장 오목쇠시리가 선택되었는지를 설명하기는 쉽지 않습니다. 그것은 우리가 그림에서 머리에 씌워진 모습을 보게 되는 깃털 장식 관을 모방한 듯합니다. 어쩌면 건축가는 지붕이 놓이지 않았다는 점을 명확히 보여 주기를 원했고, 건물을 흡사 깃털 장식을 머리에 쓰는 것으로 마무리한 사람처럼 제시한 것일 수도 있습니다. 우리는 또 한번 이집트인이 표상 목적을 제어할 수 없었고, 유기적인 것을 그리스인이 했을 만한 것 이상으로 대단히 노골적으로 제시하고 있는 상황을 보게 됩니다. 2) 필론들은 (주거형태에서도) 주신전 앞에 위치하며, 그 위로 솟아올라 한층 더 높은 통일성 속에서 통합을 예비합니다. 하지만 그러한 통합은 이미 순수한 개체성의 파괴를 의미합니다. 그러나 고대 이집트인은 후대의 중앙집중형 건축에 존재하는 것과 같은, 실제로 더 높은 차원의 개체성으로의 복잡화에 도달할 수 없었습니다. 다만 그것을 위한 도움닫기였을 뿐, 이러한 방향에서의 발전은 계속되지 못했고, 이집트인에게서 모든 것은 그 반대로 몰려갔습니다. 따라서 이집트 건축 전반에 걸쳐서 외관은 가능한 한 결정형의 개체성을 보존하게 됩니다.

건축의 내부는 입체와 평면의 관계라는 관점에서 좀 더 잘 관찰할

수 있습니다. 공간에 대한 물음이 여기서 개시되기 때문입니다. 그러나 모티프에 대한 물음은 여기서도 독립된 버팀대, 즉 지주Pfeiler와 원주 Säule에 관련해 적용됩니다. 지주는 분명 더 엄격한 결정성을 띠고, 원주는 유기적-유동적입니다. 여기서 가장 중요하게 확정되는 것은 이집트 건축에서 가장 오래된 독립 기둥은 우리가 아는 한 (4왕조 시기의) 원주가 아닌 지주라는 점입니다. 사카라의 고왕국 시기 마스타바에서는 4각 지주가 발견되며, 기자의 이른바 스핑크스 신전에서도 마찬가지입니다. 베니하산에서는 (중왕국, 12왕조) 이미 원주가 등장하지만 여전히 지배적인 것은 지주이고, 그것은 이제 8각과 6각 지주입니다 (결정성의 조형). 심지어 24각 지주마저 있습니다. 때때로 그 측면에 홈이 나 있습니다＝세로홈Kannelur. 이것은 유기화를 뜻합니다. 이집트인은 거기서 그리스인보다 멀리 나아가지 않았습니다. 그와 나란히 베니하산에서 식물 형태를 한 원통형 원주Rundsäule가 등장했습니다. 즉 표상목적이 원통형 원주를 탄생시켰습니다. 신왕국에 이르러서야 원주는 규칙적인 것이 됩니다. 또한 중요한 것은 가장 오래된 원주들이 유기적 분절을 모방한다는 것입니다. 그것들은 요컨대 식물 도상, 특히 연 줄기를 모방했습니다. 유기적 모티프를 무기적 기능에 집어넣은 것은 다시금 표상목적입니다. 이집트인은 역시 표상목적을 극복할 수 없었습니다.

공예가 유기주의에 더 많이 열려 있었다는 것은 이해할 만합니다. 둥글림은 여기에 이미 압도적으로 침투해 있습니다. 공예품들이 그 사용목적에 따라 (인간의 손에서) 지속적인 운동 속에 존재해야 한다는 점에서 이를 이해할 수 있습니다. 또한 유기적 모티프가 공예의 목적에 직접 적용된 것도 입증되었습니다. 예를 들면 도구의 손잡이를 인간 형상으로 만들거나, 그릇을 동물의 신체 모양으로 만드는 것 등이 있

습니다.

그 외의 고대 오리엔트 미술, 특히 셈족 미술은 그리스 미술로 가는 이행의 단계로서 흥미롭습니다. 그러나 우리의 목적을 생각하면 아마도 발전의 주요 지점들을 강조하는 일을 먼저 서둘러야 할 것입니다. 그 지점들은 1) 이집트, 2) 고전기-그리스, 3) 헬레니즘-로마입니다. 내가 아시리아 미술을 누락함으로써 근본적인 허점을 노출한 것은 아니라는 점을 입증하기 위해 이 미술에 대해 몇 가지만 짚고 넘어가겠습니다. 정면성의 법칙은 랑에에 의해서도 아시리아 조상에 부합하는 것으로 지적되었습니다. 아시리아 미술에서 이른바 문장 양식Wappenstil의 대칭적 구성, 예컨대 두 마리의 그리핀이 중앙의 소위 성수聖樹 양쪽에 자리하는 구성은 유명합니다. 아시리아인의 장식술에서도 고대 이집트 미술의 경우와 동일한 법칙들이 성립했다는 점을 덧붙이도록 합시다.

2. 그리스에서 고대 미술의 정점

그리스인은 유기적 자연물을 시종 물체적으로 파악하며, 개체 또한 물체적 개체로서 파악합니다. 그러나 그리스인은 그와 나란히 정신적인 것도 통용되도록 했습니다. 그들과 신성 사이는 그다지 날카로운 간극으로 갈라져 있지 않습니다. 그들에게 사이스에 대한 감춰진 이미지는 없었고, 그들은 거리낌 없이 사이스의 페플로스를 들췄습니다.[9]

9. [옮긴이] 사이스는 나일강 서안에 자리한 고대 이집트의 도시이다. 전쟁과 직물을 관장하는 신 네이트의 주요 성소가 이곳에 있었다. 네이트는 그리스의 아테나에 종종 비견되는 신으로, 고대 그리스인은 이 점을 의미 있게 받아들였던 것으로 보인다. (예컨대 헤로도토스의 『역사』 여러 곳에서 쉽게 이런 언급을 발견하게 된다.) 한편 페플로스는 고대 그리스 여성 의복의 하나이다. 따라서 그리스인이 사이스의 페플로스를 들췄다는 본문의 내용은 그들이 종교의 영역, 또는 정신적인 것을 신비화하는 대신 실증적 태도

그리하여 그들은 종교와 경쟁하고, 종교에 맨몸으로 부닥치는 철학 또한 가졌습니다. 이집트인은 그렇지 않았습니다. 하인리히 브룬Heinrich Brunn은 어떻게 정신적인 것에 대한 고려가 그리스 미술의 전형적인 본질을 만들어냈는지를 설명했습니다. 유감스럽게도 이러한 설명은 그 자신의 젬퍼주의 때문에 망쳐졌습니다. 그리스인에게 정신적인 것은 우선 전적으로, 신체적인 것과 본질적으로 다르지 않은 것으로 나타납니다. 철학에서 이것은 예컨대 데모크리토스Democritus가 혼이라는 실체, 즉 특별히 섬세한 실체이면서 물질인 것을 받아들인 데서 나타납니다. 신체적인-3차원적인 것은 전적으로 여전히 본질적입니다. 그러나 이 3차원적인 것에서 정신적인 것의 존재는 분명히 인정됩니다.

그러므로 그리스인의 세계관이 고대 이집트인의 세계관과 근본적으로 달랐으리라고 여긴다면 이는 오산일 것입니다. 오히려 이 둘은 대체로 일치합니다. 그것은 미술에서 곧 나타납니다. 우리는 이집트인에게서 자연주의적이고 풍속적인 특성들을 발견했습니다. 그리스인이 원래부터 본질적인 것으로서의 정신적 운동으로 나아갔다면, 그들은 자연스럽게 이집트인을 넘어서서 자연주의로, 풍속적인 것으로 더 나아갔을 것이 분명합니다. 그러나 우리는 사태가 정반대로 흘러갔음을 깨닫습니다. 즉 고전기 그리스인에게는 이집트인의 경우와 같은 개성적인 초상유형과 그렇게 성격이 뚜렷한 이방인의 얼굴이 없었고, 이집트의 전투화와 같은 회화적 중첩과 방만한 구성이 없었으며, 이집트의 개별 사례들에서 보게 되는 자연주의적 식물재현도, 식물 모양 원주도 없었습니다. 이 모든 경우에 그리스의 사례들은 훨씬 더 결정성을 띠었습니다. 그것은 그리스인에게서도 신체적 개인주의, 결정주의, 양식주

로 취급하였다는 관점을 드러낸다.

의가 처음부터 중심과제였음을 입증합니다. 그러나 거기서 그들은 정신의 운동, 유기적인 것, 생명의 진실을 얼마간 허용하며, 유기적인 모티프를 비로소 결정성의 예술목적 아래 둘 수 있었습니다. 이집트인에게서 양자는 물과 기름처럼 양립할 수 없는 대립항으로 나타났습니다. 반면 그리스인은 올바른 평형을 발견합니다. 그들은 적당한 둥글림과 운동을 통해 결정성의 것을 유기화합니다. 이를 위해 그들은 유기적인 것을 점차 더 잘 결정화할 수 있게 됩니다. 결정=아름다움, 유기체=생명의 진실. 고전기의 그리스인은 아름다움과 생명의 진실 사이의 평형을 찾았습니다. 그것은 짧은 정상 구간, 이른바 고전기입니다. 그러나 우리는 거기에 이르는 오르막길, 즉 초기 그리스 미술을 일별해야 합니다.

초기 그리스 미술

그리스인이 고대 오리엔트인의 어깨 위에 올라서서 그 이상의 조형을 해냈다는 것은 이제 상당히 인정되는 사실입니다. 그리스인은 고급 미술의 창조에 대한 최초의 자극을 고대 오리엔트인에게서 받았습니다. 그럼으로써 그리스인은 시작에 들어가는 노력을 아꼈고, 어쩌면 그들이 발전의 더 고급한 단계로 넘어갈 수 있었던 것도 그 덕분일 것입니다.[10] 고대 이집트 미술과 초기 그리스 미술의 관계를 가장 잘 보여주는 것은 서기전 6세기 조상인 〈테네아의 아폴론〉입니다. 그것은 이집트 조상으로 보일 만큼 전반적으로 대단히 결정성을 띱니다. 이것은 정면상이고, 이미 많은 이집트 인물들이 한 팔을 들고 있었음에도 양팔을 대칭적으로 내리고 있습니다. 요컨대 외적 운동에 관해서는 오

10. 어쩌면 그것은 로만족과 게르만족의 진보와 전적으로 유사합니다. 이들 역시 낮은 단계에 고도로 형성된 미술을 알게 되었고, 일정한 시간이 지난 후에는 그것을 능가했습니다.

히려 퇴행하고 있습니다. 그러나 다리를, 복사뼈와 무릎을 봅시다. 관절이 날카롭게 강조되어 있으며, 그것은 운동능력의 표현입니다. 그리스의 예술목적은 처음부터 그다지 외적 운동에 가 있다기보다는 내적 운동능력을 향합니다. 즉 신체를 뜻대로 움직이는 내적 의지가 존재합니다. 그러나 모든 계기적인 외적 운동은 부조화한 것으로 여겨져 억압됩니다. 이러한 운동능력은 생명의 진실을 향한 모색으로 기술될 수 있습니다. 그러나 이것은 동시에 아름다움의 침해로 작용합니다. 고대 이집트의 인물들은 그다지 모나고 조야하지 않습니다. 물론 이집트인이 자연주의적인 것을 추구할 경우 그들은 더 조야하고 과장된 성격화를 드러냅니다.

〈테네아의 아폴론〉은 6세기의 작품입니다. 위에서 언급한 경향이 이렇듯 뒤늦게 발현했을까요? 그것은 이미 더 오래된 작품들에서 입증됩니다. 가장 오래된 사례는 이른바 미케네 미술입니다. 이 미술에서 중요한 것은 주로 장식술입니다. 그리고 미케네 장식술에서 우리는 식물 문양 장식의 처리가 〈테네아의 아폴론〉에서와 동일한 방식임을 보게 됩니다. 모티프들은 여러모로 이집트에서 차용한 것이며 적어도 차용된 것들은 오랜 시간 지속하였습니다. 그러나 모티프들의 결합은 이집트의 사례와는 다른, 더 내적인 것이 되었습니다. 물결치는 덩굴의 고안. 그로부터 내적 필연성이 목소리를 내며 분명한 방향성이 드러납니다. 이집트인은 단순히 실존하는, 존재하는, 외적으로 결합된 모티프들을 제공합니다. 그것은 순수한 열께입니다.

덩굴에서 동시에 모티프들을 결합하는 문제, 즉 모티프들을 묶는

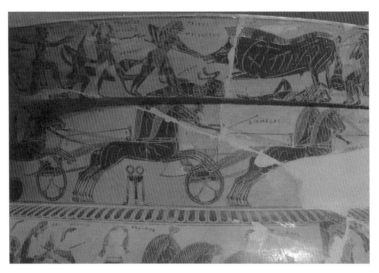

도판 33. 〈프랑수아 도기〉 A면 중 칼뤼돈의 멧돼지 사냥, 서기전 570~565년경, 흑색상 크라테르, 도기 높이 66cm, 피렌체, 고고학 박물관

문제가 해결됩니다. 초기 그리스 미술은 형상을 어떤 식으로 묶었을까 요? 여기서도 초기 그리스 미술은 극단을 배제했습니다. 그들은 한 화 면 안에 전투의 혼돈이 재현되는 전투화를 그리지 않았습니다. 그들 은 띠 모양의 배치만을 알았습니다. 〈프랑수아 도기〉[도판 33]가 그러한 예인데, 거기서 인물들은 견고한 지면 위에 나란히 서서 움직이고 있습 니다. 그것은 이미 부분들을 구획하는 고전적 방식입니다. 다른 한편

그들은 이제 중심인물을 가장 크게 만듦 으로써 외적으로 강조하는 방식을 취하지 않습니다. 모든 인물은 어린아이가 아니고서는 거의 같은 크기로 묘사 됩니다. 중첩은 이를테면 두 사람이 앞뒤로 위치하는 식으로 나타나지 만, 그 이상은 아닙니다. 거기서 훗날에는 역시 사라져 버리는 이집트 주의가 드러납니다. 사람들은 구상적인 표상목적의 재현이 등장하는 도기화에서 후대에서 쓰이는 것과 같은 의미의 닫힌 구성을 아직 추

구하지 않았습니다. 500년 이전의 그리스인은 아직 거기까지 도달하지 않았으나, 그러한 징후는 존재했습니다. 예컨대 프랑수아 도기에 그려진 '칼뤼돈의 멧돼지 사냥'[도판 33]에서 중심모티프 — 멧돼지 — 는 정중앙에 자리하고 좌우로 각기 다섯 열의 사람들이 배치되어 있습니다. — 말들이 두 마리씩 묶여있는 방식은 흥미롭습니다. 표상목적은 제어되고 있지 않아서, 트로일로스의 운명에 관한 서사는 분리되지 않은 채 나열된 서로 다른 장면들로 나타나며, 그것들은 단지 내적 의미를 통해서만 서로 연결됩니다. 그리스적 관념은 아직 발견되지 않았지만, 사람들은 이미 그것을 향해 나아가고 있습니다.

무기적 모티프. 이 또한 여기서 중간적 위치에 있습니다. 각진 지주는 이제 없고, 예외적인 경우를 제외하면 전체적으로 세로홈이 난 원주들만이 나타나지만, 반은 자연주의적인 식물 형태 원주 역시 없습니다. 엄격하게 결정성을 띤 것도 없지만 유기적인 것은 훨씬 더 결정화됩니다. 주두(그것이 드러내는 내적 긴장을 간직한 에키노스Echinus)의 처리는 다시 이음매에서 내적 운동능력을 보여 주는 것을 목적으로 합니다. 그러나 원주는 고요한 = 정면의 인상을 줍니다.

고전 미술

고전 미술은 잘 알려진 영역이므로 지극히 한정적인 부분만 거론해도 괜찮을 것입니다. 우리는 다시 개체성과 결정주의에 대해, 집단과 구성에 대해 질문합니다. — 개체성과 결정주의. 사람들은 정면성의 법칙이 500년 이후 마침내 종식되었다고들 말합니다. 몸통과 머리가 더는 엄격하게 대칭적이지 않고, 측면으로의 움직임이 허용된다는 점에서 정면성의 법칙은 깨어졌습니다. 그러나 정면성 — 정면시점Frontansicht — 은 유지됩니다. 즉 인물은 하나의 넓은 면 쪽에서 보이도록 구상됩

니다 (그것이 반드시 이마를 정면으로 할 필요는 없습니다). 평면과 입체의 관계에서 그것을 더 분명하게 관찰하고 논의할 수 있습니다. 그러나 여전히 인간의 (자연물 일반의) 개체성이 고수되고 있었다는 징후가 있으므로, 이 또한 언급되어야 합니다. 정면시점은 사물들이 병치되고 함께하기 위한 선결 사항인 공간의 부정을 뜻합니다. 동시에, 불명확성을 낳고 닫힌 개체성을 흐리는 그림자는 기피됩니다. 정면성의 법칙은 여전히 작동하지만, 차츰 깨져갑니다. 폴뤼클레이토스와 뮈론, 페이디아스와 프락시텔레스는 그것을 고수했습니다. 뤼시포스에 이르러 비로소 이러한 금기가 깨져졌습니다[도판 34]. 그러나 그와 더불어 고전기 또한 종말

도판 34. 뤼시포스, 〈(먼지와 땀을) 긁어내는 남자〉, 서기전 350~325년경 그리스 청동상의 로마 시대 복제, 대리석, 높이 205cm, 로마, 바티칸 박물관

을 고했습니다.

그러나 견고한 대칭은 500년경에 이미 깨졌습니다. 측면으로의 움직임들이 나타납니다.[11] 그것은 점차 강화되어서 프락시텔레스에게서

11. 그러나 전후로 움직일 경우 인물은 측면에서 보여야 합니다.

는 거의 양식화되다시피 했습니다. 이런 사실은 이 거장에게 오로지 측면 운동만이 허용되었다는 것을 입증합니다. 이렇듯 결정주의는 깨졌습니다. 무엇이 그 자리를 대신하게 될까요? 미술가들은 자연이 유기물에서 하는 것과 같은 방식을 취합니다. 그들은 전체는 물론 세부에서도 대칭이 이곳저곳에 나타나도록 했습니다.

전체의 대칭. 좌우는 이제 엄격하게 대칭적이지 않지만, 선들은 균형을 이루어야 했습니다. 즉 대비Kontrast가 콘트라포스토로, 다시 말해 대칭적 상응 속의 대비로 상승되었습니다. 사지의 운동은 대칭적으로 맞섭니다. 그럴 때 두상 또한 중요합니다. 요컨대 운동은 원칙적으로 자유롭지만, 그러한 가운데서도 우리는 그 운동이 어떤 질서를 따르며 이 질서가 조화를 만들어낸다는 것을 알게 됩니다. 고전 시대에 이 콘트라포스토의 법칙이 깨진 것으로 보이는 사례에서 우리는 일반적으로 그 곁에 중심을 잡아줄 만한 두 번째 인물이 서 있다는 것을 생각해야 합니다. 〈하르모디오스와 아리스토게이톤〉[도판 35]가 그런 예입니다. 폴뤼클레이토스의 〈큰 창을 든 남자〉Doryphoros[도판 32]는 지

탱하는 다리와 체중이 실리지 않은 다리를 고안해 냈으며, 그것이 콘트라포스토의 뿌리입니다. 조화는 이제 대칭에 깃들지 않으며, 부분들은 더는 완전히 동질적이지 않으므로 적어도 완전히 서로 맞세워져야 합니다. 그럴 때에야 비로소 여전히 대칭이 가능합니다. 그 도식은 고대 전체를 관통합니다

(〈프리마포르타의 아우구스투스〉, 라테란의 〈콘스탄티누스〉상, 석관에 새겨진 기독교 조각들). 그것은 후대의 모자이크에서야 방향을 바꾸었고, 그로써 새로운 미술이 시작되었음을 입증했습니다. 그것은 전성기 르네상스에 소생됩니다. 라테란의 〈소포클레스〉는 뤼시포스 이

후 완성된 양식의 사례입니다. 이제 정면시점은 없습니다. 관념적인 그리스적 개념은 완전히 자유로운, 그리고 사지를 절대적 힘으로 통제하는 신체를 수반하는 최고도의 신체적 운동능력입니다. 굴절의 대각선 상응. 두상의 성격은 최고도의 정신적 운동능력에 있습니다. 순간적인 것은 전혀 없습니다. 두상은 말하자면 정면을 곧장 바라보는 옛 정면시점에 대한 대응항입니다. 성격이란 오로지 특수한 개성적인 것이라는 점에서 두상에는 성격이 없다고도 하겠습니다.

부분들의 대칭. 곧 살펴보게 되겠지만 유기적 운동이 분명히 드러남에도 불구하고 결정주의 또한 가능한 한 보존됩니다. 규칙적인 얼굴의 특징, 규칙적인 몸통. 그러나 부분들에서 결정주의는 그 두 번째 측면, 즉 부분의 명료한 분리에서도 나타납니다. 물론 그것은 뾰족한 모서리를 통해 나타나는 것이 아니며, 둥글림이 전체를 지배합니다. 그러나 몸통의, 두상의 개별적인 부분평면들은 대단히 명료하게 병치됩니다. 이것 또한 그림자를 최대한 배제함으로써, 즉 최대한의 평면성을 통해서 성취됩니다. 그러나 다시 한번 이러한 결정주의가 가진 정면성의 붕괴가 대체 왜 일어났는지 떠올려 봅시다. 그것은 인간에게서 정신적 요소, 즉 활기를 조망하기 위해서, 그것도 운동에 의해 조망하기 위해서입니다. 운동은 전체적으로 이미 콘트라포스토에 의해 약화되고 또한 정면성에 의해서도 약화됩니다. 그리고 순간적 운동은 순간적인 것 전체와 마찬가지로 원칙적으로 배제되었습니다. 그러므로 그것들은 주로 부분들에서 표현되어야 했습니다. 요컨대 부분들은 어떤 운동이든 할 능력이 있어 보이게 조형됩니다. 그것은 무엇보다 특히 관절의 연결을 강조함으로써 이루어집니다. 여기서 자연스러운 1) 우연적 개성적 성격을 가지며 2) 그림자를 드리우는 더 날카로운 조소가 등장합니다. 우리는 생명의 진실에 대한 인상을 환기해야 하는 요소들이

어떻게 곧 자연주의적-회화적 의미에서 작용하는지를 보게 됩니다. 그러나 그럼에도 불구하고 결정성의 아름다움과 유기적 생명의 진실 사이의 완전하고 조화로운 평형이 고전 미술을 지배한다는 것이 원칙입니다. 순간적인 것은 정신적 관점에서 거의 완전히 억압됩니다. 두상은 정신적 삶을 영위하는 최고의 능력을 갖춘 것으로 보이지만, 통상 무관심해 보이며 어떤 감정도 드러내지 않습니다. 이 미술은 여전히 (하나의 평면에 고정되어) 줄곧 공간을 부정하고 있습니다. 이 미술은 시간(순간적인 것)을 부정합니다.

집단을 묶을 때는 어떻게 됩니까? 근본적으로 고전 미술의 견해도 군상을 구성하는 것, 즉 더 높은 차원의 통일성 속에 복수의 개체들을 함께 묶는 것과 모순을 일으킵니다. 왜냐하면 1) 복수의 개체가 존재하는 것으로 이미 가장 엄격한 개체성이 깨진 것으로 보이고, 2) 그 개체들 사이에서 자연스럽게 정신적 동인을 추론하게 될 것이 불가피하며, 3) 복수의 개체는 말하자면 한 공간 속의 병치를 뜻하며, 거기에는 종종 표상목적의 결과로 (예컨대 팔로 감싼다든지 하는 부분적인 것일지라도) 앞뒤로 중첩되는 경우가 생기고, 4) 인물들 사이의 상호관계는 거의 언제나 순간적인 어떤 것, 즉 시간 개념을 내포하기 때문입니다.

이집트인은 이러한 모순을 극복할 수 없었습니다. 그리스인은 생명의 진실, 즉 공간과 시간을 용인한 덕분에, 다시 말해 더 고차원의 가동성Beweglichkeit 덕분에 그것을 극복할 수 있었습니다. 그리스인에게도 그것은 모순이지만, 그들은 그럼으로써 모순을 덜 느껴지게 만들 줄 알았습니다. 이는 환조에서 가장 자제되는데, 바로 여기에 공간적이고 시간적인 맥락, 즉 개체성의 붕괴가 가장 손에 잡힐 듯이, 즉 가장 성가시게 존재하기 때문입니다. 조각 군상은 언제나 예외입니다. 이를테면

〈하르모디오스와 아리스토게이톤〉[도판 35]가 그렇습니다. 우리는 이들이 대칭적으로 서로 결부된 방식을 이미 살펴보았습니다.

그 밖에 신전 박공 위의 인물들이 고려됩니다. 여기서도 개성은 아직 날카롭게 강조되지 않습니다. 인물들은 종종 완전히 고립되고, 오로지 보는 이를 위해서만 거기 있습니다. 드물게 둘, 더 드물게 세 인물이 상호 결합하지만, 그들은 자

도판 35. 크리티오스와 네시오테스, 〈참주살해자들(하르모디오스와 아리스토게이톤)〉, 서기전 477~476년경 그리스 청동상의 로마 시대 복제, 대리석, 높이 195 cm, 나폴리, 국립 고고학 박물관

세를 취하고 있을 뿐, 열렬히 서로 관계를 맺고 있지는 않습니다. 이러한 군상에서 질서를 만들어내는 결성정의 법칙은 신전 박공[도판 10]에서 가장 명료하게 전개되며, 이는 사용목적과 예술목적이 교차하는 한 가지 경우입니다. 다시 말해 이것은 대비의 거의 순수한 대칭으로, 중앙의 중심인물(예컨대 아테나)이 지배적인 요소로 나타나고, 좌우로 엄격한 대응이 이루어집니다. 그것은 단순히 외적, 신체적인 것뿐 아니라 가능한 한 내적, 정신적인 것이기도 합니다. 요컨대 다시 내적 결합이 나타납니다! 그러므로 둘 다이지만, 즉 신체와 정신 모두이지만 정

신은 아직 신체적 법칙에 속박되어 있습니다.

고전적 구성은 2차원의 평면, 즉 부조와 회화에서 가장 자유롭게 움직입니다. 여기서 인물들은 여전히 하나의 평행면 위에 배분되고 (이집트의 경우에서처럼) 입체감 역시 필수적인 정도로만 표현됩니다. 그러나 이집트의 평면작업과는 달리, 그리스의 경우 신체를 정면에서 보여줄 수 있다는 장점, 즉 하나의 평행면에 있기만 하다면 임의의 모든 방향에서 보여줄 수 있다는 장점이 있었습니다. 구성은 일반적으로 환조에서 관찰했던 것과 같습니다. 즉 대칭의 구성이거나 콘트라포스토의 구성입니다. 일반적 균형이 산출됩니다. 중앙은 물론 그 자체로 강조되지만, 그렇다고 해서 신전 박공에서처럼 정점을 지나치게 높이 만들지는 않습니다. 그랬다면 그 방향을 너무 크게 강조하게 되었을 것인데, 그리스인이 이를 감내한 것은 박공의 경사면 때문에 어쩔 수 없었던 경우로 보입니다. 그리스의 석관에서도 이 법칙은 통상 관찰됩니다. 예를 들어 시돈에서 출토된 〈알렉산드로스 석관〉의 긴 두 면에서 색채는 그 법칙을 지지했을 것이 분명하므로, 다색이되 색채주의적이지는 않았을 것입니다. 이에 관한 사례들은 주로 도기화에서 찾아볼 수 있습니다 (테오도르 슈라이버가 발전의 단계들을 간략히 정리했습니다). 예를 들어 알도브란디니의 〈혼인〉을 살펴봅시다. 공간에 대한 암시는 이미 나타나지만 방과 방 사이에 문을 묘사하지 않는 것이 로마 시대에도 여전히 반복됩니다! 그러나 그리스인 역시 표상목적을 장악하지 못하는 경우들이 있었습니다. 이는 프리즈에 해당합니다. 프리즈는 연속적 재현으로서 그 본질은 모든 개체의 격리에 맞서 싸우는 데 있습니다. 동시에 그와 더불어 시간과 공간이 파고듭니다. 시간과 공간은 더는 밀려나지 않습니다. 그것은 순수하게 순간적인 현상들로 구성된 행렬입니다. 거기에 전체의 결정형 개체성을 위한 자리는 없습니다.

파르테논의 판아테나이아 행렬을 예로 들어봅시다. 여기서 관람자는 인물들 각각을 자립적인 것으로 취급해야 하며 거기서 조화를 발견해야 하지만, 표상목적을 통해 계속해서 운동을 납득해야 합니다. 전체를 파악할 때 조화는 이집트인에게서 나타났던 것처럼 단순히 정렬(이소케팔리아)에 의해서만 나타나지만, 이것만으로는 대단히 불충분하기 때문입니다. 그러므로 프리즈는 그리스 미술에서 전복적 요소입니다. 그것은 회화적 구성으로 나아갑니다. 이소케팔리아가 없었다면 파르테논에서도 이미 그러했을 것입니다. 이집트 회화와의 몇 가지 차이점을 더 언급할 수 있겠습니다.

1) 이집트인은 당대의 (람세스의) 전투를 재현했지만, 그리스인은 [신화 속] 영웅들의 전투를 재현합니다.

2) 그리스인은 이방의 종족(에기나인)을 이집트인만큼 극단적으로 성격화하지 않습니다.

3) 그리스인은 전투에 참여하는 사람의 수를 제한하며, 혼란의 인상을 불러일으키고자 하지 않고 개별 결과만을 제시합니다.

이 모든 것은 이집트 회화에 비해 "관념적"입니다. 그에 반해 그리스 회화에서 "자연주의적"인 것은 개별 인물을 처리할 때 나타납니다.

계속해서 그리스의 고전기 미술은 평형, 즉 결정형의 것과 유기적인 것이라는 양극단의 중개로 나타납니다. 그리스인은 람세스의 전투 장면에서 나타나는 불분명한 혼잡을 기피하지만, 두 여신 사이의 왕과 같은 경직된 대칭적 구성 역시 배제합니다.

무기적 모티프. 여기서도 공간과 시간은 원칙적으로 여전히 부정됩니다. 신전은 전면적으로 그 자체에 한정된 개체입니다. 그리스 신전은 간단히 이집트 신전의 경우처럼 증축에 의해 확대할 수는 없었습니다. 그 내부 또한 공간 효과에 근거하지 않습니다. 이를테면 바로크 양식

에서처럼 순간의 운동을 불러올 수 있었을 장치도 여기서는 의도적으로 배제된 것으로 나타납니다. 다만 운동능력에 대한 요구는 그리스 신전에서 커지는 것으로 보입니다. 요컨대 도리스식 원주와 나란히 주각柱脚이 있는 이오니아식 원주가 나타납니다.

고대 후기 미술

알렉산드로스 대제와 더불어 고대 세계관과 고대 미술의 쇠락기가 시작됩니다. 그러나 그것은 여전히 고대의 세계관이고 미술이었다는 점을 잊어서는 안 됩니다. 그것은 고전기 그리스인이 창조한 대로 콘스탄티누스 시대까지 신들의 유형이 계속해서 반복되는 데서 외적으로 나타납니다.[12] 신들의 유형뿐만 아니라 고전 미술의 다른 많은 유형이 그러했습니다. 서기전 5세기 영웅의 전투가 서기 3세기 석관에 나타났습니다. 이런 점들이 예전부터 관찰되었고, 최근까지도 연구자들은 고대 후기는 서기전 5세기와 4세기에 창작된 것을 전적으로 반복하기만 했을 것이라고 여겼습니다. 그렇기 때문에 알렉산드로스 대제부터 콘스탄티누스 대제에 이르기까지의 여섯 세기는 단지 고대 미술의 쇠락기라는 관점에서만 취급되고 해석되었습니다. 그러나 최근에 사람들은 이 미술이 동시에 상승선도 따랐음을 깨닫게 되었습니다. 그들 중 일부는 그 상승 때문에 하강은 잊은 듯이 보입니다. 즉 그런 사람들은 고전 미술과 특히 로마 미술 사이에 건널 수 없는 분리벽을 세우려고 합니다. 반면 옛 관점의 대변자들도 여전히 있는데, 특히 고전 고고학자들 중에 많습니다. 미술에서 후대의 모든 이에게 가장 분명한 선구자는 뤼시포스였다는 것도 옳습니다. 실제로 진실은 그 사이 어딘가에

12. 기독교도들은 서기 4세기까지도 이교도들을 헬라스인이라 불렀습니다.

있습니다. 고대 미술사의 이 최종적인 큰 시기는 일신론과 이교적 다신론에 모두 속합니다. 처음에는 이교적 고대가 우세하지만, 끝에는 자연스럽게 새로운 일신론의 미술이 득세합니다. 다만 후자가 언제 우세해졌는가가 문제인데, 왜냐하면 그때 소구분의 경계가 정해졌을 것이기 때문이고, 알렉산드로스에서 콘스탄티누스에 이르는 전체 시기 내에서 구획이 필요하기 때문입니다. 지금까지는 디아도코이 시대의 그리스-헬레니즘 미술과 제정기 로마 미술을 구별했습니다. 나는 이 구별을 인정할 수 없습니다. 나는 제정기 로마 미술 역시 안토니누스 대까지는 아직 고대에 가깝게 성격화된다고 여깁니다. 그것은 아직 고조된 생명의 진실에 대한 헬레니즘적 경향입니다. 안토니누스에 이르러서 처음으로 일신론-셈족의 미술이 우위를 차지하기 시작합니다. 그러므로 다음과 같이 구분할 수 있습니다. 1) 알렉산드로스 대제에서 마르쿠스 아우렐리우스까지의 헬레니즘 미술, 2) 마르쿠스 아우렐리우스에서 콘스탄티누스까지의 로마 후기 미술. 나는 그리스도 탄생을 기준으로는 근본적인 구분이 필요하지 않다고 봅니다. 여전히 아름다움과 생명의 진실은 기본목적이고 주요목적입니다. 그러나 물론 당시에 소구분은 이루어져야 했습니다.

우리는 고전 미술의 본질이 결정주의와 유기주의 사이, 아름다움과 생명의 진실 사이의 평형임을 깨달았습니다. 전면에 나선 것은 분명 생명의 진실, 즉 운동, 정신적인 것, 개성적인 것이었습니다. 미술은 여전히 신체적 개체성의 완전성에 근거하지만, 그 안에서 정신적인 것이 점차 더 표현됩니다. 정신적인 것은 개별적으로 파악되지 않으며 거기에는 이미 이후의 모든 개체성 해체의 씨앗이 들어 있습니다. 사물들, 특히 인간 형상들은 이제 단순히 외적으로 강제된 관계를 맺는 것이 아니라 공공연히 서로 관계 맺습니다. 즉 미술에서 공간과 시간에 대

한 고려가 시작됩니다. 실제로 그와 더불어 근대미술이 시작되며, 그것은 공간예술이자 시간예술입니다.[13] 우선 공간도 시간도 초월하여 영원히 현상하려고 여전히 애쓰는 수많은 미술 작품, 특히 신상들이 아직 있습니다. 그러고는 고대 전체에 걸쳐서 공간과 시간은 근본적이고 엄격하게 관찰되지 않았습니다. 그것들은 한 번도, 이를테면 15세기 이탈리아 미술가들이 선원근법을 문제 삼은 것처럼 미술가들의 과제로 떠오른 적이 없습니다. 제정 로마에서도 선원근법은 근대의 요구를 결코 충족시킨 바 없습니다. 그것은 그저 양보의 문제입니다. 이는 우리가 입체와 평면의 관계를 다룰 때 분명해집니다. 헬레니즘 미술에서 공간과 시간, 상대적인 것과 계기적인 것에 대한 고려는 어떻게 표현됩니까?

개체성과 결정주의. 뤼시포스는 정면성에서 정면 시점을 제거했습니다[도판 34]. 즉 3차원의 신체는 이제 공간 속에서 실제로 움직입니다. 그것은 결정주의를 한층 더 억제한 것이 분명합니다. 실제로 그로부터 일련의 징후들이 관찰됩니다:

대리석 초상. 이것은 이제 그리스 미술에서도 등장하지만, 개별적인 선례들은 고전기에도 이미 있었습니다. 라테란의 〈소포클레스〉와 같은 전신상도 존재했지만, 여기서 인물은 의복을 입고 있어서 관절이 더는 보이지 않습니다. 그러나 압도적으로 많은 것은 두상입니다. 즉 두상은 이집트의 경우에서처럼 나머지 모든 부분과 같지 않은, 선호되는 부분입니다. 머리에서 정신적인 것이 특별히 표현될 수 있으므로 그럴 수 있습니다.

13. 이는 로마 미술에 이르러서가 아니고 그리스 미술에서 이미 시작되었습니다. 다만 이때는 시작점일 뿐임을 분명히 합시다.

1) 비례성, 즉 결정주의의가 후퇴하면서 나타나는 인칭적, 신체적 성격. 그리스의 초상 중에도 추한 두상이 (〈소크라테스〉, 〈데모스테네스〉) 있습니다. 그렇지만 신체의 추함은 언제나 정신적 고귀함에 의해 완화됩니다. 즉 신체의 운동으로 흐트러진 조화가 정신적 고요로 보상됩니다. 이집트인은 이를 이해할 수 없었을 것입니다.

2) 정신적 성격 묘사 역시 동시에 추구되었고, 실제로 정신적 성질들은 예를 들면 철학에서 종종 그것들이 주제로 보일 만큼 강조되었습니다.

영원한 아름다움을 대가로 하는 무상한 생명의 진실이라는 의미에서 그것은 혁신입니다. 그러나 다른 한편으로는 많은 것이 고착되어 있는 것으로 보입니다.

1) 누가 초상으로 묘사됩니까? 순전히 명성 있는 인물들입니다. 그것은 이집트 미술의 경우에서와 마찬가지로 표상목적 때문입니다. 초상은 그 자체를 목적으로 하지 않는다고 말할 수 있을 것입니다. 그 인물 자체가 우리의 관심을 끕니다.

2) 신체적인 것에서. 윤곽선의 리드미컬한 흐름 ─ (반결정성의halb-kristallinisch) 둥글림, 거슬리는 모서리의 배제, 둥글림의 부침浮沈. ─ 그러면 예컨대 눈에 띄는 측면으로의 운동은 없습니다.

3) 정신적인 것에서, 즉 순간적인 것의 배제에서. [조상의] 눈은 내적 능력을 드러내지만 아직은 공간 속의 한 점에 고정되지 않습니다 (〈카라칼라〉 흉상). 그것은 특히 눈동자가 일반적으로 강조되지 않았을 가능성이 매우 높다는 데서 드러납니다. 이집트 미술의 경우 눈동자는 표상목적 때문에 적어도 초기에는 강조되었습니다. 후대의 미술에서, 예컨대 람세스 조상에서는 이미 그렇지 않습니다. 그리스 흉상의 대다수에는 눈을 그려 넣지 않았을 것입니다. 그렇게 한다면 생기를 너무

순간적으로 표현하게 되었으리라는 사실이 좋은 근거가 됩니다.

그리스의 초상은 알렉산드로스 대제 이후로도 여전히 적정한 운동의 공준을 고수했습니다. 그것은 운동이라기보다는 운동능력입니다 (로마 조상들의 두부, 예컨대 〈카라칼라〉 흉상에는 활기 있는 신체적 운동이 있습니다). 이는 중요한데, 초기 헬레니즘기의 다른 작품들에서는 대단히 활기찬 순간적 운동을 관찰할 수 있기 때문입니다. 하지

도판 36. 뤼시포스, 〈파르네세의 헤라클레스〉, 서기전 4세기 작품을 216년에 글뤼콘이 복제, 대리석, 317cm, 나폴리, 국립 고고학 박물관

만 그러한 운동은 그것이 표상목적을 정당화하는 경우에만 나타났습니다. 고전기는 그러한 경우에도 [적정한 운동을] 강요했지만 바로 그렇기 때문에 그들이 만들어낸 것들은 그처럼 불가항력적이고 필연적으로 작용합니다. 헬레니즘기는 정신의 운동을 방임하여 그것이 신체적인 것에 우위를 점하도록 했습니다. 그것은 다음의 두 가지로 나타납니다. 1) 신체의 활기 있는 순간적 운동으로 나타나며. 한동안은 모든 운동을 정복하고 평면에 모든 단축법을 재현하는 것이 과제가 됩니다. 2) 신체가 정적일 때에도 일어나는 감정의 운동으로 나타납니다. 예를

들면 〈파르네세의 헤라클레스〉가 있습니다. 이 조상은 거대하나 피로하고 기진한 육신을 가지고 있으며, 소모된 나머지 얼굴에는 거의 우울한 표정이 떠올라 있습니다. 그러한 파토스는 완전히 새로운 것입니다. 이것은 미켈란젤로의 〈메디치 영묘〉[도판 기를 떠올리게 합니다. 그러므로 사람들은 헬레니즘 미술을 이탈리아 바로크 미술과도 비교했습니다. 외적으로 둘은 접점을 가집니다. 나는 단지 〈라오콘〉[도판 1]을 떠올립니다. 이탈리아 바로크의 주요 거장인 베르니니는 〈라오콘〉에서 그 자신의 것과 가장 친연성 있는 미술을 발견했습니다. 그에 앞서 이미 바로크 스타일의 확고한 아버지인 미켈란젤로도 그렇게 느꼈습니다. 단일 형상이 움직일수록 그것은 점점 더 불명확해집니다. 개체성의 절대적 필요에 대한 감각은 둔화되고, 집단조형이 요구됩니다.

구성. 그것은 헬레니즘 미술에서 집단조형이 이전에 비교해 훨씬 큰 역할을 합니다는 것을 설명해줍니다. 더구나 그것은 이미 환조에서도 나타납니다. 바로 〈라오콘〉이 그렇습니다. 여기서는 이집트 조각에서 보았듯 세 개체로부터 하나가 만들어집니다. 그러나 그것은 (이탈리아의 바로크 스타일에서 언제나 추구되듯) 중앙에 지배적인 요소가 자리한 더 고차원적인 통일성입니다. 그것은 피라미드 구조로서, 평면 구성에서는 르네상스 시기에야 비로소 그와 같은 커다란 의미를 획득하게 됩니다.

그리하여 세 인물에게서 각기 나타나는 큰 운동과는 극히 날카로운 대비를 이루는 것이 전체로서의 구성에서 드러나는 가장 큰 결정주의의 정지 상태입니다. 신체적으로는 구렁이에 맞서는 초인적 인내가, 정신적으로는 순수한 고통이 [그러한 정지 상태와 대비됩니다. 그 결과로 근래에는 〈라오콘〉[도판 1]이 보여 주는 모순성에서 비롯한 미학적 문헌들이 상당수 등장했습니다.

〈라오콘〉 군상의 인물들은 여전히 하나의 평행면에 서 있습니다. 〈파르네세의 황소〉[도판 26]는 그마저 포기해서, 우리는 이 작품 주변을 빙 둘러보아야 합니다. 이것은 정면시점의 가장 극단적인 붕괴입니다.

환조 인물에서 고도의 개체성을 확고하게 산출할 필요가 있었다면, 부조와 회화에서, 즉 두 가지 평면 미술에서는 그보다 더 멀리 나아가야 했습니다. 요컨대 여기서는 구성의 결정주의를 더 해체하고자 했습니다. 우리는 이미 이 미술이 공간과 시간을 계산하고 있다는 점을 이야기했습니다. 인물들은 이제 하나의 평행면에 함께 서 있는 대신, 공간 속의 복수의 평면에 앞뒤로, 즉 전경과 후경으로 배치됩니다. 조상 미술에서 예외에 속하는 방식(〈파르네세 황소〉)이 부조와 회화에서는 법칙입니다. 알도브란디니의 〈혼인〉에서 나타나듯 엄격한 결정주의 역시 약화되어 더는 강력하게 유지될 수 없었습니다. 이제는 회화적 구성으로의 접근이 공공연히 나타납니다. 이를 가장 잘 보여 주는 사례는 폼페이에서 발견된 서기전 2세기의 모자이크 〈이소스 전투의 알렉산드로스〉[도판 3]입니다. 여기에는 아직 결정주의 구성의 오래된 수단인 대칭과 대비가 있습니다. 그러나 그것들은 1) 대단히 완화되었고, 2) 사이사이를 채우는 요소가 주어졌습니다. 이제는 단순한 바탕이 아니라 이미 공간입니다. 그것은 더는 바탕을 모르는, 색채주의적 이해로의 이행입니다. 여기서는 아직 한 가지가 간과되고 있는데, 앞쪽의 인물과 뒤쪽의 인물의 상호작용, 즉 관람자의 시점에서 그들의 인과관계가 그것입니다. 그들은 하나의 평행면에 서 있는 대신 앞뒤로 서 있지만, 서로를 고려하지 않는 분리된 개체들입니다. 그림은 여전히 관람자를 위해 인공적으로 정돈된 개별 인물들로 구성되는데, 그렇지 않았다면 그것은 관람자에게 받아들여지지 않았을 것입니다. 이마저 사라지면 인물들은 빛, 대기, 색채의 반사와 더불어 관련된 전체를 구축

할 것이며, 그러면 순수한 회화적 구성에 도달하게 됩니다. 고대는 거기에 전혀 도달하지 못했으며, 제정기 로마 또한 그러했습니다.

람세스의 전투[도판 9]와는 달리 알렉산드로스의 전투[도판 3]는 1) 중심인물이 나머지 인물보다 크게 그려지지 않은 전투화로서, 2) 인물들이 층층이 쌓이는 것이 아니라 (앞서 기술한 그리스 도기화와도 달리) 앞뒤로 세워집니다. 이소케팔리아, 그 위로 끝부분만이 교차된 창들[14]이 있는 얕은 공간, 그리고 잎이 없는 고목, 군중, 중첩, 단축. 전면의 네 사물은 전체가 묘사되어 있습니다. 왼쪽부터 알렉산드로스, 태수Satrap, 군마, 다리우스의 전차가 대칭적으로 배치되어 있고, 모두는 오른편을 향하고 있다 오로지 군마만이 한 번의 멈춤 효과를 줍니다. 다리우스와 알렉산드로스가 중심인물입니다. 이 둘의 두상만이 빈 배경 위로 부각되며, 다리우스의 머리는 감정적 주제로서 더 완전하게 묘사되어 있습니다. 승자인 알렉산드로스는 덜 지배적으로 나타납니다.

공간과 시간. 회화적 구성 일반. 결정성인 것은 이소케팔리아에 근거하며, [화면을] 세 부분으로 나누는 다리우스의 머리와 고목이라는 두 개의 정점定點, 방향에서 대비를 이루는 전면의 네 주요 인물 등에 근거합니다. 다른 한편으로 유기적 혁신을 간과할 수 없습니다. 무엇보다 그것은 이제 영웅의 전투가 아니라 생생한 페르시아 전쟁입니다. 의복은 정확하게 관찰됩니다. 무상한 것은 이제 영원하고 일반적인 것으로 고양되지 않고 무상하게 재현됩니다. 군마는 오른쪽으로도 왼쪽으로도 틀어지지 않았으므로 정확하게 구성의 중심을 이룹니다.

14. 창들의 방향과 인물들의 방향의 대비, 오로지 전진할 뿐인 그리스인들과 한순간 멈추는 페르시아인들 사이의 대비는 특히 다리우스가 선도하고 있습니다.

구성과 개체성에 대한 고려는 결코 순수한 시각적 현상, 즉 사물들의 순수한 인과적 맥락을 위해 포기된 바 없습니다. 요컨대 사람들은 선원근법을 중요한 사물을 가릴 정도로, 혹은 일방적 구성을 목표로 할 정도로 멀리 밀어붙인 적이 단 한 번도 없습니다.

그러나 사람들이 〈이소스 전투의 알렉산드로스〉[도판 3]가 속한 시점에서 멈춰 선 것은 아닙니다. 그들은 아직 몇 걸음을 더 떼었는데, 그것도 특히 제정기의 첫 세기 동안에 그랬습니다. 그러므로 헬레니즘 미술의 두 번째 하위구분에 해당하는 제정 로마 초기의 미술에서 구성의 연속된 발전을 살펴봅시다. 슈라이버가 헬레니즘 부조화浮彫畵, Reliefbild라고 부른 것이 이행기를 형성합니다.[15] 〈그리마니 부조〉[도판 2]는 아직 대칭적으로 구축되었으며, 농부와 암소가 등장하는 부조도 마찬가지입니다. 로마 부조 구성의 완화에서 극단적인 사례로서 이제 사람들은 티투스 개선문을 거론하곤 합니다. 특히 전리품을 나르는 사람들이 등장하는 부조[도판 24]는 세 무리로 나뉘며, 저마다 머리에 관을 쓴 인물들이 같은 쪽을 향해 등장하지만 그러한 일방향성은 반대 방향으로 솟아오른 깃대들에 의해서 깨어지고, [행렬의 진행 방향과] 대비되지 않는 절반이 감추어진 채 나타나는 아치의 나머지 절반에 의해서 부분적으로 깨어집니다(사람들은 이 부분이 그려졌을 것으로 추측하는데, 여기서 그림이 그렇게 폭넓은 역할을 했을지는 의심스럽습니다). 가장 앞에서 전리품을 운반하는 사람들은 아치 안으로 들어가지 않고 그 앞을 지나쳐 갑니다. 어째서입니까? 미술가가 그들을 뒷모습으로 보여 주고 싶지 않았기 때문입니다. 즉 그는 개체성이

15. 이것이 아직 헬레니즘-알렉산드로스 시기인지 아니면 아우구스투스 황제 치하의 로마에서 발생했는지는 논쟁거리지만, 우리에게는 부차적인 문제입니다.

지켜지기 바랐지만 대신 "자연의 진실", 즉 인과성은 뒤로 물러서야 했습니다. 기베르티는 이러한 도식을 넘어섰습니다. 그의 구성은 더 회화적이고 더 가벼운 반면, 운동은 생명에 덜 충실합니다. 즉 그의 인물들에게는 최고의 운동능력이 없습니다.

부조에 해당하는 것은 회화에도 해당합니다(폼페이의 기념물들). 회화는 제정 로마의 첫 시기에 인상주의를 향한 방향을 잡았지만, 자연법칙에 대한 인식이 작은 것, 개별적인 것에 숨어 있었던 것과 마찬가지로 작은 것, 개별적인 것에 머물러 있었습니다.

그러나 이러한 고대 후기 미술에서 한 가지는 새롭습니다. 이 시기 미술은 이제 사물들을 엄격하게 개별적으로 보는 대신 적어도 어느 정도까지는 인과적 맥락 속에서 파악하였으므로, 이전보다 많은 사물을 경쟁에 끌어들여야 했습니다. 즉 그것이 취하는 모티프의 범위를 넓혔습니다. 우리는 이집트와 고전 미술에서 자연의 종種은 문제가 되지 않았으며, 예술적 처리가 관건이었음을 살펴보았습니다. 이제 이것은 다르게 나타날 수 있습니다. 즉 사람들은 이전에 무시했던 자연물을 붙잡으려고 합니다. 예를 들어 동물은 자연에 충실하게 재현됩니다(동물의 방). 물론 우리는 표상목적이 어디까지 개입되었는지를 알 수 없습니다. 풍경이 등장합니다(에스퀼리노의 풍경화군[오뒷세우스 풍경화]). 물론 이 작품은 오로지 표상목적만을 위한 것이었습니다. 즉 그것은 풍경화가 아니라 역사화입니다. 처음에 그 모티프는 자족적 의미가 있는 것처럼 보이지만 그렇게 보일 뿐입니다. 선택은 그 모든 경우에 제한적인 것에 그치며 전체 흐름은 한 세기를 채 지속하지 못했습니다. 다만 이전만큼 제한적이지는 않을 수 있었던 데 불과합니다. 그것은 장식술에 의해 입증됩니다. 이전에는 고대 이집트의 연꽃받침과 종려잎에 만족하고 아칸서스가 가장 풍성한 것이었다면, 이제는 특별히 친

숙한 몇 가지 자연의 식물 종들이 장식술에 도입되었습니다. 이를테면 선호되던 정원의 꽃들과 과일들, 특히 포도송이가 달린 포도잎 등. 그리고 이것들은 이 시기 이후로도 존속하여 기독교 중세에도 유지되었습니다. 거기에는 표상목적이 결부된 것이 명백합니다.

무기적인 것. 여기서도 마찬가지로 의미심장한 변화가 디아도코이 시대에 일어난 것으로 보입니다. 비록 그를 입증하는 기념물은 없다 하더라도 말입니다. 그 성과는 〈라오콘〉[도판 1]과 유사합니다. 이집트 미술에서 이미 보았던, 복수 개체들의 결합이 나타나지만 그 가운데 지배적인 요소가 하나 있습니다.

1) 응집구조, 중앙집중형 건축. 알렉산드리아의 세라페이온 신전. 우리는 여기서 전적으로 로마의 기념물에 의존합니다. 아마도 그 시작은 헬레니즘에 있을 것입니다.

2) 내부 공간 개념의 창조.

3) 어쩌면 건축에서도 둥글림의 도입.[16]

고대인과 플리니우스는 이미 뤼시포스가 신체를 사각형이 아니라 곡선으로 조형하였음을 알았습니다. 그러므로 우리는 이제 둥글림이 건축에 도입되었다는 점에 대해 놀라서는 안 됩니다.[17] 그 증거가 판테온[도판 11]입니다 (극장은 이에 완전히 해당한다고 보지 않는데, 그것이 닫힌 공간을 만들어내지 않기 때문입니다). 이것이 하드리아누스 시대에 건축된 것은 이제 확인되었지만, 아그리파가 이미 로툰다를 지었습니다. 다만 그것에 이미 궁륭형 지붕을 올렸는지 아니면 목재로 된

16. 1) 응집구조(중앙집중형 건축), 2) 공간, 3) 원형건물. 그 점에서 건축은 조각과 회화와 평행합니다. 1)에 대하여 쌓는 구성, 2)에는 공간예술 일반, 3)에는 뤼시포스의 규준 (Kanon).

17. 그 밖에, 마치 헬레니즘 신상들에 대한 숭배가 계속된 것처럼 정면에 원주들이 늘어선 사각의 신전 건축은 유지되었습니다.

뾰족지붕을 얹었는지는 확실치 않습니다.[18] 신축 과정에서 원주들이 늘어서고 공간의 중심이 더 단일해졌습니다. 그러나 현재의 현관은 하드리아누스의 건물에는 없었습니다. 그것은 최고最古 안토니누스 시대에 속하며, 아마도 셉티미우스 세베루스 치세 무렵에 나타났을 것입니다. 우리에게 가장 중요한 것은, 창문 없는 (궁륭 아래의 통로를 위한 빈 공간은 창으로 치지 않습니다) 하나의 개체 외부에 유일한 광원이 위쪽으로 자리한다는 것입니다. 응집구조는 아니지만, 중앙집중형 건축입니다. 전체적으로 대칭적이지만, 또한 전체적으로 곡선을 이루고 이제 부분의 절대적 명료성보다는 전체의 절대적 명료성이 중시됩니다. 둥근 궁륭형도 명료한 평지붕에 반해 명료성을 억압합니다. 전체적으로 결정성을 띤 것은 건축에서도 후퇴했습니다. 거기서 가장 중요한 것은 입체와 평면으로 논의하게 될 공간개념입니다.

이와 관련해서 언급해야 할 것은 로마 건축의 평면도 곳곳에서 발견되는 에크세드라의 구축입니다.

공예에서도 유기적인 것이 약진합니다. 장식목적의 장식문양에서 우리는 이미 새로운 "자연주의적" 모티프를 언급하였습니다. 공예의 조형적 취급에 관해서는, 힐데스하임, 보스코레알레 등에서 발견된 자연주의적으로 꾸며진 위대한 로마의 은제 유물에서 입증됩니다.

로마 후기 미술

서기 150~350년 사이라는 상대적으로 짧은 이 시대에 두 시기가 구분됩니다. 다신론적인 것, 고대의 세기들을 지배한 모든 것은 저물

18. 사람들은 이것이 아그리파의 판테온과 더불어 트라야누스 치세였던 1세기 말에 소실되었다고 생각합니다.

고, 다시 천 년을 지배하게 될 새로운 것이 돌파구를 찾습니다. 그리고 기이하게도 이 시대의 미술은 지금까지 주목받지 못한 것이나 마찬가지입니다. 그 기념물들이 존재하고 사람들은 그 존재를 알아채야 합니다. 그러나 그 예술적인 부분은 탐구해 볼 가치가 없는 것으로 취급됩니다. 어째서 그럴까요? 왜냐하면 사람들은 언제나 거기서 오래된 것, 고대만을 보기 때문입니다. 심지어 고대가 쇠퇴할 때에도 그랬습니다. 이 작품들은 아름다움과 생명의 진실과 같은 고대 미술의 주안점들과는 정반대로 점차 더 무관심성에 의해 성격화됩니다. 아름다움과 생명의 진실의 잔재는 여전히 남아 있고 (따라서 그 작품들은 여전히 고대적인 것으로 인식됩니다) 사람들은 항상 사라져버린 것은 무엇인지만을 재볼 뿐입니다. 그러나 이러한 부정적인 것들과 나란히 긍정적인 것도 마땅히 있어야 합니다. 미술은 조화를 산출해내고자 하며, 그것은 오로지 긍정적 성과에 의해서만 얻어지기 때문입니다. 거기에 중세 미술사가 소환될 수 있습니다. 하지만 그러기에는 지금까지 연결고리가 없었습니다. 나아가 당대의 미학은 현대의 미학과 극단적으로 대립하며, 우리는 로마 후기의 미신적 숭배의 관점에 대해 그러하듯 로마 후기 미술을 수용할 마음을 먹을 수 없습니다.

우리는 두 가지 흐름을 다루고 있습니다. 1) 상속된 고대 일반의 다신론적 흐름, 신체와 정신을 하나의 개별자에게서 통합하는 흐름은 알렉산드로스 대제 이후로 특히 생명의 진실의 상승을 향하게 됩니다. 2) 새로운 일신론적인 흐름은 신체와 정신을 엄격히 분리하고자 하며 신체를 무상하고 비천한 것으로 선언합니다.

최초의 다신론적 흐름 ─ 생명의 진실의 상승 ─ 은 3세기 중반까지, 특히 〈데키우스〉를 비롯한 황제 초상과 같은 공식 미술 작품에서 분명히 추적할 수 있습니다. 그러나 동시에 두 번째 흐름도, 특히 석관 등

사적 용도로 제작된 작품에서 나타납니다. 카피톨리노 박물관의 〈알렉산데르 세베루스와 그의 모친 율리아 마메아 석관〉을 예로 들 수 있습니다.

250년 이후로 이것은 갑자기 중요하게 부상합니다. 일리리아 황제들의 끔찍한 전쟁에서는 분명히 볼 수 없고, 디오클레티아누스와 콘스탄티누스에 이르러 평화가 찾아오고서야 미술은 다음과 같은 모습으로 나타납니다. 〈마그누스 데첸티우스〉 초상과 소위 〈콘스탄티누스〉 초상(루브르). 콘스탄티누스 개선문은 (이교) 단독적으로는 아름답지도 활기 있지도 않지만, 전체적으로는 결정성을 띠는 구성의 관점에서 아름답고 활기차며, 산타 코스탄자의 〈콘스탄티나 석관〉도 (기독교) 그러합니다. 이러한 기념물들의 가장 두드러진 특질은 무엇일까요? 1) 이 미술은 정신적 표현을 추방하고 물질적인 것(텅 빈 물질적 시선, 경직된 활기 없는 자세, 정면을 향한 두상, 즉 특정한 정면성으로의 회귀)에 다시 제한됩니다. 2) 이 미술은 인칭적 유기체를 억압하는 동시에 그 자체에서 결정주의(날카롭게 깎인 입술, 명료한 눈썹선, 매끈한 이마, 완전히 둥근 뺨)를 다시 산출합니다. ― 〈콘스탄티나 석관〉에서 그것은 장식의 우세, 개별적인 자연모티프들(꽃, 동물)의 결정성 조형을 통해 표현됩니다. 그러나 아름다움은 결정성입니다. 우리는 〈콘스탄티나 석관〉에서 식물장식문양을 아름답다고 여기지만, 비례를 관찰할 수 없는 푸토와 동물에 대해서는 그렇지 않습니다. 제작자는 무기적인 것에서 결정성의 것을 추구하지만 유기적인 것에서는 그렇지 않고, 집단에서는 결정성의 것을 추구합니다.

이는 직접적으로 고대 오리엔트의 관점을 생각나게 하는 것들입니다. 정신과 신체를 과격하게 분리하는 일신론이 그것을 초래했습니다. 우리는 다시 출발점에 서게 된 듯합니다. 하지만 완전히 출발점인 것

은 아닙니다. 기독교에서 정신과 신체의 분리는 고대 이집트와 유대교에서만큼 과격하지는 않습니다. 그러므로 더는 절대적 정면성으로까지 가지는 않으며, 특히 더는 아름다움으로도 가지 않습니다. 거기에 모든 시대의 기독교 미술의 특성이 근거하며, 그렇기 때문에 우리는 그것을 좋아하지 않습니다. 기독교 미술의 특성은 너무 적게 드러납니다. 그러나 정체된 고대 오리엔트 미술가들과는 달리 (아랍 미술가들과도 다르고 비잔틴 미술가들과도 다르게) 기독교 미술이 훗날 중세에 성취하게 되는 발전의 능력은 그러한 특성에서 비롯합니다.

로마 후기 미술에서 무기적 모티프. 건축.

1) 중앙집중형 건축을 계속해서 구축한 데 따른 지금까지의 고대적 방향성의 상승.

2) 바실리카에 의한 장방형 건축의 기념비적 형성으로 얻게 된 새로운 방향성.

중앙집중형 건축은 이제 응집구조가 됩니다. 우선은 여러 층을 쌓아 올리고(극장), 그러고는 개체들을 나란히 묶고 개체들을 쌓아 올리되 대칭적인 방식으로 그렇게 하고[19] 반드시 하나의 지배적 요소를 요구합니다. 즉 고대의 구성 법칙입니다. 새로운 것은 부분들의 집적뿐입니다. 미네르바 메디카 신전에서 보듯 원형건물 둘레로 엑세드라가 구축됩니다. 그것은 여전히 개체로서 파악되되, 다만 한층 더 높은 개체성으로 창조됩니다. 반면 바실리카는 복합적 관점에서 완전히 새로운 것이 됩니다. 우선 바실리카는 오로지 실용적 건축, 예술목적을 수반한 사용목적이며, 미적 법칙에는 무조건적 가치를 두지 않습니다[20](예

19. 오늘날에는 더 빈번해진, 곡선 대신 다각형을 쓰는 방식은 엄격한 결정주의로의 회귀를 드러냅니다.

20. 그것은 일신론적 세계관에서도 입증될 것입니다.

컨대 이집트인은 실용적 건축에서 궁륭을 올린 반면 기념비적 건축에서는 궁륭을 허용하지 않은 것으로 보입니다). 이제껏 무시된 것이 이제 기념비적 미술의 모티프로 칭송받을 만한 것이 됩니다. 둘째로 바실리카는 응집구조이되 중앙집중식이 아닙니다. 즉 거기서는 하나의 지배적인 요소가 전체를 아우르지 않습니다. 전체 구성은 첫눈에 파악되지 않는데, 거기에는 개체적 구성이 없습니다. 거기서 나타나는 것은 진보이고, 고대의 한 가지 공준의 해체이자 포기입니다. 셋째로 바실리카는 (후진을 제외하고는) 곡선을 버리고 다시 벽을 평평하게 만들며 부분들에서 결정성을 띱니다. 즉 결정주의는 전체에서 포기된 반면 세부에서 회복됩니다. [바실리카에서 나타나는 이러한 전개는] 전체로 보자면 진보이고, 말하자면 양극단으로 갈라지는데, 이런 경향은 후기 고전기 고대에 더 확연합니다. 그 점에서 중세 미술이 고전고대로부터의 이반을 가져온다는 말은 옳습니다. 즉 고대가 평형을 추구했다면 기독교 미술은 양극단으로 갈라집니다. 흡사 종교와 철학이 그러했던 것과 마찬가지입니다. 그리스인은 정신과 신체를 한 개체에서 통합하지만, 기독교도들은 양자를 분리합니다.

장식술. 퇴출된 자연주의적 모티프가 다시 엄격하게 결정성을 띱니다.

2장

입체와 평면

모든 자연물은 3차원으로 연장됩니다. 즉 높이, 폭, 깊이를 가집니다. 오늘날 우리는 – 또한 그리스인도 이미 – 물체인 자연물이 원자로 – 분자로 구성되어 있다는 것을 받아들입니다. 분자 역시 원칙적으로 3차원이지만 눈에 보이지 않을 만큼 작아서 인간은 그것을 측정할 수 없습니다. 자연물은 우리의 감각에 원자가 아니라 원자들의 복합체로 나타납니다. 최소한 우리가 견고한 물체를 다루려면, 이 복합체는 지속적인 것으로 나타나야 합니다. 다시 말해 그것은 적어도 일정한 시간 동안 불변해야 합니다. 결론은 모든 자연물이 3차원으로 연장된다는 것입니다. 모든 자연물의 이러한 3차원적 연장을 우리는 입체적 형태라고 부릅니다.

우리는 우리 외부의 자연물에 대한 지각을 무엇에 의해 얻습니까? 감관에 의해서입니다. 그럴 때 중심적인 역할을 하는 것은 시각입니다. 그러나 시각도 그 자체만으로는 우리가 입체적 형태를 지각하는 데 불충분합니다. 시각은 사물을 꿰뚫어 볼 수 없습니다. 즉 시각은 사물에서 늘 보는 이를 향하는 하나의 평면만을 봅니다. 다시 말해서 눈은 3

차원의 입체적 형태를 보는 것이 아니라 2차원의 평면을 봅니다. 단순히 높이와 폭을 볼 뿐 깊이는 볼 수 없습니다. 우리가 깊이의 존재를 확인하려면 다른 감각이 필요한데, 그것이 촉각입니다. 예컨대 지금 우리가 누군가 우리 앞에 서 있다는 것을 인식하는 데는 물론 그를 일별하는 것으로 충분합니다. 그러나 우리에게 그 사실을 가르쳐주는 것은 그 자체로서의 시각이 아니며, 우리는 우리가 촉각을 통해서 했던 경험들을 근거로 그것을 압니다. 따라서 우리에게는 본질적인 것, 즉 촉각을 통해 파악되는 입체적 형태, 그리고 기만적인 것, 가시적인 것, 즉 시각이 우리 앞에 그럴싸하게 내보이는 평면이 있다고 할 수 있습니다. 이러한 평면을 우리는 시각적 평면, 또는 주관적 평면이라 부릅니다.

그러나 촉각은 우리에게 무엇을 알려줍니까? 촉각은 단순히 신체가 3차원에 따라 그 자체로 완결된다는 것만이 아니라, 이 완결성은 다시 평면들에 의해 성취되는 듯이 보인다는 것을 알려줍니다. 촉각 또한 사물을 관통할 수는 없습니다. 단지 시각이 언제나 한쪽 면에서만 사물에 접근하는 데 반해 촉각은 동시에 여러 면에서 그것을 파악할 수 있을 뿐입니다. 촉각 역시 입체적 형태에 결부된 평면에 대해서만 전달합니다. 우리는 그 평면을 촉각적 평면 또는 객관적 평면이라고 부릅니다. 시각적 평면과 촉각적 평면은 동일한 것으로 보일 수 있습니다. 그러나 미술사의 모든 것은 이들이 두 가지 서로 다른 평면들임을 분명히 하는 데 달려 있습니다. 미술 작품은 미술가가 어느 쪽 평면을 취하는지에 따라 근본적으로 다른 모습을 보입니다. 그렇다면 양자는 서로 어떻게 다를까요?

시각적 평면은 실제로 언제나 엄격하게 2차원적입니다. 우리의 눈 앞에는 오로지 2차원만을 아는 그림이 펼쳐져 있습니다. 우리는 2차

원으로 나타나는 사물들이 실제로는 3차원의 입체를 의미한다는 것을 우리가 대단히 잘 알고 있다는 점 때문에 착각에 빠져서는 안 됩니다. 우리의 내적 의식은 언제나 수집된 경험들을 근거로 그것을 우리에게 가르쳐 줍니다. 그러나 우리의 외적인 시각에 사물들은 오로지 2차원적 평면, 절대적 평행면입니다. 우리가 사물에서 보는 모든 분자는 하나의 평행면에 나란히 놓여 있습니다.

촉각적 평면은 어떻습니까? 물론 촉각적 평면 역시 절대적 평행면을 구축할 수 있으며, 촉각적 평면과 시각적 평면이 예컨대 입방체에서처럼 실제로 일치할 수도 있습니다. 입방체를 오로지 한 면만이 보이도록 눈앞에 두면, 분자들은 하나의 평행면에 놓인 것으로 보입니다. 그러나 촉각 또한 매끄러운 평행면을 산출하며, 거기에는 돌출도 침강도 존재하지 않습니다. 여기서는 촉각적 평면도 2차원적입니다. 하지만 그러한 경우는 극히 드문 예외입니다 (그 밖에, 입방체를 손에 쥐면 우리는 그것의 3차원성을 느낍니다). 그러나 다른 임의의 결정체, 6면 이상의 다면체를 생각해 봅시다. 우리는 결코 한 면만을 볼 수가 없습니다. 결정이 크고, 그것을 코앞에 직접 들이대지 않는 한은 말입니다. 그러나 다면체를 전체 윤곽선을 인식할 수 있는 거리에서 관찰한다면, 하나 이상의 면을 보게 되고 한눈에 볼 수 있는 이러한 복수의 면은 시각에는 다시 하나의 평행면으로 자리하지만, 촉각은 곧 모서리에서 접한 면들이 서로에게 기울어지며 깊이차원에서 뒤쪽으로 물러난다는 것을 느낍니다. 촉각적 평면은 이제 2차원적이 아니라 이미 3차원적입니다. ─ 결정 대신 유기적 존재를, 예컨대 인간 형상을 들어봅시다. 눈에 그것은 평행면으로, 2차원적 평면으로 나타나지만, 이 평면을 만져보면 입체가 드러날 것입니다.

요컨대 촉각적 평면과 시각적 평면은 이중적입니다. 시각적인 것

은 언제나 평행면이고, 촉각적인 것은 통상 평평하지 않고 3차원적인, 즉 입체적으로 형성된 것입니다. 그것은 예외적인 경우에만 평평합니다.

그러나 이미 언급한 바와 같이, 자연물이 가진 형태의 특성을 알아보고자 할 때 우리는 통상 촉각을 먼저 사용하지 않습니다. 시각이 기억에, 즉 의식 속으로 불러내는 촉각에 대한 이전의 기억이면 충분합니다. 시각은 촉각적 평면에 대한 지각에도 중요하고 결정적이라는 점이 드러납니다. 그러므로 우리는 시각이 촉각적 평면에 대한 지각에 어떻게 작용하는지를 물어야 합니다.

경험이 유전되지 않는 한 우리는 이른 시기에, 즉 유년기의 경험을 통해 촉각이 요철에 의한 고른 평면의 끊김을 가리키는 모든 곳에서 시각은 그림자를 (결과적으로는 물론 그림자를 배경으로 전제하는 빛을) 인식한다는 것을 배웁니다. 요컨대 우리의 눈이 그림자를 관찰하는 곳에서 입체감, 즉 깊이차원에서의 돌출과 침강이 발생한다는 것을 우리에게 납득시키기 위해서 당장 촉각이 필요한 것은 전혀 아닙니다. 그림자는 입체적 형태의 표지입니다. 그러나 그림자는 3차원적 돌출, 즉 부조와 같이 항구적인 것은 아닙니다. 그림자는 조명에 따라서, 관람자의 위치에 따라서뿐만 아니라 특히 관람자가 그 입체적 형태를 관찰하는 거리에 따라서도 변화합니다. 거기에는 무수한 가능성이 있지만, 그로부터 특별히 중요한 세 가지 평균적 사례가 도출됩니다.

1) 사물을 가장 가까이에서, 이른바 코앞에서 관찰하여 입체적 형태를 전체로서가 아니라 단지 부분평면으로서 바라본다면, 통상 그림자는 희미하게 나타납니다. 그것은 크지 않은 평면이며, 그것은 작을수록 평행면에 가까워집니다. 그 결과 근거리시야에서 촉각적 평면은

평행면에, 즉 시각적 평면에 가까워지는 것처럼 보이는데, 이는 그림자가 미약하게만 인지되게 되기 때문입니다.

2) 우리는 사물에 거리를 둠으로써 높이와 폭에서 그 윤곽선을 완전히 바라볼 수 있습니다. 즉 그로써 그 사물을 입체적 형태로서 인식하기 위한 선결사항들을 충족시킵니다. 이제 그림자는 표면에서 더 효과적이 됩니다(손가락을 눈에 아주 가까이 두었다가 점차 멀어지게 해봅시다). 그림자는 윤곽선에서도 나타나며 우리는 그로부터 표면이 깊이로 물러선다고, 뒤쪽으로, 즉 깊이차원으로도 입체감이 생성된다고 결론짓습니다. 이 거리에서 우리는 그림자에 대한 우리 경험에 근거하여 이 사물을 경계 지어진 닫힌 형태로 인식하고, 다른 한편으로는 그 표면의 부조와 같은 특성 또한 제대로 분간할 수 있습니다. 이를 통상시야라고 부릅니다. 통상시야에서 사물의 형태적 특성은 불완전한 시각에 상대적으로 가장 충실하게 나타납니다.

3) 관찰된 사물에서 한층 더 멀리 떨어지면 점점 더 섬세한 그림자가 사라집니다. 밝은 부분과 그림자가 드리워진 부분이 하나의 평균적인 색조 안으로 합쳐지고, 그것들은 언제나 평면적으로 (시각적으로) 작용하는 색가Farbenwert를 얻게 됩니다. 기껏해야 가장 깊은, 가장 검은 그림자가 여전히 인지될 수 있을 뿐입니다. 원거리시야에서 촉각과 평행하게 진행되는 시각의 경험은 작동하지 않습니다. 눈은 시각적 평면, 평행면만을 알아봅니다. 모든 경우에 여전히 식별되는 그림자는 이제 색채의 값, 검정의 값, 요컨대 순수한 평면적 가치만을 가집니다.

우리는 근거리시야, 통상시야, 원거리시야를 구분했습니다. 근거리시야는 부분만을 봅니다. 우리는 입체적 형태의 여러 부분을 차례로 보고 그러고는 의식 속에서 전체를 통합할 수 있습니다. 통상시야는

전체와 부분을 (이것들이 한 번에 조망되는 한에서) 동시에 봅니다. 원거리시야는 전체만을 보며, 부분은 이제 없습니다.

물론 개별 사물에 따라 저마다 거리는 변합니다. 건물의 외벽은 몇 걸음 떨어져서 봐도 여전히 평면적인 부분이고, 다면체는 코앞에서도 전체가 보입니다. 사물이 작아질수록 통상시야는 근거리시야에 근접합니다. 반면 원거리시야는 언제나 절대적으로 다른 어떤 것인 채로 있습니다. 지극히 작은 사물이라도 근거리시야와 원거리시야에서 다르게 보입니다.

조형예술은 그에 대해 어떠한 태도를 취합니까? 그것이 실제로 자연의 모방이라면 사태는 매우 간단합니다. 자연물을 석고로 떠내고 외부를 자연에 상응하게끔 채색하기만 하면 됩니다. 우리는 원하는 대로 그 사물을 가까이에서도 멀리서도 볼 수 있을 것입니다. 그것은 조각적 인상을 주거나 회화적 인상을 줄 수 있을 것입니다. 그런데 조형예술은 자연의 모방이 아니라 자연과의 경쟁입니다. 미술가는 자연물을 우리가 좋아하는 방식으로만 보여 주기를 원합니다. 그리고 그것은 시대와 민족에 따라 대단히 다양합니다. 한때 사람들은 사물을 코앞에서 보고 싶어 했고, 또 다른 때는, 예컨대 오늘날에는 멀리서 바라보기 원합니다. 이러한 전개 또한 모티프의 전개와 마찬가지로 미술사의 본질적인 부분을 이룹니다. 그리고 후자와 마찬가지로 전자 또한 결과적으로 잇따르는 인류의 세계관들에 좌우됩니다.

또 한 가지 있을 수 있는 오해를 사전에 차단해야 할 것입니다. 주지하듯 입체 미술과 평면 미술이 존재합니다. 입체 미술은 조상의 조소로서, 사물을 촉각적 평면에 3차원적으로 재현합니다. 평면 미술은 회화로서, 사물을 2차원적으로 시각적 평면에 재현합니다. 부조는 이 둘 사이에 있습니다. 우리는 조상이 근거리시야에, 회화는 원거리시야

에 부합한다고 생각할 수 있습니다. 그것은 조상이 엄청나게 먼 거리에서는 효과를 얻기 어렵고, 회화가 극단적으로 가까이에서 작동하기 어려운 것이 사실인 한 옳습니다. 요컨대 조각은 근거리에, 회화는 원거리에 더 부합합니다. 그러므로 조각적이고 회화적인 것은 근거리시야와 원거리시야로 바꿔 쓰입니다. 그러나 그럼에도 불구하고 회화적인, 즉 원거리시야의 조각과 조각적인, 즉 가까이에서 작동하는 회화가 있습니다. 다시 말해 우리가 이러한 사물들을 가까이에서 관찰하기 원하든 멀리서 관찰하고자 하든, 조각, 부조, 그림은 조형예술에서 언제나 나란히 주어집니다. 그러므로 이미 언급한 바와 같이, 조각과 회화의 "양식법칙"이 항상 거론되지만 이것은 이야기할 바가 못 됩니다. 우리는 재료와 기술에 법칙을 처방하고자 했으며, 입체와 평면에 대해서도 그러했습니다. 현대적인 관점에서 그것은 임의적입니다. 모든 세계관이 다른 양식법칙을 창조합니다. 절대적 양식법칙이란 것은 절대적 미학과 마찬가지로 없습니다.

1절 기원 (적어도 이집트 미술에서 여전히 우리가 인식할 수 있게 나타나는 바의)

원시인이 세계를 둘러보았을 때, 그는 혼돈을 마주했습니다. 그는 이 혼돈에 질서를 부여하고자 했습니다. 그러기 위한 첫걸음으로 그는 눈에 들어오는 사물을 그 자체로 개체적인 것으로 가려내고, 불명료한 혼돈의 혼합 대신 개체를 마주했습니다. 우리는 다시 고대 전체의 기저에 놓인 관점, 즉 자연물은 물체적 개체라는 생각에 당도합니다. (우리는 오늘날 그 반대를 목도하면서 이를 가장 잘 파악하게 됩니다. 즉 우리는 이제 혼돈을 겁내지 않습니다. 우리는 질서를 유지하는

자연과학적 법칙이 사물들에 존재한다는 것을 압니다. 오늘날 우리는 사물들을 언제나 그것들이 놓인 맥락 속에서 정연하게 파악합니다. 우리는 모든 사물에서 원인과 결과를 생각할 수밖에 없습니다. 그리고 그렇게 우리는 사물들을 다양한 맥락 속에서 그립니다. 고대인의 눈에 우리의 근대 회화는 혼돈의 찬미로 보일 것입니다. 고대 이집트인이 무엇보다 분리와 명료성을 열망했다면, 우리는 결합, 혼합, 평형을 열망합니다.) 이제 원시인이 사물을 촉각적 방식으로 파악했는지 아니면 시각적 방식으로 파악했는지에 대한 답은 쉽게 나옵니다. 시각적 방식은 그에게 혼돈을 보여 주고, 촉각적 방식만이 그에게 사물의 개체성에 대한 만족스러운 확신을 주었습니다. 요컨대 조형예술은 촉각적 평면을 가지고 시작했습니다. 이 점에서 이미 우리는 그 전개를 모두 선험적으로 구축할 수 있을 것입니다. 가장 이른 시기에는 근거리시야에서의 촉각적 수용이 지배했습니다. 오늘날에는 우리가 모두 아는 것처럼 원거리시야에서의 시각적 수용이 지배합니다. 양자는 대립하는 양극단을 의미합니다. 그러므로 평형의 시기에는 통상시야에서의 수용이 필히 그 사이에 자리해야 합니다. 실제로 우리가 통상시야를 가장 일찍이 만나게 되는 것은 그리스 고전기 미술과 이탈리아의 전성기 르네상스에서입니다.

그렇다면 촉각적 수용이란 무엇입니까?

1) 그것은 각 부분이 독립적으로 입체화되고, 이 부분들은 우리가 전체로부터 얻는 경험에 따라 통합된다는 것을 말합니다. 사람들은 이집트 조상의 부분평면들이 대단히 잘, 그리고 자연스럽게 관찰되지만, 거기에 올바른 맥락은 결여되어 있음을 오래전에 관찰했습니다. 그것은 오늘날의 미학에서 하는 이야기입니다. 우리는 늘 인간 형상을 하나의 전체로서 시각적으로 파악하며, 부분 자체보다는 전체에, 부분

들의 맥락에 주목합니다. 그러나 그것은 이미 시각적 수용을 전제하고 있습니다. 하지만 이집트인은 시각적 수용을 근본적으로 배제했습니다. 그들은 다만 촉각적 평면만을 추구했습니다. 그리고 그것은 무려 그리스 고전기 미술에까지 근본적으로 지속되었습니다. 처음으로 인간 형상을 시각적으로 전체로서 파악한 것은 뤼시포스입니다. 고대인은 이를 놓치지 않았습니다. 사람들이 일반적으로 제대로 이해하지 못했을 뿐, 플리니우스는 이를 인상적으로 기술한 바 있습니다. 즉 뤼시포스는 인물들을 우리가 바라보는 대로가 아니라 그것들이 존재하는 대로 제시했다는 것입니다.[1] 결국 사람들은 여전히 부분들 너머로 전체를 조망했습니다.

2) 촉각적 평면은 대단히 흐릿한 그림자만을 보여 준다는 특성을 가집니다. 따라서 눈에는 평면성의 인상이 나타납니다. 사람들은 또한 이집트의 형상이 평면적이고, 종종 시각적 평면에 가까울 만큼 평평해 보인다는 것도 관찰했습니다. 한편으로는 시각적 혼돈을 벗어나기 위해 개체성을 추구하며, 그럼에도 불구하고 개체성을 일그러뜨리고 혼돈으로 이끄는 시각적 평면에 접근한다는 점에서 그것은 모순으로 여겨집니다. 그러나 평면성은 통상시야나 원거리시야에서만 그렇게 보입니다. 이집트의 형상을 제대로 연구하고자 한다면 그 표면을 실제로 손가락 끝으로 만져보아야 합니다. 거기서 평평한 평면을 발견하는 것이 아니라 지극히 섬세한 조형을 인식하게 됩니다. 그것은 물결치는 요철이되, 매우 흐릿한 그림자만을 던질 정도로 평평하게 만들어져 있습니다. 따라서 그것은 최대한 가까이에서만 인식할 수 있는, 매우 근거리시야의 것입니다. 최대한 가까이에서 관찰된 부분들은 완전히 자연

1. [옮긴이] 플리니우스, 『박물지』 34서 19장.

에 충실하게 우리에게 작용하지만, 다만 전체는 경직되고 활기 없이 작용합니다. 명백히 그림자가 배제되는 것으로 보이는 까닭은 무엇입니까? 그림자가 3차원성을, 즉 공간을 환기시키기 때문입니다. 사람들은 공간을 근본적으로 배제했습니다. 공간에는 혼돈이 있으며, 공간 없는 개체성에만 명료성과 질서가 있습니다(헤시오도스의 『신통기』를 보면, 그리스인에게 혼돈과 공간은 같은 뜻입니다). 그러므로 다음과 같이 말할 수 있습니다. 가장 오래된 미술, 즉 이집트 미술은 사물을 개체의 경계 안에서 파악하지만, 어쩌면 이것은 높이와 폭에 따른 경계에만 해당합니다. 반면 그들은 가능하면 깊이에 따른 경계는 보여 주기를 피합니다. 깊이에 따른 경계는 인간에게 결코 완전히 모습을 드러내지 않으며, 앞서 살펴본 것처럼 촉각에도 그렇고, 시각에는 더 드러나지 않아서, 언제나 불명확한 어떤 것으로 남아 있게 됩니다. 불명확한 깊이의 경계를 가지느니 차라리 깊이의 경계를 전혀 갖지 않기로 한 것입니다. 이집트 미술은 그렇듯 개체적인 동시에 평면적입니다. 많은 오해가 여기서 비롯합니다. 우리는 이집트 미술의 성격을 조각적인 것이라고 부릅니다. 이집트 미술이 사물을 개체적으로 파악한다는 관점에서는 실제로 그 말이 옳습니다. 그러나 이집트의 미술 작품은 동시에 평면적이기도 합니다. 그것은 조각적인 것과 어떻게 합치될까요? 조각적이라고 할 때 우리는 보통 "입체적으로 형태화된 것"이라는 뜻으로 이해합니다. 그러나 바로 그 "입체적으로 형태화된 것"이 이집트 미술 작품에서는 가능한 한 억압된 것으로 보입니다. 조각적인 것이란 개체로서 입체적으로 형태화된 것을 뜻하므로 우리는 그것을 우선 뤼시포스 이후의 미술에야 비로소 적용할 수 있습니다. 그럴 때 고대 이집트의 미술은 조각적이지 않은데, 그것이 입체적으로 형태화된 것을 얻고자 하지 않기 때문입니다. 그러나 그것은 회화적이지도 않으며, 개체

적이고 평면적입니다. 이집트인에게 뤼시포스가 만들어낸 것과 같은 입체적으로 조형된 형상은 마땅치 않게 여겨졌을 것입니다. 그들에게 그것은 혼돈의 자연으로, 시각적 환영으로 보였을 것입니다. 이집트인은 형상이 공간의 환영 속에서 눈에 보이는 바대로가 아니라 그들이 존재하는 바대로 재현되어야 한다고 여겼습니다. 그를 통해 우리는 고대의 모든 미술은 개체적이라고 하는 도식을 보존할 수 있습니다. [재현된 형상은]

1) 뤼시포스 이전 시기에 평면적이고 근거리시야(촉각적 평면)에 속했습니다.

2) 뤼시포스에서 마르쿠스 아우렐리우스까지의 시기에는 개체로서 형성되었습니다(통상시야에 속합니다).

3) 마르쿠스 아우렐리우스에서 콘스탄티누스까지의 시기에 평면적이고 원거리시야(시각적 평면)에 속했습니다.

결국 개체적인 것은 일반적인 것과 싸우고, 그리하여 마치 우리가 일반적인 것, 인상주의를 다루는 것처럼 보이게 되었습니다(그럼에도 불구하고 개체주의가 지배적인 요소로서 굳건히 유지되었음은 앞서 제시한 바 있습니다).

조상

이집트인은 4면을 전부 평면적으로 구축합니다(그는 결정성의 본보기에 따라 인간에게서 네 개의 면을 봅니다. 이러한 4각의 구축 방식은 그리스의 뤼시포스에까지 이르렀습니다). 그러나 그 가운데 한 개의 면은 매우 명백하게 보여 주기 위한 면, 즉 정면시점이며, 전체는 근본적으로 여기에 한정됩니다. 어째서 그렇습니까? 정면시점에서만 누릴 수 있는 절대적 대칭(정면성)에 대한 열망 때문입니다.

정면에 반대되는 면은 종종 지주로 수정되거나 지주에 기댑니다.[2] 그것은 공간이 닫혀야 하고 그 뒤로는 그 이상 아무것도 없어야 함을 분명히 말합니다. 이러한 촉각적 평면성은 육체에서 쉽게 수행됩니다. 그러므로 이집트 미술에서, 아니 고대 전체에 걸쳐 나신상은 줄곧 주도적인 위치에 있었습니다. 바로 그 점에서 인물에 완전히 의복을 입히려는 경향을 가진 기독교 비잔틴 미술은 고대 미술과 매우 날카롭게 구분됩니다. 그러한 구분은 복식사에서도 나타납니다. 즉 몸 위에 걸쳐 입은 옷과 몸을 끼워 넣어 입은 옷이 구분됩니다. 다만 이것은 평면이 다른 사물에 의해 깨지는 경우들과 같습니다. 그러므로 1) 신체적 요소들에서 머리카락이, 2) 외부의 사물들에서 의복이 고려됩니다.

머리카락의 조형은 양식상 언제나 근본적으로 중요하며, 종종 양식을 결정하는 가장 분명한 표지가 됩니다. 머리카락 자체는 개별적인 것이 아니라 불명확한 덩어리이며 자주 분명하게 조각적으로 (곱슬곱슬한) 입체적 형태를 이룹니다. 이집트인은 그것을 변화시키고, 촉각적 평면으로도 만듭니다. 그들은 머리카락을 둥그스름한 덩어리로 묶어내고, 섬세한 골을 파서 이 평면을 촉각적 방식으로 분절함으로써 근거리시야에서 표면에 약한 그림자가 나타나도록 만들기 때문입니다. 머리 모양이 그에 부합하기도 했지만, 이 또한 분명 예술적 욕구의 분출입니다. 사람들은 그들이 가장 보고 싶어 하는 바대로의 머리 모양

2. 이것은 "목조양식"에서 설명됩니다. 여기서 우리는 평면성과 결정주의의 내적 맥락 또한 인식합니다. (결정은 절대적으로 평평한 부분들로 경계 지어집니다.)

을 했으며, 이는 미술에 점점 더 적용되었습니다.

의복의 조형은 아마 더욱 중요할 것입니다. 의복 조형은 그 자체로 절대적 개체성과 명료성이라는 조화의 최상위 법칙이 깨졌음을 의미합니다. 즉 의복은 개체에 낯선 것으로 존재하며, 개체를 부분적으로 감추어 그것을 불명확하게 만듭니다. 이집트인은 가능한 한 그것을 막고자 했습니다.

1) 이집트인은 특히 초기에 의복을 완전히 필수적인 것에 제한했습니다(기후도 그에 부합하지만, 여기서도 다른 모든 경우와 마찬가지로 원인과 결과가 연결되어 있습니다).

2) 이집트인은 의복을 신체에 밀착시켜서 신체의 형태가 가능한 한 덜 가려지게 했습니다. 바꿔 말해서 그들은 근본적으로 주름을 배제했습니다. 요컨대 주름은 입체적으로 형태화된 의복이지만, 이집트인은 입체로서 형태화된 것을 싫어했습니다. 이집트 미술에는 옷주름이, 즉 주름 잡힌 의복이 결코 있을 수 없었습니다. 고왕국 시기에 간혹 신체에 달라붙지 않는 의복이(〈티〉 조상[도판 20]의 경우에 크리놀린과 같은 것이) 등장했지만, 그것은 완전히 주름이 없고 원추 형태를 띠었습니다. 흥미로운 것은 그럼에도 불구하고 의복 자체에 원래부터 주름이 잡혀 있어 그것을 만들어야 하는 경우들입니다. 고왕국 시기에 한동안 사람들은 섬세하게 주름 잡힌 치마를 입은 것이 분명합니다. 이 주름은 재현되었지만 가능한 한 옅은 그림자만 드리워지도록 표현되었습니다. 신왕국 시대에 특히 신분이 높은 여성들은 종종 몸에 달라붙지 않는 넓은 의복을 입었습니다. 람세스의 한 좌상[토리노 이집트 박물관의 람세스 2세 좌상]은 조각이 어떻게 그것을 극복했는지 보여줍니다. 명백히 얇은 소재를 통해 나신을 비쳐 보이게

하는 회화에서는 이것이 더 잘 드러납니다.

색채. 모든 자연물의 외양에는 색이 있습니다. 즉 인간 관찰자의 눈에 우리가 유색Farbigkeit이라고 부르는 특정한 자극을 줍니다. 이 자극은 촉각이 아니라 오로지 시각을 통해 지각되며, 그러므로 오로지 시각적-평면적인 것입니다. 따라서 우리는 색채라는 말에서 곧장 "회화"를 생각합니다. 상식적으로 색채와 회화는 불가분으로 여겨집니다. 그러나 촉각적 평면과 입체적 형태가 불가분이듯, 입체적 형태와 색채도 분리할 수 없습니다. 회화뿐 아니라 조각도 처음부터 색채를 이용했습니다. 우리의 근대 조각에는 대개 색채가 없는 반면, 미술사의 다른 시기, 특히 고대에, 그리고 15세기에는 유색이 원칙이었다고 말할 수 있습니다. 여기서 우선적으로 제기되어야 할 문제가 있습니다. 즉 색채가 시각적-평면적인 것이라면, 파악할 수 있고 만질 수 있는 개체성에 도달한 이집트의 미술은 어째서 색채를 고려했을까요? 이 질문에는 이집트 미술가들에게 유색을 고려할지 말지는 그들의 의지로 결정되는 것이 아니었다고 답할 수 있습니다. 색채는 불활성 물질에 결부되어 지울 수 없는 것으로 주어집니다. 미술은 이 필요악을 완화시킬 수 있을 뿐이며 그것을 특수한 목적으로 삼을 수 있을 뿐입니다. 여기서 우리는 한 가지 오해를 불식시킬 필요가 있습니다. 우리 근대의 조상에는 정말 색채가 없습니까? 그것은 재료의 자연색을 간직하고 있습니다. 대리석으로 만들어진 조각이라면 흰색인 것입니다. 우리의 눈은 그것을 매우 잘 감지합니다. 조상이 다양한 색채로 칠해져 있다면 완전히 다르게 느껴질 것입니다. 우리의 ─ 흔히 말하는 ─ 취미는 백색의, 즉 밝은 조상을 원합니다. 그 이유에 관해서는 여기서 논할 여력이 없습니다. 관건은 우리가 미술 작품에 채색할 것인지 아닌지가 아니라, 우리가 거기에 자연색을 부여해야 할지, 아니면 다른 색을 칠해야 할지, 또 그렇다

면 어떤 색을 선택해야 하는가에 대한 물음입니다. 이 경우에도 이집트인의 경우가 다르지 않다는 것을 즉각 알아챌 수 있을 것인데 – 여기에도 선택의 여지는 없었고, 따라서 그들은 순수하게 시각적인 모든 것을 원칙적으로 배제하였음에도 불구하고 유색 조각을 받아들였습니다 – 그러나 그들은 시각적 평면성이 아닌 촉각적인 것에 부응했습니다.

조형예술에서 색채의 적용에 관해 세 가지 가능성을 생각해 볼 수 있습니다.

1) 불활성 물질을 그 자연색대로 두는 것으로, 오늘날에 통상 그렇게 합니다.

2) 불활성 재료의 자연색을 없애고, 미술 작품이 경쟁을 벌이게 되는 자연의 본보기가 보여 주는 색채를 부여합니다. 예컨대 인간 형상의 점토 조상을 피부색으로 칠합니다. 즉 자연적 채색입니다.

3) 불활성 재료의 자연색을 없애지만, 본보기에 상응하는 색채가 아닌 다른 색을 부여합니다. 예컨대 인간 형상의 대리석조상을 (이를테면 이른바 이집트 자기에서처럼) 파란색으로 칠합니다. 여기에는 명백히 순수한 장식목적의 동기가 있습니다. 즉 파란색은 점토의 자연색에 비해 눈에 강렬한 자극을 줍니다. 관습적 또는 장식적 채색입니다.

세 경우 모두 현재에 여전히 존재하는 것과 같이 고대 이집트 미술에서 이미 볼 수 있습니다. 요컨대 우리는 유색 자체에 상응하는 표지가 없다는 것을 알게 됩니다. 그러나 어느 때에는 조상에 채색하는 것이 선호되고, 또 다른 때에는 채색하지 않는 것이 선호되었더라도, 한 가지가 선호된다고 해서 반대 경우가 배제된 적은 결코 없었습니다. 언제나 다시 문제가 되는 것은 색채를 개별적으로 다루는 것입니다. 우리는 다시, 그것이 재료에 관한 것이 아니라 (앞서 모티프에서 그러했던 것처럼), 다루는 법에 관한 것임을 보게 됩니다. 이러한 (조상과 부

조의 채색이라는) 관점에서도 주로 젬퍼에게로 되돌아가는 가장 큰 오해가 여전히 지배적입니다. 그는 항상 "태초에 직조술이 존재했다"는 말로 논의를 시작합니다. 그는 언제나 덮고 연결하는 기능만을 보았습니다 (우리는 거기서 입체적 형태 전체와 부분평면의 변화하는 관계를 봅니다). 그리하여 그는 색채를 덮개로 파악했고, 고대에는 모든 미술 작품이 그것의 덮개를 가져야 했다는 것이 그의 원칙이었으므로, 모든 미술 작품은 채색되거나, 아니면 단조된 금속판으로 씌워져야 합니다, 즉 자연색을 드러내서는 안 된다는 결론에 도달했습니다. 바꿔 말하자면 고대의 모든 조상, 모든 부조, 모든 중요한 건축 부분은 일단 다색이어야 한다는 것입니다. 그것을 더는 입증할 수 없는 경우에 그는 채색이 사라져 버린 것일 뿐, 한때는 채색되어 있었을 것이 분명하다고 주장합니다.

오늘날 우리는 고대 이집트의 무덤에서 출토된 부장품들 가운데 매우 여러 점이 채색되지 않은 것을 알고 있습니다. 그런 미술품들은 애초부터 기후로 인한 풍화작용을 일으키지 않도록 보존되었습니다. 따라서 이집트 고왕국 시대에 이미 채색된 미술품과 채색되지 않은 미술품이 공존했다는 점에는 의심의 여지가 없습니다. 어떤 경우에 사람들은 자연색에 만족했고, 다른 경우에는 다른 색채를 적용해야 하겠다고 여겼는데, 이에 관해서는 곧 더 자세히 다룰 것입니다. ─ 그리스 미술에 대해서도 젬퍼는 의심의 여지없이 목표를 지나쳐 너무 멀리 쏘았습니다.

이집트 미술에서 사람들은 색채를 어떻게 다루었을까요? 앞서 거론한 것처럼 이집트 미술은 부분에서의 명료성을 추구했습니다. 그러므로 모든 부분은 그 자체로 하나의 단일한 색채를 가져야 했습니다. 즉 근거리시야는 각각의 부분 안에서 오로지 하나의 색채만을 보아야

했습니다. 복수의 색채가 서로 뒤섞이면 명료성은 사라질 것이고, 부분평면의 고립은 깨질 것입니다. 요컨대 불명료성, 무질서, 불쾌가 나타날 것입니다. 색채와 거의 다를 바 없는 그림자에 대해서도 마찬가지 논리가 적용됩니다. 기본 색채가 동일하다 해도 그림자가 드리워진 부분평면과 그림자 없는 부분평면은 다르게 보입니다. 여기서 다시 이집트 미술이 그림자를 싫어한 것이 설명됩니다. 이렇듯 각각의 부분에 별도의 색채가 주어지는 것을 우리는 다색이라 부릅니다. 다색은 고대 미술 일반을 지배했지만, 특별히 고대 이집트 미술의 경우 전적으로 배타적으로 지배했습니다. 근거리시야와 다색이 얼마나 긴밀하게 상호 연관되어 있는지를 분명히 보기 위해서는 상반되는 관계들을 그려보는 것이 가장 좋습니다. 이를 위해서는 조상보다 회화가 적합하므로 우리는 후자를 선택할 것입니다(회화에도 조각과 마찬가지 사항이 적용됩니다). 이집트의 인간 형상들은 저마다 머리끝에서 발끝까지 고유한 피부색을 가집니다. 근대의 초상들은 아주 작은 공간에도, 이를테면 뺨에만도 온갖 색채를 쓰며, 그것들은 근거리시야에서는 어떤 의미가 있는지 전혀 알 수 없고 부자연스러워 보입니다. 원거리시야에서 비로소 이 모든 얼룩들은 하나의 일관된 색조로 섞여듭니다. 다양한 색채의 조합을 통해 한층 높은 색채의 통일성을 달성하는 이러한 방식을 우리는 색채주의라 부릅니다. ─ 요컨대 우리는 조형예술에서 색채를 다루는 방식을 다색과 색채주의라는 두 가지로 구분합니다.

둘 사이의 차이는 다음과 같습니다.

1) 다색은 근거리시야에서 최상으로 작동하며, 통상시야에서는 조건부로만 작동합니다.

2) 색채주의는 원거리시야에서 최상으로, 통상시야에서는 조건부로만 작동합니다.

3) 다색은 개체화, 부분들의 더 날카로운 분리를 추구합니다.

4) 색채주의는 일반화, 개체들의 결합을 추구합니다(그러므로 원칙적으로 개인주의에 기반하고 있던 고대 전체에 그것은 지배적인 위치를 얻지 못했습니다. 고대의 최종 단계에 이르러서야 색채주의는 시도되었으나, 중간 지점에 머물러 있었습니다).

조상으로 되돌아가 봅시다. 다색이 적용된 몇 가지 사례들이 있습니다.

고왕국의 초상 조각들. 석회암으로 만들어진 경우에 이 조상들은 어김없이 채색되었습니다. 일례로 〈라호테프[와 네페르트]〉상의 피부는 갈색, 허리에 걸친 옷은 흰색, 머리카락과 눈동자는 검은색입니다. 보석도 그려져 있습니다.

반면 목조상들은 종종 채색하지 않았습니다. 〈셰이크엘벨레드〉[=〈촌장〉(도판 8)]가 그러한 경우로, 이 조상은 눈동자에만 색깔이 있는 소재를 박아 넣었습니다. 신상들은 고왕조 시대에도 이미 채색을 하지 않았습니다. 초상 조각의 "자연주의적" 채색이 그것들의 표상목적 의미와 연관되어 있었음을 명확히 보여줍니다. 신왕국에는 주로 왕의 조상과 신상이 있었습니다. 그것들은 붉은 화강암, 섬장암, 현무암 등의 값비싼 재료들로 만들어졌으나, 결코 채색되지 않았으며, 이는 눈동자에도 마찬가지였습니다. 람세스 [19왕조와 20왕조] 왕들의 조상이 그렇습니다. 표상목적이 요구되지 않는 곳에서 사람들은 재료의 자연적 매력을 향유했습니다. 그들은 젬퍼가 불가결의 것으로 견지한 덮개의 필요성에 대해 가장 덜 생각했습니다. 사람들이 이른바 자기磁器 형상들에 채색을 한 것은 점토가 너무 눈길을 끌지 못했기 때문입니다. 그러고는 초록과 빨강, 보라와 노랑 등 보색의 선택이 나타났습니다. 하지만 이것 역시 전적으로 깨지지 않는 법칙은 아니어서, 사람들은 종종

빨강과 파랑, 노랑과 하양을 조합했습니다(보완적-조화, 더 높은 색채의 통일성은 이미 색채주의적 방향에 있습니다). 대비되는-부분들의 한층 날카로운 분리.

부조

우리는 이집트 조상의 뒤편에 지주가 세워져 그 뒤에 있는 3차원 공간과의 사이에서 차단체 역할을 하는 것을 종종 보았습니다. 부조는 이러한 경향에 근거합니다. 부조는 촉각적 평면을 제공하고자 하지만, 뒤쪽으로 펼쳐지는 3차원의 공간연장과 그로 인한 시각적 불명료성은 차단하려고 합니다. 따라서 부조는 대상, 예컨대 인간 형상을 제시할 때 근거리시야에 상응하도록 가능한 한 평평하고 그림자가 생겨나지 않게, 또한 가능한 한 관람자에게 보이는 쪽으로 입체화합니다. 나머지 세 면(배면, 오른쪽과 왼쪽 측면)은 매끈하게 만들어지고 다듬어진 결정성의 재료 속에 숨겨진 채로 머무릅니다. 그럼으로써 바탕이라는 개념이 탄생합니다. 바탕과 공간은 원천적으로 배타적 대립 개념입니다. 공간에서 벗어나려면 바탕을 집어넣어야 합니다. 그러나 바탕역시 필요악입니다. 따라서 바탕에는 이미 미래의 공간에 대한 씨앗이들어 있어, 훗날 바로 그로부터 공간이 생성됩니다. 처음에 사람들은가능하면 공간을 환기하지 않는 방식으로 바탕을 다루었습니다.

무엇보다 우리는 다음과 같은 것을 물어야 합니다. 대체 어떻게 부조가 등장하게 되었을까요? 사람들은 어째서 지주 앞에서 평면적 정면시점을 갖는 조상에 머물지 않았을까요? 부조는 형상이 개체화된 채로 머무를 수 없는 순간부터, 예컨대 옆에 인각을 새겨 보여줄 필요가 있어 보일 때 필연적인 것이 됩니다. 인각과 인물은 통합되어야 했고, 사람들은 그것들을 나란히 배치해야 했습니다. 하지만 그것은 이

미 엄격한 개체성을 깨뜨리는 것이고, 이미 공간으로 나아갑니다. 요컨대 부조는 공간 미술로 나아가는 길의 첫 번째 단계입니다. 사람들은 처음에 공간개념을 억압하기 위해 최선을 다했습니다. 바탕 위에서 통합된 모든 사물은 자족적 개체로 자리했습니다.

가장 오래된 형태의 부조는 음각부조였습니다. (테두리가 기울어진 형태 가 가장 오래된 것이었을 터입니다). 여기서 형상은 재료에 새겨집니다. 그러나 그것은 물질적 바탕이 결합하기보다 구별하는 종류이며, 말하자면 병치된 형상들이 가장 자족적으로 나타나는 종류입니다. 그러나 고왕국 시기의 미술에서 이미 바탕이 뒤로 물러나는 부조가 함께 등장했고, 이것은 이후 모든 시대에, 오늘날까지도 부조를 지배하고 있습니다. 그것은 또 한 번 공간 미술을 향한 방향으로의 진보입니다. 모든 인물이 하나의 평행면에 서 있다는 사실이 이제는 분명해졌기 때문입니다. 이 사실은 과거에는 그다지 명확하지 않았습니다. 그러나 이집트인 역시 거기에, 즉 이 하나의 평행면에 머물러 있었습니다. 사실 그 이상으로 나아가는 것은 불가능했습니다. 만일에 더 나아갔다면, 사람들은 다층적 바탕들로, 전경과 후경의 구분으로, 공간성으로 나아갔을 것입니다.

형상과 바탕의 관계, 또는 장식 미술의 표현을 빌자면 문양과 바탕의 관계는 바로 근본적 중요성을 가집니다. 거기에는 이집트의 기본법칙이 있습니다. 즉 바탕에는 절대적으로 어떠한 예술적 고려도 주어지지 않습니다 (이것은 그리스 미술을 일별해 보는 것으로 이해할 수 있습니다. 바탕과 형상이 조화로운 상호관계에 놓이도록 하고 바탕은 그에 따라 채워지도록 함으로써 바탕이 너무 비어 보이지도, 너무 가득차 있어 보이지도 않게 합니다. 이집트 미술에서는 오로지 양극단만이 발견됩니다. 바탕은 넓은 평면 위에 텅 비어 있거나, 예컨대 전투 장면

에서 보듯 무분별하게 채워집니다). 바탕은 그림자와 같이 무無, Nichts입니다. 사람들은 그들이 바탕을 용인해서는 안 되며, 그렇지 않으면 공간으로 나아가게 된다는 것을 압니다.

바탕과 형상의 관계에 대해서는 이쯤 해두기로 합시다. 형상 자체에 대해 말하자면 그것은 조상에서와 정확히 동일하게 다루어졌습니다. 즉 가능한 한 평면적이고 넓게 펼쳐졌습니다. 원거리에서 살펴보면 형상들은 대단히 불분명하지만, 근거리시야에서는 종종 극도로 섬세한 입체 표현에 놀라게 됩니다. ─ 색채는 늘 존재합니다. 즉 사람들은 자연적 색채에 만족하거나, 아니면 다른 색을 대신 씁니다.

부조에서 인물들의 자세에 대하여 (이미 모티프에서 거론되었어야 합니다). 물론 여기서도 정면시점이 기대되지만, 그렇다면 부조에서는 어떠한 절대적 평면성도 얻을 수 없었을 것입니다. 다리는 걸어 나가야, 즉 두 개의 평행면에 놓여야 했고, 안면의 돌출부들, 특히 코는 넓게 펼쳐져야 했을 것입니다. 사지의 단축은 불명료성을 뜻하므로 어떤 대가를 치르더라도 피해야 했습니다. 따라서 이집트 부조에서 인물들은 불가피하게 필요해 보이는 경우에만, 즉 두상과 다리에 한하여서 측면상으로 나타났습니다. 반면 가슴은 정면시점으로 주어졌는데, 이 부분이 정면에서 작동되기 때문에, 즉 정면에서 작동해야 하기 때문입니다. 그리하여 이집트 미술 특유의 탈구된 신체가 나타났으며, 이런 방식은 거의 깨지는 법이 없었습니다.

평면화 (회화, 소묘, 상감)

평면화는 시각적 평면에 근거합니다. 그런 점에서 평면화는 촉각적 평면을 추구하는 이집트 미술에서 배제된 것처럼 보입니다. 그러나 중요한 것은 높이와 폭의 촉각적 경계이며, 이것들은 평면화에서 명료하

고 날카로운, 모호하지 않은 윤곽선을 통해 성취될 수 있습니다. 그에 따라 모든 이집트 회화는 절대적이고 견고한 윤곽선 그리기이지만(모든 근대 회화는 사물을 가능한 한 매끄럽게 공간 속으로 집어넣기 위해 윤곽선을 그리지 않습니다), 이집트 회화는 사물의 경계선에서 깊이를, 즉 입체화를 포기했습니다. 그러므로 이집트 회화는 실루엣 회화이며, 근본적으로 한 번도 이를 벗어난 적이 없습니다. 인간 형상에서 윤곽선 안쪽으로는 어떤 입체화도 없으며, 그저 이미 색채를 통해 머리카락, 눈, 보석 등으로 구별된 부분들이 부각될 뿐입니다.

부조와 평면화 사이에는 한 가지 차이가 있습니다. 부조는 가능한 한 평평하고 그림자 없이 표현된 경우일지라도 촉각적 평면의 입체화를 산출합니다. 평면화는 어떠한 입체화도 허용하지 않는데, 왜냐하면 그것은 순수한 시각적 단축을 발생시킬 것이고 이는 불명확할 것이기 때문입니다. 평면화는 깊이차원에서의 촉각적 입체화를 산출할 수 없고, 시각적 단축은 산출해서는 안 됩니다.

건축

슈마르조우August Schmarsow는 최근에 모든 건축의 목적이 공간구축Raumbildung이라고 주장했습니다. 이 말이 옳다면 이집트인은 건축이라는 것을 전혀 발전시키지 못한 셈입니다. 그들은 근본적으로 공간을 부정했기 때문입니다. 하지만 이집트인은 또한 모든 기념비적 건축의 기본을 마련했습니다. 건축과 공간구축이 원천적으로 동일하지 않았음은 분명합니다. 공간건축술Raum-Baukunst이 존재하지만 이것은 발전의 과정에서 나중에, 사람들이 통상시야에서 원거리시야로 막 넘어가려고 하게 되었을 때 비로소 등장했습니다.

건축 또한 원천적으로 명료한 그림자 없는 부분평면들로 개체를

제시하고자 합니다. 가장 오래된 건축은 표지입니다. 피라미드는 묘비로서, 바깥으로는 항상 높은 단들로 나뉜 삼각형 평면들을 보여줍니다. 내부로는 어떠한 공간효과도 의도되어 있지 않습니다. 그 안에는 작은 감실과 그곳으로 이어지는 통로가 있을 뿐이며, 이는 순수한 필요악입니다. 주거의 방식으로 지어진 마스타바에는 방이 포함되지만, 이것은 언제나 몇 개의 지주로 나뉘어 있어 연결된 공간효과를 의도적으로 깨뜨리는 것처럼 보입니다.

사원. 사원은 외부에서 다시 평평한 면, 즉 촉각적 평면을 드러냅니다. 그것은 전면에 돌출부나 후퇴부, 특히 창이 없이 시각적 평면에 일치합니다. 내부는 결코 외부에 드러나지 않습니다. 그것은 존재하지 않으며, 단지 문들만이 필요악으로서 뚫려 있을 뿐입니다. 그러나 이 많은 외부 평면들은 여백으로 작용합니다. 즉 그것은 채울 것을 요구하고 따라서 신을, 그리고 사원을 헌납한 왕을 더 높이 기리기 위한 구상적인 부조들로 뒤덮이게 됩니다. 그럴 때 구성에서 바탕 면의 배치는 조금도 고려되지 않는데, 그것을 고려했다면 바탕을 인정하는 셈이 되었을 것입니다. 바탕은 그리스인에게 이르러서야 필수적인 것으로 나타났고, 이집트인은 의도적으로 그것을 배제했습니다.

내부는 1) 뜰과 2) 홀의 둘로 이분됩니다.

1) 뜰. 이곳은 절대적으로 닫히지 않으며, 위쪽이 열려 있으므로 방이 아닙니다. 그러나 이미 측벽들이 이집트인을 불편하게 만들었는데, 사각형의 공간에 갇힌 것 같았기 때문입니다. 그리하여 그들은 벽면 앞에 지주와 원주를, 즉 촉각적 평면을 가진 개별형태들을 세웠습니다.

2) 홀. 이것을 완전히 배제할 수는 없었습니다. 예를 들면 카르나크에는 특정한 제례를 위해 완전한 폐쇄성이 필요했습니다. 요컨대 평지

붕을 덮었습니다. 그렇게 되면 공간이 잠식해갈 수밖에 없었을 것입니다. 이집트인은 홀을 순수한 입체들로 채움으로써 그것을 방지했습니다. 즉 측면뿐 아니라 천장과 바닥도 분할하는 원주들은 어느 곳에서도 일관된 시각적 평면이 눈앞에 드러나지 않게 합니다.[3]

그러나 채광은 어떻습니까? 빛의 전달은 필수적이고 그러므로 절대적 폐쇄성은 이미 깨어질 필요가 있었습니다. 석벽에 창을 만들면 촉각적 평면을 깨뜨리기 때문에 이 방식은 배제되었습니다. 지붕이 없는 양식Hypäthralität의 경우에는 다시금 개구부가 너무 많아질 것입니다.

(고창층)

따라서 사람들은 측면 채광과 고창으로부터의 채광을 통합하게 되었습니다. 이것은 훗날 바실리카에서 가장 위대한 성과를 얻게 됩니다.

2절 그리스 미술의 입체와 평면

여기서 슐리만Heinrich Schliemann 이후로 우리에게 열린 초기 단계를 좀 더 면밀히 살펴볼 필요가 있습니다. 고전기 그리스의 위대한 성취는 처음부터 조짐을 보였다는 것을 인정해야 합니다.

그것은 무엇에 관한 것입니까?

a. 이집트 미술에서 사람들은 부분에 대한 촉각적 관찰에 머물러 있었지만(예컨대 인간 형상에서), 이제는 유기적으로 연관된 전체를 창조하는 것이 문제가 됩니다.

3. ⬜ 메디넷 하부에서 네 개의 벽으로 둘러싸인 실내는 중앙에 석재를 채워 넣어 네 개의 통로가 됩니다.

b. 이집트인은 객관주의적이었고, 모든 사물을 자족적 물체로 관찰했습니다. 그러나 우리는 이제 우리가 모든 사물을 주관적으로 관찰한다는 것을 인식해야 합니다.

c. 그러고서 공간과 시간에 대한 인정에 도달해야 했는데, 이것들은 주관적인 것이기 때문입니다.

d. 그것은 전부 일방적인 촉각적 수용에서 최소한 부분적으로나마 결별하고 시각적 수용으로 넘어가야만 가능해지는 것이었습니다.

미케네 미술

어쩌면 미케네보다 더 오래전의 트로이아에서, 선들을 새겨 넣은 (긁어 새긴) 테라코타로 만든 가락바퀴Spinnwirtel가 발견됩니다.

a. 회전하고 소용돌이치는 운동에 상응하는 구성은 견고한 결정성이 아니라 방사형입니다. 이것은 평면작업입니다. 이것은 부조입니까, 아니면 평면화입니까?

b. 그려진 것이 아니라 새겨진 것입니다. 그로 인해 기술적으로 음각부조를 떠올릴 수 있습니다. 새겨 넣어진 형상들은 부조와 평면화 사이의 어떤 것입니다. 이런 작품은 이집트 미술에서도, 비록 성격적으로 드물기는 하지만 발견됩니다. 그러나 이것은 음각부조가 아닙니다. 어째서입니까? 왜냐하면 거기에 물체성이 결여되어 있기 때문입니다. 즉 이것은 평면화로 보아야 합니다. 그러나 물체는 음각부조에서와 같이 전면에, 깊이차원에 한정되어 있지 않습니다. 하지만 높이와 폭에서도 한계는 없습니다. 물체는 모든 차원에서 그저 하나의 선, 즉 거의 수학적 가치를 갖는 하나의 한계일 뿐입니다. 이것은 무슨 뜻입니까? 가촉적 수용? 분명 그것은 아닙니다. 사슴은

단지 근거리시야에서 수용되지 않을 뿐 아니라, 나아가 시각적 기억심상Erinnerungsbild으로서 수용됩니다. 새겨 넣어진 선은 오로지 그림자에 의해서만 작동하며, 빨강 위의 검정과 같이 색채로 표현된 것도 마찬가지입니다.[4] 에스키모의 그림문자는 오늘날에도 여전히 이러한 체계에 근거합니다. 일반적으로 사람들은 거기에 가장 오래된 미술의 시초가 깃들어 있었을 것이라고 여기는 경향이 있습니다. 그러나 한 가지 분명한 것은, 그리스인이 거기에 그쳤다면 그들은 에스키모의 위치에 머물렀을 것이라는 점입니다. 그러므로 그리스인이 물체적 차원의 재현으로도 넘어갔다는 것은 대단히 중요합니다. 그들은 그것을 자신들만의 힘으로 이끌어냈을까요? 이에 관해 단언할 수는 없지만, 우리는 다음과 같은 사실들을 압니다.

1) 오리엔트로부터의 영향이 확산되었으며, 거기에는 물체성도 포함됩니다.

2) 초기 그리스 미술에서 우리는 퇴행적 움직임을 보게 됩니다(디필론 도기)[도판 37]. 오리엔탈리즘이 후퇴하고, 물체성도 줄어듭니다. 이로부터 우리는 최소한, 그리스인이 오리엔트의 미술 작품에 자극받아 미술에 물체성을 수용했을 가능성을 도출할 수 있을 것입니다.

그러나 새겨진 동물 형상을 잠시 더 살펴보아야 합니다. 사물의 선적 재현은 무엇을 의미합니까? 모든 차원성 일반에 반하는 경향입니다. 그것은 그저 가상입니다. 깊이뿐 아니라 폭과 높이도 시사되며, 경험이 소환됩니다. 그것은 모든 사물을 3차원의 물체인 개체로 파악하는 세계관이 아니라, 불분명하고 공상적인 세계관입니다.

4. 우리는 그로부터 미술 창작을 촉각적 선에서 시작할 필요는 전혀 없다는 것을 인식하게 됩니다. 어쩌면 이집트인조차 시각적 기억심상이 나타나는 단계를 경험했을 것입니다.

이제 한 가지만 더 짚고 넘어갑시다. 고대 오리엔트의, 특히 셈족의 세계관은 명료하고 날카로운 정확한 파악을 특징으로 하며, 따라서 실용적인 것, 유용한 것, 물질적인 것에 압도적으로 기울어집니다. 우리가 지금까지 알고 있는 모든 인도게르만 세계관은 공상적인 것에 대한 편향을 특징으로 합니다. 그것은 불분명했지만, 그러므로 변화 가능하고, 발전할 수 있는

도판 37. 〈디필론 도기〉 중 암포라, 디필론 묘 출토, 서기 전 750년경, 높이 155cm, 아테네, 국립 고고학 박물관

능력을 갖췄습니다. 요컨대 우리는 그리스인에게서 우리가 인식할 수 있는 가장 이른 시기에 수용된 기억심상의 공상적 재현에 대한 경향성을 볼 수 있다고 말해야 합니다.

이집트인에게 이러한 선형적 투사는 없습니다. 기하학적 장식문양에도 색면이 있을 뿐, 새겨진 선들은 없습니다(새김이 있는 곳에 음각 부조가 있고, 고랑은 그 자체가 물체가 아니라 물체의 경계를 이루는 윤곽선입니다). 이집트인으로서는 일획一劃이라는 것은 생각할 수 없었을 것입니다. 그것은 터무니없는 것이었을 터입니다. 거기서 다시금 이집트-셈족 미술과 인도게르만 미술의 근본적 차이가 구체화됩니다.

이제 미케네 미술의 전형적인 사례로 설명되어 온 몇 가지 미술 작

품들을 거론해야 하겠습니다.

1) 나선형 장식문양과 구상적 재현이 있는 묘비. 이것은 저부조를 유지하지만, 더는 선들로 이루어져 있지 않고 물체적인 높이와 폭을 가집니다. 이 부조는 이집트의 본보기를 따른 것처럼 보이지만 (그러나 결코 음각부조는 아니고) ⌒⌒⌒ 와 같은 형태가 아니라 바탕이 물러날 뿐인 형태 ⌐▬▬▬▬¬ 를 가지고 있습니다. 즉 [바탕면 위에 형상이 되는 부분을] 수직으로 얹었지만, 전혀 입체적으로 조형한 것은 아닙니다. 움직이는 촉각적 평면은 없고, 엄격하게 2차원적인 시각적 평면들만이 있습니다(우리는 이러한 종류의 평면처리를 고대 오리엔트 미술에서는 한 번도 본 적이 없습니다. 다만 비잔틴 미술(단성론의 콥트 미술), 사라센 미술에서는 이런 방식을 대단히 자주 만날 수 있는데, 그들의 미술 또한 시각적 평면에 근거하고 있습니다). 바탕과 문양. 바탕은 나선형 문양으로 뒤덮여 있으며, 거기에는 아무런 형상도 없습니다. 공백에 대한 공포! 바탕을 인정하는 것은 시간이 흐르면 필연적으로 공간을 인정하는 것으로 나아갈 수밖에 없습니다.

2) 미케네의 사자문. 사자들은 이제 엄격한 이집트식 평면부조가 아닙니다. 이 사자들의 바깥쪽 다리는 아시리아의 문지기[라마수Lamas-su]에서 종종 보듯 자유롭게 뻗어 나옵니다. 이번에는 입체화에 촉각적 평면이 부수됩니다(입체는 매우 약하게 표현되어 있지만). 그 점에서 고대 오리엔트적이며, 이집트적이기보다는 메소포타미아적입니다. 여기서 "문장양식"도 나타납니다! 그러나 중앙에 원주가 하나 있고, 앞발을 좌대에 올려놓은 사자들이 서 있는 구성에서 오리엔트적인 것을 넘어서는 점 역시 관찰됩니다. 여기서 산출되는 [요소 간의] 결합은 아시리아 미술보다, 더욱이 이집트 미술보다 긴밀하고, 지배적인 요소는 한층 명료하게 부각됩니다. 이 또한 오리엔트적인 것에서 그리스적인 것으로

의 전환입니다.

3) 회화에서는 〈전사 도기〉에 대해 이야기해 봅시다. 이 도기에서 볼 수 있는 것은 걸어가는 전사들의 행렬이 있는 띠로, 이집트 미술에서와 마찬가지로 단순하게 늘어세워져 있습니다.

a. 전사들은 [도기의 입술 바로 아래와 배 부분 아래에 각각 둘러쳐진] 선들 사이 공간을 가득 채웁니다(그 위쪽으로 대기는 없고, 바탕을 부정하는 것으로 보이지만, 그 자체가 바로 바탕에 대한 인정입니다[5]).

b. 인물들 또한 나란히 선 둘 사이에 최소한의 공간만을 남겨두도록 배치되었으므로 바탕과 형상 사이의 관계가 유지되지만, 공간을 채우기 위한 장식문양은 필요하지 않습니다.

c. 인물들 사이의 간격이 일정하므로, 바탕이 일정하게 분할됩니다.

개별도상. 물체적이고, 입체화되지 않은 윤곽선 스케치이며, 둥근 윤곽선을 가지고 있다는 점에서 이집트 미술과 같지만, 인물의 왼쪽 팔이 보이지 않는 것은 이집트인에게라면 불명료성, 불완전성으로 여겨졌을 터입니다. 반면 그리스 미술은 더 주관적이고 더 시각적인 수용을 고수합니다.

〈황소사냥〉 그림(티뤼스의 벽화)에서 인물을 재구성해 보면 허벅지와 장딴지 근육이 역시 선으로 암시된 것을 볼 수 있습니다. 그것은 이집트인이 예외적으로 도달했던 경지를 넘어서는 것일 수 있습니다.

바피오의 잔들

5. [옮긴이] 계속해서 언급되는 바와 같이, 인물들 위쪽으로 공간이 남아 있을 경우, 이 시기 회화 양식에서는 비워두지 않고 반복되는 문양 등으로 채우게 된다. 따라서 이러한 장식적 요소들이 들어설 틈이 없이 인물들만으로 주어진 화면을 채웠다는 사실은 후대의 관점과 달리 오히려 회화적 바탕을 인정했다는 의미라고 리글은 판단한다.

이 잔들이 발견되었을 때 사람들은 아연실색했습니다. 그것들은 시대착오적인 것으로 보였습니다. 그러나 다른 한편 그것들은 미케네 미술의 다른 기념물들과 여러 면에서 접점을 가지고 있기도 해서 동시대에 속하는 것이라는 점을 의심할 수 없었습니다.

이 대목에서 우리는 선입견이란 무엇인지 알 수 있습니다. 〈디필론 도기〉[도판 38]에서 진정한 원헬레니즘 미술을 일별하면서 미케네 미술에서는 겉만 훑어보는 브룬은 그의 견해를 포기하든지, 그렇지 않으면 이 잔들이 말하는 미술사의 언어에 폭력을 가할 수밖에 없었습니다. 그는 후자를 택하였고, 이 잔들에는 구성, 특히 촉각적 구성이 없다고 말했습니다. 구성은 〈디필론 도기〉에 이르러서야 나타나며, 그것도 엄격한 대칭적 구성이라는 것입니다. 브룬은 입체와 평면의 관계에 대해서는 다루지 않았습니다.

두 개의 잔을 두고 그 구성을 관찰해 봅시다.

1) 중앙에는 사로잡힌 수소가 웅크리고 있습니다[도판 38a]. 오른쪽 측면에는 달아나는 수소가 아래쪽으로 질주하며, 왼편으로는 도망친 수소가 위쪽으로 내달리고 있습니다. 이것은 구성이며, 그것도 더는 경직된 디필론 도기식의 구성이 아니라, 고전기의 콘트라포스토로 해결된 구성입니다. 〈디필론 도기〉[도판 37]의 구성은 〈바피오의 잔들〉에 견주면 여전히 이집트의 단계에 있으며, 이 잔들은 모든 면에서 이미 〈디필론 도기〉를 너끈히 넘어섰습니다. 브룬에게서는 미술이 종교적인 것을 제시해야 한다는 선입견도 작용합니다. 하지만 그러한 요소는 미케네 미술에서 강력하게 줄어듭니다. 수소 사냥의 이 장면은 아마도 이집트 미술과 같은 표상목적을 가진 것이 아니라 "정취를 담은 도상"일 것입니다.

2) 중앙 부분에 이미 운동과 정지의 대비가 있습니다[도판 38b]. 대

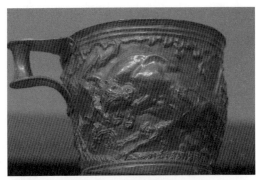

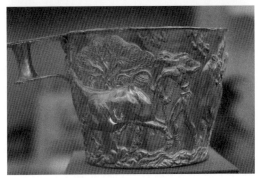

도판 38. 〈바피오의 잔들〉, 바피오 묘 출토, 서기전 16세기 말~17세기 초, 금, 높이 8.9cm, 위 : 폭력적인 잔 (38a), 아래 : 정적인 잔 (38b), 아테네, 고고학 박물관

비는 그 밖에 모든 곳에서도 발견됩니다. 두 마리 황소가 (중앙 : 두 왕, 두 집정관, 알도브란디니의 〈혼인〉) 잇달아 중첩되어 있고, 둘은 상호 관계 속에서 나타납니다(둘은 어미와 새끼가 아니라 모두 성체 수소입니다). 오른편과 왼편에는 각기 걸어가는 수소가 등장하는데, 오른편 소는 머리를 들고 있고 (울부짖고 있고), 왼편 소는 머리를 내리고 (풀을 뜯고) 있습니다. 부수효과로서 콘트라포스토가 활용되어 경직성을 모두 없애버립니다. 거기에는 지형, 식물, 나무의 스케치(풍경의 선례)와 동시에 모든 것에 공통된 바닥, 즉 분명한 공간 개념이 있고, 엄격한 고립은 이제 없습니다. 그러나 여백에 대한 공포! 그로 인해 구름이 들어옵니다. 사물들 위에 자연적인 것이 나타나는데 이것은 구름일 수

있습니다. 하지면 어쩌면 지평선의 경계를 그리는 것은 산일 지도 모릅니다. 첫 번째 잔에서는 나무가 중첩되어 가려지는 부분이 있습니다 (이집트 미술의 경우에서는 갈대가 [여백을] 가리는데, 이는 표상에 의해 제약됩니다).

그리고 거기에 입체와 평면의 관계가 있습니다.

이제 평면부조는 없고, 고부조가 모든 아시리아 미술에 나타납니다. 촉각적 평면과의 결합은 없고, 시각적인 현상 전체, 통상시야, 특정한 주름들의 묶음, 종종 더는 반음영이 아니라 짙은 그림자로 깨지는 평면이 자리합니다. 바로 이런 것이 그리스 미술에서는 훗날 뤼시포스에 이르기까지 듣도 보도 못한 점입니다. 남성들의 근육조직도 마찬가지입니다. 그로부터 과도하게 활발한 도상이 나타납니다. 그러나 그것은 기억심상입니다. 즉 바닥에 충분히 견고하게 서 있지 않은 인간 형상에서, 그리고 그 가는 신체에서 〈디필론 도기〉[도판 37]의 형상들을, 나아가 선적 양식화를 떠올리게 됩니다.

인간 형상은 전체적으로 측면상으로 재현되어 있습니다. 그러나 중첩된 채로 쓰러지는 인물상과 같은 것은 이집트 미술에는 없습니다. 게다가 고개를 내밀고 바라보는 두 마리 수소에는 직접 단축법이 감행되었습니다.

브룬이 〈바피오의 잔들〉에 대해 이론을 제기한 부분은 이 잔들에서 "촉각적인" 것이 사라졌다는 것입니다. 바로 이런 측면에서도 미케네 미술가들은 가장 탁월한 성취를 이루었으며[6], 그것은 아시리아 미술에서 더 일찍이 목격됩니다.

6. [옮긴이] 리글 이후에 두 개의 잔들 가운데 정적인 도상이 묘사된 쪽이 양식적으로 미노아의 것이라고 보는 시각이 대두되었다. 특히 본문에서 지목하고 있는 과감한 단축법의 적용 사례는 이 고요한 컵의 중앙에 등장하는 두 마리 수소를 가리킨다.

순수한 장식문양의 평면인 테두리와 내부공간의 분리. 구상적인 것만을 위해서라면 테두리는 필요하지 않습니다. 〈바피오의 잔들〉은 (최신의 공예 경향인) 이른바 자연주의로의 진출을 의미했습니다. 그것은 고대에 성취된 모든 것을 넘어섭니다.

디필론 도기

〈바피오의 잔들〉이 보여 주는 기예는 훗날 4세기에 이르러서야 근접하게 도달하게 되는 한 방향으로의 진전을 의미합니다. 우리는 그 뒤에 일어나는 퇴행의 맥락을 모릅니다. 한동안 다시 오래된 선적 지향성이 지배했지만, 이는 이집트의 형상화에 의존하였습니다. 이러한 과정은 이후의 발전 전반을 지배합니다. 거기서 보게 되는 것은 주로 인간 형상이되 더는 순수하게 선적인 형상이 아니라, 인체의 더 넓은 부분들을 조금 더 넓힌 형상으로, 윤곽선이 없는 순수한 실루엣입니다. 눈을 표현할 필요 때문에 오로지 두상에만 윤곽선이 드러납니다. 이는 흑색상 도기의 선례이며, 근거리시야에서 수용된 것이 아니라 기억심상일 뿐임이 명백합니다. 이런 사실은 이러한 것을 알지 못한 이집트 미술과 대비되어 부각됩니다. 그것은 무엇을 말합니까? 이집트인에게는 높이와 폭의 한계 설정과 고립이 무엇보다 중요했습니다. 그 사이에 놓이는 것은 그들에게 중요하지 않았으며, 그들은 그것을 색채로 메웠습니다. 그리스인은 다시 기억심상을 제시했고 그것에 오로지 하나의 차원만을 허용했습니다. 그들은 이 단계에 독자적으로 도달했을까요? 아마도 이집트 미술의 도움을 얻었을 것입니다. 상반신을 정면으로 향하게 하면서 측면상을 다루는 방식은 이집트인에게서 온 것입니다. 디필론 도기화에서는 이제 매장의 본질, 즉 종교적 본질이 전면으로 나섭니다.

이후의 발전은 초기 아티카 도기, 원코린토스 도기, 코린토스 도기 등의 다양한 종류들을 보여줍니다. 거기서 나신상의 입체감 표현이 완성됩니다. 부분평면, 예컨대 장딴지 근육, 무릎 등은 선으로 경계 지어집니다. 이런 방식은 그로부터 사백 년 전에 티륀스의 〈황소 사냥〉에서 이미 시작되었습니다. 마지막으로 의복이 따릅니다. 의복은 6세기까지도 대개 견고한 덩어리로 요약됩니다.

조각 역시 〈바피오의 잔들〉에 비해 훨씬 뒤처졌습니다. 조각가들은 촉각적 평면을 가지고 작업했습니다.

1) 환조입상. 〈테네아의 아폴론〉은 그럼에도 이집트 미술의 평면성을 벗어났습니다.

2) 부조의 예로는 선고전기 아티카의 묘석을 들 수 있습니다. 그것은 측면상과 촉각적 평면을 다룹니다. 흥미로운 것은 어떻든 한쪽 발에 단축법이 적용된 것이 분명해 보이는 경우입니다. 미술가는 단순히 한쪽 발을 직각으로 틀었을 뿐입니다.

그러나 분절에서 그들은 이집트 미술을 크게 벗어났습니다. 그것은 여전히 평면부조이지만 이미 상당히 입체적으로 형태화되었고, 매우 강한 그림자를 드리웁니다. 몇몇 경우에는 (특히 멀리 떨어진 장소, 가령 셀리눈테의 [신전을 구성하는] 메토페에서) 고부조에까지 이르렀습니다. 그러나 그럴 경우 세부 처리가 난제였습니다.

여기서도 가장 파악하기 쉬운 것은 건축과 공예에서의 혁신들입니다.

건축. 그리스 신전은 이집트 신전과는 달리 대단히 독자적입니다. 그리스 신전의 본질적 특징들은 서기전 500년 무렵에 이미 완성되었습니다. 500년에서 300년 사이에는 세부가 완성되었고, 그 뒤로는 이를 조금도 벗어나지 않았습니다. 서기 3세기의 페립테로스 신전은 근본

구조에서 알렉산드로스 이전 시기의 페립테로스와 다르지 않습니다.

그리스의 신전은 이집트 신전과 마찬가지로 하나의 개체이며, 역시 원래부터 이집트 신전처럼 가옥에서 기원했고 나아가 평면도는 더 직사각형이었습니다(중앙집중형이 아니므로 명백히 한 방향의 운동을 보여줍니다). 그러나 이집트 신전은 (성장 방향의 운동으로 인해) 기울어진 벽이나 다름없었고, 정상부의 오목쇠시리로 종결됩니다. 지붕은 평평하고, 보이지 않습니다. 내부는 드러나지 않고 단조롭습니다. 그리스 신전에는 수직 벽이 나타납니다. 즉 거기에는 명백히 더 순수한

결정주의가 있습니다. 성장의 방향은 개별적인 한 부분(지붕)에서 드러납니다. 그것은 기울어져 보이며, 내부가 존재함을 외부에서 보여줍니다. 끝으로 뚜렷한 기초가 아래쪽으로 들어가 있습니다. 요컨대 부분들은 날카롭게 분리되는 동시에 관계를 맺고 있습니다. 즉 모든 것이 동기화되어 있습니다. 그것은 통일성을 제시합니다. 지붕은 박공에서만 아름답고, 측면에서는 아름답지 않습니다. 그러나 지붕은 동시에 내부를 외부로 드러내고, 상상을 불러일으킵니다. 그리고 이제 우리는 가장 눈에 띄는 혁신에 당도합니다. 그것은 건물을 둘러싸고 세워진 원주들, 즉 페립테로스입니다. 이집트 신전이 벽의 밋밋한 촉각적 평면을 보여 주었다면, 그리스 신전은 핵심부를 관통하지 않으면서 입체적으로 형상화된 것 보여줍니다.

서기전 500년 그리스 신전의 상고적 성격은 어디에 근거할까요?

1) 원주들의 엄청난 직경. 거대한 형태는 언제나 평면적인 시기에

속합니다. 그것은 멀리서도 근거리시야에 작용하도록 하려는 것이거나, 아니면 응집작용(시각적 평면)을 목표로 합니다. 통상시야는 거대한 것을 알지 못합니다. 거상巨像은 고대 이집트와 고대 후기에 나타났지만, 입체적으로 형태화된 것을 추구한 고전기에는 이를 볼 수 없습니다.

2) 결합은 아직 전반적으로 이루어지지 않았습니다. 도리스식 원주에는 아직 주각이 없고, 이오니아식 원주에 이르러서야 주각이 나타납니다. 주두의 경우, 도리스식은 거대하고, 토루스가 있으며, 평면에 잎이 그려져 있습니다. 이오니아식 주두는 확실히 이와 같은 선상에 있지 않습니다. 코린토스식 주두는 도리스식 주두와 연관되어 있으나, 잎들이 조각적으로 입체로서 형태화되어 있습니다. 통상시야가 나타납니다.

내부의 처리. 그리스 신전은 내부 공간으로 존재하려고 하지 않았으며 (이집트인이 필요악이라고 여기면서도 그들의 신전을 때때로 내부 공간으로 만들어야 했던 것에 비해서도 그런 경향이 더 강했습니다), 신성성이 깃드는 조상이 머무르는 곳에 불과했습니다. 창은 없습니다. 그러나 때로는 빛이 필요했고, 그러므로 천장으로부터의 채광을 위해 지붕이 없는 구조를 마련했습니다(아마도 바실리카풍의 이집트식은 아니었을 것이나, 이런 종류의 구조가 손상 없이 남아 있지 않으므로 확실하지는 않습니다). 어쨌든 어디서도 공간의 확장으로 나서지는 않았습니다. 그랬다면 지붕 없는 구조와도 모순되었을 것입니다. 파에스툼의 신전들로 미루어볼 때 지붕 없는 구조의 개구부는 크기가 작지 않았을 것이고, 중랑Mittelschiff[=신랑] 전체가 하늘로 열려 있었을 것입니다.

고전기

이 시기에 근거리시야에서 통상시야로의 이행, 즉 자연물에 대한 객관적 수용에서 주관적 수용으로의 이행이 완성되었습니다. 이제 사물의 척도는 인간이지 예술이 아닙니다. 그에 따라 시간과 공간 역시 승인되었습니다. 그러나 그 과정이 완성된 것은 고전기 말엽의 일입니다. 그러한 목표에 도달한 뤼시포스는 사실 미술에서 고전기 이후 시기, 다시 말해 헬레니즘기를 열었습니다.

뤼시포스가 성취한 것은 무엇입니까? 그는 1) 신체의 장방형 구성을 최종적으로 폐기함으로써 (정면시점), 최후의 평면성, 하나의 평행면에 대한 고집을 버렸습니다. 과장해서 말하자면 ▭ 대신 ⬬이 된 것입니다. 2) 또한 그는 부분에서도 평면을 입체에 더 가깝게 만들었습니다. 이전에 측면은 〰 와 같은 상태로 더 넓지만 흐릿한 그림자(반음영Halbschatten)를 보였습니다. 이제 측면은 ⌢⌢⌢⌢ 와 같이 더 가늘고(선적이고), 하지만 더 강하고 효과적인 그림자를 가지게 됩니다. 이전에 그림자가 필요악이었다면, 이제는 미술의 수단으로서 직접적으로 추구됩니다. 이전에는 신체 위로 흐릿하고 기운 없는 반음영이 놓였던 데 반해, 이제는 선적 그림자의 그물망 전체가 드리워집니다.

케쿨레Reinhard Kekulé von Stradonitz는 이미 1870년에 〈큰 창을 든 남자〉[도판 32]와 《(먼지와 땀을) 긁어내는 남자》Apoxyomenos[도판 34]에서 이러한 차이를 관찰했습니다. 그는 그것을 근거로 플리니우스의 다음 구절을 설명했습니다. 즉 과거에는 사람들이 존재하는 바와 같이 조형했다면, 뤼시포스는 그들이 나타나는 대로, 즉 보이는 대로 조형했습니다. 그것은 우리가 발견한 것을 말로 한 것입니다. 케쿨레는 이를 그와 같이 번역했습니다(그는 초기 예술가들에게 "존재"가 어떠한 의미

를 가지고 있었는지 설명할 수 없었으므로, 처음에는 확신이 없었을지 모릅니다). 그러나 그 뒤로 케쿨레는 아리스토텔레스의 구절로 인해 착각에 빠진 듯합니다. 아레스토텔레스의 구절은 플리니우스와 비슷하게 들리지만 의심의 여지없이 은유로 쓰인 것입니다. 그러나 독일 고고학 연구소의 1893년 연감에서[7] 케쿨레는 최초의 설명으로 되돌아갔으며, 고대 미술에서 관념론에 대한 물음이 작동하는 새로운 설명을 제시했습니다. ─ 그의 최초의 설명이 옳다는 것은 분명합니다. 우리 자신 이미 그 발전을 배웠고, 〈큰 창을 든 남자〉[도판 32]뿐만 아니라 뤼시포스 이전 시기의 모든 미술이 일반적으로 "보이는 것"[Gesehen werden] 대신 "존재"[Sein]를 대표한다는 것을 압니다. 또한 우리는 그 "존재"가 무엇을 의미하는지도 압니다. 그것은 객관적이고 자립적인 존재, "물 자체"입니다. "보이는 것"은 인간의 감관에 의해 관찰되는 사물입니다.

논의는 거기서 더 이어집니다. 플리니우스의 저 구절에서 뤼시포스의 양식은 "nova intactaque ratio"[새롭고 도달된 적 없는 체계]로 기술됩니다.[8] "intacta"란 무엇입니까? 지금까지 이 말은 일반적으로 nova[새로운]의 동의어로 받아들여졌습니다. 이것은 대략 "adhuc inusitata"[이제껏 익숙하지 않은 것]입니다. 그러나 이러한 은유는 완전히 이례적입니다. "inacta"라는 말을 문자 그대로의 의미로 받아들여야 하지 않을까요? 즉 만져지지 않은, 촉각에 근거하지 않은 양식이라고 이해해야 하는 것이 아닐까요? 뒤에 가서 시각이 분명히 새로운 양식의 척도로 내세워지는 만큼 더 그렇지 않습니까? 물론 언어학자들은 그러한 용법 또한 이례적이기는 마찬가지라고 단언할 것입니다. 그러나 문헌비평에서 이

7. [옮긴이] Kekulé von Stradonitz, Reinhard, "Über einen angeblichen Ausspruch des Lysipp.", *Jahrbuch des Deutschen Archäologischen Instituts*: JdI : 8 (1893) pp. 39~51.
8. [옮긴이] 플리니우스, 『박물지』 제34서를 참조.

문제에 대한 해답을 찾을 수 없을지에 대해서도 탐구해 볼 일입니다.

고전기의 조상, 부조, 회화에 대한 검토.

헬레니즘 미술

통상시야, 즉 입체적 형태로서의 전체, 그리고 부분들. 깊이차원이 허용되고 그림자, 공간이 허용됩니다. 그 이상의 발전은 입체의 인상이 강화되는 것으로 나타납니다. 부분들은 점점 더 분절되고, 그것들이 점차 더 불어나거나 눈에 들어오면 그 결과로 전체를 파악하기 위해서는 점점 더 뒤로 물러날 수밖에 없게 됩니다. 경향성은 통상시야에서 벗어나 원거리시야로 넘어갑니다. — 우선 환조입상을 살펴봅시다.

그리스의 헬레니즘 미술. 〈라오콘〉[도판 1]. 과장된 근육 더미는 어떤 인간에게서도 나타날 수 없을 정도입니다. 여기서 우리는 고전기 미술이 어떻게 중도를 찾았는지 알게 됩니다. 그림으로 표현하면 〜〜〜 이렇습니다. 〈파르네세 헤라클레스〉. 사람들은 이것을 바로크라 부릅니다. 최종결과는 무엇이어야 할까요? 부분평면이 너무 많아서 더는 그 각각이 구별되지 않게 됩니다. 즉 전체는 남아 있고 부분들이 그 아래로 들어갑니다. 무한한 다각형은 원이 되며, 입체성은 평면들이, 그것도 시각적인 평면들이 됩니다. 그것이 제정기 로마 시초에 벌어진 일입니다. 그것은 고전기 미술과 외적으로 본질적 친연성을 보입니다. 전체는 그 자체로서 나타나고, 부분들은 이제 그다지 시끄럽게 나서지 않으며, 우리는 종종 아우구스투스 시대 조상들에서 고전기 조상을 떠올리게 됩니다. 그러나 부분들은 근거리에서 고전기 이상으로 억제되는 반면, 원거리에서 돌출합니다. 그것이 2세기 중반까지 로마 환조입상의 특징입니다. 트라야누스 기념비들은 여전히 이러한 특징을 가지고 있습니다. 원거리시야에 대한 이러한 비고전적 접근에

서는 순혈의 인도게르만적 성격이 드러납니다. 그러나 이것이 최초는 아닙니다. 그리스인은 이미 셈족에게 맞섰습니다. 비록 그럼에도 불구하고 그들은 셈족화되었지만 말입니다. 로마인 역시 이를 피해 가지 못했습니다.

부조. 헬레니즘적인 것은 명백히 고부조입니다. 우리는 이것을 〈페르가몬 제단〉에서 알게 됩니다. 형상들은 이제 하나의 평행면에 위치하지 않고, 일부는 앞쪽 평행면에, 일부는 뒤쪽 평행면에 놓입니다. 즉 공간이 발생합니다. 따라서 작은 페르가몬 프리즈에는 풍경도 나타납니다(〈바피오의 잔들〉[도판 38]에서 이미 보았던 것이 이제야 다시 등장합니다). 그 한계를 분명히 의식하는 것은 언제나 좋습니다. 즉 기베르티(풍경)와 도나텔로(건축)에서 나타나는 깊이감은 고대 미술이 결코 도달할 수 없었던 것입니다. ─ 고대인은 공간을 언제나 몇 가지 사물들 사이에 존재하는 것으로서만 파악했으며, 오늘날과 같이 우주로서 본 것이 아닙니다.

마르쿠스 아우렐리우스에 이르면 로마 부조는 좀 더 차분해졌고, 더는 그렇게 돌출하지 않게 되었습니다. 여기서 이미 훗날 나타나게 될 새로운 평면화의 전조를 느낄 수 있습니다. 그러나 아직은 상대적인 평면화의 경향입니다. 부조 자체는 여전히 고부조였습니다.

회화. 고전기에 가장 진보가 덜 일어난 것이 회화입니다. 근본적으로는 티륀스의 수준에 머물러 있습니다. 여기서 가장 중요한 것은 그림자가 어떻게 재현되었는가 하는 물음입니다. 그림자는 비물체적인 것입니다. 조상과 부조에서는 그림자가 저절로 나타납니다. 그러나 그 자체가 평면인 회화의 경우 예술적 수단을 통해, 즉 색채를 가지고 그림자를 재현해야 합니다. 이러한 어려움 때문에 고전기 내내 도기화에서 그림자가 재현되지 못했습니다. 이제 마침내 그것이 일어납니다. 우

선 사람들은 선들을 그림자로 파악하고 그것들을 쌓았습니다. 이것이 음영 넣기입니다. 음각된 〈피코로니함〉의 경우가 그러합니다. 그러고는 에트루리아 회화의 예에서 보듯 어두운색을 택해 칠해 넣었습니다. 사람들은 고유색을 취한 후에 필요에 따라 빛이나 그림자로 그것을 강조했습니다. 여기에 주관주의적 미술의 의도적인 시각적 환영이 있습니다. 과거의 객관주의적 미술은 그것을 근본적으로 혐오했습니다. 〈어질러진 바닥〉[도판 23]에서 보듯 그림자를 드리우는 것도 고려되기에 이르렀습니다.

제정기에는 원거리시야가 확대되면서 이런 시도가 늘어났습니다. 음영에 따른 부분들의 세심한 입체화는 여기서도 느슨해졌고, 빛과 그림자의 대비는 더 커졌습니다. 벌써 평면적인 것을 낳는 넓은 덩어리가 아우구스투스 시기의 조각과 마찬가지로 다시 등장했습니다. 채색된 외양은 점점 더 분명하게 부각되었습니다. 종국에 사람들은 전체를 순간적인 색채복합체로서만 보게 됩니다. 그러나 고대는 결코 그와 같이 현대적인 결정적 관점에는 도달하지 않았습니다. 빛과 그림자는 회화에서 끝까지 근본적인 것으로 남았습니다.

건축. 여기서 결정적인 지점은 내부입니다. 즉 실내공간이 관건입니다. 실내공간은 신전의 지붕에서 이미 출현을 예고했습니다. 유감스럽게도 우리는 그 첫 번째 단계에 대해 충분히 알고 있지 못합니다. 가장 오래된 완전한 사례는 2세기에, 즉 로마 후기가 시작되기 직전에 만들어졌습니다. 바로 판테온[도판 11a]입니다. 공간은 중앙집중형입니다! 어쨌든 가장 이른 시기의 내부 공간들은 중앙집중형이었습니다. 어째서입니까? 그럴 때 내부 공간이 가장 명료하기 때문입니다. 중앙집중형 공간은 전방위적으로 동일하게 측정됩니다. 타원형이었다면 갈등이 발생하였을 것이고, 불명료성이 커졌을 것입니다. — 그러나 판테온은 이

미 그것을 넘어서서, 공간을 벽감으로 분절했습니다. 그것은 이미 풍성한 변화를 낳습니다. 평면이 분절됩니다. 하지만 외부와 소통하기 위한 창은 아직 없습니다!

외부는 고전기 그리스 미술에서와 같은 처리를 요구합니다. 즉 촉각적 평면 대신에 입체적으로 형태화된 것이 들어섭니다. 그러나 이제는 원거리시야가 지배하고 있으므로, 입체적 형태를 내세울 필요는 없었고, 벽에 절반 깊이로 반원주와 벽주를 배치하는 것이면 충분했습니다. 그것은 받침돌, 벽주, 엔테블러처로 이루어진 친숙한 분절체계로 나타납니다. 이것 역시 헬레니즘기에 이미 의사-페립테로스로 창조된 바 있습니다.

어쩌면 헬레니즘기에 이미 그랬겠지만, 로마 시대의 혁신은 아치와 궁륭입니다. 그것은 입체와 평면의 관계에 어떻게 작용합니까? 아치와 궁륭 모두 고대 오리엔트 시기 이후로 사용목적에 활용되었습니다. 문제는 그것들이 언제 기념비적 건축에 통합되었는가 하는 것입니다.

아치는 응집구조에서 가치 있는 구조적 요소입니다. 따라서 오늘날에는 판테온 외부에서 아치를 마주하게 됩니다[도판 11b]. 그것들은 벽체에 뚫린 짐받이 아치입니다. 그 위로 대리석 외장이 덮여 있으므로 그것들을 볼 수 없었을 것입니다. 그것은 아마도 의사-페립테로스를 따랐을 것입니다. ─ 그러나 거기에는 이미 한 가지 흥미로운 인식이 있습니다. 즉 오늘날 우리가 원통형 벽에서 이 창들을 볼 때, 우리는 그것들 각각을 창틀로 여길 수 있습니다. 우리는 이미 거기서 아치와 벽의 개구부들(문과 창) 사이의 긴밀한 내적 친연성을 인식하게 됩니다. 그러나 판테온의 시기에는 실제 개구부가 있던 곳(문)에 직선 인방만이 나타나도록 허용되었습니다.

실제로 아치는 거대한 벽의 매스가 바깥으로 뚫려 있는 곳에서 나

타납니다. 처음에 그것은 닫힌 실내 공간을 포함하지 않는 극장(마르켈루스 극장, 콜로세움[도판 27])이었고, 그 실내 공간은 하늘을 향해 개방되어 있었습니다. 여기서 아치는 벽면의 외장 체계에 삽입됩니다. 아치는 창이어서는 안 되고, 그 전체가 홀과 같은 인상을 줍니다. 즉 다시금 입체로서 형태화된 것이 닫힌 벽을 대신합니다. 그러나 우리 근대인에게 그것은 여전히 홀이라기보다는 창으로 작용합니다. 이행은 명백했습니다. 그러나 로마의 초기 제정기에 사람들은 그 이상 나아가지 않았습니다. 그들은 아직 창을 기념비적으로 인정하는 일을 감행하지는 않았습니다.

창을 (내부공간과 외부공간의 매개체로서) 기념비적으로 인정함으로써 고대를 빠져나오게 되었을 것이라고 말할 수 있습니다. 그러므로 그와 같은 일은 사실상 고대라기보다는 중세에 속했던 로마 후기에야 비로소 일어났습니다.

헬레니즘기에 공간은 내부를 위한 것으로 인식되었고, 외부를 위해서는 아직 존재하지 않았습니다.

궁륭은 벽면에 곡선이 허용된 순간 허용되었을 것이 분명합니다. 지붕의 궁륭은 내부공간에 대해서든 외양에 대해서든 벽에서처럼 불명확하지 않습니다. 다만 바닥은 평평하게 유지되어야 했습니다.

로마 후기 미술

모티프의 성격. 앞선 고전기에 평형을 이루었던 아름다움과 생명의 진실은 이제 분명하게 갈라섰습니다. 아름다움은 다시금 견고한-결정성의 것을 지향하고, 생명의 진실은 극히 덧없고 무상한 현상을 지향하게 되었습니다. 그것은 부분과 전체의 관계에서 드러납니다. 부분은 아름답지 않고, 전체는 아름답습니다(콘스탄티누스 개선문). 부분은

진실하지 않고, 전체는 진실합니다(우리는 종종 그것을 적절히 인식하지 못하는데, 왜냐하면 우리가 [전체와] 동시에 부분들도 바라보는 데 익숙하기 때문입니다). 입체와 평면에서도 같은 것을 관찰할 수 있습니다. 전체는 근거리시야로 나타나고 부분은 원거리시야로 나타납니다. 즉 평형을 이루는 통상시야에서 각기 갈라서게 됩니다. 군상에서 가장 좋은 예를 찾을 수 있습니다. 군상은 구성으로서 다시 하나의 평행면에 세워지고, 그 뒤의 평면이 부각되며, 풍경은 점차 사라집니다. 즉 근거리시야의 배치입니다. 반면 개별 인물들은 상당한 원거리시야로 다루어집니다. 이제 실제로 시각적 평면이 나타납니다. 로마 후기 미술은 고대 이집트 미술처럼 다시 평면적으로 되지만, 이제는 촉각적 평면이 아니라 시각적 평면이 추구됩니다. 그림자는 넓고 흐릿한 대신 선적이고 가늘며 짙은 색채를 띱니다.

우리는 이렇게 물을 수 있습니다. 고대 오리엔트의 본질과 인도게르만의 본질 사이의 대비는 어떻게 나타날까요? ─ 우리는 로마 후기가 오리엔탈리즘의 돌출로 특징지어지는 것을 보았습니다. 우리는 사고방식에서 주민들의 셈화를 확인했습니다. 그로써 오리엔트적인 것으로서의 촉각적인 것이 전진되었고, 아울러 근거리시야가 등장한 것은 명백합니다.

이번에는 부조를 살펴봅시다. … (쓰여진 내용이 없음)

회화. 특징적으로 모자이크에 치중해 있습니다. 모자이크는 그 자

체가 원거리시야에 관한 것인데, 왜냐하면 그것이 낱낱의 돌조각들이 어우러져 작동하는 것이기 때문입니다. 로마 후기에 모자이크의 돌조각[테세라]는 점차 크기가 커지며, 따라서 점점 더 원거리시야에서 작동하게 됩니다. — 고대 도기화에서와 같은 선묘가 다시 모자이크에서 등장합니다. 그것은 검은 바탕 위에 흰 선으로 나타나기도 하고, 그 반대인 경우도 있습니다. 카라칼라 대욕장[에서 볼 수 있는 것과 같은 선묘는 완전히 사라진 적은 결코 없지만, 오늘날에 다시 찾게 되는 미술의 수단입니다).

건축. 1) 중앙집중형 건축에서 창은 a. 내부가 외부도 지배하며, b. 더욱더 원거리시야에서 작동한다는 것을 의미합니다. 즉 그것은 거대한 "천개공"穿開孔. Bohrloch입니다. 2) 외부와 마찬가지로 내부에서도 벽감을 통한 공간의 풍성한 분절. 장방형 실내 공간의 유행. 카라칼라 대욕장. 그러나 사람들은 다시 시선이 머물게 되는 입체적 형태들(원주들)을 들여옵니다(디오클레티아누스 대욕장). 우선 궁륭의 지지대로서 이집트 미술로의 회귀. 그리고는 이러한 입체들이 벽에서 해방되어 중앙으로 이동합니다. 그것이 바실리카입니다.

카라칼라 디오클레티아누스 바실리카

벽의 외장 체계는 사라지고 밋밋한 벽이 인상을 형성하며, 벽주는 너무 멀어져서 전혀 작동하지 않게 되었을 것입니다. 그림자가 드리워진 천개공, 즉 창이 문양을 만들어 냅니다. 여기에는 아치가 있습니다. 즉 더는 (콜로세움에서와 같은) 고대식 벽 외장 체계의 미적 보호가 필요하지 않습니다. 사람들은 벽을 곧장 세웠습니다. 스팔라토에 소재한 디오클레티아누스의 궁에서 이를 볼 수 있습니다.

:: 도판 차례

:: 인명 찾아보기

: : 용어 찾아보기